全国高职高专公共基础课规划教材

艺 术 欣 赏

(第 3 版)

段　彪　主　编

崔朝阳　周　云　王　瑜　副主编

清华大学出版社

北 京

内 容 简 介

本书精选视听觉艺术领域中最富代表性的音乐、舞蹈、书法、中国画、现代设计艺术五大类别，运用深入浅出的文字阐述，并能顺应读图时代的阅读习惯，图文并茂，突出艺术性、审美性，使读者在各个艺术门类的相互比较中感知艺术的总体规律以及不同艺术间各不相同的形象塑造、情感表达，在美的氛围中，培养、拓展美感，提高艺术欣赏能力。

本书可作为高等院校各类艺术欣赏类专业学生的教材，也可供艺术爱好者自学使用。

本书封面贴有清华大学出版社防伪标签，无标签者不得销售。

版权所有，侵权必究。举报：010-62782989，beiqinquan@tup.tsinghua.edu.cn。

图书在版编目(CIP)数据

艺术欣赏/段彪主编. —3 版. —北京：清华大学出版社，2018（2021.1 重印）
(全国高职高专公共基础课规划教材)
ISBN 978-7-302-50615-7

Ⅰ. ①艺… Ⅱ. ①段… Ⅲ. ①艺术—鉴赏—高等职业教育—教材 Ⅳ. ①J05

中国版本图书馆 CIP 数据核字(2018)第 151314 号

责任编辑：桑任松
装帧设计：刘孝琼
责任校对：吴春华
责任印制：沈　露
出版发行：清华大学出版社
　　　　网　　址：http://www.tup.com.cn, http://www.wqbook.com
　　　　地　　址：北京清华大学学研大厦 A 座　　邮　　编：100084
　　　　社 总 机：010-62770175　　　　　　　　邮　　购：010-62786544
　　　　投稿与读者服务：010-62776969, c-service@tup.tsinghua.edu.cn
　　　　质量反馈：010-62772015, zhiliang@tup.tsinghua.edu.cn
　　　　课件下载：http://www.tup.com.cn, 010-62791865
印 装 者：北京嘉实印刷有限公司
经　　销：全国新华书店
开　　本：185mm×260mm　　印　　张：19.25　　字　　数：468 千字
版　　次：2010 年 9 月第 1 版　　2018 年 8 月第 3 版　　印　　次：2021 年 1 月第 6 次印刷
定　　价：49.00 元

产品编号：078075-01

全国高职高专公共基础课规划教材

编写委员会

主　任　杨小庆

副主任　黄　海

委　员 (排名不分先后)

蔡录昌	陈福明	陈光谊	陈静梅	陈思慧
陈兴焱	耿云巧	龚泗淇	郭凤安	胡习之
蒋红梅	刘玉平	刘天飞	麻友平	任春华
阮　航	舒晓楠	斯静亚	宋明玉	涂登宏
王艳玲	辛　菊	许德宽	颜　进	杨巧云
张晓丹	章启辉	朱世德		

Preface 前言

　　公共艺术教育是各级院校进行人文素质教育的重要内容之一，其根本目的是培养学生健康的审美观念和审美能力，陶冶道德情操，丰富知识储备，活跃思维，培养创新精神，提升人格修养和综合素质，促进身心全面发展。"艺术欣赏"课程正是实施艺术教育、深化素质教育的重要内容。在明确公共艺术教育教学基本原则的基础上，立足实际，根据学生选课侧重点以及当下需求，有目的、有对象地编写教材，是有效实施公共艺术教育的最根本前提。

　　"艺术欣赏"课程不同于一般的"艺术学原理"课程。两者虽然都涉及理论讲授，但侧重点有所不同，前者重点在欣赏，后者重点在理论。理论性课程虽然也涉及欣赏实践，但它更多的是用实践印证理论。"艺术欣赏"则是用大量的艺术作品给欣赏者以强烈的感性冲击，从中产生美的情趣，用真诚和自信贴近艺术作品，结合自己的、社会的、历史的经验，调动自己的审美感知，尽情体验美的空间。这正是本教材编写的主旨所在，也是本教材最需要读者了解并积极掌握的重要信息。

　　本教材在总结多年高等院校公共艺术教育课程实施及教材建设的基础上，广泛借鉴各类各级院校"公共艺术欣赏"课程教材，精选各类高校学生选课最具有积极性、期待性的五门课程组编而成，内容涵盖视听觉艺术中最富有代表性的几大门类，而且在内容编排上打破了传统艺术分科界限。本教材以分级递进的方式组织章节结构，突出艺术性、审美性，注重在系统讲解、相互比较中具体恰当地把握各艺术样式的欣赏规律，抓住重点、核心进行简明扼要的阐述，图文互参，使学生在相互比较中着重赏析不同艺术样式如何运用独特的艺术手段来塑造艺术形象，表现审美情感，集中培养、提高读者的艺术感知能力。

　　本教材遵循"勿繁冗、尚精简、抓重点、求深入"的编写原则，与国内同类图书相比较，具有以下特点。

　　(1) 在章节内容安排上避开国内一些同类图书对艺术门类一味求全、蜻蜓点水式的编写方法，在明确公共艺术教育教学的基本原则的基础上，立足广泛调研实际，根据学生选课侧重点有目的、有针对性地组织章节。结合代表性与时尚性，在诸多艺术门类中挑选出最具特色的五大门类，按一定的规律，科学地安排了相应的内容，力求条理分明、线索清晰，各章节内容既自成一体，又环环相扣，共同组成艺术欣赏的整体系统。

　　(2) 在内容讲解上，力求契合通识类教材的编写原则，运用深入浅出的文字进行阐释，并能顺应读图时代受众的阅读习惯，结合丰富的图片资料，对经典进行浓缩，尽量使读者在对艺术共同美感的整体把握中深刻感知各类艺术最具有代表性的审美因素。以欣赏引趣，在欣赏中导学，使读者在美的氛围中感知、拓展美感。

　　(3) 该教材不同于国内一些同类图书的一个最主要的创新点是大胆安排现代设计艺术欣赏，并独立成章。在工业文明高速发展的今天，各类设计艺术风靡我们生活的每个角落，引导读者领略现代设计艺术更能使艺术欣赏契合时尚、贴近生活。对当下各类现代设计艺术的讲解阐释，必将使读者获得更多的美感，有助于自我艺术感知能力的增强与完善。

　　本教材各位编写人员均来自各个艺术门类教学的第一线，且大多数参与编写过国家"十一五"规划教材，这为本教材的编著提供了非常宝贵的经验。具体编写分工如下：段彪负责统稿和全书大纲的拟定，第一章、第二章由王瑜编写，第三章由段彪编写，第四章由周云编写，第五章由崔朝阳编写。

　　由于编者水平所限，不足之处在所难免，恳请使用本书的师生批评、指教，以便进一步修改提高。

<div style="text-align: right">编　者</div>

Contents 目录

目　　录

第一章 音乐欣赏

第一节 总　　述

一、什么是音乐欣赏

音乐欣赏，顾名思义就是欣赏者通过听觉对音乐进行聆听，从音乐中获得美的享受、精神的愉悦和理性的满足的一切活动。因此，它具有以下性质和特点。

1. 音乐欣赏是对音乐的接受与反馈

从音乐实践的整体活动来看，音乐欣赏是音乐创作与表演的接受环节。无论是音乐创作还是表演，归根到底，都是为了供听众欣赏的；作曲家、演奏家的音乐活动也总是围绕着听众这个中心进行的。如果没有音乐欣赏，这些音乐创作和表演也就从根本上失去了意义。因此，音乐欣赏是作曲家和演奏(唱)家创作的出发点和归宿。

音乐欣赏在音乐实践活动中，并不仅仅是作为音乐的接受环节而存在的，它同时还以反馈的方式影响音乐的创作和表演。音乐欣赏者不仅从音乐中得到愉悦，他们同时还是拥有无穷智慧和审美能量的群体。每一个作曲家和演奏(唱)家都可以从音乐欣赏者的反馈中切实了解自己艺术创作所产生的社会效果，并根据这种反馈来调整和改进自己的艺术创作。

2. 音乐欣赏是一种具有主体性与创造性的活动

音乐欣赏不仅仅是一种被动的接受行为，它同时还是一种积极的、具有主体性的创造活动。随着对音乐审美实践研究的深入，现代音乐美学特意把目光转向音乐的接受环节，从崭新的角度把对音乐的接受提高到与音乐创作、表演同等重要的程度来加以审视。

音乐欣赏是欣赏者意象活动的产物。欣赏者在音乐欣赏过程中不可避免地要把自己的主体意识融入欣赏的对象中，从而通过自己的意识活动，填充和丰富音乐作品本身。由于欣赏者的生活阅历、思想情感、个性特征、艺术修养以及审美情趣的差异，就使同一部音乐作品在不同的时代和不同的欣赏者那里显现出不同的面貌，如同"有一千个观众就有一千个哈姆雷特"一样。因此，音乐欣赏的主体性与创造性是建立在对音乐作品的体验和接受的基础上的。

3. 音乐欣赏是审美体验与综合效应的活动

音乐欣赏是一项音乐审美活动，它的基本意义是从音乐中获得审美体验，而音乐欣赏的综合效应，是指伴随审美体验所发生的其他效应。例如，通过欣赏一首昂扬的进行曲，在获得审美体验的同时，还会产生振奋精神的效应；通过欣赏高雅而健康的轻音乐，在获得审美体验的同时，还可以产生消除疲劳的效应。人类可以通过对具有高品位音乐的欣

赏，培养对真、善、美的热爱；通过对深刻表达各种情感的音乐的欣赏，培养出丰富的情感世界。贝多芬说的"音乐应当使人类的精神爆发出火花""音乐可以给人比一切智慧、一切哲学更高的启示"，可以说是音乐欣赏综合效应的最高体现；而综合效应的发生又丰富和扩大了音乐的审美效应，使音乐欣赏在给人以审美愉悦的同时，又能多方面地发挥作用。

二、音乐欣赏的两个阶段

音乐欣赏的实际过程是多种心理因素综合运动的过程，包括音响的感知、情感的体验、情景的想象、意境的判断等。由于个人的美学观点、欣赏习惯、兴趣爱好、文化修养等不同，因此，音乐欣赏大体上可分为初级和高级两个阶段。

1. 初级阶段

音乐欣赏的初级阶段是指对音乐初步的"官能的欣赏"，或者叫"情趣"的欣赏阶段，是对音乐情感表现初步的、感性的体验。例如，听到欢乐的乐曲，自己的心情也随之欢乐起来；听到忧伤的乐曲，心里会不由自主地生出忧伤之情，至于这是一种什么样的欢乐和忧伤，则无暇也无力去深入思考和探究。这种层次的欣赏是处于初级阶段的欣赏活动，更多地带有感性认识的特点，属于感觉印象阶段。对于那些比较通俗、浅显易懂的小型乐曲和轻音乐，在一定程度上还可能达到对音乐美的欣赏；但对于那些结构庞大、手法复杂、内容深刻的乐曲，则难以达到对音乐美的欣赏。

2. 高级阶段

音乐欣赏的高级阶段是指对音乐形式的感知已不仅仅是一种感性的体验，而是在理性的指引下进入更深刻、更明晰的情感体验、想象与联想。欣赏者不仅对音乐作品所体现出来的音乐形象有较深刻的理解，而且对作品的主题思想、形式与风格，作者的创作动机、表现手法等，都有较全面的认识。欣赏者不但进入了音乐，而且又能超脱音乐，预感到音乐将要进行的方向和发展的层次。

从音乐欣赏的初级阶段进入高级阶段，是一个逐步提高的过程。随着音乐知识的逐步丰富、欣赏经验的不断积累，就可以逐渐地由音乐欣赏的初级阶段向高级阶段发展。总之，我们只要不断地努力，进入音乐欣赏的高级阶段就不是一件可望而不可即的事。

三、怎样欣赏音乐作品

1. 悉心倾听音乐的音响效果

音乐是听觉的艺术，因为声音通过听觉传给大脑，从而产生对音乐的感觉。因此，听觉是欣赏、理解、感受、体验音乐美的主要途径。要学会欣赏音乐，首先要训练"音乐的耳朵"。其次要具备一些基本的能力，如对音高、节奏、力度、音色的听辨能力，对音乐音响的整体感受能力等。

2. 注意培养对音乐音响的记忆能力

音乐是时间的艺术，它看不见、摸不着、稍纵即逝、一去不复返。在一首歌曲或乐曲中，作者往往会采用同一音乐素材的重复、变化或多种音乐素材的对比、并置等手法来创造意境。如果欣赏者缺乏对这些音响的记忆力，对前面出现 12 过的音乐素材没有留下印象，那么，他也就难以很好地领会后面出现的音乐，就不能从音乐前后的对比和发展中获得整体的印象。

音乐音响的记忆力不仅对于一部作品的欣赏很重要，而且还关系到整个欣赏能力的提高。如果欣赏者在自己的记忆中储存了相当数量不同风格、不同类别的音乐主题、音乐片段等，那么在欣赏一个新的音乐作品时，就会通过对各种不同作品的比较，触类旁通地来更好地感受和理解这个新作品。

3. 深入体会乐曲所表现的情感

音乐是一种善于表现和激发情感的艺术。古今中外许多优秀的音乐作品往往都表现了作曲家在一定的社会生活影响下而产生的不同情感体验。例如阿炳的《二泉映月》，那深情委婉、起伏跌宕的旋律，就真实而深刻地表现了阿炳的内心世界和他对生活的深刻感受。日本著名音乐指挥家小泽征尔听完这首乐曲后泪流满面地说："此音乐应跪下听。"

音乐的这一特点，决定了我们在欣赏音乐的过程中，必须深入体会音乐作品所表现出来的情感内容。那么，怎样才算体会到音乐所表现出来的情感呢？

第一，要力求准确地体会音乐作品本身所表现的情感内容。音乐作品，特别是器乐作品，不像文学作品那样，能用具有明确概念的文字来具体描述某种情感，它只能通过高低、强弱等不同的音响进行概括性的表现。因此，我们在欣赏音乐时，须凭借自己对音乐的感受力，通过细心的体会，努力去感知作者在这一作品中究竟表现了一种什么样的情感。

第二，把对作品情感的体会与自己的生活体验密切结合，使自己不是纯客观地去体验音乐作品，而是把音乐作品所表现的情感和自己的情感，以及自己从生活中所体验的情感融为一体，变成切身感受，这样就能更深刻、更强烈地体会作品的情感。

4. 努力唤起对音乐的想象和联想

音乐善于表达情感，然而，在表达现实生活的具体形象和作者的思想观念方面，又有其局限性。因此，在欣赏音乐的过程中，通过想象和联想来补充音乐所不能直接表达的这些方面，才能使自己对音乐的感受更加丰富、深刻。

(1) 音乐具有描述性和抒情性的特征，不少作曲家在乐曲中通过对生活中的音响加以模拟，来表现相关的生活景象。欣赏描述性的音乐，可以通过联想把音乐的音响转变为自己头脑中映现出来的具体形象。例如，唢呐曲《百鸟朝凤》充分发挥了唢呐特有的演奏技巧，惟妙惟肖地表现了各种禽鸟的鸣叫声，使人联想到旭日东升、百鸟和鸣、热闹喧腾、生机勃勃的山林景象。

(2) 有一些音乐作品不对具体的形象进行描绘或模仿，而是通过一定的情节性发展来表达某种艺术形象，如交响诗《嘎达梅林》、小提琴协奏曲《梁山伯与祝英台》等。但是，音乐在表现这些情节时，不可能像文学、戏剧那样具体，能通过情感的发展变化过程

来表现一定的情节。因此，在欣赏这类作品时，就需要细心体会音乐所表现出来的各种不同的情感及发展变化的过程，运用想象和联想把音乐作品特定的内容联系起来。事先了解作品的标题、文字说明和有关的内容情节，使我们在想象和联想时有一个比较客观的依据。

（3）还有许多音乐作品，既不属于描述性的，也不带有特定的情节性，而是概括性地表现作曲家对大自然或社会生活的感受，抒发作曲家内心的情感，如许多无标题作品。在欣赏这类作品时，欣赏者除了细心地体会音乐的节奏和旋律等表现出来的情感外，同时还需对乐曲的形象或意境展开自由的想象。但这种想象不是完全主观的胡猜乱想，而是要有一定的根据，这个根据就是音乐作品所提供的情感范围。只要我们在这个范围内，适当地发挥音乐欣赏中自由想象的作用，就能够帮助我们生动形象、准确深入地体会音乐中所表现的情感内容。

以上分别谈了音乐欣赏中的几个问题，但在欣赏音乐的实际过程中，它们是综合起来共同发挥作用的。对于一部音乐作品，只有很好地倾听，才有可能正确地理解它；只有当我们理解了音乐作品的内容后，才有可能更好地倾听它、感受它、欣赏它，并由此产生种种美好的想象和联想。

音乐欣赏为我们提供了美的享受，同时它又具有美化人的心灵、培养人的高尚情操等潜移默化的作用。让我们不断地提高音乐欣赏的能力，用美好的音乐来丰富我们的生活。

第二节　音乐的基本表现要素

音乐是依靠听觉来感受的音响艺术和时间艺术。与其他艺术一样，音乐也有自己的基本构成要素。作曲家通过运用音乐要素创作音乐作品，欣赏者在聆听他们的音乐作品时，听到的是使用这些基本要素的综合效果。如果对这些基本要素缺乏具体的了解，势必影响我们从音乐中得到的审美享受。正如马克思所说："对于非音乐的耳朵，最美的音乐也没有意义。"因此，只有掌握了音乐的这些基本要素，才能全身心地投入艺术的审美体验中去，并从中获得更多、更深的艺术享受。

1. 旋律

旋律也叫曲调，是表现音乐艺术形象的最主要手段，是音乐的灵魂。在任何一部音乐作品中，旋律都体现了音乐的全部思想或主要思想。它以其鲜明的主题风格、思想内容、民族特征，成为欣赏者所能感受到的最为明显和直接的要素，最能唤起人们的心理共鸣。一首脍炙人口的乐曲，首先必须在旋律上具有动人心弦的艺术魅力。

旋律是由各种音程的连续进行构成的，它的进行是多种多样的。按旋律进行的音程关系，可以分为级进和跳进两种。按旋律进行的方向，可以产生上行、下行、横向进行的运动。旋律依靠自己的内部逻辑，将不同的进行方式综合在一部作品中。一般来说，级进的音程往往表现自然轻松的感受和相对安谧平稳的情绪。跳进的音程大多具有明显的力度感，一般多用来表现起伏较大的情绪。同样，上行的旋律，尤其是时间较长、音域较宽的上行，常用于表现情绪的高涨或亢奋；下行的旋律，常用于表现情绪的松弛或低落。

2. 节奏

音乐的节奏，就是组织起来的音的长短关系，是一种撇开音高关系的各种时值音的有序的运动。节奏是音乐的骨骼，是旋律发展的内在动力，并赋予音乐鲜明的性格特征，使音乐形象的塑造更加生动。不同的节奏有不同的表现作用。例如，新疆维吾尔族的歌舞常用切分节奏型，而圆舞曲则常用3拍子的强、弱、弱的节奏型。

节奏包含了音的强弱和长短两层含义。强弱表现了音乐的力度，长短表现了音乐的速度。不同的节奏，如强弱快慢、急促舒缓，表达的情绪和内容也不同。同样一首乐曲，节奏的变化可直接影响到音乐形象的改变。例如，一首欢快活泼的乐曲如改用慢速度来演奏，它就不再具有欢快活泼的情绪了；相反，如果把一首葬礼进行曲用比原速快两倍的速度来演奏，它也就不再具有沉痛哀悼的性质了。

3. 调式、调性

调式是指将音乐中的音按一定的关系组织在一起的音高关系体系。在这个体系中，有的音具有稳定或比较稳定的性质，有的音具有活跃不稳定的性质。从稳定到不稳定，又从不稳定到稳定，这种运动便构成了调式在音乐表现中的基础。在很大程度上，音乐的时代性、地区性、民族性，以及音乐的性格、气质都与调式有关。

调性是指音乐中所体现的调式特性，即调式的高度。不同的调性对比能够造成各种声音色彩的对比和变化，为音乐的运动增加活力。

4. 和声

和声是指两个以上的音，按一定的规律同时发声。它是在调式的基础上产生的一种重要的表现要素。和声能使音乐更富有色彩，极大地丰富了音乐的表现力。它能够根据需要表现出各种不同的音响，对音乐具有强烈的渲染、烘托作用，其功能是任何表现要素都不可替代的。

5. 速度

速度泛指音乐进行的快慢，是音乐运动的时间因素。它直接影响音乐情感的变化和音乐形象的刻画。音乐作品的表现内容丰富多样，要求有多种不同的演奏速度。一般而言，快的速度通常是和激情、兴奋、活跃、欢快、紧张等情绪联系在一起。慢的速度则与宁静、安详、平和、沉思、忧郁等情绪相关。在音乐的陈述中，尤其是在一些篇幅较长的作品中，音乐不会自始至终都采用一种速度，而是随着作品思想情感的变化，要求速度也随之变化。适当的速度，有助于增强音乐的艺术表现力和感染力。但是，如果采用不恰当的速度，往往会破坏音乐的艺术形象。

6. 力度

力度是指音乐中音响的强弱程度。它和乐曲形象的塑造、内容的表达有着密切的关系。在一般情况下，力度越大，越会增加人的紧张度；反之，力度减弱，则会降低人的紧张度。另外，力度的增大，往往伴随着音响的增强。在通常情况下，旋律上行时多伴随力度的增强，旋律下行时则多伴随力度的减弱。因此，音乐的高潮往往是在旋律不断上行中，并伴随力度的增强，使音乐的紧张度增加而形成的。

7. 音区

音区通常是指音域中的某一部分。就人声或乐器而言，音区一般可相对划分出高音区、低音区、中音区三个区间。在不同的音区间，声音的色彩会给人不同的感受。高音区的音色明亮悦耳，常用于表现明媚的阳光、喜悦的心情。低音区的音色深沉黯淡，常用于表现满天的乌云、惆怅的情绪。中音区的音色则往往比较坚实稳定，适宜表现平和的心绪、甜美的意境等。

8. 音色

音色是指声音的色彩和特性。它主要取决于发音体的物质材料及其形状。因为音色的不同，所以各种人声和乐器的表现能呈现出丰富多样的色彩和巨大的感染力。此外，音色的表现作用还体现在各民族歌唱者和器乐特有的民族色彩上，使音乐的民族风格更为鲜明。

9. 织体

织体是指音乐中陈述音组织的具体方式。织体可以分为单声部织体和多声部织体两类。

1) 单声部织体

所有单声部的曲调、单声部的歌曲和无伴奏的器乐独奏等，都是以单声部织体作为陈述形式的。

2) 多声部织体

多声部织体可以分为主调和复调两类。

(1) 主调，即在织体中占主要地位的旋律。它可以在织体的上层、中层或下层声部中出现，也可以从一个声部换到另一个声部去，而其他的声部则都处于一种从属的或伴随的地位，起着烘托和陪衬主旋律的作用。

(2) 复调，是指两支以上的旋律，在不同的层次中同时进行，且相互配合而又独立发展。

主调和复调织体在有些音乐作品中，往往是混合运用的。这种织体的运用，为多声部音乐形式带来了丰富多彩的陈述途径，使音乐思维更开阔、内涵更深刻。

以上九种音乐的基本要素，无论是在单声部还是多声部音乐作品中，都不是孤立地起作用的。尽管在一些特定的表现内容上，这些要素的运用有主次之分，而且往往会有某种或某些要素起主导性作用，但就音乐形象的完整性而言，各种音乐要素的运用，构成了一个不可分割的整体。它们不是简单的、各部分的机械相加，而是一个具有艺术生命力的有机的组合。

第三节　声乐作品欣赏

声乐(Vocal Music)是一种由一个或多个歌手表演的音乐形式，可以使用或不使用乐器伴奏，而人声是作品的重点。声乐艺术是一门技术性和实践性非常强的学科，仅凭理论知识和文学资料去学习是非常困难的，它主要是通过正确的发声训练和不断的歌曲演唱来逐步完成的。声乐作品声部的划分是依据演唱者的生理特点来科学划分的，由于每个人生理

条件和发声器官在结构上的差异，人们发出的声音音色不同，音域不同，由此产生了不同的声部。这些不同的声部基本上可划分为女高音、女中音、女低音、男高音、男中音和男低音。①女高音的音域通常是从中央 c 即小字一组的 c 到小字三组的 c。演唱女高音的歌手，由于音色、音域和演唱技巧的差别，又可以分为抒情、花腔和戏剧三类。抒情女高音的声音宽广而清朗，善于演唱歌唱性的曲调，抒发富于诗意的和内在的感情。例如，冼星海的《黄河大合唱》中的《黄河怨》就是一首抒情女高音独唱曲。花腔女高音的音域比一般女高音还要高。声音轻巧灵活、色彩丰富，性质与长笛相似，善于演唱快速的音阶、顿音和装饰性的华丽曲调，表现欢乐的、热烈的情绪或抒发胸中的理想。例如，意大利作曲家贝内狄克特的声乐变奏曲《威尼斯狂欢节》就是由花腔女高音独唱的。戏剧女高音的声音坚强有力，能够表现强烈、激动、复杂的情绪，善于演唱戏剧性的喧叙调。意大利作曲家威尔第的歌剧《阿伊达》第一幕第一场中的《胜利归来》就是一首典型的戏剧女高音独唱曲。②女中音的音域和音色都在女高音和女低音之间。音域通常从中央 c 下面小字组的 a 到小字二组的 a。例如，法国作曲家比才的歌剧《卡门》中的女主角卡门是一个放荡、泼辣的吉卜赛女郎，运用女中音演唱恰好表现了卡门的野性。③女低音是女声中最低的声部，音域通常从中央 c 下面小字组的 f 到小字二组的 f。音色不如女高音明亮，但比较丰满坚实。例如，俄罗斯作曲家柴可夫斯基的歌剧《叶甫根尼·奥涅金》第一幕第一场的《奥尔伽的叙咏调》就是由女低音独唱的。④男高音是男声的最高声部，音域通常从中央 c 下面小字组的 c 到小字二组的 c。按音色的特点可分为抒情和戏剧二类。抒情男高音也像抒情女高音一样明朗而富于诗意，善于演唱歌唱性的曲调。戏剧男高音的音色强劲有力，富于英雄气概，善于表现强烈的感情。例如，柴可夫斯基的歌剧《黑桃皇后》中的男主人公格尔曼，就是典型的戏剧男高音。⑤男中音的音域和音色介乎男高音和男低音之间，在一定程度上兼有两者的特色。音域一般从大字组的降 A 到小字一组的降 a。例如，冼星海的《黄河大合唱》中的《黄河颂》，就是著名的男中音独唱曲。这首歌以宽厚的曲调，雄浑的气魄，展现了一幅气象万千的黄河的壮丽图景，它象征着中华民族伟大而崇高的精神。⑥男低音是男声的最低音。音域通常从大字组的 E 到小字一组的 e。按音色的特点还可细分为抒情男低音和深厚男低音等。男低音的音色深沉浑厚，善于表现庄严雄伟和苍劲沉着的感情。例如，马可等作曲的歌剧《白毛女》中杨白劳的独唱就是男低音，浓重的歌声倾诉出满腔悲愤。

一、中国民歌欣赏

　　民歌是广大人民群众在生活中为了表达情意，通过口传心授、世代相传逐渐形成和发展起来的与人民生活紧密联系的歌曲艺术，是民间音乐和民间文学相结合的一种歌曲形式。它起源于人类劳动和生活，对人民生活有着广泛深入的影响。它是民族文化的精粹，集中体现了一个民族的精神、性格、气质、心理素质、风土人情、审美情趣等。民歌的音乐语言简明洗练，音乐形象鲜明生动、短小精悍、易于传唱，具有鲜明的民族精神和地方色彩。民歌倾注了人民的感情，表达了人民的生活习俗和喜怒哀乐，是人民群众生活中最重要的伴侣，是集体智慧的结晶。

　　我国幅员辽阔，民族众多。由于受地理环境、生活习俗、语言差异的影响，各地区各

民族都产生了独具特色的民歌。北方的汉族民歌大多具有激昂豪放、朴实单纯的风格特色；南方的汉族民歌大多偏于细腻委婉；少数民族的民歌更是丰富多彩，各具特色。例如，蒙古族民歌具有辽阔奔放的草原气息；朝鲜族民歌独具风韵、悦耳迷人；维吾尔族民歌感情炽热、色彩浓郁；哈萨克族民歌具有自由豪放的特点；藏族民歌节奏规整、结构匀称，与舞蹈结合紧密；等等。

总体而言，民歌按其体裁可分为三大类：劳动号子、山歌、小调。

(1) 劳动号子，是指人们在体力劳动过程中编唱并直接为之服务的一种歌曲形式。它可以起到指挥劳动、统一动作、鼓舞情绪、调节体力的作用。劳动号子的音乐节奏与劳动节奏密切相关，并随着劳动强度的大小和劳动节奏的紧密舒缓而变化。这是劳动号子在音乐上区别于其他体裁民歌的一个显著特征。劳动号子常采用"一领众合"的演唱形式，领唱者就是劳动的指挥者，常见景生情，即兴编词，其形式生动活泼，使艺术与劳动生活融为一体。

(2) 山歌，泛指劳动号子以外的人们在山野田间演唱的歌曲形式。山歌产生于辽阔宽广的大自然环境之中，是人们上山砍柴，田间劳动，山野放牧，或行走、小憩时，为了抒发内心的感情或向远处的人遥递情意、对答传语而即兴编唱的歌曲。山歌在艺术表现上有三个特征：感情抒发的直畅性、编唱形式的自由性、形式手法的单纯性。山歌又可分为北方山歌与南方山歌两大类。北方山歌主要分布在西北地区，主要有陕北的"信天游"，甘肃、宁夏、青海的"花儿"，内蒙古西部的"爬山调"和山西西北部的"山曲"等。南方山歌几乎各地都有，大多以地名称之，如江浙山歌、客家山歌、湘鄂山歌、西南山歌、田秧山歌等。山歌的声调高亢嘹亮，常用上扬的自由延长音来抒发感情，乐段结构较简单，乐句内容的结构变化手法较多，它不仅与向远方喊话口气语调直接相通，而且擅长表现热烈、爽快、坦率、真诚的情绪与性格。

(3) 小调，是指产生在群众日常生活的休息娱乐、集庆等场合中的民间歌曲，它的流传最为广泛、普遍，形式较规整，表现手法较多样，具有曲折、细致的特点。小调产生在人们劳动之余，一般有两种场合：一是休息或从事家务劳动的时候，人们常常用小调来咏叹自己的心思，美化自己的生活环境；二是在街头巷尾、酒楼茶馆集体娱乐或者逢年过节、婚丧喜庆等时候，用以消遣助兴。小调的音乐表现特点是：表达的途径比较曲折，常常寓意于叙说故事，或寄情于山水风物，或借助于古人传说，婉转地表现出内心的意思来；表现方法比较细腻，善于表现矛盾复杂的心情、含蓄内在的隐衷、曲折多层的事物发展过程；形式比较规整化、修饰化。小调可分为北方小调和南方小调两类。北方小调流行最广的有"茉莉花调""剪靛花调""孟姜女调""绣荷包调""对花调"等；南方小调有江浙小调、闽粤台小调、湘鄂小调、西南小调等。

1. 《上去高山望平川》

《上去高山望平川》是一首典型的青海"花儿"传统曲调。"花儿"流行于我国西北甘肃、青海和宁夏相毗连的广大地区，是生活在这里的回、汉、东乡、土、撒拉和保安各族人民共同创造的一种具有浓郁地方特色的山歌形式。"花儿"的曲调当地人称作"令"，如"河州令""土族令""尕马儿令"和"脚户令"等。《上去高山望平川》的曲调是"河州令"。河州即今甘肃临夏，素有"花儿之乡"之称。"河州令"是"花儿"

中流行最广、影响最大、最有代表性的曲调之一。《上去高山望平川》的歌词寓意深刻，富有想象力，旋律高亢开阔、自由舒缓，富有鲜明的西北地方色彩。乐段由上下两个乐句构成，乐句悠扬宽长、起伏度大，深刻地抒发了在旧社会中，青年男女纯真的爱情由于封建礼教的束缚和封建势力的阻挠而不能实现，只能望"花"兴叹的无奈心情。此歌是著名花儿歌手朱仲禄等经常演唱的曲目。

2. 《脚夫调》

《脚夫调》是一首陕北信天游。信天游是陕北人民最喜爱的一种山歌形式，歌词基本以七字为一句，上下两句为一段，上句起兴，下句起题，既可以两句独立成歌，也可把几段或十几段歌词并列，用一个曲调反复演唱。民间曾有"信天游，不断头，断了头穷人就无法解忧愁"之说。它采用由上下两个乐句构成的单乐段结构。上句的旋律起伏较大，一般落在调式的五度音或四度音上；下句常常是一起即伏，结束在调式的主音上。信天游以绥德、米脂一带的最有代表性，山西河曲、内蒙古伊克昭盟(今鄂尔多斯市)邻近地区的信天游，不仅在风格上受山曲和爬山调的影响，而且有的就为几个地方共同所有。《脚夫调》流行在绥德、米脂一带，它以高亢有力、激昂奔放、具有鲜明地方色彩的音调，深刻地抒发了一个被地主老财逼迫的脚夫有家不能归的愤懑心情和对家乡、妻子的深切怀念。歌曲一开始，连续向上四度的音调，既表现了脚夫激动的心情，又表现了他对自由幸福生活的渴望和追求。但是，在黑暗的旧社会，劳动人民的希望和要求常常化为泡影，他只好把仇恨埋藏在心底，继续流落在外，过着艰难的生活。下句"为什么我赶脚人儿(哟)这样苦命？"旋律一起即伏，大幅度向下的音调，正是这种愤恨不满和感慨情绪的交织。

3. 《茉莉花》

《茉莉花》是一首人们喜听爱唱的民间小调，流传于全国。各地的《茉莉花》歌词基本相同，都以反映青年男女纯真的爱情为其内容。北方的《茉莉花》还常唱《西厢记》中张生与崔莺莺的传说故事。各地有许多不同的曲调，而且各具特点。现在人们听得较多的是江浙地区的一首，曲调细腻、优美。这首小调和一般的小调相似，也是单乐段的分节歌，音乐结构也较均衡，但又有自己的特点：第三句和第四句歌词连成一气，在音乐上也很难从中剪断。此外，句尾运用切分节奏，给人以轻盈活泼的感觉。此曲曾被意大利作曲家普契尼用于歌剧《图兰朵》中。

4. 《小河淌水》

《小河淌水》是云南弥渡山歌，当地人称"调子"，歌词质朴自然，富有想象力。全曲五个乐句，以从容舒缓、比较自由的节奏和回环起伏、清新优美且具有云南地方特色的旋律，描绘了一个充满诗情画意的深远意境。银色的月光下，周围一片宁静，只有山下的小河不时发出潺潺的流水声。聪慧美丽的阿妹，见景生情，望月抒怀，把对阿哥的一片深情，倾注在优美的旋律中。柔婉的歌声，深厚的情谊，随着小河的流水，飘向阿哥居住的地方。歌唱家黄虹的演唱，使这首民歌更加迷人。作曲家朱践耳曾将它改编为钢琴曲《流水》。作曲家孟贵彬、时乐蒙还将它改编为混声合唱曲。

二、中国古代歌曲及近现代歌曲欣赏

中国古代歌曲是中国古代艺术形式中格调较高的一种。其歌词多为文人诗词，曲调艺术性较强，可称为中国古代的"艺术歌曲"。在这些作品中，尤其《阳关三叠》《满江红》等曲目最为著名。

中国近现代歌曲是近现代一批词曲作家创作的经典曲目。它们代表了时代的潮流，反映了时代的心声，担负了时代的重任。例如，歌曲《教我如何不想她》表现了"五四"时期青年的精神向往，而《义勇军进行曲》《松花江上》等歌曲则为抗日战争起到了广泛的宣传作用。

1. 《阳关三叠》

《阳关三叠》是根据唐代诗人王维(701—761)的诗《送元二使安西》谱写的一首琴歌。这首诗在唐代就曾以歌曲形式广为流传，并收入《伊州大曲》作为第三段。唐末诗人陈陶曾写诗说："歌是《伊州》第三遍，唱着右丞征戍词。"说明它和唐代大曲有一定的联系。后来又被谱入琴曲，以琴歌的形式流传至今。王维的诗是为送友人去关外服役而作："渭城朝雨浥轻尘，客舍青青柳色新。劝君更尽一杯酒，西出阳关无故人。"入琴曲后又增添了一些词句，加强了惜别的情调。曲谱最早见于《浙音释字琴谱》(1491年以前)，另外还有1530年刊行的《发明琴谱》等十几种不同的谱本。据清代张鹤所编《琴学入门》(1876年)的传谱，全曲分三大段，基本上用一个曲调作变化反复，叠唱三次，故称"三叠"。每叠又分前后两段，前段除第一叠加"清和节当春"一句作为引句外，其余均用王维的原诗。后段是新增的歌词，每叠不尽相同。从音乐角度说，后段有点类似副歌的性质。这首琴歌的音调纯朴而富于激情，特别是后段"遄行，遄行"等处的八度大跳，以及"历苦辛"等处的连续反复陈述，情意真切，激动而沉郁，充分表达出作者对即将远行的友人那种无限关怀、留恋的诚挚情感。

2. 《满江红》

《满江红》是宋元时期最流行的词牌之一。现行曲调最初是和元代萨都剌的词《满江红·金陵怀古》配在一起的，20世纪20年代，杨荫浏先生将它与相传为岳飞所作的《满江红》相结合而得以广泛流传。这首词描述了岳飞回忆过去转战南北的艰苦岁月，想到而今却是"三十功名尘与土"，靖康之耻犹未雪，发出了"臣子恨，何时灭"的感叹，并表达了坚持"收复旧山河"的壮志和决心。歌曲音调淳厚，节奏稳健，感情昂扬而壮烈。全曲由两大段组成，称为上片和下片，下片的曲调基本上是上片的反复，只有第一句略有变化，称为"换头"，是词调音乐中最典型的曲式结构之一。

3. 《教我如何不想她》

《教我如何不想她》是赵元任(1892—1982)的音乐作品，作于1926年，是"五四"以后在知识界流传很广的优秀歌曲之一。据赵元任1981年回国访问时介绍，这首歌是当年刘半农旅居英国伦敦时写的，有"思念祖国和念旧"之意。《教我如何不想她》既有高度作曲技巧，又有鲜明的民族风格。赵元任在民族化的实践方面进行了很多有益的探索，如民族化和声的尝试、民族民间音调的选取、在词曲结合上对声调与音韵特点的考究等。

尤为可贵的是，他以"五四"爱国精神对待音乐创作，他的作品题材和立意都具有较深的意境。

《教我如何不想她》的歌词共分四段，通过对各种自然景色的描绘和比拟，形象地揭示了歌中主人公丰富、真挚而又复杂的内心感情，洋溢着热爱大自然、热爱生活的美好情操，表现了"五四"时期向往思想自由和个性解放的情感。歌曲的艺术特色，表现在以下几方面。

(1) 旋法简练，曲调亲切、生动，恰切地表达了歌词所包含的意境和情绪。歌曲的第一段到第三段平静、优美，旋律手法简单平易，音乐形象鲜明生动。

(2) 曲调富于浓郁的民族特色。这首歌曲的点题乐句"教我如何不想她"建立在五声音阶的基础上，听起来非常亲切、流畅，究其原因乃是这个乐句的音调与京剧音乐中西皮原板的过门有着密切的因缘关系。

(3) 借鉴西欧作曲技巧，丰富了歌曲的艺术表现力。调性变化是作曲家用以刻画这首感情多变的歌曲所运用的重要技法。整首歌曲的调性布局为：E→B→E→e→G→e→E。在一首短小的歌曲中，竟出现了如此频繁的转调而又不使人感到多余，表现了作曲家高超的技艺。

4. 《松花江上》

《松花江上》由张寒晖(1902—1946)创作于 1936 年的下半年。由于东北数省相继沦陷，几十万东北军和人民群众被迫流亡关内，他们渴望回到自己的故乡，全国人民要求抗日的情绪也达到炽热的程度。当时，张寒晖在西安二中教书，不久又奉命来到东北军工作。呈现在西安街头的东北军官兵和大批来自东北逃亡者的惨痛景象，深深触动着他的心弦，他以极大的激愤，创作了这支感人肺腑的悲歌。张寒晖曾说，他是把北方妇女在坟上哭丈夫、哭儿子的那种哭声，变成《松花江上》的曲调的。由此可见，张寒晖写作这首歌曲的目的就是要突出一个"悲"字，要人们流着眼泪去报仇，去夺回"可爱的故乡"。歌曲写成后，立即在东北军和广大人民群众中广泛传唱。在抗日战争初期，作曲家刘雪庵把他从上海到香港流亡途中所谱写的《离家》和《上前线》(均为江陵词)两首歌与张寒晖的《松花江上》连在一起，题名为《流亡三部曲》，公开发表以后，在全国广泛传唱，成为我国抗战歌曲的代表作品。

《松花江上》的结构为带尾声的二部曲式。整个歌曲以下行音调的旋律进行，并以我国民族音乐中常用的重章叠句的旋法为特征，情感真切、动人。歌曲的第一部分由两个基本重复的长乐句构成，叙述了东北故乡的富饶美丽以及敌人侵占后人们被迫与亲人离散的惨痛心情。歌曲的第二部分倾诉流亡者背井离乡后的悲痛心情。下行音调在这里得到更多的运用和发展，调性也由前段比较明朗的 C 大调转入带有阴郁色彩的 a 小调。这首独唱曲的尾声是全曲的高潮，也是整首歌曲情感发展的必然结果，它以深沉而激动的感情，倾吐出对故乡亲人的怀念："爹娘啊，爹娘啊，什么时候才能欢聚在一堂!？"

三、中国歌剧欣赏

中国自宋元以来形成的各种戏曲多达三四百种。戏曲是由戏剧、诗歌、音乐、舞蹈、美术、武术、杂技结合而成的综合艺术，也应属于歌剧范畴。但中国歌剧的真正发展是在

"五四"新文化运动兴起之后。首先在歌剧领域做出重要贡献的作曲家是黎锦晖,他在1921—1929年共写了12部儿童歌舞剧,如《麻雀与小孩》《葡萄仙子》《小小画家》等。黎锦晖创作的儿童歌舞剧,以倡导科学与民主精神为题材内容,艺术形式比较通俗化、民族化,因此在社会上引起很大反响。

在20世纪30年代的左翼音乐运动中,聂耳同田汉合作创作的《扬子江暴风雨》,是中国最早以戏剧的形式反映革命斗争的作品。抗日战争爆发后,延安鲁迅艺术文学院(以下简称"鲁艺")的文艺工作者,曾先后演出过多部歌剧,作品有《农村曲》(向隅等集体创作)、《军民进行曲》(冼星海作曲)、《桃花源》(陈田鹤作曲)、《上海之歌》(张昊作曲)、《大地之歌》(钱仁康作曲)、《洪波曲》(任光作曲)、《秋子》(黄源洛作曲)、《沙漠之歌》(王洛宾作曲)等。这些歌剧的题材内容,大多结合了当时抗战爱国斗争的需要,在艺术上进行了不同的探索。1942年延安文艺座谈会以后,以延安"鲁艺"为骨干,掀起了一场由延安逐步推向整个解放区的声势浩大的新秧歌运动,产生了以《兄妹开荒》(安波作曲)为代表的大批秧歌剧。

1945年1月,延安鲁迅艺术文学院开始了歌剧《白毛女》(贺敬之、丁毅编剧,马可、张鲁、瞿维、李焕之等人作曲)的创作和排练,历时3个月,于1945年4月在延安首演成功。《白毛女》在我国歌剧史上是一座里程碑式的作品,它标志着中国歌剧终于寻找到了自己独特的发展道路,形成了自身鲜明的美学品格。继《白毛女》之后,又出现了《刘胡兰》(罗宗贤等作曲)、《赤叶河》(梁寒光等作曲)等优秀剧目。

新中国成立后,我国歌剧创作在创作思维上形成了几种不同的方式:一是继承戏曲传统,代表剧目有《小二黑结婚》(马可等作曲)、《红霞》(张锐作曲)、《红珊瑚》(王锡仁、胡士平作曲)、《窦娥冤》(陈紫作曲)。二是以民间歌舞剧、小调剧或黎氏儿童歌舞剧作为参照系,所创作的新型歌舞剧,其代表作为《刘三姐》。三是以话剧加唱作为自己的结构模式,其代表作为"文革"后出现的《星光啊星光》(傅庚辰等作曲)。四是以传统的借鉴西洋大歌剧为参照系所创作的作品,代表作有《王贵与李香香》(梁寒光曲)、《草原之歌》(罗宗贤作曲)、《望夫云》(郑律成作曲)、《阿依古丽》(石夫、乌斯满江作曲)。五是以《白毛女》创作经验为参照系,在观念和手法上坚持以内容需要为一切艺术构思的出发点,既不受制于也不拒绝任何一种手法,只要内容需要,可以兼取西洋歌剧手法、板腔手法或话剧加唱手法的《洪湖赤卫队》(张敬安、欧阳谦叔作曲)和《江姐》(羊鸣、姜春阳、金砂作曲)。

20世纪80年代以后,由于歌剧生存环境的变化和艺术观念、歌剧趣味的发展,歌剧创作出现了明显的两极分化的趋势。一种是雅化趋势,即沿着严肃大歌剧的方向继续深入开掘,把歌剧综合美感在更高审美层次达到整合均衡作为主要的艺术探索目标。这种探索的早期成果有《护花神》(黄安伦作曲)、《伤逝》(施光南作曲)、《原野》(金湘作曲)、《阿里郎》(崔三明等作曲)、《归去来》(徐占海作曲)等。到了20世纪90年代之后,又有《党的女儿》(王祖皆、张卓娅作曲)、《马可波罗》(王世光作曲)、《安重根》(刘振球作曲)、《楚霸王》(金湘作曲)、《孙武》(崔新作曲)、《张骞》(李乐诗作曲)、《苍原》(徐占海、刘辉作曲)、《鹰》(刘锡金作曲)、《阿美姑娘》(石夫作曲)等作品问世。就其思想性、艺术性和歌剧综合美的高层次营造而论,《原野》《苍原》《张骞》可视为新时期严肃大歌剧创作的高峰。另一种是俗化趋势,即把美国百老汇音乐剧作为参照系,探索在中

国发展我们自己的通俗音乐剧的途径。这方面的作品有《我们现代的年轻人》(刘振球作曲)、《风流年华》(商易作曲)和《友谊与爱情的传说》(徐克作曲)等。

1. 《苍原》

【作品简介】

四幕歌剧《苍原》，是辽宁歌剧院于 1995 年创作的。剧本取材于闫德荣的广播剧《奔向太阳升起的地方》，由黄维若、冯伯铭编剧，徐占海、刘辉作曲，同年首演于辽宁省第三届文化艺术节。这部作品一经问世就引起了国内各界的极大反响，歌剧界及文化界的专家、学者对它给予了极高的评价，纷纷赞誉它"是西洋歌剧传入中国以来最优秀的一部力作""是中国歌剧艺术发展的里程碑""是足以跻身世界一流歌剧行列，可以传之于后世的艺术精品"。此后，它先后获得了中宣部"五个一"工程奖和文化部第六届"文华"大奖，并且自"文华"奖开设以来，首次囊括了它的十个单项奖。2003 年，这部歌剧还被评为"国家舞台艺术精品工程"十大精品剧目之一。

歌剧《苍原》取材于一个真实的历史故事，它描写了清朝乾隆年间，居住在伏尔加河畔的土尔扈特蒙古族部落不堪忍受沙皇的重压，首领率部 17 万人，突破俄国沙皇的围追堵截，历时 7 个月，行程数万里，付出重大牺牲，终于回归天山的伟大壮举，是一曲爱国主义的高昂颂歌。该剧作为一部具有史诗性品格的作品，是新时期中国歌剧的代表剧目，是音乐的戏剧性和戏剧的音乐性结合得较为成功的佳作。

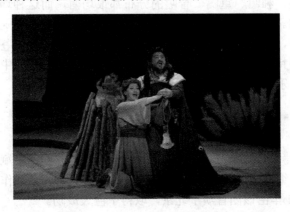

歌剧《苍原》剧照

【剧情梗概】

故事发生在清朝乾隆年间，公元 1771 年 1 月，在伏尔加河下游诺盖草原，寄居了 140 年的土尔扈特蒙古族部落，不堪忍受沙皇的暴虐统治，在部落首领渥巴锡和台吉舍愣的率领下，决定举族东归，返回祖国故土。在东归的途中，部落里出现了内奸，大台吉艾培雷用羊皮书冒充舍愣的笔迹，向俄国军队提供了部落的行军路线和作战详情，使部落在回归途中损失巨大，屡战屡败。渥巴锡为找出内奸，只好将计就计，当众把舍愣抓了起来，并在众人面前展示了舍愣死后的血衣，以蒙蔽俄国人。同时，让舍愣率领一队骑兵，绕到俄国军队的后面。在奥琴山谷，舍愣杀死了俄军将领并一举消灭了两万多敌人，成为部落的英雄。随后，渥巴锡向清朝伊犁总督送上部落回归的文呈。伊犁总督在回执的天朝手谕中提出："……只要交出钦犯舍愣，欢迎你们叶落归根。"原来舍愣在五年前曾杀死过清朝伊犁总督的舅兄，现在如果不交出舍愣，部落就跨不进天朝的大门。为了能让土尔扈特蒙

古族部落顺利回归，舍愣的恋人娜仁高娃用自杀的行为，以示舍愣牺牲自己可以拯救整个部落。最后，历经万难，清除了内奸，土尔扈特蒙古族部落终于回到祖国故乡天山。

【审美提示】

歌剧《苍原》的音乐基调是蒙古风格，但这并不意味着它是单色单味。事实上，作曲家根据剧情和人物塑造的需要，还采用了天山音调、俄罗斯小调和宗教音乐。这些不同风格、不同特点的音调，既独立发展变化，又相互渗透，并有机地融为一体。这就使《苍原》的音乐语言显得厚实，多姿多彩。

它的这一特色，在全剧的音乐写作中随处可见，而在人物音乐的写作上体现得最为充分。渥巴锡音乐的主导动机源自佛教音乐，没有很强的蒙古味。渥巴锡的音调特色是召唤性的，这很符合他作为可汗的人物身份。艾培雷的音乐主题具有明显的俄罗斯风格，八度跳是它的旋法特征。这一设计不仅是巧妙的，也是得体的，它对于刻画艾培雷的虚伪心理起到了很好的作用。娜仁高娃和舍愣的音乐，都具有鲜明的蒙古族风格，他们的区别在于舍愣的音乐中融入了天山音调的因素，另外，舍愣旋律的徵调式同娜仁高娃的羽调式也形成了对比。同时，作为幕间曲的蒙古族"长调"，也是这部歌剧的一大特点，它的几次出现非但没有重复之感，反倒为全剧带来一种特殊的情味，它在人内心激起的波澜，同它作为幕间曲所带来的审美体验是截然不同的。

歌剧《苍原》音乐的总体布局，是按照交响乐思维安排的，因此，具有十分严密的逻辑性。它的结构完整，独唱、重唱、合唱的分布都很均衡，而这种均衡和统一又是在各种冲突和对比中完成的。尽管这部歌剧音乐的总体写法是西洋大歌剧式，但作曲家并不生搬硬套。在西洋歌剧中，人物音乐的展开，大多采用主题贯穿式。《苍原》的人物音乐十分鲜明清晰，这种不同特性的人物音乐间的穿插渗透，你中有我，我中有你，不仅使音乐摇曳生姿，也使歌剧音乐充满了戏剧性。

2. 《江姐》

【作品简介】

七场歌剧《江姐》，是由中国人民解放军空政歌剧团根据罗广斌、杨益言的小说《红岩》中的有关内容改编而成的，由阎肃编剧，羊鸣、姜春阳、金砂作曲。这部歌剧创作于1962—1964年，1964年由该团首演于北京，取得了巨大成功。

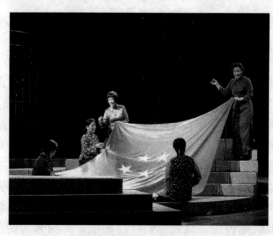

歌剧《江姐》剧照

该剧描写了国共两党之间的一场尖锐、复杂、激烈的斗争，歌颂了以江姐为代表的革命先辈为实现革命理想，"赴汤蹈火自情愿，粉身碎骨心也甘"的崇高思想品质，是一首激动人心的革命英雄主义的颂歌。

【剧情梗概】

1949 年新中国成立前夕，中共地下党党员江雪琴(江姐)带着中共四川省委交托的发展华蓥山游击队的重要任务，离开重庆奔赴川北。在重庆码头，江姐机智地摆脱了特务头子沈养斋的搜查。在赴华蓥山途中，她惊悉丈夫——华蓥山游击队政委彭松涛同志牺牲的噩耗。江姐抑制住失去丈夫的巨大悲痛，在与华蓥山游击队司令员双枪老太婆取得联系后，立即投入了对敌斗争。江姐和游击队员们广泛发动群众，抗丁抗粮、阻截敌人军火、开展武装斗争，有力地配合了解放战争。不幸的是，由于叛徒甫志高的出卖，江姐在川北被敌人逮捕，并被关进了重庆中美合作所渣滓洞集中营。面对敌人的严刑拷打和威逼利诱，江姐大义凛然，坚贞不屈，严词痛斥敌人。在重庆解放前夕，江姐慷慨高歌，英勇就义。

【审美提示】

这部歌剧的音乐以四川民歌的音调、风格为基础，广泛吸收了川剧、越剧、京剧等戏曲音乐和民间说唱音乐的风格与手法并加以融合和创造，音乐语言丰富，音乐结构以歌曲为主，并运用主题贯穿发展和戏曲板腔体的结构手法，增强了歌剧音乐的戏剧效果。其中，每个人物的音乐形象都生动而有特色，人物性格鲜明。例如，江姐的刚毅、沉着、乐观、深情；双枪老太婆的热情、真挚；游击队长兰洪顺的激动、憨厚，华为的机智、活泼；沈养斋的狡诈、阴险；甫志高的虚伪、浮华等。

该剧音乐戏剧性很强，作曲家在创作中重视人物的戏剧色彩和音乐的戏剧效果。例如，第一场中的《川江号子》，立即将观众带入戏剧的特定情境中，感受到重庆朝天门码头那种沉重压抑的气氛；第五场"江姐被捕"则采用了越唱越短，越唱越紧凑的"旁唱"，不但刻画了江姐、兰洪顺和甫志高三人的不同心理活动，而且使剧情环环紧扣，推动了戏剧冲突的变化发展；第六场"狱中斗争"先由男女齐唱《长镣难锁钢铁心》开始，一直到江姐演唱《我为共产主义把青春贡献》，在音乐形象上对比鲜明，有力地塑造了江姐的英雄形象，使剧情发展达到顶峰，造成强烈的戏剧性高潮。此外，贯穿全剧的"旁唱"(伴唱)也是这部歌剧有效的戏剧性手法之一，它不但有助于揭示人物的心理状态，更能强化戏剧矛盾。

四、外国民歌与艺术歌曲欣赏

每个国家和地区都有自己的民歌和艺术创作歌曲，这里选取了日本的《樱花》、俄罗斯的《三套车》两首民歌和俄罗斯的《跳蚤之歌》《春潮》两首艺术歌曲供大家欣赏。

1. 《樱花》

樱花是日本的国花，在春季开放，日本的"江户樱"更是樱花中的名种。每年春天，在花梗上盛开出白色或红色的花朵，三五朵组成一个伞状花序，千万个花序形成花的海洋，千姿百态，美不胜收。《樱花》这首民歌生动而直率地表现了日本人民珍爱樱花，趁三月春光结伴前往山陵苗圃观赏的喜悦心情和生活意趣。它虽然只有短短的十四个小节，音乐形象却十分鲜明生动。这首曲子是在日本民间"都节调式"(3 4 6 7 1 3)的基架上构筑

而成，民族风味十分浓郁。以 4/4 节拍贯穿始终、从容而不失急迫的速度，使人联想到木屐步履以级进为主的旋律进行，4、7、3 的奇特落音，以及偶尔出现的增四度跳进等，都是这首篇幅虽短小而内涵颇丰富的民歌的特点。像樱花一样美丽的日本民歌《樱花》，常被人改编为重唱曲、合唱曲和独奏、合奏等各种形式的器乐曲。

2. 《三套车》

像我国民间常见的《脚夫调》《长工苦》等民歌一样，俄罗斯民歌《三套车》也是一首反映劳动人民贫困生活、倾吐弱小者心中不平的歌。这首由小调式构成的、基调悒郁的"变化分节歌"，它的前面两段是歌者深情的叙述：在雪压冰封的伏尔加河上，一架由三匹瘦马拖曳的马车正在匆匆赶路。乘车人见赶车的小伙子愁容满面，问他为什么这般伤心。经过译者创造加工的第三段歌词是闷闷不乐的赶车人心弦被拨动后所做出的回答——跟我走遍天涯的老马，将要卖给财主了，今后它会怎么样，叫我又怎么办？第三段中通过变奏手法从一开始就翻向高音区的曲调，唱出了赶车人郁积在心中的悲哀，形成全曲的高潮。原词的第四、五段在翻译时被略去。全曲终止在无可奈何的戚戚哀叹中。

3. 《跳蚤之歌》

《跳蚤之歌》的创作者是俄国作曲家穆索尔斯基(1839—1881)。他 5 岁开始学习音乐，9 岁至 10 岁的时候就能熟练地弹奏钢琴，并进行即兴演奏和创作。尽管穆索尔斯基很有音乐天赋，但他的父亲不同意他当职业音乐家，13 岁时他就被送进禁卫军士官学校学习。由于在校及毕业后任军职期间，穆索尔斯基从未间断过音乐学习，并在创作实践中积累了丰富的经验，所以很早就显示出惊人的创作才能和丰富的想象力。

穆索尔斯基是创建俄罗斯古典音乐艺术的伟大作曲家之一，为俄罗斯乐派"强力集团"的重要成员。他创作的歌剧《鲍里斯·戈都诺夫》、管弦乐曲《荒山之夜》、钢琴组曲《展览会上的图画》、歌曲《跳蚤之歌》……都成为世界音乐宝库中的珍品。他的作品，表现了威严的悲剧、嘲笑的幽默、辛辣的讽刺、热情的喜悦、狂放的热

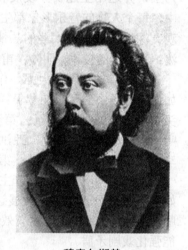

穆索尔斯基

情、雄壮的史诗气魄。由于作品具有深刻的人民性，所以经常被沙皇查禁。但他绝不屈服，他说："如果今后他们继续查禁我的作品，我将百折不回地破除一切阻碍，我不到声嘶力竭，决不停止。"困苦的生活，影响了他的健康，1881 年 3 月 28 日，他走完了 42 岁的人生旅程。1939 年，苏联人民为了纪念这位杰出的作曲家，把乌克兰国立音乐院改名为穆索尔斯基音乐学院。

穆索尔斯基一生创作了 60 多首歌曲，这些歌曲题材广泛，体裁多样，有抒情性的浪漫曲，有反映农民疾苦的摇篮曲及其他民间生活题材的歌曲，也有针对社会现实的讽刺歌曲。《跳蚤之歌》就是著名的讽刺歌曲。这首歌曲作于 1879 年秋，是他生前最后一个成功作品。

《跳蚤之歌》的歌词选自德国大诗人歌德的诗剧《浮士德》中的一段。原作是借剧中

一个魔鬼讥讽德国封建诸侯以及他们豢养的宠臣的诗篇。穆索尔斯基将它谱写成曲，借以讽刺俄国沙皇的黑暗专制统治。

穆索尔斯基用自己的音乐作品同沙皇专制统治进行了顽强的斗争。他曾说过："我背着十字架，高抬着头，不顾一切，勇敢而又愉快地向着光明的、有力量的和正直的目标前进。向着热爱人民的、靠着人民的欢乐、痛苦和奋斗而生存的真正艺术前进。"穆索尔斯基忠实地实践了自己的诺言，《跳蚤之歌》充分反映出他的反抗精神和艺术才华，成为世界上许多男中音和男低音歌唱家的优秀保留曲目。

《跳蚤之歌》一经问世，就赢得了广大听众的喜爱，这不仅是因为它具有切中时弊的内容，而且在音乐表现上也颇具特点。

(1) 鲜明的民族风格。穆索尔斯基非常熟悉俄罗斯民间歌曲，他广泛地把它们应用在自己的创作中。《跳蚤之歌》中运用了俄罗斯民间歌曲常见的小调式，旋律具有典型的俄罗斯风格。作曲家在采用民间歌曲时，不是以原民歌作音乐主题，而是利用它特有的表现方式来作为音乐语言的基础。

(2) 词曲紧密结合，感情真挚动人。穆索尔斯基非常注重旋律和语言的结合，在《跳蚤之歌》中，他力求用丰富的音调来表达复杂的语言声调和真实的感情，因此，全曲旋律既风趣自然，又非常口语化。

(3) 音乐形象生动、泼辣，具有强烈的艺术感染力。从钢琴伴奏的引子里，可以听到讽刺的笑声和描绘跳蚤蹦跳的音型，使歌曲一开始就带有戏剧性。为了充分表现嘲弄的效果，作曲家把"跳蚤"这个词和笑声的音乐写得非常形象生动，"跳蚤"这个词的音调是短促念白式的，显得滑稽可笑。笑声则非常巧妙地运用音乐语言表现了日常生活中的嘲讽口气，根据歌曲情绪的变化，笑声、"跳蚤"多次出现，而每次重复，情态各异，极大地增强了歌曲的戏剧性，把愚昧、昏庸的国王，傲慢张狂的跳蚤和人民群众的不同性格特征，刻画得惟妙惟肖。

(4) 强烈的色彩对比。歌曲运用了两次远关系转调，即由 b 小调直接转入升 g 小调。由于调性的转换，产生了强烈的色彩对比，转调后，旋律长时间围绕全区最高音 3 进行，结合具有进行曲性质的节奏和小行板的速度，给人以明亮新颖的感觉。第一次转调刻画出跳蚤的狂妄骄横；第二次转调表现了人民群众不畏强暴的坚强意志。

此外，曲式结构灵活严谨、钢琴伴奏的形象化和手法的简练等都是富有创造性的。

4. 《春潮》

《春潮》的创作者是拉赫玛尼诺夫(1873—1943)，俄国作曲家、钢琴家。他出生于俄国奥尼加，1883 年至1885 年在圣·彼得堡音乐学院学习；1886 年开始作曲；1888 年在莫斯科音乐学院学习钢琴，同时，师从塔涅耶夫学习对位法，师从阿连斯基学习和声，这时他已显露出创作才华。1891 年完成他的《第一钢琴协奏曲》。1892 年创作了升 c 小调前奏曲，这是他最著名的作品，同年还创作了独幕歌剧《阿列科》，并于 1893 年上演，受到柴可夫斯基的赞扬。1899 年写了第二钢琴协奏曲，

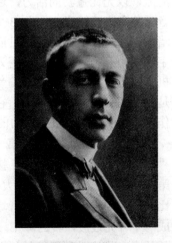

拉赫玛尼诺夫

演出获得极大成功，至今还受到欢迎。从此他的创作便源源不断。他还先后创作了两部歌剧，并于 1906 年移居德累斯顿后写了两部交响乐。1909 年年初访问美国，在纽约首演了第三钢琴协奏曲。1910 年返回莫斯科，任爱乐音乐会指挥。1918 年经瑞典定居美国后，作品中充满不协和与悲剧性，成为 20 世纪上半叶重要的钢琴演奏家。

拉赫玛尼诺夫的创作坚持晚期浪漫主义风格，他深受柴可夫斯基影响，有深厚的民族音乐基础，旋律丰富、形象鲜明、表现强烈、织体复杂、音响厚实，和声色彩浓重，擅长史诗式壮阔的音乐风格。他主要的作品有器乐曲《第二钢琴协奏曲》《帕格尼尼主题狂想曲》、二十四首《前奏曲》《音画练习曲》，歌剧《阿列科》《利米尼的法兰契斯卡》《第二交响曲》、管弦乐《死之岛》《钟》以及浪漫曲等。他的独唱歌曲富有强烈的俄罗斯民族风格和浪漫诗意，被公认为俄罗斯歌曲作品中的珍品。

《春潮》是拉赫玛尼诺夫 12 首浪漫曲中的第 11 首，作于 1896 年 9 月，是一首具有鲜明抒情风格的歌曲，是拉赫玛尼诺夫歌曲创作中最明朗、最乐观的一首。作品描写的是北国大地已回春，残雪尚未化尽，而冰河融解，潮水拍岸而来，成为春天的信使，给人间带来希望和欢乐。歌曲以明亮、优美而富有激情的旋律，在钢琴滚滚翻卷的音流衬托下，咏唱了春潮不可遏制的活力。它生动地反映了 1905 年俄国资产阶级民主革命前夕高涨的社会思潮和俄国知识分子激动、高昂的情绪。

此曲结构较自由，乐句较长，为单二部曲式。音乐是降 E 大调，4/4 拍。

歌曲的开始是两小节的钢琴前奏，它也是作品第一部分前两句和乐曲发展过程中所使用的一种主要织体音型。第一小节可分为两种动机材料——分解和弦阶梯式上行和带有和弦重复音的向心式旋律。动机形象地塑造了浪花四溅的水流的形象，使春潮翻滚、喧腾的景象跃然而出。动机中的三连音节奏是一个反复出现、具有贯穿特点的节奏型，它使整个作品成为统一体，显示出钢琴伴奏在整体构思中对音乐造型所起的重要作用。

歌曲的 A 部 3～6 小节为第一乐句，7～15 小节为第二乐句。充满活力的歌唱带来了大自然的音信："大地还铺满白雪，那春潮已开始喧嚣"，伴奏继续着歌曲前奏的动机。第二乐句随着歌词内容的改变，钢琴伴奏的织体和结构发生了变化，上行分解和弦变为锯齿形音阶，音程距离缩小，密度加大，整体动机由一小节变为两小节。同时，动机的上升距离拉长，音区也跟着拓宽，春潮就自然由"起伏涌动"变为"喧嚣奔腾"。它恰如解冻的河流，以无比蓬勃的活力，迎接春天的来临。由于它在力度上与前面的力度形成对比，使音乐色彩突然转变，加之 B 大三和弦与 c 小三和弦的对置，令人感觉到此时的春潮正在暗暗积聚力量，显得既有生机而又含蓄。积蓄过后终于迎来了"它向宇宙大声宣告"一句，字字铿锵有力。同时伴奏变为欢快的钟声效果，它在和弦、节奏、音调走向上皆与前奏动机相同，但采用了拉氏所偏爱的密集排列的和弦，这样就一下子塑造出一种钟声形象。这是迎春和喜传捷报的钟声，它响彻云霄，气氛顿然庄严而又畅快。随着这种情绪的积累，作品走向了高潮，进入歌曲的 B 部。

B 部 16～21 小节为第一乐句，在这里前奏的波浪形象已变成兴高采烈的欢呼形象："春天来了！春天来了！"接着唱道："我们是春天的信使，为春天的来临传捷报。"在第 18 小节处，通过同主音大小三和弦转到小三度关系的升 F(21 小节)，形成色彩性调性对比。同时用歌中最宽广的音域把情绪推向高潮。然后有一个小缓冲，在 22～28 小节处形成一个补充过渡，转回降 E 大调，歌声轻轻地、充满喜悦地再次宣告春天来了。此处在较长的人声休止时利用钢琴与之对话，这样既使旋律连贯自然，又丰富了乐曲的表达方式。

29～35 小节是 B 部乐段的第二乐句，作者同样将前奏的动机以密集和弦的形式出现，但以弱奏的造型模拟了春光明媚，人们欢歌起舞的场面。"在春暖花开的时节，到处是轻盈的歌舞。"伴随着力度的加大及速度的加紧，乐曲情绪越来越高涨，舞蹈场面也越来越热烈，直至在一股幸福的、铿锵有力的狂流中结束。尾奏仍在降 E 大调上奏出，以最强的力度，造成激流勇进、一泻千里的气势。

整个作品的钢琴伴奏，以短小精悍的材料造型模拟出各种不同的形象，达到了令人如闻其声、如临其境的艺术效果。

五、外国歌剧欣赏

歌剧(Opera)是将音乐(声乐与器乐)、戏剧(剧本与表演)、文学(诗歌)、舞蹈(民间舞与芭蕾舞)、舞台美术等融为一体的综合性艺术，通常由咏叹调、宣叙调、重唱、合唱、序曲、间奏曲、舞蹈场面等组成(有时也用说白和朗诵)。早在古希腊的戏剧中，就有合唱队的伴唱，有些朗诵甚至也以歌唱的形式出现。中世纪的歌剧多以宗教故事为题材，宣扬宗教观点的神迹剧等亦香火缭绕，持续不断。但真正称得上"音乐的戏剧"的近代西洋歌剧，是 16 世纪末 17 世纪初，随着文艺复兴时期音乐文化的世俗化而应运产生的。本节选取了意大利歌剧《艺术家的生涯》和法国歌剧《茶花女》来供大家欣赏。

1. 《艺术家的生涯》

【作品简介】

四幕歌剧《艺术家的生涯》，也被称为《绣花女》和《波西米亚人》。该歌剧于 1895—1896 年依据法国大文学家亨利·缪尔哲(1822—1861)的小说《流浪生涯》而创作，歌剧剧本由贾科萨和伊利卡改编，普契尼谱曲。该剧于 1896 年 2 月 1 日在意大利都灵皇家剧院，由年仅 29 岁的托斯卡尼尼(1867—1957)担任指挥。这部歌剧是奠定普契尼国际声誉的一部重要作品。在写作手法上，普契尼继承了威尔第等意大利歌剧先辈的优秀传统，在此基础上又进行了较大的革新，他大胆地打破了传统宣叙调与咏叹调的界限，他的咏叹调形式新颖，旋律情感刻画细腻，显示出极大的艺术魅力。这部歌剧至今仍使人百看不厌，成为人们最喜爱的歌剧之一。

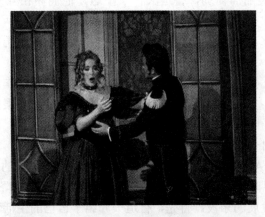

《艺术家的生涯》剧照

【剧情梗概】

在 1830 年巴黎的拉丁区，住着诗人鲁道夫(男高音)、画家马采洛(男中音)、音乐家绍纳尔得(男中音)和哲学家科林(男低音)。大家生活贫困却互相帮助，一有所得就共同享用，表现了穷苦的青年艺术家之间相互友爱的精神。画家马采洛的情人穆塞塔(女高音)与富有的议员阿尔森得罗(男低音)鬼混，但不忘情于马采洛，有时还在金钱上接济他。诗人鲁道夫和邻居绣花女咪咪(女高音)相爱。两对情人，性格各异，时有矛盾产生，在经历了许多生活的磨难后，咪咪得了肺病，众人四处谋食求药。当朋友们带着食物和药品回来时，咪咪已在诗人鲁道夫的怀中死去。

【审美提示】

普契尼尊崇真实主义的创作原则。所谓真实主义，是 19 世纪下半叶在意大利兴起的一个文学流派，属于批判现实主义的范畴。普契尼的真实主义手法，主要表现在他能从质朴平凡的市民生活中找到激动人心的情节。他的作品带有浓厚的个人风格及特点——强烈的情感、鲜明的个性、富于地方色彩的音乐及贯穿始终的戏剧发展，这些特点在普契尼的歌剧中永远占据着重要的地位。在普契尼的这部歌剧中，人声演唱占有非常重要的地位，这也是意大利歌剧的传统。他打破了宣叙调和咏叹调之间的界限，根据剧情的需要，使这两种旋律交替出现，而且很自然地从一种旋律过渡到另一种旋律，使音乐连绵不断、贯穿始终、一气呵成。同时，普契尼在这部歌剧剧情的发展中，经常把一些人物和事件同具有特性的音乐联系起来，使这些富有表现力的音乐成为剧中的人和事的音乐主题，并成功地运用这些音乐主题来刻画人物、烘托剧情，使全剧音乐获得了完整、统一的艺术效果。

此剧中有许多著名唱段，其中《多么冰凉的小手》和《人们叫我咪咪》是两首不朽的咏叹调。

1) 《多么冰凉的小手》

《多么冰凉的小手》是歌剧第一幕中诗人鲁道夫的一首著名的咏叹调。圣诞节前夕，在巴黎拉丁区一座房屋的顶楼住着四位年轻的艺术家，他们忍受着贫穷、饥饿和寒冷，但这里洋溢着欢乐、友爱和温暖。一天傍晚，诗人鲁道夫和画家马采洛正在屋里烧炉子取暖时，音乐家绍纳尔得和哲学家科林从外面回来。绍纳尔得挣了一点钱，为此他们决定上外面庆祝一番。诗人鲁道夫为了赶写手稿独自留下，准备稍后再去。这时，邻居绣花女咪咪来借火点蜡烛。咪咪美丽而体弱，鲁道夫怀才不遇，他们俩相互同情，并产生了爱慕之情。一阵微风把蜡烛吹灭，恰巧咪咪的房门钥匙也失落在地，在两人蹲在地上找钥匙时，鲁道夫碰到咪咪冻得冰凉的小手，激情满怀地唱起了这首著名的男高音咏叹调——《多么冰凉的小手》。

这首咏叹调旋律优美，感情细腻。鲁道夫通过咏叹调向咪咪作自我介绍，他骄傲地宣称"我是一位诗人"，并坦然地表白了自己的贫穷和对生活的无限热爱，以及对咪咪的一见钟情和对未来的美好憧憬。

咏叹调采用二段曲式(A—B)写成。A 段，降 D 大调，2/4 拍，带有宣叙性质。音乐通过多处的同音反复(降 A 音)，描写了周围宁静的环境以及两个人的心理活动。"多么冰凉的小手，让我把它来温暖。"B 段，转 F 大调，3/4 拍，不久又转降 A 大调，4/4 拍。这一段落，是咏叹调中心发展的乐段。首先，鲁道夫介绍了自己的生活和工作，接着，又流露出对咪咪的爱慕之情。由于调性的转换，使这段音乐的色彩十分绚丽。"是谁？我是个诗

人，都做些什么？写作，来维持生活。"最后，音乐在温柔亲切的气氛中，以调式的属音结束。音乐没有结束在主音上，表示鲁道夫心中还有许多话没有讲完，这也是作者颇具匠心的一种艺术处理。

这是一首叙事性的咏叹调，当鲁道夫和咪咪相遇后，在短暂的接触中互相产生了好感，通过叙事性咏叹调的演唱，刻画了剧中人物的性格——咪咪的纯真可爱，鲁道夫的热情聪颖。它与后面同样是叙事性的咏叹调《人们叫我咪咪》一起，组成一个完整的叙事性场面。

2)《人们叫我咪咪》

《人们叫我咪咪》是歌剧第一幕中绣花女咪咪演唱的一首咏叹调。在诗人鲁道夫演唱《多么冰凉的小手》结尾时，他唱道："刚才我说的一切都是我心声。你可愿意对我讲？讲讲你的生平？"接着，咪咪就演唱了这首著名的女高音咏叹调——《人们叫我咪咪》。它是咪咪对鲁道夫的一个回答，也是情窦初开的少女咪咪的真实情感的流露。

咏叹调采用三段曲式(A—B—C)写成。A 段，D 大调，2/4 拍，属宣叙性质，在形式上与前一首咏叹调相同。在这里，咪咪运用了大量的同音反复，说出了自己的名字、身世以及每天所从事的工作，"一针针一线线绣出鲜花，百合花、玫瑰花，快乐地绣花消磨时光"。B 段，速度转小快板。咪咪继续讲述自己的生活。音乐在弦乐的拨弦伴奏下，显得轻快而有生气。"只有我一人过着孤独的生活，我常常祷告上帝，却难得做弥撒。"C 段，速度转为行板，是咏叹调中最令人陶醉的段落。女高音独唱与弦乐齐奏产生扣人心弦的效果，加上速度的变化处理，使得感情十分丰富。诗人会自然联想到温暖的阳光和甜蜜的爱情。"冬天过去春天到，阳光照耀着我家。春天第一个甜蜜的亲吻属于我。"接着，是咏叹调的结尾，也用宣叙调写成，与开头形成统一的整体。这里，作者运用了连音符与同音反复相结合的创作手法，表现了绣花女咪咪在说出自己的心理感受之后羞涩与惶恐的心理状态。最后，乐曲轻轻地结束在主音上，与前一首咏叹调相比，这里在主音上结束，表现了两个人感情上的和谐。

这也是一首叙事性的咏叹调，咏叹调虽然有着极其动人的抒情气质，但就其戏剧功能而言，它无疑是一首叙事性的咏叹调，是咪咪向鲁道夫，同时也是向观众叙述自己的身世和经历，而我们也正是通过这首叙事性咏叹调知道了她是一个以刺绣为业、生活贫寒的姑娘。当然，除此之外，通过这首优美动人的咏叹调，我们还感受到了她的温柔与善良，而这正是这位女主人公性格与气质的两大支柱。

2.《茶花女》

【作品简介】

三幕歌剧《茶花女》创作于 1853 年 2 月。歌剧的剧本取材于法国小说家小仲马(1820—1895)的同名小说，1948 年小仲马把它改编成戏剧剧本，威尔第请编剧皮亚维把该剧本改编成歌剧脚本。作曲家仅用 4 周的时间，就完成了全部的音乐创作。

【剧情梗概】

歌剧故事发生在 1840 年的巴黎。巴黎一位年轻貌美的名妓薇奥莱塔(女高音)，在豪华的交际生活中结识了富家子弟阿尔弗莱德(男高音)，并被他真诚的爱情所感动。于是，她毅然放弃了自己早已厌倦的纸醉金迷的生活，来到巴黎近郊的别墅与阿尔弗莱德享受着甜

蜜快乐的幸福时光。为了支付乡间的生活费用，薇奥莱塔偷偷变卖了自己的财产，当阿尔弗莱德知道此情况后，深责自己对她的不关心，于是动身前去巴黎筹款。阿尔弗莱德走后，他的父亲乔治·亚芒(男中音)来到乡间，恳求薇奥莱塔为了他儿子的前途及全家的名望离开阿尔弗莱德。薇奥莱塔为了心爱的人的幸福，牺牲了自己的爱情，回到巴黎重操旧业。阿尔弗莱德误以为她变了心，决心伺机报复。在一次舞会中，两人不期而遇，但薇奥莱塔因答应过乔治·亚芒不能告诉阿尔弗莱德她回巴黎的真正原因，致使二人的误会无法解除。阿尔弗莱德一气之下当众羞辱了薇奥莱塔。由于她早已染上肺病，又因极度悲痛使病情加重。命在旦夕之际，阿尔弗莱德的父亲出于忏悔把实情告诉了他的儿子。阿尔弗莱德急忙回到薇奥莱塔的身边，两人重燃昔日的爱情。但是，一切都晚了，那不公正的社会和无情的疾病夺去了薇奥莱塔的爱情和生命。

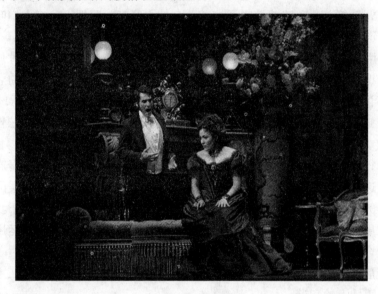

《茶花女》剧照

【审美提示】

《茶花女》是一部描写人们熟悉的日常生活和心理状态的抒情歌剧。从音乐方面欣赏，这部歌剧广泛地运用了生活风俗的歌曲和舞曲的体裁，使它们成为刻画人物形象、体现情感、描写人物心理以及体现剧情发展的重要手段。在音乐的布局上，既有贯穿全剧的音乐主题的展开，又有场景之间的强烈对比。圆舞曲欢快而鲜明的旋律及节奏，以不同的形式在全剧中不断出现，在这部歌剧中起着非常重要的作用。此外，独唱、重唱与合唱也安排得十分得体，抒情风格、舞曲风格和交响音乐的有机融合，使全剧音乐协调而又统一。

歌剧中主要塑造了两个人物形象：阿尔弗莱德和薇奥莱塔。阿尔弗莱德是一个富家子弟，生活奢华但对爱情专一。作曲家为他设计的音乐，大多采用欢快的舞曲风格，但在华丽流畅的音乐中，经常表现出深情优美的爱情主题，表现了阿尔弗莱德对爱情的痴情与向往。薇奥莱塔是巴黎的一个风尘女子，在这部歌剧中有着复杂和矛盾的心理变化。她是一个体弱多病而又不相信世上有纯真爱情的女人，为了寻欢作乐，她整日穿梭于风流的上层社会。但是，对于阿尔弗莱德真挚的爱情，她也曾迷茫、困惑，但终于倾心相爱。为了阿

尔弗莱德的前程，她勇于牺牲自己，是一个悲剧性的形象。作曲家为她设计的音乐也随着剧情的发展变化而变化，歌剧的前半部分音乐轻浮华丽，运用了许多花腔技巧；歌剧的后半部分音乐真挚深情，与阿尔弗莱德演唱的爱情主题相吻合，表现了薇奥莱塔内心情感的变化和对美好生活的无限向往。

《饮酒歌》是歌剧《茶花女》中非常著名的唱段，第一幕中，在薇奥莱塔的客厅里，薇奥莱塔与阿尔弗莱德在与众人聚会时演唱的一首具有圆舞曲性质的二重唱。薇奥莱塔旧病初愈，在家里举行舞会，阿尔弗莱德被朋友加斯东(男高音)邀请来做客。在薇奥莱塔生病的时候，许多朋友都离她而去，只有一个和她素不相识的男青年每天暗地里给她送鲜花，使薇奥莱塔十分感动。此时，薇奥莱塔经加斯东介绍才知道每天为她送花的人就是站在她面前的阿尔弗莱德。她十分感谢阿尔弗莱德对她的关心，并邀请他为大家演唱助兴。这时，阿尔弗莱德演唱了这段为青春、为美好的爱情干杯的旋律——《饮酒歌》。在歌声里，阿尔弗莱德向薇奥莱塔表达了爱慕之心，薇奥莱塔也在此作了巧妙的回答，同时，众人的伴唱更增添了这首二重唱的热烈气氛。

这首二重唱采用三段曲式(A—B—A)，用分节歌的形式写成，降 B 大调，3/8 拍，速度为小快板。音乐轻松幽雅、热情欢快，轻快的舞曲节奏，明朗的大调色彩以及贯穿全曲的大六度跳进的动机，表达了阿尔弗莱德借酒抒发他对真诚爱情的渴望和赞美，洋溢着青春的活力。

这段旋律共出现三遍，前两遍分别由阿尔弗莱德与薇奥莱塔演唱，第三遍是众人的合唱，并通过转调(降 E 大调)的处理，使音乐情绪更加热烈。同时，在第三遍中，阿尔弗莱德与薇奥莱塔交替演唱，表达了他们之间的爱慕之情。最后，这首《饮酒歌》在男女主人公与众人辉煌的合唱声中结束。

这首重唱与合唱在歌剧中的作用主要是渲染戏剧气氛，它把第一幕女主人公薇奥莱塔的家庭舞会渲染得有声有色，营造了良好的戏剧气氛。前面的重唱表现了男女主人公相识后的内心感受。后面的合唱则强化了舞会的欢乐和轻歌曼舞的戏剧气氛。

六、中外大型声乐作品欣赏

中外大型声乐作品种类繁多，包括清唱剧、歌剧、音乐剧、弥撒和安魂曲、合唱、齐唱与重唱、康塔塔、牧歌、声乐套曲和组歌、艺术歌曲和浪漫曲、小夜曲、摇篮曲和船歌、宣叙调和咏叹调等。这里选取了中国作品《黄河大合唱》和外国作品《冬之旅》供大家欣赏。

1. 《黄河大合唱》

【作品简介】

《黄河大合唱》表现了在抗日战争年代里，中国人民的苦难与顽强斗争，也表现了我们民族的伟大精神和不可战胜的力量。它以我们伟大民族的发源地——黄河为背景，展示了黄河西岸曾经发生过的事情，以启迪人民起来保卫黄河、保卫华北、保卫全中国。这部作品的创作经过是：1938 年 11 月，武汉沦陷后，诗人光未然(1913—2002)率领抗敌演剧第三队赴吕梁山地区工作，在陕西宜川县的壶口(黄河著名险峡之一)附近东渡黄河，黄河的惊涛骇浪和船工们英勇搏斗的精神激起了光未然的创作欲望，在战斗中又经不断酝酿、构

思，1939 年年初回到延安不久，就顺利地完成了这首长诗的创作。1939 年的除夕晚上，光未然亲自朗诵了他的这部新作(当时名为《黄河吟》)，激起了冼星海(1905—1945)的创作热情，遂全力投入这部大合唱的写作。冼星海仅仅用了 6 天的时间，就完成了《黄河大合唱》的初稿，而且是在身体不好、营养不足的情况下进行创作的，这充分说明了冼星海的创作热情。《黄河大合唱》写成后，即由抗敌演剧第三队排练，1939 年 4 月 13 日在延安进行初演。整个歌曲的雄伟气魄，引起了听众的巨大反响。同年 5 月 11 日由鲁艺合唱团一百多人，在乐队伴奏和作曲家冼星海的亲自指挥下正式演唱了《黄河大合唱》，取得了极大的成功。冼星海在这一天的日记中有如下记述："今晚大合唱可说是中国空前的……里面有几首很感动人的曲：(一)黄河船夫曲(二)保卫黄河(三)怒吼吧，黄河及(四)黄水谣。当我们唱完时，毛主席、王明、康生都跳了起来，很感动地说了几声'好'，我永不忘记今天晚上的情形……"

1941 年春，冼星海在莫斯科又根据比较完善的管弦乐队和合唱的要求，对《黄河大合唱》作了修改。

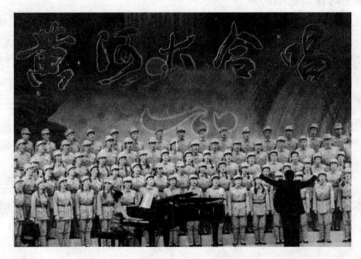

《黄河大合唱》剧照

【审美提示】

这部作品由 8 个乐章组成。每个乐章的首部均由配乐诗朗诵引入主题。

第一乐章：《黄河船夫曲》

此曲采用混声合唱，共分为两大部分。音乐以民歌船夫号子作为素材，运用了主导动机贯穿发展的手法和领合呼应的演唱形式。引子和第一部分向人们展现了船夫们战狂风、斗恶浪、奋不顾身、勇往直前的动人场面。

第二部分将主导动机加以变化，节奏变得舒展、平缓，速度由原来的快速变为慢速，表现了人们战胜困难后的喜悦心情。"我们看见了河岸，我们登上了河岸，心哪安一安，气哪喘一喘。"

在歌曲最后的尾声中，主导动机的进行快速有力，由强渐弱，由近到远，表现中国人民仍在继续着艰苦顽强的斗争。

第二乐章：《黄河颂》

此曲采用男声独唱(男高音或男中音)，全曲由 3 个乐段构成。第一段旋律宽广，起

伏跌宕，展现了黄河的源远流长、曲折婉转的巍巍雄姿。"我站在高山之巅，望黄河滚滚。"

第二段速度加快，音调变得激动、热烈，赞颂了中华五千年的灿烂文化和不畏强暴、顽强拼搏的民族精神。"啊！黄河！你是我们民族的摇篮！"

第三段开始以一个上行六度的跳进，使旋律更加宽广、壮阔，象征着中国人民具有黄河一样伟大、坚强的优秀品质。"啊！黄河！你一泻万丈，浩浩荡荡。"

第三乐章：《黄河之水天上来》

此乐章在音乐上吸取了《义勇军进行曲》和《满江红》的曲调作为素材，痛诉了民族的灾难，歌颂了时代英雄。由于此乐章是配乐诗朗诵，因此音乐会上一般将此段省略。

第四乐章：《黄水谣》

这个乐章采用混声合唱的方式，是一首歌谣式的三段体歌曲。第一段开始是女声二部合唱，用抒情而波动的旋律，唱出了黄河奔腾呼啸、川流不息的虎狼之势。"黄水奔流向东方，河流万里长。水又急，浪又高，奔腾叫啸如虎狼。"

在这之后，作者用明快、深切的曲调，描绘出一幅人们辛勤劳作，祥和、安宁的生活场景。

第二段以男声齐唱和混声合唱的形式，控诉了日本侵略者奸淫烧杀、无恶不作的罪恶行径，表达了人们悲凉、凄惨的景象和无比愤恨的情绪。"自从鬼子来，百姓遭了殃！"

第三段是第一段的再现，但由于音型上的变化，使情绪更为悲凉、凄惨，控诉了日本侵略者强加在中华民族头上的深重灾难。

第五乐章：《河边对口曲》

这个乐章采用了男声对唱与混声合唱的方式。音调从山西民歌发展而来，运用调式交替的手法，构成了两个乐句。两个调式的乐句分别代表着两个人物，上句提问下句回答，形象地叙述了两个流亡群众各自的悲惨遭遇，显示了"打回老家去"的斗争决心。"(甲)张老三，我问你，你的家乡在哪里？(乙)我的家，在山西，过河还有三百里。"

第六乐章：《黄河怨》

此乐章是女高音独唱，曲式为多乐段结构。歌曲共分 4 段。第一段以一个近似哭泣的音调唱出，哀伤悲痛，情深意切，如泣如诉。"风啊，你不要叫喊！云啊，你不要躲闪！"

其后的 3 段都以这个主题作为核心，通过多次反复和变形，结合调性和节拍的不同处理，以悲惨缠绵的旋律，唱出了一个失去丈夫和孩子的沦陷区妇女被压迫、被侮辱的痛苦哀怨和悲愤控诉。

第七乐章：《保卫黄河》

这是一首进行曲风格的轮唱歌曲。跳动的音程和有力的节奏构成了这首歌曲的动机。"风在吼，马在叫，黄河在咆哮，黄河在咆哮。"

歌曲采用卡农式模仿方式，从二部轮唱、三部轮唱直至发展为四部轮唱，歌声此起彼伏，气势如虹，恰如其分地表现出了中国军民奋起战斗，奔赴抗日前线，好似黄河巨浪奔涌向前、势不可当。在三、四部轮唱时，各声部加入了"龙格龙格龙格龙"的衬词，巧妙别致，新颖独特，为歌曲增添了活跃、生动、积极、乐观的性格特征，使歌曲的表现力更加丰富。

第八乐章：《怒吼吧，黄河》

此曲采用混声合唱的演唱形式，分为 4 个段落。歌曲运用了主调与复调相交织的写法，以战斗性、号角性的音调，象征中国人民为取得最后胜利而发出的呐喊，具有强烈的震撼力。第一段在乐队全奏的核心动机导引下，吹响了向日寇最后决战的号角。"怒吼吧，黄河！怒吼吧，黄河！怒吼吧，黄河！"

在四小节的节奏之后，速度慢了下来，运用复调的手法，低沉、凝重的音调，把人们带回了往日那不堪回首的痛苦回忆之中，倾诉着中华民族所历经的磨难。

第三段转为有力的快板，音调激昂向上，采用主调写法，描绘了全国各地军民向敌人发出了最后的吼声，誓把他们消灭干净，捍卫中华的壮丽河山。"你听，你听，松花江在呼号，黑龙江在呼号。"

第四段情绪越发高涨，乐队转回了降 B 大调，奏出了连续下行的主导动机，在三连音的上行级进音调后，"啊！黄河！怒吼吧！"的歌声如火山爆发般喷涌而出。最后结束句的四次重复，一次比一次紧迫，并以同音反复的直行音调连同三连音的急切节奏以及和声多样的音色变化，造成雷霆万钧的怒吼般的声浪，把音乐推进到整首乐曲的高潮，表现出伟大的中华民族为夺取抗日战争的最后胜利而誓死战斗的决心和巨大力量。"向着全世界劳动的人民，发出战斗的警号！"

《黄河大合唱》深刻地表现了中国人民的英雄气概，描写了祖国美丽的大自然和中国人民在抗日战争中所遭受的痛苦，以及他们在抗战中的英勇气概和必胜的信心。这部大合唱正面表现了工农群众英勇不屈，保家卫国的精神面貌，深刻地反映了社会现实。在这部作品中，体现了作曲家对音乐民族化、群众化的追求。作品具有强烈的思想感情和富于号召性的旋律，其鲜明而有力的节奏、简练的音乐结构、明确的音乐形象、清晰的音乐逻辑、丰富多样的表现手法以及丰富的体裁形式，使这部合唱在音乐结构和形式上十分宏伟、磅礴，充满了史诗性和战斗性，它的音调和民族民间音乐联系紧密而又创造性地与西方作曲技法相结合，堪称我国现代大型声乐作品及其他音乐体裁形式的典范。

2. 《冬之旅》

【作品简介】

舒伯特(1797—1828)写有两部声乐套曲，《冬之旅》是继《美丽的磨坊女》之后于 1827 年所作的第二部声乐套曲。《冬之旅》描写了主人公遭到他所追求的爱人的拒绝而背井离乡，踏上茫茫的旅途。套曲借旅途中所见景物——沉睡的村庄、邮站、路旁的菩提树、潺潺的小溪等，来衬托和刻画主人公的心理。这种悲剧性的抒情自白，映衬了反动专制统治下的社会生活的阴霾。主人公的境遇引起了舒伯特的共鸣，使他联想到自己穷困潦倒、悲剧性的一生。作品反映了当时奥地利小资产阶级知识分子的郁闷和悲愤，苦于无所作为的心情和对美好生活的热切向往，并在一定程度上反映了当时社会的现实生活。

舒伯特

【审美提示】

这部套曲由 24 首歌曲组成，下面选择其中的第 5 首《菩提树》和第 11 首《春梦》加以介绍。

《菩提树》是《冬之旅》中较为明朗的一首歌曲，表达了主人公在流浪天涯的生活中，对家乡、童年情景的回忆和思念。歌曲为三部曲结构。

在第一部分第一段前奏中，钢琴伴奏用了三连音的连续音型，描写寒风吹动树叶，把人们带入悲凉、凄切的意境之中。歌曲的主题建立在大调主和弦的音调上，较为平稳、明亮，用以表现主人公对逝去的美好生活的回忆。"门前有棵菩提树，站立在古井边。"

第一部分第二段的前段，旋律由 E 大调转到了 e 小调，音调由明转暗，表现了主人公由美丽的梦境重新又回到了严酷的现实，后段又转回到 E 大调，好似黑暗中的一缕阳光，让人感到温暖。"今天像往日一样，我流浪到深夜。"

歌曲的第二部分，音调又在 e 小调上出现，具有较强的口语化特点，像是在向人们诉说着悲惨的境遇和不公平的社会。"凛冽的北风吹来，直扑上我的脸，把头上帽子吹落，我仍坚定向前。"

第三部分是第一部分的再现，表现了主人公只有在这棵菩提树下，才能获得一些心灵上的慰藉，抚平心灵的伤痛。

《春梦》集中而深刻地表达了主人公在幻想和现实之间的矛盾心情。在寒风凛冽的冬天的夜晚，流浪的青年做了一个梦，他梦见了阳光明媚，到处莺歌燕舞、遍地盛开鲜花的春天，梦见了他心爱的姑娘。正在这无比幸福的时候，报晓的雄鸡打碎了他的美梦，使他从美丽的梦境回到了现实的情境中来，让他流连不已。

歌曲的引子，由钢琴奏出了明亮、欢快的曲调和华丽、轻巧的音型，描写了美好的梦中情景。歌曲的第一段旋律优美、流畅，并结合 6/8 拍舞曲般的节奏，表现了梦中阳光明媚、花草芬芳、小鸟歌唱的春天景象。"我梦见遍地是鲜花，正像那五月的光景。"

在钢琴伴奏中多次出现了雄鸡的鸣叫声，旋律也逐渐转到了同主音小调，描写了流浪青年的美梦被惊醒、怅然若失、悲情满怀的情绪。"但雄鸡已在报晓，我睁开我的眼睛，四周是黑暗寒冷。"

歌曲的第三段，用带有宣叙调特点的音调，表现出流浪青年那无奈、悲凉、孤独的现实生活和对美好生活深切的盼望。"你会笑我还在梦中，在严寒的冬天里，我却做着春天的梦。"

舒伯特在短暂的一生中，饱尝孤寂、穷困和颠沛流离的苦痛，因此这部作品也是作者在抒发自己的内心感受。在这部声乐套曲中，作曲家刻画了一个在黑暗的社会中四处流浪，永远找不到安宁、幸福的人，并把这个人物的遭遇和内心世界描写得美丽动人。同时，作品也反映出在舒伯特所处的时代，软弱的市民阶层尽管力图反抗，但也无法摆脱那强大的封建黑暗势力，因此，这也是一部特定时代的悲剧。

舒伯特的歌曲创作成就斐然，影响巨大，有"歌曲之王"的美誉。他的歌曲旋律优美、流畅、委婉、抒情，诗词的意境和歌曲的旋律达到了完美统一。作曲技法高超，充分利用各种技术手段如节奏、节拍、调式、调性、音区、音色、和声等为塑造艺术形象服务。钢琴伴奏不是作为歌曲的陪衬，而是作为歌曲的有机组成部分，与歌曲浑然一体，不可分割。并在渲染歌曲的意境、描写自然景观、抒发歌曲情感等方面起着重要作用，甚至

在歌曲中具有主导地位。舒伯特的歌曲创作为"艺术歌曲"的发展奠定了基础,在古典主义音乐的基础上,广泛吸收民族民间音乐,开启了具有浪漫主义风格的"艺术歌曲"的先河,对后世影响巨大。

七、中外流行歌曲欣赏

流行歌曲,也称通俗歌曲,属于流行音乐范畴。流行音乐,泛指一种通俗易懂、轻松活泼、易于流传、拥有广大听众的音乐,它有别于严肃音乐、古典音乐和传统的民间音乐。这里选取了《橄榄树》《弯弯的月亮》和《斯卡博勒市场》供大家欣赏。

1. 《橄榄树》

【作品简介】

在希腊神话里,橄榄树枝和猫头鹰是雅典娜的象征,更是胜利者以及和平的象征,而歌曲《橄榄树》却表达了一种对美好事物追求和向往的心境。

《橄榄树》是作曲家李泰祥(1941—2014)于 1971 年创作的歌曲。8 年后,唱片《橄榄树》由台湾新格唱片公司发行,其中包括《橄榄树》《青梦湖》《爱之死》《答案》《欢颜》《走在雨中》等 11 首歌曲。1984 年,保罗·莫利亚将这首有着出色旋律的歌曲改编为轻音乐曲,使这首歌走向了世界。

【审美提示】

《橄榄树》为带再现的单三部曲式结构,2/2 拍记谱,分别为八小节相同旋律的前奏和尾声,对全曲起到了画龙点睛的作用。这首歌在调式的运用上非常独到,采用了多利亚调式。多利亚调式是欧洲中世纪时期经常使用的调式,简称中古调式,距今已有七百多年的历史。这种调式的基本特点是在小调式的基础之上升高第Ⅵ级,使主音与六级音之间为大六度。用多利亚调式创作出来的旋律,本身就能给人一种古朴、深远、宁静的感觉。对《橄榄树》这样内容和风格的歌曲,运用多利亚调式可以收到事半功倍的效果,这也正是《橄榄树》的成功所在。

《橄榄树》编曲上用的是空心吉他主奏,再加上管乐器、打击乐器、笛子以及李泰祥惯常使用的古典弦乐(这在当时是很少见的编曲方式),营造出一股淡淡的乡愁和忧伤的情绪。加之齐豫质朴、清新的演唱,使这首歌曲更加令人着迷。

对于自己的作品,李泰祥是这样描述的:"《橄榄树》非常能代表我那个时候的生活和想法,表面上好像是青山绿水以及梦呀什么的,但它代表了我年轻时代对美的看法——'美'就是漂亮的东西。除此之外,还有些惆怅的感觉。那时候没有办法写得很沉重,不过幸好也是这样。《橄榄树》代表了一个梦想,在这点上,那时的写法蛮合适的。若是现在的话,可能会用很多笔墨来形容它,但这样就失去了单纯美好。那时候除了要表达自己的梦想以外,也有暗示去追求很远很远的地方的一种向往。"

歌曲《橄榄树》的成功,除了音乐和演唱方面具有突出特点外,还得益于它的歌词之美。"不要问我从哪里来,我的故乡在远方……"歌曲一开始便把听众带入了一种深深的回忆和联想之中。故乡,对谁都是美好而难以忘怀的,尤其像词作者三毛这样喜欢流浪的人更是如此。斗转星移,岁月沧桑,故乡渐行渐远,最后便成了心中的一个符号、一丝牵挂和一种理想了。

2.《弯弯的月亮》

【作品简介】

1993 年是中国内地流行歌曲丰收的一年，毕小世的《蓝蓝的夜，蓝蓝的梦》《轻轻地告诉你》；陈小奇的《涛声依旧》《大哥你好吗》；李春波的《小芳》；刘欢的《千万次地问》；张楚的《姐姐》；解承强的《为我们的今天喝彩》；艾敬的《我的 1997》；黑豹乐队的《无地自容》；唐朝乐队的《梦回唐朝》以及李海鹰的《走四方》等，首首动人，曲曲经典。其中由李海鹰作词作曲、刘欢演唱的《弯弯的月亮》更是以其优美的曲调和丰富的内涵感动了人们，至今依然被公认为中国现代流行歌曲的一首代表作品。

这首歌曲的成功自然离不开歌手刘欢激情与创造性的演绎。刘欢的声音收放有度，开阖自如，鼻腔和口腔的混合共鸣是他与众不同的声音特点。他对音乐的处理真挚细腻、深情高雅，嗓音酣畅淋漓，优美而不做作。他对各类风格的歌曲作品都有良好的驾驭能力，比如，清新淡雅的《弯弯的月亮》、粗犷豪放的《心中的太阳》、古朴凝重的《去者》和《情怨》、异国情调的《爱的无奈》、如泣如诉的《你是这样的人》、撕心裂肺的《千万次的问》、大气磅礴的《亚洲雄风》等，无一不在刘欢的掌握之中。这种对作品的诠释能力，得益于刘欢深厚的文化底蕴、踏实的工作作风和对音乐的执着追求。作为中国流行音乐界中最具艺术修养和大家气度的艺人之一，他已经成为公认的"中国流行音乐歌王"。

【审美提示】

如果说只是一首《魔王》就可以称舒伯特为"歌曲之王"的话，那么单是一首《弯弯的月亮》也足以确定李海鹰为"流行歌曲大师"。我们平日在生活里，会有多少次仰望夜空，会有多少次看到新月，见过多少桥和船，遇到过多少摇船的姑娘，听到过多少她们不同的歌谣？而后，这一切都从印象中淡出，歌谣也随河水流走了，没有记忆，没有留下任何影响。可谓视而不见，听而不闻，闻见而不思。而李海鹰不是这样，熟悉南方景物与民情民俗的他，一旦那些熟稔的、一系列"弯弯的"景物反复叠印到他的艺术视野与艺术思维中，便被他久久积聚于胸中那条系在中华历史、祖国命运、民族忧患、百姓疾苦的这根线串起来了。于是便极其自然地、自如地，仿佛连他自己也"毫无准备"地，就那么咏叹出来了。他是遵从着自己情感、情绪的河流，随着它流淌、起伏，跃过礁石、险滩，直至旋起浪花，撞击出哗然、轰然的鸣响。然而，即使我们经历了作者"不似经意却精心"的铺垫，渐渐为他的音乐激动起来了，他仍然保持着自始至终的含蓄、从容、艺术化的手法，绝不破坏这个总体上的艺术品相。此时此刻，又一次使我们从这一角度，从另一方面体会到了作者在艺术创造活动中的自尊、自守以及对接受者的尊重与信任。

《弯弯的月亮》得益于浪漫主义与现实主义的结合。歌曲前两段抒写着对故乡的深深思恋，月亮、小船、童年的阿娇，都让人魂牵梦萦。第三段却"近乡情更怯"陡生惆怅，还是那弯弯的月亮，还是那支歌谣，却呈现出完全不同的情感色调。至于这温婉轻灵的和冷峻沉重的两种相悖的主题是否适宜由一首歌曲来承担，还有待商榷。

《弯弯的月亮》的美不仅仅体现在它的歌词上，其结构、旋法和演唱方面也各具特色，尤其是首唱者刘欢对此歌的倾心演绎，也为此歌增色不少。值得一提的是，这首歌曲的伴奏，突出的特点是在流行歌曲基本乐件的基础上，加用了木鱼和竹笛。木鱼曲音色很脆，虽然声音不大但很有穿透力，能制造出一种空旷、宁静的气氛。竹笛的音色明亮、悠扬，往往能勾起人们的思乡之情。木鱼和竹笛同为中国的民族乐器，一件为打击乐器，一件为丝竹乐器，这两件乐器的同时使用对《弯弯的月亮》全曲的伴奏起到了画龙点睛的

作用。

此歌用加变宫的六声调式写成,4/4拍记谱,全曲为前奏、A、A、B、C、A结构的三部曲式,速度为每分钟54拍,舒缓悠扬,宁静致远。

3.《斯卡博勒市场》

【作品简介】

1968年,美国电影导演麦克·尼克尔斯根据查尔斯·韦伯的小说改编了一部获得了奥斯卡金像奖的电影《毕业生》。该影片讲述了在加利福尼亚的一个大学高材生(达斯汀·霍夫曼饰)踏上社会后,却毫无自信心,和他父亲的朋友之妻私通,同时又爱上了她的女儿。这是一部反映"代沟"的影片,它为20世纪60年代年轻人的反叛向不安的家长们作了解释,大胆地反映了当时美国大学生对待性问题的自由态度,提出了父母期望很高,子女却不能摆脱自卑的社会问题。片中有一连串的由著名的二重唱组西蒙和加芬克尔创作并演唱的插曲。这些歌曲中既有两人合作过的老歌,也有为影片新创作的佳作,包括《斯卡博勒市场》《罗宾逊先生》《寂静之声》和《四月她要来》等。片中的这些歌曲伴随着多变的超现实主义蒙太奇手法产生了很好的审美效果。

《斯卡博勒市场》原是一首古老(大约作于13世纪)的苏格兰民间谜歌。所谓谜歌,是指那些民间流传广泛,但不知道作者是谁的歌曲。在中世纪,斯卡博勒是来自全欧洲的商人经常聚集的一个海边重镇,非常繁华。斯卡博勒市场也和我们印象中的集市不同,它是一个从圣母升天日(8月15日)开始的为期45天的集市贸易。后来海港开始萧条,集市也不例外,现在它只是英格兰西北部一个默默无闻的小镇。西蒙和加芬克尔将它改编后,用作《毕业生》的插曲。

虽然这首歌曲的内容从表面上看与该片的剧情并无太大关联,但是由于此歌本身独立的艺术价值,使之刚刚问世便被广大歌迷认可。1968年年底,以巴西钢琴手塞尔吉奥·门德斯为首的"巴西66"乐队录制了这首歌曲,以后的翻唱更是不计其数。

【审美提示】

《斯卡博勒市场》是一首与战争有关的歌曲,是一首没有愤怒只有纯情的民谣。乐曲的旋律像一株开着紫色牵牛花的藤蔓,蜿蜒着从耳边爬进心底。在吉他的伴奏下,两人的咏唱低回不已,像追忆一种消失的珍贵礼物。沉思性的演唱,与其说是演唱,不如说在回忆。旧事越忆越远,心中只剩下花草的气息环绕身旁。每一段歌词的第一句之后,都插入看似毫不相干的歌词"芹菜、苏叶、迷迭香",像远处按时传来的钟声,象征了平静、安宁的幸福生活。

这首歌曲诞生于1968年,那是一个反战的年代,狂暴叛逆的吉他手成了数百万青年心目中的英雄,许多歌曲是以反战为主题的。西蒙和加芬克尔虽然受到时代的影响,但是他们的《斯卡博勒市场》写得温馨、别致、甜美、浪漫,又不失淡淡的忧伤和无奈,从另一个角度表现了战争的残酷和可怕,以此来唤醒人们的和平意识,可谓匠心独运。

这首三拍子的二重唱,是用分节歌的形式表现出来的。两个声部的音乐线条彼此呼应、互为背景,仿佛在相互倾诉着心中久远的故事。从歌词上看,主旋律与副旋律唱的并不相同,似乎毫不相干,而这正是西蒙和加芬克尔的高明之处。一个声音唱着和平的故事,另一个声音唱着战争的故事,这种内容上的反差能形成一种非常强烈的戏剧性效果,

给人以心灵震撼，从而达到理想的艺术境界。

　　《斯卡博勒市场》的音乐旋律来自一首古老的苏格兰民间谜歌，采用多利亚调式写成。这首古老的苏格兰民歌产生之时，恰好是中古调式盛行的时期。中古调式中除了在小调的基础上升高六级的多利亚调式外，还有弗里几亚、利底亚和混合利底亚等调式。这些调式虽然好像是由大调、小调音阶中的不同音级开始，但它们并不是由大调、小调派生而来的，而是具有独立意义的调式。混合利底亚和多利亚调式，由于主音上的三和弦是小三和弦，因此都具有小调的特征。由于对多利亚调式的使用，《斯卡博勒市场》具备了古朴、深远、宁静的气质。

第四节　乐 曲 欣 赏

一、中国古代乐曲

　　1840 年中国进入半封建半殖民地社会之前的音乐，通称中国古代音乐。它包括原始社会(约公元前 21 世纪以前)的音乐、奴隶社会(约公元前 21 世纪—前 475 年)的音乐和封建社会(公元前 475—1840 年)的音乐。又可据此时序详分为 6 个阶段，即：远古的音乐(即原始社会的音乐)，夏、商、西周至春秋时期的音乐(奴隶社会的音乐)，战国、秦、汉的音乐(以下皆为封建社会的音乐)，三国、两晋、南北朝至隋、唐的音乐，宋、元的音乐，明、清的音乐。这里选取了《春江花月夜》《流水》和《十面埋伏》供大家欣赏。

1. 《春江花月夜》

　　《春江花月夜》是中国著名的民族管弦乐曲。该乐曲原是一首琵琶曲，名为《夕阳箫鼓》，又名《浔阳琵琶》《浔阳夜月》《浔阳曲》等。它通过婉转优美的旋律、流畅多变的节奏、丰富巧妙的配器，极为形象地描绘了月夜春江的迷人景色，生动地表现了泛舟晚归者的欢快心情，尽情地赞美了祖国的锦绣河山。它好似一幅色彩柔和、工笔精细、千姿百态、具有无限视野的中国长幅画卷，引人入胜、动人肺腑，是中国民族音乐宝库中的珍品。

　　《春江花月夜》这首琵琶古曲，产生的确切年代和为何人所作已无法稽考。目前所能见到的最早乐谱是清代琵琶名家鞠士林(1736—1820)的手抄谱，可以推想它的产生年代要比这早得多。原标题是《夕阳箫鼓》，"箫鼓"系"鼓吹"的别名，是汉代以来盛行的一种军乐和宴乐。乐曲所表现的内容恰与汉武帝刘彻所写的一首《秋风辞》中所表现的诗情画意基本相似，这种相似，究竟是最初的作曲者有意依据《秋风辞》的诗意谱曲，还是无意巧合，而今已无从考据，但《夕阳箫鼓》那意境深远的琵琶古曲风格和传统的表现手法，完全说明它原是一首华夏古曲。从古代的诗文、图画、石刻中，我们知道，它可用于军乐、仪仗中，也可以用来伴奏杂技中间的舞，还可以用来伴奏歌唱。《夕阳箫鼓》很可能是描写傍晚在船上演奏箫鼓的情形。但经过长期的流传发展，似与张若虚的《春江花月夜》更接近了。

　　大约在 1925 年，当时上海"大同乐会"的柳尧章、郑觐文首次将这首琵琶古曲改编成民乐合奏曲并借用唐代乐府之题，更名为《春江花月夜》，同时，根据曲名和乐曲的意

境，分别以 10 个小标题，对乐曲内容作了提示。新中国成立后，我国的音乐工作者又多次对它进行了改编、整理，其中有罗忠镕的民族管弦乐曲、吴祖强的琵琶与管弦乐协奏曲、黎英海的钢琴曲《夕阳箫鼓》、刘庄的木管五重奏、陈培勋的交响音画等，这些改编和整理使这首古曲更加完善，深为国内外听众所喜爱。

民族管弦乐曲《春江花月夜》是一首分成多段的乐曲。全曲采用自由变奏的方法使主题循环展衍，层层推进，环环相扣；在统一中充满了无尽的变化，取得了完美无瑕的艺术效果。乐曲分为九段，每一段的最后都采用"合尾"的手法来结束。

第一段"江楼钟鼓"，琵琶以特定的手法模拟"鼓声"开始，接着由箫和筝奏出轻巧的波音，速度由慢渐快，描绘出夕阳映江面，春风拂水涟的景色，使听众情不自禁地被带入美妙的音画之中。这是全曲的引子，也是全曲的主题，其他各部分都是在其基础上变奏和循环展衍而成的。

第二段"月上东山"和第三段"风回曲水"将乐曲的主题，即一首上下句结构委婉动听的船歌，在上四、五度上作自由模进，进而从多方面深刻地揭示了乐曲的内容，表达了作者的思想感情。这种采用前半段变化、后半段重复的"换头合尾"的表现手法，使乐曲既有变化又很统一，推动了乐曲内容的不断展开。

如闻江风习习，花草摇曳；水中倒影，层叠恍惚。这便是由琵琶的滚奏和轮指奏出的4 个前急后缓的短句所描绘出的第四段"花影层叠"画面。以上四段是乐曲主题的呈示和变奏。

进入第五段"水深云际"时，插入了新的音乐素材，即琵琶、二胡和大胡在低音区齐奏，音色浑厚深沉。忽然琵琶悠然高奏，飘出一串轻巧透明的泛音，加之二胡、古筝的长音颤奏，勾画出了一幅水天一色的壮丽景象，那种"江天一色无纤尘，皎皎空中孤月轮"的美景油然而生，使人顿时心旷神怡。这是一个特殊的段落，称为"插部"。前半部分是一个与主题无关的新的插入性对比段落。旋律在琵琶的低音区演奏，气息绵长，效果奇特。由于这段对比音乐的加入，使全曲的布局出现了较大的跌宕，增加了音乐表现的幅度和情趣。

第六段至第九段又是原有主题的新的变奏。

第六段"渔歌唱晚"，箫在琵琶和木鱼的伴奏下，吹出一段如歌的旋律，首尾同音相接，音乐断续相连，描绘了春江月夜、渔歌四起的情景。

第七段"回澜拍岸"，乐队齐奏，速度越来越快，犹如白帆点点，渔翁低吟，由远而近，歌声四起。琵琶采用扫和轮的方法，弹奏出一连串由慢而快、顿挫有力、富有生气的模进音型，生动形象地描绘出江水低回流转、浪花旋拍击岸的情景。

第八段"桡鸣远濑"，其音乐和第九段相近，常常删去不奏。

全曲的高潮是第九段"欸乃归舟"，"欸乃"是摇橹时发出的声音，由古筝、琶音衬托着的乐队合奏。复线式递降和递升的旋律由慢渐快，由弱渐强，将乐曲推向高潮。渔人游客在紧凑有力的"欸乃"声中，由远及近，又由近及远，表现了春江上归舟逐浪、飞花溅玉的欢快意境。

尾声，以琵琶、大胡等乐器演奏出悠扬、徐缓、抒情的音调，前后呼应，从而使乐曲在意境深远的旋律中结束，仿佛在我们面前留下了一种归舟远去、万籁俱寂、春江更加优美宁静的诗情画意，使人回味无穷。

2. 《流水》

古琴曲《流水》的产生，最早见于先秦典籍《吕氏春秋·本味篇》。据《列子·汤问》记载，俞伯牙是楚国人，在晋国做官。一次出使楚国，乘船回晋途中遇雨受阻，觉得无聊，就拿出七弦琴在船舱中弹奏。他先弹了一首描写雨景的乐曲，琴声叮咚，好似雨打芭蕉；又弹了一首描写山崩的曲子，琴声铿锵，犹似石破天惊。忽然，琴弦崩断了。那时的人认为：如有懂音乐、明白演奏者心情的人听琴，琴弦就会崩断。伯牙出舱一看，果然岸上站着一个人，头戴斗笠，身披蓑衣，手拎砍柴斧，脚下放着一捆湿漉漉的柴禾。伯牙邀他进舱，换好琴弦继续弹给他听，只见伯牙沉吟片刻，伏身就琴，其意在于高山，樵夫马上说："巍巍乎，若泰山。"伯牙意在流水，樵夫听完后，又说："汤汤乎，若江海。"伯牙佩服不已。两人互通姓名，知道樵夫叫钟子期，于是，两人结成生死之交。后来有摔琴谢知音的故事。这就是流传的《高山》《流水》二曲，但后来《高山》失传，只剩《流水》传世。如《吕氏春秋》载：伯牙鼓琴，钟子期听之。方鼓琴而志在泰山，钟子期曰："善哉乎鼓琴！巍巍乎若泰山。"少选之间，而志在流水。钟子期又曰："善哉乎鼓琴！汤汤乎若流水。"钟子期死。伯牙破琴绝弦，终身不复鼓琴，以为世无足为鼓琴者。

据此史料，后人所述，多有增补，特别是明代文学家冯梦龙据此梗概进行了虚构，加工改编成小说《俞伯牙摔琴谢知音》，使这一故事更加完善，更加感人，并且由于收入著名的"三言"之一《警世通言》中，因而流传更广。

琴曲《流水》，因其"知音"的故事而在我国传播甚广，目前就有三十多种传谱和不同的风格流派，但它们都有着相似的主题或旋律因素，这说明它们有着共同的依据。现见《流水》最早的传谱，是载于我国第一部刊行的明代朱权编撰的古琴曲集《神奇秘谱》(1425)中。就其琴曲本身的衍化来讲，朱权对这一乐曲所作的解题云："《高山》《流水》二曲，本只一曲。……至唐，分为两曲，不分段数。至宋，分《高山》为四段，《流水》为八段。"自《神奇秘谱》后，明清以来很多琴曲集收录有《高山》《流水》，是琴家经常弹奏的曲目。19 世纪 70 年代，川派琴家、道士张孔山鉴于对川江水势情态的自然感受，在《流水》原曲的基础上增加了大量模仿水涌之声的滚拂手法，以着意表现其水势湍急、波涛汹涌的自然景象，使《流水》的艺术效果更为生动。所传之谱极受琴家喜爱，被称为《七十二滚拂流水》或《大流水》，是流传最广的琴曲之一。现在人们一般常听到的《流水》，即是这首《大流水》。此曲共有 9 段，其曲式为民族传统的"起、承、转、合"结构，即全曲可分为四大部分。

第一部分包括第一、二、三段。第一段是乐曲的引子，其舒缓、悠远的曲调描绘出一个山崖高耸、云雾缭绕、峡谷寂静的空旷幽深之境，引人无限遐思。第二、三两段，以清澈明亮的泛音，奏出明快、富有跳动性的主题音调。

这段音乐歌唱性较强，较多地运用了同音装饰手法，具有滚珠落玉盘的效果，犹如叮叮咚咚的滴泉汇成淙淙溪流，漫过那爬满青苔的石岩。

第二部分由第四、五两段组成，是乐曲的展开部分，通过主题音调的变化加以发展而成。其音乐婉转起伏，跌宕酣畅，恰似一股股山泉汇流出去，激流奔腾，不可遏阻，有着"两岸猿声啼不住，轻舟已过万重山"的强烈动感。

第三部分只包括第六段，也即张孔山增加的著名滚拂段落，是乐曲的高潮和演奏的华彩乐章。此部分音乐，由于充分运用了古琴演奏的"滚"(由高音至低音拨奏)、"拂"(由

低音至高音拨奏)、"绰"(上滑音)、"注"(下滑音)等技法和递升递降等旋法，出色地描绘了水石相击的汹涌澎湃、急速转动的巨大漩涡等景象，使人"宛如坐危舟过巫峡，目眩神移，惊心动魄，几疑此身正在群山奔腾、万壑争流之际矣。"(欧阳出唐《琴学丛书》后记)

第四部分由第七、八、九段和尾声组成。此时，节奏又趋于舒缓，流水似乎已穿过险谷急滩，汇流成长江大河，浩浩荡荡，一泻千里。以阔大的气势，在阳光下熠熠生辉，从容不迫地奔向那浩瀚无垠的汪洋大海。

简短的尾声以富有透明色彩的泛音，描绘出流水由动态转为静态，走完了它的全部历程，由此也成就了一首大自然的颂歌。

3.《十面埋伏》

琵琶曲《十面埋伏》描绘的是一个古往今来家喻户晓的历史事件。在秦朝末年，楚汉相争，西楚霸王项羽与汉王刘邦在公元前 202 年于垓下(现安徽灵璧县东南)两军对垒，展开大决战，最终刘邦以 30 万汉军包围了项羽的 10 万楚军。深夜，张良令汉军在楚军的四面唱起楚歌，使被困楚军思乡心切，军心涣散。项羽及其亲随也感大势已去，其爱姬虞姬自刎于中军大帐，促使项羽连夜突围。结果，项羽大败，自刎于乌江岸边。

最早记载以琵琶表现楚汉相争的史籍，是明末王献定所著的《四照堂文集》。其中，有明代万历年间一位出类拔萃的北方琵琶名家汤应曾的传记《汤琵琶传》，说他"所弹古曲百十余首，……而尤得益于《楚汉》一曲"，并对其演奏此曲的内容与效果作了非常生动的描述："当其两军决战时，声动天地，瓦屋若飞坠；徐而察之，有金声、鼓声、剑弩声、人马辟易声；俄而无声；久之，有怨而难明者为楚歌声，凄而壮者为项王悲歌慷慨之声、别姬声；陷大泽有追骑声；至乌江有项王自刎声、余骑蹂践争项王声。使闻者始而奋，继而恐，终而涕泣之无从也。其感人如此。"从这段描述看，"汤琵琶"当时演奏的《楚汉》与现在的《十面埋伏》在情节、情绪、音乐形象、音乐结构上大体一致，所以后世一般认为《楚汉》是《十面埋伏》的前身。至于此曲的作者是谁，现在还无法考证。但汤应曾以他精湛的演奏技艺，为此曲的最终完善奠定了坚实基础，使这首优秀的琵琶古曲流传三百余年而不衰。

《十面埋伏》是琵琶大套武曲的典范，目前所见的最早曲谱，是载于清代嘉庆二十三年(1818 年)我国第一部正式刊行的《华秋萍琵琶谱》中，全曲共分 13 个段落，分别冠以概括性很强的小标题，具有我国传统戏曲及章回小说的叙事特色。这 13 个段落分别为：①列营；②吹打；③点将；④排阵；⑤走队；⑥埋伏；⑦鸡鸣山小战；⑧九里山大战；⑨项王败阵；⑩乌江自刎；⑪众军奏凯；⑫诸将争功；⑬得胜回营。

根据具体的情节描述，全曲又可分为三大部分。

第一部分通过前 5 小段的细节描写，以铿锵有力的节奏、激昂炽烈的音调和具有中国民族风格的浓重和弦，刻画了汉军决战前的准备和高昂的士气、盛大的军威以及大战前令人窒息的肃然气氛。乐曲有条不紊的结构安排，使情绪的发展步步紧逼，为过渡到激战场面做了充分的铺垫。乐曲一开始，即在琵琶的高音区奏出强烈而雄壮的和弦，犹如震人心弦的鼓声，宣布"列营"。然后又模拟军号、炮声、马蹄声等古代战争中的典型音响，通过它调和调式的游移多变，造成了强烈的戏剧性效果，生动地展现了古战场上军营如林、

旌旗蔽空、战鼓隆隆、铁骑驰骋的壮阔画面，从而表现出汉军的威武军容。

第二部分是全曲的高潮，即 6～8 小段。在"埋伏""小战""大战"几个重点段落里，乐曲充分调动了拂、扫、滚、拉、推、绞弦等多种琵琶所特有的演奏技巧，发出金属般的声响，配合暴风骤雨般激烈的音调、节奏，生动形象地再现了楚汉两军殊死决战时金鼓齐鸣、飞箭如蝗、刀枪撞击、人吼马嘶的激战场面。

第三部分包括后面 5 个小段落。前两段描写项羽兵败后与虞姬死别，最后慷慨赴难、自刎乌江边的情景。低沉的音乐气氛与前面喧嚣的高潮形成强烈对比，特别是"乌江自刎"那段以一个激进的旋律和长音滚弹构成的复调，凄楚悲壮，催人泪下。后 3 段描述的是汉军以胜利者的姿态出现的种种情景。目前演奏此曲，一般都删掉第三部分，或最后 3 小段，以使主题更突出，结构更精练。

这首写实性的乐曲，可以说是把古代琵琶表演艺术发挥到了登峰造极的地步。以一件小小的拨弦乐器的独奏形式，表现波澜壮阔的史诗场面，而且如此生动逼真，使听众耳有所闻、心有所感，似乎置身于飞矢如雨的古战场(而现在，这往往需要用大乐队的交响乐体裁方能胜任)，这在音乐创作史上也是不可多得的范例，可以说是我国民族音乐的骄傲。

二、中国近现代创作乐曲

20 世纪是中国音乐发生全面而重大变革的一个世纪，中国有了专业的音乐创作，出现了职业作曲家。一些有责任感的作曲家开始了将中国传统音乐文化与西方音乐相结合的探索和尝试。中国近现代音乐的开拓者萧友梅提出了建立"中国民族乐派"的构想，从那时起到现在，几代音乐家前赴后继，为使华乐屹立于世界音乐之林进行了不懈的努力，在新世纪之初又提出了"新世纪中华乐派"的宏伟构想，反映了有责任感的音乐家的共同理想。这里选取了《梁山伯与祝英台》《春节序曲》供大家欣赏。

1. 《梁山伯与祝英台》

乐曲《梁山伯与祝英台》是一部以广泛流传的民间故事《梁山伯与祝英台》(以下简称《梁祝》)为题材，以越剧音乐为素材而写成的单乐章小提琴协奏曲。如今已列入世界名曲，外国人称它为 *Butterfly-loves*(《蝴蝶的爱情》)。陈钢、何占豪两位作者当时是上海音乐学院作曲系三年级的学生，为了向国庆十周年献礼，探索交响音乐民族化，他们创作了这部具有我们自己民族的风格、色彩鲜明的时代特征，并为广大群众喜闻乐见的交响乐作品。

故事《梁祝》的主要情节如下。

祝员外之女祝英台(以下简称祝)欲去杭城(现在的杭州)读书，其父不允。祝女扮男装后，则得到父亲同意。祝在中途遇到书生梁山伯(以下简称梁)，二人同行，由于情投意合，结拜为兄弟。在杭城同窗期间，二人情同手足。祝爱恋梁，但梁不知祝为女子。三载后，祝父招女归里成亲，二人依依惜别。祝愿将终身许配与梁，临别时假意说家中有一妹愿嫁与梁，约梁去探望。祝归旧里后，父逼祝嫁与官僚马府少爷，祝抗婚不嫁。正在此时，梁来祝家探望，知祝为女子，二人楼台相会，互诉衷肠。梁归家后，不久病故。祝与父约定，先祭梁、后嫁马，父允许。祝在梁坟上向苍天哭诉后，碰碑自尽。本来是个悲剧，人们不满足于这个结局。后来加以理想化：祝碰碑时，坟墓突开，祝纵身投入，于是

从坟中飞出一对蝴蝶，翩翩起舞，飞向远方，象征着忠贞的爱情最终获得圆满的结果。这个富有浪漫主义色彩的民间故事，在歌颂青年男女的忠贞爱情的同时，表现了对封建宗法礼教的控诉和反抗。

《梁祝》创作过程(何占豪(左)、陈刚(中))

小提琴协奏曲《梁祝》即根据这个故事写成。《梁祝》全曲以故事中较有代表性的三段情节——爱情、抗婚、化蝶为主要内容。在形式结构方面，基本上采用了欧洲古典传统的奏鸣曲形式：呈示部——展开部——再现部。

乐曲一开始，由长笛奏出了华彩的旋律，呈现出一派春光明媚、鸟语花香的景象。紧接着由双簧管奏出了引子的主题，主题音调取自越剧的过门音乐。引子之后是乐曲的主要部分——呈示部。呈示部的主部主题是抒情性的"爱情"主题。"爱情"主题首先由小提琴在高音区演奏一遍之后，又在低音区演奏一遍，然后又由乐队演奏一遍。"爱情"主题的连续出现，给人们留下了深刻的印象。

这支歌唱性很强的"爱情"主题是这首乐曲的核心音调，它对这首乐曲的成功与否起着举足轻重的作用。何占豪曾经在杭州越剧团乐队当过演奏员，对越剧音乐既熟悉又喜爱。他在创作《梁祝》时，认为故事既然发生在浙江一带，音乐素材也应取自浙江。越剧是浙江的代表性剧种，他决定从越剧音乐中取材。据他平时的观察，许多越剧名演员，如袁雪芬、徐玉兰、王文娟等，不论她们演出什么剧目，只要唱到这句唱腔时，都会博得听众热烈的掌声。因此，作者就抓住了这句唱腔作为"爱情"主题的基本音调。在主部之后，有一段由小提琴独奏的短小的华彩乐段，这里的华彩乐段因素取自"爱情"主题，它起到了承前启后的连接作用。

活泼、欢快的副部开始了。这里描写的是梁祝"共读共玩"的欢乐情景。首先出现的是副部的基本主题，副部是由一个小型回旋曲构成的。副部的基本主题来自越剧过门音乐的变化，由小提琴奏出。第一插部是基本主题动机的变化与发展，第二插部更加活泼，小提琴模仿古筝的弹奏，竖琴和弦乐的拨奏模仿琵琶的弹奏。副部描写的是《梁祝》的另一个侧面，与主部形成鲜明的对比。但二者是对比并置的关系，是互相补充的关系，而不是矛盾冲突的关系。

呈示部的结束部主题来自"爱情"主题。在弦乐颤音的背景上，小提琴与大提琴之间

进行"对答"，描写了十八里相送，二人恋恋不舍、依依惜别的情景。这里的主题音调有时断断续续，表现梁祝之间欲言又止、有口难诉的心情。

在呈示部之后，音乐突然转暗。由低音乐器奏出引子主题的动机，节奏逐渐短促，出现紧张气氛。一声大锣，预示不祥之兆。

展开部由三个部分构成：抗婚、楼台会、哭灵投坟。

展开部第一部分——抗婚，由两个主题构成："封建势力"主题与英台"抗婚"主题。首先由铜管奏出森严、阴沉的"封建势力"主题，这个主题不仅表现了封建势力的凶暴，而且在发展过程中，给人一种压力很重的感觉。紧接着是主奏小提琴采用戏曲的"散板"节奏，连续奏出音阶式上行音调，表现了英台的悲痛与惊慌心情。乐队以强烈的全奏，衬托着主奏小提琴猛烈的切分和弦，奏出由副部主题变化来的"抗婚"主题，这个反抗性主题充分表现了祝英台誓死不从的反抗精神。"封建势力"主题与"抗婚"主题之间形成了尖锐的矛盾冲突，它们在不同调性上多次交替出现。在发展过程中，"封建势力"主题越来越嚣张，但"抗婚"主题也丝毫不让步，斗争越来越激烈。乐曲尚未达到高潮，突然停顿下来，乐曲进入第二部分"楼台会"。

"楼台会"是展开部的插入部分，这里的音调是由引子主题和主部主题发展而来的。小提琴与大提琴之间的"对答"是描写二人互诉衷肠，音调缠绵悱恻，如泣如诉。复调手法在这里运用得十分出色。

紧接着音乐急转而下，进入展开部的第三部分——哭灵投坟。主奏小提琴的散板与乐队齐奏的快板交替进行，表现祝英台在坟前向苍天哭诉的情景。这里运用了戏曲中的紧拉慢唱手法，将祝英台的悲切心情表现得淋漓尽致。乐曲达到高潮时，祝英台在锣鼓齐鸣中纵身投坟。这时，乐队奏起赞颂的音调。

再现部——化蝶，根据内容的需要，省略了副部。为了表现非人间的"幻境"，作者在这里采用了一些独特的手法。引子部分增加了竖琴的琶音，增强了虚无缥缈之感。小提琴加上了弱音器，音色朦胧。这里表现的是化蝶后的爱情，区别于呈示部中人间的爱情。小提琴不再采用低音区演奏"爱情"主题，因为过于沉重，不符合翩翩飞舞的蝴蝶形象。在乐曲的尾声中，又出现"爱情"主题的因素，以渐弱的演奏方式结束了全曲。描写一双蝴蝶翩翩起舞，飞向远方，给人们留下无限憧憬的心情。

《梁祝》首演后，周总理接待外宾时，经常指定演出《梁祝》。1979 年 6 月 15 日，加拿大温哥华交响乐团在奥芬大剧院举行"中国音乐演奏会"，《梁祝》震惊四座。1979 年 7 月，香港青年交响乐团带《梁祝》去英国巡回演出。香港的音乐家、舞蹈家将《梁祝》改编为高胡协奏曲、清唱剧、芭蕾舞剧……《梁祝》已成为世界名曲，在国际乐坛上享有很高的声誉。

2. 《春节序曲》

《春节序曲》的作者李焕之(1919—2000)，作曲家、音乐理论家。1919 年出生于香港，从小喜爱音乐。1936 年进国立音乐专科学校，随萧友梅学习和声，因母亲反对，半年后返回香港。1937 年在厦门结识进步诗人蒲风，并与他合作谱写了《厦门自唱》《咱们前进》等歌曲。后在香港参加党的外围组织"抗战青年社"，1938 年通过该社的关系，瞒着家里人到延安，进入鲁迅文学艺术学院音乐系学习。毕业后留校，任教音乐理论和指挥等

课程，同时主编《民族音乐》和《歌曲》周刊。1945 年抗战胜利后任华北联大文学院音乐系系主任。新中国成立后，先后在中央音乐学院音乐工作团、中央歌舞团、中央民族乐团担任领导和创作工作。曾任中国音协副主席兼创作委员会主任、《音乐创作》主编等职。

李焕之

李焕之的创作领域非常广泛，包括歌曲、小歌剧、管弦乐曲、交响乐、电影音乐等，著名作品有《民主建国进行曲》《社会主义好》、管弦乐曲《春节序曲》。他还写有音乐评论文章几百篇及《怎样学习作曲》《歌曲创作讲座》《音乐创作散论》等论著。

1943 年春节，延安的音乐工作者们在 1942 年 5 月发表的《在延安文艺座谈会上的讲话》精神鼓舞下，深入工农群众，开展了新秧歌运动。1944 年春节，新秧歌开展得更加红火。两个春节的军民同乐盛况，各种形式的传统秧歌舞、锣鼓点、秧歌调，都给当时在延安"鲁艺"的李焕之留下了无比深刻的印象。1945 年春节，他又在陇东(甘肃东部)乡下和群众一起度过，从初一到元宵节，乡乡都"闹社火"。火光和灯光闪烁，歌声与乐声交融，真是一道壮丽的节日夜晚的景象。这使他不仅学到了许许多多的民间音乐，而且真正体验到和群众同欢乐、共呼吸的感情。1953 年春节，他为一位舞蹈家创作的舞蹈《春节》作曲，后来，他就将这些素材用来创作一部管弦乐《春节组曲》。"形象思维的翅膀，带着我邀游了自从我参加革命以来的一系列的生活体验与艺术积累。"他把这种体验与感受概括为五个乐章：①序曲——大秧歌；②幽默曲——秧歌小场子；③情歌——行板；④盘歌——圆舞曲；⑤灯会——终曲。

从参加延安春节大秧歌到提笔创作，历经 10 个年头，多次修改，在 1956 年定稿时取消了原来的第二乐章，全部组曲共计四个乐章，蓬勃、热烈贯穿着把春节作为革命根据地大团结的节日的主题思想，是一部将民间曲调、民族风格与西洋技法结合渗透的杰作，既是传统节日风俗民情的再现，又是团结友谊舞蹈形象的缩影，亲切悦耳，生动感人。《春节序曲》是采用我国民间的秧歌音调、节奏与陕北民歌为素材创作的管弦乐曲。它旋律明快、优美，富有民族风格和特色，节奏鲜明、热烈，生动地体现了我国人民在传统节日里热闹欢腾、喜气洋溢、敲锣打鼓、载歌载舞的欢乐景象。

《春节组曲》中的第一乐章序曲是经常单独演奏的，称为《春节序曲》，是一部由复三部曲式构成的快板乐章，简短的引子之后，接以主部、中间部、再现部三个部分。开始为前奏，它概括了全曲的情绪和音调与节奏特点。前奏包括两个部分：第一部分以快速、强力度、乐队全奏开始。木管和弦乐奏主旋律，铜管作节奏型的伴奏，加强了力度，烘托了气氛。

第二部分音乐是前者的有机发展，采用对答式的手法，主导动机在答句上变化出现。问句由长笛和双簧管主奏，答句加入了各组高音乐器主奏，中低音乐器作伴奏，力度一弱一强，乐句结构逐渐紧缩，使音乐显得活跃而有起伏。

周恩来同志十分赞赏既革命化、民族化又大众化的文艺作品(举世瞩目的大型歌舞《东方红》就是在他亲自主持关怀下开出的艺苑奇葩)，《春节序曲》即是这种杰出典型的文艺

作品之一。现在，《春节序曲》不仅是逢年过节广播电视的必播曲目，而且音乐会上也经常被演奏，还被美国、日本、德国的著名交响乐队选作上演曲目，受到各国听众的欢迎。

三、外国音乐家及其创作乐曲欣赏

外国音乐家创作了浩如烟海的作品，每个时期都有其代表作曲家及代表作品。例如，18 世纪上半叶巴洛克音乐家维瓦尔第的《四季》、巴赫的《勃兰登堡协奏曲》；18 世纪下半叶古典主义时期音乐家海顿的《G 大调第 94 交响曲(惊愕)》、贝多芬的《第三交响曲(英雄)》；19 世纪初浪漫主义时期德国作曲家韦伯的《自由射手》；19 世纪末期挪威民族乐派作曲家格里格的管弦乐曲《培尔·金特》等。

1. 维瓦尔第

维瓦尔第(Antonio Vivaldi，1678—1741)，18 世纪上半叶意大利最杰出的作曲家、音乐教育家、小提琴家。维瓦尔第 1678 年 3 月 4 日出生于威尼斯的一个音乐世家，从小接受父亲的启蒙音乐教育。也许是出于希望小维瓦尔第将来有个稳固的社会地位，父亲在他 15 岁时就让其加入了圣职，他在 22 岁时就当上了神父。他一家人都是红头发，于是人们叫他"红发神父"。年轻的维瓦尔第对圣职毫无兴趣，却醉心于音乐。他 25 岁开始担任威尼斯的一个慈善机构——仁爱医院附属孤女院的音乐指导，从孤女中选出有才能的人接受音乐教育，组织唱诗班和乐队。他的一生都与这座孤女院的音乐活动联系在一起。1741 年维瓦尔第在维也纳逝世。

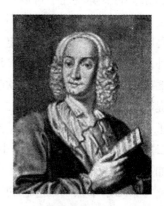

维瓦尔第

维瓦尔第是那个时代最多产的作曲家之一，保留至今最受人们喜爱的作品当属四部小提琴协奏曲《四季》。此外众多的器乐作品与室内乐、康塔塔、教堂音乐、歌剧等也不乏精品。作品量大而不流于庸俗，多显露一种健康向上、热烈活泼的音乐风格。此外维瓦尔第对协奏曲体裁的完善做出了重要的贡献，并首创了小提琴协奏曲体裁，对小提琴演奏技术、配器法及独奏协奏曲的发展起到了决定性的作用。如今人们已更深刻地认识到了他的音乐价值，开始不断挖掘他的音乐遗产。他的许多作品已成为当今音乐生活不可缺少的一部分。

如今，维瓦尔第是因其器乐作品而闻名的，实际上他与那一时代的音乐家一样，热衷于歌剧创作，还根据所在孤女院宗教节日的需要，写过不少清唱剧、康塔塔和经文歌。当然，他的传世之作仍是器乐音乐作品。他是位优秀的小提琴演奏家，作有大量小提琴奏鸣曲和协奏曲。除散佚的外，他留下 400 多首协奏曲，仅小提琴协奏曲就有 221 首，还有 40 多部歌剧，其中大多是为当时繁华的歌剧中心威尼斯而写的。他还写有大提琴协奏曲、大管协奏曲，是第一位写长笛协奏曲的作曲家。

在协奏曲领域，维瓦尔第最大的贡献是完善了巴洛克独奏协奏曲的形式，为古典协奏曲的形成打下基础。维瓦尔第虽受科雷利影响，但与科雷利所具有的那种罗马人的、贵族

式的庄重和讲究约束均衡不同，他有着典型的威尼斯人的热情和平民的开朗，因此，他的作品音色明亮华丽，曲调优美动听，节奏生动活泼，显露出勃勃生机。

其中，小提琴协奏曲《春》就是维瓦尔第创作的，《四季》中的第一首乐曲。

《四季》是题为"和谐与创意"所包含的12首协奏曲中的1～4首。每首以一年中的四个季节"春""夏""秋""冬"命名。这四首协奏曲完全按照标题音乐的写法，每首都附有短诗解释各段音乐的形象和内容。

《春》是其中的第一首，由三个乐章组成。快速的第一乐章所附的短诗："春天来了，鸟儿欢唱，欣喜若狂，来把喜报。泉水潺潺，微风习习，好似喃喃细语。天空乌云密布，电闪雷鸣，转瞬风停雨止，鸟儿重又歌唱。"音乐与诗歌描述的内容十分接近，一开始合奏组演奏的欢快音乐就渲染出春日来临时人们的喜悦心情，句子结构虽不规整，却有着巴洛克音乐所特有的魅力。开始的副歌确定整个乐章的标题"春光重返"的意境。意大利原文的节奏就几乎可以使人联想到这一兴高采烈的曲调。如果说合奏组演奏的音乐是表达一种欢乐的情绪，独奏小提琴演奏的段落则更多地是对大自然景色的逼真描绘，模仿小鸟啼鸣、溪水潺潺、雷鸣电闪、雨过天晴。第一个形成对比的是小提琴主部与乐队中的另外两把小提琴伴奏的对比，这里标有"鸟之歌"，由轻柔的颤音和细致的独奏组成。这一插部的中途继续着"鸟儿欢唱，欣喜若狂，来把春报"。开始的副歌很快地重复之后，小提琴中的轻声絮语组成第二个插部("泉水潺潺，微风习习，好似喃喃细语。")，它显现了一个半世纪后瓦格纳在《齐格弗里德》中森林的呐哺细语。副歌的第二次再现("天空乌云密布，电闪雷鸣")是由小提琴声部迅速跑动的音阶和随后整个弦乐组中低音上的碎弓加以描绘。

第二乐章像一幅静态的画面。附有短诗："牧羊人躺在草地上，忠实的牧羊狗在他身旁。百花盛开，景物宜人，树叶和花朵在和风中轻轻摇晃。"在这一乐章里，贯穿着小提琴的歌唱。在慢乐章中，乐队描写牧羊人小睡(小提琴独奏出徐缓而流畅的旋律)，牧羊人"忠实的狗"在清醒地守卫着。合奏组只留下小提琴和中提琴，小提琴模仿树叶的摇晃，中提琴不时发出的顿音是"牧羊犬的叫声"，因为中提琴被要求以"非常响亮而短促"的重复音符来模仿狗的叫声。听众可以感觉到这种天真给维瓦尔第带来的愉快心情，因为狗在整个乐章中自始至终欢叫不停。

第三乐章是一首"田园曲"。附有短诗："春光普照大地，乡间的笛声悠扬，迷人的小树丛中，仙女和牧童翩翩起舞。"乡村舞曲开始的曲调令人想起农村的风笛。小提琴中的轻快活泼的曲调和模仿风笛嗡嗡声的低音弦乐器中的持续音都能造成这样的印象。这一乐章的结构与第一乐章相同，4次出现的合奏之间，插入3次独奏小提琴的演奏。合奏组奏起带西西里舞曲节奏的田园曲，好似在笛声伴随下，仙女和牧童沐浴着春天的阳光，跳着欢快的舞蹈。

2. 巴赫

巴赫(Johann Sebastian Bach，1685—1750)，德国管风琴家、作曲家、巴洛克音乐风格的杰出代表。这里介绍的巴赫是约翰·塞巴斯蒂安·巴赫，1685年出生于德国中部的爱森纳赫的一个具有深厚音乐传统的家庭，其家族在16世纪以来的300多年间出现了五十多个音乐家。其父是他在音乐学习上的启蒙老师，1695年他在父亲去世后，寄居在哥哥家，

并随哥哥学习管风琴和古钢琴。少年时代的小巴赫学习刻苦，成长迅速，15 岁时进入吕纳堡的教堂唱诗班，在各种宗教仪式或民俗节庆日上演唱。1703 年在魏玛宫廷乐队任小提琴手，随后去艾思恩塔特、米尔豪森任管风琴师，1708 年回到魏玛任管风琴师，1717 年迁往克腾亲王的宫廷任乐长，1723 年后定居莱比锡，在圣·托马斯教会歌唱学校任乐长。巴赫晚年患了严重的眼疾，最后双目失明，1750 年 7 月 28 日在莱比锡去世。

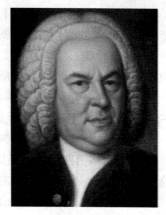

巴赫

巴赫的作品数量之多、体裁之广，举世罕见。其中宗教音乐占较大比重，可认为他是位宗教音乐家，代表作品有《宗教改革》康塔塔、《马太受难乐》、《b 小调弥撒》、《d 小调托卡塔与赋格》、《平均律钢琴曲集》2卷共 48 曲、《小提琴无伴奏奏鸣曲》、《勃兰登堡协奏曲》等。巴赫是一个心灵丰富、思想深刻的伟大的艺术家，他的音乐深刻表达了经过 30 年苦难战争之后的德国人民的思想感情，体现了他高尚的人道主义思想和对人类忘我的爱。他继承了复调音乐的优秀传统，完善了赋格形式。他的艺术实践，使酝酿已久的大小调体系完全成熟，为后来音乐家的主调音乐的创作铺平了道路。巴赫的创作代表了巴洛克时期最高的艺术成就，他也被誉为"欧洲音乐之父"。巴赫在世时他的作品很少出版，其音乐未能得到应有的重视，直到欧洲资产阶级革命时期，他的音乐才逐渐引起浪漫派音乐家的注意。

《勃兰登堡协奏曲》是巴赫创作的为数不多的管弦乐作品之一，创作于 1711—1720 年，1853 年后才得以演奏和发表。1721 年，巴赫受勃兰登堡总督路德维格·马尔格拉夫委托，为其宫廷乐队创作一些大协奏曲。巴赫按照当时的惯例，将 1711—1720 年陆续完成的 6 首协奏曲，以最漂亮的书法把它们抄写了一遍，并附上一篇文体绚丽的法文献词，献给了马尔格拉夫总督。但是这些作品并未得到演奏。使我们更感到痛心的是这样一个真实情况：巴赫辛辛苦苦写出来的这些协奏曲的漂亮手稿在总督的图书馆内束之高阁达 13 年之久，直到总督去世也没有用过，甚至因为巴赫没有足够重要的地位，不能在总督的音乐财产目录中归到有名有姓的作曲家的项目下，而是和一堆归类为"各作曲家的协奏曲"的零星而杂乱的作品放在一起，其价值是每首 40 个分尼①。

这 6 首协奏曲原来不是一套，各首协奏曲用的乐器组合不同，要求 7～13 件乐器不等。在巴赫时期的演出活动中，乐器数目是灵活机动的，某几种乐器可以加倍、加两倍，甚至加几倍来组成一个小型室内乐队。6 首协奏曲各式各样的风格也为我们提供了线索，说明它们是用 3～4 年写成的。巴赫干脆把这套协奏曲叫作《六首不同乐器的协奏曲》。直到 1835 年有人在勃兰登堡的档案室中发现了精美的手稿，这些协奏曲才得以重见天日，并因此得名《勃兰登堡协奏曲》。

《G 大调第四勃兰登堡协奏曲》就其精神及声音而言，是这一套协奏曲中最轻快的一首。对于 20 世纪的听众来说，这首短小的名曲必然使他们想到 18 世纪初的建筑、绘画、衣着方面的装饰性的优美与光彩以及我们称之为洛可可的那种风格。

① 分尼，德国金币，1 分尼=0.05 元。

巴赫是巴洛克晚期的一位伟大的音乐巨人，他具有如此强大的威望并富于创造性，以至他对于当时的庸俗时尚不屑一顾。然而只要他想这样做，他就可以写得像世界上最庸俗的巴黎沙龙音乐家那样雅致、妩媚和俏皮。巴赫掌握一手高超的技巧，任何使人头晕目眩的新手法，只要他喜欢，他就取过来与他丰富的传统技巧和形式结合在一起。

在这首协奏曲中有一件老式的乐器为新的目的而用，它就是直笛，有时也称为柔笛(Flauto Dolce)。巴赫用了两支直笛和一把为炫技用的小提琴作为高音独奏组(Concertino)，一个弦乐五重奏加上拨弦古钢琴作为背景组。

《G 大调第四勃兰登堡协奏曲》典雅、纤巧。全曲分为三个乐章，按快板、行板、急板的顺序排列，各乐章之间对比鲜明。

第一乐章：快板(Allegro)，回旋曲式，G 大调，3/8 拍。全曲温柔优雅，具有田园风味。巴赫不用传统的整个重奏组的丰满结实的音响来开始这一乐章，代之以两个直笛的轻盈的二重奏。两个直笛上的波动起伏的声音和下行平行三度构成整个乐章的主题基础。主部主题清澈明朗，略带舞曲性质，由两支长笛陈述。这一乐章的中间部分主要是独奏小提琴激动人心的快速进行。

第二乐章：Andante 行板，e 小调，3/4 拍，音乐抒情、幻想、平稳、流畅，富有田园情趣，甚至在这沉思的中间乐章中也保持着在这首协奏曲中占重要地位的装饰性的典雅优美。在巴赫时期，Andante 尚未获得像后来所理解的"慢"(有时是极慢)的含义，而是接近于"行"或"走"的原意，这就意味着这一乐章的速度绝不应该拖拉，也绝不应该把沉思的情调变为忧伤。乐章的结构短小，带有间奏曲的性质，全曲的主题由独奏的小提琴和长笛以卡农的手法轮奏，一强一弱，就如同田野里的回声。

第三乐章：Presto 急板，G 大调，2/2 拍，是一首自由发展的赋格曲，把小提琴的炫技绝招与优秀赋格的结构力量交织在一起，直至融为一体，这似乎是不可思议的。但巴赫使它听起来不仅流畅悦耳，而且令人振奋，成为一首光彩夺目的赋格曲。赋格曲的呈示部主题性格刚毅、跳跃有力，首先由中提琴奏出，其余主题和答题由小提琴和长笛轮流演奏；再现部比呈示部有较多的发展，主题在主调上由不同乐器紧密连接再现；进入结束部，最后以强有力的热烈气氛结束全曲。

3. 海顿

海顿(Franz Joseph Haydn，1732—1809)，奥地利作曲家，维也纳古典乐派的创始人和主要代表人物。他的创作使古典交响乐逐步走向成熟，因此也被后人誉为"交响乐之父"。海顿 1732 年出生于奥匈边境的一个小村——罗劳，他出身贫寒，但父母酷爱音乐，所以他从小就受到奥地利民间音乐的熏陶。他有一个非常好的童高音的嗓子，8 岁时进入维也纳圣斯蒂芬大教堂唱诗班，接受了 10 年的传统音乐教育。成年变声后，脱离唱诗班，担任当时著名的音乐家波尔波拉的助手和仆人，从中学到了许多音乐知识，1755 年成为孚伦贝尔蒙伯爵官邸乐团的小提琴手，1759 年任莫尔辛伯爵官邸的乐长，1761 年开始在埃

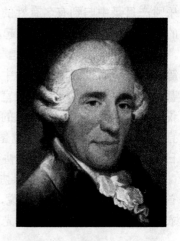

海顿

斯特哈齐公爵府乐团工作，并度过了相当长的时间，其大部分作品完成于此时。1790 年海顿离开了贵族宫廷，定居维也纳，成为一位自由的音乐家。他与莫扎特结下了亲密的友谊，在艺术上彼此学习，相互影响。1791 年后曾二次赴英国伦敦旅行演出，并写出 12 部《伦敦交响曲》这一巨著。1802 年后，海顿停止了创作，并于 1809 年 5 月 31 日在维也纳病逝。

海顿的作品数量惊人，涉及各种体裁，其中有应时之作，也有珍贵的音乐杰作。他一生创作了 125 部交响乐，还有大量的室内乐、钢琴曲和两部清唱剧等。在他的交响曲中，以 12 部《伦敦交响曲》最具代表性，还包括人们所熟知的 G 大调第 94 号《惊愕》、G 大调第 100 号《军队》、D 大调第 101 号《时钟》、G 大调第 103 号《鼓声隆隆》等。此外，还有以 D 大调第 53 号《云雀》为代表的 84 部弦乐四重奏，清唱剧《创世记》《四季》以及各种类型的器乐曲、歌剧、声乐作品。

海顿被认为是弦乐四重奏、交响乐之父，他一生的创作努力使交响曲结晶为一种完美的典型形式。他拓展了弦乐四重奏的表现幅度，使其成为一种高级的室内乐形式。他一生乐观正直，其音乐反映了资产阶级上升时期社会普遍存在的乐观情绪，音乐质朴、优美，具有一种海顿特有的轻松愉悦、风趣与幽默。他的音乐平易近人，同德奥的民间音乐有着密切的联系，风格明朗，富有生活气息。他的一些作品反映了农村的生活景象，表现出他进步的民主倾向。他的作品结构严谨、均衡，主题发展富有想象力，在和声、动机发展等方面为莫扎特、贝多芬的创作开辟了道路。

交响曲早在 18 世纪 30 年代已开始萌芽，是一种崭新的音乐体裁，它吸收了巴洛克时期意大利歌剧序曲的快—慢—快的三部分结构和歌剧咏叹调的抒情旋律，融入了古典主义早期那种生气勃勃的节奏和幽默机智的情趣，成为最能体现古典主义精神的体裁。海顿总结了前辈作曲家的成果，以他在埃斯特哈齐宫廷工作 30 年，与乐队员们朝夕相处的有利条件不断探讨，正如他自己所说："作为一个乐队指挥，我可以进行实验，观察怎样获得好的效果，我可以改进替换，作一些增删，可以大胆地照我喜欢的那样去做。"同时，海顿还促成了双管制管弦乐队的定型。所谓双管制管弦乐队，是以弦乐组、木管组、铜管组和打击乐组为基本组成部分，其中，弦乐组以四重奏的四个声部为基础，木管包括长笛、双簧管、单簧管、大管各两支，铜管包含圆号和小号，打击乐有定音鼓、小鼓、三角铁等。古典交响曲这一大型器乐体裁的最高形式不仅在他手中得以成熟和完善，还为后世留下了古典交响曲的优秀篇章。

G 大调第 94 交响曲《惊愕》是海顿为 1791 年第一次访问伦敦而作的 6 首交响曲之一，全曲共 4 个乐章。

第一乐章：引子以一段缓慢如歌的序奏开始。有时是变音的，几乎是浪漫主义式地逐渐减弱，如略微扩大想象力的话，可以认为引子开始时的乐句源自 Vivace assal 部分的无忧无虑的正主题，这一轻快、舞曲般的音型颇像 18 世纪交响曲末乐章中流行的某些回旋曲叠句。第一乐章为了保持它的风格，始终比较妩媚优雅。它用传统的明朗乐观的奏鸣曲快板形式写成，是乐章的主体部分。海顿运用的这种主题的片断不断变化而造成的力量积聚和释放，被称为"主题活用"，也叫"动机发展"，是古典作曲家常用的手法，并对后世产生了重要影响。

第二乐章：这一著名慢乐章的主题故意用最简单的民歌风格，几乎像首童谣。起初，

由弦乐器用顿弓演奏，力度很轻，音乐单纯。它反复一次时，力量更轻，几乎弱不可闻。然而在句子结束时乐队突然奏出一声强烈的和弦，加上定音鼓猛烈一击，使人大吃一惊。这就是此曲被冠以"惊愕"之名的原因。那一令人惊愕的和弦在主题的恰好一半处出现，亦即在第十六小节的末尾。这一乐章的曲式是主题和四段变奏以及一个意想不到的浪漫派的尾声。选取一首奥地利民歌风格的旋律作主题，由主题和它的四次变奏构成。据说，海顿曾告诉他的朋友，听到这里，女士们会叫起来，但更为显著的原因是面对音乐会听众的海顿，力图创造出一些新颖的手法来引人注意。

第三乐章： 由于速度极快，这一游戏性乐章完全不像原来宫廷的舞曲那样端庄稳重。

第四乐章： 海顿喜欢把回旋曲的欢乐活泼与奏鸣曲的复杂微妙接混在一起，这就使末乐章展翅飞翔。闪动着活力的主题既是回旋曲的叠句，又是交响奏鸣曲式的正主题。海顿对形式的掌握和想象力的把握，达到了炉火纯青的地步，最终的效果像一个讲得很生动的故事，结束在爆发的笑声中。

4. 贝多芬

贝多芬

贝多芬(Ludwig van Beethoven，1770—1827)，德国作曲家，维也纳古典乐派的杰出代表。贝多芬1770 年 12 月 16 日出生于波恩城的一个音乐家庭，其祖父是当地宫廷乐长，其父亲是一位男高音歌手，但嗜酒成癖。幼年的贝多芬在其父望子成龙的残酷的音乐教育中度过。11 岁有幸师从奈弗学习巴赫的《平均律钢琴曲》和作曲，13 岁出版个人作品，后接触波恩进步的知识阶层，旁听波恩大学哲学课，对其思想产生了深刻影响。莫扎特在看了 17 岁的贝多芬弹奏后说："请注意这个来自莱茵河畔的孩子，不久他将要惊动全世界！"

1792 年贝多芬赴维也纳师从海顿，不久转投于阿尔雷希茨贝格·萨列里、申克等学习作曲。他以青年钢琴演奏家和作曲家的身份活跃于维也纳音乐界。然而，此后不久，贝多芬的耳朵渐渐失去听力，这对于音乐家来说是多么可怕的事情！同时他与贵族小姐的爱情因地位悬殊屡屡失败，绝望中他也一度想自杀，但对艺术和生活的热爱最终让他战胜了自我，他曾经说道："我要扼住命运的咽喉，它不能使我完全屈服。"他 25 岁耳聋后，不断与命运抗争，坚持创作。他的晚年是一生中最悲惨、最痛苦的岁月，孤寂、病痛、贫困使他穷困潦倒，他离群索居，孑然一身。1827 年 3 月 26 日贝多芬在维也纳病逝。

贝多芬是人类艺术史上最伟大的创作者之一，他的创作标志着古典乐派的高峰。他的作品特别是器乐作品是人类文化宝库中最璀璨的明珠。他一方面有着卓越的音乐天赋、炽热的叛逆气质、巨人般的坚强性格；另一方面，他那百折不挠的意志和对社会的责任感而产生的崇高思想，在他的作品中形成了那个时代伟大的人民运动和进步的思想。他一生创作了 9 部交响乐、32 首钢琴奏鸣曲、5 部钢琴协奏曲、1 部小提琴协奏曲、16 首弦乐四重奏以及管弦乐曲、室内乐、芭蕾舞音乐、歌剧、序曲等。其中《英雄交响曲》(第三)、《命运交响曲》(第五)、《田园交响曲》(第六)、《第九交响曲》(合唱)、《皇帝》钢琴协

奏曲、《月光》《悲怆》《热情》等钢琴奏鸣曲，《D 大调小提琴协奏曲》《艾格蒙特序曲》及四重奏等是贝多芬作品中的杰出代表。

贝多芬的音乐借鉴了前辈音乐大师的艺术成果，在创作手法上进行了改革，音乐中具有崇高的音乐境界、鲜明的个性特征及时代特点、完美又富于创新的艺术形式、深刻的戏剧性和哲理性。他以时代和个人的命运为主题，通过深刻的哲理和感人的艺术形象，写出了一系列交响乐作品，表现了从斗争到胜利、从黑暗到光明、从苦难到欢乐的资产阶级上升阶段的精神历程，表现出对人类未来的坚定信念。他的 9 部交响乐像一串珍珠一样永远闪闪发光，使他成为音乐史上最伟大的音乐家，不愧"乐圣"之称。他的创作承古典音乐之精华，从他的作品中可以看出他是怎样从海顿、莫扎特时代过渡到自己独特的艺术特点，又是如何开了以舒伯特、门德尔松为代表的浪漫乐派之先河，成为横跨两个时代的伟大桥梁，对交响乐创作做出了重大革新。贝多芬的确是超凡入圣的一代音乐巨人。

《英雄交响曲》(第三)于 1803 年着手创作，1804 年完成。同年 12 月在一次非正式的演出后，曾引起一些封建贵族的反感。1805 年 4 月 7 日在维也纳首次公演，也引起舆论界的争论。两次演奏都是由贝多芬亲自指挥的。总谱于 1806 年出版。后来越来越多的人承认《英雄交响曲》(第三)是标志贝多芬创作上完全成熟的一部里程碑式的、划时代的不朽巨著。这部交响曲无论从内容还是从形式来看都大大超出了维也纳古典交响曲的局限，它完全确立了贝多芬自己的创作风格和时代特征。这部交响曲的构思，完全是出于贝多芬作为一个共和主义者的意愿。当时，他真挚地崇拜拿破仑，把拿破仑看作一个资产阶级革命的英雄，并拟定将这部交响曲题献给他。但是，就在这部交响曲刚刚脱稿之后，贝多芬得知拿破仑于 1804 年 5 月 18 日接受了皇帝的称号。此时，贝多芬的心灵遭到了极大的伤害，他愤怒地撕掉了总谱题赠的那一页，并亲自在乐谱的开端写上"为纪念一位伟人而作的英雄交响曲"。后来在出版时题为《英雄交响曲》。这部不朽巨作表现了贝多芬对英雄的看法，深刻地刻画出英雄的毅力、英雄的炽热情感和在革命斗争中英雄的伟大形象。作品中既没有战争场面的描写，也不是简单的胜利，而是以勇敢刚健的英雄主题来揭示英雄多方面的生活和性格。它以描绘英雄与反动势力的激烈拼搏来赞美英雄追求民主、自由的崇高理想。同时，作品中又充满着对牺牲的英雄沉重而深刻的哀思和悲痛的回忆。可以说，这部交响曲是一首英雄业绩的胜利颂歌，又是一首抒发悲痛之情的英雄葬仪曲。

第一乐章：快板乐章，奏鸣曲式，它是最富有戏剧性的一个乐章。

乐章开始没有引子，仅由两个坚决果断的和弦直接引出了降 E 大调的主部主题，由大提琴奏出的这个三拍子的英雄主题非常刚毅、纯朴，而且精力充沛。接着，急速的进行一下子就把音乐引进了暴风雨般的发展，再加上乐队越来越巨大的增强，一浪接一浪的高潮蜂拥而至，出色地表现出英雄的性格。当音乐在描写英雄的性格时，贝多芬强调了多方面的陈述。音乐在意志坚强的英雄主题出现之后不久，双簧管、单簧管、长笛、小提琴交替出现一个申诉性的抒情动机，这个下行的旋律动机很有特色。乐思继续向前发展，紧接着又在第一提琴声部出现了一个独特而向上的富有展开性的旋律，它们都是属于连接部，在音乐上有着独立的意义，即对英雄性格的多方面描写。副部是以和弦式的主题出现的，它的上句由双簧管和长笛交替演奏，下句由弦乐对答，这一问一答十分平静抒情，而且很富于表情。接着，它在强有力的节奏进行的高潮中，被带有主部因素的英雄力量所代替。当音乐进入以主部材料构成的结束部时，音乐有些惊惶，好像预示着不幸将要来临，最后以

弱奏结束了呈示部。

展开部是所占篇幅最大的一个部分，是这一乐章戏剧性最强的部分。它先以主部主题材料的弱奏(PP)开始，如暴风雨前的沉寂。主题动机孤独呻吟的音调从低声部升起，气氛紧张而有些惊惶。呈示部的所有部分都依次在一个强大的浪潮中一一出现，但它们的和声、节奏、配器、主题，都与先前呈示时有很大的不同，都有了无穷的变化和发展，一次又一次地掀起了戏剧性的新高潮。正在斗争紧张的时刻，音乐骤然下降，好似灾难就要来临，此时，双簧管吹出一个抒情而明朗的曲调，它给英雄主题带来新的鼓舞。在一个强有力的和弦进行之后英雄主题的胜利音调重又占据主导。"这里展开了决战，在这决战的熔炉中确立了他的(指贝多芬)音乐的强大的英雄理想……在这里他正处在自己理想世界的中心。"(罗曼·罗兰语)斗争并未结束，展开部的结尾部分是最为惊心动魄的一个场面：先是寂静重降，英雄主题再一次经受着灾难性的考验。忽然，黎明的曙光开始呈现，号角声(圆号奏出英雄主题)冲破静寂，奏起嘹亮的英雄主题，最后以整个乐队的全奏结束，开始了再现部。

再现部不是简单的重复，而是战斗的综合、呈示部和展开部情节的继续发展，开始由圆号用弱奏再现主题，接着是大提琴英雄主题的重新出现。后来，全体乐队奏出完整的主部和在主部调性上的副部主题，犹如雨过天晴，万物都在苏醒一样，英雄的力量复活了，它以胜利的喜悦继往开来，一直向前。这场英雄战斗的情节最后完成于尾声之中。尾声是以舞蹈音乐的轮舞曲调围绕庄严的英雄主题，它好似人民群众在赞颂自己的英雄。第一乐章最后在热烈的戏剧性高潮中结束。

第二乐章：葬礼进行曲。这个慢乐章，好似贝多芬导演的一幕戏剧性悲剧。据罗曼·罗兰富有形象的说法，"全人类抬着英雄的棺椁"，《英雄交响曲》的葬礼进行曲是描写英雄的死。音乐自始至终具有进行曲的特点。英雄的葬礼是在行进中举行，哀悼的音乐并非绝望、悲观，而是表现发自人们内心的崇敬、哀悼和沉痛的思念。第二乐章共分三部分(复三部曲式)。前后两部分建立在小调上。c 小调第一主题先由第一小提琴直接奏出，这个主题的第二次出现是在全体弦乐的伴奏下由双簧管奏出，它很像描写一列行进的人群，由远而近，音乐深切地表达了人们的悲痛心情。这个主题从小调开始，结束在降 E 大调上，直接引出了第二主题，这个主题仍由第一小提琴开始。后来，音乐经过一连串的调性转换，给这个哀悼的乐思增强了严肃性和悲痛色彩，最后才回到 c 小调结束。

第二部分转入 C 大调，双簧管纯朴而明朗的主题，暂时驱散了哀悼的情绪，光辉地回忆起英雄的业绩。但这好景不长，哀悼的主题重又出现，开始了第三部分。这里只原样再现了第一部分的前几小节，音乐很快引出了新的主题，由第二提琴演奏的这个新旋律建立在小调上，并构成赋格段进行，给哀悼的乐思又增添了一层更为悲痛的色彩，使人听到深深的叹息和哽咽的啜泣。当哀悼的进行曲主题带着宁静和安然的情绪最后在尾声出现时，音调时断时续，好似最后的临别叹息，人们已悲痛得泣不成声，整个乐队在很弱的延续音上逐渐减弱下去，直到消逝。

总之，在《英雄交响曲》问世之前，没有一位作曲家或一部交响曲作品，表现过像这样伟大的题材和规模，含有如此多种多样激烈而紧张的内容，而且获得这样强大的戏剧性力量，只有贝多芬这位伟大的创作者能有如此崇高的构思。1789 年的法国大革命，使贝多芬产生了不可磨灭的印象，他为欧洲封建制度的倾覆而欢欣鼓舞，同时又接触了不少优秀

的德国革命知识分子，他以最大的热情追求自由、平等、博爱的资产阶级革命理想，他曾说："我一生热爱自由，超过爱其他一切。"这正是贝多芬能够写出《英雄交响曲》，并确立自己的创作风格和时代特征的力量源泉。

5. 门德尔松

门德尔松(Felix Mendelssohn，1809—1847)，德国作曲家、浪漫乐派的杰出代表。1809 年 2 月 3 日出生于汉堡一个富有而素有教养的家庭，其祖父是著名的犹太哲学家，父亲是成功的银行家，母亲因博学多才而闻名于当时的妇女界。当时的许多文化名人，如海涅、歌德、黑格尔、威柏等大诗人、哲学家、音乐家都是他们家的座上宾。门德尔松从小就接受了良好的教育，4 岁时从母亲那里接受了启蒙音乐教育，后师从著名音乐家采尔特，9 岁即以钢琴演奏家的身份公开演奏钢琴，10 岁开始创作，15 岁亲自指挥自己的《第一交响曲》演出，后广泛接触当时许多著名音乐家，1820 年发掘、整理并指挥了巴赫《马太受难乐》的演出，使巴赫这位逝世 80 年的伟大作曲家的许多作品重放光芒，由此成为音乐界

门德尔松

的权威人士。富裕的家境让他常常外出旅行，20 岁起，他的足迹遍布英伦三岛、瑞士、意大利、巴黎，在游历中他丰富的见闻为他的创作提供了素材，由此写出了大量的优秀作品。1843 年门德尔松创立莱比锡音乐学院，不仅为德国的音乐教育事业做出了重大贡献，而且为整个欧洲培养了许多音乐人才，如挪威的格里格、西班牙的阿尔贝尼斯等，直至今天莱比锡音乐学院仍然是世界上享有盛名的高等音乐学府。门德尔松一生富足安定，1847 年 11 月 11 日因病去世，年仅 38 岁。

门德尔松的作品取材广泛、内容丰富，为世人所喜爱的《仲夏夜之梦序曲》是他 17 岁时的杰作。他曾先后 10 次访问英国，并去苏格兰、意大利等地游历，写出了《苏格兰交响曲》《意大利交响曲》及《芬格尔山洞》序曲。世界十大小提琴协奏曲之一的《门德尔松 e 小调小提琴协奏曲》是小提琴的经典之作，他还独创了"无言歌"这一音乐小品体裁，并留下了 8 册 48 首"无言歌"这一心灵的独白。

门德尔松从小受到资产阶级启蒙思想、人道主义思想的影响，他的音乐充满积极的浪漫主义精神、乐观的情调以及对美好理想的追求，对生活的热爱。他以严谨、形式完美的作品反对当时封建贵族、落后市民的艺术风尚和趣味，音乐恬美、优雅，富于歌唱性，充满了丰富的幻想与抒情的诗意，结构完整、洗练，而极少矛盾冲突，由于生活经历所限，他的音乐难免使人感到缺乏深刻的思想表达，这是与他的出身、教养和经历分不开的，但其幽雅、宁静、精致、诗意的音乐境界很少有人能够企及。如今欣赏他的作品仍可以从中获得乐观向上的力量、热爱生活的情趣和艺术的享受。

门德尔松从柏林去那不勒斯、维也纳、巴黎、伦敦，北至赫布里底群岛旅行，不断扩大的见闻，滋养了他的音乐素养，赫布里底之行激发他创作《赫布里底群岛》这首美丽的序曲时，他年方 20，风华正茂。

芬格尔山洞因苏格兰和爱尔兰传说中的一位英雄而得名，它是位于苏格兰西岸外赫布

里底群岛中一座小岛斯塔德上的几大洞穴奇景之一。斯塔德是古挪威语，意即华表或巨柱，小岛上一大排洞穴中有着令人咂舌的天然的玄武岩巨柱，看上去简直像是人工凿成，也许是哪一族巨人的手工，因此而得名。其中以芬格尔山洞最为出名，此洞长 270 英尺，一边尽排列着红、紫酱、棕等颜色的玄武岩石柱，富丽堂皇地长满绿色、金色的海草和苔藓，还有透过岩壁面渗入的纯净雪白的石灰斑斑驳驳地点缀着。从洞顶垂下黄、绯红与白色的钟乳石。风平浪静时，游客可乘船直驶洞内，只听见涛声隆隆不绝，高卢人因此又称它为"音乐之洞"。和门德尔松同游此洞的诗人卡尔·克林格曼在两天后回忆当时经过说："我们乘船驶去，紧贴着呼啸的大海，攀登一个个石柱子而进入芬格尔洞、其绿无比的海水咆哮着涌入山洞，从没有见过比它更稀奇古怪的景象了。一根根石柱可以比作一架巨型管风琴的肉身，黑黝黝地轰鸣着，毫无目的地躺在那里。孤零零的、里里外外都是灰蒙蒙汪洋一片。"音乐顿时在门德尔松的想象中孕育成形。1829 年 8 月 7 日，游此洞的当天，他写信给姐姐芬妮道："为了让你理解赫布里底群岛给我的印象之不凡，我脑子里出现了这个音乐。"他接着写下的音乐就是日后《序曲》的开始主题。

门德尔松把这一主题和那粗犷的浪漫印象一路带往罗马，1830 年 12 月在那里完成《序曲》的第一稿后他继续加以修改。在 1833 年 11 月 28 日写给母亲的一封信中说："最近几天我在准备《赫布里底》总谱的出版。三易其稿，《序曲》听上去好多了……"后来，门德尔松将手稿赠给伦敦爱乐协会。首演时，序曲的名字是《芬格尔诸岛》；门德尔松在信中提到它时，称之为《赫布里底》，也有称之为《一孤岛》的；初版的总谱上则印着《芬格尔洞》，而管弦乐分谱上则印着《赫布里底》的标题。

门德尔松的海景以上面引过的主题开始，反复多次，象征洞内海浪回鸣。由此节奏生出其他有关音型，直到一个较长的第二主题出现在大提琴和大管上，为传统的奏鸣曲快板结构打下基础，门德尔松修改的是展开部，使海景中骚动不安的部分至少包含暴风雨的暗示。门德尔松信中提到的海鸥很容易想象到。有两个尖锐的高潮，一个在开始的几个主题再现之前，另一个在全曲结束前。

6. 格里格

格里格(Edvard Grieg，1843—1907)，杰出的作曲家、钢琴家，挪威民族乐派的奠基人。格里格 1843 年 6 月 15 日出生于挪威卑尔根一个具有很高文化修养的家庭，6 岁时随钢琴家母亲学习钢琴，12 岁开始创作，15 岁时进入德国莱比锡音乐学院学习，接受纯正的西欧专业音乐教育。1864 年回国后结识了挪威国歌的作者诺德拉克，受其深刻影响，认识了本民族音乐的价值，决心积极努力地发扬民族音乐并开始了一系列的音乐活动，如担任教学、组织音乐协会、指挥合唱和乐队、举办音乐会介绍欧洲古典音乐作品和挪威音乐作品等。1870 年与李斯特相识，结下了深厚友谊。1873 年回到故乡卑尔根进行创作，并广泛地参加社会音乐活动，获得国内外的很高赞誉。1907 年 9 月

格里格

4 日在卑尔根病逝。

　　格里格的作品题材十分广泛，其中以钢琴抒情小品最为著名。他在晚年曾出版十卷钢琴抒情小品集，其他如歌曲、室内乐、管弦乐及戏剧音乐也有出色的表现。最受人欢迎的作品有管弦乐组曲《培尔·金特》、钢琴抒情小品《a 小调钢琴协奏曲》和《致春天》等。格里格音乐的基础是民族文化传统，表现的是挪威的民族精神和自然风光。在欧洲各国民族乐派空前活跃的时代，他自觉地将创作本民族音乐的责任承担起来，成功探索了一条将西欧的专业作曲技术与本民族的音乐实质结合起来的音乐道路。写出了许多具有奇丽清新、粗犷纯朴的北欧特征和个人柔和抒情的诗人气质的优秀作品，成为举世公认的挪威民族音乐的杰出代表。在挪威，格里格无论生前或死后都受到人民无限崇敬和热爱，这不仅由于他创作出了具有世界影响力的众多音乐作品，而且由于他具有热爱祖国和人民的高贵品格以及他将毕生献给民族独立解放事业的精神。

　　《培尔·金特》原为 19 世纪挪威伟大的文学家、戏剧家易卜生(1828—1908)所写的一部著名诗剧。1874 年，易卜生邀请他的好友，当时已在欧洲各国获得很高声誉的挪威作曲家爱德华·格里格，为他的这部五幕诗剧配乐，格里格用了近两年的时间完成了。1876 年2 月，该剧在挪威首都奥斯陆首次公演，获得巨大成功。诗剧配乐共有 22 段。格里格发挥了他的巨大想象力和精细的构思，以挪威民间音乐为依据并运用高超的管弦乐技巧，生动而精确地以音乐描绘了剧中的环境、情节和人物性格。无可否认，格里格的配乐是这部诗剧公演获得成功的重要因素之一。10 年后，格里格从这些配乐中选出了 8 段，先后编成两套管弦乐组曲，即《培尔·金特》第一组曲和第二组曲。这里我们介绍它的第一组曲。

　　诗剧《培尔·金特》以挪威民间传说为题材，但具有讽刺与揭露资本主义社会黑暗现象的社会意义。故事大意：自私、放荡的农家子弟培尔·金特同他的母亲奥塞生活在一个山村里，但他游手好闲，不务正业。他爱上美丽纯洁的姑娘索尔维格，而在参加山村青年的婚礼时却将对方的新娘莫格丽德诱拐上山，随即抛弃。他在山野逃窜，与山魔之女相遇，竟又爱上了她，并在山魔的诱逼下，预备抛弃人的品格，疯狂地追求权力。然而他被村民的钟声惊破迷梦脱离魔窟，回到山村。他见到了垂死的母亲，却仍不肯浪子回头。他在母亲死后又弃家出走，乘船出海，浪迹天涯，历经种种离奇冒险生活。中间他曾经致富，旋即因海船失事而使财产化为乌有。在他流落非洲之时，又与阿拉伯酋长的女儿阿尼特拉有过一段萍水相逢式的爱情。最后，他的一切幻想都破灭了，辗转回到故乡。他所爱过的女子索尔维格仍忠贞地等待着他。最后培尔·金特倒在她的怀抱里死去。

　　《培尔·金特》第一组曲包括四个乐章。

　　第一乐章：《朝景》。原为诗剧第四幕中的八段配乐，描写培尔·金特在非洲海岸流浪时看到的当地的自然风光。

　　乐曲由 E 大调开始，由长笛在高音区奏出四小节柔美清朗的主题。这个主题随后在双簧管声部模仿并由长笛与双簧管交替连续向上方三度转调，造成一种明丽璀璨的色调，仿佛黎明的霞光渐渐穿透云层洒向浪涛轻轻拍击的海岸。中段，乐曲进入高潮，以全奏方式发出大三和弦明亮光彩的音响，先后由弦乐器和木管乐器奏出流动起伏的分解和弦音型，描绘了喷薄而出的太阳照射在浪涛起伏、波光掀翻的海面与沙滩之上。随后，主题先在 F 大调上预示，继而回复到原调上重现，音响较乐曲开始增厚，层次加多，但气氛与景象仍是宁静平和的。在结尾处出现短暂的猎人的号角声和鸟语声渐渐弱下来，结束了《朝景》。

第二乐章：《奥塞之死》。原为诗剧第三幕配乐，这一乐章很短，纯由弦乐器演奏。乐曲充满悲哀沉重的气氛，衬托了培尔·金特的母亲奥塞——一位典型的挪威善良穷苦的山村老妇临终前的凄婉情景。

第三乐章：《阿尼特拉舞曲》。原为诗剧第四幕中的配乐，描绘阿拉伯酋长之女阿尼特拉轻盈舞蹈的情景，充分表现了阿尼特拉那诱惑性的妖艳舞姿。

第四乐章：《在山魔的宫中》。原为诗剧第二幕中的一段配乐，描绘培尔·金特在山魔宫中被群魔包围、戏弄的情景。山魔的主题阴沉而怪诞，这一主题先由大提琴、低音提琴八度拨奏，继而由两只大管重复并与低音弦乐器交替移调演奏。其后这一主题在连续变奏中乐器声部逐渐增多，音量与强度不断加大，音区也不断扩展，掀起了狂热的群魔乱舞和野蛮、恐怖的阴暗气氛，直至在狂热的高潮中结束。

这套组曲四个乐章分别描绘了不同的场景，对比鲜明。各乐章均由个性突出的主题发展而成，手法简洁明快、独具匠心，并具有浓郁的民族风格。

第二章 舞蹈欣赏

舞蹈是艺术的一种重要表现形式。舞蹈欣赏是人们观看舞蹈表演时产生的一种精神活动，是欣赏者通过作品所展现出的动态形象——富有审美价值的动作、姿态、构图、技艺、表情所组成的有意味的形式具体地感受其所反映出的社会生活以及在其中活动着的人物的思想情感，进而产生共鸣，受到感染乃至思想启迪和陶冶性情的过程。舞蹈是以经过提炼、组织、美化了的人体动作为主要的表现手段，表达人们的思想感情，反映社会生活的一种艺术。从舞蹈作品诉诸欣赏者感觉的特点来看，它是一种综合了时间和空间，即听觉和视觉的艺术，是在一定的舞台和广场内，主要通过连续的动作和丰富变化的队形以及音乐、服装、道具、灯光、舞美等表现手段来塑造形象。因此观察和了解一个作品中各种表现手段是如何紧密地结合在一起形成一个完整的艺术形象，人物的思想感情、作品的主题内容是如何表达出来的，这样，我们就有可能加深对作品的理解，更好地进行欣赏。舞蹈是一种抒情的艺术，因此对观众在情感上直接的感染和反应更是舞蹈的一个重要特点。优秀的作品具备的首要条件，就是它必须有强烈的艺术感染力，能够激发观众的感情，引起爱和憎、同情和反感等并能随着作品中的人物一起喜、怒、哀、惧、爱、恶。如果不能引起观众情感的反应，也就根本谈不上什么欣赏活动。好的作品能对不同时代、不同民族的人引起思想感情的共鸣。之所以这样，从美学原理上看，是由于人类有着共同美感，即审美感受的共鸣性，具体来说，是因为这些优秀的舞蹈能以生动优美的形象、精湛高超的技艺，反映出人们共同的审美要求。虽然在艺术教育中开设舞蹈欣赏，其运行过程中受到一些偏见，但是还有许多人在尝试、在探索。例如，我国的中小学艺术教育，音乐课本中编入了舞蹈欣赏的内容，配备了录音带、录像带及文字资料；再如，我国的一些高等学校陆续尝试开设了舞蹈选修课及舞蹈知识讲座、舞蹈欣赏讲座，受到学生的欢迎……这一切都说明了，在艺术教育中进行舞蹈欣赏教育是有必要的。

第一节 舞蹈概述

一、舞蹈的产生

我们现在所熟知的各种艺术类型：音乐、舞蹈、诗歌、绘画、雕塑等，在它们的萌芽时期，并不像现在这样有从外观到理念上的明晰的区分，它们往往结合在一起同时出现在原始人的艺术活动中。如果把艺术类型划分为空间艺术(雕塑、绘画、装饰工艺品等造型艺术)和时间艺术(音乐和诗歌)，那么舞蹈则兼有空间性和时间性，所以，许多学者认为舞蹈是孕育了其他各门艺术的母体艺术，由于舞蹈艺术的进化，才分化为各门胚胎艺术。舞蹈在原始部落的艺术活动中总是和音乐、诗歌做伴，舞蹈需要节奏，因而产生了音乐、诗歌；舞蹈的模仿力由人体过渡到无生命的媒体材料上，便有了绘画和雕塑。因此，舞蹈作

为人类社会古老的文明现象，不仅仅是最早的艺术，还可以说是最基本的艺术，是一切艺术的基础。

那么到底是什么因素推动了最古老的艺术——舞蹈艺术的产生，是什么使舞蹈成为原始人一种自觉的、有意识而为之的行为且不断发展的呢？由于原始社会生产力低下，原始人在自然面前软弱无力，但是他们有着征服自然、生存下去的强烈愿望。因此，这种来自主体的强烈需求便促使原始人寻找一些他们认为确实有效的方式，作为满足自身需要的活动，可以说正是对生命的渴求愿望，促使原始人以自己充满活力的身体来寄托并表达这一愿望，从而逐渐形成了舞蹈。具体来说有以下几种因素促进了舞蹈的产生和发展。

1. 宗教信仰

由于原始社会生产力低下，人类与自然界抗争的能力较弱，为了求得生存，人类祈求天上的百神各司其职，以使水土丰泽、庄稼丰收。因此产生了图腾舞、巫术舞，在各种宗教仪式上，用舞蹈的方式来祈求神灵保佑。

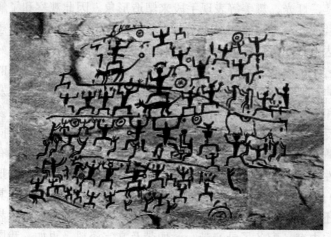

原始巫术舞岩画

2. 模仿

人有模仿的本能。舞蹈是人用有节奏的动作对各种野兽动作和习性的模仿。有些舞蹈还是对一些自然景物动态形象的模仿，如柳枝的摇曳、海浪的翻滚、风的飘荡旋转等，人类通过对动物动作和形态的模仿来获得快乐和宣泄自己内心的情感。

3. 为了交流沟通和情感宣泄

在语言产生之前的漫长岁月里，原始人就是用身体的动作进行沟通和交流感情的。原始人为了生存的需要，把繁衍下一代看作是非常重要的事情，而舞蹈是择偶、求婚和进行情爱的主要方式和手段。为了吸引异性，舞者必须以出众的精力、舞技来表现自己。同时，在庆祝丰收、战争胜利时，人们也往往通过舞蹈的方式来宣泄自己的激情。

4. 劳动创造了舞蹈

劳动是人生存和发展的第一需要，是劳动创造了人自身，也是劳动创造了人类社会。因此，在原始人的舞蹈中，表现狩猎和种植以及各种劳动生活的题材占有很大的比重。

综上所述，舞蹈起源于人类求生存、求发展的劳动实践和其他生活实践中。具体来说，舞蹈是对远古人类在求生存、求发展中劳动生产(狩猎、农耕)、健身和战斗操练等活动的模拟再现以及图腾崇拜、巫术宗教祭祀活动和表现自身情感思想内在冲动的需要。

二、舞蹈的发展

舞蹈一旦萌生，便处在不断发展之中，舞蹈随着社会的发展而发展。原始狩猎舞经过旧石器时代的舞蹈、新石器时代的舞蹈、图腾舞蹈，到原始社会后期已经有了明显的进步和发展。到了奴隶社会，舞蹈从即兴抒发感情发展到能够保留和加工的地步。例如，以祭天为主要内容实际上是歌颂尧的功德的舞蹈《大章》、舜时期的《大韶》、禹时期的《大夏》、商时期的《巫舞》等，动作从简单到复杂，音乐从简单的打击发展到旋律，服饰也由自然形态到象征性服饰。舞蹈的发展逐渐到了较完美的地步，形成一种文化，成为记载各民族的历史、生活习惯、劳作特点、宗教信仰的一种舞蹈文化艺术形式。

值得指出的是奴隶社会阶段，奴隶主为了享乐，建立了乐舞制度并组织了乐舞奴隶队伍。乐舞奴隶的形成推动了舞蹈的发展，形成了一支重要的专业舞蹈力量，使自娱、自发性的群舞发展到娱人、表演性的乐舞，舞蹈逐渐进入表演艺术的领域。但由于奴隶主阶级纵情娱乐，给舞乐注入了极不健康的色彩。春秋战国后周王失去对诸侯控制的力量，进入我国历史上大动乱、大变革时期，这个时期为维护奴隶主统治而建立的礼乐制度随之崩溃，继之而来的是清新活泼的民间歌舞蓬勃发展。在秦、汉、三国的 500 年，舞蹈的成就是辉煌的、巨大的，专门机构和专门人员对舞蹈的发展起了重要作用，新形成的乐舞成为人民文化生活中不可缺少的一部分。西汉是汉代的全盛时期，这个时期民间艺人大量涌现，各种歌舞形式丰富多彩，民族民间舞蹈风格逐渐形成，所有这些对后世的舞蹈发展产生了重大的影响。

唐朝在继承和发扬历史歌舞的基础上，大胆吸收兄弟民族和外国乐舞的成果，集多种精华于一身，创造了恢宏堂皇的大唐气象，将我国的舞蹈艺术推上了一个空前繁荣的高峰。

新中国成立后，我国舞蹈艺术的发展进入了一个新的时代，群众性自娱舞蹈异常活跃。专业性舞蹈队伍空前发展，专业舞蹈教学部门机构成立，全国各类歌舞团体如雨后春笋般建立起来。特别是在改革开放的 30 多年中，在邓小平"实事求是，解放思想"的召唤下，"百花齐放、百家争鸣"的方针得到进一步贯彻。经历了反思、困惑、孕育和阵痛，在渴望突破中奋起，陆续涌现出许多优秀作品，如《黄河魂》《海浪》《霸王别姬》《奔月》《士兵的旋律》《编钟乐舞》等。比起"文革"前的舞蹈创作，不仅数量明显上升，在题材、体裁、结构、语言、技法等方面也有明显突破——呈多元化发展趋势。与先期作品形象单纯、崇尚贴近生活本色的创作目标相比，"文革"后的作品积极追求民族化与现代感的有机结合，注重作者主体意识的显露和强化视觉感观的冲击力，适应了当今快节奏生活和追求人的个性张扬的需要。随着现代高科技的融入和世界范围内各民族文化的交流与渗透，我国的舞蹈事业将会迎来更加灿烂的明天。

三、舞蹈的分类原则与方法

为了对舞蹈的种类有一个清晰、系统的了解，有必要对舞蹈进行一个划分。划分舞蹈

种类的原则和方法，必须根据一定的目的来择定，从各种舞蹈客观存在的本质区别和它们表现内容的独特方式以及塑造舞蹈形象的不同方法和在社会生活中所起的不同作用等特征，进行舞蹈类别的划分。

根据舞蹈的作用和目的，舞蹈可分为生活舞蹈和艺术舞蹈两大类。生活舞蹈是人们为自己的生活需要而进行的舞蹈活动；艺术舞蹈则是为了表演给观众欣赏的舞蹈。

(一)生活舞蹈

生活舞蹈可细划分为习俗舞蹈、宗教祭祀舞蹈、社交舞蹈、自娱舞蹈、体育舞蹈、教育舞蹈等。

(二)艺术舞蹈

艺术舞蹈首先应根据舞蹈的不同风格特点来划分，有古典舞蹈、民间舞蹈、现代舞蹈和新创作舞蹈；其次，可根据舞蹈表现形式的特点来划分，有独舞、双人舞、三人舞、群舞、组舞、歌舞、歌舞剧、舞剧等；最后，可根据反映社会现实生活的方法和塑造舞蹈形象的特点来划分，可分为抒情性舞蹈、叙事性舞蹈和戏剧性舞蹈三类。

四、各类舞蹈简介

(一)生活舞蹈

(1) 习俗舞蹈。习俗舞蹈又叫风俗舞蹈，主要是指在各民族传统节日中跳的群众性舞蹈。这类舞蹈表现了各民族的风俗习惯、社会风貌、文化传统和民族风格特征。

(2) 宗教祭祀舞蹈。宗教祭祀舞蹈是进行宗教和祭祀活动的舞蹈。宗教舞蹈是对超自然超人间的神秘力量——神灵的一种形象化的再现，使无形之神成为可以被感知的有形之身，是神秘力量的人格化，主要用以祈求神灵的恩赐。祭祀舞蹈，是祭祀先祖、神祇的一种礼仪性的舞蹈形式，是人们用以表示对先祖的怀念或是希望先祖和神祇对自己的保佑和赐福。

(3) 社交舞蹈。社交舞蹈是人们进行社会交往、增进友谊、联络感情的舞蹈，一般多指在舞会中跳的各种交际舞。国际流行的交际舞主要有华尔兹、布鲁斯、狐步舞、探戈、伦巴、桑巴、迪斯科等。

(4) 自娱舞蹈。自娱舞蹈是人们以自娱自乐为目的的舞蹈。人们用舞蹈来抒发和宣泄自己内在的情感冲动，从而获得审美愉悦的充分满足。例如，维吾尔族的"麦西来甫"(意为晚会)、彝族的"跳月"、藏族的"弦子""锅庄"、蒙古族的"安代"、苗族的"踩鼓"、汉族的"秧歌""花灯"等都属自娱舞蹈。

(5) 体育舞蹈。舞蹈艺术不仅具有艺术造型的审美作用，而且作为人体动作的艺术，对人体本身都有健美、健身的体育作用。随着时代的发展与进步，边缘的学科使舞蹈与体育完美结合，创造了以艺术审美方式锻炼身体、使身心全面健康发展的体育舞蹈，如各种健身舞、韵律舞、老年迪斯科、冰上舞蹈、水中舞蹈等。

(6) 教育舞蹈。教育舞蹈是指学校、幼儿园等进行审美教育的舞蹈以及开设的舞蹈课

程，用来陶冶和美化人的思想感情、道德情操以及增进身心健康等。

(二)艺术舞蹈

(1) 古典舞蹈。古典舞蹈是在民间舞蹈的基础上，经过历代艺术家的提炼、加工和创作而逐渐形成的，被认为具有一定典范意义和古典风格特点的舞蹈。世界上许多地区、国家和民族都各自具有独特民族风格的古典舞蹈，如欧洲的芭蕾舞、日本的"雅乐""能乐"、印度的"婆罗多""卡塔卡利""卡塔克""曼尼普利"等。

(2) 民间舞蹈。民间舞蹈是由广大人民群众在长期历史进程中集体创造，不断积累、发展而形成，并在群众中广泛流传的一种舞蹈。它直接反映人民群众的思想感情、理想和愿望。由于各国家、各民族、各地区人民的生活劳动方式、历史文化心态、风俗习惯以及自然环境的差异，因而形成了不同民族风格和地方特色的民间舞蹈。

(3) 现代舞蹈。现代舞蹈是 19 世纪末 20 世纪初在欧美兴起的一种舞蹈。其主要观点是反对当时古典芭蕾的因循守旧、脱离现实生活和单纯追求技巧的形式主义倾向，主张摆脱古典芭蕾过于僵化的动作程式的束缚，以合乎自然运动法规的舞蹈动作，自由地抒发人的真实感情，强调舞蹈艺术要反映现代社会生活。

(4) 新创作舞蹈。新创作舞蹈常常是根据表现内容和塑造人物的需要，不拘一格，借鉴和吸收各舞蹈流派的各种风格、表现手段和表现方法，兼收并蓄，为我所用，从而创造出了不同于已形成的各种舞蹈风格的具有独特风格的舞蹈。

(5) 独舞。由一个人表演的完成一个主题的舞蹈，多用来直接抒发人物的思想感情和揭示人物的内心世界。

(6) 双人舞。由两个人表演共同完成一个主题的舞蹈，多用来表现人物之间思想感情的交流和展现人物的关系。

(7) 三人舞。由三个人合作表演完成一个主题的舞蹈。

(8) 群舞。凡 4 人(含 4 人)以上的舞蹈均可称为群舞。一般多为表现某种概括的情绪或塑造群体的形象。通过舞蹈队形、画面的更迭变化和不同速度、不同力度、不同幅度的舞蹈动作、姿态、造型的发展，创造出深邃的诗情画意，具有较强的艺术感召力。

(9) 组舞。由若干段舞蹈组成的较大型的舞蹈。其中各个舞蹈有相对的独立性，但它们又都统一在共同的主题和完整的艺术构思之中。

(10) 歌舞。歌舞是一种歌唱和舞蹈相结合的艺术表演形式，其特点是载歌载舞，既长于抒情又善于叙事，能表现人物复杂、细腻的思想感情和广泛的生活内容。

(11) 歌舞剧。歌舞剧是一种以歌唱和舞蹈为主要艺术表现手段来展现戏剧性内容的综合性表演形式。

(12) 舞剧。舞剧以舞蹈为主要艺术表现手段，并综合了音乐、舞台美术、服饰、布景、灯光、道具等，表现一定戏剧内容的舞蹈。

(13) 抒情性舞蹈。抒情性舞蹈又称情绪舞，其主要艺术特征是在特定的环境中，以鲜明、生动的舞蹈语言来直接抒发人物——舞蹈者的思想感情，以此来表达舞蹈者对生活的感受和评价。

(14) 叙事性舞蹈。叙事性舞蹈又称情节舞，其主要艺术特征是通过舞蹈中不同人物的

行动所构成的情节事件来塑造人物，表现作品的主题内容。

(15) 戏剧性舞蹈。戏剧性舞蹈即舞剧。

五、舞蹈动作的特性

"人体有节律的表情性动作"是构成舞蹈的基本要素。舞蹈艺术最基本的特征是"动作性"，舞蹈是人体动作的艺术，它是以动作性的人的肢体语言来表达人物的思想感情、性格特征、情节与事件的发展以及矛盾冲突的推进、情调和气氛的渲染等。舞蹈动作直接来源于人类在社会劳动中、生活中形成的人体动作。因此，在谈舞蹈动作之前，必须先了解一下人体动作的基本特征。

1. 人体动作的基本特征

人体动作具有形象性、多义性、不确定性、涵盖性和指向性。

(1) 形象性。形象性是指动作占有的时间和空间，能给人相应的视觉形象，即动作是直观可见的。

(2) 多义性。多义性是指同一动作可能表示多种意义，比如一扭头可能表示"回避"，也可能表示"拒绝"，还可能表示"羞怯"等。

(3) 不确定性。不确定性是与多义性相联系的。有些动作并没有明显的意义，或者说含义是模糊的，只有当它与其他动作或特定环境相结合时，才有相应的意义。

(4) 涵盖性。涵盖性是指动作的含义是有范围限度的，也就是说和多义性是相对的，必须是在大方向相同之下的多义，有一个涵盖限度。

(5) 指向性。指向性是指动作能产生提示和象征的效果，比如张开双臂的动作，就会使人产生"欢迎""拥抱""庆祝"的联想。

2. 舞蹈动作的特性

舞蹈动作来源于人体动作，但并不是所有的人体动作都是舞蹈动作。舞蹈动作是经过提炼、组织和美化了的人体动作。因此，舞蹈动作除具有以上人体动作的特性外，还另有其虚拟性、象征性、节奏性、造型性、风格性和技巧性等特征。

(1) 虚拟性。虚拟性是指舞蹈动作可以虚拟地再现一些生活中常见的特定动作，即使不需要真实的道具，观众也能产生直接的、正确的联想，比如开门、梳头等动作。

(2) 象征性。象征性是指舞蹈动作可以通过某一特定形态，表现与之相应的概念、思想或情感，这与人体动作的指向性是紧密相关的，尤其是在一些模仿性较强的舞蹈里，这类动作很常见。比如为了模仿水的流动感，舞者用双

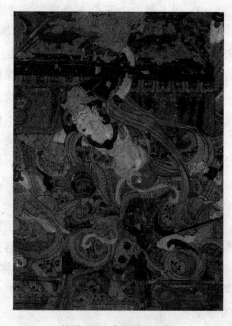

敦煌壁画《反弹琵琶》

臂的波浪起伏来象征水流的波浪。

(3) 节奏性。节奏性是指舞蹈动作呈现出有规律的强弱、长短变化。节奏又可分为内在节奏和外在节奏。内在节奏是人的情感活动带来的生理变化(如心跳加速、呼吸急促等)和心理变化(如惊讶、喜悦、恐惧等);外在节奏是内在节奏的外化和表现形式。在舞蹈动作中,总是由内在节奏的变化引发外在节奏的变化,而外在节奏又是以动作力度的强弱、速度的快慢和能量的大小来反映内在节奏的变化。

(4) 造型性。造型性是指舞蹈的动作通过在三维空间中塑造姿态和构成队形来创造舞蹈形象。舞蹈的造型,一方面是指舞蹈者人体动作所呈现的姿态性造型,如敦煌壁画乐舞图中著名的"反弹琵琶"舞姿,即中国舞典型的"S"形造型中的一种;另一方面舞蹈的队形、路线等也是舞蹈造型的重要组成部分。一般来说,方形给人以稳定的感觉,三角形给人以力量,圆弧形则带有柔和流畅之感,菱形、梯形一般给人以开阔的印象。

(5) 风格性。风格性是指舞蹈动作所呈现出的某种独特的性质,这种风格性,可以是舞蹈家个人的风格(如舞蹈家杨丽萍那种无人能够模仿的柔媚与遒劲相辅相成的风格),也可以是某种民族舞蹈所呈现出的民族风格(如中国舞的"曲、圆、收"),还可以是体现时代特色的时代风格(如浪漫主义芭蕾所体现出的欧美浪漫主义运动的时代风潮)。

(6) 技巧性。技巧性是指舞蹈动作中包含高难度的巧妙技能。技巧一般包括高难度的动作过程与超稳定的姿态造型控制两类。前一类是轻巧、惊险的跳、转、翻、腾、越等动作过程,讲究高、快、轻;后一类是在某种造型上展示平衡技巧与控制能力,讲究韧、慢、稳。

六、舞蹈语言

舞蹈语言是由若干个舞蹈动作组成的,是舞蹈创作的主要表现手段。从舞蹈语言的结构层次上看,大致可分为舞蹈词汇(舞蹈动作)、舞蹈语句(舞句)和舞蹈段落(舞段)三个层次。

1. 舞蹈词汇

舞蹈词汇是构成舞蹈语言的基础材料,是舞蹈语言系统的基本要素,由能表现一个意义的单一舞蹈动作或复合舞蹈动作组成。孤立的舞蹈动作没有明确的意义,不能称为舞蹈词汇,只有当舞者将这些动作排列到特定的舞蹈环境中,以精心设计的顺序赋予这些单一或复合的动作以一定的意义功能之后,才能称其为舞蹈词汇。而且,相同的舞蹈词汇在不同的舞蹈环境中可能产生不同的意义功能。比如,中国舞中常见的男子技巧"旁双飞燕",既可以表现意气风发、兴高采烈的愉悦情绪,又可以表现仇恨满腔、怒发冲冠的悲愤情绪。舞蹈词汇所表达的具体意义是由舞蹈动作的外表形式、舞蹈动作的力度强弱和舞者的情绪外化动作来决定的。比如"旁双飞燕"的例子,若舞者面带笑容做这个动作,其词义就是"意气风发、兴高采烈";若是表情悲愤,就是表现"仇恨满腔、怒发冲冠"。

2. 舞蹈语句

舞蹈语句,是由一个以上的舞蹈词汇组织在一起,表达出相对完整含义的舞蹈组合,是组成舞蹈语言的单一片段。舞蹈语句的构成要点有以下三个条件:①舞蹈动作的形象要

鲜明，其内在的含义要易于观众感受和理解；②舞蹈动作的组织联结要顺畅，注意高低、轻重、刚柔、动静的起伏和对比变化，使其具有舞蹈的形式美；③舞蹈动作的排列和组织，要根据作者独自的表情达意的方式进行建构，而呈现出个性特征。从中可以看出，前两条是基础，第三条是要求风格的体现，属于更高一层的要求。从前两条的表述中，我们可以看到"形象"和"形式美"两个关键词，也就是说，塑造舞蹈形象的同时，应注重构成舞蹈的形式美，这是舞蹈语句的基本要求。

3. 舞蹈段落

舞蹈段落是由若干个舞蹈语句组成的表现一个内容比较完整的片段。它或是表现一定的情节事件的发展，或是描绘人物在特定环境和情况下的内在精神世界，或是营造出艺术表现所需要的某种意境。一个舞蹈作品是由若干个舞蹈段落组成。舞蹈段落在舞蹈作品中的运用形式是多种多样的。比如，以角色出场的不同形成段落，每段专为表现该角色服务；依场景变换形成段落，常见的如舞剧中的场、幕更换等；依故事发展顺序为段落和以时间顺序划分段落等。在一个完整的舞蹈作品中，每个舞蹈段落都担负着一定的意义功能，各舞段之间也有着连贯性，它们的有机组合和共同作用，形成了观众对该作品完整的印象。

七、舞蹈构成的要素

从舞蹈艺术的表演方式看，舞蹈是一种具有时间性和空间性的综合性艺术，它与音乐(节奏)和美术(造型)有着密不可分的关系。

首先，舞蹈和音乐具有最为亲密的关系，从舞蹈的起源和发展中，就可以看到音乐与舞蹈是天生的伴侣，是孪生姐妹，从它们诞生的那一天起，就不可分离地紧密结合在一起。音乐不仅是舞蹈的伴奏，而且还表现了人物丰富、细腻、深刻的思想感情和人物性格特征，在情节事件发展的关键时刻，起到对比、烘托气氛的作用。虽然有些舞蹈家为了强调舞蹈艺术的独立性，致力于创作不用音乐伴奏的舞蹈作品，但是尽管有些舞蹈没有音乐的伴奏，却有鼓声或脚铃声、服饰配物相击声或是其他的声响随着舞蹈的节奏而起伏共鸣，从广义上讲，这种有节奏的声响，就是音乐的基本因素，或者说它们是音乐的原始形态。

其次，服饰、道具、布景、灯光等舞台美术，在表现时代、环境、人物身份、民族特色以及推进情节发展、衬托人物内心世界变化等方面都具有重要的作用。它们是舞蹈作品不可缺少的重要组成部分。

综上所述，音乐、服饰、道具、布景、灯光就像一只手的五根手指，舞蹈动作是手掌，手指手掌配合默契才能使整个手灵活，只有在五根手指共同协作下，才能撑起舞蹈艺术的一片海阔天空。

第二节　中国舞蹈作品欣赏

中国舞蹈可以说是数不胜数，包括中国民间舞、中国古典舞、中国现代舞等。

一、中国民间舞

(一)中国民间舞主要类型

1. 东北秧歌

东北秧歌是东北三省广大人民十分喜爱的一种民间歌舞形式,是汉族民间舞蹈的代表形式之一。它热烈、火爆、逗趣、诙谐,形成了一套完整的表演形式。在民间,每逢佳节、红白喜事,秧歌队走乡串村,进行各种表演,十分热闹。如果追溯秧歌的起源,距今有 300 余年的历史了,但是东北秧歌这一名称的由来,还得说是 20 世纪 50 年代,新中国成立初期,大批专业舞蹈工作者深入东北的农村,以辽南地区盛行的高跷秧歌为基础,广泛吸收东北地区的秧歌、二人转以及其他民间歌舞小戏作为舞蹈的素材,编创成新型的舞台节目,这些节目仍然保持着原有的风格动律,反映出当时东北农村的新面貌,因而受到广大群众的喜爱,于是人们就把源于高跷又近似秧歌并具有东北民间舞风格特点的新形式称为"东北秧歌"。

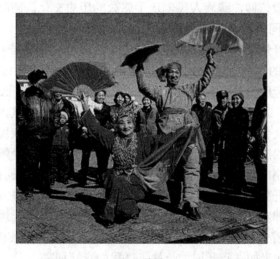

东北秧歌

2. 云南花灯

云南花灯是流传在我国云南省汉族地区的民间舞蹈,盛行于玉溪、嵩旺、姚安、罗平、建水,蒙自等地。云南传统的花灯歌舞有以下几种:一是广场型的集体歌舞,以队形变化为主,用舞蹈和道具烘托气氛;二是小型歌舞,有一些简单的歌唱成分,即用歌伴舞形式;三是有人物和情节的歌舞小戏。在云南只要有花灯音乐的地方就会有花灯舞蹈。载歌载舞是云南花灯的表演特点,多属民间小调的花灯音乐赋予了花灯多种动律,决定了花灯舞蹈的风格。

3. 山东鼓子秧歌

鼓子秧歌是广场上表演的大型群众性民间舞蹈,流传于鲁北地区的商河、惠民、临沂、禹城、东陵一带,以商河、惠民两地最为流行。受鲁北自然环境及山东传统文化的影

响，形成了粗犷雄浑、气势豪迈的风格特点，充分显示出山东好汉英武、矫健的英雄气概。

4. 胶州秧歌

胶州秧歌是流传于山东胶县一带的民间广场歌舞，俗称"跑秧歌"，是舞和戏相结合的表演形式。通常由"跑场"和"小戏"两部分组成，角色有鼓子、棒槌、小嫚、扇女、翠花 5 种。表演者持棒槌、折扇、绸巾、团扇等道具表演。先是热闹的翻扑、扭逗、跑大场，然后是传统的歌舞小戏。随着胶州秧歌的不断丰富创造，现在我们在舞台上看到的主要是集中翠花(中老年)、扇女(青年)、小嫚(小女孩)三个不同年龄、不同性格的角色特点，加工提炼出的既舒展大方又热情灵巧；既有独特的舞姿动律，又有极强的表演性的秧歌。胶州秧歌已成为山东一百多种歌舞样式中"三大秧歌"之一。胶州秧歌的基本体态特点是明显的"一道弯"，即由脚掌、脚跟的碾动带动腰和上身各部位的扭动而形成颈、腰、膝三部位的弯曲和变化，常用"三弯、九劲、十八态"来形容胶州秧歌的外部运动特征。

5. 藏族民间舞蹈

藏族是我国少数民族中具有悠久历史的民族，主要居住在我国的青藏高原地区。由于特有的地理环境和宗教信仰，藏族人民创造了悠久的历史文化，同时也创造了丰富多彩的民间歌舞艺术。藏族同胞激情奔放、稳重朴拙。歌舞成了他们生活中不可缺少的组成部分，以歌述怀，借舞抒情。人们根据自己所处的自然环境，并根据生产分工、风俗信仰的不同创造了丰富多彩的民间舞蹈形式，形成了高原特有的"一顺边"的美。在牧区和林区，人们喜欢跳粗犷奔放的"卓"(锅庄)，农业区多喜欢跳"谐"(弦子)。在场外和城市多表演"果谐""堆谐"，较专业的艺人往往表演"热巴"，适于室内表演的有"囊玛"。这些舞蹈融入了农牧文化和宗教色彩，具有浓郁的民族特点。藏族民间舞蹈尽管风格类型不同，但舞蹈体态中松胯、弓腰、屈背膝是基本的体态特征，而"颤、开、左、舞袖"是舞蹈的动律特点。舞蹈时表演者习惯上身松弛略带前倾，膝部放松有连续不断、小而快的颤动；双腿自然向外开并多有伸展；受宗教礼俗影响，舞蹈的引进方向和组合多由左向右旋。"舞袖"这一动律特征，是藏族的民族服饰特点的展现。由于地理和气候环境，生活中人们服饰厚重，身着大袍长靴，为了便于劳作常将双袖扎在腰前(或腰后)。藏族服饰色彩丰富，舞蹈时旋转起来如孔雀开屏，长袖飞舞犹如彩虹划空。

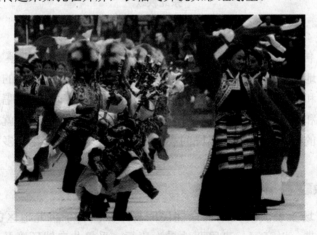

芒康弦子舞

6. 蒙古族民间舞蹈

蒙古族以"马背上的民族"著称，辽阔的草原是他们繁衍生息的地方，在游牧、狩猎的生活劳动中，蒙古人创造了自己灿烂的草原文化，同时也创造了风格鲜明的蒙古族民间舞蹈。

蒙古族民间舞蹈历史悠久，内容丰富，形式多样。我国阴山岩壁上有大量的蒙古族原始舞蹈画面，其中有众多内容不同、风格各异的草原舞蹈，并以集体舞、三人舞、双人舞、独舞等不同形式来表现。蒙古族民间舞具有集体性和自娱性的特点，其中最具草原游牧民生活气息和精神气质特点的有：手持绸巾、热烈奔放的"安且"；端立稳健、含蓄柔美的礼仪性质的"盅子舞"；借筷抒情，优美矫健、节奏性强的"筷子舞"；强健洒脱、活泼畅快的"狩猎舞"等。丰富多彩的舞蹈素材，经过艺术家的整理、提炼，形成男子舞蹈强健骁勇和洒脱彪悍、女子舞蹈端庄典雅和雍容大度的风格特点。

7. 维吾尔族民间舞蹈

维吾尔族是我国古老的少数民族，主要居住在新疆天山南北各地。新疆属古西域地区，美丽的"丝绸之路"横贯疆土，使之成为沟通中西文化的重要区域，中原文化及西域文化凝结于维吾尔族民族文化之中。维吾尔族舞文化源远流长，维吾尔族被誉为歌舞民族。

由于生活历程的变迁和中西文化的结合，维吾尔族民间舞蹈具有鲜明的民族特色，又融入了西域乐舞风味，既开朗风趣，又豪迈奔放。维吾尔族民间舞蹈丰富多彩、形式多样，主要有自娱性、礼俗性、表演性三类舞蹈形式。由于维吾尔民族能歌善舞，人们在不同的场合都能即兴翩翩起舞，表演一些活泼、喜庆的自娱性舞蹈，这类舞蹈多采用节奏鲜明、旋律优美的"赛乃姆"曲调。"多朗舞"是一种古老的舞蹈形式，常用于各种礼俗场合，这类舞蹈保留了古代宗教礼俗、礼仪舞蹈及西域鼓乐的表演形式。表演性的舞蹈往往有徒手与使用道具两类表演形式，手鼓舞、盘子舞是其中较有特点的舞蹈。

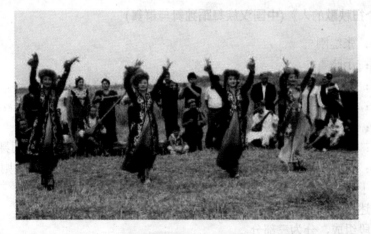

维吾尔族的"多朗舞"

8. 朝鲜族民间舞蹈

朝鲜族居住在我国东北部山清水秀的长白山脚下，他们勤劳纯朴，含蓄真诚，妇女更具有温柔恬静又坚韧不拔的性格。他们的民族性格与爱憎感情，反映在自己的舞蹈艺术

中，并形成柔韧优雅而深沉、稳重潇洒而幽默的鲜明风格。

朝鲜族民间舞蹈舞姿律动优美、细腻、柔和而悠长，动中有静、柔中带刚的舞蹈恰似轻灵高雅的白鹤。其中，著名的民间舞蹈有欢快喜庆丰收的《农乐舞》、身挎长鼓抒情柔美的《长鼓舞》等。

9. 傣族民间舞蹈

傣族是我国少数民族之一，主要分布在云南省。其乐舞文化历史久远，早在汉代就有记载。那里的人民生活在群山环抱的河谷平坝区。秀丽的山川景色，炎热的亚热带气候，特殊的劳动生活，敦厚善良、热爱和平的民族个性和传统的审美情趣孕育了风格浓郁而又独特的傣族舞蹈。傣族舞蹈内容丰富，形式多样，具有优美、含蓄、灵巧、质朴的舞蹈基本风格特征。上身向旁倾斜，下肢保持半蹲，腰胯手臂形成曲线，整个身体、手臂及下肢均形成特有的"三道弯"体态造型，极富雕塑感。动作中手与脚同出一侧，形成"一边顺"的特点，使舞姿线条柔媚，动律安详、舒缓，两者的融合，形成了傣族特有的舞蹈造型。

(二)中国民间舞经典作品欣赏

中国民间舞取材于民间，易于模仿与传承，而且具备广泛的群众基础，自娱、随性，由情而发和独到的地域民族特色又赋予它其他舞种难以企及的魅力，这也是"民间舞蹈是舞蹈艺术之母"之类的赞誉得以在学术界和民间流传的重要原因。

我国民间舞蹈语汇质朴生动、形象简练，与青少年心理有天然的亲近性、吻合性、相关性，能达到明德、益智、乐心、健体的美育功能。中国民族民间舞蹈等级考试中心的成立，就是为了推动中国民族民间舞蹈的发展，普及和满足青少年对民族民间舞蹈表演的需求，传承博大精深、丰富多彩的中华民族文化。本节选取了汉族、蒙古族、藏族、维吾尔族、傣族、朝鲜族 6 个民族的优秀舞蹈作品进行赏析。

1. 《一个扭秧歌的人》(中国汉族舞蹈独舞与群舞)

舞蹈编导：张继刚

独舞表演：于晓雪

群舞表演：北京舞蹈学院

舞蹈音乐：汪镇宁

舞蹈首演：1991 年 6 月北京

荣获奖项：1992 年第二届"桃李杯"优秀剧目奖，表演者于晓雪获民间舞表演第一名。

背景资料：据编导说《一个扭秧歌的人》取材于《天津日报》上的一则《艺人之死》的报道，有感于民间艺人对艺术、对人生的追求而创作。

【作品描述】

舞蹈由六段组成，分为三部分。

第一部分由一、二两段组成。开场，二胡奏出咿呀秧歌古调，一位垂暮的老民间艺人斜倚在地上，虽无什么大动作，但舞者那一挑眉、一动眼，一微笑、一摇头，让人感受到他已沉浸在忘我唯舞的高深境界中，而伫立在旁、摆着各种造型的弟子们，则与老艺人一起构成了静动结合的视觉效果。第二段曲调突转清晰，老艺人挥舞红绸，起身而舞，但因

年迈而险些晕倒，众人一拥而上……

第二部分由三、四两段组成。二胡声起，众弟子们坐下注视着老艺人，他似乎已返回青壮年时代，回到了舞台，又舞起了那心爱的红绸。此时乐声转为轻快高亢、节奏活泼的现代曲式。我们看到艺人正在教习一帮稚气未脱的弟子们跳秧歌。他时而横甩长绸，时而跃至空中换腿向上甩出，舞至起劲处，头顶地，前翻连着后翻，频频做着示范。待弟子们悟其要领时，便让他们聚集在台左后，自己在前领舞，接着三人、六人，一起跳起了大秧歌，豪放有力、雄风凛凛。老艺人炉火纯青的技艺，弟子偶有妙处的齐舞，给观众留下了极深的印象。

第三部分由五、六两段组成。紧接洋洋洒洒的激情之后，独剩老艺人一人，他已从往日的回忆中回到了现实，此时已身心交瘁、日渐不支，但他是多么难舍手中的红绸、难舍舞蹈、难舍艺术。在凄切的二胡声中，他痛惜无奈地一分一寸地收拢起长伴自己一生的红绸。学生们出现在他的身旁，每人腰间都系着红绸，默默地望着恩师。场景又回复到最初的状态：灯光投射在老艺人卧地斜倚的身姿上，他将自己的灵魂再次沉浸在那宛如心声的秧歌古调中。乐声渐远，不绝如缕，如泣如诉、如思如慕……

【作品赏析】

在《一个扭秧歌的人》中，编导塑造出一个把舞蹈视为自己的生命乃至到最后一刻也不肯放弃的民间艺术家形象，讲述了他独有的人生体验以及艺术与艺术家之间剪不断理还乱的生死情结。该作品之所以能获得强烈的艺术效果，主要是因为编导手法上有以下几点创新。

第一，舞蹈题材的新颖。在中国，古往今来，秧歌不是喜庆婚嫁就是欢庆丰收。但是张继刚在这个节目中并非以振兴秧歌为目的，而要说的只是他与秧歌深厚的情感渊源，秧歌在作品中释放出新的能量，它已不是普通的秧歌，而已上升为艺术作品中的艺术语言、塑造舞蹈人物形象的手段。用秧歌来发光发热就是老艺人的生命本性，即使在垂暮的沉寂中也不愿舍弃那秧歌。这秧歌，体现了生命的延续和艺术的传承。这使观众看到了一个以艺术为生命、平凡而又高尚的民间艺术家形象。

第二，舞蹈样式上的突破。在舞蹈形式上，编导第一次创造性地使用了独舞和群舞的表现方式，打破了过去舞蹈中作品样式上比较单一的局面，如独舞式群舞，即群舞中有独舞，但不是真正的独舞，其实质却是领舞。

第三，处理手法的独到。在某些场景中，只有演员动作在变化，却听不见音乐。这种"静音"式的艺术处理方式，给人一种非同寻常的感受，很有独特的艺术美。这一点，是编导在民间对偶性音乐语句启发下，把音乐听觉艺术形式转换为舞蹈视觉艺术，从而创造出更美、更生动的意蕴深邃的艺术形象。

第四，表现角度的特别。编导将黄河岸边男性民间老艺人所特有的"女儿态"高度浓缩于老艺人身上。如作品开头，老艺人斜躺在地上，那生动的脸部表情、手的绕腕和前指动作以及含胸缩背的身躯等，这些都是编导对生活的深切体验和艺术处理的高妙之处，加之演员于晓雪细腻传神的表演，使人物形象变得更为鲜活、灵动，生动展现出独特人生体验中所蕴含的文化心理特质。在这有着光彩个性的老艺人形象的塑造中，开辟了一条如何在民间舞中刻画现实生活人物形象的新的道路。

黑格尔说："在艺术里，感性的东西是经过心灵化了，而心灵的东西也借感性化而显

现出来了。"正是编导从一个普通的民间艺人身上感悟并进入他的心灵深处，从而能塑造出一个痴迷艺术、好为人师并从教人中大过其瘾的中国民间艺人的形象。人们在这个作品中读出了生命的酸、甜、苦、辣，读出了一种真正的人生价值：那就是对真、善、美的执着追求以及为此付出的巨大牺牲。

2. 《奔腾》(中国民族舞——蒙古族男子集体舞)

舞蹈编导： 马跃

舞蹈音乐： 季承、晓藕、夏中汤、马跃

舞蹈服装： 冯更新

舞蹈首演： 1984 年

首演团体： 中央民族学院艺术系 83 届大专班

首演演员： 申文龙等

荣获奖项： 1984 年荣获"北京市舞蹈比赛"创作、表演一等奖； 1986 年荣获"全国第二届舞蹈比赛"编导一等奖和集体舞表演一等奖；1989 年荣获朝鲜民主主义共和国国际艺术节金奖；1994 年荣获"中华民族 20 世纪舞蹈经典评比"经典作品奖。

【作品描述】

作品通过塑造蒙古族青年牧民的群体形象，映射出 20 世纪 80 年代改革开放后，人民群众随着时代变革所呈现出的积极乐观和奋发向上的精神风貌。作品以"万马奔腾"之意象征党的十一届三中全会后，中国社会经济文化生活浮现出一派生机勃勃的气象。舞蹈不仅体现了蒙古族人民勇往直前的民族个性，从普遍的意义来讲它更代表了新时期整个中华民族昂扬奋发的生命状态。有评论家认为该作品是一个集时代精神、民族审美和非凡气势的意蕴深远的优秀作品。该作品的动作语汇以蒙古族民间舞蹈动作为基础素材，力求从体现实际生活情感和蒙古族青年的精神气质出发，发展并创造出富有民族风格特性的动作语汇。舞蹈中继承了传统蒙古族舞蹈"拧肩、坐腰"的基本体态，并通过变化发展强化舞蹈造型和构图，对蒙古族舞蹈的各种步伐类、肩部和臂部动作进行节奏和力度上的处理，极大地丰富了蒙古族舞蹈的动作语汇。此外，编导在动作设计中还充分运用从一个核心动作引申和发展出若干个动作的创作原则，使作品的动作语汇呈现出强大的张力。例如，舞蹈中各种马步、几种力度的动肩和不同幅度的抖肩及对传统大揉臂动作在用力点、空间和节奏的发展，都使舞蹈具有耳目一新的视觉感受。其次，作品在群舞的构图中讲究舞台空间的点、线、角、面等方面的综合运用，并进行有机的排列组合，使作品的整体效果在流畅中不失丰富。例如，舞蹈第一段中的群舞构图，由少渐多、层层递进，勾勒出蒙古族骑手在苍茫草原上牧骑的万马奔腾之气势，舞蹈队形若聚若散、若行若止，整个舞蹈画面的气氛在这种构图的变化中被渲染得宏伟壮观，极具滚滚江河奔腾入海的磅礴气势。

此外，作品结构紧凑，随情绪的变化展开，首尾呼应起到深化主题的作用。该作品为三段体情绪舞蹈，在快板、慢板、舞蹈情绪的展开中，不断地将舞蹈推向高潮。在两个快板中使用了大量重复主题动作的手法，第三段舞蹈动作是对第一段快板的发展和变化，它围绕着象征性的主题"核心"动作，并且在千变万化中不失其"魂"，作品因此放射出强大的张力和震撼感。

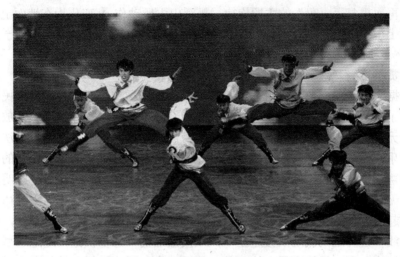

蒙古族男子集体舞《奔腾》

【作品赏析】

作品成功的另一因素是在节奏的处理上将情绪和身体部位的节奏动律充分协调，将舞蹈节奏、音乐节奏和情感节奏紧密地结合在一起。第一段急速的节奏中动作的幅度并不大，主要以牧民在马上牧骑的感觉为动机；第二段慢板中，突出肩部动作语汇的节奏与情绪内节奏的切分；第三段绿浪，音乐节奏加快预示着高潮的来临，同时满台的演员以大线条揉臂动作营造如千军万马纷沓奔腾的草原牧骑，把舞蹈推向高潮。尾声急促的鼓点，在不规则的打击乐中交相辉应，动作出现大幅激烈的"双飞燕"技巧，同时更进一步反复强调第一段主题动作。该作品节奏的独特处理体现出与传统蒙古族语汇的不同之处，真正透视出时代变革的大潮中社会生活节奏的变化，切实符合当代观众的审美心理。

3. 《卓玛》(中国藏族独舞)

舞蹈编导：袁莉

舞蹈表演：袁莉

舞蹈首演：1996 年

荣获奖项：1996 年获"福建省第二届舞蹈比赛"演员一等奖；1998 年获"全国第四届舞蹈比赛"民间舞表演一等奖。

【作品描述】

舞蹈由三段组成。帷幕拉开，四周一片漆黑，一束白光打在身着红袍白袖的藏族小姑娘身上，一身稚气的她在宁静中缓缓舞动。随着音乐声，她无拘无束地向上、向下、向左、向右挥动起水袖。纤纤数笔，便勾勒出一位天真无邪的藏族小姑娘的美丽身影。

第一段在"卓玛，卓玛"的主题旋律中，舞者快速地向上连续挥动水袖，紧接着双手打开，像一阵风似的快速地旋转后戛然而止，原地挺胸、塌腰、翘臀，双膝颤动带动一只手前后摆动的主题动作 A。随着舞蹈的行进，舞者进而以"大拖步"跑场，连续翻身，展示了藏族小姑娘纯朴天然、调皮可爱的性格。第二段，"卓玛，卓玛"主题旋律重现，舞蹈在第一段主题动作 A 的基础上，进行发展变化，无论是快速原地旋转的姿态变化，还是"大拖步"的空间变化，以及最后停在舞台前沿的双跪姿态，都进一步刻画了人物性格。

第三段音乐再次重复"卓玛"的主题旋律，舞蹈由主题动作 A 变化为在地面上表演。在双跪姿态中向上甩袖，紧接着连续地翻滚，立起打开双袖旋转，然后以头歪向一侧眺望远方的造型定格——她正向着莽莽高原展献纯真，对着悠悠白云纵情高歌。

【作品赏析】

舞蹈根据朱哲琴的《卓玛》音乐编舞。舞蹈与音乐结构相对应，以西藏民族舞语汇作素材，选用了藏族舞中的颤、拖步、撩步、点步及转身等动作，并加以夸张放大，成功地塑造了一个无拘无束、纯朴天真、活泼可爱的藏族小姑娘的形象。在编舞手法上，针对相同的三段音乐，编导巧妙地采取了将主题动作的节奏、力度、空间进行变化的手法，不仅不令人觉得舞蹈动作重复雷同，还更令人感到动作语言清新、凝练，风格鲜明，从而使舞蹈具有意味无穷的艺术魅力。其次，编导还运用了动静对比手法。每当主旋律"卓玛，卓玛"音乐响起时，编导无论是开始的以"抛袖原地转身后戛然而止接造型"，还是中段的以"在大斜线一进一退的流动后接造型"，以及最后的"急步快跑接跪地造型"，都使藏族小姑娘的纯真美丽、活泼可爱在这一动一静、一高一低、一扬一抑的变化对比中细致地表现出来。水袖的运用也颇具特色，时而抛、时而收，时而搭肩、时而垂背，时而劲飞猛舞、时而捧胸凝视，使这一道具真正成为舞蹈塑造人物性格的重要辅助手段。在舞蹈服装上，编导根据角色的身份、个性，以大红色的藏袍与白色水袖相配，显得鲜明、活泼、可爱，具有良好的舞台视觉效果。

4. 《珠穆朗玛》(中国藏族群舞)

舞蹈编导：邓林　苏冬梅

舞蹈作曲：刘运禹　徐礼纯

舞蹈表演：卓玛　中央民族大学舞蹈系学生

【作品描述】

舞蹈由三段组成，即 A—B—A 结构。舞蹈第一段抒情优美。舞台上，沉稳静谧，轻雾氤氲。婀娜多姿的藏族少女双手托着的白纱横贯整个舞台，在五彩的灯光映射下，犹如一座座冰山雪峰。领舞者向前走来，那舒展的肩、柔美的腰以及薄纱的水袖袅娜可人。随后群舞成四排，双袖下垂，一排一排依次蹲下，好似珠峰的雪水在融化，巨峰在苏醒。舞蹈中段，欢快的舞蹈与第一段构成鲜明的对比。在热情洋溢的音流中，舞蹈以"弦子"的柔美和"卓"的奔放，舞出了欢快、舞出了喜悦，同时将舞蹈的激情层层推进。当乐声和人声汇成一股豪迈的音流时，众演员上下舞动水袖，领舞者快速旋转，把舞蹈推向雄浑浩荡的顶点，如同巨峰在摇撼，有力地表现出藏族人民豪壮的气概。气势磅礴的高潮之后，优美的音乐又把人们带到明净秀玉的圣洁境界，独舞者缓缓举起一条长薄纱，在雪光的映射下，似一座耸立的冰峰，又似美丽的女神给人以无限的遐想。

【作品赏析】

珠穆朗玛峰，海拔 8844.43 米，是地球之巅峰。山顶终年积雪，气温很低。有人把它同北极和南极并列，称它为地球上的"第三极"。珠穆朗玛在藏语中意为"纯洁的少女"，对于舞蹈者来说是心中千年不变的女神。面对一座珠穆朗玛峰，在它面前你会感到人类的深邃和世界的永恒。作品以藏族舞蹈的卓和弦子为动作素材，以女子群舞形式，表现藏族人民对珠峰的膜拜和无比崇敬之情。在《珠穆朗玛》中，可以看出编导精巧奇妙的

艺术构思：充分发挥水袖和舞台背景的烘托作用。例如，在舞蹈第二段高潮中，将长袖的摆动发展为斜线的上下摆动和胸前画八字摆动，并将这一动作反复重复，不仅烘托了舞蹈主题，也具有很强的形式美感。舞台色光考究，灯光红、黄、蓝、绿的变化，或是这几种色彩的混合，为舞蹈增添了神秘奇丽的气氛。用于舞蹈开场和结尾时盖满整个舞台的薄纱，在灯光的映照下，将欣赏者引进亦真亦幻的世界。

5. 《顶碗舞》(中国民族舞——维吾尔族女子群舞)

舞蹈编导：海力且木·斯地克

舞蹈音乐：依克木·艾山

舞蹈首演：1997 年

首演团体：中央文化干部管理学院

荣获奖项：1998 年荣获"首届中国舞蹈'荷花奖'比赛"作品金奖、表演银奖；"第19 届朝鲜平壤四月之春国际艺术节"创作表演金奖。

【作品描述】

有的舞蹈是讲故事，有的舞蹈是描述景观和生命的外貌形态，有的舞蹈是唱赞歌，有的舞蹈是倾诉酸甜苦辣、表达喜怒哀乐……而维吾尔族的《顶碗舞》只是要为观众展示一个赏心悦目的画面，只是让人在那里静静地感受一种单纯、宁静的美的存在，这其实已经足矣。维吾尔族舞蹈《顶碗舞》以它独到的舞台表演，使观众享受到舞蹈所带来的单一、纯净的视觉美感。

"顶碗"是中国不少地区和民族都十分喜爱的一种舞蹈娱乐形式，在新疆、甘肃、内蒙古等地都有悠久的历史记载。这一舞蹈形式多在民间集会或庙会时出现，是自娱性舞蹈，后来经过不断的技艺方面的改良，成为表演性舞蹈。各地方的表演形式不尽相同，维吾尔族的"顶碗舞"又称为"盘子舞"，流传于新疆喀什、伊犁等地。《顶碗舞》就是取自传统的"盘子舞"，舞台上 12 位女子，每人头顶 6 个瓷碗，双手各捏一个瓷盘，中指佩戴顶针，在舞动的过程中按照旋律要求击打小碟。同时配以各种变化丰富的步伐，如三步一抬、双步、垫步、前后点步和点步转、开关步等基础步伐，脚下的变化同上身舞姿的稳重、柔美形成对比。如果说女子群舞《踏歌》所带来的是扑面的清新和扑鼻的芳香的话，那么女子群舞《顶碗舞》则带来的是满腹的甜蜜和满目的灿烂。

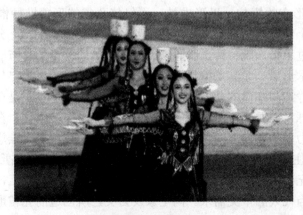

维吾尔族《顶碗舞》

【作品赏析】

维吾尔族女子群舞《顶碗舞》的原型来自编导海力且木·斯迪克先前参加舞蹈比赛的三人舞。从舞台构图的角度上看，改编的历程是视觉单一化向多样化发展的过程，因为舞蹈是从单一的"点"发展到三个点组成的最小基础"面"，直到今天的"阵"。作品充分利用了群舞造势的特点，通过队形上的对称与整齐的布局、流动上的讲究与有序，将观众的视野规范成直排、双斜排、八字排、圆、三角、半月等传统审美图形。进而在舞台构图的基础上，高度统一动作的速度、幅度、舞姿甚至表情。如果说《顶碗舞》的成功是因为"讲究的编排"，那接下来的例子就是因为"讲究的表演"。作为群舞演员动作高度一致的标准，就是"所有人要像一个人似的"，这就是为什么《顶碗舞》会像一个整体不停燃烧、跳动、旋转的火焰，从舞台上游移到观众的眼中。除了整齐划一的动作之外，对顶碗、旋转等技巧娴熟掌握的程度构成了"讲究的表演"的前提条件。表演者将作品在节奏上的变化、情感上的变化和速度上的变化完美统一地展现给观众。

6. 《雀之灵》(中国民族舞——傣族女子独舞)

舞蹈编导：杨丽萍

舞蹈音乐：张平生　王浦建

舞蹈首演：1986 年北京

首演团体：中央民族歌舞团

首演演员：杨丽萍

荣获奖项：1986 年荣获"第二届全国舞蹈比赛"编导和表演一等奖，音乐三等奖；1994 年荣获"中华民族 20 世纪舞蹈经典作品"金奖。

【作品描述】

晨曦中，一只洁白的孔雀飞来了。它时而轻梳羽翅，时而随风起舞，时而漫步溪边，时而俯首畅饮，时而伫立，时而飞旋，一首生命的赞歌就在那一举手、一投足中流淌着。这一傣族女子独舞不是单一突破传统的物象模拟，而是抓其神韵，表现的不仅仅是一只圣洁、高雅、美丽的孔雀，而且是一只充满生命力的神秘的飞舞的精灵。

这个作品从 1986 年首演至今，观者无不为之陶醉，每看一次都会被作品透射出来的深邃的诗情画意所打动。杨丽萍以傣族民间舞蹈为基本素材，从"孔雀"的基本形象入手，但又超越外在形态的模仿，以形求神，不仅使孔雀的形象惟妙惟肖地展现于观众视野，而且创生出一个精灵般的、高洁的生命意象。在动作编排上，充分发挥了舞蹈本体的艺术表现能力，通过手指、腕、臂、胸、腰、髋等关节的神奇的有节奏的运动，塑造了一个超然、灵动的艺术形象。尤其是编导用修长、柔韧的臂膀和灵活自如的手指形态变幻，把孔雀引颈昂首的静态和细微的动态都淋漓尽致地表现出来，也正是在这细微的动态中一颗颗生命之星在闪烁、在舞动，汇集成一条生命的河流，出神入化，在那昂首引颈的动态中表现出生命的活力和勃发向上的精神。杨丽萍并没有简单地搬用傣族舞蹈风格化和模式化的动作，而是抓住傣族舞蹈内在的动律和审美，依据情感和舞蹈形象的需求，大胆创新，吸收了现代舞充分发挥肢体能动性的优点，创编出新的舞蹈语汇，动作灵活多变，富有现代感，更符合当代人的审美需求。同毛象及刀美兰所创造的孔雀形象相比，杨丽萍的孔雀形象创造是艺术上的一次大的飞跃。

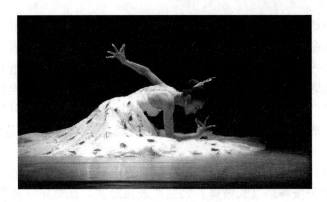

舞蹈艺术家杨丽萍表演的《雀之灵》

【作品赏析】

　　这个作品之所以吸引人的另外一个方面，是作品所表现出来的强烈的生命意识，无论是动作本身还是舞者杨丽萍本人。杨丽萍曾说过"舞蹈是我生命的需要"，她正是在用"心"而舞。舞蹈是她生命的表现，她用肢体表现着对生命，对人生的感悟、思索和追求。"雀"之"灵"其实就是杨丽萍对生命的认识和体悟。也正是她这种身心合一的舞蹈观和沉静、淡泊名利的舞蹈境界使她的舞蹈长演不衰。杨丽萍把自己完全融入那翩翩起舞的孔雀中，仿佛她已化成一个精灵，散发着跃动和张扬的生命。这个作品也是对剧场民间舞发展的一个启示。如何摆脱矫揉造作的外在情感表现，真正反映民间舞之"魂"，从这个意义上《雀之灵》也给广大舞者以思索。多年来，《雀之灵》之所以没有被时代所遗弃，仍然活跃在舞台上的原因也正是它深深触及每个人对生活和生命的感悟。

　　《雀之灵》犹如一个蓝色的梦境、一个无限纯净的世界，在那个神秘的境地，生命之河在流淌、洗涤和净化着我们的心灵。《雀之灵》先后多次在泰国、新加坡、美国等地演出，多年来长演不衰，家喻户晓。

　　7.《长鼓舞》朝鲜族女子群舞

　　舞蹈编导：崔善玉

　　舞蹈领舞：崔善玉

　　首演团体：北京舞蹈学院学生

　　舞蹈首演：1995 年北京《金秋晚会》

　　【作品描述】

　　舞蹈分为三段：A—B—A 结构。第一段在缓慢抒情的音乐声中，帷幕徐徐拉开，呈现在观众面前的是参差不齐而又错落有致的造型。几位身穿小巧短衣、下着拖地长裙、襟垂飘带、身挂长鼓的朝鲜族少女悠然起舞，飘移浮动，温柔可人。紧接着，身穿嫣红葱绿舞裙的崔善玉步态轻盈地飘然出场，那精湛的神态和曼妙的舞姿以及独舞与群舞的结合，使舞蹈一开始就产生了迷人的魅力。随着深情的古格里节奏音乐旋律的响起，独舞者边击鼓边舞动，和着 3/4 节拍，舞者身体徐缓地下降、上升，手臂一屈一伸地在优美流畅的曲线交织中拍击长鼓。无论是平步接小鹤步的扛围手击鼓，还是垫趄接鹤步扛背后击鼓，都体现出独舞者内在感觉与舞蹈律动的融合。鼓与舞相辅相成，几臻完美境界。第二段是欢快的安旦节奏舞蹈。轻快的节奏，使舞蹈充满了活力和激情。围在两旁的少女们轻快地击鼓

舞动,独舞者在律动中漾溢出欢快的情感。只见她手臂飞舞,众人旋转而鼓声正欢悦,激情在升腾,独舞者在圈内如同花蕊以顺时针方向旋转,群舞在外如同花瓣以逆时针方向拉手绕圈,两者间的一主一辅、一静一动、一逆一顺,随着音乐的旋律起伏变换着,将舞蹈逐渐推向高潮。当旋转越来越快,处于忘我之境、令人目不暇接时,全体戛然而止。第三段再现第一段古格里旋律,但舞蹈比第一段更加欢快、更富动力、更具炫示性。舞者以更舒展的舞姿和独具韵味的"横晃"以及原地击鼓旋转,使舞蹈的高潮达到巅峰。

【作品赏析】

群舞《长鼓舞》以鲜明的民族风格,表现了喜庆日子里朝鲜族姑娘欢快和喜悦的心情。作品以朝鲜族传统舞蹈《长鼓舞》为主要表现形式,在端庄、典雅、飘逸的"古格里"舞蹈和欢快跳跃的"安旦"舞蹈动律的基础上加以创作,从而使作品充满了节日喜庆气氛和浓郁的民族风格。

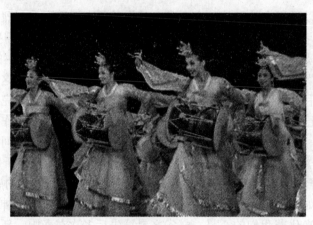

朝鲜族《长鼓舞》

《长鼓舞》在舞蹈表现形式上,突出独舞的表演,独舞贯穿始终,而群舞只在引子部分和快板中为烘托独舞演员表演时出场。在舞蹈构图上独舞的方位均外现在舞台重要区位正中,群舞则在两旁靠后,以时而参差不齐、时而整齐划一的队列交替变换,个人与群舞、前与后、动与静,形成鲜明对比。这种多因素的造型画面,不仅突出地渲染了独舞者的表演,又形成了一种多彩的艺术韵律,使整个画面产生一种流动感,强化了舞台气氛,给观众以充分的审美满足。在舞蹈服装上,大胆打破朝鲜族传统的素白色调,给独舞者以玫瑰红小夹衫和金色裙,再次渲染了独舞的艺术魅力。

最后要提到的是,作品的成功与崔善玉的表演是分不开的。从表演生涯来说,她早已过了全盛期,但就舞蹈韵味而言,可以说她宝刀未老,甚至更加成熟、老练。她的表演感情丰富,细节处理细腻动人,鼓、舞相生,一举手、一投足、一颦一笑都达到了很高的境界,显示了老艺术家的独特魅力。

二、中国古典舞

中国古典舞是我国舞蹈艺术中的一朵奇葩。何谓"古典"?"古典"一词的主要意象是指"最优秀的",意味着典型的、模范的、同类事物中最优秀的一种。在文化艺术领域

内"古典"是一种美学倾向，是贯穿于不断变化的历史图景中的美学潮流之一。它以适度的观念、均衡和稳定的章法、健康和传统，包含着经典意味和典雅格调的审美情趣，而受到喜爱严肃艺术、高雅艺术的人们的推崇。对于"古典舞"的认识则是在世界范围内，各个国家在其自己本民族的历史发展长河中，逐渐积累和形成的具有典范意义和独特风格的传统舞蹈，它是"古典化"内在精神与民族性外部特征的一个国字号舞蹈典雅文化种类。中国古典舞是经过历代舞蹈专业工作者在民族民间传统舞蹈的基础上，广采博收戏剧、武术等之精髓，提炼、整理、加工、创造具有一定典范意义的古典风格特色的舞蹈，它创立于 20 世纪 50 年代，并在各舞蹈院校作为一个独立的专业进行学习。

中国古典舞从诞生到时下的发展，走过了 60 多年漫长而又艰辛的道路，取得了让世人惊叹的艺术成就，创作出诸多脍炙人口的优秀作品，如《宝莲灯》《小刀会》《春江花月夜》《踏歌》《黄河》《秦俑魂》《丝路花雨》《醉鼓》等。这里选取部分优秀舞蹈作品供大家欣赏。

1. 《荷花舞》(中国古典舞女子群舞)

舞蹈编导： 戴爱莲

舞蹈作曲： 刘炽　乔谷

舞蹈作词： 程若　胡沙

舞美设计： 郁风　张正宇

荣获奖项： 1953 年 8 月获"布加勒斯特世界大学生和平与友谊联欢节舞蹈比赛"银奖。1994 年获"中华民族 20 世纪舞蹈经典作品"金像奖。

【作品描述】

在清幽娴雅、柔美抒情的乐曲声中，一群手持纱巾，身着绿色长裙的荷花姑娘，脚踮踏碎步、行云流水般地飘然而至。她们双臂时而平伸，似碧波荡漾；时而上举下垂，婀娜起伏。姑娘们或成双圈对绕，或成两排以云步左右横移。她们两臂渐向后伸展，原地转圈、甩头，全身略微摆动，犹如清风徐来荷花随风摇曳，十分妩媚动人。当群荷舞至斜排前，移成 8 字形时，白荷仪态万千地上场了，她与群荷相互交错，或进或退，待明畅爽朗的主题歌奏响时，群荷纷纷下蹲，白荷两臂高举头顶，一朵莲花迎风开放，展现了白莲洁白如晶，"出淤泥而不染，濯清涟而不妖"的高贵形象。最后，白荷平伸两臂，微动如波，率领群荷以图案式队形退场。

【作品赏析】

作品形象鲜明，主题明确，内容简洁，音乐优美。通过纯洁高贵的荷花，歌颂了祖国的繁荣昌盛，人民对和平幸福生活的热爱和对未来的美好憧憬。舞蹈运用中国古典舞和民间舞的语言形式，巧用道具——脚下的"荷花"，采用传统的"圆场"碎步和大幅度调动队形变化，以表现群荷在水上的流畅感和自由感。在艺术处理方面，从人物造型到动作设计，从舞蹈的空间构图到方位路线，都强化了领舞与群舞的对比与呼应，于统一中求得变化和丰富。舞蹈在灯光布景设计上，以绿色、蓝色为基础，使蓝天、绿柳与荷花少女的衣裙相互辉映，展现出一派纯净、安宁与欣欣向荣的情感色彩，很好地体现了"祖国啊！光芒万丈，你像莲花正在开放"的主题。

2. 《醉鼓》(中国古典舞男子独舞)

舞蹈编导：邓林

舞蹈音乐：姚明

舞蹈服装：邓林

舞蹈首演：1994年北京

首演演员：黄豆豆

荣获奖项：1994年荣获"全国青少年'桃李杯'舞蹈比赛"优秀教学剧目奖，演员荣获表演一等奖；1995年荣获"全国第三届舞蹈比赛(单人、双人、三人舞)"创作一等奖，演员荣获表演一等奖；1995年改为群舞参加1995年中央电视台春节联欢晚会，荣获"全国人民最喜爱的节目"金奖；1996年荣获"第四届朝鲜国际艺术节"金日成最高金奖。

【作品描述】

《醉鼓》是中国古典舞男子独舞的经典作品之一。作者以鼓为主线，表现了一位民间艺人酒醉之后的真情流露以及对艺术的执着追求和无限感慨。作品通过戏鼓、鼓情、鼓舞三段展开。一位醉意未尽、醉态蹒跚的民间艺人跃上楹尺方桌，伴随着断断续续的鼓点声嬉戏玩耍；寄情于鼓，如痴、如醉、如幻、如梦地抒发心中情志。鼓是艺人心中至真至诚的情感寄托，鼓是民间艺术生命的物质载体。锣鼓点响起，呼喊声沸腾，激起艺人心中无限的感慨。《醉鼓》的编导视角独特地捕捉到了民间文化中"鼓"这一典型道具，将其贯穿整个作品的始终，创造了一系列动作，如抱鼓、提鼓、托鼓、举鼓等。编导还有独创性地在古典舞的基本运动规律中融入了民间舞鼓子秧歌的"靠鼓"和武术中的"剪步"动作，巧妙地使其风格得到了统一。这在以往古典舞作品的风格和题材中是不多见的。此外，编导还设计了一个借酒浇愁、以醉戏鼓、寄鼓抒情的艺人形象。在似醉非醉、似醒非醒之间，在人醉情不醉、形醉神不醉之时，艺人抒发了自己心中的惆怅。尤其是第二段鼓情中，舞者坐在方桌上，半支着身子，摆弄着手臂，似是与鼓倾谈、与鼓戏乐一样自得其中。观众可以从演员细腻得体的自娱性表演中，遐想到艺人丰富的内心世界。

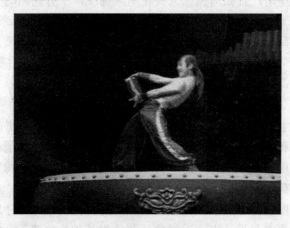

《醉鼓》剧照

【作品赏析】

《醉鼓》的表演被认为是检验古典舞演员技巧的试金石。舞蹈以高难度的技巧、高速度的节奏而著称，同时又是在几尺高台上一气呵成，可谓难上加难，要求演员有卓群的技

艺和极好的心理素质。编导没有着急在舞台上进行复杂的调度，而是刻意在方桌上发展高台空间，并设计动作和技术。编导借鉴了戏曲中的高台技术，扩展了舞台的可视发展空间，并向难、险、绝的表演方式进行了一种新的尝试和创新。在紧张、激烈、快速的节奏中舞者时而扫堂探海变形转身，时而走丝翻身、左右开弓，时而双旋接旋子 360° 下桌。编导恰到好处地把技巧的编排和演员的情绪化表演以及舞蹈的风格有机地衔接起来，使技巧符合整个剧情，动作符合整个人物的需要。整个舞蹈充分展示了演员的才华，给观众一种振奋人心、斗志昂扬的感觉。《醉鼓》的创意给中国古典舞的剧目创作开辟了一条新路，不是古代人物形象的当代塑造，不再是戏曲舞蹈的变形呈现，也不是宫廷燕乐歌舞的舞台再现，更不是对花鸟鱼虫的写意追求，而是雅文化的古典舞向民间大众的俗文化汲取养料，使古典舞从题材到素材都融进了民间舞的元素。《醉鼓》的首演者黄豆豆凭借精湛的技艺和成熟的表演为作品增辉添彩，并一举获得全国重要舞蹈比赛的多项一等奖。

3.《踏歌》(中国古典舞女子群舞)

舞蹈编导：孙颖

舞蹈音乐：孙颖

舞台美术：刘弼源

舞蹈首演：1997 年北京

首演团体：北京舞蹈学院

首演演员：刘捷、张婷婷等

荣获奖项：1998 年荣获"首届中国舞蹈'荷花奖'比赛"作品金奖、表演银奖。

【作品描述】

孙颖奉行自己关于中国古典舞一定要放眼中国历史舞蹈"盛世气象"的思想进行创作，希冀重建中国古典舞的舞风，从而使中国古典舞的形态内质与时代精神相吻合。从某种历史文化精神出发，他立足于考古学图像资料重塑形态外观的创作方法获得了巨大成功，也引起了人们的关注。《踏歌》以民间形态与古典形态交融，共同诠释了从汉代起就有记载的歌舞相合的民间自娱舞蹈形式。"春江月出大堤平，堤上女郎连袂行。唱尽新词欢不见，红窗映树鹧鸪鸣……新词宛转递相传，振袖倾鬟风露前。月落乌啼云雨散，游童陌上拾花钿。"连唐人刘禹锡也按捺不住自己的诗情，面对"带香偎半笑，争窈窕"的南国佳人赋上一首《踏歌词》。

踏歌，这一古老的舞蹈形式源自民间，远在两千多年前的汉代就已兴起，到了唐代更是风靡盛行。所谓"丰年人乐业，陇上踏歌行"，它的母体是民间的"达欢"意识，而古典舞《踏歌》虽准确无误地承袭了"民间"的风情，但其偏守仍为"古典"之气韵，那样一群"口动樱桃破，鬟低翡翠垂"的女子又如何于"陇上乐业"呢？《踏歌》旨在向观众勾描一幅古代丽人携手游春的踏青图，以久违的美景佳人意象体恤纷纷扰扰的现代众生。

踏歌，从民间到宫廷、从宫廷再踱回到民间，其舞蹈形式一直是踏地为节，边歌边舞，这也是自娱舞蹈的一个主要特征。舞蹈《踏歌》除了以各种踏足为主流步伐之外，还发展了一部分流动性极强的步伐。于一整体的"顿"中呈现一瞬间的"流"，通过"流"与"顿"的对比，形成视觉上的反差。例如，有一组起承转合较为复杂的动作小节，分别出现在第二遍唱词后的间律和第四遍唱词中，舞者拧腰向左，抛袖投足，笔直的袖锋呈

"离弦箭"之势，就在"欲左"的当口，突发转体右行，待到袖子经上弧线往右坠时，身体又忽而至左，袖子横拉及左侧，"欲右"之势已不可当，躯干连同双袖向右抛撒出去。就这样左右往返，若行云流水，似天马行空，而所有的动作又在一句"但愿与君长相守"的唱词中一气呵成，让观众于踏足的清新、俏丽中又品味出些许的温存、婉约，仿佛"我"便是那君，愿随这翩翩翠袖尔来我往。这其中饱含古典舞"欲左先右，欲走先留"的含蓄之美，气脉流畅的一招一式同踏足、倾肩、歪头的"顿"形成点、线呼应，就像偶尔的一次深呼吸，惬意无限。

敛肩、含颏、掩臂、摆背、松膝、拧腰、倾胯是《踏歌》所要求的基本体态。舞者在动作的流动中，通过左右摇和拧腰、松胯形成二维或三维空间上的"三道弯"体态，尽显少女之婀娜。松膝、倾胯的体态必然会使重心下降，加之顺拐磋步的特定步伐，使整个躯干呈现出"亲地"的势态来。这是剖析后的结论，但舞蹈《踏歌》从视觉上讲并未曾见丝毫的"坠"感，此中缘由在于那非长非短、恰到好处的水袖。《踏歌》中的水袖对整体动作起到了"抑扬兼用、缓急相容"的作用。编导将汉代的"翘袖"、唐代的"抛袖"、宋代的"打袖"和清代的"搭袖"兼容并用，这种不拘一格、他为己用的创作观念，无疑成就了古典舞《踏歌》古拙、典雅而又活络、现代的双重性。

【作品赏析】

诗、乐、舞三位一体的美学观念，处处充盈于作品的举手投足间。汉魏之风浓郁的《踏歌》从舞台构图上尽显"诗化"的一面。12 位女子举袖搭肩斜排踏舞的场面，正是"舞婆娑，歌婉转，仿佛莺娇燕姹"。更为诗意的还在于作品处处流露、蔓延出的情思，词曰："君若天上云，侬似云中鸟，相随相依，映日浴风。君若湖中水，侬似水心花，相亲相恋，浴月弄影。人间缘何聚散？人间何有悲欢？但愿与君长相守，莫作昙花一现。"(《踏歌》词)。在这声声柔媚万千的吴侬软语中，款款而至的才子佳人，不就是"踏青"最亮丽的一道景致吗？情，息息相通；诗，朗朗上口。

4.《丝路花雨》

舞剧编导：赵之洵、刘步雄、张强、朱江、许琪、晏建中

舞剧音乐：韩中才、呼延、焦凯

舞台美术：李明强、杨前、郝汉义等

舞剧首演：1979 年甘肃兰州

首演团体：甘肃省歌舞团(后改为甘肃歌舞剧院，即今日甘肃敦煌艺术剧院)

首演演员：贺燕云、傅春英(饰英娘 A、B)，仲明华(饰神笔张)，李为民(饰伊努思)，张稷(饰强人窦虎)，贾世铭(饰市曹)等

荣获奖项：1979 年荣获"庆祝新中国成立 30 周年献礼演出活动"创作、演出一等奖；1994 年荣获"中华民族 20 世纪舞蹈经典评比"经典作品提名。

【作品描述】

序幕：驼铃声声的戈壁古道，神笔张父女在风沙中救起生命垂危的波斯商人伊努思。不久，神笔张的爱女英娘不幸被百戏班主窦虎抢走，被迫卖身从艺。

第一场：五年后，英娘随戏班在热闹的市集卖艺，与神笔张偶得相逢，窦虎以卖身契相威胁，幸得伊努思谢恩代赎。

第二场：神笔张在洞窟画壁画，在英娘舞姿的启发下，绘出了反弹琵琶的壁画。市曹垂涎英娘的美色，欲强征英娘为官伎。百般无奈之下，神笔张托伊努思带英娘回波斯避难。市曹奸计未能得逞，罚神笔张戴罪画窟。

第三场：英娘在波斯无时无刻不思念着父亲。伊努思夫妇激励并安慰她，像一家人似的善待英娘，而神笔张却被手镣困于洞窟之中。

第四场：数年之后，神笔张梦境中和英娘在天宫父女相会。大唐河西节度使夫妇的到来惊醒了神笔张的梦，节度使惊叹于他的壁画，不但下令让他恢复自由，更赐笔相励。

第五场：喜讯传来，伊努思将奉命使唐。英娘随伊努思回到了阔别已久的故乡。市曹指使窦虎抢劫波斯商队，神笔张得知，欲点火报警，却中箭倒下，最终为友谊血洒丝路。

第六场：敦煌二十七国交易会上，英娘趁机当众揭穿市曹谋害波斯使者的罪行。大唐节度使怒斩市曹与窦虎。

尾声：丝路通畅，友谊绵长。

【作品赏析】

《丝路花雨》是一首礼赞中外人民友谊的优美诗篇，也是一幅中国人民创造的绚丽的历史画卷。该剧突出的艺术贡献就是"复活"了敦煌壁画的舞蹈形象，创造了"敦煌舞"，改变了过去民族舞剧只以戏曲舞蹈为基础的单一做法，使观众耳目一新。敦煌千佛洞石窟艺术规模宏大、造型精美，是中国珍贵的艺术宝藏。舞剧编导们经过长期的深入观察研究、学习临摹，不仅掌握了壁画上的舞姿特色，而且研究出敦煌舞特有的 S 形曲线运动规律，并运用中国古典舞蹈的组合规律，将壁画雕塑这一静止状态的造型动作连接发展。舞蹈语汇新颖别致，特别是绘于壁画中的代表作"反弹琵琶伎乐天"的造型动作，独具一格、优美动人。这种舞姿开拓了一个自成天地的"敦煌舞"体系，一方面复活了敦煌壁画，另一方面复活了唐代舞蹈。

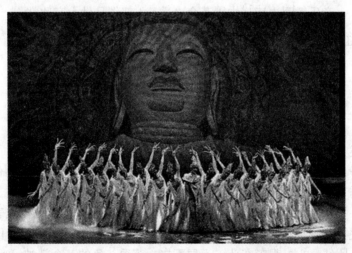

《丝路花雨》剧照

一部舞剧的风格、语汇的韵律，一定要与情节、形象塑造、时代风貌及音乐相结合，才能形成统一和谐的色调。例如，第二场英娘反弹琵琶的独舞，其基调语汇来源于壁画，编导把它发展成一个表现英娘性格的独舞，设置了典型的环境：阴暗的洞窟里，父女两人呕心沥血，画窟涂壁。这一环境有利于表现英娘为解除父亲疲劳而舞，自然触动了神笔张

的灵感。这段反弹琵琶独舞情景交融，恰到好处，动作由缓而急，幅度由小而大，从不同的角度细腻表现了英娘善良天真的性格。编导巧妙地使用古典舞造型动作连接法，运用印度舞动律使这一伎乐动起来，不留痕迹，柔中见刚。

舞剧在结构、编排技巧上也剪裁得体，使舞蹈语汇充分地为主题内容服务，洗练地将剧情呈现给观众。音乐则吸取了民族味很浓的曲调，如《春江花月夜》《月儿高》等为主要元素，大胆加以发展，英娘的主题旋律及"霓裳羽衣舞"的曲调悦耳动听，在中西各种乐器中突出运用了琵琶和二胡。

《丝路花雨》的这种掘古创新的方法，使舞蹈更富历史时代感，更具浓厚的民族风格特色，为 20 世纪 80 年代舞蹈语汇提供了新的方式。因此，《丝路花雨》被称为"中国舞剧发展史上的里程碑""开拓了舞剧艺术的新路"的作品。

三、中国现代舞

现代舞从严格意义上讲是针对古典舞而言，古典舞是有严格的程式化格式，是以开、蹦、直为主要表现形式；现代舞却突出自由、流畅、舒展，不拘一格，主张突出个性与独特的创意与表现形式。街舞主要指欧美青年人在街头自娱自乐的舞蹈，从 20 世纪初至今流行于欧美的娱乐性舞蹈，形式多种多样，如迪斯科、霹雳舞、劲舞、摇滚等，健康街舞是以上述流行舞蹈作素材，依照体育健身的原则与方法形成的独具魅力的体育健身形式。

中国的现代舞不同于欧美的现代舞。在中国，现代舞和当代舞更着眼于从舞蹈的内容进行划分。前者是刻画人物内心，抒发心灵情感，相对比较抽象；后者着重于描摹人物形象，塑造精神状态，相对较为具体。至于舞蹈语言和技法，两个舞种都没有特殊的限制，可以是任何一种舞蹈技法。这里我们选取了音乐舞蹈史诗《东方红》《走跑跳》《踏着硝烟的男儿女儿》、音乐舞蹈史诗《中国革命之歌》4 部作品供大家欣赏。

1.《东方红》(中国音乐舞蹈史诗)

史诗编导：《东方红》剧组集体创作
史诗作曲：《东方红》剧组集体创作
史诗首演： 1964 年 9 月《东方红》剧组于北京
史诗演员： 全国 3000 多名文艺工作者
【作品描述】

为庆祝中华人民共和国成立 15 周年，1964 年 10 月，在周恩来总理的倡议和指导下，集中了全国优秀艺术家的集体智慧，由中国 3000 多名职业与非职业文艺工作者首演于北京人民大会堂，推出了大型音乐舞蹈史诗《东方红》。《东方红》概括地表现了中国共产党领导下的新民主主义革命与中华人民共和国建设的光辉历史，歌颂了中国人民在中国共产党的领导下，团结一心、艰苦奋斗、不屈不挠、英勇斗争的革命精神。

《东方红》继承与发扬中国歌舞艺术的传统，以 18 段朗诵诗、39 首歌曲、35 段舞蹈与表演唱、37 个变换的场景，谱成一曲宏大的革命颂歌。同时以恢宏的场面、磅礴的气势，集中表现了中国音乐舞蹈艺术的成就。其中歌曲有《东方红》《北方吹来十月的风》《秋收起义》《井冈山》《红军想念毛泽东》《情深谊长》《游击队歌》《二月里来》《南泥湾》《保卫黄河》《团结就是力量》《解放区的天》《没有共产党就没有新中国》

《歌唱祖国》《赞歌》等；舞蹈包括《葵花舞》《飞夺泸定桥》《艰苦岁月》《盅碗舞》《长鼓舞》《大刀舞》《傣族舞》《新疆舞》《丰收舞》等，这些舞蹈都是脍炙人口的佳作，被人民广为传颂。史诗在壮丽的《东方红》合唱中揭幕。70 名女演员迎着天幕上跃出沧海的一轮红日，用金黄色的双扇组成一个个向日葵花的队形翩然起舞，呈现出"葵花向阳，人心向党"的生动景象。序曲《葵花向太阳》后，全剧共分 8 场：第一场，东方的曙光(舞蹈《苦难的年代》、歌舞《北方吹来十月的风》)；第二场，星火燎原(表演唱《井冈山会师》、歌舞《打土豪、分田地》)；第三场，万水千山(歌舞《遵义会议放光芒》、舞蹈《飞夺泸定桥》、歌舞《情深谊长》、舞蹈《雪山草地》、歌舞《陕北会师》)；第四场，抗日的烽火(表演唱《救亡进行曲》《到敌人后方去》、歌舞《游击队之歌》、表演唱《大生产》、歌舞《保卫黄河》)；第五场，埋葬蒋家王朝(表演唱《团结就是力量》，舞蹈《进军舞》《百万雄师过大江》、歌舞《欢庆解放》)；第六场，中国人民站起来了(歌舞《伟大的节日》《抗美援朝保家卫国》《百万农奴站起来》)；第七场，祖国在前进(大合唱《社会主义好》《我们走在大路上》，舞蹈《工人舞》《丰收歌》《练兵舞》，歌舞《全民皆兵》，大合唱《毛主席，我们心中的太阳》、童声合唱《我们是社会主义的接班人》)；第八场，世界在前进(大合唱《全世界无产者联合起来》《全世界人民团结起来》)。演出中各个场景中间由诗朗诵衔接起来。1965 年由八一电影制片厂、"北影""新影"三家电影制片厂联合拍摄成彩色电影，共收入"序曲"和第一至六场。

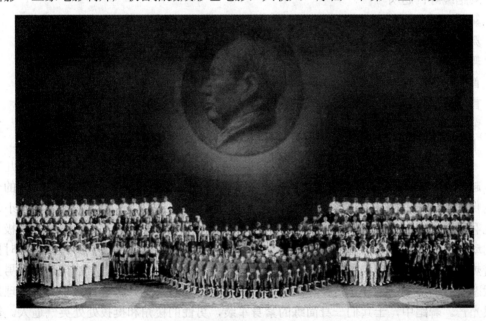

中国音乐舞蹈史诗《东方红》剧照

【作品赏析】

《东方红》以史诗的形式继承和发展了中国传统艺术的精神，将诗、乐、舞、歌一体的传统艺术形式发扬光大，它集中了 17 年中国舞蹈发展的艺术结晶，将毛泽东发表的《在延安文艺座谈会上的讲话》以来的主旋律文化艺术水准推向了一个新高峰。《东方红》把"党的恩情比天高"和"军民鱼水一家亲"的主题通过大型歌舞的形式，渲染得温馨感人，荡气回肠。新中国成立以来，中国人民翻身解放，真正当家做主的喜悦和对共产

党、毛泽东的感激在《东方红》中得到了尽情的歌唱。

《东方红》将"五四"新文化与革命文化传统进行完美结合，突出了各族人民大团结的鲜明主题，把中国传统的文艺精神"舞以载道"，更为民主化地呈现在人民面前。舞蹈的形式和语言方式也充分体现了当代舞蹈工作者向民间学习的深刻影响，在大家喜闻乐见的歌舞形式中，更亲切地传达了对子弟兵的热爱和子弟兵对人民的热爱。在某种意义上说，《东方红》其实也是中国共产党领导下的新民主主义革命和社会主义革命的史实记录，更是中国革命文学艺术美学的总结。

以载歌载舞的形式宣传群众，以革命的艺术形式教育人民、打击敌人，一直是中国革命文艺的主旨。在这部史诗性的作品里，丰富多彩的歌舞形式和鲜明的革命主题的交相辉映达到了某种极致。如果说延安新秧歌运动是民间文化向革命文化转换的一次重要的文化播种，那么《东方红》就是当代革命文艺一颗极为光彩丰硕的果实，在这部宏伟壮丽的史诗展现于舞台之时，它代表着当时中国现代舞蹈艺术领域——无论在艺术创作方面，还是在人才培养方面的最高成就。大型音乐舞蹈史诗《东方红》标志着中国现代舞蹈美学的成熟。

2.《走跑跳》(中国现代舞男子群舞)

舞蹈编导：赵明

舞蹈音乐：刘彤

舞台灯光：赵洪和

舞蹈首演：1998 年于北京

首演舞团：北京军区战友歌舞团

首演演员：张永胜、李小龙、徐恒等

荣获奖项：1998 年荣获"首届'荷花奖'舞蹈比赛"创作、表演一等奖。

【作品描述】

《走跑跳》与同一时期出台的有影响的军事舞蹈作品如《天边红云》《儿啊儿》不同，赵明在《走跑跳》中将表现的焦点对准和平环境中的军人——英雄们是在平凡的生活中为保卫祖国建立起不朽的功勋。与陈惠芬在《天边红云》以韵造境不同，与刘小荷在《儿啊儿》中用母亲手中的线牵着儿子的衣煽情迥异，赵明在他的《走跑跳》中用极其单纯的动态语言和军事化的基本动作造势——营造一种风驰电掣、雷霆万钧之势。同时掀动带着热浪的氛围，这种氛围即为军营生活的轩昂与火热，这种轩昂与火热又是军中男儿生命状态特有的质量，编导正是在这生命状态的热烈与火爆之中升腾着当代军人人生理想的耀眼光芒。舞蹈中，士兵们一身简练的紧身军装，男性的棱角和挺拔处处英气逼人。舞蹈以几组纵队的调度穿行，军营的操练在视觉上令人耳目一新，空间多变，身影迅捷。战士们在穿行中，突然腾跃出年轻的教官，迅猛矫健，演员以超人的滞空能力，以空中"变身撕腿"等高难技巧炫示了"战友"男演员的实力，同时表现出当代军人军事过硬的高水平。战士们在走的姿势中稳健有力，在跑的动态中潇洒如风，在跳的动态中似雷鸣闪电。三个动态的舞动，强调了空间由低到高的占有、发展和变化，同时带动了观众欣赏心理的不断变化、升温。年轻的教官带领一群新兵们潜行鱼跃，时而又静若处子。烈日炎炎之下，新兵们练习行军礼，笔直地站立着，接受着一场考验。舞蹈中运用了一些戏剧表演方

式，教官在新兵中间行走着，观察着他们的姿态是否正确，及时给予纠正，音乐不断地给出强烈的暗示，酷热的温度在考验着每一个新兵。音乐充满张力的渐强旋律突然中断，然后向另一个高峰推进。与此同时，舞蹈中的战士在烈日下暴晒，有的人开始摇晃，一个战士快要摔倒，教官上前扶他站直，那些行着军礼、雕像般努力站立不动的士兵，不停地失去平衡，又努力地复原，舞蹈产生了戏剧性的效果。英雄就是在这样的训练中，在战胜自我的斗争中诞生。蓦地，一个年轻的小战士倒下了，大家上前扶他的时候，他却自己挣扎着站立起来，像那些意志坚定的拳击手一样，为了维护尊严和面对挑战；然而力不从心，他又开始摇晃，再次倒下。舞蹈的最后，小战士重整衣衫，庄严肃穆地站立起来，行出他神圣的军礼。积蓄的激情爆发了，小战士挺拔的身体，被作为群体的骄傲，大家抬起依然行着自豪庄严军礼的战士。在教官的带领下，走、跑、跳的变化逐渐加快，在高低空间中穿越，仪式化的身体姿势训练成了生命中的动力定型。翻腾、扑跃、跑跳时手臂的摆动，像生命的歌声越唱越高。舞蹈将火热的气氛推到白热化的程度，继而在动作的转接中戛然而止。通过那转身的一瞬，让军礼中饱含的激情在阳光下闪亮，显现为热血沸腾的画面。

【作品赏析】

《走跑跳》没有惊天动地的英雄壮举，只有普通士兵在特殊环境下的生命状态，在群体的力量中激发出的生命能量形成一幅男性阳刚、纯美之图画。作品从普通的队列训练中提取出人的最基本的动态形式，却让走、跑、跳——枯燥乏味、艰苦异常的日常训练，在舞蹈中表现出排山倒海的恢宏气势，并且在走、跑、跳的过程中始终保持着一种进行时的昂扬姿态。舞蹈的编导在动作动机的组合、变奏以及各种技法的使用上显得驾轻就熟；在形体表达上精确、优美、多变、绚烂、帅气、洒脱使其达到了一个新的高度；在塑造形象方面不是简简单单地夸张硬汉人物，而是既有脆弱，又有坚强。每一个士兵都是"开顶风船的角色"，为了成就祖国的一片艳阳天！

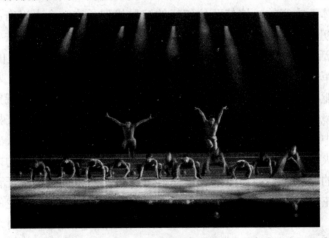

《走跑跳》剧照

3. 《踏着硝烟的男儿女儿》(中国现代舞)

　　舞蹈编导：张震军　杨小玲

　　舞蹈音乐：秦运蔚

　　舞台美术：罗维怀

舞蹈首演：1986年于南京
首演舞团：南京军区前线歌舞团
首演演员：杨小玲　张军
荣获奖项：1986年荣获"第二届全国舞蹈比赛"创作一等奖、表演二等奖。

【作品描述】

　　这是一部根据中越自卫反击战的英雄事迹创作的作品。舞蹈表现了在硝烟弥漫的战场上，一对青年男女士兵让人心动的故事。一位女护士肩负着一位重伤员艰难地前行。他们时而穿过炮火封锁区，时而越过山峦低谷。女护士身体弱小，却顽强地支撑着整个负重。那位伤员几欲昏迷，但隆隆的炮声又惊醒了他，再次激烈起来的战事唤起了他为国捐躯的崇高的责任感。他不顾护士的劝阻，又要冲向前线，与女护士临别的一瞬间，他眼望甘冒牺牲危险救护自己的姑娘，情不自禁地握着她的手拉近唇边，欲献上男性军人神圣的一吻，却又轻轻地放下，郑重地行了个军礼，义无反顾地踏上捐躯之路。女护士目送着他，火红的炮火为他们的身影染上了绚丽的色彩。作品在舞蹈语汇上，运用了虚拟、夸张、变形的形体动作，排列组合再现出现实生活的画面，大量的生活化动作：包扎、背伤员、匍匐前进、滚爬等，经过编导的舞蹈化的提炼，成为超越现实而蕴含了丰富情感与象征意味的形象。编者运用电影"慢镜头"的手法，使舞蹈在视觉上给人以一种全新的感受，并增强了抒情色彩。张震军、杨小玲是第一次涉足舞蹈创作的年轻编导，却能够创作出震撼人心的作品，是因为南疆的炮声震动着他们的心灵，前线归来的将士讲述的故事，使人思想净化，使人心灵震撼。

　　有一个真实的故事，一位战士身负致命的重伤，手术前，年轻的护士问他有什么心愿，18岁的小战士请求护士吻他，护士迟疑了一下还是轻轻地吻了他，手术奇迹般的成功了。这使他们得到了启示，祖国与人民的安危激发了当代军人在战争中的使命感，但他们的内在情感是具体而丰富的。这使两位年轻的编导找到了这一令人兴奋的新的视点，由此产生了作品的最初旨意：通过战场上硝烟中男女青年军人瞬间的命运跌宕，展现其美好心灵以及对美好生活的渴望，这种高尚的人情美和人性美，是战争创造的，是被硝烟净化的、热血洗涤的革命英雄主义之美。他们虽然身处残酷的战争环境中，却泯灭不了对生活的爱。受伤的身躯、纤弱的体态，又承受着神圣的使命，这些反差，规定编导创造的人物形象具有特定环境特有的心态和形态，压抑、沉重甚至有些扭曲，但又始终义无反顾、勇往直前……舞蹈中"欲吻又止"的细节，成功地捕捉和表现了男女军人感情的波澜，是战士高尚的情操在火与血的光彩中现出的亮色。舞蹈向我们暗示"吻"的内涵与本质：那是一种深沉而广博的爱，如果为吻而吻注定失败，因而，舞蹈找到了象征青春与生命的媒介物——一朵小白花。只有这朵仍然倔强生长着的稚嫩小花，才配作"生的伟大诱因，生命的伟大兴奋剂"，它是对男女军人生命光辉的深刻诠释。人们之所以对这朵常见的小花还不感到俗气，正是由于舞蹈赋予了这朵小花多层次的内涵。在人物内心的情感战场，年轻的士兵们也经历着一场战争，儿女情长与祖国安危，依依惜别与义无反顾，年轻的心经历了怎样的磨难。但两者并不是完全割断的，而是相依为命、惺惺相惜。个体的情感的克制维持了一个更宽阔的理想。英雄以对个人炽热情感燃烧的克制，将自己成就为超越普通的人。作品正是没有回避他们作为普通人的激情，相反通过对个体情感的张扬，对生命欲求进行肯定，从而使整个舞蹈充满了张力，使那个值得用生命换取的理想和胜利才显得真实

和感人。

【作品赏析】

《踏着硝烟的男儿女儿》是用鲜花与吻构成的一场内心的生命的戏剧。该作品打破了军事题材创作表现外部军事行为的传统手法，在特定的军事行动中着力于开发当代年轻军人丰富而优美的内心世界。欲吻还罢，代之以军礼的细节，成为作品的点睛之笔，强烈表达了深刻的铁骨柔情这个主题。作品的动作取之于生活，又被编导给予韵律化的动作之间的过渡和连接有如不绝之气韵，有时又戛然而止，收到动人心弦的效果。可以说，《踏着硝烟的男儿女儿》是20世纪80年代军事舞蹈创作巅峰期的代表作品，也是当代军事题材舞蹈创作中挖掘军人"人"性最有深度、最有突破性的舞蹈作品。

4. 《中国革命之歌》(中国音乐舞蹈史诗)

创作演出领导小组组长：周巍峙

创作演出领导小组副组长：侣朋、魏风、乔羽

音乐舞蹈史诗主创：胡果刚、门文元、王曼力、孟兆祥、黄伯寿、黄索嘉等

音乐舞蹈史诗首演：1984年于北京中国剧院

【作品描述】

大型音乐舞蹈史诗《中国革命之歌》是继大型音乐舞蹈史诗《东方红》之后，中国艺术界再次隆重推出的大型音乐舞蹈史诗作品。《中国革命之歌》由众多艺术家熔心智于一炉——把自鸦片战争到中国共产党召开的"十二大"——上下150年，亿万人民革命斗争的各个侧面概括在两个多小时的舞台时空中。整个作品分为序幕、五场(共21段)、尾声。序幕：祖国晨曲。男女青年们在长城下迎接祖国的黎明。表现中国革命史实的雕塑幕逐渐合拢，把人们带入惊天动地的中国革命历史，第一场："五四"运动到建党，由"苦难的中国""五四运动""中国共产党诞生"三段组成。第二场：北伐到井冈山，由"北伐的号角""四一二政变""南昌起义""井冈山会师"组成。第三场：长征到解放战场。包括"长征""游击战""七大""解放战争"四个段落。第四场：中华人民共和国成立到粉碎"四人帮"。由"开国大典""祖国颂""粉碎'四人帮'"三段组成。第五场："十一届三中全会到十二大"。由七段组成，即"三中全会""春回大地""创业者之歌""科学的春天""海底焊花""祖国的钢铁长城""幸福的儿童"。尾声：向着光辉灿烂的未来前进。作为继《东方红》之后又一部大型音乐舞蹈史诗，《中国革命之歌》无论在内容与形式方面都继承了《东方红》的创作思想和审美追求，概括地展现了中国人民自鸦片战争以来在中国共产党领导下的革命战争和社会主义革命与建设的光辉历程，歌颂了中国共产党和中国人民所进行的伟大的革命与建设事业的丰功伟业。借鉴音乐舞蹈史诗《东方红》的创作经验，运用歌、舞、诗合而为一的传统艺术形式，将歌、舞、乐、影并重，形象地再现了中国革命的历史，以史诗的语言向人民揭示了没有中国共产党就没有新中国，只有社会主义才是伟大祖国富强的康庄大道的主题。它充分地展开了中国革命斗争史的恢宏画卷，歌颂着为新中国前仆后继、舍生取义的英雄们，它试图对现代人进行民族精神的一次艺术化的历史教育。其中的《祖国晨曲》《白花舞》《春回大地》《祖国颂》《黄鹤楼下提灯会》等受到高度评价。《中国革命之歌》反映了我国艺术界当时的较高水平。

【作品赏析】

《中国革命之歌》调动了诸多艺术手段。在舞蹈的结构和安排方面，凸显气势磅礴。长城脚下的舞蹈，北伐军锐不可当的英雄气概以及春回大地的场面都颇具感染力。舞台的设置运用了推拉升降的舞台，增加了情节的紧凑和舞台的动态，史诗性的创作体例中介入大型歌舞、组舞、主题歌舞的创作经验，更鲜明地将主题进行集中体现，颇具观赏性的舞台装置，将舞蹈的气势推向更辉煌的境界。史诗作为舞蹈的一种重要方式，为舞蹈表现重大历史题材提供了可能，同时，运用综合的艺术形式也补足了舞蹈的不足，有效地取得了视听的最佳效果。作为全国艺术家群策群力的结果，也是对于这一时期中国艺术成就的一次最全面的总结。

第三节　如何欣赏芭蕾

芭蕾，法文 ballet 的音译，欧洲古典舞蹈形式，起源于意大利，形成于 17 世纪的法国，18 世纪传入俄国，到 19 世纪初期已发展成为一门独立的艺术，创造了足尖舞技巧，并有一套完整的训练方法，逐渐形成了不同风格的意大利学派、法国学派、丹麦学派和俄罗斯学派。后来在许多国家都有不同风格的古典芭蕾。20 世纪初，出现了现代芭蕾形式，并派生出许多流派，风行欧美。这是一门以舞蹈为主要表现手段，并与音乐、戏剧、美术相结合的舞台艺术形式。

当代芭蕾的足尖舞，以多个位置的严谨规范，科学训练的形体美特色以及控制、旋转、腾跳等高难度技巧，构成它独具的高贵、优雅的气质，属于高层次的表演艺术形式，被誉为世界艺术皇冠上的明珠。

20 世纪 20 年代，美国和意大利曾有个别团体来上海演出过芭蕾舞。之后，一批俄国艺术家来华侨居，在哈尔滨以及上海等城市开办了私人芭蕾舞学校，并组织俄侨芭蕾舞团。其中较有声誉的索科尔斯基及夫人巴兰诺娃，教授过中国最早的芭蕾舞学生胡蓉蓉、丁宁等。

中国芭蕾舞的先驱者戴爱莲，自幼生长在海外，曾在英国专修芭蕾舞艺术，造诣很深。1940 年回到祖国，她不仅在 20 世纪 40 年代传播了芭蕾艺术的种子，并且在新中国成立后为发展芭蕾艺术做出了卓越的贡献。

新中国成立后，以戴爱莲为代表的中国芭蕾舞艺术家，一方面积极倡导在新建立的歌舞艺术表演团体中，将芭蕾作为培训演员的必修课；另一方面，积极投入芭蕾的创作实践，力求探索如何用芭蕾舞作品为新中国和人民的事业服务。1950 年 10 月，在风起云涌的世界和平签名运动的鼓舞和推动下，中央戏剧学院舞蹈团上演了由该院院长、著名戏剧家欧阳予倩编剧，戴爱莲等集体编舞，并由戴爱莲、丁宁主演的大型芭蕾舞剧《和平鸽》。这是新中国第一代芭蕾舞艺术家想用芭蕾的形式反映中国社会生活，讴歌保卫和平的尝试，虽然还不够成熟，但有着积极的意义。

第二次全国文代会期间，中华全国舞蹈工作者协会主席戴爱莲，在《四年来舞蹈工作的状况和今后的任务》的报告中，强调"应该把向民族、民间传统学习放在第一位，在继承民族传统的同时，借鉴其他国家和民族的训练方法也很重要，尤其是苏联芭蕾舞的训练

经验，我们应该努力研究和学习"。新中国成立后，结束了长期以来芭蕾舞处于分散、不系统的萌芽状况，而逐步纳入正规发展的轨道。

20 世纪 50 年代，随着新中国国民经济的恢复和发展，文化建设也出现了好势头。文化部聘请苏联专家奥·阿·伊莉娜来华，在文化部舞蹈教员训练班教授芭蕾，以此为起点，开始了新中国芭蕾舞发展历程。1954 年，大批苏联专家进入北京舞蹈学院，中国芭蕾通过国家行为才有了大规模的发展，有了一套较为完整的教学系统。"一红一白"也在此时诞生，即 1964 年的《红色娘子军》和 1965 年的《白毛女》。改革开放后，中国芭蕾事业发展速度惊人，演员在国际上频频获奖，开先河的是上海演员汪齐风于 1980 年获得了国际比赛三等奖，最大奖是辽宁演员吕萌于 2001 年在"芭蕾'奥林匹克'瓦尔纳比赛"获得的获奖。长期以来，中国芭蕾在表演和教学方面受"俄罗斯学派"影响很大，但现在正越来越多地融入民族舞蹈元素，中国题材的作品也日益增多，这是一个很好的趋势。此外，芭蕾艺术如何与 21 世纪对话，也是中国芭蕾面临的一大问题。只要不断地探索、研究、创新，中国芭蕾的发展之路就会越走越宽广。这里我们选取了《天鹅湖》《仙女》《睡美人》《胡桃夹子》《红色娘子军》《白毛女》6 部优秀作品供大家欣赏。

1. 《天鹅湖》(Swan Lake)(四幕芭蕾)

剧本：弗·别吉切夫(V. Begichev)　弗·盖里采尔(V. Geltser)

编导：朱·列津格尔(J. Reisinger)

音乐：彼·伊·柴可夫斯基(P. I. Tchaikousky)

人物简介：柴可夫斯基是俄国伟大的作曲家。1840 年 5 月 7 日出生于俄国中部维亚特克省卡姆斯克——沃特金斯克附近的一个村庄。1850 年进入圣·彼得堡法律学校学习，同时进修音乐。1859 年毕业后进司法部任职，但从小酷爱音乐的柴可夫斯基不满足于枯燥的司法工作，于 1862 年考进圣·彼得堡音乐学院，次年毅然辞去司法部的工作完全献身于音乐事业。1865 年毕业后应邀到莫斯科音乐学院任教并开始了他的创作生涯。柴可夫斯基一生共创作了 6 部交响乐，11 部歌剧，3 部舞剧《胡桃夹子》《睡美人》《天鹅湖》和大量其他的器乐作品。1893 年他接受了英国剑桥大学授予的名誉博士学位。1893 年 10 月 28日，他在圣·彼得堡亲自指挥他的《第六交响乐》演出，8 天后病逝，享年 53 岁。

首演：1877 年 2 月 20 日，莫斯科帝国剧院。(这个演出剧本当时没有获得成功。)

成功版本的编导：列·伊凡诺夫 (L. Ivanov)1834 年出生于圣·彼得堡。1852 年加入圣·彼得堡玛丽英斯基芭蕾舞团，1856 年成为该团主要演员。1882 年被任命为圣·彼得堡芭蕾编导，1885 年成为彼季帕的副手，1892 年伊凡诺夫临时代替生病的彼季帕编导了柴可夫斯基作曲的舞剧《胡桃夹子》。这是两位俄罗斯艺术大师首次卓有成效的合作，他比彼季帕更重视音乐在舞剧中的作用。1895 年伊凡诺夫与彼季帕合作创作了柴可夫斯基的另一部舞剧《天鹅湖》。伊凡诺夫负责编导剧中的二、四幕。即天鹅湖畔的场面。我们今天看到的《天鹅湖》二、四幕基本上原封不动地保留了他在 19 世纪的天才创作，被人们称为"俄罗斯芭蕾的灵魂"。

马·彼季帕(M. Petipa)，法国舞蹈家、编导家，俄罗斯芭蕾奠基人。1818 年出生于马赛的一个艺术家庭。父亲是芭蕾教师，母亲是戏剧演员。他自幼学习音乐、舞蹈，1847 年应邀到圣·彼得堡帝国剧院担任独舞演员，同年便在那里创作了两部芭蕾舞剧《巴希塔》

和《萨达尼拉》，使他在编舞方面崭露头角。但是，直到 1869 年接替圣·莱翁才成为帝国玛林斯基剧院的舞剧总编导。在 1903 年退休前共创作了 46 部大型芭蕾舞剧，其中最著名的有《堂·吉诃德》《舞姬》《法老的女儿》《雷蒙达》《天鹅湖》《睡美人》《胡桃夹子》等。另外还重新改编了《关不住的女儿》《吉赛尔》《海盗》《艾斯米拉达》《葛蓓莉亚》等。彼季帕 1919 年去世，享年 92 岁。后人称这位 19 世纪最伟大的芭蕾大师为"古典芭蕾之父"。

成功版本首演：1895 年 2 月在圣·彼得堡马利亚剧院

【作品描述】

序幕：在湖边采花的奥杰塔公主被伪装成骑士的恶魔施魔法变成了一只白天鹅。

第一幕：王后城堡前的花园。

幕启。青年们聚集在这里庆祝王子齐格弗里德的成年日。铜号奏起了高昂的进行曲，由老家庭教师沃尔夫冈陪伴着王子步入花园，庆宴正式开始。被邀请来的乡村姑娘和她们的舞伴跳起了优雅的华尔兹。两个姑娘和一个青年为大家表演了"三人舞"，沃尔夫冈因忙于喝酒，顾不上欣赏。一个青年向王子赠送了礼物——一把弩弓。齐格弗里德愉快地接了过来，然后高高举起酒杯，向朋友表示答谢。欢乐的舞蹈被宫廷传令官打断，他当众宣布，王后即将驾到。舞台上的气氛骤然变得庄重起来，王妃、贵夫人们鱼贯出场，队伍后面是侍女搀扶着的王后。齐格弗里德朝母亲迎了过去，垂下双臂恭顺地站在她的面前。雍容华贵的王后环顾四周，对王子与村姑们混在一起跳舞很不满意。她告诉儿子，今天将是他独身生活的最后一日，明天宫里要举行盛大的舞会，王子必须从被邀请来的少女中挑选一位姑娘作自己的未婚妻。齐格弗里德对母亲的吩咐无动于衷，他不相信有哪一位姑娘会让自己中意。王后没有察觉王子的反应，轻轻地摆了摆手，示意王妃们和她一起离开花园。舞台上的气氛一下子又轻松起来，大家重新开始了嬉戏。老家庭教师沃尔夫冈受青年们活力的感染，也醉醺醺地手舞足蹈起来。

黄昏已临，青年男女纷纷向王子告别。一股忧郁之情涌上了齐格弗里德的心头，他不想失去与朋友们在一起的自由自在的生活。明天王后要为他选择终身伴侣，可他渴望另一种爱情："那他幻想中的少女是谁呢？"忽然，王子发现头顶上一群天鹅飞过，这引起了他狩猎的兴趣，他抓起弩弓，领着几个朋友迅速朝着天鹅飞去的方向追去。

第二幕：半夜时分荒野密林深处的一泓碧湖，岸边残留着一座古城堡的废墟。

幕启。一群洁白的天鹅从湖面上游过，最前面的一只头顶戴着金冠。猎人们快步穿过湖边的空地，紧张地注视着天鹅群的动静。王子赶到了，朋友们向他指出天鹅所处的位置。兴奋的王子随即指挥大家赶快向天鹅靠近。

王子瞄准了领头的那只天鹅，正要举弓放箭，他的手忽然又放了下来——在一片朦胧的月光照耀下，他看见头戴金冠的天鹅突然变成了一位亭亭玉立的少女。她做了一个迎风展翅的姿态后，垂下脸颊轻抚肩头，就像一只真的天鹅。王子惊诧于姑娘的美貌，情不自禁地向她走去。"天鹅少女"一见王子惊恐万状，慌忙用两臂护卫着身体，惊惧地舞动两臂急速后退。王子拦住姑娘，放下弓箭，并上前捂胸施礼，表明自己丝毫没有伤害她的意思。望着王子英俊的面孔，少女似乎也动了情。王子温柔地询问姑娘为什么会在深夜来到这阴森的湖边。少女消除了对王子的恐惧，开始哀怨地向王子诉说自己不幸的身世。原来少女是一位公主，名叫奥杰塔，是恶魔罗德伯特心起歹念，施妖术把她和她的女友都变成

了天鹅，到了半夜时分，恶魔才允许她们暂时恢复人形。奥杰塔还告诉王子，只有从未许诺给别人的坚贞不移的爱情方能解除这万恶的魔法。王子听了公主的叙述，心中充满了对她的爱恋和怜悯之情。他与公主一见钟情，相信她就是自己梦幻中的爱人。王子向公主发誓将永远爱她，并要用爱情的力量将公主从苦难中解救出来。

躲在废墟里的恶魔偷听到了王子与公主的对话。他绝不会让公主逃出自己的魔掌。"天鹅姑娘们"围拢在公主和王子身旁，他们跳起了欢快优美的舞蹈，庆贺公主获得了幸福的爱情。王子告诉公主，明天宫中将举办舞会，他要在那里宣布奥杰塔是自己选中的未婚妻。公主被王子的深情所感动，但她告诉王子，在彻底解除魔法的禁锢之前，她是不能出现在人们面前的，而且恶魔必然不会放过她们，一定会用狡猾阴险的手段来迫使王子破坏自己的誓言。公主又叮嘱王子，如果他违背了爱情的诺言，那么她和她的女友们就永远不会再有获救的机缘。齐格弗里德的朋友们向"天鹅姑娘们"围了上来，王子阻止了他们的行动。太阳即将升起，少女们自由的时间已经逝去，她们又要变成天鹅飞向远方。奥杰塔恋恋不舍地同王子告别。齐格弗里德深信自己的爱情能帮助奥杰塔摆脱与死亡和黑暗相伴的命运。

第三幕：豪华的宫廷大厅。

幕启。应邀前来参加舞会的宾客们陆续到达，司礼官在做最后的安排。在庄严的号角声中，王后与王子登上了宝座。候选未婚妻的姑娘们也被引了进来，王后满心欢喜地观察着她们，可王子态度冷淡。此时，他心里念念不忘的只有美丽的"天鹅公主"奥杰塔。铜号再一次吹响，报告又有尊贵的客人光临。打扮成骑士模样的恶魔罗德伯特和他妖艳的女儿奥吉莉雅一阵风似的飘进了大厅。他们是来引诱王子背叛对奥杰塔的爱情诺言的。看着奥吉莉雅那酷似白天鹅的动作和姿势，王子禁不住心花怒放，误认为她就是自己的心上人奥杰塔，却没有发现窗口已经闪过了焦急的白天鹅奥杰塔的身影。

盛大的舞会开始了，各国客人们大显身手，西班牙舞、那不勒斯舞、匈牙利舞和玛祖卡舞轮番上演。奥吉莉雅最后一个表演，恶魔罗德伯特命令她用妖媚的舞蹈诱惑王子。她的舞蹈冷酷、傲慢，处处炫耀自己的舞技，舞蹈中透出一股骄横的气势。齐格弗里德被奥吉莉雅迷住了，觉得她就是奥杰塔。王子向母亲表明自己将选择奥吉莉雅为未婚妻。恶魔罗德伯特要王子起誓绝不爱别的姑娘。王子曾产生一瞬间的疑惑，他不是已经发过誓，为什么还要重复一次？但他还是抬起了右手。恶魔的计谋成功了，爱情的誓言遭到了破坏。正当此时，突然响起一声炸雷，大厅一片黑暗。在闪电的照耀下，客人们惊慌地到处乱窜。罗德伯特和奥吉莉雅狂笑着消失在黑夜之中。窗外，齐格弗里德清晰地看见了肠断心碎的奥杰塔凄惨的身影。齐格弗里德如梦初醒，知道自己受了骗，他又恨又急，奋不顾身地冲出大厅向天鹅湖畔奔去。

第四幕：夜。天鹅湖畔。远处巉岩耸立，稍远处可望见城堡的废墟。

幕启。"天鹅姑娘们"聚拢在湖边的空地上，焦虑不安地等待奥杰塔的归来。凄惨的奥杰塔回来了，"天鹅姑娘们"满怀希望地迎接她。公主伤心地给大家叙述了王子的变心，并已背弃了爱情誓言的经过。"天鹅姑娘们"想到将永远受着魔法的束缚，再也无法恢复人形时，都深深地陷入了悲痛之中。王子焦虑万分地跑了上来，他依旧爱着奥杰塔，舞会上他在奥吉莉雅形象中看到的是奥杰塔，誓言也是对奥杰塔发的。王子在天鹅们中间寻找自己的恋人，一心想祈求公主的宽恕。

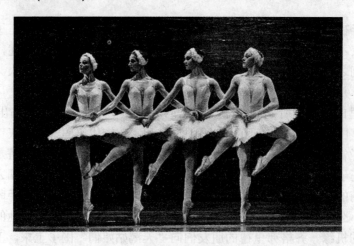

《天鹅湖》剧照

恶魔罗德伯特突然出现在王子面前，他狞笑着提醒王子不要忘记在宫廷舞会上对奥吉莉雅所作的诺言，强令王子必须立即与奥吉莉雅结婚。王子愤怒地拒绝了恶魔的挑衅，依然深情地奔到奥杰塔身旁。公主虽然已经理解王子，但夜色将尽，黎明来临，她终究难与王子团聚。王子决心以死来表示对公主的忠诚。刹那间，恶魔现出猫头鹰的原型，他要施展妖术，永远把姑娘们变成天鹅使她们漂浮在湖面上。公主悲痛欲绝，拼命挣脱了王子的拥抱，纵身跃入了天鹅湖中。王子没能阻止住公主，也悲愤交加地跟着公主投身湖中，坚贞的爱情终于战胜了邪恶。恶魔失去了魔力，倒地毙命，城堡废墟也在一片闪光中崩溃。

尾声：曙光升起，天鹅湖上有一艘金色的帆船驶过，船头前是一群洁白的天鹅静静地泛舟。船上齐格弗里德与奥杰塔沐浴着旭日金帛般的光芒，驾舟驶向幸福的彼岸。

2. 《仙女》(La Sylphide)(两幕芭蕾)

剧本：亚·努里(A. Nourrit)

编导：菲·塔里奥尼(F. Taglioni)

人物简介：菲·塔里奥尼意大利舞蹈家、舞剧编导，16 岁开始登台表演，22 岁到巴黎学舞，并在舞剧《商队》中担任主演。他一生最大的功绩是把女儿玛丽·塔里奥尼培养成了举世闻名的浪漫主义芭蕾舞演员。他对女儿进行了严格的训练，舞界传说他的严格几乎到了残酷的程度。他一生的作品多是浪漫主义题材并都是为他的女儿创作的。其中最著名的作品是歌剧《魔鬼罗伯特》中的《仙女》，表现了对超越自然的精灵的膜拜。

音乐：让·修尼兹霍法尔(Jean Schneitzhoeffer)

首演：1832 年 3 月 12 日，法国巴黎。

【作品描述】

第一幕：19 世纪 30 年代苏格兰地方的一间农舍客厅。背景是一扇大窗户，左侧有扶梯通向二楼，黎明前。

幕启。这一天是青年农民詹姆斯结婚的喜庆日子，此时，他正半躺在安乐椅上休息。旁边，有着大烟囱的角落里，另一位年轻人格恩也在酣睡，两个小伙子都已进入了梦乡……

舞台上出现了詹姆斯梦中的景象：他看到传说里的仙女——西尔菲达单腿跪在自己身

旁，用充满柔情的眼睛注视着他。不一会儿，仙女缓缓地站起，开始环绕着詹姆斯"飞翔"，舞姿轻盈，裙裾摇曳。望着仙女美丽端庄的容貌，呼吸着她飞过后空气中残留的芬芳，詹姆斯身不由己地跟随着翩翩起舞。小伙子与仙女沉浸在无限的欢愉和幸福之中，全然忘掉了人世间还有待嫁的少女在等待着他。西尔菲达温顺地围绕着青年旋转，最后又含情脉脉地给了他一个甜蜜的吻……詹姆斯惊醒了，可他仍怀恋地追寻着自己梦里经历的一切。西尔菲达却悄然从大烟囱里消失了。

詹姆斯唤醒格恩，激动地询问他有没有看见刚才的场面。格恩疑惑地摇摇头，因为他也是美梦初醒，但他在梦里遇见了自己钟爱的姑娘——即将要与詹姆斯成亲的爱菲。詹姆斯深感失望。詹姆斯的母亲和爱菲从楼上下来了。格恩看到面前出现了梦中的爱人，便满怀希望地迎了上去赠礼致意。善良的爱菲对格恩微微一笑，随之就把目光转向伫立在一边沉思的詹姆斯："我的未婚夫在想什么？为何一副失魂落魄的模样？"詹姆斯脑海里还飘浮着西尔菲达的幻影，对未婚妻的到来没有做出应有的反应，只是当他发觉姑娘的面露愠色，神情不快时，才快步过去拉住爱菲向他伸来的手亲吻了一下。格恩心怀妒情，也想重复詹姆斯对爱菲的亲昵举动，却没有得到允诺。

结婚仪式即将举行，爱菲的女友们一个个步入客厅，她们身穿漂亮的衣裙，纷纷向詹姆斯一家表示庆贺。姑娘们还拿出随身携带的贵重饰物，要为新娘做婚礼上的盛装打扮。在这良辰吉日，屋子里处处洋溢着欢乐的气氛，只有詹姆斯显得那样神思恍惚，望着壁炉里冉冉升起的烟火，他心里又翻腾着那转瞬即逝的迷梦。忽然，詹姆斯感到眼前一亮，他发现西尔菲达又在厅堂内闪现。年轻人立刻转忧为喜，兴高采烈地向仙女奔去……可是，站在他跟前的不是西尔菲达，而是一个丑陋的老巫婆玛加，这不禁使他万分沮丧。

碰到能预测未来吉凶的巫婆，少女们都想请老太婆看看自己的手相。爱菲也要玛加占卜，急切地想了解詹姆斯是否真心爱她。玛加告诉新娘："新郎见异思迁，心中另有所爱！"格恩伸手要玛加看相，巫婆却好言道："呵，只有你是在真心实意地爱着心上的姑娘！"詹姆斯听见这些话语不禁恼羞成怒，立刻把巫婆轰了出去。格恩则请爱菲注意，玛加的预言迟早会变成现实。少女们都取笑格恩是可怜的单相思。爱菲爱怜地走到詹姆斯身旁，柔声细语地劝他不要生气，接着便与母亲上楼去做婚礼前的最后准备了。

詹姆斯一个人留在屋内，心烦意乱，矛盾重重："到底选择谁做自己的未婚妻？爱菲还是西尔菲达？"正在这时窗户倏地敞开，仙女伫立在窗前倾心地期待着他。詹姆斯走到仙女面前，忧郁地向她表示自己还不能马上忘掉对爱菲的恋情，况且今天又是与她成亲的日子。西尔菲达闷闷不乐地垂下双臂，快快地转身准备离去。已经深深跌入了对西尔菲达的爱情深渊的詹姆斯，心上再也抹不掉仙女的倩影，为了自私的情欲，他不顾一切地拦住仙女，与她难舍难分地拥抱在一起。西尔菲达请求詹姆斯快和她一同飞向森林，詹姆斯却又感到左右为难。仙女把爱菲的披肩垫在脚下，身体向詹姆斯轻轻靠去，詹姆斯抵挡不住西尔菲达这样的诱惑，终于无所顾忌地抱住仙女，与她热烈地亲吻起来。

格恩发现了詹姆斯和西尔菲达相恋的情景，急忙赶去告诉爱菲。詹姆斯听到有人进入房间的脚步声，慌忙地把西尔菲达藏在安乐椅背后，并用披巾盖住她。格恩领着人闯了进来，到处搜寻仙女，他走到椅子旁边，猛然掀开了披巾，却不见西尔菲达的影子。少女们再次嘲笑格恩是出于妒忌才演出刚才的一幕，爱菲也感到异常恼怒。母亲引进了祝贺的乡亲，热闹的婚礼开始了。宽敞的客厅里，老年人坐在桌旁饮酒，男女青年则在屋子中间尽

情地欢舞。詹姆斯垂头丧气，竟忘了去请新娘共舞，倒是爱菲主动来邀请他。突然间，詹姆斯看见西尔菲达正穿行在跳舞的人群中，步履如飞，忽隐忽现。他心绪大变，发疯似的追寻着仙女的踪影。宾客们大为诧异，不知詹姆斯家里发生了什么事情……

舞会结束了，结婚仪式正式举行。宾客们成行地站着，微笑地望着亭亭玉立的爱菲戴上新娘的花冠。詹姆斯心不在焉地与爱菲交换结婚戒指。但正当他要把戒指交换给未婚妻时，却被突然闪出的西尔菲达轻易地夺走了。同时仙女还不停地召唤詹姆斯："快跟我来，不然你将抱恨终生！"詹姆斯大惊失色，仿佛中了魔一般抛下了不知所措的新娘，随着西尔菲达"飞"走了。新郎的失踪引起满屋人的震惊，格恩当众宣布，他看见詹姆斯是与一位年轻美貌的姑娘往森林方向去了。爱菲痛苦地啜泣不止，她无法知道詹姆斯为何要如此薄情。宾客们无一不对他的行径表示愤慨。格恩乘机安慰爱菲，并向她透露爱慕之情。母亲怜惜地搂住了爱菲，格恩则慢慢地跪在她面前。

第二幕：山边森林中的空地。舞台的左侧有岩洞，前面是树。浓雾弥漫的夜晚。

幕启。老巫婆玛加坐在燃烧着的柴堆旁边，对着火焰上面的一口大锅施展魔法。她一会儿站起，围着火堆走动，每走三步就用长柄勺敲打一下锅边，一会儿又用勺子搅动一阵锅里煮着的东西，口中还念念有词。被玛加召唤来的魔女们聚集在她的周围狂舞。很快，大锅便冒烟沸腾起来了。玛加狞笑着从锅里挑出一块艳丽的披巾，这块浸透了魔药的织物将显示出巫婆的威力。

天渐渐亮了，乳白色的光线射进了树林，魔女们迅速地钻入岩洞。詹姆斯来到林中空地，他身上穿着仙服，与西尔菲达亲密地依偎在一起。转瞬间，恋人四周出现了一大群仙女。她们个个都是空气中的精灵，飘飘忽忽地跳着两脚几乎不着地的舞蹈着。西尔菲达忽然从詹姆斯身边消失了。詹姆斯赶紧回身去追她，却抓住了另一位仙女。他感到懊丧，心里怨恨西尔菲达不能常常在自己身旁，不能让他享受到爱情的欢愉。突然，玛加挡住了詹姆斯的去路，她手里拿着那条魔药浸泡过的披巾，神色诡秘地告诉他："你只要用这条披巾系在仙女身上，西尔菲达就将永远同你厮守，不再分离。"詹姆斯接过披巾，将信将疑地想试验一下它的魔力。西尔菲达"飞"来了，詹姆斯满怀希望地迎上去，美丽的仙女重新依偎在他的怀抱中。詹姆斯一边轻柔地抚摸着仙女的臂膀一边悄悄地把老巫婆给他的披巾披在仙女的肩上。刹那间，仙女似乎被雷电击倒，身上的"羽毛"一一脱落，浑身颤抖，痛苦异常。詹姆斯吓呆了，不知是什么灭顶之灾降临到自己头上。被魔法控制的西尔菲达惊惧地望着詹姆斯，心里明白死神已紧紧抓住自己。詹姆斯疯狂地抱住西尔菲达，尽力想挽救她的生命，可一切显然都无济于事，她慢慢地倒下，悲惨地死在自己所爱的詹姆斯怀中……林中响起了悲恸的音乐，西尔菲达的姐妹们陆续从各处聚拢来。她们团团围住仙女的遗体，一起把她高高举过头顶。随着送葬的哀乐，这群洁白的空气精灵护卫着西尔菲达渐渐隐入密林深处。周围一片寂静。过了一会儿，隐约听到远方传来喜庆的鼓乐声。透过树木的空隙，可以看到行进中的结婚行列，这是爱菲和格恩在举行婚礼。队伍通过林中空地，人们完全没有注意到跪在那儿发呆的詹姆斯——背弃了爱情的人，必将永远与痛苦和悔恨相伴，了却残生。

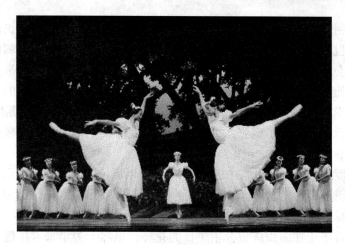

《仙女》剧照

3. 《睡美人》(*The Sleeping Beauty*)(三幕芭蕾)

剧本：伊·符谢沃洛吉斯基(I. Vsevolozhsky)

编导：马·彼季帕(M. Petipa)

音乐：彼·伊·柴可夫斯基(P. I .Tchaikousky)

首演：1890 年 1 月 15 日，莫斯科大剧院

【作品描述】

序幕：17 世纪，国王弗罗列斯坦十四世宫中的典礼大厅，庆祝阿芙罗拉公主命名日的仪式将在这里举行。舞台的左侧是国王、王后和阿芙罗拉公主的教母——几位仙女坐在高台。大厅深处有一扇通向客厅的大门。

幕启。宫女和一些宾客三五成群地站着，等候国王和王后的驾临。在庄严的进行曲声中，贵族、贵夫人们陆续登场。礼仪官卡塔尔保特在另一边逐个查对发给所邀仙女们的请柬。看来准备工作已一切就绪，卡塔尔保特发出了庆典可开始的信号。铜号齐鸣，通向客厅的门被打开了，国王、王后进入大厅。他们之前是侍童、阿芙罗拉公主的教师和喜气洋洋的奶娘，奶娘双手举着摇篮，里面躺着头戴花环的小公主。所有的嘉宾都面向这一隆重的行列屈膝敬礼。国王和王后还未登上高台，雄壮的号声又一次吹响。这是在向大家宣告，公主的保护人——仙女们已经到来。在优美的圆舞曲音乐伴奏下，夹竹桃仙女等五位教母接踵步入厅内。国王和王后连忙起身迎接，请她们上高台就座。丁香仙女——阿芙罗拉公主最主要的教母入场了，她的周围簇拥着手拿鲜花或大羽扇的侍女们。另外几位侍女走在后面托着女主人那华贵的拖地长裙。卡塔尔保特做了一个手势，侍童和少女们跳起了欢快的舞蹈。接着，仙女们也从高台走下表演了"六人舞"，每位仙女跳完自己的变奏独舞后都要走向摇篮，为她们的教女阿芙罗拉祝福。

丁香仙女最后一个走到小公主身旁，正当她要弯腰向阿芙罗拉祝福时，门外突然传来巨大的喧哗声。一个侍童慌忙奔上高台向卡塔尔保特报告："有一位忘记邀请的客人此时站在王宫的门口。她是卡拉包斯——本地最有威力和最凶狠的仙女。"卡塔尔保特对自己的疏忽万分惊惧，他全身发抖，匆匆地跑到国王和王后面前承认自己犯了错误。刹那间，身穿黑色长袍的卡拉包斯站在 6 只大老鼠拖着的车子上闯入了宫内，跟在她后面的是一群面目丑陋的侍童。国王和王后害怕礼仪官的过失会给小公主带来厄运，慌忙恳请卡拉包斯

原谅，众仙女也帮着他们向卡拉包斯求情。卡拉包斯毫不留情地冷笑着说："阿芙罗拉成年后一定会成为世界上最美丽、最聪明的公主，但她只要有一次被纺锤刺破手指，就将昏睡过去，永远不会苏醒。"仙女们对卡拉包斯的诅咒感到忧心忡忡。未来得及给公主祝福的丁香仙女从摇篮后走了出来，她俯身向公主说道："睡眠不会是永久的。有一天将出现一位王子，他为你的美貌所打动，吻了你的前额，那时你就会从梦中苏醒，成为他的新娘。"国王和王后似乎感到了宽慰，卡拉包斯却狂笑着乘上车子消失在黑夜之中。不安定的气氛依旧笼罩着大厅。

第一幕：弗罗列斯坦十四世宫中的花园。16 年以后，阿芙罗拉公主已出落成一个美丽的少女。今天，国王要为爱女举行一场盛大的舞会，届时还将有 4 位远道而来的王子向公主求婚，由她选择自己的意中人。

幕启。男女青年正在编织庆贺公主生日的花环。虽然十多年来卡拉包斯的咒语没有应验，但纺锤仍然是宫中禁止出现的物件。瞧！卡塔尔保特正在严厉地把几个挤在人群中看热闹、身上带着纺锤的妇女拉出去。国王早已宣布过禁令，而这几位妇女却毫不理睬。卡塔尔保特愤怒至极，立即下令将她们关入监狱。国王和王后出现了，4 位王子伴随着他们。国王问清情况后也十分生气，立刻同意了礼仪官的决定。王子们劝说国王宽恕"罪人"。他们认为，在阿芙罗拉公主生日这个快乐的日子里，弗罗列斯坦王国中不应该有人掉一滴眼泪。国王答应了王子们的请求，命令把这几个身带纺锤的妇女赶出宫去。

国王发了慈悲，全场为之欢呼，手持花环的姑娘们当即翩翩起舞。4 位王子还从未见过公主，当他们看到阿芙罗拉公主捧着鲜花，由举着花环的侍女们陪伴着出场时，不禁为她的美丽而感到震惊。他们争先恐后地跳起舞来，期望博得公主的垂青。公主在这些求婚者中间周旋，却并未对任何一个人有特别的好感。王子们围住公主，希望他能单独为大家表演一段舞蹈。于是，宫女们拉起了小提琴，公主欣然起舞，就在她旋转、跳跃的过程中，王子们轮流上前向她表示恭维。公主越跳越欢，动作轻快，舞姿优美。忽然，她看到一个老太婆用纺锤在为自己打拍子。从来没见过这玩意儿的公主好奇地接过了纺锤，边挥边舞，根本没把卡拉包斯的诅咒放在心上。

"纺锤"！卡塔尔保特大叫起来，可还没等他把公主手中的东西抢下，阿芙罗拉的手指已被纺锤的尖端刺破。望着被鲜血染红的手，出于恐惧，公主的舞蹈变成一种狂乱的动作，她不知所措地在人群面前乱跑，最后终于跌倒在地。国王和王后赶到女儿身边，看着她受伤的手指，明白公主已遭受到巨大的不幸。这时，老太婆急遽地掀掉了披在自己身上的斗篷，现出了原形。"啊！卡拉包斯！"4 位王子一见此状立即拔剑朝恶仙女刺去，然而卡拉包斯发出了恶魔般的笑声，已迅速隐没在从她身后冒出的烟雾之中。

舞台深处放射出异样的光芒——丁香仙女降临了，她挥动魔杖说道："放心吧！公主没有死，她只是睡着了，而且要睡上一百年！"然后，她又施展神法，使在场所有的人都保持着原来的姿态与公主一起进入长眠状态。最后，她又让地上长出了树木和丁香花丛，把王宫变成了一座密林。临走前，她还指令自己的侍从们小心看守这里的一切，不许外人进来打扰她的教女的安宁。

第二幕 第一场：阿芙罗拉长眠百年之后。茂密的森林地带。

幕启。远处传来号角声，这是杰齐林王子正在林中打猎。男女猎人们走进空地休息。不一会儿，王子同自己的老师以及贵族小姐们也上场了。他们开始喝酒嬉戏。老师提醒王

子可以在周围的女贵族中挑选一位称心的未婚妻。说话间，这些公爵、男爵、伯爵、侯爵的女儿们纷纷跳起性格各异的舞蹈，竭力向王子献媚。杰齐林手里拿着酒杯，嘲笑她们是枉费心机。王子没有动情，他还没有遇到自己理想中的爱人。号角声又响了，出发的时间到了。身旁的人都走了，王子一个人留了下来，他已经失去了再次射猎野兽的兴趣，陷入了沉思。

　　河上漂来了一艘装饰着金银珠宝的帆船，船上站着丁香仙女。她招呼王子过去，并告诉他："我将要把世上最美的公主的影子召唤出来，看她是否中你的意？"说罢，丁香仙女用魔杖一指，山岩即刻裂了开来，露出了沉睡中的阿芙罗拉公主和她的侍女。丁香仙女又挥动魔杖把阿芙罗拉叫醒，公主同女友们一齐跳起了娇媚的舞蹈。看到如此美丽的公主，杰齐林王子欣喜若狂，他激动地追逐着阿芙罗拉，并与她跳了段情深意长的双人舞，但最后公主仍旧从王子手中"溜走"，消失在山岩里。心中充满了爱情的王子扑倒在丁香仙女脚下，恳求她立刻把自己带往公主身旁。丁香仙女邀请杰齐林登上她的宝船，一同驶向睡美人的王国。

　　第二幕　第二场：睡美人的城堡。

　　幕启。浓雾渐渐散去，显露出一间宽大的房间，灰尘、蜘蛛网布满了各个角落。阿芙罗拉睡在一张有遮顶的大床上。国王和王后则躺在女儿的对面。侍从和贵族们也相互依偎在另一旁安眠。

　　丁香仙女领着王子进入室内。杰齐林兴奋地奔到公主床前，仔细端详着阿芙罗拉美丽的脸庞。然后俯下身子，深情地在公主的前额上亲吻了一下。顿时，天地间响起了雷鸣般的声音，魔法破除了，阿芙罗拉睁开双眼坐了起来。弗罗列斯坦的王宫又被灯火照得通亮，所有在场的人都苏醒了，他们互相拥抱跳跃，庆祝黑暗的日子已经过去。杰齐林王子恭顺地走到国王和王后面前请求把公主嫁给他。阿芙罗拉的双亲欣然允诺。在辉煌而温馨的音乐声中，国王将王子和公主的手合在一起。

　　第三幕：王宫大厅内即将举行阿芙罗拉公主与杰齐林王子的结婚仪式。

　　幕启。庄重宏伟的进行曲在典礼厅内回响。国王、王后、贵族们与阿芙罗拉公主、杰齐林王子由钻石仙女等人陪同相继出场。《波罗涅兹舞》，童话中的人物应邀纷纷来到婚礼上。他们是小红帽与大灰狼、灰姑娘与福尔丘奈王子、穿长靴的猫、小矮人和他的兄弟、蓝鸟和弗罗琳娜公主以及仙女们。《四人舞》，迷人的金仙女随着欢快的圆舞曲起舞；在银铃般声响的伴奏中，银仙女跳起了轻快的波尔卡舞；翡翠仙女似乎随着散发出五彩缤纷的旋律舞蹈；接着，在仿佛是电光闪烁的音乐声里，钻石仙女跳起了变奏舞曲。最后，4位仙女一起跳完了这段音乐的尾声部分。《性格舞》，骑士打扮的穿长靴的公猫和贵妇人装束的白猫表演了一段诙谐而又调皮的双人舞。《古典四人舞》，灰姑娘与福尔丘奈王子的双人舞节奏明快，旋律富于幻想，舞蹈中时时有模仿鸟翼扑动的矫健舞姿。《性格舞》，表现小红帽与大灰狼的故事片段："小红帽"把牛奶壶打破了，她吓得直发抖，大灰狼跑来"安慰"她。《别利松舞——性格舞》，小矮人和他六个兄弟排成一行，最小的小矮人穿着一双妖魔的大皮靴。他们迈着大步，围着大皮靴跳舞。忽然传来了妖魔的吼叫声，小矮人吓得蹬上大皮靴，其余六人相互拉着拼命地奔逃。《古典双人舞》，阿芙罗拉和杰齐林跳起了优美而华丽的双人舞。接着，王子跳第一变奏独舞，充满了青春活力。公主跳第一变奏独舞，舞姿典雅。最后，两人在瑰丽多彩的尾声中结束了这段舞蹈。

　　王子和公主的表演将全场的热闹气氛推向高潮。大厅内所有的宾客一起跳起了《萨拉班德舞》(17、18 世纪流行于欧洲宫廷中的三拍子舞蹈)。《终曲》，乐曲转入富有弹性和力度的玛祖卡舞节奏，阿芙罗拉和杰齐林也加入跳舞的行列。客人们都衷心祝愿公主与王子永远快乐。王宫内呈现出一派祥和、欢乐的幸福景象。

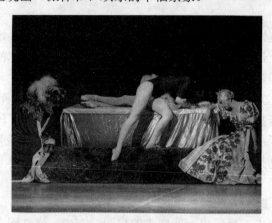

《睡美人》剧照

4. 《胡桃夹子》(*The Nutcracker*)(两幕芭蕾)

剧本：马·彼季帕(M. Petipa)

编导：列·伊凡诺夫(L. Ivanov)

音乐：彼·伊·柴可夫斯基(P. I. Tchaikousky)

首演：1892 年 11 月 17 日，圣·彼得堡

【作品描述】

　　第一幕　第一场：18 世纪末 19 世纪初。德意志地方的一座小城镇，市议会议长斯塔尔鲍姆博士家的大客厅(圣诞节前夕)。

　　幕启。窗外飘着白雪，屋内炉火正红，温暖如春。博士夫妇和他们的女儿克拉拉、儿子弗里兹正忙着做过节的准备。客厅中央竖起了一棵圣诞树，已被装饰一新。今晚将要举行圣诞晚会，这是亲友相聚、儿童欢乐的日子。挂钟敲了九下。门敞开了，孩子们跟着父母来到这儿做客，看见屋子里张灯结彩的圣诞树，他们都高兴得手舞足蹈。博士夫妇给孩子们戴上了漂亮的纸帽，同时祝贺他们的父母节日快乐。大家围着美丽的圣诞树兴高采烈地跳起优雅的小步舞和欢快的塔兰台拉舞。客厅内洋溢着节日的欢乐气氛。开始分发礼物，孩子们都安静地坐在那里看着他们的父母。忽然，屋内灯光摇曳不定，大挂钟上那只吓人的猫头鹰张开了翅膀。一位长得非常像猫头鹰，留着一把长胡须的老头腋下夹着个大盒子从门口走了进来。小孩看到他的模样都害怕地躲到了大人们身后。博士哈哈大笑，原来此人是博士的老友——市议会议员德罗赛尔梅耶。老头微笑地站在房间当中，不慌不忙地从大盒子里往外拿礼物。克拉拉和弗里兹都睁大了眼睛瞧着。德罗赛尔梅耶像一个魔术师似的先取出一颗卷心菜，然后又拿出一块大蛋糕分给克拉拉和弗里兹。收到这样的礼物，克拉拉很不高兴，差点要哭出来。老人似乎猜透了小女孩的心思，又从盒子里拿出一个玩偶士兵。这个玩偶可真是好玩，它居然在人们面前跳起了华尔兹舞。孩子们都非常惊奇，克拉拉脸上的不开心也烟消云散。

　　时钟敲过十点，是孩子们睡觉的时候了。但克拉拉和弗里兹玩兴正浓，他们想把木偶玩具都抱进卧室去。可是父母却说："不行！你们去睡觉，木偶得放在客厅里。"克拉拉听到这些话立刻嘟起了嘴。德罗赛尔梅耶看见小女孩满脸不高兴，就又从自己的口袋里掏出了一个木偶递给她。这个"家伙"模样很特别，手和嘴都很大，脸也不漂亮。克拉拉问德罗赛尔梅耶："这是什么人？"德罗赛尔梅耶答道："这叫胡桃夹子！"说着便顺手摸出一颗胡桃放到这夹子中夹碎。夹子夹碎胡桃的声音使弗里兹感到十分有趣，他也接过来试了几下。克拉拉要哥哥把夹子还给她，可弗里兹说没有玩过瘾。于是，两个孩子争吵不休，互不相让。德罗赛尔梅耶抓过弗里兹手里的胡桃夹子交给克拉拉。弗里兹大为生气，不顾一切攥住木偶不肯撒手。结果胡桃夹子被弄坏了。克拉拉顿时伤心地哭了，还又急忙爱怜地把它抱到玩偶们睡的床上。德罗赛尔梅耶装成医生给胡桃夹子治疗，并在它脑袋上缠上一条手绢。一会儿，弗里兹将胡桃夹子忘了，他和小朋友们举着自己的礼物，又是敲鼓又是吹号地闹个不停。斯塔尔鲍姆博士夫妇领着客人们跳了最后一段舞蹈，然后大家互道晚安，各自离开客厅休息去了。

　　深夜，圣诞树在窗外射进来的月光下闪闪发亮，空荡荡的客厅一片寂静。克拉拉穿着睡衣，轻手轻脚地溜了进来。她惦记着胡桃夹子，朝着放它的小床走去。突然，站立在挂钟上的猫头鹰扑腾起翅膀，随之响起了报告已经是午夜十二点的钟声。就在这时，女孩子发现有一只肥大的耗子窜进了房间。她心里一阵害怕，赶紧躲到窗幔后面，蜷缩到沙发上。奇怪！圣诞树和树下那些玩具怎么像是长大了？连那几个玩具士兵也越长越高。耗子也变大了，大模大样地在克拉拉身边跳来跳去。咦——瞧，士兵们和耗子打起仗来了，耗子王率领它的部下猛烈攻打士兵。士兵们节节败退，看来就要溃不成军了。蓦然间，胡桃夹子从床上翻身下来参加战斗。它也变得和真人一样，勇敢地指挥士兵接连向耗子发动进攻。耗子和胡桃夹子对打起来，耗子们乘机围住了胡桃夹子。眼看胡桃夹子就要打输，在这紧急关头，克拉拉忘掉了惧怕，拿起自己的拖鞋朝耗子的头上砸去，正巧，打中了它的脑袋。这一下可为胡桃夹子赢得了时机，它趁势用剑结束了耗子王的性命。一见首领倒毙，其他耗子纷纷从克拉拉身边逃散。

　　恢复了平静的克拉拉从沙发上坐了起来，这时她才发觉不知从什么时候起胡桃夹子已变成了一位英俊的王子。他感谢克拉拉救了自己，为报答小姑娘的恩情，准备带她到糖果王国去游历。

　　第一幕　第二场：舞台转亮。客厅、圣诞树都已消失。胡桃夹子王子和克拉拉一起来到了白雪皑皑的松树林中。四周飘浮出一群白雪仙女，她们燃起火迎接客人。随后，在悦耳的乐曲声中，她们跳起了华美的雪花舞。克拉拉心旷神怡，她跟着王子继续朝前旅行。

　　第二幕：糖果王国。

　　幕启。王子和克拉拉抵达这个一切都是用糖果制成的王国。当他们上场时，城门大开，糖果王国的女王气宇轩昂地领着仙女和许多侍从出来欢迎他们。王子和克拉拉被引至城堡里一个豪华的大厅中，主人们将要在这里举办盛大的舞会款待远道而来的贵宾。王子把克拉拉介绍给女王。女王询问了王子的近况，王子跳了一段舞，讲述他奇特的经历：耗子王及其部下怎样攻击士兵；克拉拉如何在最危急的时刻解救了他。女王热烈庆贺王子的胜利，下令开始跳舞。舞台上展现出一系列神奇绚丽、美妙多姿的舞蹈。

　　"巧克力"——活泼洒脱的西班牙舞；"咖啡"——笼罩着神秘色彩的阿拉伯舞。

"茶"——快速灵巧的中国玩偶舞; "糖棍"——欢快狂热的俄罗斯"特列帕克"舞。

"杏仁"——有短促、跳跃的长笛舞伴奏,一群牧羊女出来跳舞。

"酒心糖果"——法国童话里生过许多孩子的"生姜妈妈"及她的子女们的舞蹈。

"花之圆舞曲"——圣诞蛋糕上用奶油做的朵朵玫瑰花跑下来跳的一段华丽的舞蹈。

最后,在钢片琴流水般的叮咚声中,糖果仙子和骑士跳起了雍容华贵的双人舞。一个接一个的舞蹈深深迷住了克拉拉,而最使她惊喜的是女王竟把原来戴在耗子王头上的王冠送给她。小女孩接过礼物,陶醉在无比的喜悦中,仿佛自己也登上了王位。胡桃夹子王子和克拉拉结束了糖果王国的游历,在女王、仙女和骑士等主人的阵阵祝福声中依依不舍地离去……欢愉,幸福的气氛弥漫了整个舞台——克拉拉躺在沙发上苏醒过来,原来她是在圣诞之夜做了个甜蜜的美梦。

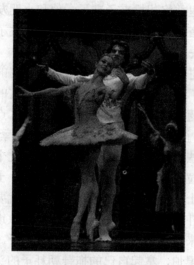

《胡桃夹子》剧照

5. 《红色娘子军》

舞剧编剧: 集体创作

舞剧作曲: 吴祖强、杜鸣心、戴宏威、施万春、王燕樵

舞剧编导: 李承祥、蒋祖慧、王希贤

舞剧首演: 1964 年 9 月北京

主要演员: 白淑湘、钟润良、刘庆棠、王国华、吴静珠、李新盈等中央歌剧舞剧院芭蕾舞团演员

荣获奖项: 1994 年获"中华 20 世纪舞蹈经典作品"金像奖。

【作品描述】

芭蕾舞剧《红色娘子军》是根据梁信的同名电影改编的。

序: 十年内战时期,海南岛。要被恶霸地主南霸天卖掉的贫农女儿琼花挣脱束缚,夺门而逃。

第一场: 椰林。琼花被前来追捕的恶奴打得昏死过去,南霸天以为琼花已死,与奴仆仓皇而去。红军干部洪常青与通信员小庞化装侦察途经椰林,救起琼花,指引琼花投奔红区。

　　第二场：红色根据地广场。军民正在共同迎庆"红色娘子军连"的成立。琼花赶到会场，受到热烈欢迎和亲切关怀。她愤怒地控诉了南霸天的滔天罪行，激起军民万丈怒火。琼花入伍，连长授枪。

　　第三场：南霸天的庭院。洪常青化装深入虎穴，约定午夜与娘子军里应外合，歼灭南匪。琼花悄悄进入匪巢同小庞联络，见到南霸天，忍不住满腔怒火，擅自开枪，致使南霸天逃跑。洪常青沉着指挥，迎接战友攻破了匪巢，群众一片欢腾。洪常青对琼花违反纪律的行为进行语重心长的教导。

　　第四场：红军宿营地。洪常青给娘子军上政治课，琼花豁然开朗，根据地的乡亲们采荔枝、编斗笠，慰问红军。白匪进犯根据地，战士、民兵、担架队告别亲人，满怀胜利的信心出征杀敌。

　　第五场：山口阵地。洪常青率阻击排战士，坚守山口阻击敌人。任务完成后，洪常青掩护战友们撤离阵地，不幸身负重伤，昏迷被俘。

　　过场：我军主力以排山倒海之势，奋勇前进，追歼匪军。

　　第六场：南霸天的后院。红军主力攻入南匪老巢。洪常青怒斥顽匪，英勇就义。红军解放了椰林寨，打死了南霸天。在火线上光荣入党的琼花接任了党代表职务。战斗的歌声响彻云霄。

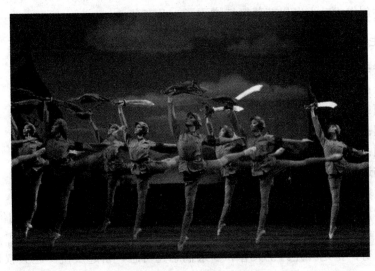

<p align="center">芭蕾舞剧《红色娘子军》剧照</p>

【作品赏析】

　　中国的第一代芭蕾舞剧编导大多是从学习民族舞蹈转向芭蕾专业的，他们的民族文化背景无疑有助于芭蕾舞剧民族化的探索。

　　《红色娘子军》的上演，虽不是严格意义上"民族化"的首开纪录，却可以说是第一部成功的大型中国芭蕾舞剧，不管是内容还是形式都体现出鲜明的中国特色。当然芭蕾舞剧《红色娘子军》的成功，在很大程度上应归功于电影与音乐先期的成功。电影曲折的故事性和音乐动人的感染力，为芭蕾舞剧的创作打下了很好的基础。而原作体现出的大无畏的革命主题与时代精神更是激励了无数的观众。芭蕾舞剧主要是在原作的基础上充分发挥舞蹈艺术的表现特点：一方面更加强调浪漫主义的激情；另一方面注重刻画舞蹈的人物形

象。于是世界芭蕾舞台上出现了英姿飒爽的"穿足尖鞋"的"娘子军"的女性形象，将芭蕾的精华与中国的气派融为一体，这无疑是发源于西方的芭蕾传入中国后的一个创举。

《红色娘子军》在舞蹈设计中吸收了多种元素以达到芭蕾的民族化。一是在舞蹈语汇上努力将芭蕾舞和军事动作加以融合，以创造符合剧中人物身份的舞蹈语汇。比如第二场娘子军的"练兵舞"用立足尖来表现立正。其他像射击、投弹、刺杀的舞蹈完全来自生活，是军事动作与芭蕾舞足尖技巧的结合，比较生动地塑造出女战士们的飒爽英姿。二是将中国民族舞蹈和芭蕾舞进行结合创造。比如琼花性格顽强泼辣，就用了"足尖弓箭步亮相"以及独舞和双人舞中所采用的"倒踢紫金冠""乌龙绞柱"等强烈有力的动作来表现。洪常青性格坚毅刚强，他出场的舞蹈造型吸收了京剧"亮相"的手法，沉稳挺拔，具有一往无前的革命气概。南霸天和老四等反面人物的造型设计则更多来自京剧的身段、戏剧表演和中国的拳术。

《红色娘子军》中富有海南地方特色的舞蹈语言也给观众留下了难以磨灭的印象。《快乐的女战士》《我编斗笠送红军》等舞蹈中姑娘们挺胸提胯的感人动律，手中斗笠的戴、提、甩、转、遮等动作，均来自海南的黎族舞蹈。黎族舞蹈与芭蕾舞结合在一起，很好地展现了姑娘们的体态美和朝气蓬勃的欢乐气氛。这部舞剧具有创造性的民族化的芭蕾舞蹈语汇、悲壮动人的革命故事、恢宏绚丽的时代场景、鲜明的人物形象以及海南岛的风景特色，它的创作成功为世界芭蕾舞坛增添了一朵奇葩。

6. 《白毛女》(中国芭蕾舞剧)

舞剧编导： 胡蓉蓉、傅艾棣、程代辉、林泱泱

舞剧音乐： 严金萱等

舞剧表演： 蔡庆、顾峡美、凌桂明、孔令璋等

舞剧首演： 1965 年上海舞蹈学校于"上海之春"音乐节演出

荣获奖项： 1994 年获"中华民族 20 世纪舞蹈经典作品"金像奖。

【作品描述】

现代芭蕾舞剧《白毛女》是根据同名歌剧改编创作的。

序幕： 黄世仁家大门口。穷苦的人们受剥削，流不完的眼泪，诉不尽的仇恨。

第一场： 杨白劳家。除夕，农民杨白劳和喜儿准备过年。汉奸恶霸地主黄世仁上门逼债，打死杨白劳，抢走喜儿。王大春和乡亲们忍无可忍，奋起反抗。赵大叔指点他们参加八路军。

第二场： 黄家。不堪凌辱的喜儿在张二婶的帮助下逃出虎口。

第三场： 芦苇塘边。狗腿子穆仁智紧追喜儿，在芦苇塘边发现喜儿失落的鞋子，误认喜儿投河已死，悻悻而归。

第四场： 荒山野林。喜儿在风刀霜剑中拼搏了多少个寒暑，满头秀发由黑转灰，由灰变白。她登山攀岭，仰对长空，发誓要活下去报仇！

第五场： 家乡村头。大春带领八路军回到家乡，决心把受苦难的人民救出苦海，得知喜儿的遭遇，更是怒火中烧。黄世仁、穆仁智闻风丧胆，匆匆逃跑。

第六场： 奶奶庙。白毛女(喜儿)在奶奶庙与黄世仁、穆仁智相遇，恨不得把他们撕成千万条。大春等追捕黄世仁而至，惊疑白毛女，尾追而下……

第七场：山洞。白毛女与亲人相见泪涟涟，受尽苦难终于重见天日。

第八场：广场。喜儿和劳苦大众喜获新生。

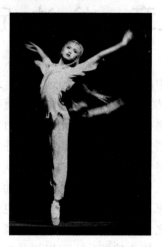

中国芭蕾舞剧《白毛女》剧照

【作品赏析】

故事的背景被设定在抗日战争时期的中国北方农村，与西方芭蕾的文化环境有着天壤之别。但是整个舞蹈将 19 世纪优雅的西方古典舞蹈与中国的民间舞蹈以及舞台剧艺术结合在一起，成为"洋为中用"的范例。

舞剧创作并未因循于原作去走捷径，而是根据芭蕾艺术的特点进行了再创造。它巧妙地运用了中国古典舞、民间舞的素材，以写实与浪漫相结合的方法将剧情予以芭蕾化的展现，尤其在塑造人物方面，既运用芭蕾语汇，又吸取了中国民族民间舞、传统戏曲以及武术之长来充实和丰富表现手段。

剧中的人物鲜明生动，并且得到了作者的深度挖掘。例如，刚开始的时候，喜儿的舞蹈欢快优美，以展现她的天真和纯朴，但是一些跳跃的动作也显示出她天性中刚强的一面。在悲剧的发展过程中，喜儿的舞蹈就变得激昂有力，展现了坚强的性格。在大春等军人的舞蹈设计中则融入了一些武术动作。舞蹈艺术家们在探索怎样以舞蹈语言表达复杂的人物情感的过程中，使中国的现实内容和西方的芭蕾艺术形式完美结合。《白毛女》"旧社会把人逼成鬼，新社会把鬼变成人"的真实故事，充满了戏剧性，具有相当的典型意义，感动了中国千千万万的老百姓。

这部芭蕾舞剧对于剧中主要人物的性格。如喜儿的纯真、甜美和变成"白毛女"后的坚韧、刚毅，大春的朴实、敦厚及参军后的英勇、干练，以及黄世仁的阴险、毒辣等都刻画得比较鲜明、生动。这其中既有大胆直白的揭露，也有迷人的艺术魅力。

三十年来，《白毛女》与《红色娘子军》一道，在中国芭蕾舞剧发展史上具有里程碑的意义。它们是"洋为中用"的深层次实践，以其独有的中国特色自立于世界芭蕾艺术之林。中国舞蹈家们以集体智慧弥补了经验之不足，使芭蕾中国化的探索在一开始就起步于一个较高的起点。

第三章 书法欣赏

书法是中华民族艺术园地中的一朵奇葩,源远流长,经数千年的历练,最终发展成为区别于其他民族最富有特色的艺术形式。书法是中国人特有的艺术素质与审美观念的完美结合,更是中华民族传统文化思想最凝练的物化形态。由古而今,书法作为最能体现中国文化深层内涵的艺术,赢得了诸多学者对它至高无上的评价。林语堂认为,如果不懂中国书法及其艺术灵感,就没有资格谈论中国的艺术。沈尹默说:"世人公认中国书法是最高艺术,就是因为它能显示出惊人奇迹,无色而具画图的灿烂,无声而有音乐的和谐,引人欣赏,心畅神怡。"著名美学家、美术史家邓以蛰先生也认为,"吾国书法不独为美术之一种,而且为纯美术,为艺术之最高境"。当代法籍华裔学者、艺术家熊秉明先生很明确地指出:"书法代表中国文化最核心的部分,可以说是核心的核心。"当中国书法昂然于世界艺术之林时,其超凡的艺术品格,同时也使许多异域的学者、艺术家为之倾倒。很早以前,中国书法便传入日本、朝鲜等国,成为其民族文化的一个重要组成部分。近代一些西方艺术家对中国书法也是情有独钟,他们的艺术创作都曾从中国书法中汲取过营养。世界著名的艺术大师毕加索曾经说过:"倘若我是一个中国人,那么我将不是一个画家,而是一个书法家。我要用我的书法来写我的画。"由此可见,中国书法已经不仅仅是中国本土的文化现象,而是日益成为具有世界意义的东方文化。在迎来中华民族伟大复兴的今天,作为当代学子,了解这门古老而仍然生机勃发的艺术,提高和丰富自己的书法审美修养,对传播弘扬中华民族的传统文化,可谓意义深远。

第一节 书法的艺术特质

中国的书法艺术,无非就是以毛笔书写汉字而已,看起来很简单,没有任何神秘之处。但事实恰恰相反,越高深的艺术,其表现形式往往越简单,而其内涵却更趋深邃,在有限中孕育无限。在它简单质朴的语言构成中,蕴含着卓尔不群的艺术特质。

一、纵横成象——书法艺术的意象说

(一)书法意象说溯源

对于书法的认知研究,多不能避开对书法意象的关注。书法作为植根于汉民族文化土壤的艺术形式,脱胎于实用文字,跻身于造型艺术的行列中,正是以"意象"这一哲学理念为理论根据,支撑其不断发展和完善。意象贯穿于书法艺术萌生、发展的始终和创作、欣赏的全过程,始终起着统率灵魂的作用,是构建书法艺术的内核。

中国书法以"意象"论书的文化渊源可以追溯到《易》学思想。《周易·系辞》说:"书不尽言,言不尽意,圣人立象以尽意。古者庖牺氏之王天下也,仰则观象于天,俯则

观法于地，观鸟兽之文与地之宜，近取诸身，远取诸物，于是始作八卦，以通神明之德，以类万物之情。""意象"之说，首先，主体对于象的选择并不是盲目的再现，立象是在上古人对客观物象审视积累后再作主观意蕴上的把握与理解，并以此进行创造，它应该是一种表现。这种表现是主客体的高度融合。实际上，立象说构成了上古人的宇宙本体论，在立象的背后潜隐着先民天人之际的哲学思考，这为书法从实用脱胎而出，逐渐向艺术化转型提供了理论依据。

最早把"意象"作为一个文学理论范畴提出来的是南北朝时期的刘勰，他在《文心雕龙·神思》篇中说："是以陶钧文思，贵在虚静，疏瀹五藏，澡雪精神。积学以储宝，酌理以富才，研阅以穷照，驯致以怿辞，然后使元解之宰，寻声律而定墨；独照之匠，窥意象而运斤；此盖驭文之首术，谋篇之大端。"其中他对"意象"的形成及其在艺术构思中的作用作了较明确的说明，认为文艺创作的基本任务就是"寻声律而定墨"和"窥意象而运斤"。所谓"意象"，正是艺术家胸中之"意"与作品之"象"两者的结合。书法"意象"说正是吸收了这一观点，而逐渐形成创作和批评体系的建构。

古典书论中，最早将"意象"二字并提的是唐开元时期的书法理论家张怀瓘，他在《文字论》中说道："探文墨之妙有，索万物之元精。以筋骨立形，以神情润色。虽迹在尘壤，而志出云霄。灵变无常，务于飞动。或若擒虎豹，有强梁拿攫之形；执蛟螭；见蚴蟉盘旋之势。探彼意象，如此规模。忽若电飞，或疑星坠，气势生乎流便，精魄出于锋芒，如观之，欲其骇目惊心，肃然凛然，殊可畏也。"他认为以翰墨构成的筋骨神情，足以体现万物之精魄，所谓"骇目惊心，肃然凛然""擒虎豹""执蛟螭"之喻正是主体之情与艺术形象契合的结果，其将书法的意象表现性诠释得相当完整。明于此，我们对于古代书论中大量生动的描绘也就不难理解了。从蔡邕"若坐若行，若飞若动，若往若来，若卧若起……纵横有可象者，方得谓之书矣"到卫夫人的"每为一字，各象其形"；从魏晋时大量书法品评的出现到后来对这种品评的进一步阐发，关注与谈论的多是书法的"意象"问题。把这些言论总括起来，就是张怀瓘说的"囊括万殊，裁成一相"，书法"意象"正是对自然物象的高度概括，并不拘于某一个别、具体的事物，是借助有限的笔墨语言阐释美的无限可能性，它激起的审美感受是混沌的，也是明晰的，这是书法"意象"的特点，也是书法的魅力所在。

清人刘熙载说："圣人作易，立象以尽意。意，先天，书之本也；象，后天，书之用也。"这段话虽说的是"意"与"象"的关系，但同时也点破了书法艺术的基本特征——"意象"。书法之"意象"就审美心理角度来说是心和物的统一，就艺术认识论角度来说是"意"和"象"的契合，就作品表现审美特征来说是情和景的交融。书法正是以汉字为载体，通过笔墨"意象"体现繁复纷呈的个性和心态。书法的"意象"绝不仅是状物拟态的模仿，应该有更深层次的内涵。书法中如"万岁枯藤""千里阵云"的点画描述不是再现自然物之形，而是自然物态的意象写征。

可见，书法中的象有可见之象，如笔墨线条的特征，有不可见之象，即通过可见的笔墨在特定语境和条件下以联想、通感的方式生成的象外之象。意，乃书法所表现出作者的主观情绪、神情和意志。书者的心情、情趣不可能直截了当或者一目了然地展示给欣赏者，而是通过艺术作品之"象"来暗示书者之"意"。"意象"二字一隐一显，一本一用，概括得完整而精准，不断变化、充实和完善，贯穿、影响着不同历史时期的书法创

作、书法批评及书法本体论探索的全过程。

(二)书法意象构成的载体——汉字

汉字是书法艺术的载体。书法艺术的基本特征，在于其以汉字为基础，以具有表现力的笔墨挥运创造出表音表意的"符号图形"的同时，亦创造出具有生命活力的审美形象。在心手双畅的笔墨运动中，我们看到的是一个充满神奇的生命意象的世界。东汉许慎《说文解字序》说："书者，如也。""如"到底指的是什么呢？我们不妨摘梁武帝萧衍《古今书人优劣评》数则："钟繇书如云鹄游天，群鸿戏海""王羲之书字势雄逸，如龙跳天门，虎卧凤阙""蔡邕书骨气洞达，爽爽如有神力""韦诞书如龙威虎振，剑拔弩张""萧子云书如危峰阻日，孤松一枝""索靖书如飘风忽举，鸷鸟乍飞"。如者所指，意象是也。书法之所以具有意象性，离不开汉字本身的意象性特征。汉字的创造，是先民令人遐思不尽的伟大的意象思维过程，也是一个创造意象艺术作品的过程，一个创造意象文字的过程。

我们的汉字，其创造途径有二：一是描写形象，二是符号抽象。东汉许慎总结提出汉字的构造、创造的 6 种方式：象形、形声、会意、指事、转注、假借。象形意义的图形，虽名曰象形字，其实都是意象字。甲骨文中的象形、马形，这些类似于儿童画的形象正是人类创造应用汉字初级阶段的意象思维方式的体现。

早在仰韶半坡文化的史前时期，先民们便已经具有模拟再现自然物态的能力。距仰韶半坡陶器刻画符号 3000 年之后出现的甲骨文已是臻于高度成熟的文字体系，这就使我们完全有理由认为，甲骨文之前的仰韶半坡陶器刻画符号是具有深刻的、抽象文化意蕴的文字。文字在早期阶段对自然现象的提取是高度概括化、抽象化的产物，在很大程度上可视为心构之象。即便是象形也如同传闻中的纪事一样，从一开始象形字就包含超越被模拟对象的符号意义，例如，一字表现的不只是一个或一种对象，经常是一类事实或过程，而且也包括主观的意味要求和期望。这就是说，象形中即蕴含"指事""会意"的成分。正是这个特征使汉字的象形在本质上有别于绘画，具有特有的意象价值和功能。

汉字本身的意象特征，在其篆书阶段仍然是有象可循的。如金文中的牛形，用正面牛头表示牛，以局部代表整体，其后大篆、小篆中的牛字就是它的再简化。隶变以后沿用至今的方块汉字已经是纯符号化的文字，汉字在篆书中有过的象形因素已经消失得难见其踪了。我们仔细分析从原始符号以后的甲骨文、金文、大篆、小篆中的象形字，实际上也不是具体的象形，更不是绘画六法论中的"应物象形"。这种不似之似，意象是也。所以，严格地讲，象形字实际上也只是意象字，如此说来，隶定以后的汉字就更是意象文字了。

甲骨文　牛

中国汉字的创造实际上正是在意象思维过程中进行的。以象形为基础，通过符号和象形两个途径产生、繁衍出数万余汉字，构成书法意象创造过程中的原载体。

(三)书法创作中的意象铺陈

"意象"作为书法艺术创作的基本准则和要求，是书法创作的生命和灵魂。如果没有"意象"的支撑，书法创作只能停留在汉字实用书写层面上，困滞于实用标准之中，而无

法上升到艺术的境界。

"意"赋予书法创作以激情、灵感、个性和创造，是书写者在书法创作中的主观反映，"象"则是书法创作中为了表现主观情感而依托的客观形象，给予书法创作所要表情达意的载体。"象"与"意"是一对不可分割的审美范畴，二者融为一体。没有"意"，"象"将失去生命力；没有"象"，"意"也将无处寄托。书法创作中，"意象"是书法行为的思想和动力、精神领袖，并最终以可视的笔墨形象显现为艺术的硕果，在书法创作中具有无法代替的主体性意义。

"意"是书法创作的先决条件，在书法创作过程中起着统帅作用，是关乎书法作品成败的重要因素。它绝不是指某种抽象的道理，而是在形象、理性和感情相统一基础上所构想的具有完整性的艺术形象。在挥毫之前，"意"表现为一种构想和心象。蔡邕早在《笔论》中说过："书者，散也，欲书先散怀抱，任情恣性，然后书之。"只有在创作之前性情散淡、神意舒缓，才能使作品风神萧散、不滞于物。王羲之《论书》中也说："凡书贵于沉静，令意在笔先，字居心后。"这里所言书法家在创作之前一定要对作品的整体风格、技法选择、气势风韵等做出一个全面的构想，在脑中形成整体的规划。"意后笔前者败""意前笔后者胜"正是强调了书写之前"立意"的重要性。

晋　王珣《伯远帖》

在书法挥毫创作的过程中，"意"体现为笔意、意态和神韵，贯穿于书作的字里行间，赋予书作无限的生命力。王羲之要求作书过程中做到"若作一纸之书，须字字意别，勿使相同"，陶弘景则强调要"手随意用，笔与手会"。书法虽然书写的是汉字，但其美的实质是以汉字为媒介或载体，通过文字点画的书写和字形结构去反映客观事物的形体和动态美。也就是说，客观事物的意态和形象留在人心中的影子逐渐沉淀为一种意象，书法家就是借助汉字这一载体将这种意象表现出来，从而创造出美。对于书法的这一特点，历代书论家不厌其烦地详加叙述。西晋成公绥论隶书对自然物象的模仿时说："或若蛟龙盘游，蜿蜒蠹盆，鸾凤翱翔，矫翼欲去；或若鸷鸟将击，并体抑怒，良马腾骧，奔放向路。"书写者将自然物态的意象自觉不自觉地融入字的点画线条中，使作品充满无穷的生命力。

汉　《鲜于璜碑》(局部)

从大处着眼，书法意象的构成还表现为以长短、粗细、浓淡等不同质感的黑色线条对书法平面进行多样的、富有情趣的块面分割，从而在黑与白的对比中造成疏朗、紧密、浑圆、尖峭的不同空间感知，这些错落着的黑白对比的空间即是书法意象构成中重要的物质形式，它对于书法审美意象的

生成具有重要作用。

书法作品创作出来，它的物化形态之中蕴含着作者及其所处时代、社会的风格特征与审美取向，这些都将沉淀为书法意象的内质，伴随着欣赏者的发掘而显现为审美的意象。大凡有深"意"的书法作品，往往多趋向于审美的佳境，令人流连其间，味之不尽。反之，则少有生趣，索然无味，难登大雅之堂。

(四)书法欣赏中的意象感知

"意象"是书法创作的基础语言，是沟通创作和观赏的艺术桥梁，书法欣赏的过程，实质上是游弋于艺术作品，利用意象思维进行意象审美感知的过程。

一些欣赏者面对书法作品往往多有急于试读书写文本内容的冲动，这恰好与真正意义上的书法欣赏失之交臂。虽然在古代相当长的时期内，书法兼有实用与艺术的双重特性，但这绝不能说明古人欣赏书法是从实用性角度出发的。如果这种假设成立，那么为何古代连篇累牍的书论以形象化的词句赞美书家书艺，而没有赞美他们书写清楚、工整，便于识别。由此可见，对于一个有专业欣赏素质的读者来说，书法欣赏首先关注的应该是形式而不是内容，即是书法艺术本体意义上的意象美，而不是文字内容美。

人们习惯凭自己直觉的第一印象去审读书法作品，这时欣赏者的着眼点是整幅书法作品所给予他的总的意象感知，书法欣赏正是通过联想与通感对书作中的自然物象特征与人自身生命力量的把握。所观作品是刚是柔，是雄强是俊秀，欣赏者在心中生成的将是动态的意象显现，或如美人含羞，或如壮士扼腕，或如鹤游碧霄，或如狮子搏象，作品在欣赏行为的作用下鲜活了起来，欣赏者获得了最初的审美感知。

把握总体意象外，接下来可以见到字的大小对比、长短安排、虚实映衬、方圆变化、浓枯调和，章法上的起承转合、疏密穿插等，这一过程具有历时性。例如，索靖论述草书的生动形象："夫草书之为状也，宛若银钩，飘若惊鸾，舒翼未发，若举复安。"既可以说草书中包含了惊鸾舒翼的意象特征，也可以说是通过草书点画，唤起了人们以往所见惊鸾舒翼的姿态在自我心中引起的感受。反之，如果书写点画没有捕捉到美好事物的意象特征，就会变成没有生气的、拙劣的书法。黄庭坚曾说"小字莫作痴冻蝇"，指的是书写小字时如果写得萎缩、呆板，像冻僵的苍蝇一样，就称不得精妙的小楷。这里以"冻蝇"的神态对应僵板拙劣的小楷可谓精妙至极。

古人所谓"字外求字"，就是要求我们在欣赏书法作品时，必须透过点线变化的形式美追求书法家的阅历、见识、学问、气质、感情波动等内在因素，追寻书法作品的精神实质。要透过这些墨迹，看到墨迹之后所折射出的精神内涵。也就是说，在欣赏书法的时候是将这些墨迹"人化"。从这个意义上说，欣赏书法就是欣赏人。线条内力苍劲、粗糙毛涩如老人的手；线条圆滑光洁、爽直流畅、节奏均匀，如少女柔嫩而光滑的肌肤和飘逸的长发。再如，古人因感知王羲之书法意象中婉媚流便、含蓄蕴藉、古拙质朴的飘逸之气，故而品其书作如"谢家子弟，纵复不端正者，爽爽有一种风气"，评褚遂良书如"美人婵娟，似不任乎罗绮"，评颜真卿书如"忠臣义士，正色立朝，临大节而不可夺也"。对书法意象感知的同时，欣赏者也可运用意象思维，在与书法作品的晤对共鸣中将自己的主观感受注入，从而得到对自我本质力量的确认，使之充满人本意义色彩，此正构成书法欣赏中妙不可言的意境。

朱光潜《艺术杂谈》中说："我在看颜鲁公的字时，仿佛对着巍峨的高峰，不知不觉地耸肩聚眉，全身的筋肉都紧张起来，模仿它的严肃。我在看赵孟頫的字时，仿佛对着临风荡漾的柳条，不知不觉地展颐摆腰，全身的筋肉都松懈下来，模仿它的秀媚。"这是由作品唤起的欣赏者心灵深处潜藏着的某种模糊而又抽象的情感体验。这种富有内涵的意象通过生动的线条被唤起和激活，于是完成了创作与欣赏中意象的交汇感知。

唐 颜真卿《颜勤礼碑》局部

元 赵孟頫《寿春堂记》局部

二、俯仰自得——书法艺术的时空观

(一)书法艺术的空间特性

书法作品就是墨的形迹，其中线条的流动和穿插形成许多不同的空白分割，这些点画、线条的布排所造成的结字、章法等被称为书法的空间。这些不同大小、不同情调空白之间的对比与穿插，正是书法丰富内涵的重要组成部分，对于书法欣赏而言，书法的空间特性是不可或缺的一个重要环节，我们可以将它称为"书法艺术的建筑性"。

如果说以线条作为书法最基本的形式语言的话，它的连续分割所形成的空间变化就成为书法艺术更为重要的形式语言。一幅书法作品，就是线条分割空间的结果，是凝固在平面空间线的组合。书法的空间特征主要是由于线条构造的空间特性造成的，它在黑与白的交错中形成具有特殊意味的空间感。与其他空间造型类艺术相比，书法空间组织更为自由。它虽受汉字结构的制约，但由于汉字结构的丰富性，书写风格的多样性，这种制约不过是一种十分宽泛的规范，尤其在行草书，特别是在狂草中，各局部空间的形状几乎可以随便处置，空间表现显得极为自由。

再者，书法空间的有序性也是区别于其他空间造型艺术的一大特点。同样是用线条组织空间，绘画的空间组织非常随意，可以从画面的任何一个部分画起，起止顺序不是很明显。而书法的空间组织，由于受汉字笔画顺序不容改变的影响，具有不可逆性，书法在汉字线条牵引下，具有非常强的流动感和秩序感。一幅好的书法作品，如果我们仔细观察，由线条所划分的黑白空间似乎在不停地流动，毫无阻塞。而对于拙劣的书法作品而言，空间的流动性则要差很多。书法空间所具有的顺序感和运动感，使其与时间特征相融合，从

而可使书法艺术获得更强的表现力。

书法仅有黑白两色,简单而纯粹。与绘画相比,书法更加纯粹、抽象,也更难以欣赏。我们经常见到的一种情况是,相当一部分作品,字形、线条都很生动,但整体看来却十分平淡,缺乏表现力,这就是由于内部空间的面积、形状缺乏变化和对比所致。相对于传统书法观念凝定在作品的"字"的层次上来说,生动的富有表现力的众多空间的统一,是对书法作品更高层次的要求。

对书法的空间特性,古代书论所涉多为字之结构。清包世臣《艺舟双楫·述书下》云:"字有九宫,格内用细画界一'井'字,以均分其点画也。凡字无论疏密斜正,必有精神挽结之处,是为字之中宫,然中宫有在实画,有在虚白,必审其字之精神可注,而安置于格内之中宫;然后以其字之头目手足分布于旁之八宫,则随其长短虚实,而上下左右皆相得矣。"

现代书法理论,以新的时空观念观照书法,逐渐建立起新的书法空间理论。相对于古典的书法空间感知,要求人们进行审读方式的转换。传统的书法欣赏,我们关注更多的是黑色的墨线笔痕,而极少去留心由墨线分割空间而形成的虚白。如果我们调换视角,不难发现,同一书法作品就会突然变作为数众多的各种形状的空间所组成的二维空间群。与具象艺术不同的是,这些空间不模拟任何物象,而是分割成各种形状的空白。这些空间群由于线条的引导而流动,表现出极为复杂的节奏感、运动感。

明　徐渭《草书诗轴》

空间观念的转换,也对字内空间、行间空间提出了一些新的要求。它要求作品中所有空间同样具备生动的构成,富有表现力。例如明代徐渭的草书,线条边廓变化十分微妙,昭示出极为复杂的内部运动,同时通过缩小字距、行距的方法,冲破字结构的独立性,来控制前人所不能充分把握的外部空间,使外部空间节奏与内部空间节奏、线条运动节奏达到了较好的统一。从单字的结构走向作品字内字外空间的整体营造,这是一种书法空间本体意义上更为深刻的追求。新的空间观念为我们提供了新的参照系,它有助于我们更加科学、更加理智地品评经典,也为新的创造提供可能。

(二)书法艺术的时间特性

书法艺术的时间特性,我们可以称为"书法艺术的音乐性"。与书法的空间特性相比,书法的时间特性则显得比较隐晦。时间的特性就是延续与连贯,书法的基本元素是线条,积点成线就是一种时间的延续。音乐在连续的时间内完成它的演奏,书法在这连续的时间中完成它的构造。

首先,书法创作过程中,时间的展开延续与书写过程同步进行。汉字的笔画顺序即体现为一种时间的规定,也就是说,汉字的书写顺序保证了书写时不至于杂乱无章,这种时序上的限制使各种类型的线条被有序地组织在一起,线条的空间分割变成了有秩序的时间

序列。

如果说笔顺的限制是书法时间特性的基础，那么笔与笔、字与字之间的顺向连接不能逆向重复书写的要求则使书法的时间特性更趋明晰。书写中，每根线条的头尾、每一组线条的连接，乃至整篇作品的线条呼应都具备了一定的运动轨迹，它使书法家的创作活动在线条序列的推移过程中保持了连贯性与秩序性。最为重要的一点在于它使书法线条除了空间平面的视觉功能外，还具备了其他视觉艺术难以具备的特征，那就是立体的时间属性的

渐进，主要表现在：作品中每一组视觉空间绝不孤立，上下、左右形成了紧密的联系；每一作品的独特线条语汇便是一种旋律：粗重、轻逸、苍茫、秀润等，从而使书法这一视觉艺术具备了音乐的美感特征。同时，时间是精神世界存在的主要形式，时间的变化、运动同精神状态密切相关，易于引发情感波动。如张旭的《古诗四帖》，通过密度悬殊的空间并置以及某些极度夸张的笔画分割和引带作用，造成行轴线的大幅度摆动，线条的趋向引导人们的感觉不断向前运动，形成强烈的节奏感，线条变成了书者情感的示波图。

唐　张旭《古诗四帖》局部

再者，由于时间的展开与创作的同步性、不可逆性，我们也可以循着时间的特性从既成的作品线条中去回溯书法家创作的过程。很少有哪门视觉艺术像书法一样，在创作过程中保持着极强的时间特性，而且在完成之后可以清晰地回溯它的创作过程。宋代书法理论家姜夔在《续书谱·血脉篇》中讲道："予尝历观古之名书，无不点画振动，如见其挥运之时。"从已经完成的静止作品线条间架结构中去品味其点画挥运时的栩栩如生的样子，这正是关于书法艺术时间特性的绝好诠释。

音乐是纯粹的时间艺术，它的美只能用听觉感受，无法形成可视性的空间。书法艺术则不仅具有空间特征，而且也同时具备了时间特征。空间特性使书法家在时间的推移中任何运动的轨迹都会凝结于空间之中，构成一种格式，我们对它的欣赏不必像音乐一样，需要重新演奏，而是能够直接从作品中去感受。所以，书法欣赏中在关注书法空间美的同时，能否把握到书法的时间特性，也就成为欣赏能否进入深层的关键。

(三)书法艺术的时空交织

书法艺术中的时空关系是很难离析开来的。书法必须依赖笔锋在纸面上的连续运动，所以书法时空特性虽各有自身独立的系统，但在书法创作中，它们有机地结合为一体，空间包蕴着时间，时间引领着空间，从而成就了节奏化、音乐化的时空合一体，在互相交融转化中完成书法的创造。书法时间与空间的关系是一种静态构造和动态流动的关系。书法既是一种线条构筑的形式，又是一种线条运动的形式。书法作品中笔画的重叠、承接与墨色的自然变化，把书写时线条推进的过程保留在作品中，使书法艺术展现出时空并存交织的边缘态势，这也是书法艺术区别于其他艺术门类的重要表征。

时空并存交织中，空间性容易理解与感知，而时间性只有借助线条在空间中的运动变化才能被感知。书法中的时间是一种心理时间，书法中的时间特征、运动特征，是在观赏者的想象中展开的。对于书法，能否感受到其中的时间特征，取决于观赏者的习惯、见解和素质。书法艺术的运动特征表现在两个方面，一是单个线条的内在节奏；二是整幅作品的运动节律。前者全得之于书法丰富的用笔——控制笔毫锥面所进行的各种运动，即笔法、速度、力度的综合变化，这种变化几近无穷，从而赋予书法以强大的表现力。后者是通过线的推移，将时间印在作品中。欣赏书法作品(特别是行草书)时，我们会有这样的体验：我们尽可以在那些纸面上的空间构筑中流连，可注意力只要一转向线，所有的空间便不再静止了，它们在线的带动下起伏流走，空间在一瞬间被赋予了时间的生命。

宋　黄庭坚草书局部

从空间到时间的感觉转换，意味着书法的欣赏将从复杂多变的形式构成中，转向单一线条的流动。这种转换可使我们的视点由多方位的中宫收缩引向一种单线条的流动。它直接导致了审美心理进程在张与弛、紧与松方面的调节，一种不断移动方位、不断进行焦点聚焦之后的解脱和轻松。当然，严格来说，这种单线式的流动也是属于空间范畴。垂直而居中的长竖笔，正是一种正中方位的表现。但是与其把它当作一种空间与空间的对比，还不如把它看作一种空间向时间的转换，就好像多条不同方向、不同方位的流水，经过崎岖波折的不定向流动之后，在岩石的裂缝中汩汩绕出，一泻而下。

如果说从空间到时间的感觉转换意味着静态构造向动态流向的转换，那么从时间到空间的感觉转换正好相反，如同高山上的单线瀑布流入山涧，分流成交织的小溪。与前者相比，它是扩散型的，意味着一种前易后难、前疾后缓、前单一后多元的对比。在行书、楷书、草书乃至金文和隶书中，特别是长条大幅作品中，由于字形的变化产生疏密不等，使时间在流动中一旦遇到多线条、多环绕的字形后本能地产生了一种流速的顿、流速的障碍，它的结果则是线形逐渐分解成细支伸向四面八方，就如一泻千里的河流突然遇到大片沙地，经过不断吸收、不断阻遏之后，不得不转向，朝各个方向渗透。

我们欣赏书法作品，如果能把对文字的关注转到对线形的感知，把对结构、章法的关注转换到对书法时空的深入解读，由静态而动态，使身心徜徉其间，那么我们对书法的认识可能会达到另外一番境地。

三、书以抒怀——书法艺术的抒情性

(一)"书为心画"——书法艺术抒情性的确立

书法的美学价值，不仅在于能够创造审美意象，更重要的在于能够抒发书法家的情致意趣。我们在日常生活中对于线条的感知是很丰富的，但肯定没有一种线条能像书法那样

具备如此丰富的抒情能力。创作者通过或阳刚或阴柔的线条，并施以墨的枯、湿、浓、淡来抒发审美的趣味和追求，将自身的精神意蕴、生命感悟转化为书法的意境。在力量与速度的协调挥运中，在一定的时空构筑中进行笔墨审美意象的创造，使每一个线条在任何一个细微的动作变化中细腻而又灵敏地反映出书法家情感的变化轨迹。因此，物化了的点线、墨象，才能在表现书法家本质力量的同时，成为感动读者的美感本源。

早在汉代，书法理论家蔡邕即已提出了书法贵乎抒情的观点："书者，散也。欲书先散怀抱，任情恣性，然后书之。"诸多的造型艺术门类均不乏抒情的功能，那么，书法与之相比较又有何优越性呢？关于这一点，梁启超先生在其《书法指导》中认为："美术有一种要素，就是表现个性。个性的表现，各种美术都可以，即如图画、雕刻、建筑，无不有个性存乎其中。但是表现出最亲切、最真实的，莫如写字。"这里的写字指的正是书法。书法艺术不以描绘特定的事物和形象为目的，只以极富表现力的线条、黑白等形式要素为手段表现书法家的主观情感，这使得书法创作不受特定形象与具体事物的限制，而获得抒发主观情感的充分自由。同其他艺术相比，书法具有最大的简练性，只需寥寥数字，就足以传情表意。张怀瓘曾说："文则数言乃成其意，书则一字已见其心，可谓得简易之道。"

书法的抒情性是一种抽象的模糊的显现，不表现具体的情感内容，只是具有某种情感趋向。这种趋向是通过书体线条组合所形成的特有风度气韵所显现出的。故而书法欣赏中感受书法家的感情不可能像文学、绘画等艺术作品那样具体、明确、细致，而只能把握到具有概括性的情感境界，或联想到比较宽泛的审美意象，体察到比较笼统的悲欢色彩。正是基于此，它又给书法的情感、意境的表现带来丰富性，给欣赏者想象力的发挥提供了极大的自由。

当代著名书画教育家吕凤子先生说："在造型过程中，作者的感情就一直和笔力融合在一起活动着；笔所到处，无论是长线短线，是短到极短的点或由点扩大的块，都成为感情活动的痕迹。根据我的经验，凡属表示愉快感情的线条，无论其状是方、圆、粗、细，其迹是燥、湿、浓、淡，总是一往流利，不作顿挫，转折也是不露圭角的；凡属表示不愉快感情的线条，就一往停顿，呈现出一种艰涩状态，停顿过甚的就显示焦灼和忧郁感。有时纵笔如风趋电疾，如兔起鹘落，纵横挥斫，锋芒毕露，就构成表示某种激情或热爱或绝忿的线条。"

由于书体的多样性，各体书法的抒情模式各异。篆、隶、楷是字形工整、动势较弱的书体，法多于意，它对于情感的表现较为隐晦。行、草意多于法，最易于表现性情。显然，在各种书体中，因简约、连带、易变、疾速等独特功能，使草书在抒情性的表现方面具有其他书体不可比拟的优势。

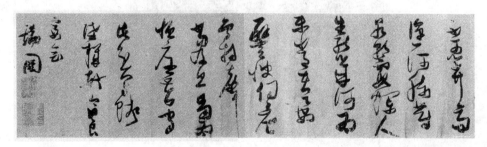

明　张瑞图草书《鲍照、陆机诗长卷》局部

书法创作中的情感是以日常情感为基础的，但两者之间存在着显著差别。创作的情感是一种审美情感，不仅仅是个人主观需要的满足，而且是审美的需要，审美理想的满足，其中包含主体对审美对象理性的、社会性的评价。首先，创作中的情感是一种原创精神性的表露；其次，创作中的情感比日常情感包含更为丰富、更加深刻的思想内容。创作中的情感已经从直观的、狭隘的个人功利升华出来，它比日常情感更丰富、更净化，更能丰富欣赏者的精神生活，净化欣赏者的心灵。

"书，心画也。"所言即是通过走笔泼墨的书写过程，把貌似简单的笔墨运动升华为抽象的律动，造成汉字点和线的曲直、畅涩、起落、轻重、刚柔、停顿、连接、粗细、交叉……以及结体上的敧正变化、章法布局等，从而使人产生庄重、轻快、强劲、文雅、妍媚等联想，同时传达出作者的人格、意趣、情感、审美经验等，并通过作品的抒发，进而去影响和感染别人。书法创作假如没有强烈的情感动力，这样的作品将是平庸苍白的，缺乏深刻的思想内涵，不会有动人心弦的艺术震撼力。《兰亭序》《祭侄文稿》之所以千年流传，正是源自王羲之和颜真卿真挚、强烈的情感。对于书法不同抒情模式的分类，孙过庭在《书谱》中作了极为精辟的概括，即"达其性情，形其哀乐"，它们分别对应着内在性格修养与外设情境在书法抒情中的不同作用，也构成了书法抒情最具代表性的结构模式。

(二)达其性情——性格修养与书法抒情

关于书法与书法家性格修养的关系，刘熙载曾有一段著名的比喻："书，如也。如其学，如其才，如其志，总之曰，如其人而已。"说明书法作品与创作者的自身性格有着必然的联系，并反映出书法家的文化与道德修养。书法家的性格修养直接影响到其书法的基本形状，是构成审美境界与个人抒情风格很关键的要素。

"圣哲之书温醇，骏雄之书沉毅，畸士之书历落，才子之书秀颖"（《艺概》）。一部浩瀚的书法史，正是由一些极富个性、风格迥异的大家为我们树起的一座座骄人的里程碑！综观王羲之、柳公权、颜真卿、米芾、黄庭坚、郑板桥、徐渭、金农……其书作无一不与他们个人的气质、个性、品格以及深厚学识、修养相关联，也无一不是其个性的张扬。正如孙过庭在《书谱》中所总结的："虽学一家，而变成多体，莫不随其性欲，便以为姿。刚狠者倔强无润；矜敛者弊于拘束；脱易者失于规矩；温柔者伤于软缓；躁勇者过于剽勇；狐疑者溺于滞涩；轻琐者染于俗吏。"这里的刚狠、矜敛……所指即是创作者的个性特征。

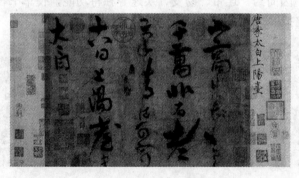

唐　李白《上阳台帖》

书法史上诸多名家巨匠，他们的书法与其性格修养有着超然的相似。王羲之文人气质，其书潇洒俊美；柳公权为人刚正，其书极富骨力；米芾荒诞不经，其书八面出锋，不受拘束；苏轼为人豪放，其书苍劲有力，敦厚大气；郑燮、徐渭其人浪漫，其书亦放荡随意，多生异质。其中，以唐代草书中张旭、怀素、李白、贺知章等为代表的狂士书法群体最为显著。他们的书法狂放、恣肆的特点正是因其内在情性的催化而生。他们的书法以深厚的学识为积淀，并能广泛地吸收其中的营养，丰富其书法艺术的内涵，在以书法为尚的唐代书法中，把书法的抒情功能推向高峰。不管是"天子呼来不上船，自称臣是酒中仙"的李白，还是"脱帽露顶王公前，挥毫落纸如云烟"的张旭，以及"少年上人号怀素，草书天下称独步"的怀素，都有着宽博的胸襟和豁达的性格，没有狂态绝不会出此狂字，他们的书法与其性格是无法分开的。在情性的催发下，书者进入高峰体验，情感运动的节律左右着线条的运动，线条运动便呈现出最生动、最丰富的节奏，具有最强烈、最深刻的感染力量。

以唐代狂草圣人怀素为例，传说他有饮酒的嗜好，每当酒性方至，便挥毫列翰，"忽然绝叫三五声，满壁纵横千万字""笔下唯看激电流，字成只畏龙盘走"帖，跟他作书时的狂放激情自然吻合，待酒性过则自认为是天使神书。观其通过自传方式书写的《自叙帖》，通篇节奏如狂泉瀑布鱼贯而下，枯则动、动则虚、虚则远，似有一层云烟笼罩其间，愈虚愈动，然而又虚中有物，笔迹历历可见。将书法时空感的暗示性推向一个深远的境界，所谓书法的云烟气在此也得到了前所未有的展现。例如，我们在李白墨迹《上阳台帖》、张旭草书《古诗四帖》等相类似的书作中都不难找到与他们性格修养相契合的墨韵表现，这些作品无不是借助于劲健飞动、迅疾骇人之笔，把自己的性格修养痛快淋漓地寄寓到书写中。

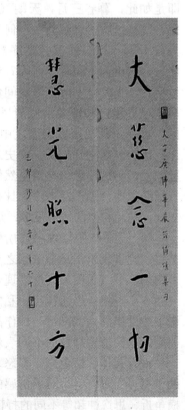

叶圣陶在《弘一法师的书法》中说："全面调和为弘一法师始终信持之美学观点，其书法蕴藉有味。就全面看，许多字是互相亲和的，好比一谦恭温良的君子，不亢不卑，和颜悦色，在那里从容论道。就一个字看，疏处不显其疏，密处不显其密，只觉得每一画都落在最适当的位置，移动一丝一毫不得。再就一笔一画看，无不教人起充实之感，立体之感。有时一点像小孩子写的，那么天真，但一边是原始的，一边是纯熟的，这分别显而可见。总括以上这些，就是所谓蕴藉。毫不矜才使气，意境含蓄于笔墨之外，所以越看越有味。"可见，在弘一法师书法的笔墨"意象"中寄予了种种人生的感悟，留下了不寻常生命的印迹，也就是他对历史与人生的独特参悟。

欣赏书法，其实就是和书法家进行超越时空的对话，我们之所以在诸多书法家作品中喜欢某位书法家的经典之作，就是因为这件书法作品中所传达的信息与欣赏者发生共鸣，其中就有很大一部分是关乎性格修养

近代　弘一法师五言联

的。如果让文静内向的人去感知徐渭的狂草，让放荡不羁的人去感知文徵明的小楷书，可想而知，其间隔阂就很大。

(三)"形其哀乐"——外设情境在书法抒情中的感召作用

"有动于心，一表于书"，外设情境在书法创作中对作者心境和情感的感召作用，韩愈在《送高闲上人序》中有十分具体的表述："往时张旭善书，不治他技，喜怒窘穷，忧悲愉佚，怨恨思慕，酣醉无聊，不平，有动于心，必于草书焉发之。观于物，见山水岩谷，鸟兽虫鱼，草木之花实，日月星列，风雨水火，雷霆霹雳，歌舞战斗，天地万物之变，可喜可愕，一表于书，变化如神，不可端倪。"这里，首先是"有动于心"，然后方能"一表于书"。其中，书法家对外设情境具体的情感体验，转化为一种抽象的情感力度，在作品中得以直接表现，并为欣赏者所感受。

如果说，"达其性情"尚属一个书法家的抒情基准要求的话，那么，"形其哀乐"则明确地对书法创作的意境方面提出了更高的追求。书法创作缘于情感的丰富性，有感而发方能真正进入"无意于佳乃佳"的自然之境。好的书法作品往往出自书法家超常的创作状态，而超常状态则来自特定的外设情境的感召作用。陈绎曾《翰林要诀·变化》云："喜怒哀乐，各有分数，喜则气和而字舒，怒则气粗而字险，哀则气郁而字敛，乐则气平而字丽。情有轻重，则字之敛舒险丽亦有深浅，变化无穷。"众所周知，人的"喜怒哀乐"情感变化总是有诱因的，其中，主要的一点就是外设情境的作用。譬如王羲之书《兰亭序》即是如此，暮春三月，天朗气清，惠风和畅，王羲之结伴好友修禊于南涧之滨，曲水流觞，茂林修竹，悠游其中，何等惬意，如此促成他创作欲望的高涨，便成就了被后人尊称为天下第一行书的《兰亭序》。据史书记载，王羲之在修禊之后又创作了数本《兰亭序》，结果都不满意。何因？难道是他书法的技巧问题吗？显然不是，究其因，是由于时过境迁，当时引发醉意朦胧间作书欲望的外设情境已经不复存在，思想情感再也不是修禊时的境界了，神情散浪似清风明月的情怀已非昨日，这才是后来屡次作书不如以前的原因。再如，那在极度悲愤之中笔随心哭、至性郁结的颜真卿的《祭侄文稿》，与《兰亭序》情感表现刚好相反。安史之乱，颜真卿承受着颜氏家族"巢倾卵覆"的痛苦，心怀一腔悲愤，将这种思想感情全然倾泻于毫端，这时，他并不是为作书而作书，完全出于情感宣泄的需要，那作品中涂涂抹抹、删改填补、满纸血泪的笔触，观者都会为之动容。书法史上，与此相似的情形很多，这些正是外设情境在书法抒情中感召作用的最好例证。

除上述外，书法家书作所依托的文辞所传递的"哀乐"，也是影响书法家情感表现的关键。此番哀乐正是书法家之与所书文辞内涵产生共鸣后激情的抒发。"写《乐毅》则情多怫郁，书《画赞》则意涉瑰奇，《黄庭经》则怡怿虚无，《太师箴》又纵横争折。暨乎《兰亭》兴集，思逸神超；私门诫誓，情拘志惨。所谓涉乐方笑，言哀已叹。"以王羲之诸多传世作品为例，每一件作品由于书写内容、书写情绪的不同，便导致作品风格的诸多差别，以及情感抒发的不同表现。同是出于王羲之之手，而各自呈现出不同的风貌，这是一种带有具体感情色彩、喜怒哀乐比较明显的抒情方式，以王羲之本人的审美为轴心，借助于书写文本内容上对于情感的不断提示，从而在作品中出现怫郁、瑰奇、怡怿虚无、纵横争折、思逸神超等不同的抒情风格。

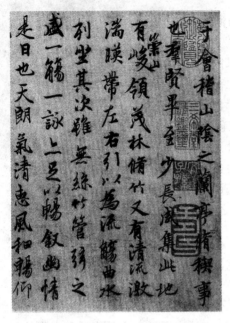

晋 王羲之《兰亭序》局部　　　　　　唐 颜真卿《祭侄文稿》局部

因此，我们必须认识到，书法之抒情必须依赖于创作者真实情感的迸发，决不能矫情创作，勉力为之。这些都需要书法家在娴熟技巧基础上对生活、艺术敏锐的感受，以及学养、情性的不断修为。

四、氤氲墨迹——书法艺术的意境美

(一)书法艺术意境的主要特征

书法艺术的意境是指作品中呈现出的一种扑朔迷离、朦胧含蓄而又寓意深刻、耐人寻味的艺术氛围。"意"是指书法家的审美体验和审美情感相结合所产生的审美意象。"境"是指书法家在艺术创作中，由心灵再造的境界。书法艺术以艺术化了的汉字形象来表现人的气质、品格和情操，书法家将自己的诗意憧憬、情感意绪倾注在笔墨之中，通过枯润浓淡的线条组成虚实相生、起伏跌宕的时空交织来表现审美趣味，营造书法艺术的意境美，其间，书法家氤氲墨迹化为灵虚之气，构成书法艺术的灵魂。意境美是书法作品的总体审美意向和审美氛围，它使作品超越了有限的形质，而进入一种无限的境界之中，因此表现出独特的内涵和无穷的魅力。

1. 形简意丰

简逸的线条，是书法最基本的表现语言，是营构意境美的基础。线条的简逸是"囊括万殊、裁成一相"的结果，是书法家提取的自然万象的神髓。"入乎幽隐之间，追虚捕微，探奇掇妙""索万物之元精，以筋骨立形，以神情润色，虽迹在尘壤，而志出云霄"。简化是造成有意味之形式的必要手段，简逸的线条具有清峻、豪爽、遒劲、典雅、雄浑、古朴等不同个性，书法作品中的线条随着多变的用笔从而组成不同质感、量感和动感的汉字艺术形象，产生了不同的风格和特色，形简意丰，韵味无穷，或平淡旷远、含蓄

蕴藉；或大气磅礴、峭拔险峻；或俊秀潇洒、天真烂漫；或古朴苍老、凝重沉郁。

形简意丰的书法作品离不开书法家精湛的技巧、独具匠心的巧妙运筹。"逸少之书，五十有二而称妙；宣尼之学，七十之后而从心。"书法家只有"博研众体，融天机于自得，会群妙于一心"，才能在创作中达到"从心所欲不逾矩"的境界。唐代书法家孙过庭笔法丰富，技巧精湛，其草书作品《书谱》笔画线条具有古朴自然、流畅飞动之美，结体变化自然，"违而不犯、和而不同"，体现出毫无雕琢痕迹的质朴自然之境。

唐　孙过庭《书谱》局部

2. 寓意模糊

线条语言虽然能够产生无穷无尽的变化，具有无限的表现力，但不能像文学、绘画等艺术作品一样直抒胸意，正如唐代孙过庭所言："夫心之所达，不易尽于名言；言之所通，尚难形于纸墨。"书法艺术作品的线条，完全是采用象征和隐喻方法来展示宇宙的本质和人生的哲理。因为线条本身的表现性具有不确定性和多义性，书法家只能采用这一特殊的艺术符号来烘托和暗喻其心中的意象。

书法家笔下的线条语言所创造出的汉字艺术形象，还包含超越书法家主观意图的客观意义。因此，在书法艺术作品中，其线条语言的内在含意远远大于其本来的意义。看似简单而形态各异的线条中，浓缩和寄予了令人难以诠释的情感意绪。如张怀瓘所说："尔其初之微也，盖因象以瞳眬""书道亦大玄妙""状貌显而易明，风神隐而难辨""可以心契，非可言宣"。线条语言的含蓄朦胧造成其寓意的模糊性，使书法作品具有"言不尽意"的特征，能够给欣赏者以视觉的冲击，使之展开广阔的审美联想。

3. 有无相生

书法作品以点线分割空间，蕴藏筋骨血肉，以极尽变化的笔墨意象构成作品生命的物化实体。只有精妙的"实""有"，才能孕育空灵的"虚""无"，才能使作品空白处浩渺虚灵，蕴含着无穷的意象，有无相生，让作品超越有限的形质，而进入一种无限的境界之中，进而提供给欣赏者更为自由想象和驰骋情感的心理空间。书法意境之美作为书法家和欣赏者共创的心灵空间，广袤无垠，其审美时空具有无限性。例如，明代徐渭狂草作品，其线条翻滚流转、左摇右荡，结体纵横驰骋、虚实相生；章法跌宕起伏、变幻莫测、满纸云烟。

明　徐渭《草书岑参诗轴》

作品中点线的聚散和盘旋，交织在充满元气的虚空之中，形成流动的节奏，其奔放不羁的线条乘宇宙之元气，冲破了时空的局限，升华到剔透玲珑的艺术时空，进入了无穷之门而游无穷之野，"独与天地精神往来"。作品中的空白无笔墨处灵气吐纳流动，氤氲着宇宙的元气，其间蕴含着无数朦胧神秘的象。它虽无法把握和言说，却烘托着笔墨线条，使之气韵生动、意味无穷。书法艺术作品中的有无相生，正是生命之气与线条的交融互动，它使作品中的虚象灵气环绕滋润着实相的线条，并将其升华到艺术时空，达及超凡脱俗的审美境界。

(二)书法艺术意境美的内蕴

书法艺术意境美相对于书法作品表象的美而言，是个包含丰富内蕴的更高层次的课题，是对书法外在形式的超越。如果我们说书法外在形式这一客观存在是属于视觉的层次，那么，意境美内蕴的感知与体察则属于不可视而可感的层次，其中主要包括诗情、神采、韵趣三大要素。

1. 诗情

品鉴一幅优秀的书法作品，犹如沉浸在诗的国度，其情感之笃深、意韵之浓郁，使欣赏者流连其间，生隽永之趣。我们可以说，诗情是书法意境美中的内蕴核心。书法意境中强调诗情，并把它置于比书法本体的形式美更高层次的位置，这不能不让我们感受到诗情之于书法意境创造的重要性。究其原因，首先，书法审美中意境内容与诗的意境目标非常一致，比如，雄浑、豪放、劲健、飘逸、纤浓、旷达、冲淡等风格分类模式。更重要的是，书法中绝对强调如诗歌一样含蓄蕴藉的意境观。其次，书法和诗歌在创作方法上都讲究抑扬顿挫的节奏，强调起承转合的章法，蕴寓耐人寻味的韵致。最后，书法在创作中很多都以诗词为内容，或书者自作诗词，以诗文意境与书法意境的和谐来增添书法的艺术魅力。优秀的书法作品往往涵容着醇厚隽永的诗意，使书法的意境呈现出一种别具韵格的诗意美。文人们介入书法，使诗情对书法在审美观念上达到一种高层次的抽象控制，我们在大部分历代经典作品中能清晰地看到这种从观念到形式的无所不在的控制。书法蕴藏诗情后，凡书作能够使欣赏者再造出诗的意境者就意味着作品成功。当我们面对怀素、张旭

元 倪瓒《淡室诗》

的狂草书，脑海中多能呈现"日落沙明天倒开，波摇石动水萦回"(李白《东鲁门泛舟》)的诗境，好似进入了一个飘逸旷达的境界。而当展读倪瓒书作时，其中清新淡远的意味，又当与"明月松间照，清泉石上流"(王维《山居秋暝》)的静穆、安谧、恬然之境相互见。刘熙载《艺概·书概》："写字者，写志也。"书法虽不似诗歌通过语言直抒胸臆，但它那艺术化的线条组合和笔情墨韵，同样寄寓着作者的艺术情趣，蕴含着诗情的内在美。

2. 神采

从狭义上讲，神采指的是用笔的外化美。从广义上讲，神采是指创作主体人性美的外化，包括内在情感、各种修养、个性风格等在作品中外化所体现出来的一种精神风采、韵致美感，是人在书法创作活动中的个性强调，与其相对的是外在的形质。南朝齐王僧虔在《笔意赞》里有句名言："书之妙道，神采为上，形质次之，兼之者方可绍于古人。"唐代张怀瓘《评书药石论》又云："深识书者，惟观神采，不见字形。"神采与形质相比较，形质注重物质性，神采则偏重于精神性。而书法的神采并不像精神那么复杂、笼统、不可视。黄庭坚的草书作品可以说是神采飞扬的杰作，它是具体的实在之物，并不完全对应含混笼统的精神内容，我们从中可以对黄庭坚的个性结构作多种角度的观测，如他的修养、嗜好、遭际、性格等，这些属于精神的范畴，而神采只是其中一部分。神采反映到作品的意境上，则表现为以作品形式为起点的个性表露。黄庭坚的草书以飞扬为基调，结构跌宕多姿、线条飞舞摇曳，这些神采的表现显露出他的个性、精神风貌，并不晦涩，而是具体可感、栩栩如生的。故而我们说，神采是作品意境的主要内涵，是书法家个性美在作品中的成功表现。但神采的精神指向在很大程度上必须借以形质的最终传达来完成。形质与神采在作品中则很难做到绝对泾渭分明，而形神兼备永远是对书法神采的最佳阐释。

宋　黄庭坚《花气薰人诗帖》

3. 韵趣

如果说"神采"偏于人的个性显现，那么"韵趣"则偏于作品格调的展开。每个人的审美趣味的差异造成了书法艺术表现的差异，这种差异往往和艺术家的审美认识、审美意识，以及其在文化、政治、道德诸多方面观念倾向的不同息息相关。通常而言，"韵"总是指比较平和、内涵、蕴藉的形态与格调。例如，"晋人尚韵"指的便是王羲之等东晋士大夫在艺术观念上的萧散、简淡、雅逸的精神表现。"趣"则是表现为比较夸张、外观、浪漫的主观姿态。大凡意境高的作品，其韵趣的价值也很高，这种高又必将反映出作为人的格调趣味的高。板滞僵硬的标准字体绝对不会有趣味可言，更谈不上意境了。例如，西晋陆机《平复帖》平稳通达、貌不惊人，而其韵趣的厚度与深度自可从中感知、领会。我们再试将金农与郑燮两位同为扬州八怪的书法家作品作比较。金农的漆书笨拙平实，郑燮六分半书欹侧桃达，虽风格不同，但均反映出他们各自的韵趣标准，前者追求一种朴拙为尚古雅的美，后者则寻觅着以滑为尚的世俗的美；前者从古穆的角度偏于韵，后者则从佻

达的视角去追求趣。韵趣看起来是一种书法外形自由变换的表现与处理方式，其实它与意境的构成是密不可分的。

清　金农《隶书五言联》

清　郑燮《行书四言联》

(三)书法意境美的几种主要风格类型

意境美是书法的精神氛围，是由书法形式结构所体现的整体气息。书法家追求的书法意境美非常之多，如空灵、清逸、萧疏、淡泊等。这些风格类型实际上是书法生命的境界，没有生命的浸淫，这些风格境界不可能产生，不从生命角度去深切体悟决难破译其中的深意。

1. 古拙

古拙是以"质"取胜的美，这种美，厚重而不浮华、强烈而不滞腻、深沉含蓄、高雅绝俗，似山蕴玉、如蚌含珠，从而表现出一种"大朴不雕"的审美特性。以质相胜的艺术作品，注重内在美，不要求其外部形式有任何人工的巧思和刻削的痕迹，因此，它表现出一种古拙之美。葛洪《抱朴子·博喻篇》中曰："美玉出于丑璞"，这种白玉不琢、美珠不文的作品实质上蕴藏着书者极大的功力，包含了丰富的艺术内涵。"古拙"的内美之作，有时虽然缺少形式美的和谐、匀称，但它以独到的本质力量赢得了人们的赞赏。汉代的隶书，曹魏的楷书都以骨力见胜，极其质朴自然。傅山《霜红龛集》云："汉隶之不可思议处，只是硬拙，初无布置等当之意，凡偏旁左右，宽窄疏密，信手行去，一派天机。"钟繇书法高古纯朴，刘熙载评曰"其书大巧若拙，后人莫及"。从某种意义来说，凡以质相尚的书法，当以功力见胜，以质地称能，使其笔调沉着厚重、苍劲凝练、笔中有

清　伊秉绶《隶书联》

物、古雅绝俗，方为真实本领。古拙之美同时又要求含蓄而富有异趣，浑然而妙造自然，似大匠运斤，而无斧凿之痕；如庖丁解牛，因其自然之理，故达到十分高雅之境地，乃合"技进乎道"的老庄思想。清傅山"四宁四毋之说"针对时弊而发，其言"拙"非真拙，是大巧若拙；"丑"非真丑，是大美若丑，寓参差于平整，含姿媚于沉雄。王觉斯、傅山、伊秉绶等以质取胜的大家都能以拙朴之书，藏骨抱筋、蕴藉含蓄、天趣呈露、真气弥漫，达到对于意境美的阐发。

2. 清逸

清逸的书境，正如元好问诗句"一语天然万古新，豪华落尽见真淳"。这种见朴抱素的审美意境具有一种平淡自然、通俗亲切的本色美。富有平淡本色的书作，正如出水之芙蓉，是去雕饰的天然美，此于王羲之书作便可见其精神。东晋文人士族，孤寂之际，游艺于琴棋书画之中，于浮世之外谈道论气，超越世俗的物质功利而获得精神与个性的自由，故书风以韵相胜。置身此种人文环境，王羲之方能于平和简静、遒丽天成之中表现出平淡与雅逸，用法潇洒，出之自然，不露圭角，无意得之，法度的严密无懈与潇洒出尘的心态是其取得本色美的关键。形式的朴素并不是形式的简陋，风格的平淡并不是笔调的平庸。相反，朴素清逸的风格看似并无恢诡奇华的外衣，亦不事于矫揉造作的杰构巧思，然而却蕴藏着作者极大的概括能力，是经过千锤百炼，对艺术形象典型的提取，从而达到度高韵胜的本色美。苏轼曰："大凡为文，当使气象峥

晋 王羲之《初月帖》

嵘，五色绚烂，渐老渐熟，乃造平淡"，正因苏轼于文学上的境界，所以他的书法也与文合，如方斛泉源，滔滔汩汩，从肺腑流出，于规律之中获得创作的自由。意不在书，法不求工，于"无为"中达到"无不为"的第二自然之境。可见，本色美中的平淡简静与肤浅无味，朴素真淳与简单率略，虽只毫厘之差，而实有霄壤之别，正是一种超乎法外、从心所欲不逾矩的境界。

3. 天真

这是一种以"真"取胜的美，表现出天真烂漫、不事规矩的审美情趣和返璞归真的特性，有着儿童般自然的天性。这种以"天真"为尚的审美趣味渗透到古代思想家与文人之中影响至深，明代李贽"童心说"即为此例，东坡曰："天真烂漫是吾师"亦为此意。董其昌《画禅室随笔》中以为："作书最要泯没棱痕，不使笔笔在纸，素成板刻样。"天真不是无知，烂漫不是草率，而是情意的真诚流露，其并不在形式上卖弄聪明，而是在"无为"中顺应自然规律。创作意态上，并不见十分严格法度，但要"不期工而自工"。打破世俗规范之缚，显得不十分经意，却天机自然，真率简朴，从而表现为一种"大智若愚""返璞归真"的审美意境。何三畏于《书林藻鉴》中评董其昌书法曰："玄宰精旨八法，不择纸书辄书，书辄如意，大都以有意成风，以无意取态，天真烂漫，而结构森然，往往有

书不尽笔，笔不尽意者，龙蛇云物，飞动腕指间，此书法家上乘矣。"如果说"古拙"之书以"有余"相胜，而"天真"之书则以"不足"而于书境中注进淡雅自然的气息。

明　董其昌行草扇面

书法艺术有意境，则成高格；无意境，则成"奴书"。进一步说，一幅有意味的书法作品，它必须表现出特有的意境美，体现出作者的某种审美理想和对美的追求，也就是说，在有形的墨迹中，荡漾着一股灵虚之气，氤氲着一种形而上的气息，使作品超越有限的形质，而进入一种无限的境界之中。

第二节　书法的基本表现语言

书法与音乐、舞蹈、绘画等众多艺术一样，自有其用以传情达意的语言体系，笔墨线条即为书法的基本表现语言，书法正是以笔墨线条的大小、方圆、向背、曲直、敧正、收纵、粗细、长短、疾徐、疏密、聚散、浓淡、燥湿等一系列复杂关系的精心处理与巧妙安排，表达书法家喜怒哀乐，以及体现书法家的匠心追求。书法的语言体系主要包括笔法、墨法、字法、章法四大构成要素。

一、笔法

(一)笔法的概念及其意义

书法线条之所以具有无限丰富的表现力，多得之于用笔，得之于有效控制笔毫所进行的各种运动。这种运动以特定的方式保存在线内，由此带来无穷丰富的内在节奏，成为书法艺术赖以生存的基础，这就是笔法。

笔法的概念单从字面上讲，就是使用毛笔的方法，这其中有两层含义：①执笔的方法；②怎样充分发挥毛笔性能，以表现丰富的线条。严格意义上讲的笔法，是指如何用毛笔塑造线条的形态，即用笔。东晋王羲之《书论》中说："夫书字贵平正安稳。先须用笔，有偃有仰，有敧有侧有斜，或小或大，或长或短。"元代赵孟頫在《兰亭十三跋》中说："书法以用笔为上，而结字亦须用工。盖结字因时相传，用笔千古不易。"

实用视野下的文字书写当然可以漠视笔法的存在，只需将字写得准确容易识读即可。汉代以后，人们主动的书法审美意识渐渐觉醒，板滞的、缺乏美感的单纯线条已不能满足

人们对于美的追求。人们希求在文字的书写中找到可以与自身生命相契合的美，希望借助更好的、多样的用笔努力塑造线条的生命体态与律动。今天，我们面对一幅作品，不仅仅是在作文字内容的识读，而是顺着线条中丰富笔法的提示引导，试图从中发现更深层的书法美，这就是笔法之于书法最基本的意义所在。

从书法创作者的角度来讲，既然书写是表现意趣、抒发情感的过程，那么，对于枯燥的单一的线条自然不满足。如何将自身抒情写意的需要妥帖地反映在线条的形象塑造上，转化为线条的意与情，也就成为他们孜孜以求的目标。对这种目标在任何一个层面的追索，均有赖于外在线条美形态的技巧把握与深层次的线条美内涵的哲学领悟。多变的书法用笔使线条变得更加丰富，线条的抑扬顿挫、轻重徐疾如若音乐的节奏、旋律，映射着书法家心底的情韵，点、画、线条中每一个笔触的颤动，都显示着创作者心理的痕迹。这些正显示出线条背后笔法的魅力。

(二)笔法中几组对应的技巧类型

笔法可以分为两种：①基本笔法，中锋用笔和侧锋用笔；②造型笔法，包括藏露、提按、转折等。

1．中锋与侧锋

中锋用笔是指笔尖在点画的中间运行，墨水顺笔尖均匀地自两面渗开，这样的线条丰润圆劲，富有立体感。中锋之法是书法的最基本笔法，为历代书法家所注重。唐代李世民曾说过"大抵腕竖则锋正，锋正则四面势全"，颜真卿有"屋漏痕"说，柳公权有"笔正"说。宋代黄山谷也指出："王氏书法，以为如锥画沙，如印印泥，盖言锋藏笔中，意在笔前耳。"米芾在《群玉堂法帖》中也说："得笔，则虽细如须发亦圆；不得笔，虽粗如椽亦扁。"可见中锋用笔是写好点、画、线条的根本方法。

侧锋用笔，指落笔时，笔尖在点画的一侧，偏离点画的中心线。相对于中锋而言，侧锋所书点画显得扁薄，有抛筋露骨的感觉，不如中锋所书点画厚实。但我们应该看到，书法线条并不是一个个孤立的现象，任何线条形式是否具有美感，常常取决于对比中的生存环境。在一幅书法作品的创作中，兼用中侧锋，可以达到生动变化的效果，特别是在行草书的创作中需要大量的侧锋作为过渡笔，中侧交替使用，灵活多变。《翰林粹言》指出："侧锋取妍，钟王不传之秘。濡豪之次，法与锋合，然后运笔，无非法也。"古代书法家谓作书须得"风神"，正是须在笔锋正侧翻转的无限变化中创造之。

中锋与侧锋

中侧锋是笔法中两种基本的用笔方法，没有侧锋，也就无所谓中锋。书体的不同，使用中侧锋的频率是不一样的。明代丰坊在《书诀》中说："古人作篆、分、真、行、草书，用笔无二，必以正锋为主，间用侧锋取妍。分书以下，正锋居八，侧锋居二，篆则一毫不可侧也。"

2. 藏锋与露锋

藏锋，具体地讲就是藏头护尾，锋尖不外露而隐藏于线形之内，显得含蓄内敛、浑厚凝重。蔡邕曾在《九势》中说："藏锋，点画出入之迹，欲左先右，至回左亦尔""藏头护尾，力在字中，下笔用力，肌肤之丽"。藏头，就是指起笔的瞬间，锋尖与点画行走方向相反，古人讲的"欲右先左，欲左先右"就是指藏锋起笔。护尾，指收笔要"无往不收，无垂不缩"，把锋尖收回点画内，有方收笔与圆收笔两种状态。藏锋其原理就像打拳时出拳一样，臂先收回，然后再击出，这是很符合力学原理的。

露锋，即写出的点画笔锋外露，其中包括露锋起笔和露锋收笔两种状态。前人说"露锋以纵其神"，给人一种外露锋芒的感觉。藏锋与露锋作为两种相对应的审美情趣，人们重藏不重露，但是作为书法的基本技巧，两者互相映照，缺一不可，无藏不显露，无露不显藏，是一种相辅相成的关系。姜夔在《续书谱》中说："不欲多露锋芒，露则意不持重；不欲深藏圭角，藏则体不精神。"书法创作时，藏锋与露锋要运用恰当，该藏则藏，该露则露，藏得巧妙，则点画显得凝重含蓄；露得恰当，则笔法利索，精神外耀。

藏锋与露锋

3. 提笔与按笔

提笔是指把笔锋提起来书写，有时甚至将笔锋完全离开纸面，使点画变细或者断开的一种用笔方法。因为书写点画时不可能一样粗细，当点画要求变细时毛笔就要提起。提与按是相对而言的、互为依存的。按笔是指把笔锋按下，使点画由细变粗的一种用笔方法。提笔大多用于横画的中间及字的转折连接处、露锋出锋时，即前人所说的"密处险处用提"。

在书写过程中提与按时常交错使用，提中有按，按中有提，才提即按，才按即提，提按变化迅速连贯、协调交织、极其微妙。正是由于提与按的交互使用才形成了点、画、线条的轻重粗细变化。刘熙载在《艺概·书概》中说："凡书要笔笔按，笔笔提。"又说："书法家于提按二字，有相合而无相离，故用笔重处正须飞提，用笔轻处正须实按，始能免堕、飘二病。"

4. 转笔与折笔

转笔不是转动笔杆，而是转锋，也就是笔毫毫面(笔毫接触纸后会有一个小平面)做旋转运动。行笔遇到点画曲处，笔不能停，要顺势转毫，写出的点画外廓无棱角，线条圆润匀齐。汉蔡邕在《九势》中说："转笔，宜左右回顾，无使节目孤露。"

折笔是指折锋，笔毫在行笔过程中，在某一点上突然改变方向，在折点处或顿笔或改变方向后行笔，留下折角的形态。方形点画多的字多用此法，显得棱角方正，以折笔这一动作来带出方势。折笔的速度要比转笔快，这样才形成方劲刚健、痛快遒劲之势。

　　转笔与折笔是改变笔锋运行方向的两种用笔方式，"转以成圆，折以成方"，两者是书法用笔中塑造点画形态的关键用笔，也是构成书法风格的重要因素。圆转属于阴柔之美，方折则是阳刚之美。一般书法家在创作时绝对没有纯粹的方与圆，而是方圆兼用，转笔与折笔交替出现，不断转换。我们能从中看出偏方偏圆的大致倾向是区别其风格类型的关键。

(三)笔法的审美

　　书法之妙主要在于笔法。许多书法家将笔法列为书法美的第一种表现方法。传统书法中所说的点画，主要指的是书法的线条，用笔正是服务于线条美的表现。丰富的笔法是书法点画欣赏中的具体内容。无论各种不同质感的点画形态——圆润、饱满、自然、灵巧、力劲、变化、生趣等，最终都赖以书法家运用中侧、方圆、转折、提按、顿挫、徐疾等笔法技巧得以实现。篆书的圆转藏锋，汉隶、魏碑的方笔为主，唐楷的转折分明、循规入矩，行草丰富的提按顿挫、方圆中侧、滑涩藏露等均源于笔法。清代刘熙载在《艺概》中说："书以笔为质，以墨为文。凡物之文见乎外者，无不以质有其内也。"故而，书法的审美不仅仅看到点画的外形，而是要能够深入发现笔法的内在质地。

　　中锋用笔通过笔毫的渡墨作用，可以由辅毫把墨汁均匀渗开，四面俱到，使点画富有骨力，显示内涵的力量，给人以内敛含蓄的美感享受。侧锋在中锋的有机配合下，通过换锋动作融入一些中锋原则，则风骨爽然，反倒能显示出妩媚或生辣的种种趣味。

　　藏锋用笔所书点画，给人以力聚神凝、圆融厚重的美感。藏锋最忌无骨，讲求力透纸背，入木三分，是笔法中难度较大的技巧，历来有逆入平出、有往必收、无垂不缩的美学要求，最适宜表现一种面积感和体积感。露锋写出的点画有锋芒棱角，能显示字里行间的呼应、起承转合的神态，最适宜表现弹力感和节奏感。

　　书法中每一点画的粗细变化有提顿、转折。提顿可使点画具有节奏感，呈现出粗细深浅的丰富变化和多式多样的表情，传达出质的精神和韵味。转折可使点画有方有圆，转的效果是圆，折的效果是方。圆笔多用提笔、绞笔而转，点画圆劲，不露骨节，能表现出婉通、遒润的美感。方笔多用顿笔、翻笔而折，棱角四处，骨力外显，能表现凝重、雄强的骨力美。

　　除了各种基本技巧自身各具的美感特征外，笔力是对各种技巧表现的总体要求，构成笔法审美中的关键。笔力指的是从字的点画形态中体现出来的力的感受。它不仅仅表现为外在的强度，而更偏于内涵的感悟，即线条在人心灵中唤起的力量感。书论家最早强调笔力的是汉代蔡邕，他在《九势》中说："藏头护尾，力在字中，下笔用力，肌肤之丽。"就是说，线条用笔藏头护尾，就能表现出力量。下笔有力了，线条就会像人体肌肤一样，富有光泽、具有生命的意味。古人论书"点如高山坠石"，这力的表现并不在石头的重量，而是运动和速度的有机结合。"多力丰筋者圣，无力无筋者病""善笔力者多骨，不善力者多肉"。所谓"筋"是指点画坚韧遒劲，富有弹力；所谓骨是指点画挺拔劲健，富有骨力。"筋"与"骨"都是线条力感的主要因素。我们所熟识的"颜筋柳骨"即是颜真卿、柳公权两位书法家笔法对力感表现的差异性，颜真卿借助微妙的藏露关系将力隐于用笔的铺陈中，骨藏于内，肉裹于内，使书法点画充满弹力的内蕴；而柳公权的力感则相对较为外露，点画转折、藏露关系与颜真卿相比显得十分外露，以凛然之气而显得骨力十

足。两者虽风格各异，但是均能使点、画、线条深沉厚重，使观者获得"入木三分、力透纸背"的力感。

圆转

方折

二、墨法

(一)墨法的概念及其意义

古来书法家在重视笔法的同时，也无不重视墨法。清代沈宗骞在《芥舟学画编》中指出："盖笔者墨之师也，墨者笔之充也；且笔非墨无以和，墨非笔无以附。"鲜明地阐述了笔墨之间的辩证关系。墨法也称为"血法"，指的是书法书写过程中水墨运用之法。前人谓水墨为书之血，作书时对书法中的水墨变化极为讲究。墨过淡则伤神采，太浓则滞笔锋，必须做到"浓欲其活，淡欲其华"。宋姜夔在《续书谱·用墨》中云："凡作楷，墨欲干，然不可太燥。行、草则燥润相杂，以润取妍，以燥取险。墨浓则笔滞，燥则笔枯，亦不可知也。"清包世臣在《艺舟双辑·述书下》中云："画法、字法，本于笔，成于墨，则墨法尤书艺一大关键已。笔实则墨沉，笔飘则墨浮……"墨法的运用在书法作品中所表现出来的耐人寻味的笔墨韵致，其中既包括墨色效果，也包括因用笔的丰富变化而形成的书法形态的笔情墨趣。它的产生直接受用笔用墨之法的主宰，同时亦兼有材料、书体各个因素在其中。

中国画与书法均是以笔墨为核心的表现语言，离开了作为构成载体的墨，也就失去了其原发的魅力，但更重要的是，离开了因用笔使墨而造成的墨韵，则形成不了其应有的艺术深广度。墨韵在中国画领域可以看作状物造像的色彩语言，而在书法艺术中则主要体现为以丰富笔法为主导，是在其连贯挥运携引下墨韵在特定空间、运动形式中的变化来构筑其艺术语言特色的。从现今对于书法纯艺术学的角度来看，一个不能逃离我们视野的书法史实即为：书法墨韵所演绎出的焦、渴、浓、灰的丰富变化，自然构成一个墨泽色彩的回旋之流，不断地丰富着书法形象对力、节奏的表现与传达，其与笔法、章法等因素天衣无缝的结合，更充分地烘托出书法家作品中独特的风神意境。

书法中的墨法是书法艺术重要的表现语言和形式构成因素，清代包世臣《答熙载九问》认为"墨法尤书艺一大关键"。苏轼云："书必有神、气、骨、血、肉，五者阙一，不为成书也。"这是非常典型的对书法中墨韵生命形式所作的关注，这里所说的"血"即是墨韵表现中一个非常重要的构成因素。墨法也因此而获得了前所未有的内蕴挖掘与使用。诸多书法大家或是温雅、姿媚，或是浑朴、激越，几乎无不是借以"血"上的着力探寻，从而找到契合自己书法韵致的最佳表现语言。"浓墨宰相"的刘石庵与"淡墨探花"的王梦楼也正是在对前人墨法表现衣钵的传承中各自寻找到了表达自己书法精气神的最佳样式，因其标志性的墨法表现在书法史上留为美谈。

(二)墨法的几种表现类型

中国画中墨分五色，这五色指的是"浓、淡、干、湿、焦"，而在书法中我们则常称之为"浓、淡、渴、涨"，即将书法墨法总结为浓墨、淡墨、渴墨、涨墨四种基本的表现类型。

1. 浓墨

浓墨是最主要的一种墨法，古人常用此法，墨浓如漆，所成书法字迹清晰饱满，神采奕奕，墨色浓黑。使用浓墨时，注意应以墨不凝滞笔毫为度，用笔必须沉劲于纸内而不能浮于纸面。行笔须实而沉，具有凝重沉稳的效果，给人以笔沉墨酣、富于力度之感。

包世臣《艺舟双楫》中指出："笔实则墨沉，笔飘则墨浮。凡墨色奕然出于纸上，莹然作紫碧色者，皆不足与言书，必黝然以墨，色平纸面，谛视之，纸墨相接之处，仿佛有毛，画内之墨，中边相等，而幽光若水纹徐漾于波发之间，乃为得之。盖墨到处皆有笔，笔墨相称，笔锋着纸，水即下注，而笔力足以摄墨，不使旁溢，故墨精皆在纸内。"形象地描绘出浓墨呈现出的神妙境界。古人崇尚浓墨，早在汉末，韦仲将便开始追求用墨的浓墨光亮。其后，两晋及六朝人的墨迹，乃至唐人之书几乎都是墨色黝然而深的。"古人作书，未有不浓墨者。晨起即磨墨汁升许，供一日之用也。取其墨华而弃其渣滓，所以精彩焕发，经数百年而墨光如漆。"

浓墨作书最能表现出雄健刚正的内蕴气度，颜真卿、康有为、沙孟海、陆维钊等大师的书作墨迹即是明证。古代书法家颜真卿、苏轼都喜用浓墨。苏东坡对用墨的要求是："光清不浮，湛湛然如小儿目睛"，认为用墨光而不黑，失掉了墨的作用；黑而不光则"索然无神气"。细观苏轼的墨迹，极具浓墨淋漓的艺术效果。清代刘墉用墨亦浓重，书风貌丰骨劲，有"浓墨宰相"之称。

2. 淡墨

《芥舟学画编》中将墨分为"老墨"与"嫩墨"，即浓墨与淡墨之意。"老墨主骨韵""墨痕圆绽""力透纸背"；"嫩墨主气韵""色泽鲜增""神采焕发"。然而，历代书法家更多的是注重用墨的浓淡相兼。浓墨色深而沉实，淡墨色浅而轻逸，各呈其艺术特色，关键在于和谐与协调。水墨乃字之血，用墨须做到浓淡合度，恰到好处。"墨太浓则肉滞，墨太淡则肉薄，粗即多累，积则不匀。"张宗祥在《书学源流论》中说："须知毫者字之骨也，墨者字之血也，骨不坚则力弱，血不清则色滞，不茂则色枯。"他指出，要避免"力弱"，则墨不能影响笔运，而不致"色滞""色枯"，主张墨之浓淡必须适度。

　　淡墨介于黑白色之间，呈灰色调，给人以清远淡雅、朦胧飘逸的美感，适宜表现清和静雅的意境，给人淡雅古逸之韵。但淡墨不宜太淡，过淡则伤神采，一般宜用于草、行书创作。明代董其昌、清代王文治最擅长用淡墨。潘伯鹰在《书法杂论》中曾有这样的评述："用淡墨最显著的要称明代董其昌。他喜欢用'宣德纸'或'泥金纸'或'高丽镜面笺'。笔画写在这些纸上，墨色清疏淡远。笔画中显出笔毫转折平行丝丝可数。那真是一种'不食人间烟火'的味道。"

清　刘墉行书轴《浓墨宰相》　　　　　　　清　"淡墨探花"王文治《致啸崖书札》

3．渴墨

　　渴墨，指笔毫以迅疾遒劲的笔势笔力摩擦纸面而形成的枯涩苍劲的墨痕，其笔触特征为疾中带湿，枯中有润，似干而实腴，笔画所呈现出的毛而不光的笔触线状，古人称之为"干裂秋风"。飞白、枯笔、渴笔是运用渴墨进行创作时较常出现的3种形态，能较好地体现古拙老辣的笔意。唐代孙过庭《书谱》中"带燥方润，将浓遂枯"所指即为枯笔用法，其笔触特征为线质中丝丝露白。相传此法为汉代书法家蔡邕于鸿都门见役人以垩帚刷墙成字得到启发，便心领神会用于书法创作中，称之为"飞白书"。

　　渴墨宜于表现苍古雄峻的意境，适用于这类风格特点的篆、行、草书的创作。宋代米芾多用此法，涩笔力行，苍健雄劲。

　　渴墨之法，妙在用水，"运用之妙，存乎一心"。明代李日华《恬致堂集》有《渴笔颂》："书中渴笔如渴驷，奋迅奔驰犷难制。摩挲古茧千百余，羲、献帖中三四

宋　米芾《吴江舟中诗帖》局部

字。长沙蓄意振孤蓬，尽食腹腴留鲠刺。神龙戏海见脊尾，不独郁盘工远势。巉岩绝壁挂藤枝，惊狄落云风雨至。吾持此语叩墨王，五指擎空鹏转翅。宣城枣颖不足存，铁碗由来自酗恣。"诗中将书法中的渴笔墨彩推上一个新的境界，让人领悟到用墨变化对书艺精神的提升作用。林散之常告诫后学"笔笔涩，笔笔留""用笔需毛，毛则气古神清"，并强调"墨要熟，熟中生"。渴墨法在书法创作中的运用为书法艺术注入了意蕴深远的内涵。

4. 涨墨

涨墨，是指过量的墨水在宣纸上溢出笔画之外的现象。涨墨在"墨不旁出"的正统墨法观念上是不成立的，然而涨墨之妙恰好在于既保持笔画的基本形态，又有朦胧的墨趣，线面交融。运用涨墨法必须做到笔酣墨饱。黄宾虹说："古人书画，墨色灵活，浓不凝滞，淡不浮薄，亦自有术。其法先以笔蘸浓墨，墨倘过半，宜于砚台略为揩拭，然后将笔略蘸清水，则作书作画，墨色自然，滋润灵活。纵有水墨旁沁，终见行笔之迹，与世称肥钝墨猪有别。"

明代王铎善用涨墨扩大线条的表现层次，作品中干淡浓湿结合，墨色丰富，一扫前人呆板的墨法，形成了强烈的视觉艺术效果。王铎涨墨法显著的特点表现为利用夸张的墨韵的渗化，破坏掉原有的线型结构，使之产生一种强烈的突兀感和崩溃感，下笔的沉重与墨水的渗晕都与线条基调不成比例。有时候某一部分线条粗壮的晕化甚至淹没了空间的距离间隔，造成以线之丑去抵触人工的结构之美的效果，使结构中浓墨大块与细小穿插之间形成尖锐的对抗。但同时又因涨墨枯笔的和谐运用而使墨韵产生烟云缭绕、时近时远、时显时隐的效果，并留下大量的"白"，既突出了深度，又留下余韵，使人流连忘返。"古人善书者必善画，以画之墨法通于书法。观宋元名人法书，如赵子昂、文征明，至于王铎、石涛，其字迹真伪至易辨，真者用浓墨，下笔时必含

明　王铎《赠汤若望诗翰》局部

水，含水乃润乃活。王铎之书，石涛之画，动落笔似墨渖，甚至笔未下而墨已滴纸上，此谓兴会淋漓，才与工匠描摹不同，有天趣，竟是在此，而不知者视为墨未调和，以为不工，非不工也，不屑工也。"

在具体创作中，几种用墨方法融会贯通、灵活运用，方能使作品墨色淋漓，变化多端，尽显墨法之趣味，意境之韵致，让作品展现作者的心灵流露，呈现作品天人合一的自然境界。

(三)墨法的审美

康有为在《广艺舟双楫》中说："书若人然，须备筋骨血肉，血浓骨老，筋藏肉莹，加之姿态奇逸，可谓美矣。"书法是表现生命节奏和韵律的艺术，只有在形式建构中筋骨血肉兼备，方称完美，而字的血肉即为水墨的调节。血生于水，肉生于墨，水墨调和得当，才能"穷变态于毫端，合情调于纸上"。只有水墨调和，墨彩绚烂，才能达到筋道骨劲、"血浓肉莹"、脉气贯通的美的境界。

墨法的浓淡枯润与书法作品意境美有密切的关系。作品中的墨色或浓或淡，或枯或湿，可以造成或雄奇，或秀媚的书法意境。润可取妍，燥能取险；润燥相杂，就能显出字幅墨华流润的气韵和情趣。现代书法家都十分讲究墨色的浓淡转换、枯润映衬，力求造成一种变化错综的艺术效果，表现出空间的前后层次，从而达到一种精纯的境界，加深书法作品的意境和意趣，形成各自不同的艺术风格。我们不妨再以林散之淡墨渴笔的表现为例，感受墨法带给书法的美感。

林散之墨法的运用妙就妙在寓华滋湿润于苍渴老辣之中，淡而不薄，渴而不枯，似嫩而老。这种墨法的运用与旁边的破墨形成了鲜明的视觉反差，不仅反差在墨色的效果上，还反差于线条质感上，丰富的墨韵美感令人回味不尽。对于训练有素的受众来说，书法作品中丰富的线条运动、墨韵变化可以唤起观者的空间感和时间感。林散之的长处正是将书法表现的各种变化建立起相辅相成、相映成趣的对比关系，使墨韵幻化出各种不同的明度与纯度。

他曾在其《论书》诗中说："天际乌云忽助我，一团墨气眼前来"，以此来观照其书作，可谓不虚。他的渴笔表现力达到了前无古人的高度境界，在墨韵表现方面开拓和丰富了传统书法的艺术表现力，使他的书法具有水墨画般的层次感和质感，合秀逸凝重为一体，更是消解了传统今草的书卷气和金石气之间的壁垒，对书法的创新来说可谓意义重大。

枯湿浓淡、知白守黑是墨法的重要内容。书法是在黑白世界之中表现人的生命节律和心性情怀，在素绢白纸上笔走龙蛇，留下莹然透亮的墨迹，使人在黑白的强烈反差对比中，虚处见实，实处见虚，从而品味到元气贯注的单纯、完整、简约、精微、博大的艺术境界。

近代　林散之五言联

三、字法

(一)字法的概念及其意义

字法，也称结体或间架结构、小章法，即单字中点画的安排，含有造型的意义。结体是一种法则，它指的是按照均衡、比例、和谐、节奏、虚实等美的造型规律来组织字的间架结构，是书法构成的重要因素。结构合理，间架巧妙，字形就耐看；否则，非丑即俗，这是毋庸讳言的。元代赵孟頫在《兰亭十三跋》中说："书法以用笔为上，而结字亦须用工。"清代冯班在《钝吟书要》中也说："书法无他秘，只有用笔和结构耳。"由此可见，字法历来是为书法家所重视的。

书法属于造型艺术，水平高低，最直观的表现便是字形结构。对于结体，前人作了大量的探索积累，总结出了关于字法丰富的理论知识。中国历代关于书法结体的著述，如唐

代欧阳询的《结体三十六法》，对于如何使笔画分布匀称、偏旁部首组织协调、整个字重心稳当等等作了具体说明。明代李淳的《大字结体八十四法》，对偏旁部首所占空间的大小、长短、高低、宽窄、彼此的揖让关系等，也都有分类阐述。清代黄自元《间架结构摘要九十二法》在前人基础上对书法字法作了更为详尽的说明。

结体，可以体现出一个书法家的造型能力。孙过庭《书谱》所谓"初学分布，但求平正；既知平正，务追险绝"，之所以说"务追"，是因为能在"平正"的结字基础上兼备"险绝"，使字有态、有势是很难的，并不是轻易所能实现的。授书者所谓"横平竖直"，须辩证理解，横平竖直，虽平稳而无态无势。"弩不得直，直则无力"（《玉堂禁经·用笔法》），不是单独的用笔问题，亦是结体问题，读米芾书法，读二王书法，即便其最工稳者，也绝对不会为了"横平竖直"而失去态度、韵致。

清 黄自元《九十二法》局部

应该指出的是，结体与用笔是不可分的，结体，通过用笔来具体建构、实现。唐代李阳冰《运行二十四法》为点法、画法、三画法、悬针法、垂露法、背抛法、抽笔法、背趯法、散水法、冰法、烈火法、联飞法、显异法、平碟法、钩裹法、钩努法、奋笔法、衫法、外臂法、竖画法、曾头分脚法、暗筑法、衮笔法、缩出法。这些"法"，无不显示了用笔与结体的相互生发与相得益彰。

单独一个笔画无所谓成败。一个笔画，其价值只有在与其他笔画组合在一起时才能体现出来。败笔是相对的，没有绝对的败笔，就像世界上没有一样东西是绝对的废物一样，要看用它来干什么。同样一些家具，不同的摆放方法，就会产生不同的布局效果。书法的结体也一样，同样一些笔画，不同的结构方法就会有不同的字形。

元代赵孟頫《兰亭十三跋》云"书法以用笔为上，而结字亦须用工"，虽把用笔摆在第一位，但也很是强调结体。实际上，用笔终归在结体上表现出来，从整个字形到单个点画，都是如此。无论整个字形还是单个笔画之形，都由用笔来实现。南齐王僧虔《笔意赞》云"书之妙道，神采为上，形质次之，兼之者方可绍于古人"。笔意显于造型，神采生于造型，神形兼备者，方称善矣。

书法艺术的结体美是书法家终生钻研的内容，它在随时校正着自己的书写行为，从而逐步形成鲜明的个性特色和他人无法代替的艺术语言，不断完善个体独立的书法艺术，以期达到书法之至美的境界。

通观历代有成就的书法家，无不以毕生的精力在研究书法的结体，反复实践着笔法点画的运作。一招一式，一点一画都是从反复的实践中来，从而构成单字结体的艺术语言，以表达单字结构的整体形象，这种表现形式是以线条、点、画的巧妙组合来实现的。以最佳的线条和点画来构建汉字的整体美是书法艺术中重要的研究课题。

(二)字法的规律类型

汉字书体有篆、隶、楷、行、草，每种书体文又各有其特点，这里仅把它们结字的基

本原则或规律总结如下。

1. 主次有序、月悬星拱

字法中确立主笔与辅笔的关系非常关键，清代刘熙载《书概》中指出主笔之重要及主次的领属关系："画山者必有主峰，为诸峰所拱向；作字者必有主笔，为余笔所拱向。主笔有差，则余笔皆败，故善书者必争此一笔。"清代朱和羹也有相同的观点，他在《临池心解》中认为："作字有主笔，则纪纲不紊。写山水家，万壑千岩，经营满幅。其中要先立主峰，主峰立定，其余层峦叠嶂，旁见侧出，皆血脉流通。作书法亦如之。每字中立定主笔，凡布局、势展、结构、操纵、侧泻、力撑，皆主笔左右之也。有此主笔，四面呼吸相通。"

主笔即字中最突出、最引人注目的笔画。一个字有一个主题笔画，其他笔画皆为从属笔画(即次笔)。次笔应让位于主笔，烘云托月，突出主笔，不可喧宾夺主，抢占空间。所以写次笔时应抑制收缩；相反，字中的主笔应极力舒展，张扬放开，以求姿态，为此主笔占的空间相对要大一些，这就是主笔优先规律。一个字中主笔突出了，字的整体就有了主次、管领、节奏、美感，也就能使重心平稳了。

一个好的字，要有主笔提领精神，还需次笔众星拱月。主笔有负载、贯穿、包孕其他点画的任务，所以主笔最能体现字的神态风姿；而辅笔总是处于客位，作适当的约束、控制，在主笔周围起到映衬、烘托作用。两者相互配合，才能使整个字显得和谐饱满。关于这一点，隶书中"燕不双飞"的说法最能说明问题，隶书中的波画，形如飞燕，是最能体现隶书美的点画，为了求得整体的和谐，主次有序，往往一个字中只安排一个波画，如果出现两个，就会影响整体的和谐，反而不美。

历代书法家都很注意将最能表现本人个性的笔画作为主笔，生动地体现自家的艺术风格和审美趣味。例如，颜真卿饱满的悬针竖、蚕头燕尾的捺脚、踢挑有力的竖钩；黄庭坚一波三折的长横和大捺大撇；米芾别致的竖钩等。

由于书体、书风的不同，主笔与次笔的关系也不是一成不变的，应当在灵活运用中确立主笔所在，比如行草书的创作中，随机应变，因势利导地灵活安排主次点画，其中主笔的不确定性与楷书、篆隶各体相比就有很大差异，这更有赖于书法家的灵活应变能力。

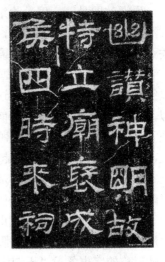

汉 《乙瑛碑》局部

晋 王羲之《得示帖》

2. 似欹反正、欹正互见

所谓欹即是侧、偏、险绝，所谓正，即平正安稳。孙过庭《书谱》中说："至如初学分布，但求平正；既知平正，务追险绝；既能险绝，复归平正。"结体的变化，欹与正的关系处理得恰到好处是至关重要的。

平正是很好理解的，笔画的横平竖直，部首偏旁之间只有高低相当、大小匀称，才可以得到平衡的美感。然而，这远远不能满足书法之于变化的需要。王羲之说："若平直相似，状如算子，上下方正，前后齐平，此不是书，仅得其点画耳。"古人对整齐如刀切，规正似线弹的做法是很反感的。永字八法第一法的点即为侧，就意味着下笔之势不能过正，而要欹侧之势才能够动起来，出现新姿异态，体现独有的精神风貌。

欹与正在每一个字中总是互为依赖地存在着，没有平正之笔的稳定姿态，就不能显示出欹侧之笔的生动之美。晋代王羲之的书法，最能体现欹侧之美。唐太宗李世民评论、赞美王羲之的字"势如斜而复正"，讲的便是欹与正的辩证关系。欹不是单一的欹，而是斜而反直，似欹反正。唐代欧阳询的楷书同样具有欹侧之美，每一个字的体势都向左倾斜，即使对称的字也务求"正者偏之"。

如何才能处理好"似欹反正"的关系，达到矛盾的统一，取得富于美感的和谐呢？刘熙载说："书宜平正，不宜欹侧。古人或偏以欹侧胜者，暗中必有拨转机关者也。画诀有树木正，山石倒；山石正，树木倒，岂可执一木一石论之。"书法中借助于审美心理所形成的"似欹反正"的平衡效果，就一个字来看，既可体现在内部，也可体现在外部。一个字内部的平衡，也就是要考虑到内部重心的调配，这主要是通过笔画与笔画的欹正斜直的配合来达到的，一个字众多欹侧之笔，一定要借助于某几处平正之笔展开活动，才能取得似欹反正的效果。

一个字外部的平衡，也就是要考虑到外部环境的影响。在一行之中，一个字不是孤立的，它必然受到上下左右的字的影响，或者说，它放在特定的书法环境中，四周的字的体势会在一定程度上影响该字的体势。在以欹侧取姿取势的行草中，可以使一些字处理得特别欹侧，如果孤立地看这些字，会感到欹侧太甚，假若下面的字比较平正，那么它们就显得并不孤立和突兀。因为它们必然受到上下左右其他字的干预和影响，因之更鼓其气而顺其势，从而在更大的范围内取得新的平衡与和谐，别有情趣，达到似欹反正、欹正互见的效果。

3. 违而不犯、和而不同

孙过庭在《书谱》中曾说："至若数画并施，其形各异；众点齐列，为体互乖。一点成一字之规，一字乃终篇之准。违而不犯，和而不同。"意思是说，书法要讲究变化，但不能相互抵触，要在和谐中展现出不同。违是多样、不同的意思，表现为每个字中许多点画长短、粗细、方圆参差不一，互不相同，就是组成一个艺术整体的各部分乃至各个细节都要有各自独特的个性。

违就是要在一个字中很多点画并列在一起的时候，要多样而不雷同，丰富而不单一，要互为差异，各自矛盾又和谐地同处一字之中。和是体现统一、一致的意思。违而不犯、和而不同是体现字法中多样统一的规律，讲的是字法里面点画的变化与和谐。

为了追求变化，在一个字上过分追求各个点画的变化，就会出现彼此干扰、杂乱无章

的现象，因为没有和，违就会因为没有组织，没有设计，从而走向混乱、丑陋。反之，在一个字上过分追求内部各个点画间的整齐划一，那么书法创作就很难形成生动活泼的局面，明清之际因书取士而形成的"馆阁体"，一味追求"黑、方、光、正"，显得呆板、枯燥无味。因此，孙过庭提出"违而不犯、和而不同"的要求，即在统一中求变化，既要多样变化，又要和谐统一。

在各种书体中，颜真卿楷书虽说讲究整齐一律，但同时又很注重点画的多样性。仅以横画写法论，因结体不同的需要就有十余种之多，有形状的差异，也有长短的不同，还有粗细的变化，更有平直、欹侧的不同，在结体过程中它们被灵活地运用于合适的地方，造成一种参差不齐却又贯通一致的和谐感。再如王羲之《兰亭序》中所书二十余个"之"字，尽管该字点画简单，却极尽变化之妙，充分表现了结构的造型美，给人以不同的美感。

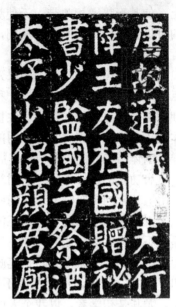

唐　颜真卿《颜氏家庙碑》局部

以书体来论，一般来说，静态的篆、隶、楷在字法结体上偏于和，动态的行草书则偏于违。以书风来论，温文尔雅的书风，结体必偏于和，风格豪放的书法，结体较违。但无论何种情况，均不能违背"违而不犯、和而不同"的原则。

(三)字法的审美

平衡对称和多样统一，是字法最基本的审美原则。它要求字的间架结构一方面平正，符合平衡对称法则；另一方面险绝，具备平正与险绝相统一的结构形式。在结构上更重视结体行气和疏密韵致，在虚实相生之中，得凝神造意的结构美。晋代杨泉《草书赋》中的"书纵竦而植立，衡平体而均施"，指出了草书结体仍然有平衡对称法则在起作用。平衡对称不能脱离多样统一，离开多样统一的平衡对称，结构必然机械呆板。不同的书体有不同字法规范和美感要求。甲骨文、金文等大篆，运用随意生发、因势利导的审美原则，结体自然萧散、古朴拙雅。小篆呈纵长字形，上紧下松，严谨匀称，给人以秀丽飘逸之感。汉隶为扁长形，以整饬凛然、谨严匀称而著称。楷书一变汉隶的扁横形，而形成中国方块字的基本形态，尤其是唐楷更以其横平竖直、结构匀称规范而成为楷书的典范。以欧阳询、虞世南、褚遂良、颜真卿、柳公权等作为典型的唐人楷书处处符合平衡对称的结字法则，字字四满方正。而行书、草书打破书体的静态结构，变静为动，变整饬为流畅，从而在新的层次上发展了汉字的造型之美。

字法尤其讲求艺术辩证法，字形间架结构还必须符合对比照应的法则。没有对比就无从求得结构鲜明的多样变化、没有照应就无从求得结构的和谐统一。强调分主次，讲向背、明伸缩、辨虚实、论斜正，对书法审美境界的形成有着重要的关系。张怀瓘提出的"抑左升右""举左低右""促左展右""实左虚右"等，都是对运用对比以求结构多样变化的具体要求。对比方法很多，如粗细、轻重、藏露、方圆、刚柔、润燥、高低、长短、疏密等，都能构成对比。蔡邕在《九势》中指出，字形结构要"上皆覆下，下以承

上，使其形势递相映带，无使势背"，即要求字的笔画互相照应，成为间架结构和谐统一的有机整体。离开照应的法则，字的点画必然处于各自孤立、杂乱无章的状态，也就不会有结构的美。

点画结构变化无尽，如果万字同形，则书法了无意趣。正是在笔墨运行中，在点画与点画之间、字与字之间形成一种节奏，一种情趣，一种依法而超于法、无法而无不法的精神，才能写出书法的活力和生机。所以，点画疏密、笔墨枯润、字形大小、偏旁向背、字体欹正是相生相克、互补互用的。即以疏补密，以枯补润，以小补大，以欹补正。只有这样，字体结构才能成为一个有筋骨血肉的生命体，一个具有意境的书法单位。

启功先生答后学问："用笔与结字，哪个重要？我认为结字重于用笔。理由很简单，'用笔'管的是笔画的形状问题，'结字'管的是整体的效果问题。一个字笔画不够标准优美，但摆好了，这个形象还能凑合过得去；如果笔画局部都很优美，但摆得东倒西歪，那能不能成字都将成为问题，还谈得上什么美？王羲之的书法是历史公认好的，如果我们把帖里的字剪一个出来，把笔画分别铰开，随便一摆，那还能是王羲之吗？所以'用笔'和'结字'问题，虽说两者不可偏废，对书法学习来说，我认为还是应该以'结字'为先。尤其是初学者。以我个人的体会，'结字'是有规律可循的，掌握好了可得事半功倍之效。一是字的比例，漂亮的字几乎都存在一个五比八的规律，这正好和西方艺术理论中的所谓'黄金分割率'相合。这是通过科学研究得出的结论，可指导每个字的书写。二是注意字的重心，一般来说，造型优美的字，重心不在字的正中间，而在中间偏左上方一点的位置，这是因为人们的视觉误差和审美习惯造成的。这一规律也非常重要，决定汉字形象最终能否写得优美。"

字法的欣赏就是对书写汉字过程中点画之间的安排进行合理的观察，并从静态的形体中产生动态的联想，从而获得美的感受。势就是字的形体特质和各个组成部分之间的关系。汉字的形体结构变化多端，但无论怎样精巧的安排都要随势而行。成功的书法艺术的结构，既讲究静态的平正、匀称的法则，更重视运用动态参差、连贯、飞动的原理，从而在多样的微妙关系中求得平衡对称。简单的点画和线条在书法家的精心安排下，可以妙笔生花，含有艺术造型的意蕴与哲理，形成了一个多样统一的和谐整体。正是从这些地方，我们可以看到书法家的匠心，看到他们惨淡经营的努力。我们越是反复欣赏，越能发觉其结构的巧妙，尤其是字的笔画凝练了自然与人事中的一切情态美。正如沈尹默先生在《书法论丛》中所说："不论是石刻或墨迹，表现于外的，总是静的形势，而其所以能成这样的形势，却是动作的结果。当初的动作态势现在只通过作品留在静的形中。要使静者复动，就得通过耽玩者想象体会的活动，方能期望它的再现。于是，在既定的形中，就会活泼地看到往来不定的势。在这一瞬间，不但可以发现五光十色的神采，而且还会感觉到音乐般轻重疾徐的节奏。"

四、章法

(一)章法的概念及其意义

章法，又称"布局""分行布白"，是安排布置整幅作品中字与字、行与行之间呼应、照顾等关系的方法。章法是对一幅书法作品进行全盘的安排，又称作大布白，或者篇

章结构，是书法艺术的重要组成部分。对于一幅作品的艺术要求，不仅需要把每个单字写好，而且应当把众多的字构成完整的章。通篇结构、引领管带、首尾呼应、一气呵成、各尽意态、气韵流动、起伏随势、笔毫捻转、巧布虚阵、寓情寄意，都是章法组成部分。章法体现的是书法作品的整体效果。

章法有广义、狭义之分。广义的书法章法是指无论字与字之间、行与行之间，以至天头地脚、题款用印，都须作一番总体设计，合理布局。作品内容怎样排列、怎样题款、怎样盖章，这些都是章法关注的对象。狭义的章法专指正文的分行布白，谋篇布局。我们这里主要谈谈狭义的章法。

明代董其昌《画禅室随笔·评书法》云："古人论书以章法为一大事，盖所谓行间茂密是也。余见米痴小楷，作《西园雅集图记》，是纵扇，其直如弦，此必非有他道，乃平日留意章法耳。右军《兰亭序》，章法为古今第一，其字皆映带而生，或小或大，随手所如，皆入法则，所以为神品也。"可见，章法在一件书法作品中显得十分重要，书写时必须处理好字中之布白、逐字之布白、行间之布白，使点画与点画之间顾盼呼应，字与字之间随势而安，行与行之间递相映带，如是自能神完气畅，精妙和谐，产生"字里金生，行间玉润"的效果。

章法是构成书法艺术整体结构美的重要因素。孙过庭《书谱》："一点成一字之规，一字乃终篇之准。违而不犯，和而不同。"这是对书法在分行布白上的形式美的高度概括。书法章法要求各字、各行、上下左右互相照应，总体分布黑白有序，过分追求法度的匠气安排和了无法度的一任挥洒，都是不美的。可以说，分行布白注重部分美和整体美的和谐统一。应使字与字、行与行、幅与幅组成一个整体，有一种贯穿全幅的气质和精神，形成美的意境。

王羲之《兰亭序》全篇浑然一体，首尾呼应，每画笔意顾盼，各行贯气连意，上下承接，左右照应，意境完美。而米芾《三吴诗帖》，字势或正或斜，行间或左或右，气势贯注，顾盼生姿，深得自然朴拙之美。这些都是章法作用的结果。

宋　米芾《三吴诗帖》

(二)章法的基本要求与类型

书法应气脉连贯，即整幅作品各字之间、各行之间、首尾之间、笔势、字势、行势具有有机的联系。如清代陈介祺说："作字要行气，气须自画中贯，从大处从容来，向大处从容去……要接得住，转得灵，联贯得固者。"其一，笔势的呼应连贯。一幅作品之间笔

势呼应，要从数字、数行中觅得，不得以单字求之。其二，上下、前后字之间要有承接关系。前字有起，后字有接，在接中又兼启下，如此绵延不绝。其三，在承接的基础上，进而组成节奏，即"一字到数字的小章法"。其四，行与行之间要皆相连属。前后有呼应，左右有顾盼。前行之末以呼下，后行之首以应上。正所谓"行首之字，往往继其前行"，行的连属亦即节奏的联结。左右行之间，纵横、聚散、曲直等要有相避相形之妙。其五，首尾呼应。整幅作品的开头与文后属款结尾之字，要遥相呼应，如此构成一个整体。书法的形式语言中，笔法、字法、章法、墨法是四大要素。笔法、墨法、字法都属于技法层次，唯独章法在具体的技法之外。这一点，古人早就注意到了。蒋和就说："结体在字内，章法在字外，真行虽别，章法相通。"一字八面流通为内气，靠笔画的疏密、轻重、肥瘦得之，而外气的流通却要于一篇布白的接上、递下、流动纵横中见出精神的流转与腾溢。传统的书法因不同幅式要求而章法也不同，可归纳为以下3种。

1．纵横有序

纵横排列整齐有序，横竖轴线一目了然，给人以整齐肃穆、始终如一的感觉，通篇的行气呈直线型。篆、隶、楷书多用这种章法形式。

2．纵有行，横无列

纵行排列整齐清楚，横则无序可循，遵守疏密揖让、对比照应的形式美法则，随势布白，妙变无穷，得参差的韵律美。行、草书都采用这种布局。

其中有两种情形，一种是字与字、行与行之间的距离相等或接近，行气呈直线，整篇气息平和、匀称、安详，如米芾《蜀素帖》、杨凝式《韭花帖》。一种是在行内对比、行行对比中获得灵动摇曳之感。行内对比是指一行内的字有大小、斜正、疏密、干湿等对比变化，行气呈曲线行进，给人以活泼多变、灵动诡异的美感，多用于行、草书中，如王铎《临柳公权帖》。行行对比中，行距宽窄不等、疏密不匀，整幅作品出现区域性的密集或疏松的艺术效果，有"密不透风、疏可走马"的强烈对比，加剧了作品的节奏变化。这种形式多用于狂草书体，如黄庭坚《诸上座帖》。

唐　杨凝式《韭花帖》

3. 纵横无序

纵横无序这种排列方式又叫满章法，没有明显的字距、行距，字形忽大忽小，错落有致，变化多姿，整体浑然一体。狂草多用此式，纵横皆不分，讲求左右呼应、牝牡相衔，以全体为一字，使全篇成一体。"违而不犯"，消除差异面的截然对立，达到内在联系的和谐。例如，清代郑板桥的"六分半书"，上下字穿插挪让，宛如乱石铺阶，在歪歪斜斜、大大小小、忽长忽扁、忽浓忽淡的不规则中见出法度，深得鳞羽参差的天趣之美。

书法章法离不开作品的幅式，有什么样的幅式，宜于用相应的章法布局。例如，中堂轴书，宜用以气度宽大、形式庄重的布局；而条幅立轴，形式狭长，宜铺毫展笔由上而下，取得一种纵势美。横披中的横额多书斋馆名或警句，字大而少，可以取横势以使字体开张。横披字小而多，书写洒脱别致，章法可以自由些。至于斗方、手卷、扇面，也应因纸布局，使其通篇贯气，自然生动为妙。章法是一幅书法的总体布局，关系到总体审美效果。所有肥与瘦、润与燥、巧与拙的用笔，以及虚与实、曲与直、损与益的结体，疏与密、断与连、正与敧的布局，皆在书法最后完成的总体效果上展示出来。正是在这点画布局之间，书法家表现出自己的心性品格，并在这字内功和字外功中折射出独特的审美个性和趣味。

(三)章法的审美

章法的审美集中体现书法艺术虚实结合的美学原则。邓石如的"计白当黑"即是最具代表性的说法。墨迹为美，空白处也是美；着墨处重要，留白处也重要，有无相生、虚实相间、白黑互衬，相依相生，相辅相成，才能使作品有笔墨、有意趣、有情致。以"实""黑"绘形，用"虚""白"传神，章法之美在于运实为虚，实处透灵，以虚为美，笔断意连。全篇气势贯注，神完气足，方能使书法有笔、有意、有势、有境，方能创造出神入化的书境，给欣赏者留下审美想象的广阔天地。

书法章法美，首先整体要和谐，这是书法章法的根本原则。结体和谐，是一个字的内部和谐；章法和谐，则是一幅作品的整体和谐。整体和谐的前提是完整，不完整、残缺不全，构不成完美的整体，也就不和谐了。

一幅书法作品，总是在字与字关联成行、成篇中诞生的。因此，要求字与字、行与行之间，上下连贯，气脉承接，不能有游离割裂的现象，尽可能做到笔连和意连的巧妙结合。笔连外露、意连内含，都是贯气的有力手段，唐代书法理论家张怀瓘在《书断》中形容张芝草书时说："字之体势，一笔而成，偶有不连，而血脉不断，及其连者，气候通其隔行，如流水速，拔茅连茹，上下牵连，或借上字之下而为下字之上，奇形离合，数意兼包，若悬猿饮涧之象，钩锁连环之壮，神化自若，变态无穷。"这深刻揭示出笔画的连

元 杨维桢草书

接呼应与行气贯通的关系，以及它所产生的神奇效果。

其次，要关注作品中疏密和欹正关系。疏密是指书法艺术在空间关系上的处理及表现。结体的疏密是围绕笔画线条的编织，而章法的疏密是着眼字与字、行与行的分布。由于字的笔画结构相对较为固定，结体的疏密有一定的局限性，而章法的形式多样，生发创造的空间也就愈大，方法也就更加灵活多样。不同书体也有疏密分布的不同，静态书体字独立，相对较疏；动态书体连带承接，相对较密。不同风格书法家在章法布局上有不同的疏密追求，从而形成独特的个人风格面貌。例如，董其昌风格淡雅，章法疏可走马；徐青藤风格奇崛，章法密不透风。章法的疏密原则，很重要一点就是把握好其中的辩证关系。疏密的交错运用，有机结合，通过疏密变化创造出更加奇特的情趣。欹正是指章法中字与行的形态变化，不能墨守成规，要多姿多彩，勇于出新。既要符合规矩，又要欹正结合，相辅相成，参差起伏，腾凌射空，巧妙多端，从而获得完美的艺术效果。

第三节　书法五体及其经典作品赏析

书法是一个宽泛的概念，人们往往从不同的角度，依照不同的标准对其进行分类。其中主要按字体来分，汉字有篆、隶、楷、行、草之别，书法也有篆书、隶书、楷书、行书、草书五体之分。其中，篆、隶、楷书为"正体"，而行、草书则是"正体"的草化形式。以下依次对书法五体及其经典作品进行介绍与赏析。

一、古雅稚拙——篆书

(一)篆书及其基本特征

篆书是汉字书法最早出现的一种书体，通常以秦统一六国为界，分为大篆、小篆。大篆泛指秦统一六国之前的各种书体，其中包括甲骨文、金文、籀文、六国文字。小篆是指秦始皇统一六国后推行的一种规范化的文字，故而又称秦篆，在汉文字发展史上，它是大篆向隶、楷之间的过渡。

甲骨文是目前已知的我国最早的成熟的文字。1899 年年末在河南安阳小屯村出土，是距今约 3400 年前的商代遗物，是殷王朝占卜的记录。由于当时工具材料的限制，刻成的甲骨文大小不一、参差错落，别有一派天趣。商周时期，随着青铜工艺的发展，在青铜器上铸刻文字渐成风气。因为古人称青铜为金，所以铸刻在青铜器上的铭文就叫金文，也称钟鼎文。西周是青铜器制造的鼎盛期，也是金文发展的成熟期。春秋战国时期，诸侯割据，金文字体因地域不同而显示出不同的风格类型。战国时代产生的石鼓文、简牍书、帛书也属于篆书系统。直至秦始皇兼并六国后，实行书同文的政策，由李斯在各种不同类型大篆的基础上整理规范，从而形成秦代的小篆，较之大篆的随意自由，小篆结构更加严谨、笔画更简洁、字形更匀称。东汉以后，篆书的正书地位被隶书取代，但其后仍被用于一些庄重的书写场合。

在各种字体中，篆书的笔法最单纯，仅有直弧两种点画，以圆画为主，笔笔中锋。圆劲细挺是篆书点画最基本的审美特征。由于这一时期汉字正处于不断的演进中，大篆字体

中保留着一些象形因素，点画、结构尚未定型，呈现多变的态势。在大篆基础上规范后的小篆字体略长，结构严谨，追求对称。从大篆到小篆，字形有变，材质各异，故而布局方式也非常多样化。甲骨文基本上纵成行而横无列，金文、石鼓文、简牍书等都是纵向排列。章法上，篆书已经显示出纵向排列的基本格局。从整体上来看，大篆由于载体材料和成字方式的多样化，章法变化比较复杂；而秦小篆章法讲究规整、纵横有度，加之字形修长而方整，点画分布均匀，因此布局显得整齐统一。

(二)篆书经典作品赏析

1. 《祭祀狩猎涂朱牛骨刻辞》(甲骨文)

甲骨文是龟甲、兽骨文字的简称，用比较尖利的刀具契刻于坚硬的龟甲、兽骨之上，从书法角度欣赏，已经具备了章法、结体、用笔等主要构成因素。甲骨文受工具的约束，笔法多以直冲的横直斜线为主，有方有圆，间以曲弧线，点画瘦直，刀锋毕露。对称是甲骨文字结字的特征，但其行文程式不一，长短、大小略无一定。有时依刻纹路而变，字体的变化也很大，随物异形，纯朴和谐。从整体来看，分行布白自然，疏密得当，错落有致。较之后世金文更显古雅宽博，尤存尚质之风。有意思的是，少数甲骨文不是刀刻，而是用朱书或墨书所写，这证明，当时已开始使用毛笔之类的书写工具。

《祭祀狩猎涂朱牛骨刻辞》，正反面刻字多达 160 个，刀法灵秀，变幻莫测，奇趣丛生。章法或整齐或错落，结体或规则或随意，线条或纤弱或刚劲，这除了受所使用的工具材料的客观限定之外，不能否认其主观审美趣味和"书法意识"。

《祭祀狩猎涂朱牛骨刻辞》

2. 《散氏盘》

《散氏盘》清乾隆初年于陕西凤翔出土，高 20.6 厘米，口径 54.6 厘米，现藏于台北"故宫博物院"，是西周厉王时期的青铜器，因铭文中有"散氏"字样而得名。圆形，浅腹，双附耳，高圈足。腹饰夔纹，圈足饰兽面纹。内底铸有铭文 19 行 357 字，内容为一篇土地转让契约，记述矢人付给散氏田地之事，最后记载举行盟誓的经过，是研究西周土地制度的重要史料。《散氏盘》铸造之时，金文书法已经进入成熟期，铭文通常写得很工稳考究，布局整齐，有强烈的秩序感和装饰色彩。例如，其中具有代表性的《墙盘铭》，书写行笔流畅，笔画粗细均匀，字形修长方正，排列纵横有矩，整齐疏朗，代表了西周铭文最流行的书写风格。而《散氏盘》铭文则写得简便随意，十分

西周 《散氏盘》局部

活泼生动。用笔灵活，不同于当时一般的铭文笔画的横平竖直，而是顺势而下，多有变化；结体自由奇古，线条圆润而凝练，字迹草率，字形略呈扁圆，或仰或俯，或欹或正，彼此之间多有呼应。因取横势而重心偏低，故愈显朴厚。其浇铸感很强烈，表现了浓重的"金石味"，因此在碑学体系中，占有重要的位置。

3. 《石鼓文》

《石鼓文》为战国时代秦国刻石。因为文字是刻在十个鼓形的石头上，故称"石鼓文"。每个石鼓上以籀文刻四言诗一首，共 10 首，其内容为记述秦王游猎之事，故石鼓又称为"猎碣"。《石鼓文》是唐代在陕西凤翔发现的我国最早的石刻文字，世称"石刻之祖"。《石鼓文》的字体，上承西周金文，下启秦代小篆，是由大篆向小篆衍变而又尚未定型的过渡性字体，在书法史上具有承前启后的重要地位。《石鼓文》虽然由西周金文发展而来，但已摆脱了金文的影响，成为一种崭新的风貌，其用笔、结字和章法，也没有春秋战国时期金文那种装饰意味，它的魅力完全体现在用毛笔按照一定的笔法而书写出来的自然流畅的效果之中，显示出一种成熟的、富有修养的艺术匠心。《石鼓文》的书写者在线条的笔法和字形结构各部分之间的组合规律方面，都达到了很高的水平。它结体方正匀整，舒展大方，线条饱满圆润，笔意浓厚。用笔起止均为藏锋，浑厚古拙，圆融劲健。结体促长伸短，匀称适中，严谨庄重，近似小篆。《石鼓文》与甲骨文、金文相比，字体已趋于规范化。《石鼓文》被历代书法家视为习篆书的重要范本，清代康有为在《广艺舟双楫》中赞曰："若石鼓文则金钿落地，芝草团云，不烦整截，自有奇采。体稍方扁，统观虫籀，气体相近。石鼓既为中国第一古物，亦当为书法家第一法则也。"唐宋以来，凡是学习篆书者，无不推崇《石鼓文》。更值清代由于金石、考据学的兴起，《石鼓文》作为篆书学习的最佳范本之一，受到学者极大的重视。因此，得益于《石鼓文》而形成自家风格的书法家颇多，直至今日仍未衰退。如吴昌硕、王福厂、罗振玉、陶博吾等大家可谓学《石鼓文》的佼佼者。

战国(秦)　《石鼓文》局部

唐　李阳冰《三坟记》局部

4. 李阳冰《三坟记》

《三坟记》为李阳冰(生卒年不详)代表作,唐大历二年(767年)立。唐李季卿撰文,李阳冰篆书。该碑继承李斯小篆玉筋笔法,中锋行笔,以瘦劲通神,线条遒劲著称,笔画从头至尾粗细一致。结体纵势而修长,委婉自如,婉曲翩然,谓之"铁线篆"。清代赵宧光评曰:"阳冰得大篆之圆而弱于骨,得小篆之柔而缓于筋。"清代孙承泽又云:"篆书自秦、汉以后,推李阳冰为第一手。今观《三坟记》,运笔命格,矩法森森,诚不易及。然予曾于陆探微所画《金滕图》后见阳冰手书,遒劲中逸致翩然,又非石刻所能及也。"(《庚子消夏记》)

5. 邓石如《篆书唐诗集句》

清 邓石如篆书

邓石如(1743—1805),安徽怀宁人,原名琰,字石如,号顽伯、完白山人。时人对邓石如的书艺评价极高,称之"四体皆精,国朝第一",他的书法以篆隶最为出类拔萃,而篆书成就在于小篆。清代包世臣在《艺舟双楫》中称:"完白山人篆法以二李(李斯、李阳冰)为宗,而纵横阖辟之妙,则得之史籀,稍参隶意。杀锋以取劲折,故字体微方,与秦汉瓦当额文为尤近。"邓石如因其杰出的艺术贡献,被后世称为"篆书的第三个里程碑",康有为誉之为"集篆之大成"。他的小篆以斯、冰为师,却富有创造性地将隶书笔法融合其中。大胆使用柔韧而易于起倒的长锋羊毫笔,提按起伏,大大丰富了篆书的用笔,不再是那种粗细一致,结构严整的"铁线篆""玉箸篆",同"二李"的篆书有明显区别。结构疏朗、刚而不火、静而不板、笔力千钧,具有阳刚之美,在行笔中,弯曲之处,或用提转之法,而见圆畅;或用先停后转之法,而见外圆内方;或用顿折之法,而见方劲。尖、圆、方笔并用,极大地丰富了篆书的用笔。线条圆涩厚重,雄浑苍茫,臻于化境,结体上,破小篆的长方整饬,变为上紧下伸,舒展自如,使字形给人崇高向上的感觉。《篆书唐诗集句》是一件不可多得的佳作,体现了他独特的篆书风格。

6. 吴昌硕篆书《石鼓文》

吴昌硕(1844—1927),浙江安吉人,初名俊,后改名俊卿,号缶庐、缶道人,是我国近代书画印诗史上的全能艺术大师,其中尤以篆书最为名世绝品。书法着力于《石鼓文》,深研数十年,自出新意,用笔结体,一变前人成法,力透纸背,独具风骨。《石鼓文》是吴昌硕晚期的作品,用笔沉厚平缓,线条厚重但不滞浊,婉通而有力度,峻利而取涩势,结体雅和凝重,稍有斜侧呼应、大小长短,显得沉雄古朴、苍辣深沉、逸气内蓄。浓重的墨色更

清 吴昌硕篆书《石鼓文》

显字的雄浑高古，上下左右的疏密关系使字产生强烈的黑白对比效果，增强了空间的跳跃呼应关系。从总体感觉上字里行间气充力足，纵逸放达颇显沉雄端庄。吴昌硕书法中的墨韵表现是典型的笔与墨的融合，他在一般篆书的遒劲、圆润、光洁等特点外，加上行草书和绘画中的用笔用墨，再加上篆刻中点画苍茫等古趣的融入，从而形成他在《临石鼓》中所表露出的笔中有墨、墨中有笔、笔墨相渗、气息醇厚、苍劲高古的金石气。吴昌硕苍浑恣肆、古茂雄强的书风离不开对笔墨的独特选择。他的用墨较之前代书法家的分量大增，既浓又重，有时甚至喜欢用放了好几天的墨糊，用短锋羊毫，中锋挥运，全以腕力为之，并"鼓之以枯尽"(孙过庭《书谱》)，这样容易使点画产生厚重感与古拙感，故而线条显得墨韵重实、苍古雄强，点画产生中间乌黑两边枯毛的迹象，从而显得更为苍劲老辣。他运笔时常常由于起笔的逆锋落笔而显得圆湿粗重，中间一段行笔劲健圆润、充实丰厚，到末端行笔略快，故墨色较少而显出枯笔或飞白，在墨韵上产生了不同的黑与灰的层次，既给人一种笔势苍茫的意象，又饱含强烈的金石韵味。这样用笔与用墨的融合相掺形成吴昌硕雄肆浑朴的个性，熔铸而成其书法中独具特色的金石气。

7. 黄宾虹《篆书七言联》

黄宾虹(1865—1955)，原名质，字朴存，号宾虹，近代著名画家，并擅长诗古文辞以及金石文字之学。黄宾虹古籀书得力于几十年的古玺印以及古籀金文碑版的收集研究。黄宾虹的篆书与别人不同之处正在于他不局限于某一钟一鼎铭文的风格来塑造自家面目，而是能博采深研众多金文碑版，浸淫其间，终能自然化出，了无痕迹。加之他全面而深厚的艺术和文学修养，所以他的篆书并没有明显地受具体某一种钟鼎铭文的影响和制约，是融会贯通以后的创造。

黄宾虹篆书主要表现在他对用笔的独特领悟。《篆书七言联》线条不像吴昌硕那样表现一种苍茫浑厚之意，而更多地流露出了一种不经意间的率意。黄宾虹以为在书法中表现一种外在的力，即如线条的苍劲浑厚等只是气力和人功；而那种举重若轻、虚实相生才是气韵、是天趣。黄宾虹显然是更倾向于气韵和天趣的，这也是他和当时张扬某种古代书法风格特征的书法家所不同的地方。他更多地倾向于表现自我的气质，把原来处于民间生存状态的古文字运用于书法创作之中，并赋予文人的情怀。

唐太宗《温泉铭》云："其字初看甚平平，再看，用笔绵里藏针，结体长扁敧正，内在的东西很多。"又云："文人之画，虽多逸品，而造乎神、妙、能三品者，要以文人为可贵。大家、名家之画，未有不出于文人之造作，而克臻于神、妙、能者也。"因此，黄宾虹的书法不肆意张扬，而是内含蕴藉，极富文人气质。此幅作品代表了黄宾虹古籀书法风格，用笔从容迂徐，逸气闲闲；点画不事修饰，一任自然；文心坦荡，澄怀观化。

近代　黄宾虹《篆书七言联》

二、朴厚雍容——隶书

(一)隶书及其基本特征

隶书，又叫"佐书""八分"等，是书法史上继篆书之后通行的又一种字体。这种字体由徒隶所书，所以叫"隶书"。隶书将篆书的圆转笔画变为平直的笔画，字形由修长变为扁平，是一种较篆书书写更简约、便捷的字体。汉以后，隶书虽然不再是主要的实用字体，但由于隶书属于"今文字"，易识易写、规整美观，所以，隶书一直受到人们的喜爱，书法家也有不少以写隶成名者。

隶书萌芽于战国时代，经过秦、西汉时期的发展演变，到东汉时期已经完全成熟。东汉时期的隶书碑刻种类很多，不仅有墓碑，还有记事、歌功颂德、刻经、祭神的碑刻，较之前代，东汉时期隶书碑刻的数量大为增加。但由于自然或人为的毁坏，到清代时，仅存留 100 多种。近百年来，考古工作者又陆续发掘出许多东汉碑刻，目前共有 230 多种，分布于全国各地。东汉的隶书碑刻各有其貌，皆臻妙境。

汉代以后，随着楷书的发展，隶书逐渐退出主要的实用书写领域。尽管各个朝代大多有善隶的书法家，也留下了或多或少的隶书书迹，但总体来说成就不高。三国至西晋时期的隶书，虽然书写工整、一丝不苟，但已经丧失了汉代隶书那种雍容朴厚的气象。从东晋到初唐这一时期，隶书中掺杂楷书笔法的现象也越来越常见，隶书书籍中的楷意越来越明显。盛唐时期，出现了多位隶书名家，如唐玄宗李隆基、蔡有邻、韩择木、史惟则等，都以擅长隶书见称。这些人的隶书圆硕华丽，肥厚丰满，与当时的楷书一样都显示出了盛唐气象。不过总体来说，唐代的隶书水平也难及汉隶。到了宋、元、明三朝，虽然书法家众多，但问津隶书者微乎其微。到了清代，随着金石学的兴起，隶书一体出现了新的转机。许多学者、书法家在对古代石刻文字的搜访、研究中，对隶书产生了浓厚的兴趣。他们不满于宋、元、明以来隶书的弊病，倡导学习汉隶。这些人学习和研究汉隶用力甚多，为我们留下不少佳作。

隶书用笔方圆兼及，逆入平出，方折笔画较多，篆书的圆转笔画到了隶书已经演变成方折笔画。长横、撇和捺是最能体现隶书特色的笔画。隶书的字形则取横势，字形规整，多为扁平的长方形结构。隶书的章法，最常见的是纵有行、横有列。由于隶书结体扁平，一般字距较大，而行距相对较小，也有的隶书排列纵有行横无列，如东汉的《石门颂》等。

(二)隶书经典作品赏析

1.《武威仪礼简》

《武威仪礼简》是极为成熟的汉隶，书体整齐划一，统一于严整规范之中。线条劲健，极富弹性，笔法迅疾奔放。汉简受简面狭长、字迹小的限制，但章法布局仍能匠心独运，错落有致，随意挥洒。汉简书

汉 《武威仪礼简》局部

法的书写意兴最为流露、浓烈，运笔灵动活泼，随意挥洒，轻松自然，笔姿横生奇态。加之汉简竖长的简形、竖写的顺序、偏扁的字形，趋横的字势，形成了它竖为贯通，横为联络，既为均齐又置错落的独特格局。风格秀逸飘洒，笔画左撇右波，字形宽扁趋横，是分书气息。其中"小"字左右点真是奇笔。"矢"字的捺画末笔的竖弯处，就竖笔余力向右顺势铺毫，展出一个很长的捺画，逆入起笔，平出回锋，末一横之波磔，姿态婉妙，势刚力柔，"蚕头燕尾"，兴味绵长。捺画的夸张，长竖的放纵，即是意兴，也是匠心。每行各为气势，又互为照应；这一行此外字形如小，那一行彼外字形必大；此行生波磔书，彼行发竖笔直下，错落参差，极露灵性。章法启行草，布白比汉印，细读起来很有兴味。也正是以其活泼而浪漫的笔法，形成了汉简书法妩媚天然、生机蓬勃的风采神韵。书法艺术是一种线条的搭配和变化的艺术，它的艺术美是通过线条的错综变化表达的，"工欲善其事，必先利其器"，书写的材料、工具对书法艺术效果的产生关系极大。简牍书体的形式，与它的书写工具密切相关，用具有弹性的毛笔写在硬性狭长的竹木条上，这是汉简书法成功的基本保证。简牍书体具有率意外露、以拙生巧的内涵。率意是简书的灵魂，从艺术美的角度来看，率意虽然与当时实用有关，但它所形成的艺术上的自然情趣，是无意中对自然美的追求。严谨、装饰、整齐是种美，是作者审美观的自然流露。西北汉简在艺术上的独特风格，并非任何个人所能独创，它是一定历史阶段由各种因素互相配合所产生作用的结果。一个时代的书法艺术，总是和其他艺术门类息息相关的，有着血与肉的关系。例如，汉代的绘画、木雕、石刻、雕塑等，具有简练、古朴、稚拙的特点，这些特点也是简牍所具有的。

2. 《石门颂》

《石门颂》刻于东汉建和二年(公元 148 年)，通高261 厘米，宽 205 厘米，书体为汉隶，刻书 22 行，满行31 字，是汉中太守王升撰文，为顺帝初年的司隶校尉杨孟文所写的一篇颂词，全称"故司隶校尉犍为杨君颂"，又称《杨孟文颂》。原在陕西褒城褒斜道南端石门隧道西壁之上，1967 年因在石门所在地修建大型水库，乃将此摩崖从崖壁上凿出，1971 年迁至汉中市博物馆，保存至今。《石门颂》摩崖是我国著名汉刻之一，它与略阳《郙阁颂》、甘肃成县《西狭颂》并称为"汉三颂"。

汉 《石门颂》局部

此摩崖书法点画劲健古拙、粗细变化不大，起笔以毫端逆锋，含蓄蕴藉；运笔遒缓，笔意肃穆敦厚；收笔复以回锋，圆劲流畅。结体宽博疏朗、气势开张；整篇布局巧随石势，灵动自然、错落有致。通篇字势挥洒自如，奇趣逸宕，素有"隶中草书"之称，是东汉隶书的极品，又是摩崖石刻的代表作。杨守敬《平碑记》说："其行笔真如野鹤闲鸥，飘飘欲仙，六朝疏秀一派皆从此出。"《石门颂》对后来的书法艺术发展产生了巨大的影响，被人们盛誉为国之瑰宝，清代张祖翼评说："三百年来习汉碑者不知凡几，竟无人学《石门颂》者，盖其雄厚奔放之气，胆怯者不敢学也。"足见其气魄之大，内蕴之丰厚。

3. 《张迁碑》

《张迁碑》是东汉隶书成熟时期的作品，书法造诣极高，为历代金石、书法家所推崇。汉灵帝中平三年(186 年)立碑于山东东平县，全称为《汉故谷城长荡阴令张君表颂》，亦称《张迁表颂》，现陈列于山东泰山岱庙碑廊。碑高 2.92 米，宽 1.07 米。在汉代碑刻中，《张迁碑》个性风貌极为强烈，格调方朴古拙，峻实稳重，堪称神品。其间又不乏率真质朴之气，方整中多变化，朴厚中见媚劲。起笔宽厚稳健，斩钉截铁。转角方圆兼备，笔势直拓奔放。字体蚕不并头，雁不双设，外方内圆，内揠外拓，是汉隶方笔系统的代表作。其线条质感老辣坚实，蕴藏丰富，力量感表现极为强烈。东汉众多名碑中，《张迁碑》属于朴拙醇厚一路。清代刘熙载评其曰："汉碑严密如《衡方》《张迁》，皆隶之盛也。"清代康有为在《广艺舟双楫》中亦评："至于隶法，体气益多：凝整则有《衡方》《白石神君》《张迁》。"

汉 《张迁碑》局部

4. 《礼器碑》

《礼器碑》全称《汉鲁相韩敕造孔庙礼器碑》，汉永寿二年(156 年)刻，碑高 227.2 厘米，宽 102.4 厘米，现藏于山东曲阜孔庙。《礼器碑》书法瘦劲宽绰，笔画刚健，方整秀丽兼而有之，艺术价值极高，历来被奉为隶书极品。明郭宗昌《金石史》评云："汉隶当以《孔庙礼器碑》为第一""其字画之妙，非笔非手，古雅无前，若得之神功，非由人造，所谓'星流电转，纤逾植发'尚未足形容也。汉诸碑结体命意，皆可仿佛，独此碑如河汉，可望不可即也"。清代杨守敬在《平碑记》也说："汉隶如《开通褒斜道》《杨君石门颂》之类，以性情胜者也；《景君》《鲁峻》《封龙山》之类，以形质胜者也；兼之者惟推此碑。要而论之，寓奇险于平正，寓疏秀于严密，所以难也。"

汉 《礼器碑》局部

清代王澍在《虚舟题跋》中评此碑说："隶法以汉为极，每碑各出一奇，莫有同者，而此碑最为奇绝，瘦劲如铁，变化若龙，一字一奇，不可端倪。"并说："惟《韩敕》无美不备，以为清超却又遒劲，以为遒劲却又肃括，自有分隶来，莫有超妙如此碑者。"《礼器碑》与东汉时期的其他隶书碑刻如《张迁碑》《曹全碑》等确有着一定的差异。它属于平正端庄、俊挺宽博一路书风，细劲雄健，端严峻逸。碑文中有的字笔画虽细如发丝，却瘦劲而不纤弱，铁画银钩，坚挺有力；波磔处有的粗如刷帚，却又不显呆板，韵格灵动，至收笔前略有停顿，借笔毫弹性迅速挑起，使笔意飞动，清新劲健。尽管线条起伏

变化，但通篇看来又不失和谐，在力量感的表现上非常成功。章法处理纵有序，横有列；字距宽，行距密。这种章法充分展现了和谐、端庄、秀美的整体特征，而碑阴部分往往纵有序、横无列，行与行之间有一定间距，字距参差不齐，富于流动感，通篇自然灵动，富有生气。

5.《曹全碑》

《曹全碑》全称为《汉郃阳令曹全碑》，东汉中平二年(185年)立，高272厘米，宽95厘米，现藏于西安碑林博物馆。其结体、笔法都已达到十分完美的境界，匀整清丽，逸致翩翩，以秀逸多姿著称于世，因此历来为书法家所重。清代万经评云："秀美飞动，不束缚骤，洵神品也。"清代孙承泽《庚子消夏记》评此碑"字法遒秀逸致，翩翩与《礼器碑》前后辉映，汉石中之至宝也"。此碑是汉碑秀美一派的典型作品。

汉 《曹全碑》局部

隶书用笔有方、圆之分。《曹全碑》属于后者，字呈扁平之状，圆润秀丽，体态绰约。中锋用笔，藏头护尾，波磔分明，四周舒展，转折处皆提按，柔中有刚。结体略取侧势，布局精巧、中宫紧缩、精气内含。风格统一而有变化，整饬而不刻板。如果要在汉碑中寻找最为秀丽典雅的书法，则首推《曹全碑》。其用笔柔韧，富于变化，丰腴蕴藉，平和圆润之中含有古厚之气。结体平正清雅，神完气贯，一派雍容华贵之态。观整幅则若行云流水、妍媚流畅、神清气爽、俊雅风流，有"回眸一笑百媚生"之态，实为汉隶中的奇葩。

6.《西狭颂》

《西狭颂》为摩崖刻石，全称为《汉武都太守汉阳河阳李翕西狭颂》。东汉灵帝(刘宏)建宁四年(171年)六月十三日镌刻，在甘肃成县西狭中段青龙头。此石结字高古，庄严雄伟，用笔朴厚，方圆兼备，笔力遒劲。碑文末刻有书写者"仇靖"二字，开创书法家落款之例。《西狭颂》是我国东汉时期杰出的摩崖巨构，其文体优美，遣词精彩，集篆额、正文、题名、题记及刻图为一体。结构方正，笔画舒展平稳，笔法遒劲有力，独具风格。其气韵高古的书法艺术和宏朴简劲的汉画风格为中外书画家称赞不已。杨守敬评论说："方整雄伟，首尾无一缺失，尤可宝重。"清代方朔《枕经堂金石书画题跋》谓其"宽博遒古"；康有为《广艺舟双辑》赞其"疏宕"；徐树钧《保鸭斋题跋》叹其"疏散俊逸，如风吹仙袂飘飘云中，非寻常蹊径探者，在汉隶中别饶意趣"；梁启超《碑帖跋》颂其："雄迈而静穆，汉隶正则也"；日本著名书法家牛丸好一则认为"《西狭颂》，汉代

汉 《西狭颂》局部

摩崖的最高杰作"。

7. 伊秉绶《隶书五言联》

伊秉绶(1754—1816)，字墨庵，清朝汀州府宁化人(今福建宁化县)，乾隆五十四年(1790 年)进士，历任刑部主事、惠州知府、扬州知府等职。他工诗画，为清代碑学中隶书中兴的代表人物之一。伊秉绶的隶书用笔劲健沉着，结体充实宽博，气势雄浑，格调高雅。从汉碑中摄取神理，自开面目。

伊秉绶的隶书融会秦汉碑碣，古朴浑厚，但与传统汉隶又有很大的不同，他用篆书的笔法来写隶书，剔除了汉隶线条丰富的节律，省去了汉隶横画的一波三折，代之以粗细变化甚少的平直笔画，使其成熟的顿挫与波挑动作回到朴厚的单一中锋线段，这种线段在视觉意义上传递着朴拙、厚质。同时，汉隶的扁平结体为貌似笨拙的方块造型所代替，然而这不是技巧把持上的不足，而是在深入把握住汉隶神髓后的一次变异。在时空构架上，抹除了富有时间节律与动感的特性，只一味地在空间构架上施展法术——字内空间与字外空间的竭心殚虑策划。伊秉绶洞悉艺术朴素真挚的本质，以减少用笔动作将线条单纯化而取得奇效。在其隶书作品中，提按丰富、节奏明快的成熟隶书笔法变成了动作单一的中锋运笔。为避免这种运笔法所导致的单调性与匀整性，伊秉绶采用线条长短有变、参差错落的并行方式来透示出一种理性与自然的交融。同时，大小等同、整齐划一的典型隶书字形被大小、长扁错落自然所代替，更间以舒展字的主划以拓展外部空间，使每字所占有的空间参差有变，迥异于每个字的空间相均的典型传统隶字。这就使他在空间的处理上高人一筹：长短参差的并行线段增强了字内空间的可读性与趣味性，大小错落的外部空间所体现的变化弥补了单一线段的时间节律。从行款到结

清　伊秉绶《隶书五言联》

体，极富疏密聚散之变化，于遒劲中别具姿媚，"有庙堂之气"，传达出一种静穆的气魄。伊秉绶自己总结为："方正、奇肆、姿纵、更易、减省、虚实、肥瘦，毫端变幻，出于腕下……"梁章钜对之有"愈大愈壮"之评。

8. 何绍基《隶书八言联》

何绍基(1799—1873)，字子贞，号东洲，晚号蝯叟。湖南道州(今道县)人，清代学者、书法家。何绍基精通金石书画，以书法著称于世，各体熔铸古人，自成一家。何绍基早年由颜真卿、欧阳询入手，上追秦汉篆隶。他临写汉碑极为专精，不求形似，全出己意，是继邓石如、伊秉绶之后，为清代碑派书法家取法汉隶开辟了又一种崭新气象。

隶书是何绍基晚年才涉猎的书体，主要是源于《张迁》，而于汉隶无所不习，如《衡

方碑》《乙瑛碑》《礼器碑》及《石门颂》等有代表性的名品，反复临摹，挹其精髓，用自己的笔法，写出汉隶的神韵。所临汉碑着重风神韵致：在把握住用笔的凝重饱厚和字形的方整端庄基调以后，则全以己意为之。既能不失其精神而又能自成面目，充分体现了其在书法上融会贯通的本领。其隶书中锋用笔，藏头护尾，行笔中加入顿挫颤抖动作，但并不拘谨，而是放笔直书，故显得大气雍容。何绍基曾曰："如写字用中锋然，一笔到底，四面都有，安得不厚？安得不韵？安得不雄浑？安得不淡远？这事切要握笔时提得起丹田工，高著眼光，盘曲纵送，自运神明，方得此气。当真圆，大难，大难！"由此可见，其对中锋的高度重视和深刻理解。

此联中锋用笔，起笔藏锋，收笔含蓄，行笔震颤涩进，又似闲庭信步，故显得圆浑朴厚，大度雍容。寓流动于平正，藏精巧于古雅，举重若轻，游刃有余，落笔洒脱，皆随意而自然，有洒脱空灵、静雅峻逸之气。章法上，虚实相间，字与字虽无牵连之笔，却使人感到气势紧密，生动耐看。

清　何绍基《隶书八言联》

三、工稳方正——楷书

(一)楷书及其基本特征

楷书也叫正楷、真书、正书，由隶书逐渐演变而来，更趋简化。字形由扁改方，笔画中简省了汉隶的波势，横平竖直，"八法"齐备，结体方正，是继篆隶之后广泛使用和流行的又一种汉字"正体"。《辞海》解释说它形体方正，笔画平直，可作楷模，故名楷书。楷书产生并流行之后，汉字发展中再没有出现新的汉字正体。楷书工稳端庄，实用性强，魏晋之后流行最广，直至今日，仍是实用书写和印刷体中最通行最常见的字体。楷书按字形大小可分为大楷、中楷、小楷。

由于唐代楷书已经完全成熟，唐代碑刻又往往体现出唐代楷书的最高水平，所以唐楷被后人视为楷书的经典。南北朝时北魏刻石中的字体不同于汉隶，也不同于唐楷，显示出一种独特风格，但就字体而言，也属于楷书。唐碑、魏碑是两类不同风格的楷书。

楷书萌生于东汉，从魏晋开始取代隶书而成为通行的正体汉字。在东汉隶书普遍使用之时，一些书迹的点画、结构已初具后世楷书的雏形。楷书自汉末由隶书逐渐演变，经过魏晋时代书写者的实践、创造和总结，作为一种新的字体逐渐成型。魏时的钟繇创造了"楷法"。东晋二王父子也有精妙的小楷书迹传世。南北朝时期众多的摩崖、刻石多为楷书，书迹风格多样，反映了楷书已被广泛使用。至隋唐时期，"楷法"齐备，楷书完全成熟，出现了名垂后世的楷书大家，如欧阳询、虞世南、褚遂良、薛稷、颜真卿、柳公权等，这些人的楷书法度严密，炉火纯青。他们留给后人的丰碑巨制，成为后代学习楷书的

"楷模"。唐代以后，楷书作为"正体"为历代所重，宋代的蔡襄、苏轼、张即之等，均擅楷书。元代的赵孟頫是唐代之后最有影响力的楷书名家，被人称为"欧颜柳赵"四大家之一。明清之际，不仅碑版以大楷、中楷广行于世，而且小楷也极纯熟，文人多能写一手清雅小楷。明代的"台阁体"和清代的馆阁体，也是为官方所重且受社会广泛欢迎的楷书。

与篆隶相比，楷书的点画最为齐备，有点、横、竖、撇、捺、挑、钩、折八种。并且每一种点画都有规范化的要求，是点画要求最严格的字体。楷书以此八种基本笔画组成汉字，书写中笔笔精到，提按使转，一丝不苟。楷书字形与隶书的扁平有明显区别，在方正、匀称、规整中讲求字体的变化，在章法上楷书一般为竖成行、横成列，整体布局追求整齐统一和匀称之美。

(二)楷书经典作品赏析

1. 《张黑女墓志》

《张黑女墓志》全称《魏故南阳太守张玄墓志》，又称《张玄墓志》。张玄，字黑女，因避清康熙帝名讳，故清人通俗称《张黑女墓志》。此碑刻于北魏普泰元年(531 年)十月，现存乃清代何绍基旧藏拓本传世。

此志书法精美遒古，峻宕朴茂，刻工亦佳。虽属正书，行笔却不拘一格，行笔中侧并用，方圆兼备，横画或圆起方收，或方起圆收，长捺一波三折，含分隶遗意，不少用笔亦有行书意，以求刚柔相济、生动飘逸之风格。结体含动势，扁方疏朗，内紧外松，多出隶意。既有北碑俊迈之气，又含南帖温文尔雅。风骨内敛，自然高雅，集雄健、轻灵秀逸、含蓄为一体，堪称北魏书法之精品，备受书法家好评。清代包世臣跋："此帖骏利如《隽修罗》，圆折如《朱君山》、疏朗如《张猛龙》、静密如《敬显隽》。"为北魏墓志书法的典型代表。何绍基在题跋中由衷赞曰："化篆分入楷，遂尔无种不妙，无妙不臻，然遒厚精古，未有可比肩《黑女》者。"

北魏 《张黑女墓志》局部

2. 欧阳询《九成宫醴泉铭》

此碑原碑石在陕西麟游九成宫。《九成宫醴泉铭》碑由魏征撰文，记载唐太宗在九成宫避暑时发现泉水之事。此碑立于唐贞观六年(632 年)，碑高 2.7 米。

欧阳询(557—641)，字信本，潭州临湘(今湖南长沙)人。书法八体兼妙，楷书法度严谨，笔力险峻。他与虞世南俱以书法驰名初唐，并称"欧虞"。他广泛地学习北朝的碑版石刻，同时吸取了当地一些书法家的长处，再融入隶书笔意，形成"刚健险劲，法度森严"的书风。《九成宫醴泉铭》是欧阳询 75 岁时的作品，可谓欧体楷书的登峰造极之作，最能代表他的书法水平。《宣和书谱》誉之为"翰墨之冠"，赵孟頫谓："清和秀健，

古今一人。"

欧阳询的书法由于熔铸了汉隶和晋代楷书的特点，又参合了六朝碑书，可以说是广采各家之长。欧阳询书法风格上的主要特点是严谨工整、平正峭劲。字形虽稍长，但分间布白，整齐严谨，中宫紧密，主笔伸长，显得气势奔放、有疏有密、四面俱备、八面玲珑、气韵生动，恰到好处。点画配合，结构安排，则是平正中寓峭劲，字体大都向右扩展，但重心仍然十分稳固，无欹斜倾侧之感，而得寓险于正之趣。

《九成宫醴泉铭》充分体现了欧阳询的书法结构严谨、圆润中见秀劲的特点。此碑书法，高华庄重，法度森严，笔画似方似圆，结构布置精严，上覆下承，左揖右让，局部险劲而整体端庄，无一处紊乱，无一笔松塌。用笔方整、紧凑、平稳而险绝。明代陈继儒曾评论说："此帖如深山至人，瘦硬清寒，而神气充腴，能令王者屈膝，非他刻可方驾也。"明代赵涵《石墨镌华》称此碑为"正书第一"。《九成宫醴泉铭》用笔慎重、严谨，是历代学书者的楷模。

唐　欧阳询《九成宫醴泉铭》局部

3. 虞世南《孔子庙堂碑》

此碑文由虞世南撰文并书写，是其最著名的代表作。原碑立于唐贞观七年(633年)，碑高280厘米，宽110厘米，楷书35行，每行64字。碑文记载唐高祖五年，封孔子23世后裔孔德伦为褒圣侯及修缮孔庙之事。

虞世南(558—638)，唐代诗人，凌烟阁二十四功臣之一，字伯施，余姚人。唐太宗称："世南一人，有出世之才，遂兼五绝。一曰忠谠，二曰友悌，三曰博文，四曰词藻，五曰书翰。"此碑为虞世南69岁时所书，笔法圆劲秀润，平实端庄，笔势舒展，用笔含蓄朴素，气息宁静浑穆，一派平和中正气象，是初唐碑刻中的杰作，也是历代金石学家和书法家公认的虞书妙品。当时太宗"仅拓数十纸赐近臣"(清杨宾《大瓢偶笔》)。后唐拓本《孔子庙堂碑》流入日本，现藏于日本东京三井文库。

唐　虞世南《孔子庙堂碑》局部

4. 褚遂良《雁塔圣教序》

《雁塔圣教序》亦称《慈恩寺圣教序》。唐褚遂良书，永徽四年(653年)立，现存于西安大雁塔。

褚遂良(596—659)，字登善，祖籍河南阳翟(今河南禹州)，官至通直散骑常侍。褚遂良初学欧阳询等，继学虞世南，后取法王羲之，融会汉隶。此碑是褚遂良58岁时书，结

字较欧、虞舒展，笔法变化亦多，意间行草，疏瘦劲炼，雍容婉畅，仪态万方，足具丰神。此碑由当时名刻手万文韶刻，精细入微，兼得褚书形神，最有褚家之法，亦最能代表其独特风格。故张怀瓘赞曰："美人婵娟，似不轻于罗绮；铅华绰约，甚有余态。"褚遂良正书温婉，自成一家。当时与欧、虞齐名，后人师法者甚多，颜真卿亦受其影响。《唐人书评》称褚书"字里金生，行间玉润，法则温雅，美丽多方"。清代包世臣在《艺舟双楫》中亦赞曰："河南《圣教序记》其书右行，从左玩至右，则字字相迎；从右看至左，则笔笔相背。噫！知此斯可与言书矣。"

唐 褚遂良《雁塔圣教序》局部

5. 颜真卿《颜勤礼碑》

颜真卿自署立于唐大历十四年(779 年)。碑四面环刻，存书三面。《颜勤礼碑》全称《秘书省著作郎夔州都督府长史上护军颜君神道碑》。颜勤礼乃颜真卿曾祖父，颜真卿撰并刊立此碑时，年 71 岁。原碑今存西安碑林。

颜真卿(709—784)，字清臣，琅琊临沂(今山东临沂)人，曾为平原太守，人称颜平原。封鲁郡开国公，故又世称颜鲁公。他秉性正直，笃实纯厚，有正义感，从不阿于权贵，屈意媚上，以义烈名于时。苏轼曾云："诗至于杜子美，文至于韩退之，画至于吴道子，书至于颜鲁公，而古今之变，天下之能事尽矣。"(《东坡题跋》)

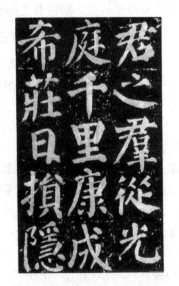

唐 颜真卿《颜勤礼碑》局部

颜真卿初学褚遂良，后师从张旭得笔法，又汲取初唐四家特点，兼收篆隶和北魏笔意，完成了雄健、宽博的颜体楷书的创作，树立了唐代的楷书典范。《颜勤礼碑》为这一风格时期的代表作。颜书一反初唐书风，行以篆籀之笔，化瘦硬为丰腴雄浑，结体宽博而气势恢宏，骨力遒劲而气概凛然，这种风格也体现了大唐帝国繁盛的风度，并与他高尚的人格契合，是书法美与人格美完美结合的典例。他的书体被称为"颜体"。

欧阳修曾说："颜公书如忠臣烈士，道德君子，其端严尊重，人初见而畏之，然愈久

而愈可爱也。其见宝于世者有必多，然虽多而不厌也。"朱长文赞其书："点如坠石，画如夏云，钩如屈金，戈如发弩，纵横有象，低昂有志，自羲、献以来，未有如公者也。"颜体书对后世书法艺术的发展产生了深远影响。

6. 柳公权《玄秘塔碑》

《玄秘塔碑》全称《唐故左街僧录内供奉三教谈论引驾大德安国寺上座赐紫大达法师玄秘塔碑铭并序》，唐裴休撰文，柳公权书并篆额。立于唐会昌元年(841年)十二月，碑存西安碑林。

柳公权(778—865)字诚悬，京兆华原(今陕西耀县)人。他上追魏、晋，下及初唐诸家笔法，又受到颜真卿的影响，在晋人劲媚和颜书雍容雄浑之间，创造了自己的风格。

《玄秘塔碑》为柳公权63岁时所书，属于晚年的成熟之作。《玄秘塔碑》结体严谨，内敛外拓，紧密挺劲；运笔健劲舒展，干净利落，四面周到，潇洒自然。稍带颜法，沉劲苍逸，又有自己独特的面目。刘熙载《艺概》谓"柳书《玄秘塔》出自颜真卿《郭家庙》"，王世贞云"柳法道媚劲健，与颜司徒媲美"，王澍《虚舟题跋》说此书是"诚悬极矜练之作"。其道媚劲健的书体，可以与颜书的雄浑宽裕相媲美，后世有"颜筋柳骨"的称誉。

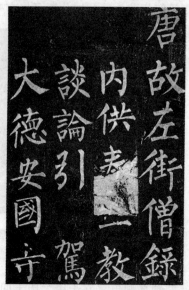

唐　柳公权《玄秘塔碑》局部

7. 赵孟頫《玄妙观重修三门记》

《玄妙观重修三门记》为元代牟巘撰文、大德六年(1302年)赵孟頫书并篆额，现收藏在日本东京国立博物馆。

赵孟頫(1254—1322)，字子昂，号松雪道人、水精宫道人，湖州(浙江吴兴)人，元代书画家、文学家。他精通音乐，善鉴定古器物，其诗清邃奇逸，书画尤为擅名，篆籀分隶真草书俱佳，以真书、行书造诣最深、影响最广。《元史》本传讲"孟頫篆籀分隶真行草无不冠绝古今，遂以书名天下"，赞誉很高。赵孟頫书法"妙悟八法，留神古雅"的思陵(即宋高宗赵构)书，中年学"钟繇及羲献诸家"，晚年师法李北海。王世懋称："文敏书多从二王(羲之、献之)中来，其体势紧密，则得之右军；姿态朗逸，则得之大令；至书碑则酷仿李北海《岳麓》《娑罗》体。"此外，他还临抚过元魏的定鼎碑及唐虞世南、褚遂良等人，能在继承传统上下苦功夫。诚如文嘉所说："魏公于古人书法之佳者，无

元　赵孟頫《三门记》局部

不仿学。"虞集称他:"楷法深得《洛神赋》,而揽其标。行书诣《圣教序》,而入其室。至于草书,饱《十七帖》而度其形。"他是集晋、唐书法之大成的很有成就的书法家,同时代的书法家对他十分推崇,后世有人将其列入楷书四大家:"颜、柳、欧、赵",世称"赵体"。相传他能日作楷书万字,"下笔神速如风雨"。

赵氏楷书中有不少上乘之作,《三门记》即为其中之一,该篇运笔圆转遒丽精到,结体宽博深稳严谨。赵孟頫楷书在继承传统书法的基础上,削繁就简,变古为今,其用笔不含浑,不故弄玄虚,起笔、运笔、收笔的笔路十分清楚,使后学易懂易循;外貌圆润而筋骨内涵,其点画华滋遒劲,结体宽绰秀美,点画之间彼引呼应十分紧密。外似柔润而内实坚强,形体端秀而骨架劲挺。另外,其楷书时略掺用行书的笔法,使字字流美动人,此正是赵体楷书区别于其他楷书法家的显著特点。

四、洒脱流便——行书

(一)行书及其基本特征

行书又称为"行狎书",是楷书便捷化的一种书写形态,介于楷书和草书中间的一种书体。楷书、行书、今草都在隶书的渐变过程中出现。楷书端严工整、容易辨认,但是书写速度比较缓慢;草书纵横恣肆,书写急速,但往往又难以识读,而行书介于两者之间,不像楷书那样法度森严,它既可以写得工整一些,称为行楷,也可以随意一些,成为行草。行书易学易识,具有广泛的应用范围。

行书萌芽于东汉,至东晋已经趋于成熟。最负盛名的是王羲之、王献之父子,王羲之在汉魏以来质朴书风的基础上创新出一种妍美流变的行书,开宗立派,对后世产生了深远的影响。王献之书法与其父齐名,世称"二王"。唐代,在行书上有成就的有颜真卿和李邕等,颜真卿代表作为《祭侄文稿》《争座位帖》,李邕则有碑刻《麓山寺碑》等传世。唐代末年,行书名家有杨凝式、李建中,杨凝式的代表作为《韭花帖》《神仙起居帖》,李建中的行书墨迹有《土母帖》等。宋代书法以行书著称于世的当数"宋四家",即苏轼、黄庭坚、米芾、蔡襄。苏轼著名的行书墨迹有《黄州寒食诗帖》《洞庭春色赋》等;黄庭坚流传下来的行书墨迹有《松风阁帖》《华严疏》等;米芾行书成就最为突出,八面出锋,沉着痛快,代表作有《蜀素帖》《虹县诗帖》《研山铭》等;宋四家之中,蔡襄属于相对拘于传统的书法家,传世的作品有《自书诗帖》《端明秋署帖》等。元代书法家崇尚晋唐,行书成就突出的当数赵孟頫,直追晋人,而又有自家特点,其代表作品有《洛神赋》《定武兰亭十三跋》等。元代以行书著称的还有康里子山、鲜于枢、杨维桢等。明代书法中,行草书名家辈出,其中以文徵明和董其昌最为后人称著。文徵明书法严守法度,传世墨迹有《赤壁赋》《滕王阁序》等。董其昌行书天真平淡,著名的行书墨迹有《琵琶行》《古诗十九首》《李太白诗》《书杜甫诗醉歌行》等。此外以行书著称的还有黄道周、张瑞图等。清代早期擅长行书的要数傅山和王铎。傅山的行草看似奇肆,却是从传统中来,传世作品有《丹枫阁记》《集古梅花诗》等;王铎行草宗"二王",尤得力于《淳化阁帖》,又取法米芾诸家,遂成大家,其传世作品有《秋行诗》《拟山园帖》等。清代后期,何绍基、赵之谦等书法家倡导碑帖,将碑意融入行草书之中,别开生面。

行书用笔以露锋入纸的写法居多,多以欹侧代替平正,以简省的笔画代替繁复的点

画,以圆转代替方折,以钩、挑、牵丝来加强点画的呼应。笔毫的使转,在点画的各种形态上都表现得较为明显。笔与笔相连,字与字之间的连带,既有实连,也有意连,有断有连,顾盼呼应。行书结构大小相兼、疏密得体。布局上字距紧压,行距拉开,跌扑纵跃,苍劲多姿。

(二)行书经典作品赏析

1. 王羲之《兰亭序》

王羲之(303—361),字逸少,琅玡临沂人(今山东临沂),后居会稽山阴(今浙江绍兴)。官至右军将军,世称"王右军"。王羲之自幼习书,由父王旷、叔父王廙启蒙,从小就受到王氏世家深厚的书学熏陶,后又从卫夫人学书。转益多师,勤思好悟,终有所成。"羲之少学卫夫人书,将谓大能;及渡江北游名山,比见李斯、曹喜等书;又之许下,见钟繇、梁鹄书;又之洛下,见蔡邕《石经》三体书;又于从兄洽处,见张昶《华岳碑》,始知学卫夫人书,徒费年月耳……遂改本师,仍于众碑学习焉。"由此可见,王羲之广闻博取、探源明理的经历和用心。

晋　王羲之《兰亭序》(唐　冯承素摹本)

晋穆帝永和九年(353 年)三月初三,王羲之和居住在山阴的一些文人来到兰亭举行"修禊"之典,曲水流觞,赋诗抒怀。其间作诗 37 首,结纂为《兰亭集》,由王羲之为此作序,这就是被后人誉为"天下第一行书"的《兰亭集序》,也称《兰亭序》。王羲之的行书在当时独树一帜,后人评道:"右军字体,古法一变。其雄秀之气,出于天然,故古今以为师法。"唐太宗赞叹它"点曳之工,裁成之妙"。黄庭坚称扬说:"《兰亭序》草,王右军平生得意书也,反复观之,略无一字一笔,不可人意。"

兰亭修禊,王羲之物我两忘,即兴挥就千古杰作《兰亭集序》。《兰亭序》笔墨精严、形神兼具,情注毫端而天趣自在,达到高华圆融的境界,笔法、结构、章法都很完美。其用笔遒媚劲健,注重提按顿挫,无论横、竖、点、撇、钩、折、捺,精到而多变,可谓极尽用笔使锋之妙,无法而有法,能寓刚健于优美。结构强调欹正开合,生动而多姿,同一字形,绝不重复,能尽字之真态,寓欹侧于平正。全文 324 字,每一字都被王羲之塑造成为活泼的生命个体,赋予筋骨血肉的生命意味,且各具不同的风神。同一点画,写法多样,如文中虽有二十多个"之"字,但无一雷同,均能各具姿态,别出心裁,而自成妙构。通篇章法疏密有致,自然天成,行笔不激不厉,挥洒自如,收放有度,从容而神

气内敛。自始至终流露着一种潇洒俊逸的气度，给人以清新、蕴藉的艺术感受。董其昌在《画禅室随笔》中写道："右军《兰亭序》，章法为古今第一，其字皆映带而生，或小或大，随手所如，皆入法则，所以为神品也。"亦如解缙在《春雨杂述》中所说："右军之兰亭序，字既尽美，尤善布置，所谓增一分太长，亏一分太短。"由此可见，《兰亭序》章法之精妙。

《兰亭序》书文并美、形神兼得、气格俊逸，表现了晋人特有的超然玄远的深情与风采，垂范书史。后世名家虽竭力临仿，却都未能得其全。南唐张泊云："善法书者，各得右军之一体。若虞世南得其美韵而失其俊迈，欧阳询得其力而失其温秀，褚遂良得其意而失于变化，薛稷得其清而失于窘拘。"而王羲之本人也只写下这一杰作，其后他再度书写《兰亭序》，都不及原作的神妙绝伦。

2. 颜真卿《祭侄文稿》

颜真卿，《祭侄文稿》全称《祭侄季明文稿》，书于唐乾元元年(758年)。这篇文稿追叙了常山太守颜杲卿父子一门在安禄山叛乱时，挺身而出，坚决抵抗，以致"父陷子死，巢倾卵覆"、取义成仁之事。颜季明为颜杲卿第三子，颜真卿堂侄。其父在与颜真卿共同讨伐安禄山叛乱时，他往返于常山、平原之间，传递消息，使两郡联结。其后常山郡孤军奋战，苦战三日，城破失陷，季明惨遭杀戮，归葬时仅存头颅。颜真卿闻此噩耗，在极度悲愤的情绪下提笔为颜季明作此祭文，当时情境可想而知。这幅惊天地泣鬼神的作品，饱含着其血泪的笔触的跳动和情感的喷发。

唐 颜真卿《祭侄文稿》

颜氏起草祭文时意在作文，并无意于书，笔墨不计工拙，故而随兴而成，纯是精神和平时功力的自然流露，毫无矫揉造作之气。《祭侄文稿》以圆笔中锋的篆籀笔法为主，圆转苍穆，痛快淋漓。开张自然的结体章法，一反"二王"茂密瘦长、秀逸妩媚的风格，变为宽绰、自然疏朗的结体，点画外拓，弧形相向，顾盼呼应，形散而神敛。字间行气，随情而变，无意尤佳，圈点涂改随处可见，生动多变。此稿墨韵变化亦与颜真卿当时撕心裂肺的悲恸情感恰好达到了高度的和谐一致。从《祭侄文稿》的书法作品中我们可以看到，在祭文里，颜真卿直接用浓焦墨，以表达炽烈的感情，加之情绪不稳定，故书写时往往是蘸饱一次墨就写多个字，有时甚而写十几到三十几个字，直到笔毫较为干枯才提笔再蘸一次墨。但有时在作文思考的间歇笔不十分干枯也蘸墨，所以通篇墨韵的浓枯交替不像后世一些于墨韵方面有着自觉追求的书法家表现得那样充满时序感。从整幅作品看，苍润兼

施，墨韵呈现出浓润枯淡的多层次变化，尤其大量浓墨湿笔与众多渴笔飞白的巨大反差，通过强烈的对比求得和谐，对立中求得统一，增强了作品的表现力度。墨韵由笔墨相交而生，墨从笔出，用笔对墨韵的影响很大，颜真卿能于无意中写出《祭侄文稿》中变化丰富的笔墨韵致，也归功于其在不平静的外在感召心境驱使下使用外拓笔法尽情的挥洒。外拓笔性较为放纵，颜真卿写文稿时中侧结合，侧锋横扫者不在少数，用笔的皴擦驰骋之中并不去考虑墨色的浓润与否，这样的不经意反而使整幅文稿中墨态有较多的变化，墨韵表现之法遂超越了前人，这恐怕是颜真卿自己也始料未及的。在书法发展史上，像颜真卿《祭侄文稿》这样准确地反映书法家情绪以及在书作中与墨韵表现结合得如此天衣无缝的作品可谓凤毛麟角。由于特殊的外在感召没有给颜真卿造成冷静思考的为书方略，恰恰形成了书法表现中可贵的"无意于佳乃佳"。元鲜于枢在《书跋》中称："唐太师鲁公颜真卿书《祭侄季明文稿》，天下第二行书。"

3. 苏轼《黄州寒食诗帖》

《黄州寒食诗帖》为纸本，25 行，共 129 字，是苏轼行书的代表作。

苏轼(1037—1101)，字子瞻，号"东坡居士"。北宋著名文学家、书画家、诗人，豪放派词人代表。眉州(今四川眉山)人，祖籍栾城。

宋　苏轼《黄州寒食诗帖》

《黄州寒食诗帖》是苏轼被贬黄州第三年的寒食节所发的人生之叹。品其诗，苍劲沉郁，饱含着生活凄苦、心境悲凉的感伤，富有强烈的感染力。诗中阴霾的意象如小屋、空庖、乌衔纸、坟墓……渲染出一种沉郁、凄怆的意境，表达出了作者时运不济谪居黄州的灰暗烦闷的心境。　从文中"空庖煮寒菜，破灶烧湿苇"，可以看出他窘迫的生活。这两首诗放在苏轼三千多首诗词中，并非其上乘之作。而当作者换用另一种艺术形式——书法表达出来的时候，那淋漓多姿、意蕴丰厚的书法意象酿造出来的悲凉意境，遂使《黄州寒食诗帖》成为千古名作。苏轼将诗句心境情感的变化，寓于点画和线条的变化中，或正锋，或侧锋，转换多变，顺手断联，浑然天成。其结字亦奇，或大或小，或疏或密，有轻有重，有宽有窄，参差错落，恣肆奇崛，变化万千。通篇起伏跌宕，迅疾而稳健，痛快淋漓，一气呵成，而无荒率之笔。笔酣墨饱，神充气足，恣肆跌宕，飞扬飘洒，巧妙地将诗情、书境融为一体。

《黄州寒食诗帖》在书法史上影响很大，历代鉴赏家均对它推崇备至。难怪黄庭坚为之折腰，叹曰："东坡此诗似李太白，犹恐太白有未到处。此书兼颜鲁公、杨少师、李西台笔意，试使东坡复为之，未必及此。"董其昌《黄州寒食诗跋》也有跋语赞云："余生

平见东坡先生真迹不下三十馀卷，必以此为甲观。"《黄州寒食诗帖》是苏轼书法作品中的上乘之作，在书法史上影响很大，元朝鲜于枢把它称为继王羲之《兰亭序》、颜真卿《祭侄文稿》之后的"天下第三行书"。亦有人将"天下三大行书"作比较说：《兰亭序》是雅士超人的风格，《祭侄文稿》是至哲贤达的风格，《黄州寒食诗帖》则是学士才子的风格。它们先后媲美，各领风骚。

4. 米芾《清和帖》

《清和帖》为纸本，亦称《致窦先生尺牍》，纵 28.3 厘米，横 38.5 厘米，约书于北宋徽宗崇宁二年(1103 年)五月，现藏于"台北故宫博物院"。

米芾(1051—1108)，字元章，号襄阳漫士、海岳外史。祖籍山西，其书法萧散奔放，又严于法度，苏东坡盛赞其"真、草、隶、篆，如风樯阵马，沉着痛快"。康有为曾说："唐言结构，宋尚意趣"，意为宋代书法家讲求意趣和个性，而米芾在这方面尤为突出，是北宋四大家的杰出代表。

宋 米芾《清和帖》

《清和帖》是米芾的代表作之一，写得潇洒超逸，不激不厉，跌宕跳跃，具有骏快飞扬的神气，而又格外天真自然，丝毫无矫揉造作之气。《清和帖》结构奇险率意，变幻灵动，缩放有效，敧正相生，字形秀丽颀长，风姿翩翩。用笔纵横挥洒，方圆兼备，刚柔相济，藏锋处微露锋芒，露锋处亦显含蓄，垂露收笔处戛然而止，似快刀斫削，悬针收笔处有正有侧，或曲或直；提按分明，牵丝劲挺；亦浓亦纤，无乖无戾，亦中亦侧，不燥不润。章法上，紧凑的点画与大段的空白强烈对比，粗重的笔画与轻柔的线条交互出现，流利的笔势与涩滞的笔触相生相济，风樯阵马的动态与沉稳雍容的静意完美结合。一洗晋唐以来平和简远的书风，创造出激越痛快、神采奕奕的意境，而这些均有赖于米芾对书法独到的体悟。米芾作书要求"稳不俗、险不怪、老不枯、润不肥"，即要求在变化中达到统一，把裹与藏、肥与瘦、疏与密、简与繁等对立因素融合起来，以达"骨筋、皮肉、脂泽、风神俱全，犹如一佳士也"。重视整体气韵，兼顾细节的完美，书写过程中随遇而变，独出机巧，在正侧、偃仰、向背、转折、顿挫的多变用笔中形成沉着痛快的风格。

5. 赵孟頫《洛神赋》

《洛神赋》为纸本，行书，现藏于北京故宫博物院。

赵孟頫(1254—1322)，元代著名书画家，不仅绘画创一代新风，书法更是元代第一人，如元代书法名家鲜于枢所评："子昂篆、隶、真、行、颠草为当今第一。"赵孟頫行书师承也极广泛，初宗宋人，学赵构、黄庭坚，继而由智永上溯钟繇、二王，晚年又取法李邕。他模拟古法力求微肖，书写十分熟练，尤倾心于二王，元虞集在《道园学古录》中指出："行书诣《圣教序》而入其室；至于草书，饱《十七帖》而变其形。"赵孟頫的书法创遒劲姿媚新风，对元人和后世均产生了极大影响。

《洛神赋》为赵氏行书代表作。行中兼楷的结体、点画，深得二王遗意，尤其是王献

之《洛神赋》的神韵，即妍美洒脱之风致，如端正匀称的结构、优美潇洒的字姿、圆润灵秀的运笔、密中有疏的布局等；同时，又呈现自身的追求，像比较丰腴的点画，轻捷的连笔，飘逸中见内敛的运锋，端美中具俯仰起伏的气势，都显示出他博采众长而自成一体的艺术特色。故之后诸家题跋如是评述此卷，李佩曰："大令好写洛神赋，人间合有数本，惜乎未见其全。此松雪书无一笔不合法，盖以兰亭肥本运腕而出之者，可云买王得羊矣。"高启云："赵魏公行草写洛神赋，其法虽出入王氏父子间，然肆笔自得，则别有天趣，故其体势逸发，真如见矫若游龙之入于烟雾中也。"

元　赵孟頫《洛神赋》局部

6. 董其昌题跋米芾《蜀素帖》

董其昌(1555—1636)，字玄宰，号思白，又号香光居士，松江华亭(今上海松江区)人，官至南京礼部尚书，谥文敏。他的《画禅室随笔》自述学书："初师颜平原《多宝塔》，又改学虞永兴，以为唐书不如晋魏，遂仿《黄庭经》及钟元常《宣示表》《力命表》《还示帖》《舍丙帖》，凡三年，自谓逼古，……比游嘉兴，得尽睹项子京家藏真迹，又见右军《官奴帖》于金陵，方悟从前妄自标评。"由此可见，他对于古代名家墨迹是认真临摹的，在用笔用墨和结体布局方面，能融会贯通各家之长。书法至董其昌，可以说是集古法之大成，"六体"和"八法"在他手下无所不精，在当时已"名闻外国，尺素短札，流布人间，争购宝之"(《明史·文苑传》)。清代著名书法家王文治《论书绝句》曾赞曰："书家神品董华亭，楮墨空元透性灵。除却平原俱避席，同时何必说张邢。"

他的书法以行草书造诣最高，行书以"二王"为宗，又得力于颜真卿、米芾、杨凝式诸家，赵孟頫的书风也或多或少地影响到他的创作。用笔精到，能始终保持正锋，作品中很少有偃笔、拙滞之笔；用墨也非常讲究，枯湿浓淡，尽得其妙；风格萧散自然，古雅平和。董其昌书法秀雅古淡、意态闲和气息形成的一个不可或缺的重要因素就是对于墨韵表现的巧妙运用。"麓台云：'董思翁之笔犹人所能，其用墨之鲜彩，一片清光奕然动人，仙矣，岂人力所能得而办？'又尝见思翁自题画册亦云：我以笔墨游戏，近来遂有董画之目。不知此种墨法乃是董家真面目。又草书手卷有云：人但知画有墨气，不知字亦有墨气。可见文敏自信处亦即是墨。"

米芾《蜀素帖》卷尾董其昌的行书题跋，线形圆浑如锥画沙，纯以中锋入纸，用墨清

秀温润，愈出愈淡，波画尽处墨色更是清透。笔墨相映，枯润温厚相间，其中以渴作润的功力更是让人过目难忘。笔法清爽利落，行笔痛快，与米芾"刷书"的潇洒风采大可比肩，转折处尤着意于折笔，故墨气相叠而又互透，尤为温厚清澈，不但能清晰地传递出笔法动作的幅度，而且行笔时笔锋清晰的时序感也历历在目。更有意思的是，这幅跋语的行笔走墨与其山水画笔墨语言中"毛""糯"的线质要求不无暗合，这也折射出董其昌对书画通融的深度落实。董其昌书法对平淡气格的追求，虽使其缺少像米芾一样的沉厚内涵，显得潇洒有余而沉厚不足，但他作品中墨韵与气韵结合而形成的墨气带给书法审美观念与实践技法上的重大拓进。

明　董其昌题跋米芾《蜀素帖》

五、意纵神飞——草书

(一)草书及其基本特征

草书，是为书写便捷而产生的一种书体。《说文解字》中说，"汉兴有草书"。草书始于汉初，"存字之梗概，损隶之规矩，纵任奔逸，赴速急就，因草创之意，谓之草书"。从草书的发展来看，草书发展可分为早期草书、章草和今草三大阶段。早期草书是与隶书平行的书体，一般称为隶草，实际上夹杂了一些篆草的形体，打破隶书的方整严谨，是一种草率的写法，章草是早期草书和汉隶相融的雅化草体，其特征仍然保持字意结体扁平，稳健，字字独立，上下呼应，行气贯通，用笔波挑分明，雁尾强烈，大脚捺更是突出别致。章草在汉魏之际最为盛行，后至元朝方复兴，蜕变于明朝。东汉张芝被誉为草圣，传有《冠军帖》流传，三国皇象《急就章》点画简约、法度严谨，是成熟的章草作品。西晋索靖亦擅长章草，有书迹《七月帖》《月仪帖》流传，陆机《平复帖》古朴率真，是章草名迹。汉末，章草进一步"草化"，脱去隶书笔画行迹，上下字之间笔势牵连相通，偏旁部首也作了简化和互借，称为"今草"。今草，是章草去尽波挑而演变成的。今草书体自魏晋后盛行不衰，东晋王羲之《十七帖》《初月帖》《丧乱帖》基本上去掉了隶书笔意，属于今草作品，笔法精熟，清雅脱俗。其子王献之草书更见率意雄放，《中秋帖》《鸭头丸帖》为其代表作。

到了唐代，今草写得更加放纵，笔势连绵环绕，字形奇变百出，称为"狂草"，亦名

大草。以张旭、怀素为代表的狂草书法家一改"二王"秀雅书风，笔墨的动感发挥到极致，形成连绵起伏的草书风格，代表作有《古诗四帖》《自叙帖》。宋代黄庭坚所书《诸上座帖》《李白忆旧游诗》等，笔画挺拔，气势开张，为大草名作。米芾草书以"二王"为宗，雅致萧散。宋徽宗《草书千字文》点画飞动，爽利奔放。元代草书名迹流传不多，草书创造性不强，杨维桢、康里子山作品亦有可观者。明清之际的草书逐渐摆脱"二王"草书秀雅风格的影响，追求大气势，富有鲜明的个性色彩和强烈的时代气息。代表书法家有祝允明、徐渭、张瑞图、黄道周、傅山、王铎等，这些名家多以大草见长，作品不事雕琢、挥洒自如、奔放恣肆。近代以来，于右任、林散之等书法家在草书领域亦取得了很高的成就。

　　草书是按一定规律将字的点画连字，结构简省，偏旁假借，并不是随心所欲地乱写。与篆书、隶书、楷书、行书各种书体相区别，主要有几个特征：①正体书的结构通常讲求完整性，草书为求书写便利，常冲破正体的束缚与格局，化繁就简，以简单的符号代替偏旁部首，以点线代替部分构件。比行草书简省的情形更加纯粹，更为抽象，规定性更强。②正体书笔画与笔画之间，不用游丝连接，是字字独立的静态形式。草书广泛运用连笔，变为互相呼应、流畅、贯通的动态形式，横斜曲直、钩环盘纡，变化无迹，意态无穷。③草书的审美价值远远超越了其实用价值。正体书的实用性强，规律性亦强，很容易写得缺少生气。而草书则强调艺术性，束缚性较弱，随意性与自由性高，常因书写者不同的激情程度而有不同的表现，是一种最能显现个人才情的书体。

(二)草书经典作品赏析

1. 陆机《平复帖》

　　《平复帖》为麻纸本，纵 23.8 厘米，横 20.5 厘米，藏于北京故宫博物院，距今已有 1700 余年的历史，9 行 84 字，是目前我国存世年代最早并真实可信的西晋名家真迹。内容为陆机问候友人的平常手札，因帖中有病体"恐难平复"字样，因之得名。无论是从书法艺术方面还是从史学及造纸、笔、墨等方面来说，都是稀世珍宝，被尊为"中华第一帖"，又有"墨皇"之誉。

　　陆机(261—303)，字士衡，吴郡(今江苏苏州)人。因其曾为平原内史，世称陆平原。他"少有奇才，文章冠世"(《晋书·陆机传》)，与弟陆云俱为我国西晋时期著名文学家。《平复帖》，其字体介乎章草与今草之间，笔意婉转，风格平淡

晋　陆机《平复帖》

质朴，以秃笔书于麻纸之上，刚劲质朴，表现出浓厚的隶草笔意，笔画盘丝屈铁，结体自然茂密，富有天趣。《平复帖》是草书演变过程中的典型书作，最大的特点是犹存隶意，但无波挑，不似隶书波磔分明。书法起笔大多圆浑，竖、撇往往斜侧出锋；字体左高右低，既无蚕头凤尾，也无银钩虿尾之状，然而全文形散而神不散，笔画运转自如，带有隶书的波磔笔法；线条短小丰腴，笔画简练朴实，字与字之间不像今草那样连绵不断，但也

不完全独立，笔意紧紧相连，上下呼应贯通。这幅作品融合了章草与今草两种字体的特征，结构自然而轻松，具有朴质雄厚、古雅自然的风格，大概是当时吴国一带的地域书风，它在汉字发展史上有着特殊地位，这些都充分体现了作者高深的书法艺术修养。

《平复帖》对研究文字和书法变迁方面都有参考价值，历来评述甚多。陈绎曾云："士衡《平复帖》，章草奇古。"《大观录》中赞《平复帖》为"草书若篆若隶，笔法奇崛"。明代董其昌评为"右军以前，元常之后，唯存数行，为希代宝"。启功先生有诗赞云："翠墨黟然发古光，金题锦帙照琳琅。十年遍校流沙简，平复无惭署墨皇。"

2. 怀素《自叙帖》

《自叙帖》为纸本，纵 28.3 厘米，横 775 厘米，126 行，共 698 字，现收藏在台北"故宫博物院"。

怀素(737—？)，十岁出家为僧，字藏真，俗姓钱，永州零陵(今湖南零陵)人。少时在经禅之暇，就爱好书法，贫穷无纸墨，他为练字种了一万多棵芭蕉，用蕉叶代纸。由于其住处都是蕉林，因此风趣地把住所称为"绿天庵"。他又用漆盘、漆板代纸，勤学精研，盘、板都写穿了，写坏了的笔头也很多，埋在一起，名为"笔冢"。他性情疏放，锐意草书，却无心修禅，更饮酒吃肉，结交名士，与李白、颜真卿等都有交游，以"狂草"名世，对后世影响极大。怀素善以中锋笔纯任气势作大草，运笔迅速，如骤雨旋风，飞动圆转，随手万变，而法度具备，如"骤雨旋风，声势满堂"。怀素的狂草，虽率意颠逸，千变万化，终不离魏晋法度，这确实要归功于他从极度苦修中得来。

唐　怀素《自叙帖》局部

《自叙帖》多被认为是怀素晚年的代表作，通篇为狂草，笔笔中锋，如锥划沙盘，纵横斜直无往不收；上下呼应如疾风骤雨，鱼贯而下，整个笔墨效果中，可以想见作者操觚之时，心手相应，豪情勃发，一气贯之的情景。通篇虽用墨亦浓，但怀素在用笔挥运盘绕中能深度控制笔锋笔速，减弱提按中按的比量，使线质瘦劲，飞白较多，这样使墨在黑白灰的对比中产生了极为丰富的层次感与色彩感。在他这件作品中分明能体会到所谓枯则动、动则虚、虚则远的三维感，似有一层云烟笼罩其间，愈虚愈动，然而又虚中有物，笔迹历历可见。这比起浓润静实、使人一目了然的线质美感来，显然要有趣味得多，从而也将书法时空感的暗示性推向一个深远的境界，所谓书法的云烟气在此也得到了前所未有的实现。明代安岐谓此帖："墨气纸色精彩动人，其中纵横变化发于毫端，奥妙绝伦有不可形容之势。"作品表现出的豪迈气势，体现出盛唐宽阔之气。

3. 黄庭坚《诸上座草书卷》

《诸上座草书卷》为纸本，草书，凡 92 行，477 字，纵 33 厘米，横 729.5 厘米，现藏于北京故宫博物院。

黄庭坚(1045—1105)，字鲁直，号山谷道人、涪翁，洪州分宁(今江西修水)人，世称"黄山谷"。与张耒、晁补之、秦观俱游学苏轼门下，称为"苏门四学士"，开创江西诗派。黄庭坚出身于一个家学渊博的世家，自小聪慧过人，一生命运多舛，仕途坎坷，热衷佛老，与苏东坡极为相似。陈师道谓其"诗得法杜甫，善行草书，楷法亦自成一家"。《山谷自论》云："余学草书三十余年，初以周越为师，故二十年抖擞俗气不脱。晚得苏才翁(舜钦)子美书观之，乃得古人笔意。其后又得张长史、怀素、高闲墨迹，乃窥笔法之妙。"

《诸上座草书卷》又名《诸上座帖》，是黄庭坚为其友李任道抄录的五代金陵释《文益禅师语录》，是其草书代表作之一，为晚年所书。该卷如龙搏虎跃而又圆婉超然，纵横至极，而又笔笔不放，取势侧敧，左右开张，墨色枯润相映，布白天趣盎然，可谓气势豪迈，超凡脱俗，似有禅家气息，深得怀素草书遗意。其草书，如明代冯班《钝吟杂录》所评："笔从画中起，回笔至左顿腕，实画至右住处，却又跳转，正如阵云之遇风，往而却回也。"起笔处欲右先左，由画中藏锋逆入至左顿笔，然后平出，无平不陂，下笔着意变化；收笔处回锋藏颖。善藏锋，注意顿挫，以"画竹法作书"给人以沉着痛快的感觉。纵伸横逸，如荡桨、如撑舟，气魄宏大，气宇轩昂，个性特点十分显著。正如赵孟頫所评："黄太史书，得张长史圆劲飞动之意。""如高人雅士，望之令人敬叹"。

宋　黄庭坚《诸上座帖》局部

4. 徐渭《草书杜甫诗轴》

《草书杜甫诗轴》为纸本，纵 189.5 厘米，横 60.3 厘米，现收藏在上海博物馆。

徐渭(1521—1593)，初字文清，改字文长，号天池山人、青藤居士，或署田水月，山阴(今浙江省绍兴)人。天资聪颖，20 岁考取山阴秀才，然而后来连应八次乡试都名落孙山，终身不得志于功名。青年时"自负才略，好奇计，谈兵多中"，孜孜于治国平天下的理想追求，后涉足仕途，历经众多打击，深受刺激，一度精神失常。又因杀死继妻张氏，下狱 7 年。出狱后已 53 岁，这时他才真正抛开仕途，四处游历，开始著书立说，写诗作画。晚年更是潦倒不堪，穷困交加。常"忍饥月下独徘徊"，杜门谢客，几乎闭门不出，最后在"几间东倒西歪屋，一个南腔北调人"的境遇中结束了一生。死前身边唯有一狗与

之相伴，床上连一铺席子都没有，凄凄惨惨。命运的困蹇激发了他的抑郁之气，加上天生不羁的秉性，悲剧的一生造就了艺术的奇人。

徐渭的草书在明代前期书坛显得格外突出。他风格独具的狂草，很难为常人所接受，但是他对自己的书法极为自信，他自己认为"吾书第一，诗二，文三，画四"。又曾在《题自书一枝堂帖》中说："高书不入俗眼，入俗眼者非高书。然此言亦可与知者道，难与俗人言也。"

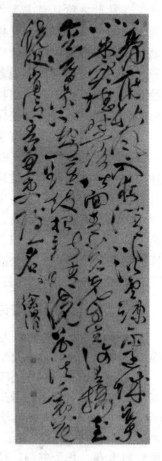

徐渭《草书杜甫诗轴》笔墨恣肆，满纸狼藉，全篇点画纷披，用笔大提大按，而又极尽变化，线条粗细对比极为鲜明，跌宕多变的撇、竖、捺画，恰如落英旋舞、青藤枝蔓。纵意挥洒，笔力沉酣，神采丰茂，荡心胸、摄魂魄，令观者目惊神眩，可谓满纸龙蛇。此书虽奔放不羁，但使转提按，顾盼呼应，仍颇具法度。奔腾涌动，蕴含着丰富充沛的生命气息。最独特的还有那纷繁缠绕的牵丝，不但不觉凌乱纤弱，反更添灵动妩媚。画家作书带有甚至是有意识地带有作画时的笔法意态，自在情理之中，因而徐渭书具有作画时左涂右抹的浓重"扫"意，就让人容易理解了，徐渭已经把画法和书法做到了很好的交融相通。明末张岱亦曾有"青藤之书，书中有画"之语（《跋徐青藤小品画》），对徐渭书法中的画意作了概括评述。徐渭书法大胆的迥异前人的革新与创造，注定为保守僵化的书坛所不容。今日看来，我们不得不钦佩徐渭前瞻的识见与奋力开拓的勇气。徐渭死后 20 年，"公安派"领袖人物袁宏道研究徐渭，大力宣扬徐渭，认为徐渭书法"笔意奔放如其诗，苍劲中姿媚跃出，在王雅宜、文徵明之上"；

明 徐渭《草书杜甫诗轴》

又云"不论书法论书神，诚八法之散圣，字林之侠客也"。后来追随者不计其数，其中近代艺术大师齐白石曾说："恨不生三百年前，为青藤磨墨理纸。"这足以说明徐渭对后人影响之深。

5. 王铎《万骑争歌诗轴》

《万骑争歌诗轴》为绫本，纵 166 厘米，横 55 厘米。

王铎(1592—1652)，字觉斯，一字觉之，号嵩樵、十樵、石樵、痴庵、东皋长、痴庵道人、烟潭渔叟、雪塘渔隐、痴仙道人、兰台外史、雪山道人、二室山人、白雪道人、云岩漫士等，河南孟津人，世称"王孟津"，明末清初时的著名书法家。王铎博学好古，工诗文。王铎的书法主要得力于钟繇、王羲之、王献之、颜真卿、米芾等名家，学米芾有乱真之誉，展现出其坚实的"学古"功底，且能自出胸臆，梁巘评其"书得执笔法，学米南宫之苍老劲健，全以力胜"。姜绍书《无声诗史》称其"行草书宗山阴父子(王羲之、王献之)，正书出钟元常，虽模范钟王，亦能自出胸臆"。

王铎取法高古，是书法史上一位杰出的革新人物，其最大的成就是他超迈雄奇的草书。他的草书，恣肆狂野，挥洒自如，用笔沉着痛快，纵横跌宕，自然出奇，极富感染

力。马宗霍称"明人草，无不纵笔以取势者，觉斯则拟而能敛，故不极势而势如不尽，非力有余者未易语此"。林散之称其草书为"自唐怀素后第一人"。他在笔墨上的创新也是具有开拓性的，他的此幅草书通篇运笔用墨浑莽淋漓，魄力雄迈，充满了狂放不羁的浪漫色彩和刚健恢宏的气概，线条遒劲苍老，含蓄多变，于不经意的飞腾跳掷中表现出特殊个性，时而以浓、淡甚至宿墨，大胆制造线条与块面的强烈对比，形成一种强烈的节奏，不能不说他这有意无意之中的创举是对书法形式夸张对比的一大功绩。在他以前，还没有人能像他那样主动地追求"涨墨"效果。《万骑争歌诗轴》为王铎具有代表性的杰作，字与字之间错落有致、自由奔放、浑然天成，充满连绵不断、一气流注的强烈运动感。正是王铎学识、功力、胆识、气魄相结合的艺术结晶。王铎的书法对中国书法后来的发展产生了巨大影响，甚至也波及海外书坛，特别对日本书法影响颇深。

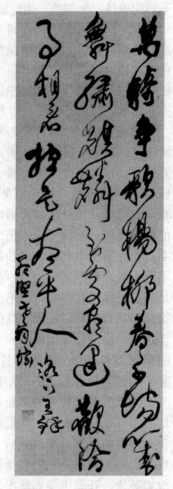

明 王铎 《万骑争歌诗轴》

6. 傅山《读传灯七言诗轴》

《读传灯七言诗轴》为绫本，草书，纵 179 厘米，横 48.5 厘米，现收藏于天津博物馆。

傅山(1607—1684)，字青主、侨山、公它等，名号甚多，入清后又名真山，号朱衣道人、观化翁，山西阳曲(今山西太原市郊)人。自幼颖悟，喜任侠，赋性刚直不阿。傅山通晓经史、诸子、释老之学，著有《霜红龛集》四十卷。长于书画，精鉴赏，开清代金石学之源。同时他又是一位医术高明的医学家，在文学艺术上他更是一位富有批判和创造精神的思想启蒙先驱。"宁拙毋巧，宁丑毋媚，宁支离毋轻滑，宁真率毋安排"的艺术主张，三百多年来一直备受推崇。

傅青主的书法传统功基甚厚。全祖望《阳曲傅青主先生事略》云："(傅山)工书，自大小篆、隶以下，无不精，兼工画。"喜以篆隶笔法作书，重骨力，宗颜书而参以钟王意趣，并受王铎书风影响，形成自己独特的面貌。

傅山《读传灯七言诗轴》行草结合，字势以正为主，虽奇姿不多，但收放自如，大开大合，一气呵成：墨法的浓淡干湿，点画的粗细滚动，笔法的精妙放旷，极合"致广大尽精微"之中庸主旨。空灵洒脱，快意磊落，简洁疏朗，颇与其当时心境相契。用笔上，扫刷中见裹束，皴擦中见提按。行笔的迅疾造成少量的"飞白"，愈显得苍劲。结体上，纵横展促、倾侧向背，极尽其变化之无穷，大小相间，长短适宜，穿插伸缩，尽以自然出之，浑然天成，充满雄奇宕逸的山林气。

7. 林散之《草书诗》

《草书诗》为纸本，纵 178 厘米，横 58 厘米。

　　林散之(1898—1989)，安徽和县乌江人，原名以霖，号三痴，后改名散之，别号左耳、散耳、聋叟、江上老人。1933年，拜黄宾虹为师，得"五笔七墨"之秘。林散之晚年历数自己学书历程道："余十六岁始学唐碑，三十以后学行书，学米(米芾)；六十岁以后学草书。草书以大王(王羲之)为宗，释怀素为体，王觉斯(王铎)为友，董思白(董其昌)、祝希哲(祝允明)为宾。始启之者，范先生；终成之者，张师与宾虹师也。此余八十年学书之大略也。"

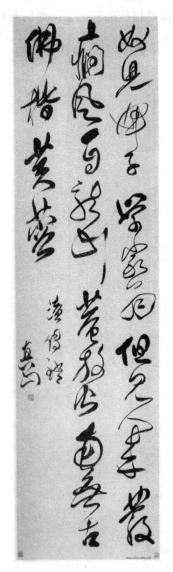

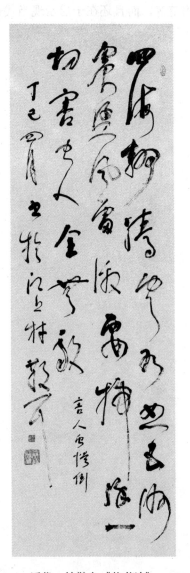

明　傅山《读传灯七言诗轴》　　　　　　近代　林散之《草书诗》

　　林散之的草书极其讲究用笔，多以长锋羊毫作书，并保持中锋用笔而求瘦劲爽利，得此书法不仅须善于择取古学之长，而且更需千锤百炼。此幅用笔变化多端，时而行笔缓慢，如作楷书，线条凝重、沉静、枯涩，似春蚕吐丝；时而行笔疾厉，急转直下，如藤蔓檐，一气呵成。正是这种丰富而微妙的变化，造成雄伟飘逸姿态，磅礴如吞的气势，划沙

折股的笔意，具有很强的艺术感染力。整幅作品洒脱奔放中显示出严谨的法度，笔锋与墨色转换之处，果断泼辣而又有主次，中锋、侧锋、藏锋、露锋兼施，疾涩方圆并用。用笔力求做到"平、圆、留、重"。通篇章法，虚实对比，恰到好处。字体大多修长，聚散错落有致，有些地方数字连属，却能字字分清，笔笔合法。通篇气象万千，笔墨淋漓，神采飞扬。

林散之草书的意义不仅在于富有个性的"散草"的创立，即独创出相应的结字、章法、用笔等，而且还在于启示现当代书法家在继承深厚传统的基础上，如何与新的时代共同迈进。

第四章　中国画欣赏

世界上任何一种艺术形式的产生和发展，都必然离不开培育和滋养它生长的人文土壤。作为世界两大思想哲学体系之一的东方哲学孕育之下产生和发展而来的艺术门类——中国画，无论从其最简单的材料工具，还是其特有的艺术表现形式，甚至其精妙绝伦、诗味隽永的写意韵味，都体现着我们中国画艺术与西方绘画艺术的截然不同，更体现着我们上下五千年中华文化的博大与精深。可以说，中国画的发展与完善几乎伴随了整个中华民族文化的发展与变迁。原始社会时期的山洞岩画，陶器上的纹饰，先秦时期布帛上的人物或鸟兽图案等，都可以说是中国画起源时期的雏形。随着人类智慧的发展、生产力的提高，在绘画材料上也有了很大的进步。秦汉以后，毛笔和纸张的陆续出现，无疑为后世绘画的大发展提供了不可或缺的工具和材料。经过历代不断的发展和革新，中国画的发展可谓日新月异，不但出现了诸如人物、山水、花鸟等画科，而且在画法上也出现了工笔、写意两大类。如果再进一步细分，甚至有不用勾线而纯用色彩直接画成的"没(mò)骨"画；只勾线而不敷色，洗尽铅华的白描画；不用颜色而只用水墨调和，"运墨而五色俱"的水墨画等，由此可见，我们的中国画艺术真可谓浩如烟海，千姿百态，它不仅是我们几千年来中华文明所孕育出的艺术奇葩，也是世界艺术之林中的一颗神奇而璀璨的明珠。

第一节　中国画的艺术特质

一、中国画的基本概念及形式

1. 中国画的概念

学习中国画，当然首先要弄明白什么叫中国画，它都包含哪些门类、哪些画科。首先，我们先谈谈中国画的概念。

"中国画"一词最早是由明代西洋传教士提出的，其目的是强调中国绘画有别于西洋画的一系列透视法和材料画法的不同。在此之前，古人就把中国画叫作"丹青"(本指绘画颜料，后代指绘画)。如称呼画家为"丹青妙笔"，正如杜甫诗句"丹青不知老将至，富贵于我如浮云"。那么，当今我们对"中国画"的概念到底该怎么理解呢？一般来说，那些用毛笔水墨或颜料画在宣纸上的作品就是中国画。可是，永乐宫里的壁画算不算中国画呢？民间绘画(包括年画)算不算中国画呢？如果不是，难道它们是西洋画？是油画？当然不是了。因此，从广义上理解，所谓中国画，应该包括扎根于中国传统文化，土生土长的所有的绘画形式和种类，也就是说，广义的所谓"中国画"，也可以称为"中国的绘画"。从狭义上来说，也就是以当前习惯上对中国画的理解，所谓中国画，就是指以毛笔调和水墨、颜料，画在宣纸或绢上的，包括各家技法和流派传统的绘画作品，也可以简称为"国画"。

2. 中国画的分科及分类

中国画历经几千年来的不断发展和不断进步，无论从绘画对象的种类上，还是从作画的材料工具上，从古至今都有了很大的丰富和变化。在古代，中国画并没有什么严格的分科，只是到了近现代，人们才从作品所描绘的物象上将所有绘画笼统地划分为人物、山水、花鸟三大科。而当今的美术史论界为了便于画史画论的研究，又根据历史上对一些画法或画种的习惯称呼，给当前的中国画又划分出很多种不同类别来。

从画家用笔的工细或抽象方面看，中国画也可分为"工笔"和"写意"两大类。把人物画再按题材分，又可分为道释画、风俗画、仕女画、写真画(肖像画)；就工笔而言，如从勾线或着色看，可分工笔重彩(或淡彩)画和白描画(只勾线不敷色)；就写意画的用笔抽象程度看，也可分为大写意画(泼墨画)和小写意画。从山水画的水墨颜色看，可分青绿山水(包括金碧山水、大青绿、小青绿)、浅绛山水、水墨山水。工笔花鸟画中又包括勾线后设色的工笔重彩画(淡彩画)以及不勾线而直接用墨色画成的没骨画。至于元明以来，随着文人画的大兴，重水墨而轻五色，于是后人也将这种不用五色而纯以水墨画成的作品称为"水墨画"，比如人物画中有梁楷的《泼墨仙人图》；山水画中也有专门的水墨山水；如北宋米友仁《蒲湘奇观图》、元倪瓒《容膝斋图》等。花鸟画中更是有文人士大夫最常喜用水墨作画的题材——梅、兰、竹、菊"四君子"以及松、竹、梅"岁寒三友"等，如元代王冕的《墨梅图》、清代郑板桥的《兰竹图》等。另外，还有一种"界画"(所谓界画，其名称源于"界划"，即古代工匠用界笔直尺绘制建筑图样的一种方法)，也就是专以画亭台楼阁为主的绘画，它也是归入山水画科的。最后还要说明一点，所谓花鸟画，顾名思义，应该是画各种花、鸟、鱼、虫以及各种花草植物的画科，可大家或许在很多花、鸟画册中经常看到里面有诸如马、牛、羊、虎、龙等作品，这是为什么呢？原因就在于历代画家不乏专门以这些动物为绘画题材者。所谓"术业有专攻"，他们专一研究一种动物的画法，并取得了非凡的成就，而且也流传下来很多十分优秀的作品，如唐代韩滉的《五牛图》、宋代李公麟的《五马图》、陈荣的《墨龙图》，更有大家耳熟能详的现代美术教育家徐悲鸿先生所作大量的《奔马图》等，就绘画题材来划分，我们不能将其归入人物和山水画科，因此才笼统地归入花、鸟画范畴。

宋　梁楷《泼墨仙人图》

现代　徐悲鸿《奔马图》

3. 中国画的作品形式

对于中国画的作品形式，或者说作品样式，大家或许从一些画册上也有了一些了解。比如有些作品是正方形的，有些是竖长形的。而同样是竖长形的作品，在尺幅上又显得窄长些；有的作品是长方形横着看的，尺幅比较小；而有的作品虽是横着看，可它又窄又长，有的几米，有的几十米甚至上百米。还有的作品尺幅较小，有团扇形的、折扇形等，不一而足。下面就传统中国画的作品样式作一介绍。

一般来说，因为中国画是以毛笔水墨或颜色画在宣纸或绢帛上的，而像宣纸或绢帛一类材料是非常柔软且易撕裂的东西，如果要经常展示或是挂在墙上，单单一张纸或绢帛是绝对不可能的。因此，作品在完成后一般是需要装裱的，装裱后才便于张挂或收藏。那么，根据作品的长短宽窄装裱后的作品形式主要有挂轴式、手卷式以及扇面式三种。

就挂轴式而言，作品一般是竖幅形式的(也有斗方式作品装裱成挂轴的)。装裱时要在作品的下端安装一个轴以便于卷起作品收藏，顶端安装横杆并装上丝线编织的缎带以用于悬挂。这种竖幅形式的挂轴又分为中堂式和条屏式。所谓中堂，是按过去的房屋结构而言的。过去的建筑一般有堂屋，处于建筑中轴线上并正对大门(两侧房屋称为厢房)，也就是所谓正堂，做会客之用。其正对屋门的一面墙上一般都会挂一幅较大幅竖长形中国画作品，并在作品两边配上对联，这种形式就叫中堂画。一般来说，由于这样的房子一般屋顶较高，房屋空间较宽敞，因此中堂画的尺幅也较大，有四尺整幅、六尺整幅甚至更大规格的作品。至于条屏式，一般作品的尺幅属窄长形的，比如四尺条屏(四尺宣纸纵向对裁)、六尺条屏等。这种条屏式作品在装裱后因其尺幅较小，不适合挂于空间较大的堂屋，而适合挂于较小的书房或卧室。当然，如果是一组条屏(一般是同一题材作品)的画，如四条屏(常见为梅兰竹菊题材)、六条屏、八条屏甚至十二条屏(按传统习惯，不会有单数)，这样作品面积就比较宽大，也比较适合堂屋或大点的客厅张挂。除此以外，还有尺幅较小的斗方式作品。所谓斗方，顾名思义，作品肯定是呈方形的。一般是四尺或六尺纸对折横裁成方形，即为斗方。斗方的装裱一般也用挂轴式。

中堂式挂轴

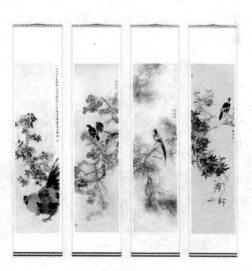

四条屏

手卷式，这种形式的作品一般窄而长。其实，这种形式的作品最早是用在书法上的。在东汉蔡伦发明纸张之前，文字都是记录在竹简或木牍上，特别是竹简，非常利于记录大量的文字信息，而且在记录完后还可以卷起以利于保存。在有了纸张之后，古人觉得这种长卷式的书写方式的确很便于记录大量文字，也更方便存放，因此就把这种手卷式应用到纸质上。在绘画发展到一定阶段后，特别是为了表现大的场景或是很多带有连续性的故事情节，手卷式便也应用到绘画上。具有代表性的人物画作品有顾恺之的《洛神赋》长卷；张择端的《清明上河图》长卷；花鸟画长卷有宋人《百花图卷》；山水画有王希孟的《千里江山图》，黄格胜的《漓江百里图》等。需要说明的是，这种长卷式的作品样式，虽然场景壮阔、连绵不断、气势磅礴、精彩纷呈，但是，也正因为它们宏伟的尺幅，而难以作为家庭悬挂装饰之用。它们除了被人们闲暇时用来欣赏和把玩，大部分都被收藏在箱子里。

手卷式

还有一种作品样式是扇形的，包括团扇和折扇两种。团扇式的作品主要出现在宋代工笔花鸟画的鼎盛时期。团扇作为一种皇家或贵族生活用品，主要是以丝织品绷在扇弓上，再在上面作画的一种兼有实用和把玩的物品。由于这种绘画形式新颖别致，于是其实用功能逐步退化而转向完全的绘画图式了。另外一种就是折扇形样式了。这种扇形主要材质为纸张，也有用绢做成的。它也和团扇的形式用途基本一致，以前都是赏玩加实用，后来基本以赏玩为主了。

团扇式　　　　　　　　　　　折扇式

二、中国画的写意性

1. "写意性"的诠释

说到中国画的艺术特质，很重要的一点就是，中国画的写意性是中国画艺术的精神所在，是中国传统人文思想的载体，更是中国画这门艺术的本质内涵。

如果仅仅从概念上来说，所谓中国画的写意性，是指一种思维、一种意识、一种高度凝练的作者的精神情感，是贯穿于整个中国画领域的一种艺术思想。在某些方面上可以说，它是画家基于客观事物而总结和高度升华，并通过绘画材料来具体实现的一种个人的情感再现。如果从作品所呈现的具体图像来说，中国画的写意性也不是相对于工笔画而言的一般的技法体系，更不是指在绘画中简简单单地去描绘似是而非的客观物象。

简单来说，就绘画形式上而言，中国画一般分为工笔和写意两种。那么，这里所说的"写意"和刚才我们所提到的中国画的写意性就不完全是一个概念了。应该说，中国画的写意性是中国画的一个典型特征，是一个较大的范畴，它包含了中国画中的写意(笔法)。这里所说的"写意"，主要是从绘画技法上来划分的。也就是说，当我们在生宣纸(一些画家也常用熟宣纸作写意画，或用生宣纸画工笔)上作画时，不用仔细勾勒底稿或是白描线条，而是以毛笔蘸水墨或是中国画颜料直接作画，在进行创作的过程中，不拘泥于所描绘物象的具体形似，更注重抒发作者内心的情感体验，追求笔墨的生动情趣和物象内在精神的绘画形式，我们称其为写意画。正如"元四家"之一的倪云林所说："……逸笔草草，不求形似，聊抒胸中之逸气耳。"由此可见，相对于工笔画而言，写意画更注重的是对人的情感的抒发和宣泄。

那么，中国画的写意性到底是如何体现的呢？就中国画的发展和传承来看，老庄思想对中国画的影响是至关重要的，特别是在中国画的写意性方面，由于中国传统文人对儒、释、道三教合一的修养，加之他们对绘画的涉猎，进而深刻地影响到中国画的审美意韵。如果大家看过或是对西方绘画(古典绘画)有一些了解，就应该清楚，西方绘画是基于科学研究并以对自然的认知为出发点，进行绘画创作的。他们以科学的手段去研究物体的光线明暗、大小透视以及不同时间不同季节客观事物具体微妙的变化，并完全按照这些客观景象去描绘。而中国画则主要是以我们传统的哲学和文化思想为根基，以人的思想和情感为第一出发点，去描绘自己所感受到的、最能体现自身情感的物象。即使某些描绘不太符合客观的真实，但只要它符合作者的主观感受，就完全可以成立。从这一点来看，就更能体现中国画的写意性了。

2. 写意性在作品中的体现

我们通过对中国画的仔细分析和品读，可以将中国画的写意性概括为以下几个方面。

1) 超越时空观念的主观意象

前面我们说过，西方绘画主要以科学为基石来主导绘画的创作，强调视觉的真实。中国画则以作者的主观情感为出发点，不会执着于物象的客观自然属性，只是把所描绘的物象作为在艺术创造中"源物寄情"以表达作者个人思想情感的中介罢了。由此，使中国画艺术的创作完全摆脱了时空观念的束缚和客观物象自然属性的限制，可以自由地去追求作者的内心感受，从而使其心灵充分自由地徜徉在对个人情思和笔墨境象的完美结合及表现上。

关于中国画这种跨时空的写意性创作方式，早在唐代就已有之。例如，相传唐代王维的《袁安卧雪图》中就画有雪中芭蕉。众所周知，芭蕉原生于南方，移植到北方后，到了冬季叶子肯定会枯萎，而王维的《袁安卧雪图》中芭蕉叶却很茂盛。再如，天津美术学院的著名画家贾广建老师常画的雪景荷花，也同样是此道理。荷花盛开于夏季，又何来白雪呢？由此可见，对于中国画家来说，雪中荷花在大自然中虽然不存在，但在画家心里是完全可以存在的。这样的作品呈现给观者的是跨越时空的无尽遐想，是一种梦境般的美妙幻境。这就同样体现了中国画超时空的写意性。

当代　贾广建《荷》

2) 物象造型上的写意性

关于物象造型上的写意性，前面已稍有论述，在此再稍作赘言。我国人物画在经历了最初"以形写形"的初级重形似阶段后，到魏晋时期，人物画的造型准确性已经达到了相当高的水平。这时，我们的先贤画家就已认识到，"神似"远比"形似"更重要，因而便有顾恺之"传神论"的提出。我们中国画对物象的造型，如同对色彩的把握一样，它不像西方绘画那么重视所谓透视关系、比例关系等，主要还是以作者主观心理感受为出发点，比如在人物画中，对侧面人物的描绘，人物眼睛的刻画并不太符合透视关系，有些像正面的眼睛造型。比如唐代韩滉《文苑图》中侧坐于石头上看文章的青衣长衫者以及弯腰磨墨的书童，《韩熙载夜宴图》中的众多侧面人物也都是这种形象。这里可不是我们古代画家画不准确眼睛的侧面造型，事实上，顾恺之论画人的关键在于"传神阿堵"，就是说一个人物画得是否生动全在对于眼睛的刻画上。因此，古代画家故意将侧面人物的眼睛也画成正面形象，目的就在于通过对正面眼睛的细致刻画，从而起到生动传神的作用。因此，我们看到历代大量的人物画在描绘侧面人物的眼睛时，都把人物的眼睛画成正面的了。

唐　韩滉《文苑图》

再有，对于人物画中人物大小比例的描绘，中国画家们也有自己的主观创造。一般来说，作者喜欢把画中的主要人物都画得比例稍大，而处于陪衬地位的侍女或是书童等则都画得相对较小。这并不是画中侍女或书童本身矮小，完全是作者有意而为之的。比如大家看《文苑图》中的书童，或是明代商喜的《关羽擒将图》中的周仓、关平等，都是把次要人物画得小于主要人物，这在西方绘画里是绝对不可思议的事情。在西方画家看来，这种画法肯定是不合人物比例的，是失败的作品。这里也深刻地体现了中国画的写意性特质。

明　商喜《关羽擒将图》

基于以上几点可知，中国画艺术的写意性是始终贯穿于作品的全部思维和创作过程之中的。中国画的创作方式，在某种情况下来说，既是主观的，同时又是客观的；既是抽象的，也是具象的。在这种写意性艺术观的指导之下，中国画的创作可以将春、夏、秋、冬，四时花卉绘于一卷，南北景物，自由组合。这种艺术创造的自由，不仅使中国画可以超越时空地表现遥不可及的四时物象，而且还可以借助物象充分地展示画家的内心世界，从而使绘画既相对真实地反映客观物象，又与观者产生联想与共鸣，最大限度地发挥艺术作品的效应，使现实主义与浪漫主义达到了完美的结合。由此可以说，中国画的写意性是中国画最基本也是最重要的特质之一。

三、诗情画意——中国画独有的审美意韵

在中国画的艺术创作中，意境的经营是至关重要的，一幅作品的成败优劣，关键就看其在意境的表现上了。可以说，意境的创造是中国画的灵魂所在，也是画家进行艺术创作的最终目的。那么，到底该如何理解中国画的意境呢？所谓意境，它是画家所描绘的各种物象元素的综合反映，是由作品的具体构成方式所体现出来的一种作者内在精神和情感的体验。它所创造的是凭借艺术家匠心独运的艺术手法所熔铸而成的情景交融、物我两忘，并能深刻体现人生真谛，从而使观众通过对作品的品读以超越自我，进入一种无比广袤而自由的诗意化美妙境界。

1. 诗画同体——中国画里的诗味意境

作为一个经历了几千年发展的文明古国，中华民族的文化艺术可谓浩如烟海、博大精深，特别是诗歌在很早就已取得了辉煌的成就，远远超出中国画的发展水平。众所周知，我国绘画的发展从古到今几乎由文人所主导，因此，在绘画的创作过程中，也都留下文人画的深深烙印。我们甚至可以这样说，一部中国画史就是一部文人画史。

文人对于绘画的直接参与，就必然给绘画带来深深的文学色彩和诗歌意境。在唐代以前，绘画还主要由画工主宰。直到宋代以后，文人才越来越多地参与到绘画中来。特别是被董其昌认为是中国文人画的鼻祖，也就是我国历史上非常著名的唐代大诗人、大画家——王维，他对中国画诗画意境的美妙结合可谓影响深远。王维的绘画艺术可以说已经达到了一个非常高的艺术境界，那就是"得之于象外"，即不仅仅描绘出客观事物的神态，而且也表现出蕴含于客观事物神态中的作者的神情意趣，表现出象外之象，韵外之致。这就是说，画中要能传达出诗情、诗意、诗韵，要有诗的意境。北宋著名词人苏东坡看过王维的绘画后，在《书摩诘蓝田烟雨图》中就说："味摩诘之诗，诗中有画；观摩诘之画，画中有诗。"意思是，仔细品味王维的诗作，似乎能想象出如画的意境；而欣赏他的绘画作品，也同样能品味出诗的韵味。北宋初期的山水画家郭熙同样也表达了这种诗画同体的观点："诗是无形画，画是有形诗。"这种"诗中有画，画中有诗"的象外之境，不仅成为中国画一个十分重要的品评标准，画家自身的文学和诗词修养也成为决定绘画品格高下之不可或缺的重要因素之一。

唐　王维《雪溪图》(传)

对于"诗画同体"的理解，有些对中国画本质了解得不是很深的人或许还有些认识上的误区。所谓"诗画同体"，特别是"画中有诗"，很容易使一些初学者引起误解，以为就是在画面上题一首诗而已，其实不然。所谓"画中有诗"，是指画中本身所蕴含的诗意，就是说即使画面中没有题诗，干干净净的只有画，我们通过对作品的认真品读和感悟，也完全能感受到画中诗的意境。这种意境是观者通过对作品的观察而感悟出来的，它在一定程度上也是对作品本身所描绘意境的一种延伸，一种发散；补画笔之所未到，言画家之所未言，从而启发观者的丰富联想，使作品中的诗情与画意巧妙地联系起来，相得益彰。

当然，"诗画同体"的意境固然美妙，但要实现这一美妙意境，离不开这种意境的创造者，也就是画家本人在内外因两个方面的综合修养。所谓内在修养，主要指的是画家的修养，这种修养一方面是指人格品质上的修养；另一方面也是指其文学诗词等知识的积淀，这两者缺一不可的。至于外因，则是指画家的绘画技法，也就是其对笔墨以及物象造型方面掌握的程度。

首先谈谈画家人格品质上的修养。中国书画艺术历来注重人品、书品和画品的关系。所谓人品即书品、画品，人品修养的好坏决定着其艺术作品水平的优劣。比如众所周知的唐代著名的书法家，楷书四大体之一的颜真卿就是一位人品和书品俱佳的大书法家。适逢"安史之乱"，颜真卿为国忠心耿耿，80岁高龄的他代表大唐孤身入叛军大营，大骂叛将李希烈，义正词严，终为叛军所杀。其一身正气，恰如其所创大楷一般，横平竖直、堂堂正正、大开大合，自然给人一种凛然之气，并为后世所推崇，竞相临习。当然，这里所说的是一位艺术家本身的气质所带给其作品的一种内在的人格气息或魅力，也并不完全就否认人品不好的人其艺术作品一定不好。中华民族是一个有着非常悠久历史的受传统儒家思想所熏陶的优秀民族，对大是大非或善恶有着原则上的品评标准。一个人的道德或人品低劣，即使他的作品再优秀，也不会得到公众的喜爱，相反则弃之如敝屣。比如南宋大奸臣秦桧，其实也是位了不起的书法家。今天所用的印刷体仿宋字，其实就是根据秦桧所独创以用来印刷的"宋体字"修改而成的。按说，一位书法家能自创一体并在社会上广为流传和使用，后人必然会以其姓氏加以命名的。比如颜真卿的"颜体"、欧阳询的"欧体"、柳公权的"柳

唐　颜真卿　《勤礼碑》局部

体"等，但因为秦桧当宰相时对金国一味求和，并以"莫须有"的罪名害死了抗金名将岳飞，成为千古佞臣，为后人所唾骂。因此，这种本该命名为"秦体"的印刷字体就被人们以朝代命名，称之为"宋体字"了。

从文学修养来说，没有深厚的文学知识方面的长期积累和对诗词歌赋的深刻理解，很难想象画家能在其作品中表达出什么诗意来。清代方熏在其《山静居画论》中说："诗文书画，相位表里。"由于中国画家具备文学、诗词等方面的基本修养，也因为长期以来大批有着深厚文学修养的文人画家们的参与，中国画才能在诗意和画境两方面相得益彰，从而达到完美的化境。

如果说"诗画同体"在唐代时仅仅是极少数文人画家个人的不自觉行为的话，那么，到北宋晚期以后，可以说这种现象已经是文人画家群体的一种自觉意识了。

宋徽宗赵佶当政时期，大力兴办皇家画院，并仿太学考试形式招录天下有才学的画家。考试时一般以前人名诗名句为题，凡能在画中体现出原诗意境的就收为画院学生，甚至授以官职。这就说明在宋徽宗时期，以诗意入画已经是一种经由皇帝所提倡的自上而下的绘画观念了。据画史记载，当时所出诗句如"踏花归去马蹄香"，其中有人画一群蝴蝶追逐马蹄而获得最佳作品；还有以"深山藏古寺"为题，有人画山中露出寺庙一角，或露出寺庙红墙等，皆不合"藏"之意，唯有一画者在纸上画了山却不画寺庙，画一和尚沿山路而下到河边挑水。此幅作品深得宋徽宗嘉许，列为第一。另外还有如以"野水无人渡，孤舟尽自横"为题等诗句都体现了北宋后期诗画同体的勃兴。从这里我们可以看出，当时

的中国画已不仅仅只重视画法技巧，而是于笔墨之外，更重思想，以形象的艺术描写体现诗中的神趣和妙境。诗中求画，画中求诗。

2. 诗书画印——中国传统文人画最终走向成熟的标志

如果大家仔细欣赏我国历代的绘画名作，或许能看出这样一个现象，那就是在宋朝以前，绘画作品上几乎没有作者的题款和印章。而从北宋后期所流传下来的作品看，也就是宋徽宗赵佶的作品上有他的题诗和落款。南宋到元朝以后，画面上的作者题诗、落款才逐渐多了起来，也可以说，到了元朝以后，中国画在形式上才真正体现了诗书画印的完整性。

当然，"诗书画印"的完整性，并不是说画面上一定要题一首诗才算完整。中国画的艺术性不仅仅体现在画家在作品中的笔墨技法的表现上。作为传统意义上的中国画，由于其参与者绝大多数是文人，因此也就注定了作品本身所蕴含的深刻的文化气息。前面我们讲过"诗画同体"，说的是作品中本身所蕴含的诗味意境，是不用题诗而有诗意，即画中有诗，而现在我们所说的则是作品上题诗的问题。

看一位画家艺术水平的高低，并不仅只看他的画面所表现出的笔墨技巧，更要看其技法以外的东西，也就是画家的个人修养以及其在诗词歌赋、书法艺术等方面的综合修养上。所谓"形而下者谓之器"，一位画家在技法上的水平无论有多高明，说到底也不过是小技巧而已，相当于一个卖油翁的"此无他，但手熟尔"。在以文人画家为主流的我国历代画坛中，由于他们有着深厚的文学修养，加之高超的书法水平，于是逐渐形成在完成一幅作品后在画上题诗的风尚。这种画面题诗，一方面可在意境上补充画面所未尽之意；另一方面，在构图上也能补画面所不应有之空；文人画家们在画面上所题的诗句，同时也是难得的书法精品。而印章作为作者本人的信物，盖在画面上一方面可以取信于人，让观者明白这幅作品是某某人的；另一方面，就印章本身来说，也是一种篆书的书法艺术形式，可为画面增添一定的艺术效果。由此可见，发展至宋元以后的一幅完整的中国画作品，在形式和内容上已经兼而有绘画、书法、诗文以及金石篆刻，可谓是诗、书、画、印四位一体了，从而更是大大地提高了作品的艺术水准。

文人画家们在画面上题诗，大多是以画寄情，以诗言志。因此，在宋元以后所流传下来的大量文人画作品中，很大一部分作品(主要是文人水墨写意作品)都是诗书画印一体的佳作。比如明代大画家徐渭的水墨作品《墨葡萄图》，画家以大写意笔法画出，满纸笔墨，畅快淋漓。画面上方题诗一首："独立书斋啸晚风，半生落魄已成翁。笔底明珠无处卖，闲抛闲掷野藤中。"就是通过所画葡萄，抒发了作者怀才不遇、悲愤抑郁的苦闷心情。我们再看齐白石老先生的一幅《归鸦图》，寥寥几笔，画就房屋一间，枯树三株，远衬淡淡青山。枯树及天空有许多乌鸦在飞落，叽喳之声，似不绝于耳。画面右上题诗曰："八哥解语偏饶舌，鹦鹉能言有是非。省却人间烦恼事，斜阳古树看鸦归。"从此画所描绘的意境中，我们或许大致能感受到一种日落西山，鸟雀归林，意境萧索之意，但不一定就能看出作者具体的心理活动。但通过题画诗，我们就明白了，作者似乎是经历了一些人间是非之事，心情颇不顺畅，故而有此烦闷心境。由此可知，正是题画诗的妙用，方能言画面所未言，直接道出作者的真实心声。

通过以上两幅作品，可以看出，中国画发展到这种"诗书画印"的完美结合，正体现了中国文人画发展的完全成熟。

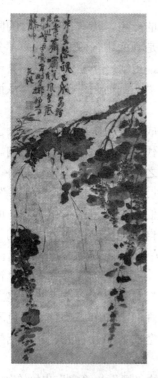

明　徐渭《墨葡萄图》　　　　　　　现代　齐白石《归鸦图》

四、经营位置——中国画独有的空间表现方式

南齐谢赫在其《古画品录》中首次提到中国画的"六法"，其中有一法"经营位置"，重点说的就是中国画的构图问题。所谓绘画的构图(包括西方绘画)，不仅仅是指画家在一个"平面的"纸或帛上对所描绘物象的简单排列和安排问题，事实上，它同时也是指在一定的绘画空间里所进行的位置经营和安排。那么，对于中国画的构图，我们应该从哪些方面去认识和理解呢？

1. "计白当黑"的独特构成形式

和西方绘画相比，中国画有个非常显著的特点，那就是在画面整体的构成中，非常善于利用画面的空白。众所周知，西方绘画是用油画颜料描绘物象的，他们的画面几乎不会留下一丝的空白，即使是天空白色的云彩，也照样会用调和好的偏白色的颜料加以覆盖。而在中国画中，无论是山水画中远方的天空，还是人物或花鸟画中所描绘物象的背景，基本是保持原来纸质的白色，而不会刻意地去涂染，特别是在构成作品的过程中，作者会非常用心地安排画面中笔墨与空白的关系。正是因为在中国画里面，画面中空白的部分也是画面的一部分，即使不着一笔一墨，也和有笔墨处一样重要，这也就是中国画的一大特点——计白当黑。那么，该怎么理解所谓"计白当黑"呢？

"白"代表白纸(绢等画材)，"黑"则不仅仅指墨色，它代表白纸上的所有笔墨或颜色的痕迹。也就是说，在国画作品中，除了笔墨所描绘的部分以外，即使没有着一笔的空白处(白纸部分)，也同样是一幅完整作品中笔墨组成不可或缺的一部分。而且，"白"的

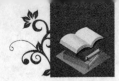
部分与"黑"几乎同等重要,具有相互对比和依托的作用。没有了"白"的陪衬,"黑"也就无所依托。因此,在中国传统绘画中,"白"是画面中最基本的组成部分,是笔墨赖以存在和升华的基础,它不但与具体物象息息相关,更衬托了主体墨色。甚至在某些情况下,如果"白"能处理得恰到好处的话,更能起到"不画而画"的妙用,从而达到笔墨所不能企及的绝妙艺术境界。

中国画中"计白当黑"这种独特构成方式的形成,不仅是中国传统绘画艺术千百年来历代画家创作经验和智慧的结晶,更离不开我国古代道、释思想的深刻影响。老子讲"知其白,守其黑,为天下式"以及"有之以为利,无之以为用";佛教禅宗讲"色不异空,空不异色,色即是空,空即是色"。无论是道家的这种"知白守黑""有"与"无"思想,还是佛家的所谓"空"与"色"理念,其实他们的主旨基本是相近的,而且通过文人画家们的长期艺术实践,都在一定程度上自觉与不自觉地影响了文人画家们的艺术创作。比如道家的"知白守黑",讲的是黑与白的辩证关系,用于绘画上,道理也是基本相通的,同样也可以理解为笔墨与画面空白的辩证关系,就如同构成形式上的"计白当黑"一样。道家的"有"与"无"也近似于佛家所谓"色"与"空"。文人画家将之转换到绘画实践上,则把"空"看成画面的空白,"色"当成画面上的笔墨颜色。"色不异空,空不异色",从另一个方面完全可以理解为画面笔墨与空白的相互有无、相伴相生、相辅相成之关系。

从中国画的所谓虚实关系来说,"计白当黑"中的"黑"与"白"也恰恰体现了图式笔法中的虚实关系。如果说"黑"代表了画面上的笔墨,是"实"的画;那么"白"则是画纸,代表了空白,也就是"虚"。所谓黑白的布置其实也就是一幅作品中虚、实关系的布置。

中国画构图中的"计白当黑",关键一点就是"布白"的问题,在画面的应用上,"白"在不同的绘画内容中也体现出完全不同的审美感受。俗话常说"耳听为虚,眼见为实",这种说法不仅是千百年来的经验之谈,更已经被很多人奉为真理。但眼睛看见的是否真的就是事物的本身呢?据科学家用志愿者所作的大量而细致的研究证明,眼睛看见的不一定都是真实的。这是为什么呢?这就归因于人的视觉心理因素了。所谓视觉心理,也就是说视觉在观察客观物象时,必然会受到自己大脑或心理感受的影响,从而使视觉的真实产生偏差。举个最简单的例子,比如说大家都知道的美国著名奇幻魔术大师——大卫·科波菲尔,他在众目睽睽之下,一瞬间就能使一节列车或是一架飞机消失,给观众以极大的心理震撼和感官刺激。可是大家都明白,事实上那是不可能的,世界上没有真正的神仙或魔法,列车或是飞机也不会真的就能消失,这只不过是魔术师的艺术表演而已。这就是我们视觉心理对客观物象的不真实的反映,也就是说"眼见不为实"了。就绘画来说,画家的作品也是通过观众的眼睛来欣赏的,而我们中国画里这种不着一笔的画面空白同样也能通过观赏者结合画面笔墨的构成加以联想和延伸,从而给观者的视觉和心理上以极大的震撼和不可思议的丰富想象空间。

就画面布白上来说,空白来自取舍,是作者对所描绘物象布置的精心概括。清代"扬州八怪"之一的李方膺在《梅花》诗中说得非常到位:"触目横斜千万朵,赏心只有两三枝。"

的确,一幅作品构图的好与坏,成败的关键不在于画面多么纷繁复杂,让人眼花缭乱。只有对物象进行精心的选择、取舍、概括,才能删繁就简,去粗取精,从而使画面简洁明朗,以少胜多,计白当黑,达到不画而画的艺术境界。以大家都熟知的国画大师齐白

石先生来说吧，他的很多作品都是极其简练、概括的。一张白纸上，寥寥几笔，留下大量的空白，但看他的作品，绝不会给人留下画面太空的感觉；相反，却能让我们感觉画面饱满，内容充实，其意境令观者回味无穷。比如其作品《小鱼都来》，在一张窄长的条屏纸上的顶部画一钓竿垂下长长的渔线，下端只画了四五条小鱼在争先恐后地游过来抢食鱼钩上的诱饵。纵观整个画面，仅仅几条小鱼和一根钓竿，寥寥几点笔墨，其余部分全都是大片的空白，而这种空白却能给人以无穷的想象空间。画中不画水却能让人完全感觉到水面的清澈，似乎小鱼的确是在清清的水中欢快地游动。不画天空或背景，却完全能让人感受到天空的廖廓和明净，似乎水天一色，明净而清新。整个画面无一笔多余，简练概括而物态毕现，生动而自然，充满了无穷的生活乐趣。

在山水画中，对河流、湖泊、山中雾霭以及天空等都是通过布"白"来完成的。比如"元四家"之一的倪瓒所绘作品《容膝斋图》，画面分三段式，以平远法构图。近景画几株树和草亭，中景是大面积的空白，不着一笔一墨，却让人一眼就能感受到平静无波的湖面。远景画丘陵小山，背景又不着一笔，但一看便知是天空。这种不画水而现水，不画天空而有天空的表现方法，正是使观者通过对作品中笔墨所描绘的山川(实景)的观察，进而在心理上产生虚幻而缥缈的联想，使画面中空白的地方也由虚变实，由白纸变而为山间雾霭、湖水甚至天空。这种利用"白"的虚空，使物象由虚变实、虚中现实、虚实呼应的灵动变化，使中国画构成中层次的布置变得得心应手，使客观物象的自然本体变为节奏化了的自然关系，从而使物象的布置在构图中取得了"俯仰自得"的空间自由。

现代　齐白石《小鱼都来》　　　　　　元　倪瓒《容膝斋图》

在人物画中，这种"计白当黑"的构图布置形式也随处可见，如金朝画家张瑀的《文姬归汉图》、元代画家王振鹏的《伯牙鼓琴图》等。

《文姬归汉图》不画野外背景，却能让人感觉出背景开阔、旷野无边无际，更显得蔡文姬众人一路行来，朔风扑面、风餐露宿的艰苦行程。《伯牙鼓琴图》同样也不画背景(山景)，但空白的背景更能突出主体人物。画家通过对画中弹琴者和听琴者所坐的大石以及画中寂静的氛围的描绘，伴着这悠扬的琴声，自然也就能使观者体会到山中的宁静、旷远。这些不画背景、不着一笔的作品，非但不显其空；相反更使画面虚实相生，场景开阔，使观者自然而然地就能想象出画外之意，言画家之所未言，现笔墨之所未到。

遍观我国历代的中国画经典作品，不同的作品在构图布白上均有不同，其在布白与主体物象的安排中，无论疏密、远近、大小、层次等，可谓是千变万化，各有千秋。之所以仅仅在画面的"黑、白"关系上就会有如此多的变化，原因就在于不同的画家，由于其学养、个性、审美好恶的不同，对空白的领悟和理解不同，也就产生出带有个性化特质的千变万化的布白形式，从而使中国画的空间构成和空白运用在统一的审美规律下有了绝不雷同的个性化的变化，因而也就形成了中国画特有的"计白当黑"的构图布势观。

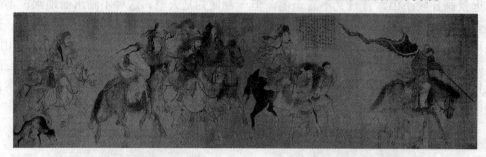

金　张瑀《文姬归汉图》

2. 中国画的透视法与构图

我们要了解和学习中国画的空间构成形式(构图)，就不得不弄清楚中国画里特有的观察客观物象的方法。

在西方古典绘画中，画家们是从科学的角度去理解、观察和描绘客观物象的。他们会十分细心地观察物象在不同光线条件下所呈现出的外形、颜色以及体积感和空间感等，并一定要完全真实地再现客观物象所呈现的视觉真实。他们对物象的观察，也一定是以某一个视角为视点，按照物体近大远小的焦点透视原理，去真实地描绘到画布上。但是，中国传统绘画则是以我国古老的传统哲学思想为基础和理论指导，在绘画实践过程中一方面遵照客观物象；另一方面又突破了物象的一般物理形态。也就是说，中国画在描绘物象时，舍弃了客观物象的光源、色彩以及体积和空间等方面的因素，通过大胆的裁剪以写胸中意趣。中国画家尊重客观物象，但绝不生硬地照搬，而是基于客观物象进行艺术的再加工再创造，作品最终是为了人的审美情趣和主观感受服务的。客观物象是静止的、不动的，而作为创作主体的人是活动的。所以，在进行艺术观察和写生的过程中，我们中国画家不会像西方画家那样死死地盯住一个所谓的焦点不动、按照所谓近大远小的焦点透视的死框框来描绘生动鲜活的客观物象。

在中西绘画关于透视法方法的对比和对客观物象的观察方法上，中国画与西方的焦点透视有着本质上的不同。以前理论界大多称中国画的观察方法为"散点透视法"，其实这是相对西方的"焦点透视"而命名的。但从中国传统画家的观察方法来看，严格地讲，中

国画的观察方式不应该叫"某某透视"，或许称之为"多点观察法"更合适。"透视"一词源于拉丁文"perspclre"(看透)，最初研究透视是采取通过一块透明的平面(如玻璃)去看景物的方法，将所见景物准确描画在这块平面上，即成该景物的透视图。后来就将在平面画幅上根据一定原理，用线条来显示物体的空间位置、轮廓和投影的绘画观察法称为透视法。也就是说，西方的这种透视法是寻找一个固定的视点，去观察和描绘眼前固定不动的所能看到的物象。而我们中国画家则不会只固定在一个点上，他们会在不同的时间、不同的地点或是不同的气候条件下，去观察客观物象的很多不同的状态，会把处于不同时间、不同地点以及不同角度的物象最精彩的景象作一个荟萃，安排到同一个画面上来。

在人物画及花鸟画中，中国画这种多点观察法主要体现在一些长卷作品中。如《韩熙载夜宴图》《簪花仕女图》等，画面中没有什么固定不变的焦点，而是以画面中情节的需要，分段安排人物的组合。再看人物风俗画长卷《清明上河图》，画家从城郊外的景象画起，一直到汴河虹桥，再到城中，这么大的场景，这么多的人物、舟车、建筑等，这在西方绘画里以他们的所谓焦点透视来完成，简直是不可思议的事情。在花鸟画中，如《五牛图》和《五马图》两幅作品，在构图安排上基本一致，画家主要以每一头牛或每一匹马为关键，分段进行刻画，而这五头牛或五匹马相对来说都可独立成画。这就是说，画面中并没有一个固定的视点。还有如宋代的《百花长卷》等作品，也都是以不同的视点甚至不同的时空将不同季节的各种花卉集中于同一长卷中。

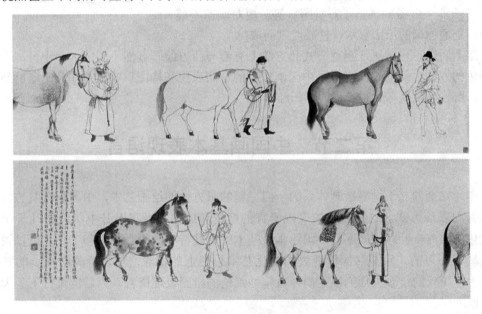

宋　李公麟《五马图》(溥儒 临)

苏东坡在其诗《题西林壁》中写得很有道理："横看成岭侧成峰，远近高低各不同。不识庐山真面目，只缘身在此山中。"的确，就常理来说，要在山中想寻找一个立足点来把整座山的各种景象看全，那肯定是不可能的事。但是，在山水画作品中，可以实现常人难以企及的梦想。这原因就在于国画中特有的多点观察法。北宋郭熙的"三远"(高远、深远、平远)法，其实也就是中国画的一种多点观察法的集中体现。所谓高远，就是从山下仰望山顶；深远就是从山前向山后看；平远则是从近山向远山看。从山水画家的这种"三

远"观察法就可看出，一幅山水画作品中，就已经包含了三种不同的视点观察方法。也就是说，一幅山水画就是由几个、几十个甚至上百个视点出发，去观察和体悟自然山水的不同角度、不同高度，以及不同的时空、不同的季节下所体现的所有最精彩的景象，画家再把这些最精彩的场景通过精心地裁剪和组合，从而形成一幅完整的作品。比如，巨然的《秋山问道图》、黄公望的《天池石壁图》等，在一幅竖长构图的画面中，从山脚下最近景的小桥流水、茅屋草舍，甚至屋中的人物，到山腰中若隐若现的小路，直至山峰顶上的葱茏林木等，均刻画得栩栩如生。这就是利用中国画的多点观察法，画家从山脚下，到山中小路，一直到达山顶，都是在一路走一路观察，目识心记，综合所有观察到的最精彩的自然景象，再加以提炼和组合，方能完成如此精彩的作品来。如果说按照西方绘画的焦点透视法，要在一幅作品中描绘出如此精彩生动、内容丰富的全景式作品来，那肯定是"不可能的任务"了。另外有一些大型长卷作品如《千里江山图》《长江万里图》等，更是画家不辞辛苦，走遍祖国的山山水水，精心绘制而成。

五代　巨然《秋山问道图》

综上所述，中国画在观察方式和方法上有着与西方绘画截然不同的一套十分成熟而极富特色的方法，从而也就形成了中国画特有的空间表现和构图形式，并在几千年的历史发展中，留给后世众多弥足珍贵的不朽经典。

第二节　中国画基本表现语言

作为完全独立于世界绘画体系的一门完整的东方性的绘画艺术，中国画有其独特的绘画语言和表现形式。这种独特的表现语言的产生和成熟，既离不开中华民族几千年来传统文化的滋养，同时也离不开中国绘画最基本的也是特有的绘画材料和工具。可以说，二者是缺一不可的。正是这雄厚博大的文化艺术思想上的指导，加之绘画材料上的独特性能，才使历代的绘画大师们以他们各自精妙绝伦的绘画表现语言，为后世流传下了大量经典之作。

说到中国画基本的表现语言，概括起来就是笔墨。可以说，笔墨是中国画语言的核心，是画家一切精神和思想精华凝结在作品中的具体体现。因此，衡量一幅作品的优劣的关键，也就是要看其笔墨在作品中的具体表现如何。

下面就先来谈谈中国画最基本的语言表现形式——笔法、墨法以及与此相关的技法形式。

一、中国画的笔法

1. 中西绘画工具的差异——毛笔和"刷子"的比较

众所周知，要想在纸上画线，就必须用笔，而不同种类和性能的笔在纸上所画出的笔痕或笔触是完全不同的。如果以当前东西方画笔为例作一比较，既能表现出线条的浓淡粗细变化以及各种笔法形态，又能体现出画家个性化特征的线条，也只有中国画的专用工具——毛笔，才可以做得到。那么，中国画的毛笔和西方绘画的油画笔在本质上到底有哪些不同呢？这就要从它们的基本形状来分析了。

对于中国画的毛笔，西方人的称呼是"Chinese brush"，直译就是"中国刷子"的意思，而"brush"一词在英语里的本意则是"刷子、画笔"。我们试比较一下中国的毛笔和西方油画笔的外形就很清楚了，西方的油画笔是一种扁平的刷子状的画笔，它的前端是平齐的，没有丝毫的笔锋(笔尖)，其使用功能较为单一，主要就是用来画油画的，并不具备书写的功能。中国的毛笔则是呈圆锥状且带有笔锋的，其主要功能不仅是绘画工具，更是书法工具。另外，在英文中，"brush"的动词意思是"用刷子刷"，其意义就好像油漆工在刷漆一样。有趣的是，西方人把画家叫"painter"，而这个词既是"画家"，同时也是"油漆工"的意思。从这里可以看出，在西方人的理解中，油漆工用刷子刷油漆和画家用油画笔作画的基本动作是一致的，所以他们的名称也一致。中国画家用毛笔作画时非常注重以书法入画，这肯定和西方画家的绘画笔法有着天壤之别，当然就更不用说是油漆工了。

就中西两种绘画工具所表现出的笔痕效果来看，西方的油画笔只能画出单一的块面状画面。中国的毛笔则由于其本身材质和笔头形状的特点，能画出千变万化的各种形式的线条来。从用笔方式上说，西方油画基本不讲什么笔法，顶多不过是用画笔蘸颜料在画布上留下一定的笔痕而已。因为油画笔不具备毛笔的书法功能，所以也就不可能有什么书法的笔法体现在绘画上了。中国绘画中使用毛笔时强调"书画同源"，非常讲究以书法的笔法作画。因此就把书法上的中锋、侧锋、逆锋等笔法运用到绘画中来，特别是在写意画中，每一个点、画、线条都很注重它的笔法、力度等。由此可以看出，东西方由于在绘画理念以及工具上的本质差别，就必然会造成对绘画基本语言上的巨大差异来。

再如东西方的绘画中，都有"线"的运用，只不过各自的表现方式和侧重点却有着天壤之别。在西方绘画中，"线"仅仅是用来画素描或作创作稿之用，所使用的绘画工具一般也是铅笔或是炭笔等。而且，这种以"线"所描绘出的画作，就其所用的线条来说，除了具有画面的构图、造型以及描绘物象的空间和光影等功能之外，假如要单独抽出其所画的每一根线条来看，其实并不具备什么实际的艺术价值和审美意义。它们要么是无以计数的单调线条重复排列以表现物体的光影和空间，要么是以较简练的线条来体现物象的造型等。如果和中国画的线条相比，它既不具备中国画线条中所体现出的各种丰富变化以及书法韵味，更遑论中国画线条中所蕴含的作者的个人情感意味了。因此，仅从东西方两种类型画笔的功能和用途上来说，中国的毛笔无论是作为书写用具，还是作为绘画工具，都有西方油画笔所无法企及的优势。也正是由于中国画中所使用的这种书画兼能的奇妙工具，从而造就出中国画在绘画表现语言上极大的丰富性，并创造出东方独具特色的绘画作品来。

2. 中国画用笔线条的力度美

前面专门对中国画的毛笔结合西方油画笔的性能作了较为详细的论述，下面具体介绍中国的毛笔在绘画中所表现出的独特力度美。

毛笔之所以被称为"笔"，它最初的功能是以书写文字为主要目的。随着绘画的逐步发展，毛笔也逐渐被运用于绘画中。但是，无论是一幅书法作品，抑或是绘画，其作品中所体现出的笔法线条的力度美都是衡量作品水平高低的关键标准之一。所谓笔法力度，就是指在用笔的过程中毛笔与纸面摩擦产生的笔痕效果所体现出的一种内在的力量感。而这种所谓的"力度"，并不是说一个人肌肉的强健和力气的大小，而是指在执笔写字过程中所体现出的一种体现在书法线条上的笔法力度；一个不懂书法的人，即使是个力能扛鼎的大力士，他用毛笔也写不出有力度的字。而一个真正的书法家，即使是个颤颤巍巍的耄耋老人，也照样能写出力透纸背的书法作品。唐代著名书法家颜真卿的《张长史十二意笔法记》中说："其用锋，常欲使其透过纸背，此成功之极也。"这也就是书法用笔上的所谓"力透纸背"，也就是说，一个有着深厚书法功力的书法家，我们看他的作品，就能感受到他在运笔书写时的极强力度感，似乎这种力量能直接透过纸面而直达背面一样。

关于书法用笔上的笔力，还有一个故事可作为说明。成语"入木三分"即是一个有关用笔力度的典故，它出自唐朝张怀瓘的《书断》。据记载："王羲之书祝版，工人削之，笔入木三分。"这个故事说的是在东晋时期，有一次皇帝要到北郊去祭祀，让王羲之把祝词写在一块木板上，再派刻工进行雕刻，而刻工在雕刻时惊奇地发现，王羲之写的字，笔力竟然渗入木头三分之多。由此可见，王羲之在用笔上笔法力度的神奇之处。

随着中国文人画的勃兴，文人画家有意识地将书法中的笔法大量运用到绘画中。由此，我们看中国历代大师的经典绘画作品时，总能被作品中遒劲的笔法力度所震撼。比如，画圣吴道子的"铁线描"笔法，以中锋用笔写出的人物线条，如铁丝般细劲连绵，柔中有刚，富于弹性美，被后世称为"吴带当风"。特别是到了清代晚期出现了大量以金石书法融入绘画的金石书画家，比如吴昌硕，他学画之前大量研习古代金文、石鼓文等，在大篆的书写上已经具有极深厚的书法功力。另外，再加上大量进行金石篆刻等，终于使其在以后的绘画创作中以金石笔法入画法，从而使其绘画作品充满一种激烈铿锵的篆籀之气，笔法劲健雄强，大气磅礴，如刻碑凿石，力透纸背、气势逼人。

总之，传统中国画一般非常强调作品所体现出的笔法。一般而言，书法基础好、功力深厚的画家在绘画用笔上也必然有着不俗的笔力，也更能较好地表现出书法笔法的变化和韵味。而那些在书法修养和基本功方面较差的画家，也必然难以做到书画笔法上的完美结合，笔法的力度自然不可能像那些书法功力深厚的画家那样雄强劲健，其绘画作品最多也只能流于形式上的华丽而已。

3. "书画同源"在中国画笔法中的体现及特点

我们在欣赏传统中国画作品时，一般都会注意到作品的落款，往往大部分写意画作品的作者都会落款为"某某人写"，而不是"某某人画"。原因就在于传统中国画基本注重以书法"写"的笔法作画，这样不但作品更具有书法的笔法审美意味，更能体现出作者的

文人清雅之气。再如，我国古代画家把给人画肖像称为"写真"，就注重一个"写"字，突出其用笔就是以书法的笔法写出被画者的"本真""真容"。而"肖像"这个词原本就是从西方传过来的，它所讲求的是"画"，即以描摹对象的造型为最终目的，并不讲什么笔法。因此，"肖像"这个词用在传统中国人物写真上是不合适的。中国艺术研究院的博士生导师陈绶祥先生曾在桂林作了一个中国画高级进修班的讲座。在高研班的画家们现场作画交流时，伍小东老师和另一位画家章山石老师同时画了一幅写意花鸟画。陈绶祥先生评曰："伍小东的画是'写'出来的，章山石的画是'画'出来的。"并明确肯定了伍小东"写"出来的作品较之章山石"画"出来的作品，无论是在用笔方法上，还是在作品所传递出的艺术气息上都更胜一筹。这就非常明确地说明了一个显而易见的道理，那就是，是否以书法的笔法作画，依然是传统中国画不可或缺的重要审美标准之一。

那么，中国画在用笔方面，具体又有哪些笔法变化及特点呢？

极力推崇"书画同源"的元代著名书画家赵孟頫在其《秀石疏林图》中题诗云："石如飞白木如籀，写竹还于八法通。若也有人能会此，须知书画本来同。"他明确提出了一定要注意按照书法的各种笔法规律去作画，而不应该仅仅只是去勾画物象的外形而不讲笔法。我们看赵孟頫所画的石头，干笔淡墨中侧锋勾勒，画树则笔力稳健，力透纸背，正如其题画诗中所言"石如飞白木如籀"。以草书中的"飞白"笔法表现出坚硬粗涩的石头，又以书法中篆籀笔法"写"出石头旁边盘曲如铁的枯树老干。至于其第二句"写竹还于八法通"中的所谓"八法"，即书法中所说的"永字八法"，也就是"永"这个字的八个笔法，分别是"侧(点为侧，如鸟之翻然侧下)、勒(横为勒，如勒马之用缰)、努(竖为弩，用力也)、趯(钩为趯，跳貌，与跃同)、策(提为策，如策马之用鞭)、掠(撇为掠，如用篦之掠发)、啄(短撇为啄，如鸟之啄物)、磔(捺为磔，笔锋开张也)"八画，可以说，这八种笔法基本代表了中国书法中笔画的大体用笔方法。赵孟頫的意思就是说，画竹子要充分运用书法里的各种笔法，比如画竹竿就要用"努"法和"策"法，画竹节要用"勒"法，画竹叶更要用"掠"法、"啄"法等。由此我们就可以深刻地体会到所谓"写竹还于八法通"的真正含义了。我们仔细欣赏赵孟頫的《秀石疏林图》，完全可以品味出他在这幅作品中的各种笔法的丰富变化，以及用笔力度所带给我们的遒劲爽朗之气。透过作品这种书画结合的笔意，更能深刻感受到作品所散发出的一种文人消散简远、冲淡平和的清雅气息。

当代　伍小东《鸡》

元　赵孟頫《秀石疏林图》

除了以上所说的体现在花、鸟画中的笔法变化，中国画的笔法可谓千变万化、不拘一格。

1) 书法用笔在中国古代人物画线描中的体现

汉魏以前的绘画在"线"的运用上还主要是以勾勒物象造型为主，在笔法上也基本没有什么丰富的变化。随着书法艺术在魏晋及其以后的迅猛发展，书法中的很多用笔方法逐渐被运用到绘画的线描中。例如，唐代张彦远在《历代名画记》的"论顾、陆、张、吴用笔"一章中说："顾恺之之迹，紧劲联绵，循环超忽……昔张芝学崔瑗、杜度草书之法……世上谓之一笔书；其后陆探微亦作一笔画，连绵不断……；张僧繇点曳研拂，依卫夫人《笔阵图》一点一画，别是一巧……；国朝吴道玄，古今独步，前不见顾、陆，后无来者，授笔法于张旭，此又知书画用笔同矣。"从张彦远的记载可知，顾恺之及其后的陆探微在用线方面的变化，之所以不同于魏晋以前的单一线描形式，是因为他们积极地吸取了后汉书法家张芝所创立的"一笔书"的草书笔法。草书的笔法给人的感觉是笔断而意连，这一个字的笔画虽已经结尾，但其笔意紧密相连于下一个字。顾恺之的作品如《女史箴图》《洛神赋图》等，尽管为唐宋人摹本，但依然可以从中看出顾恺之绘画用线细劲有力、连绵不绝，恰如草书中的连绵笔法一般。元代画论家汤垕赞美顾恺之的线条如"春蚕之吐丝"，清代的汪可玉称其线描为"高古游丝描"。张僧繇在绘画用笔上则吸取了东晋女书法家卫夫人《笔阵图》中的用笔，并形成了一种与顾恺之连绵细密的"密体"截然不同的一种笔意豪迈、线条简洁的"疏体"。至于唐代的画圣吴道子在线描方面的成就，更是得到

东晋　顾恺之《女史箴图》(局部)

同时期大书法家张旭"狂草"的启发，又吸取了前代画家们的笔法成就，从而使吴道子的线描笔法达到前所未有的成就。在用笔上，吴道子所创"铁线描"以中锋笔法画出的线条稳健饱满，刚劲有力。由此可知，无论是东晋的顾恺之，还是其后南朝的陆探微、张僧繇，甚至唐代画圣吴道子，它们都是从书法的笔法中得到启发并运用到绘画的线条上，从而极大地丰富和提高了中国画中"线"的变化和审美意趣。

2) 中国画线条形态上的扩展——皴

如果说线描仅仅体现了中国画中较为工细的"描法"的话，那么，"皴法"就更能体现中国画在用线上变化多端的写意笔法。

在我国绘画各科的发展过程中，人物画发展得最早最完善，其次就是山水画，最后是花鸟画。随着山水画的逐步发展，继续用表现人物画的那种工细的所谓"十八描"法去画山水，显然已经无法满足描绘山水画中极其复杂多样的各种山石形态、草木杂树以及河湖溪流屋舍等物象的要求。于是随着历代画家的不断摸索，至唐代王维时终于创造出一种全新的用笔方法——皴。可以说，皴法在山水画中的出现和应用具有里程碑式的意义，它极大地丰富了山水画中对山石的表现手段，并导致山水画进入一个全新的以水墨为主的领域。

在皴法的发展过程中，我国历代画家根据其所处地域的不同，亲身观察自然山川的山石形态特征，并加以笔墨上的概括总结，从而形成了适合于表现各地不同山川特色的笔法和皴法。比如，北宋画家范宽常年身处关陕秦岭一带，细心观察当地山川结构，岩石肌理，从而创造出以细密、厚重的短线条笔法为特点的"雨点皴"，如他的代表作品《溪山行旅图》就是以此种皴法画成。画中高山大石的皴法都是以细密的雨点皴法，浓淡兼施，下笔稳健而厚重，层层皴擦，充分地表现出北方自然山川的雄浑博大、伟岸高耸的雄姿。而五代时期的董源久居江南，看惯南方秀美山色，遂创"披麻皴"，以中侧锋并用，疏密有致，浓淡兼施的长短线条来表现南方的丘陵山色，可谓恰如其分。其代表作《潇湘图》即以披麻皴画成，用笔中侧锋并用，墨色浓淡结合，线条疏密有致，相互交叠，充分描绘出江南多丘陵的地貌特征和清雅秀丽的湖光山色。其他如"南宋四家"中的李唐创出以侧锋横拂纸面的"斧劈皴"，用以表现北方有些山岭的巨石绝壁；还有"元四家"之一的倪瓒独创以侧锋写出的所谓"折带皴"，恰到好处地画出太湖一带近岸坡石或远景山色；另外还有诸如"卷云皴""牛毛皴""鬼脸皴""荷叶皴""泥里拔钉皴"等皴法，都是画家们在不断的"师造化"的过程中，观察自然，体悟自然，并结合书法的各种用笔方法，从而总结出适合表现各种不同地域以及各种地貌特点的皴法来。

另外，在写意画中，无论是人物画的用线，还是山水画的勾皴，抑或是花鸟画的各种勾写皴擦、浓淡变化等写意笔法，相对于西方绘画，中国画艺术在"线"的运用和把握上可谓千变万化，运用自如，达到了独一无二、无可企及的境界。同时，也充分体现了"线"的运用作为中国画的基本表现语言的重要特性。

北宋　范宽《溪山行旅图》

二、中国画的墨法

前面曾说过，中国的传统文人在思想上都是儒、释、道三教合一的。而道释的思想哲学在很大程度上影响到了文人的绘画色彩观和意境观。道家的老子说："五色令人目

盲"，就是摒弃五颜六色的华丽而提倡以黑白为主的朴素之美。唐代张彦远也说："草木敷荣，不待丹绿之彩，云雪飘飏，不待铅粉而白，山不待空青而翠，是故运墨而五色俱，谓之得意。"正是由于文人大量参与到绘画的研究与实践中，从而使中国画在色彩的观念上发生了翻天覆地的深刻变化。

1. 墨分五彩

自然界的颜色可谓五颜六色，绚丽多彩，可为什么中国的书画艺术都不约而同地选择以黑色的墨作为主要色调呢？在色彩学研究中，就色彩的明度而言，黑色的明度是所有颜色中最低的。在色彩给人的心理感觉上，相比于其他色彩，黑色也是最稳重的颜色。正因为黑色在色相中的这一特点，因此，它能最大限度地分出其色相的丰富层次来。在中国画的水墨运用中，讲究"墨分五彩"，即"浓、焦、干、淡、湿"，或者说"五墨六彩"，即五彩之外再加上纸的"白"色。虽然在总体上将墨分为"五彩"，可事实上，根据水与墨在比例上的不同，是可以调和出无数个干湿浓淡的墨阶层次的。比如干墨，只要在墨中加入少量的水，就可以调和出干焦墨、干浓墨和干淡墨三种基本色阶。而即使三种色阶中任何一种又可以分出更多层次的墨色层次来。比如焦墨，它是墨色中明度最低、颜色最深的色阶了，如使用得当，画出的作品黑白对比强烈，墨气干爽，能给人一种极强的视觉冲击力。我国当代著名的山水画家张仃先生就专门研究焦墨山水画，仅仅以焦墨这一种墨色就可以画出层次丰富的山水作品来。同样，用干淡墨或干浓墨也都可以根据需要调和出无数层次的干淡笔墨效果来。如果在焦墨中加少许水，就变成了浓墨，浓墨再加水又可逐渐变成淡墨。至于"湿墨"，即是焦墨加水而成，包含了湿浓墨和湿淡墨两大类色阶。因为浓和淡是相对的，因此湿浓墨和湿淡墨同样也可以根据水分的多少而调和出无数色阶的湿墨层次来。至于说淡墨，如果加水到一定程度，就会淡到看不出墨色，几近于"白色"，这就几乎和白纸的底色融为一体了。

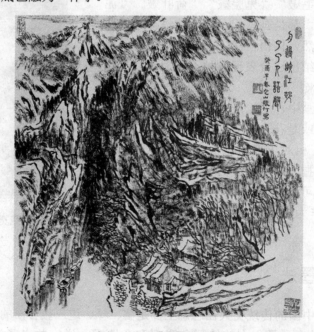

当代　张仃《焦墨山水》

　　从上面关于墨色的调配层次变化可以看出，用水的多少至为关键。被董其昌誉为文人画鼻祖的唐代大诗人大画家王维，就在他的《山水诀》中说："夫画道之中，水墨最为上。"五代山水画家荆浩在其《笔法记》中也说："水晕墨章，兴吾唐代。"由此可知，用墨必然离不开水的因素。可以说，墨色层次的丰富变化之关键就在于水的合理使用了。元代的陈绎在书法的用水方法上就把水比喻为字的血液，"字生于墨，墨生于水，水者字之血也"（《翰林要诀》）。水的运用在尚不特别注重墨色变化的书法中都被喻为字之血液，在以"水运墨章"为要旨的水墨写意画中，其重要性就更是不言而喻了。

　　在水墨写意画中，用水的得当不仅使用墨产生了浓、淡、干、湿的层次和对比变化，而且更能使画面表现出水墨交融、酣畅淋漓之气；或是干墨重笔，墨气浓烈；或是水清墨淡，萧散简远等。当然，水墨效果的形成，都离不开三个要点，即纸质的不同、水分的多少以及用墨的时机。其中，纸质的性能好坏是水墨效果的最基本条件之一，不同的纸质其水墨渗化的效果是完全不同的。而水分的多少直接影响了墨色干、湿、浓、淡的诸多层次变化，至于用墨时机的把握也同样关键，前一笔和后一笔的水墨干湿程度不同，其笔法重叠或是破墨的效果在纸上的渗化也同样是完全不同的。另外，所处环境气候的干燥或湿润程度不同以及运笔速度的快慢，同样都会影响到水墨在纸面上的最后效果。总之，中国水墨写意画的笔墨效果可以说是千变万化、无穷无尽的，这就需要通过大量的笔墨实践才能有所领悟，才能说对水墨的变化有所了解和掌握。

2. 墨性及墨法

　　前面讲了水墨调和的浓淡变化，这里再说说有关墨的一些特性。由于墨的质料不同，其所形成的墨色变化也就不同。比如在砚台中新磨出的墨或是刚倒出的墨汁，其墨质细腻均匀，用这种新墨写字作画，墨色清亮明净而变化丰富。如果将墨放置几天待其彻底干燥，再加水调和，因墨中胶性失去，且有很多细碎颗粒，这种墨就被称为宿墨。其墨性黑而无光泽，色调偏冷，而且在用此种墨质作画的过程中，墨与水有一定的分离，笔触清晰，淡墨水痕色调冷而亮，别有一番奇妙韵味，这也是新墨所无法取得的特殊效果。

　　在墨的使用方法上，又有破墨法、积墨法、泼墨法等。

　　所谓破墨，就是在第一遍未干的墨迹上以不同墨色或清水在上面重复用笔，从而使前后两种水墨效果自然融合，相互渗化，并获得一种更加复杂或丰富的水墨效果。而水墨的复加时间和笔上的含水量多少，都要以纸质的特性和原有第一遍墨色的干湿程度而定。如果运用恰当，则可使破墨法产生出千变万化的水墨艺术特色。破墨法一般有浓墨破淡墨、淡墨破浓墨、湿墨破干墨、干墨破湿墨，或者也可以用墨破色、色破墨、水破墨、墨破水等。

　　积墨法则是在第一遍墨干后再加第二遍甚至第四遍墨，如此层层复加，一层比一层浓重，最后使画面墨色呈现一种非常厚重而层次分明的艺术效果。在进行积墨法时，一定要等上一次的墨干后才能进行第二遍或多遍墨的叠加，如果前面的墨尚未干就再用墨，这就会使前后墨色融合渗化，就成破墨法了。积墨法大都用来画山水，层层叠加的积墨法能十分恰当地表现出山水的层层叠叠、郁郁葱葱的自然效果来。

　　泼墨法，并不是像泼水一样将墨往纸上泼，而是说以毛笔饱蘸水墨，以非常湿的笔法进行作画，使画面上水墨淋漓，如同泼洒一般，从而给人一种大气畅快、墨气纵横之感。

泼墨法一般只是一层墨色，注重水墨颜色在纸面上的自然流动渗化。此种墨法最早见于唐代张彦远《历代名画记》中对王洽"泼墨"的记载："醺酣之后，即以墨泼，或笑或吟，脚蹴手抹，或挥或扫，或淡或浓，随其形状，为山为石，为云为水，应手随意，倏若造化。"由此可知，泼墨法在唐代似乎已经被画家成熟运用了。

综上所述，所谓墨法，就是中国历代画家在不断地实践和探索中所总结出来的墨色的变化规律。但用墨之法繁多，关键在于墨色的统一。墨色缺乏变化，无以表现其妙；只求变化而不统一，则势必杂乱无章。因此，只有在协调中求变化，在变化中求统一，这样才能使作品妙趣横生、灵气毕现。

当然，水墨的变化虽然奥妙无穷，但绝不可只注重于练习水墨的各种变化而忽略了用笔。毕竟，中国画的笔法与墨法同等重要。武术上有个说法："练拳不练功，到老一场空。"如果拿中国画中的墨法比喻武术之拳法，以用笔来比喻武术的基本功的话，那么，不练好武术基本功，甚至连马步都站不稳，再好的拳法招式也不过是花拳绣腿而已。同理，不练好笔法而空有墨法，则所画出的作品必然徒有水墨变化而无笔法骨气。正如五代荆浩所说："吴道子画山水，有笔而无墨，项容有墨而无笔，吾当采二子之所长，成一家之体。"由此可知，只有对笔法和水墨的共同研究和练习，才能真正使作品有笔有墨。

三、中国画独特的色彩观

或许大家在欣赏传统中国画的时候，会发现这样一个奇怪现象，中国画在使用颜色上和西方绘画截然不同。传统的西方绘画主要以表现客观真实为目的，强调科学精神，特别是在对色彩的研究上，更是以科学的方法来分析客观物体在不同光源下所体现出的颜色有何变化。中国画的颜色并不一定完全反映客观实际的色彩，有时甚至让人不可思议。除了前面所说的中国水墨画，无论是画山水、花鸟还是人物，都是以单纯的墨色代替了各种丰富的颜色。在山水画中的青绿山水或是金碧山水，更是用非常鲜艳的石青、石绿甚至金粉等色画出山石的颜色，而这和客观实际的山色是有极大的不同的。那么，中国画为什么如此用色呢？下面就这个问题来作简要的论述。

中国画在色彩的发展变化中，可以说也是经历了由盛而衰的漫长发展过程的。据当代绘画理论家张彦远的《历代名画记》中记载，在大唐盛世时期，绘画颜料的种类也是极其丰富、五彩斑斓的，曾达到 72 种。但随着文人绘画的逐步发展，文人画家重水墨之朴素而摒弃五色之乱目，到元朝时期，文人画可谓盛极一时，绘画中五彩斑斓的色彩逐步为以墨为主的水墨画风格所取代。明清时期，画家们常用的绘画颜料已经只有十几种了。在对颜色的使用上，可以说，文人画家起到了至关重要的作用。

对于中国画的用色理念，有一则小故事很能说明问题。北宋的苏东坡不但是著名的大文学家，同时也是一位很了不起的书法家和画家。据说有一次，东坡先生闲来无事，信手用朱砂颜色画了一幅《红竹图》。朋友见之非常奇怪，就问他："世上哪有红色的竹子啊？"苏东坡却反问道："那我们现在用墨画竹子，难道世上就有黑色的竹子吗？"朋友哑然失笑，无言以对。由这个小故事可以看出，中国画的用色观是超乎客观物象本来颜色的，可以说是源于自然而又高于自然。中国画家在用色时不会像传统西方画家那样去考虑客观物象的光影关系，一切都要以是否科学和客观来看待绘画。事实上，绘画作为一种艺

术形式，它本身就不是科学所能完全解释和限制的。它所要传达的就是一种审美表现形式，就是要带给观众各种各样或美好或恬静或激动，甚至是悲凉、苍涩等情感体验。它首先是画家本人主观情感的自我宣泄，是一种主观的表现手法，这就必然要超越所谓科学或是过于客观的死板限制。如果说绘画一切都囿于客观物象，无论是颜色、形状，还是质感、光感等都和客观物象一模一样，那就不是绘画，而是摄影了。

当然，以上所说，并不是说中国画完全摒弃客观物象的本来面貌，而是说，中国画的用色方式是源于客观，并通过画家本人的理解和创造，从而对客观物象的色彩加以抽象和适当地改变，最终创造出一种能适合人们的审美感受，同时又能非常完美地表达客观物象的一种作品形式。我国现代国画大师齐白石先生的"衰年变法"，主要就是朝着摆脱客观物象的"形似"入手，源于客观而又超越客观外在颜色和形似，利用其多年练就的金石书法的深厚功力和泼辣的笔法，以大笔挥写。用大红色画花头，再以大笔饱蘸水墨画叶子，在用墨和用色上讲求单纯而强烈的对比，从而创"红花墨叶"一派的大写意风格。而当代新文人画派的旗手，中国艺术研究院博士生导师陈绶祥先生也大胆颠覆前人成法，用红色画叶子，却以绿色画花头，从而创造出《绿花红叶图》，并题诗道："也有红花绿叶扶，也有绿花红叶图。人文天工非局促，形色身心有与无。"陈绶祥先生在诗中明确地指出，在绘画中，客观物象的"形"与"色"并不一定要完全囿于客观，而要以画家自己的理解加以创造和变化，这才是中国画艺术用色观的实质。

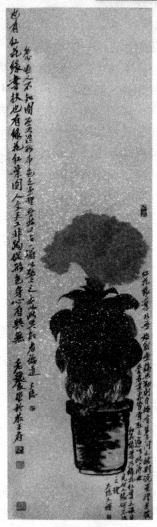

当代　陈绶祥《绿花红叶图》

四、程式化的技法语言体系

1. 程式化的成因

对于中国画的"程式化"这一特性，中国画界以前是不愿提及的，毕竟，程式化从某些方面来说，有些类似于一个木匠做家具的那种按部就班的"匠气"。也就是说，某种事物的完成是按照一定的步骤、一定的模式去完成，就是所谓的"程式化"。程式，似乎就意味着俗套、模式和按部就班。

中国画的技法体系具有某些程式化，这不算是一个褒义的说法。因此，中国画家对此种说法的排斥是在所难免了。可是，虽然我们不太接受程式化这种称谓，但事实上是客观存在的。"清四僧"之一的石涛虽然也说"无法而法，乃为至法"，就是说摒弃一切前人的所谓程式、成法，完全以自己的笔法而为之。但这种"无法而法"的前提是先"有

法", 也就是说先学习和熟练前人的笔法程式, 再通过自身不断的认识和总结, 而后方能达到"无法"的境界。

事实上, 可以换个角度来看待所谓程式化。一个画种或是一种画法风格, 只有到了一种完全成熟成功的境地, 才可能形成一定的技法或方法。这种成熟的方法, 能在画史上产生一定的影响并为后人所学习, 这便是一种程式。从大的方面来看, 中国画艺术, 在几千年来的发展和完善中, 其程式化能被认为是其艺术特点之一, 也恰恰说明了中国画发展的成熟和完备。也可以这样说, 程式化是一种成熟艺术的基本标志之一, 它是构成艺术形式的最一般的方法和规律。试想中国画门类繁多, 从人物到山水花鸟鱼虫等, 几乎描绘了世间所有的物象。历代画家能从这么多纷繁物象中提炼总结和概括, 并最终形成一套自己成熟和完备的技法程式, 这足以证明中国画家的艺术修为和智慧的伟大。他们能把千变万化的客观物象, 通过传统笔法和自己对客观物象的抽象理解并加以概括, 从而使其条理化、单纯化和理想化, 总结为一种相对简单的绘画语言。而且, 由于每个画家各自文化素养、审美认识和思想见解、笔法习惯的不同, 也就形成了各自不同风格的笔法形式, 也就使同一种物象的艺术形式在每个不同画家笔下呈现出个性化的色彩来。

2. 程式化技法语言的各种表现形式

就目前所能看到的历史遗留下来的古代绘画作品来看, 唐代之前所能看到的作品实在是太少了, 但就画史所记载, 尚有一个大致的印象。唐代及以前, 主要是以人物画为主, 就画人物的几位画家来看, 有张僧繇、曹不兴、吴道子和周昉等, 由于他们在人物画用线方面独树一帜, 各有千秋, 遂被世人各称为"张家样""曹家样""吴家样""周家样"。所谓某家样, 其实就是指某家的"样式", 这实际上就是某某家的一种绘画程式。比如, 人物画有"十八描", 比如钉头鼠尾描, 其用线的规律就是起笔时要用藏锋顿笔法, 在最后收笔时要慢慢提起, 线条逐渐变细, 最后空中收回笔锋, 整个线条的特点就如同钉子的头, 老鼠的尾。再如所谓吴道子所创的铁线描, 就是以中锋用笔, 要使线条沉稳、有弹性, 柔中有刚, 如一条铁丝一样有韧性。其他如兰叶描、高古游丝描、折芦描、颤笔水纹描等, 其实都是不同画家根据自己对衣纹褶皱的理解和观察而总结出的一套成熟笔法, 或者也可以称其为一种笔法的程式。在唐五代以后, 随着山水画的不断发展, 程式化的形式更是大量出现。比如在描绘山石方面的各种皴法中, 北宋的范宽以其细密、短促而厚重的"雨点皴"真实地描绘出北方关陕一带的山势特点。而董源则以参差平直、错落有序的线条创出所谓"披麻皴", 恰到好处地描绘出江南景色所固有的圆浑秀润特点。至宋代及其以后的发展中, 山水画的各种皴法不断地发展变化和完善。南宋"院体"的代表人物即"南宋四家"李唐、刘松年、马远、夏圭, 更是将程式化的程度又大大推进了一步。李唐原是北宋宫廷画家, 在北宋亡于金国后, 李唐也流落到赵构在江南建立的南宋小朝廷。李唐画山水的笔法主要学习范宽, 以描绘北方山景为主。但到了江南以后, 他的笔法经刘松年以及马远和夏圭的演变发展, 从而创出一种新的皴法, 即斧劈皴。这种新的"院体"山水皴法程式, 正是基于旧的北方山水皴法程式并结合当前江南特有的山水地方特点概括总结而成, 融进了江南风景的烟雨迷蒙、小巧秀美的情趣。但是, 更重要的一点, 作为服务于宫廷的"院体"画家, 他们的山水作品又显得过于纤巧秀丽, 人工雕琢味

极重，因此在一定程度上也背离了画家对自然山水的真实描绘。这种所谓"院体"山水画，在以后的中国绘画史上形成一个极大的程式化派系，到明代则演变成为"浙派"。

在清初王概所编《芥子园画谱》中，把山水画的树叶画法分析得十分透彻，也同样体现了中国画技法中的程式化。比如画树叶法有所谓介子点、垂藤点等，其实这种点法并不能具体地说明画的是哪种树叶，只是对自然界所有近似这种"介"字形象的树叶的一个概括而已。诸如垂藤点、梅花点、鼠足点等点法，也全都是对某一类树叶形象的一个略带抽象性的概括，以后的画家们在画此类树叶的时候，很自然地就以此种点法去描绘其相应形状的树叶了，这就是树叶笔法上的程式化。

至于花鸟画方面的程式化问题，也同样在各方面都表现得比较突出。就拿文人画家们都非常喜欢的题材"四君子"来说吧，画竹叶也有一定的口诀，即所谓"人字形、个字风、介字雨"等；画兰草的笔法一般要以第一笔和第二笔交叉为所谓"凤眼"等。

另外，在中国重彩画的发展历程中也不自觉地形成了一套完整的程式化技法体系。比如一开始先要勾线，然后以淡墨或颜色分染，接下来继续分染或罩染等，直至画面最后的调整和完成。可以说，除了不同画家所描绘的物象或构图少有不同之外，总体上，工笔画的这种作画方式已经是一种完全按部就班的程式化制作过程了。

再说山水画。山水画由宋代至元代，在笔墨和技法上可谓达到了一个十分完美的境界，特别是"元四家"对两宋以来山水画笔墨技法的继承和发展，使山水画达到了前所未有的一个顶峰。也正是元代山水画发展的完备，至清初"四王"时已经基本脱离了对客观自然的真实观察和描绘，而是直接学习和模仿宋元人的绘画笔法。也就是说，"四王"对于前代人的学习，几乎是一种对前人山水笔法套路程式化的模仿，已很难有所创新了。后世对"四王"的评价基本都是说其守旧刻板、毫无新意。

山水画的程式化还表现在其构图上。有时我们在看一些山水画作品时，不免有这样的感觉，似乎很多山水画作品大体上都千篇一律，不过是这个山峰和那个溪水凑凑，要么就是这里加个房子或是人物等。笔者也曾亲眼见过某山水画家作画时，不用外出写生，就可"闭门造山"。把某画家的山水速写稿里的山头、房屋、山石以及树木随意裁剪拼接，然后再以自己所熟悉的某家皴法或画树法、点叶法，就凑成了一幅所谓的山水画创作。当然，这种山水创作毕竟是少数人为之。

由此可看出，山水画技法的程式化，是由无数前代大师亲身体验真山真水，以自己的智慧和笔墨总结而形成，是我们后世学习的典范，但这并不等于说我们就不再写生，只知道在家偷懒、闭门造车、咀嚼前人的剩饭而不思进取。若如此，则中国画艺术势必难以再有大的发展。程式化的绘画典范，是用来学习、继承和发扬光大，不断创新的。齐白石先生曾说过："匠家作画，专心前人伪本，开口便言宋、元，所画非所目见，形似未真，何况传神？"在齐白石眼里，一些开口闭口宋、元的画家，只知道一味地模仿古人，学习古人的技法程式，却不知道去"师造化"、到自然山水物象中去实践、探索和创新。这样的人，就是囿于传统程式中不能自拔，到头来只不过是"匠家"(画匠)而已。

通过以上分析，我们应该明白这样一个道理。中国画的所谓程式化特质，在某个方面来说，的确反映了中国画在笔墨和技法上的不断成熟和进步。它有利于后人的学习和借鉴，更有利于中国画的进一步发展。但是，程式化也是一把"双刃剑"，有利也有弊。从

另一个角度看，正是因为有着这样那样各家各派成熟的笔墨和技法程式，在方便后人学习的过程中，也使很多学习者不可避免地出现不思进取、故步自封，甚至生搬硬套、脱离生活的问题。而这种对前人经典的学习方法必然会给中国画艺术的继承、发展和创新带来极大的危害。

第三节　中国画经典作品赏析

对传统中国画的欣赏，不但可以帮助欣赏者开阔视野、提高艺术修养、陶冶情操，更能在欣赏经典作品的同时，受到作品中某些艺术思维的启迪，从而使自己的思想自由地徜徉于艺术带给人的一种美好的审美境界，甚至在欣赏作品的过程中使作者的艺术思想与观者的心灵深处产生强烈的共鸣。当然，对于同一件绘画作品，不同的观者或许其内心的感受有所不同，这与观者本人的知识层次、个人修养、艺术情趣以及审美程度息息相关。因此，作为欣赏者，学习一定的美术常识以及中国画的有关知识是正确欣赏绘画作品的最基本前提。

在欣赏中国画作品之时，我们还要具备鉴别作品优劣的能力。对于我们当今能看到的古代绘画作品，它们既然能历经千百年而流传下来并被妥善保存，这毋庸置疑就是经典作品，我们根本就不用怀疑它们所蕴含的艺术价值。如果是欣赏当代的一些国画作品，比如大家经常能在一些艺术市场上看到大量的中国画作品，那么他们的水平到底如何？孰优孰劣？我们就一定要具备一双艺术的慧眼，更要有丰富的中国画方面的常识，才能大致分别出其作品的好坏来。当然，由于历史年代的巨大差异，当代人的思想以及在审美情趣上难免产生一定的差距。这就需要我们在欣赏这类古代经典作品的时候，除了要了解中国画的有关常识和笔墨特点之外，还必须掌握一定的文学和历史方面的知识。只有透过所欣赏的古代作品的历史背景、社会形态等方面的因素，才能较为全面地欣赏古代的经典作品，才能在欣赏古代作品的时候，使自己全身心地感受当时作者的所思所想，进而与之产生某些共鸣。

1．《洛神赋图》

【作者简介】

顾恺之(约 345—409)，字长康，小字虎头。东晋时代著名画家和画论家，晋陵无锡(今江苏无锡)人。年轻时曾任东晋大将军桓温和名臣殷仲堪麾下参军，义熙初年任通直散骑常侍。顾恺之多才，工诗赋，善书画，时人称之为三绝——"才绝、画绝、痴绝"。他的画用笔紧劲连绵，如"春蚕吐丝"，格调高逸、风趋电疾、意存笔先、画尽意在、形神兼备。画史记载他的作品很多，但流传至今的仅有极少的几幅，而且大都为后人摹本，如《女史箴图》《洛神赋图》《列女传图》等。另著有《论画》《魏晋胜流画赞》和《画云台山记》三本绘画理论，并提出"以形写神""迁想妙得"两个对后世影响很大的绘画理论。

目前顾恺之传世的唯一真迹作品是《女史箴图》长卷，此卷是根据西晋文学家张华的《女史箴》一文创作的，共分 12 段，现存 9 段，画面主要描写古代宫廷妇女的节义美

德。《女史箴图》于 1900 年八国联军进攻北京时被英国军队从皇宫中抢走，1903 年被大英博物馆收藏。大英博物馆曾经请日本专家进行修复，但日本人不精通国画的修复技术，修复后画卷无法再卷上，只能摊平展览。其余两幅《洛神赋图》《列女传图》都是宋人摹本，尚在国内保存。

【作品背景】

这幅画是根据曹植著名的《洛神赋》而作，为顾恺之传世精品。《文选·洛神赋》李善注说，魏东阿王曹植曾求娶甄氏为妃，曹操却把她许给曹丕。甄氏后来被谗而死，曹丕将她的遗物玉带金镂枕送给曹植。曹植离京归国途经洛水，梦见甄氏对他说："我本托心君王，其心不遂，此枕是我在家时从嫁，前与五官中郎将(曹丕)，今与君王……" 曹植感其事作《感甄赋》，后魏明帝改名《洛神赋》。因此，赋中的洛神即代指甄氏。

【作品赏析】

此本《洛神赋图》图卷为宋人摹写，长卷式工笔人物作品。绢本设色，纵 27.1 厘米，横 572.8 厘米，现藏于北京故宫博物院。这卷宋摹本在一定程度上保留了顾恺之艺术的若干特点，千载之下，亦可遥窥其笔墨神情。全卷大体可分为三个部分：相会、惜别、归去。

画卷起首处，两个侍从正在让一路奔波的马儿休息吃草，洛水边的曹植离京归国渡洛水之前，在河边见到了自己心中朝思暮想的爱人——洛神(甄氏)。在众多侍从们的护卫下，站在岸边的曹植神色凝重中透出一丝见到爱人的喜悦，痴情地望着远方水波上飘然而来的洛神。在第一部分的第二个相会场景中，曹植在侍卫们的陪护下，坐在软榻上，神色忧郁，而一旁的洛神似欲归去，却欲去还留、依依不舍。第二部分表现了曹植和洛神依依惜别的动人场景。曹植在侍卫们的陪伴下站在洛水河边，眼看着洛神驾着六龙云车，在烟波浩渺的洛河上渐行渐远。而云车中的洛神也是回首凝望着曹植、欲去还留，顾盼之间，流露出难舍难分之情。第三部分主要描绘曹植的归去。送走洛神之后，曹植登船渡过洛水，在岸边稍作歇息之后，乘马车离去。在这部分画卷里，可以清楚地看到，在楼船中和到对岸休息的曹植，都是神情忧郁、闷闷不乐，似有无尽的哀愁忧思难以释怀，特别是在乘马车离去之际，车中的曹植依然回首眺望留给他与洛神共度美好时光的洛河。

顾恺之的《洛神赋图》充分地体现了其高超的艺术想象力，运用其极具浪漫主义色彩的画笔，完美地表达了曹植原赋中的缠绵意境。此长卷采用连环画的形式，随着环境的变化让曹植和洛神重复出现。原赋中对洛神的描写，如"翩若惊鸿，婉若游龙""仿佛兮若轻云之蔽月，飘摇兮若流风之回雪"等，以及对人物关系的描写，在画中都有生动传神的体现。

全画用笔细劲高古，恰如"春蚕吐丝"。用色凝重洗练，具有工笔重彩画的特色。作为衬托的山水树石均用线勾勒，而无皴擦，山川树石画法稚拙古朴，所谓"人大于山，水不容泛"，体现了早期山水画的特点。

此图卷无论从内容、艺术结构、人物造型、环境描绘和笔墨表现的形式来看，都不愧为中国古典绘画中的瑰宝之一。

东晋　顾恺之《洛神赋图》(之一)(宋人摹写)

东晋　顾恺之《洛神赋图》(之二)

东晋　顾恺之《洛神赋图》(之三)

东晋　顾恺之《洛神赋图》(之四)

2. 《五牛图》

【作者简介】

韩滉(723—787),字太冲,长安(今陕西西安)人。他是唐代宰相韩休的儿子,在唐德宗时期历任宰相、两浙节度使等职,曾参加平定"安史之乱",经历唐玄宗至德宗四朝,封晋国公。韩滉雅好书画,工章草,得张旭笔法,其画法上承陆探微,擅长画人物及牛、羊、驴等走兽,神态生动,其中尤以画牛、马"曲尽其妙"。南宋大诗人陆游见其作品说:"每见村童牧牛于风林烟草之间,并觉身在图画,起辞官归里之望。"

【作品背景】

《五牛图》画卷从古至今可谓历经坎坷,一经问世,便成为收藏的热点。北宋时曾收入内府,宋徽宗还曾题词签字。元灭宋后,大书画家赵孟頫得到了这幅名画,如获至宝,留下了"神气磊落、稀世明笔"的题跋。到了明代,《五牛图》卷又陆续到了大收藏家和鉴赏家项元汴与宋荦的手中。清代乾隆皇帝广招天下珍宝,《五牛图》又入清宫。1900年,八国联军洗劫紫禁城,《五牛图》被劫出国外,从此杳无音讯。1950年年初,《五牛图》在香港出现,于是周恩来总理立即指示文化部,鉴定真伪,不惜一切代价将其购回。名画虽然回归祖国,但经历了颠沛流离,缺乏保护,画面上蒙满了尘垢,伤痕累累,更有大小虫洞数百处,被送到故宫博物院文物修复厂,由裱画专家孙承枝先生主持修复。经过极其复杂的修补和重新装裱,终于使《五牛图》旧貌换新颜,名画重又焕发出璀璨的光辉。

唐 韩滉《五牛图》

【作品赏析】

《五牛图》为长卷式工笔花鸟作品,白麻纸本设色,纵20.8厘米,横139.8厘米,现藏于北京故宫博物院。画中的五头牛从右至左一字排开,各具状貌,姿态互异。卷首第一头棕黄色牛伸着脖子在荆棘上蹭痒,似乎感觉舒适异常;第二头为深棕白花纹奶牛,翘首摇尾,缓步前行,悠然自得;第三头土黄色牛恰恰位于画面的中心,它面朝观众静立,憨态可掬;第四头浅黄色牛回首舐舌,似在等候同伴;唯有最后一头棕色牛戴着笼头,红色的缰绳绕在牛角上,似乎刚刚耕完田地,静静地站着休息。

整幅画面除了卷首右侧有一荆棘外,别无其他衬景,但我们并不会因为画面无背景而

感觉单调。相反,这种不画背景更显得画面的空灵和主题的突出,这正是中国画构图中所谓"计白当黑"之法。画家通过对这五头牛不同形貌和姿态的描绘,表现出它们各自的性情:活泼的、沉静的、喧闹的、胆怯乖僻的,可谓各具情态,活灵活现。在技巧语汇表现上,画家用笔粗简而富有变化,敷色清淡雅致而稳重,十分恰当地表现了牛的筋骨、皮毛的质感。勾勒牛的线条虽然简洁,但是画出的筋骨转折十分到位,牛口鼻处的绒毛更是细致入微,目光炯炯的眼神体现了牛儿们温顺而又倔强的性格。

纵观整幅作品,画家笔墨精简,粗犷有力,牛的形体准确生动,色调真实自然,尤其是牛的神态真切生动,刻画细致入微,具有一种十分写实的风格。由此也说明画家能深入田间农舍,用心观察,目识心记。从另一方面来说,在我国古代以农业为本、鼓励农耕的时代,画家通过对牛的描绘,不但赞扬了牛的吃苦耐劳精神,更热情地讴歌了劳动人民的伟大。因此,《五牛图》除了有着无与伦比的绘画艺术价值之外,更有着深远的历史意义。

3. 《步辇图》

【作者简介】

阎立本(? —673),唐代著名画家。雍州万年(今陕西临潼)人。他的父亲阎毗和兄长阎立德都擅长绘画、工艺、建筑,阎立本亦秉承其家学,尤其擅长绘画。唐高宗显庆初年,其兄死,代为工部尚书,总章元年(668 年)升右相。他的绘画线条刚劲有力,色彩古雅沉着,人物神态刻画细致,有"丹青神化"之誉。阎立本虽贵为右相,却缺乏政治才干。当时与他同掌枢务的左相姜恪曾立过战功,时人评论说:"左相宣威沙漠,右相驰誉丹青。"其言外之意就是说阎立本非宰相器。阎立本一生作品极多,但现在保存下来的传世作品仅有《步辇图》《历代帝王图》《锁谏图》而已。

【作品背景】

《步辇图》是以贞观十五年(641 年)吐蕃首领松赞干布与文成公主联姻的历史事件为题材,描绘唐太宗接见来迎娶文成公主的吐蕃使臣禄东赞的情景。松赞干布是吐蕃第三十二世赞普(吐蕃王称号。赞,雄强之意;普,即男子,赞普就是最雄强男人之意。),他平定叛乱,开创了统一的吐蕃王朝。在唐文化的影响下,松赞干布对吐蕃的政治、军事、经济、文化等进行了改革,促进了吐蕃社会开始向封建制过渡,可以说松赞干布是一位颇有作为的赞普。634 年,他派使者向唐求婚,但未能如愿以偿。638 年,他又派使者带琉璃宝入唐求婚,同时,他又带领 20 万军队猛攻唐朝的松州(今四川松潘),想以此向唐施加压力以答应自己的求婚,但被唐军击退。至此,他认识到必须诚心与唐和好,所以他又于640 年派大相(相当于宰相)禄东赞到长安谢罪,带去黄金珍宝献给唐朝,再次提出通婚的请求。机智的禄东赞巧妙地解答了唐太宗的五个难题,在众多王朝的婚使中脱颖而出,唐太宗也意识到吐蕃对唐朝西部边境安宁的影响甚大,所以答应了吐蕃的请求,决定将宗室女文成公主嫁给松赞干布。

【作品赏析】

此图为横卷式工笔人物画作品,绢本设色,纵 38.5 厘米,横 129.6 厘米,现藏于北京故宫博物院。在欣赏本画之前,首先我们应明确一点,因阎立本当时已在朝廷内任职,且和唐太宗李世民基本处于同一个历史时期,所以我们可以肯定地认为,阎立本应是亲眼看到了当时唐太宗会见吐蕃求婚使的历史场景。那么,《步辇图》中李世民和求婚使禄东赞等人的外貌形象应该是完全真实的写照。打开画卷,我们的眼光不自觉地就被图卷右半部

分在宫女们的簇拥下坐在步辇中的大唐皇帝雍容华贵而谦和的气质所吸引。不用说，唐太宗的形象是全图的焦点，作者煞费苦心地加以生动细致的刻画。图中的唐太宗面庞丰润、目光深邃、神态威严而不失和蔼，充分展露出盛唐一代明君的风范。图卷左半部三人前为大唐典礼官，中为禄东赞，后为通译者(翻译人员)。作者为了更好地凸显出太宗的至尊风度，巧妙地运用对比手法进行衬托表现。一是以宫女们娇小柔嫩的体态来映衬唐太宗的壮硕、深沉与凝定；二是以禄东赞的诚挚谦恭、持重有礼来衬托唐太宗的端肃平和、蔼然可亲之态。从人物面部表情的刻画上看，唐太宗威严而和悦，抬辇、执障扇和擎黄罗伞的宫女们个个仪态万方，或温柔娴静，或颔首微笑，或端庄肃穆，但都掩饰不住她们青春娇柔的姿态。画面左半边的三个人物，典礼官神情严肃、一丝不苟；禄东赞稳健持重、恭敬谦和；通译者谨小慎微、诚惶诚恐，整体来看，三人都是表情严肃，神态恭顺，动作一致，站在那里恭恭敬敬地等待大唐皇帝的接见。这恰好与图画右边一组人物形成十分强烈的"静态"与"动态"的对比。这种一动一静、一张一弛的节奏韵律，让观者的视觉得到了充分的享受。

从构图的疏密关系上来看，该图自右向左，由紧密而渐趋疏朗，唐太宗这边一组人物共有十人之多，人物紧凑，衣带飘飘，宫扇摇摇。而左边人物仅有三人，正所谓"密不透风，疏可走马"，重点突出，节奏鲜明。

从作者的绘画技艺来看，其表现技巧已相当纯熟。人物衣纹以及各种器物的线条勾勒圆转流畅，遒劲有力，主要人物的神情举止栩栩如生，特别是人物眼神的描绘更是生动自然，深刻地描绘出各个人物的不同神态和心理写照。

从色彩上讲，全卷设色浓重而纯净，大面积红绿色块交错安排，富于韵律感和鲜明的视觉效果。这幅图的场景是一个喜庆的场面。根据我国的传统习俗，喜庆的场面通常由红色装点基调。因此，作者为了突出这一特点，大量运用了红色来凸显这种喜庆场面。如典礼官的红色礼服、宫女们红色的衣裙、红色的黄罗伞盖等，就连来自吐蕃的求婚使禄东赞的民族服装也带有少许红色纹饰。如果我们在考虑仅由于年代久远，风蚀和破坏，原本皇帝身着的镀金装束成了现在的土黄色，那么我们就不难理解作者在颜色安排上的独到之处。

总之，作为阎立本的代表作之一的《步辇图》，不但是一幅十分经典优秀的绘画作品，同时也呈现了汉藏和亲、友好往来，成为我国民族大团结的历史见证。

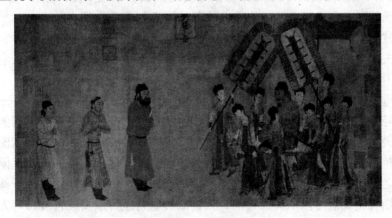

唐 阎立本《步辇图》

4. 《虢国夫人游春图》

【作者简介】

张萱，生卒年不详，京兆(今陕西西安)人，唐代著名的宫廷画家。他的艺术创作活动主要集中在唐开元、天宝年间(713—755)，张萱供奉于内廷，在集贤院中任画直，司宫廷画家之职。他以善画贵族仕女、宫苑鞍马著称，名冠当时，与周昉不相上下。可惜他的作品真迹现今已无一遗存，仅留下两件重要的摹本《虢国夫人游春图》和《捣练图》。张萱的绘画题材是宫廷里的人物活动，他的人物画虽仅限于宫廷内，但展现了较为庞大的场景，这促使他必须掌握多种画科的造型手法和表现技巧。张萱以其精湛的画艺从根本上确立了仕女画在人物画中的重要地位。仕女画多是描绘贵族妇女、宫妃或者其他妇女的宫廷生活情景。张萱所绘的仕女形象与周昉作品中的形象具有共性，即女性一般都丰肥艳妆，用笔工细，设色匀净，张萱的仕女画在人物画史中具有深远的影响。

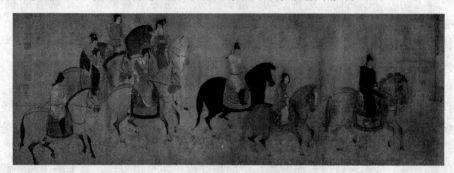

唐 张萱《虢国夫人游春图》(摹本)

【作品背景】

唐玄宗开元天宝年间，是中国封建社会达到极盛的时期。此时的杨贵妃极受唐玄宗的恩宠，正是"后宫佳丽三千人，三千宠爱在一身"之时。因此，所谓"一人得道，鸡犬升天"。由于杨玉环的受宠，不但她的哥哥杨国忠贵为宰相，其三个姐姐也得到非常优厚的封赏：大姐封为韩国夫人，三姐封为虢国夫人，八姐封为秦国夫人。她们的生活极其豪奢放浪，享尽人间荣华富贵。本画的作者张萱就是根据其亲眼所见，画了《虢国夫人游春图》，以表现虢国夫人携家人、侍从出游踏春时的富贵豪奢场面。

【作品赏析】

《虢国夫人游春图》原画已不存，此幅作品为宋徽宗赵佶的摹本，为长卷式工笔人物画作品，横148厘米，纵51.8厘米，绢本设色，现藏于辽宁省博物馆。

展开画卷，我们看到一队人马自左而右缓缓而行。画卷中前、中、后一共三个男侍从，两个年轻女婢及一个老年保姆怀抱女孩，画面中间的两匹马上是本画卷的主要人物，右上为秦国夫人，左下与秦国夫人并辔而行的就是本次游春踏青的主人公虢国夫人。画中这八骑人马包括一女孩共九人，在行进的行列中，从头至尾，充满了舒情，闲适，勃勃生气，但人物之间的身份地位以及主从关系能让观者一目了然，这当然得益于画家在本幅作品中的细节描写。我们可以从画面布局、人物服饰、马匹特点及鞍辔装饰等方面看出这组人物的身份地位和主从关系。

从画面的疏密布局上不难看出，前行三人三马，后跟四人三马，虢国夫人正处在全画

的焦点上。秦国夫人虽与她并辔而行，目光却投向她，更显示出虢国夫人的中心位置。从衣饰打扮看，虢国夫人体态雍容，衣着艳丽华贵。她身着淡青色窄袖上衣，红绸绣金丝团花长裙，裙下微露绣鞋，轻点在金镫上。在虢国夫人左边与其并辔而行的秦国夫人，以及后面老年保姆怀中的小女孩，这二人的装束与虢国夫人略似，唯衣裙颜色与之不同。仅从这三人华贵的衣饰就可看出她们三人(两位夫人及小女孩)身份的高贵了，而其余男女侍从们各自服装颜色明显的单调统一(除了老年保姆和青衣侍从)。两男侍从都是白衣黑靴，而两女婢也同样都是红衣长裤。从马匹的鞍辔装饰来看，八匹马只有四匹马的颈下配有红色灯笼穗，除了虢国夫人和秦国夫人的马外，就是最前面青衣男侍从以及后面老年保姆的马了。当然，如果进一步细看，则不难发现，虽然青衣侍从和老保姆的马都配有红灯笼穗，但和二位身份高贵的夫人比起来，他们的马匹都是杂色的，这和二位夫人的纯色马比起来，就显现出明显的身份地位的差别了。基于以上的细节描写，大体可以看出，处于最上层的是二位夫人以及小女孩，她们属于贵族阶级。从马匹装饰和衣着看，她们的侍从仆役也有身份地位之分，即最前面的青衣男子(应是府中管家之类)和老保姆，他们的身份应高于其他四位男女侍从了。

　　从全画的笔法和用线着色来看，张萱所画《虢国夫人游春图》，线条工细严谨，圆润秀劲。用色典雅富丽，艳而不媚。从人物衣饰到马匹颜色的搭配，巧妙地运用了黑、白、红、绿、青几种主要色调，色彩简单明快，对比鲜明。人物形态刻画细致入微，特别是对图中仕女的描绘，体态丰满，风姿绰约，脸庞丰润，雍容华贵，开盛唐"曲眉丰颊"的画风。

　　另外，本画的主题虽为"游春"，却不画"春"的环境，而这正是作者在意境表达上的高明之处。或许我们从画面人物所穿的轻薄鲜丽的春衫就能很清楚地感受到春天浓郁的气息了。画家用流畅而富于动感的线条和鲜艳亮丽的色彩恰到好处地表现出画中人物轻柔舒适的春衫，加之游春的贵妇侍从们轻松喜悦的神态，马儿轻快劲健扬蹄漫步，都使人自然地感受到春光明媚、鸟语花香的春天气息。这种表现手法，也正是中国画艺术所特有的含蓄隽永、耐人寻味的审美意韵和艺术效果。

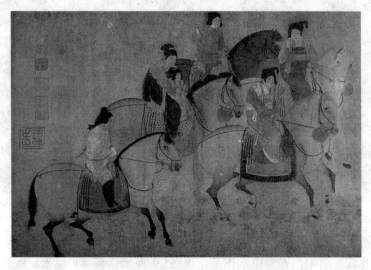

唐　张萱《虢国夫人游春图》（局部）

作为唐玄宗宠妃杨玉环的三姐，虢国夫人的生活可谓极尽奢侈、豪华。画家在这方面的表现也是极为精到。无论是人物衣着的绫罗绸缎，还是所乘坐骑上装饰的金鞍银镫，都显得十分华丽富贵。这些足以看出作者的非凡绘画才能和高超的艺术技巧，也说明了作者对生活的细密观察和创作的严谨态度。从本幅画卷看，一方面感叹虢国夫人生活的奢华；另一方面也不得不感叹我国在大唐盛世时期社会的繁荣和贵族生活的安逸。

5. 《明皇幸蜀图》

【作者简介】

李昭道，生卒年不详，字希俊，李思训之子，唐代画家，官至太子中舍，世称"小李将军"。他擅长画青绿山水，兼擅画鸟兽、人物、楼台等。他能"变父之势，妙又过之"，为历代所称颂。他的画风巧赡精致，即使是"豆人寸马"，也能将人的眉毛胡须画得十分清晰，活灵活现，跃然纸上。其传世作品为《明皇幸蜀图》，现藏于台北"故宫博物院"。

【作品背景】

李昭道所处的时代，正是大唐帝国盛极转衰的时期。时值"安史之乱"，由于唐玄宗李隆基听信宦官之言，急于求成，强令潼关大帅哥舒翰立即出关主动出击安禄山叛军。结果哥舒翰20万大军深陷叛军重围，主帅兵败被俘，潼关失守。唐玄宗不得不匆忙逃出都城长安，到四川避难，本画所描绘的正是唐玄宗逃亡在蜀中崇山峻岭路上之景。本画名为《明皇幸蜀图》，之所以不叫"玄宗"幸蜀图，是为了避唐玄宗之讳，不能直说。而"幸"即"临幸"之意，指帝王驾临。

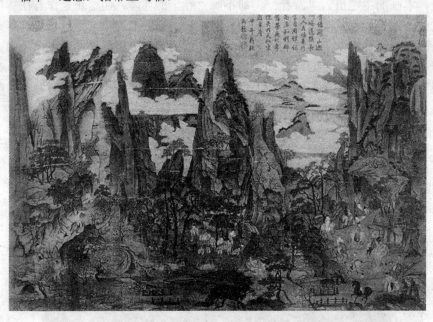

唐　李昭道《明皇幸蜀图》

【作品赏析】

此画为横卷式，绢本，青绿山水作品，纵 55.9 厘米，横 81 厘米。展开画卷，在崇山峻岭间，一队人马自右侧上方山间穿出，蜿蜒而来。右下方一骑黑马穿红衣者(应是唐明

皇)正待过桥，而其马抬首扬蹄，似有逡巡不前之状。侍从及嫔妃们则紧随其后，穿山越涧迤逦而来。此情此景，恰如宋代大词人苏东坡对此图的一段描写："嘉陵山川，帝乘赤骠，与诸王及嫔御十数骑，出飞仙岭下。初见平陆，马皆若惊，而帝马见小桥，作徘徊不进状。"过了第一座小桥，画面中部有一平地，随行人员在放马休息，有的马儿在草地上欢快地打滚。在画面左下方第二座小桥往前，还有人马尚在继续前行。转过逶迤盘曲的山腰，在远山峰腰处的栈道上，依旧有艰难前行的人马。画家以精致细腻的笔法描绘出蜀道之艰险异常。画中山势险峻，奇峭突兀，山峦之间白云萦绕，怪石嶙峋，恰如李白笔下之《蜀道难》所言："蜀道之难，难于上青天。"

在画法上，李昭道以极细的线条勾勒出山石、树木以及白云等，山石基本上没有皴法，而是以青绿设色为主，兼施赭色。人物马匹虽勾画很小，但仍然细致入微，正体现出后人所论"豆人寸马"之状。总之，画家以细腻的画风十分细致地描绘了蜀中山川之险，更以山川之险突出地体现了唐玄宗等人一路逃难的艰辛。

6. 《簪花仕女图》

【作者简介】

周昉，生卒年不详，字景玄，又字仲朗，唐中晚期画家，京兆(今陕西西安)人。他出身贵族，擅长画贵族人物肖像、佛道壁画，尤其以擅长画仕女最为突出，名动朝野。其传世作品有《簪花仕女图》《挥扇仕女图》《调琴啜茗图》等。

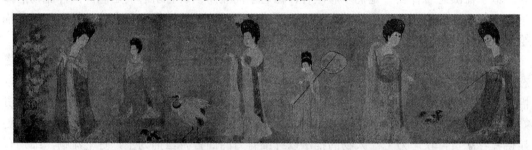

唐　周昉《簪花仕女图》

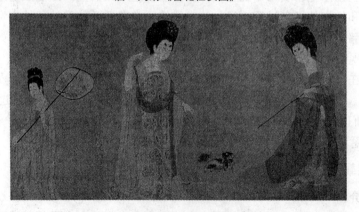

《簪花仕女图》(局部)

周昉是继张萱之后以表现贵族妇女著称的画家，有"画仕女，为古今冠绝"的美誉。他的仕女画开始效法张萱，后自成一家，具有用笔秀润匀细、色彩亮丽、人物体态柔美丰

满的特点。然而，周昉生活的时代，已是大唐帝国经过"安史之乱"由盛转衰，社会矛盾日渐尖锐之际。他笔下的妇女已不同于张萱作品中的欢愉活跃，而仿佛是沉湎在一种百无聊赖的心态中，茫然若失，动作迟缓。纵然是装饰得花团锦簇，也掩饰不住内心的寂寞与空虚。在表现时代和生活的深度上，周昉具有卓越的艺术才能。

周昉还是杰出的肖像画家。据画史记载，韩干与周昉曾先后为郭子仪的女婿赵纵画像，一时难分高下。赵纵夫人看后认为，韩干只画出赵纵的外貌，而周昉的画不但外貌酷似，更兼描绘出赵纵的精神气质，形神兼备。这就更能说明周昉画人物肖像的高超水平了。

【作品赏析】

《簪花仕女图》为长卷式工笔重彩人物画作品，绢本重彩，纵46厘米，横180厘米，现藏于辽宁省博物馆。画家在本画卷中精致地刻画了几位身披轻纱、发髻高绾的宫廷嫔妃们在后宫中闲适慵懒的生活片段。全画分为三个主要场景：戏犬、赏花、观鹤。画卷右起是一位身披赭色轻纱、穿朱红长裙的宫廷贵妇，手执拂尘在侧身逗弄着一只活泼可爱的小狗；她对面的另一位贵妇则披着轻盈的白纱，身穿红底团花长裙，左手在招弄着小狗，右手指掀起肩上的白纱，似觉有些热了。画卷中间画一贵妇，右手执一红花，在静静地欣赏，她的身后跟随一执纨扇侍女。画卷的末尾处画一贵妇手执蝴蝶，回首看身后展翅漫步的白鹤，她的脚下也有一只顽皮的小狗正撒欢跑来。远处还有一位红衣贵妇正娉婷而来，似乎在凝思着什么。她们步履从容，但眉宇间流露出若有所思的心态。圆浑流畅的线条，艳丽丰富的色彩，出色地表现了"绮罗纤缕见肌肤"的效果。画家此处精心细腻的描绘，恰到好处地体现出宫廷中贵妇们过于闲适安逸的骄奢生活。

全图采取平铺式的构图方式，卷首与卷尾中的两个贵妇一左一右，均作回首顾盼的姿态，恰好全卷的人物活动收拢归一。画家对于仕女面部眉毛的描绘十分奇特，宽而扁平，恰似一只双翅翩翩飞舞的蛾子，这正是唐代仕女们特有的装饰——蛾眉。五位高髻盘头的贵妇，头发上都插有一朵牡丹花，这也是盛唐时期流行的装饰，使这些浓妆艳抹的贵妇们更显得雍容华贵，仪态万方。人物的描法以纤细有力的高古游丝描为主，行笔流畅，细劲有力。作品的设色虽浓艳富贵却不显俗气，画家以工整细致的重彩画法成功地描绘出人物肌肤的粉嫩柔滑和纱衣的轻薄透明。比如，在描绘画卷前后两位穿赭色纱衣贵妇时，画家巧妙地用淡淡的赭色调以不同的层次反复轻染仕女肌肤上和衣裙上覆盖的薄如蝉翼的轻纱，恰到好处地再现了滑如凝脂的肌肤和轻盈透明的薄纱，传达出柔和、恬静、淡雅的美感。

周昉不仅在肖像画上挖掘到人物的心灵深处，更悉心于将宫中各类仕女的心态微妙地展示在画卷上。如忧郁、感伤、悲叹、惆怅和怨情等，概括地表现出经过"安史之乱"后，唐宫仕女们颓废、慵懒的精神状态。这也是走向下坡路的大唐帝国的一个缩影，折射出周昉的忧患意识和对被幽禁于深宫的宫妃们的同情。

7.《韩熙载夜宴图》

【作者简介】

顾闳中(约910—980)，五代南唐画家，江南人。南唐中主李璟朝时任画院待诏，工画人物，用笔圆劲，间以方笔转折，设色浓丽，善于描摹神情意态，其存世作品有《韩熙载夜宴图》卷。该画真实地描绘了在政治上郁郁不得志的韩熙载纵情声色的夜生活，成功地刻画了韩熙载的复杂心境，为古代人物画中难得的杰作。

【作品背景】

韩熙载(902—970)，字叔言，五代十国南唐官吏，山东青州(北海)人，后唐同光进士。因父被李嗣源所杀而奔吴。南唐取代吴政权后，中主李璟时任吏部员外郎，史馆修撰，兼太常博士，拜中书舍人。

他博学多闻，才高气逸，文章书画、诗词歌赋，无一不精，又能言善辩，通晓音律。或许因其学富五车、满腹经纶，故颇有傲视群贤、狂放不羁之性。韩熙载身处五代十国之乱世，赵匡胤取代后周而建北宋，英明神武，欲统一江南。北宋大军压境，而南唐政权业已日薄西山，飘摇欲坠。官场之中又吏治腐败，明争暗斗。当此之时，南唐后主李煜却想起用韩熙载为相。韩熙载心知肚明，即使自己有经天纬地之才，也是无力回天了。因此，为避免李煜的起用，故作放荡不羁、奢侈淫乐之态。日夜在家中邀宾客喝酒赏乐，载歌载舞。后主李煜本来因其满腹经纶、尽忠敢言，屡次欲封他为相。但通过观察，终因他整日纵情声色、生活荒诞而作罢。

《韩熙载夜宴图》就是后主李煜命宫廷画家顾闳中亲自到韩熙载的府中，亲眼观察其夜生活的真实场景，再通过回忆默画出来的韩熙载在夜宴中的几个真实场面，然后将画卷呈献给李煜。也就是看到这幅《夜宴图》中韩熙载纵情声色的荒诞生活，才使李煜最终决心不再起用他为相。

【作品赏析】

此图为长卷式工笔重彩人物画作品，绢本设色，纵37厘米，横147厘米，现藏于美国波士顿艺术博物馆。

通览全卷，我们会发现这幅《韩熙载夜宴图》长卷有一个很奇怪的特点，那就是从头至尾画中很多人物都不断重复地出现，这是什么原因呢？原来，画家是以夜宴中每个故事片段的发生时间为顺序，以连环画的形式将整个夜宴期间的场景分为五个部分，而每一部分又以屏风或故事情节巧妙自然地分隔开，从整卷画作看，前后相连又各自独立。图中有许多独具匠心的构思，体现了作者敏锐细腻的观察力和高度纯熟的艺术表现力。另外需要说明的是，本画卷是顾闳中受皇帝之命再现韩熙载家中夜宴的真实情况。因此，画中主要人物的外貌和身份是完全真实的。下面分五个部分来欣赏这幅旷世杰作。

第一部分：琵琶独奏。展开画卷，以山水屏风隔开的第一个场景中，共涉及12个人物。而11个人的目光都集中在屏风边弹奏琵琶的女子身上。全场的空气似乎凝结了，个个都在屏息静听，沉湎在悠扬的琵琶曲里。盘膝坐于榻上青衣戴黑色峨冠长髯者为主人韩熙载，他的手自然地垂于膝上；坐榻上另一着红袍的客人为当年的新科状元郎粲，床前座椅上的两位宾客，为太常博士陈致雍和紫薇郎朱铣；高髻簪花、长裙彩帔、演奏琵琶的女子是教坊副使李家明的妹妹乐伎李姬；在她身旁躬身侧望的正是其兄李家明；站在李家明左侧的蓝衣少女，乃是韩熙载的宠伎王屋山；另外两位官员模样的人，其中有一个是韩熙载的得意门生舒雅。在这部分内容的描绘中，画家细致入微地刻画了听众在琵琶曲声中凝神静气、心醉神怡的神态。韩熙载盘膝端坐，状元郎粲前倾凝视，李家明的回首，甚至引得一歌伎从屏风后探头静听，都把听众带进了一个"此时无声胜有声"的美妙境界。

第二部分：击鼓观舞。这一部分的场景可以说是本次夜宴的高潮了。画卷中韩熙载换了件黄色长袍，高挽双袖，为自己的宠伎王屋山跳的绿腰舞(唐、宋乐舞大曲名，又名"六幺")击鼓伴舞。韩熙载身后留须者为教坊副使李家明，坐在椅子上的红衣者为状元郎粲，

韩熙载右侧以手拍击节奏者应是其得意门生舒雅，穿黄色僧衣者是其好友德明和尚。在这男女糅杂的声色之娱里，德明和尚拱手而立，静静看着击鼓欢愉中的韩熙载，心中似有所思。韩熙载曾对德明和尚道出奢靡欢宴、纵情声色的真实用意："吾为此行，正欲避国家入相之命。"

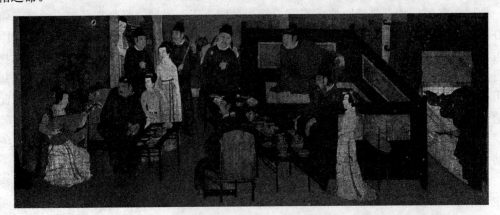

五代　顾闳中《韩熙载夜宴图》(局部一)

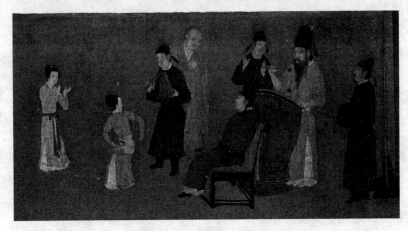

五代　顾闳中《韩熙载夜宴图》(局部二)

　　第三部分：宴间小憩。经过一番击鼓伴舞，疲惫了的韩熙载草草套上外袍，与四位歌伎同坐卧榻。韩熙载正面的三位歌伎似乎还在谈论刚才乐舞之乐，其身侧的歌伎望着正在洗手的韩熙载，看他满面愁云，心不在焉，似有难以名状之心事。而此时桌旁的红烛已燃烧近半，从侧面也点明了"夜宴"特定的时间概念，而并不是精心描绘夜色，这种中国传统式的意象表现手法与方式共同构成了一种"有意味的形式"。这时，旁边走来一侍女托着茶点，另一歌伎肩扛琵琶，手拿笛箫，似在准备接下来的器乐表演。而这两个女子的出现，恰到好处地将这一部分和前一部分之间巧妙地连接起来。

　　第四部分：萧笛合奏。韩熙载身着白色内衣，解衣盘坐于椅上，袒露胸襟，手拿团扇。前面五个歌伎列坐一排，聚散有别，各具形态，正在进行着萧笛合奏。一执檀板歌伎正站在韩熙载面前，似在向他请示下一段演奏什么曲子，或是在听韩熙载对乐曲的点评。背靠屏风而坐的陈致雍正在和着萧笛之音用檀板击打着节奏。屏风的边上另一男宾正回首与其身后一歌伎窃窃私语，自然而然地就把观者的目光又引入了下一个画面。

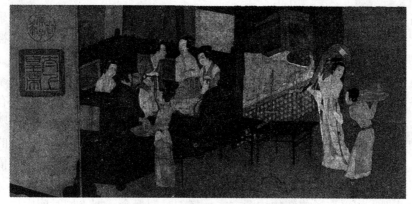

五代　顾闳中　《韩熙载夜宴图》(局部三)

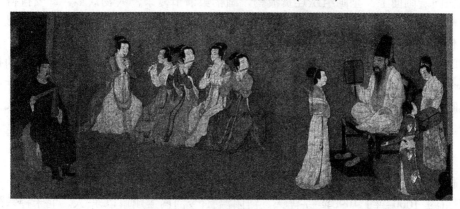

五代　顾闳中《韩熙载夜宴图》(局部四)

　　第五部分：宴归送客。曲终人散，韩熙载穿上黄衫，稍整衣冠，起身与宾客挥手告别。韩熙载面向右方站立，处于观者视线的中心，右手执鼓槌，举起左手示意与宾客作别，而太常博士陈致雍却坐在椅子上，一手握一歌伎的手，与其依依不舍。卷尾一歌伎更是作哭别之状，而那个男子以右手轻抚其肩，似以柔情细语极力安慰哄劝。

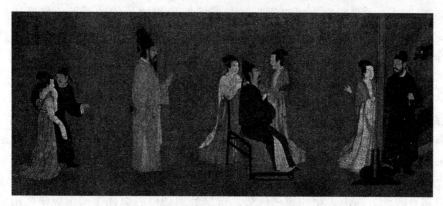

五代　顾闳中　《韩熙载夜宴图》(局部五)

　　通过对全卷的仔细品读，可以看出画家对人物的刻画尤为深入，以形写神，显示出高超的艺术水平。韩熙载形体高大轩昂，长髯，戴高巾，从倚栏倾听，到挥锤击鼓，直到曲

终人散，各个不同的场合始终眉峰双锁，若有所思，沉郁寡欢，与夜宴歌舞戏乐的场面形成鲜明对比，表现出韩熙载复杂的内心世界，刻画出人物特殊的个性，十分传神，由此也深化了《韩熙载夜宴图》的内涵。

无论是勾线还是设色，《韩熙载夜宴图》的表现技法都堪称精湛娴熟。画家用笔挺拔劲秀，线条流转自如，铁线描与游丝描结合的圆笔长线中，时见方笔顿挫，颇有韵味。人物衣纹组合丰富而有变化，须发的勾画"毛根出肉，力健有余"，画尽意到，塑造了富有生命活力的艺术形象。在用色方面，古代画家善用矿物质颜料作画，历经岁月的磨砺依然璀璨夺目。本画卷就多处采用了朱红、朱砂、石青、石绿等矿物质颜料，至今依旧色泽鲜艳，对比强烈。整个画卷在墨色统一丰富的层次变化中，色墨相映，神采动人。

在艺术处理上，采取了传统的构图方式，打破时间概念，把不同时间中进行的人物活动组织在同一画面上。全画组织连贯流畅，画幅虽情节复杂，人物众多，却安排得宾主有序，繁简得度。在场景之间，画家又非常巧妙地运用屏风、几案、管弦乐品、床榻等之类器物，使之既相互连接，又独立成画。

实际上，《韩熙载夜宴图》已不仅仅是一张描写韩熙载私生活的图画，更重要的是它反映了那个特定时代的风貌，揭示出统治阶级的内部矛盾。同时，也从一个侧面十分生动地反映了当时统治阶级的骄奢淫逸，是一幅具有重要历史文物价值和杰出艺术成就的古代人物画精品。

8. 《早春图》

【作者简介】

郭熙(约 1000—约 1090)，字淳夫，河阳温县(今河南孟州市以东)人，北宋神宗熙宁年间任职于宫廷画院。郭熙擅长画山水寒林，格调清新。学习李成画法，山石用"卷云皴"或"鬼脸皴"法，画树枝如蟹爪下垂，笔力劲健。宋神宗赵顼曾把秘阁所藏名画令其详定品目，郭熙由此得以遍览历朝名画，兼收并蓄而终于自成一家，成为北宋后期山水画巨匠，与李成并称"李郭"。他仔细观察四季山水的阴晴变化，总结出"春山淡冶而如笑，夏山苍翠而如滴，秋山明净而如妆，冬山惨淡而如睡"的山景特点。在山水观察方法上，提出"高远、深远、平远"之"三远"法。其子郭思根据他的绘画理论整理编纂了画论《林泉高致》，为中国第一部完整而系统地阐述山水画创作规律的著作。郭熙现存的作品有《早春图》《寒林图》《关山春雪图》《窠石平远图》《溪山秋霁图》等。

【作品赏析】

《早春图》为中堂立轴式山水作品，绢本，浅设色，纵 158.3 厘米，横 108.1 厘米，现藏于台北"故宫博物院"。

画幅右侧画家自题："早春，壬子(1072)年郭熙画。"由此可知，这幅画作是在描写冬去春来，冰雪消融，大地复苏，草木发枝，一片欣欣向荣的早春景象。山间浮动着淡淡的雾气，散发出春的气息。画的主要景物集中在中轴线上，以全景式"三远法"相结合构图，表现初春时北方高山大壑的雄伟气势。近景处河边巨石突兀，沟壑纵横。山坡巨石上松柏等杂树盘根错节。画面左下方河边似有一户人家，男人从河里挑水，女人带孩子陪伴一起回家。而画面右下方则有一个渔夫赤身立于河边，似乎在向山坡上呼喊什么人，另一渔夫似在船上整理渔具。再看中景，半山腰处以"深远法"画出山谷中通往远处的一条溪

流，远山雾霭中的积雪逐渐融化，涓涓细流汇入了山下的河流中。山腰溪流之上有一座小桥，其山路直通山腰右上方山石树木掩映中的亭台楼观，其间行人正挑担背包蜿蜒而上。画家通过对这些水边、山间活动的人物的描写，更加为大自然增添了无限的生机。画面正中巨峰以"高远法"描绘，峰峦层叠，壁立千仞，尽显北方山川之雄壮博大。纵观整幅作品，作者以粗犷有力的线条，描绘山石轮廓，再用"卷云皴"和"鬼脸皴"法，以干湿浓淡不同的墨色，层层皴擦出岩石表面的纹理。山石间描绘的各种林木，或直或欹，或疏或密，姿态各异。笔法以书法之用笔写出，笔力雄健，苍涩厚重。树木枝干虬曲，奇形怪状，自是承袭宋初李成画树法的特色。整幅画用笔劲健、精练，笔法生动多变，用墨清润秀雅，气格幽静清旷而又浑厚。郭熙长于作大幅山水作品，善于表现高远、深远、平远空间和四时朝暮的变化。《早春图》细微处有呼应，大开合处相顾盼，气势浑成，情趣盎然，为观者营造了"可望、可游、可居"的美好艺术境界，真可谓是郭熙山水作品之中难得的佳作之一。

北宋　郭熙《早春图》

9.《雪景寒林图》

【作者简介】

范宽，生卒年月不详，字中立，本名中正，北宋前期山水画家，陕西华原(今耀县)人。因为他性情宽厚，不拘成礼，时人呼之为"宽"，遂以范宽自名。范宽凤仪峭古，不拘世故，常往来于汴京、洛阳。画山水初学李成，继而学习荆浩。后来感叹"与其师人，不若师诸造化"，于是长期居于陕西太华、终南诸山中，观察不同自然气候下山水的形态

变化，终于自成一家，成为北方山水画派之代表。范宽所画崇山峻岭，往往以顶天立地的构图法凸显出山川的雄伟壮观之气势，又善用坚硬厚重的笔墨皴染出浑厚而富有质感的高山巨石。山麓画以丛生的密林，生动地刻画出北方关陕地区山峦浑厚、气势雄强的特色。范宽作品流传至今的很少，只有《雪景寒林图》《溪山行旅图》传世。

【作品赏析】

此图为立轴式雪景山水画作品，绢本水墨，纵 193.5 厘米，横 160.3 厘米，现藏于天津艺术博物馆。整幅图画以三张绢拼接而成，描写北方冬日雪后的山林气象。画中山势高耸，白雪皑皑。近景处河湖冰封、流水无波、小桥积雪，一派寂静。半山腰寒林之中，萧寺掩映。其山峰以"高远法"画出盘桓向上之势，峰峦重叠，气势磅礴。其树枝杈如戟，深寓寒峭之意。整个画面境界深远，动人心魄，生动地描绘出关陕一带雪后山景如诗般的意境。

范宽以浓重润泽的笔墨，层次分明地皴擦点染出北方雪后雄壮浑厚的山川景象，层次分明而浑然一体。在皴擦点染时，注意留出坡石、山顶的空白，以表现积雪之意。用苍涩有力的笔法，十分生动地表现出山石和枯木锐枝的质感。以粗犷的笔法线条勾勒出山石、林树，用结实、严紧而细密的"雨点皴"表现山石厚重的质感。

此图历来受到广泛重视，清代收藏家安岐称其为"华原生平杰作"。因此在范宽有限的传世作品中尤其难得。关于此图是否为范宽之作，近年在绘画史家间尚有不同看法，但说它是宋画中代表范宽画派的重要作品，则是大家公认的。据收藏印记，可知历经清代梁清标、安岐鉴藏，乾隆时入内府，1860 年英法联军抢掠圆明园时曾流落民间，后被收藏家张翼购得，现藏于天津艺术博物馆。

北宋　范宽《雪景寒林图》

10.《芙蓉锦鸡图》

【作者简介】

赵佶(1082—1135)，即宋徽宗，宋神宗之子，北宋末年皇帝，著名书画家。宋徽宗在书法上独辟蹊径，创"瘦金体"，工画花鸟、山水及人物画。他在位时广收历代文物书画，极一时之盛，并亲自掌管翰林图画院，以科举之法选拔画家，极大地繁荣了北宋的书画艺术。赵佶在政治上昏庸无能，导致奸臣当道，民不聊生，内忧外患，纷至沓来。靖康二年(1127 年)被金兵所俘，与儿子一起沦为亡国之君，最后死于五国城(今黑龙江依兰)。传世作品有《芙蓉锦鸡图》《瑞鹤图》《柳鸦芦雁图》等。

【作品赏析】

此图为立轴式工笔重彩花鸟作品，绢本，纵 81.5 厘米，横 53.6 厘米，现藏于北京故宫博物院。画中一只锦鸡落于疏落的芙蓉花枝梢上，转颈回望着一对翩翩飞舞的彩蝶。画面右上方有宋徽宗题诗："秋劲拒霜盛，峨冠锦羽鸡。已知全五德，安逸胜凫鸥。"其诗意之要旨，在于借物以喻人。《韩诗外传》云："鸡有五德，首戴冠者，文也；足傅距者，武也；得食相告，仁也；敌在前而敢斗者，勇也；守夜不失时，信也！"宋徽宗就是通过此画，借鸡的五种自然天性宣扬人的五种道德品性，这也是他对大臣的要求。

赵佶以细腻精妙的笔法，描绘出锦鸡活泼生动之神态，可谓活灵活现。锦鸡全身羽毛设色鲜丽，曲尽其妙。芙蓉枝叶由于锦鸡落于其上而俯仰倾斜，花枝摇曳。每一片花叶之形状均不相重，各具翻转俯仰之姿态，精妙入微。图中左下方几枝菊花横斜而出，增添了构图错综复杂之感，也渲染了金秋临霜之气氛。菊花之花头，左上方芙蓉花头以及锦鸡回首向上，都衬托出整个画面的动势，造成全画气势向上，在那两只蝴蝶上形成全画的焦点。

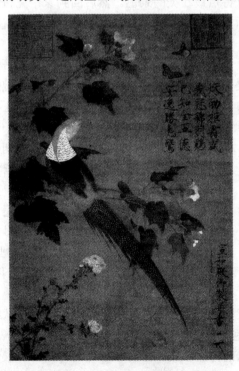

北宋　赵佶《芙蓉锦鸡图》

综观全画，赵佶用笔之精娴熟练，设色之细致入微，空间分割之自然天成，均足以代表北宋宣和院体画的最高水准。工笔画之典雅与匠俗之分，其关键就在于作者自身文化修养的高下以及笔墨和诗意的完美结合。此幅作品典雅浓艳，诗情画意，俱为上乘。后人虽怀疑《芙蓉锦鸡图》不是赵佶亲笔所作，但这丝毫不影响这件作品的精湛技艺和艺术价值，不愧是中国绘画史上院体画的上乘之作。

11.《千里江山图》

【作者简介】

王希孟，生卒年不详，约活动于北宋徽宗时期，擅长画山水。青年时代即显露才华，18 岁时成为北宋画院学生。在绘画上曾得到宋徽宗赵佶的指点，《千里江山图》是其唯一传世作品，约作于政和三年(1113 年)，当时年仅 18 岁，可惜在 20 余岁时即英年早逝。

【作品赏析】

《千里江山图》为长卷式青绿山水作品，绢本，大青绿设色，纵 51.5 厘米，横 1191.5 厘米，作者无落款。据画卷后蔡京题跋可知系王希孟所作，现藏于北京故宫博物院。

作品以长卷形式，描绘了祖国连绵起伏的群山冈峦和烟波浩渺的江河湖水。从本作品的构图形式上，我们可以非常深刻地了解我国山水画在观察和写生方法上与西方绘画的天壤之别。在前面中国画的审美特质中就说过，中国绘画，特别是山水画中的透视观察方式很特别。画家在创作一幅作品，特别是这种大型长卷作品时，为了描绘透迤壮阔的千里江山，万顷碧波，由于人的目力所及，不可能只站在一个固定的地方就能观察完几里、几十里甚至上百里的所有山川景象。因此，都会采用边走边看边写生或是目识心记的方式来概括和记录自然山河中最有特点最壮美的景色。然后回到家中凭借所有搜集来的写生资料再进行创作，这在西方绘画里简直是不可思议的。本幅长卷作品就很好地体现了中国画的这种特点。

展开画卷，我们的眼光立即被画面纯净鲜亮，散发着蓝宝石一般光泽的大青绿色调所吸引。随着画卷的徐徐展开，我们的视线顺着画中山间的小道蜿蜒而行，时而走上高坡，时而踏过石桥，转过山口，豁然间眼前碧波浩荡，一望无垠。正在"山重水复疑无路"之际，一只轻快的小舟已漂漂荡荡地载着我们浮游于万顷碧波之上……

舍舟登岸，穿过一片树林，半山之中赫然现出飘着袅袅炊烟的村舍。登高远望，远山层峦叠嶂，郁郁葱葱，千岩竞秀，万壑争流，渔歌唱晚，雁翔云集，深山藏古寺，碧波荡轻舟，好一派大好河山！

在运笔上，作者继承了自隋唐以来传统青绿山水画法，用笔上更趋细腻严谨，勾画点染均能一丝不苟。画面千山万壑争雄竞秀，江河交错，烟波浩渺，气势十分雄伟壮丽。山间巉岩飞泉，瓦房茅舍，苍松修竹，绿柳红花点缀其间；渔村野渡、水榭长桥，应有尽有，令人目不暇接；万顷碧波，皆一笔一笔画出；渔舟游船，荡漾其间，为画面平添了几分动感。

在用色上，画家以工整细腻的大青绿笔法表现山石的肌理脉络和明暗变化，设色匀净清丽，于青绿中间以赭色，冷暖对比，富有变化和装饰性。作品意境雄浑壮阔，气势恢宏，充分表现了自然山水的秀丽壮美。作者于单纯的青绿色中求变化，有的浑厚，有的轻盈，间以赭色为衬托，使画面层次分明，鲜艳如宝石之光，灿烂夺目。布局交替采用深

远、高远、平远的构图法则，撷取不同视角以展现千里江山之胜。

整个画面雄浑壮阔，气势磅礴，充满着浓郁的生活气息，将自然山水描绘得如锦似绣，分外秀丽壮美，是一幅既写实又充满着诗意的山水画作品。

北宋　王希孟《千里江山图》

12.《清明上河图》

【作者简介】

张择端，生卒年不详，字正道，东武(今山东诸城)人。早年游学汴京，后习绘画，宣和年间(1119—1125)供职于翰林图画院。工于界画，尤擅长绘舟车、市肆、桥梁、街道、城郭。他的画自成一家，别具一格。张择端的画作，大都散佚，只有《清明上河图》卷得以完好地保存下来。

【作品背景】

北宋宣和年间，是中国历史上一个著名的艺术家皇帝——宋徽宗赵佶当政的时期。应该说，赵佶在书画艺术方面的确是个难得的天才，但在政治上是个昏庸无道的帝王。北宋王朝在他的统治下，内有各地不断爆发的农民起义，外有北方金国强敌压境，实际上已是内忧外患交困，处于亡国的前夕了。尽管北宋王朝行将覆灭，但作为宋王朝的首都汴梁(今河南开封)，自北宋建立以来历经160多年的发展，已是商贾云集、百业兴旺。城内外汴河流贯，陆路交通亦四通八达，为当时全国水陆的交通中心，商业发达更是居全国之首。当时的汴梁城人口已达 100 多万，为当时世界上少有的繁华大都市。汴京城中的街市开设有各种店铺，甚至出现了夜市。逢年过节，更是热闹非凡。为了表现京城的这种繁荣景象，张择端以他娴熟的笔墨，细腻的观察，深入生活，匠心独运，为我们再现了 800 多年前北宋都城汴梁的繁华。这里有必要解释一下，关于《清明上河图》的"清明"二字学界尚有争论。到底是"清明节"之意还是指画家为表现国家繁荣昌盛，政治"清明"呢？就目前

的争论结果看，似乎更倾向于后者。因为在画中我们可以看到很多光着膀子，手拿蒲扇或是头戴斗笠遮阳的人，而且画卷一开始的城郊小路上还有往城内运送木炭的一队驴子。由此断定，这种场景绝不可能是春季乍暖还寒的清明节之时，而应该是夏末秋初时节。而作为宫廷画家的张择端，画汴京的繁华胜景以颂扬统治者政治的"清明"，则是再顺理成章不过的事了。

【作品赏析】

《清明上河图》为长卷式风俗人物画，绢本设色，纵 24.8 厘米，横 528.7 厘米，现藏于北京故宫博物院。

画家张择端以长卷形式，采用散点透视的构图法，将繁杂的景物纳入统一而富于变化的画卷中。画中主要分为两部分，一部分是城郊，另一部分是集市。整个画卷中共画有 600 多人，牲畜 80 余头，船只近 30 艘，其他如住宅、楼宇、商铺、树木、车辆、轿子等，不一而足，不可计数。更难能可贵的是，画中 600 多人，虽往来衣着不同，神情各异，但均栩栩如生。其间还穿插着各种活动，情节生动，丰富多彩。构图疏密有致，富有节奏感和韵律的变化，笔墨章法都很巧妙，颇见功底。

北宋　张择端《清明上河图》

总体来看，《清明上河图》可分为两大部分：一为城郊；二为集市。打开画卷，我们看到由远及近，越来越多的行人商贾、舟车等，沿着汴河及陆路把我们慢慢地带向繁华热闹的集市。而全卷人物最集中最嘈杂也是最精彩的地方就出现在集市中的汴河大桥——虹桥之上。粗一看，虹桥上人头攒动，杂乱无章；但如仔细观赏，你就会发现在这宽阔宏伟的大桥上，竟然安排了一百余人。这些人中有南来北往过桥者，有商贾摊贩和许多游客。大桥中间的人行道上，是两条熙熙攘攘的人流(细看之下，原来早在北宋年间就有行人右行

的交通规则了），有坐轿的，有骑马的，有挑担的，有赶毛驴运货的，还有推独轮车的。在这人声嘈杂、拥挤不堪的人流中，有一乘轿子正往北行，而迎面却来了一位骑马的客人，眼看就要发生碰撞。各自的仆夫为保护自家主人，都赶忙以手示意对方靠边行走，而两旁的行人见状也都慌忙给他们让道。此时的虹桥之下，也是气氛紧张异常，竟引得桥上及河边行人驻足观看。有艘载货的大船已驶进大桥下面，很快就要穿过桥洞了。这时，这只大船上的船夫们显得十分忙乱。有的站在船篷顶上，放倒桅杆；有的在船舷上使劲撑篙以稳住船身；有的用长篙顶住大桥的洞顶，以免船身撞上桥边的石墩。而桥上的人也忙抛下绳索，以引导大船顺利通过。这一紧张场面，引起了桥上游客、岸边行人以及邻近船夫的关注，他们站在一旁紧张地叫喊和鼓劲……

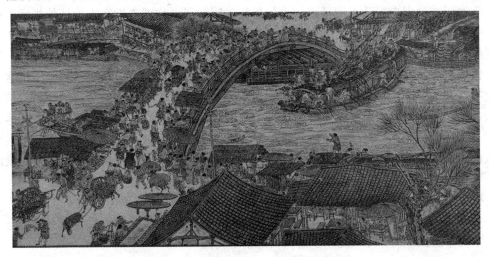

《清明上河图》(局部)

张择端的《清明上河图》是一幅描写北宋汴京城集市和风土人情的现实主义风俗画，是记录北宋时期社会真实风俗的历史画卷，它生动地记录了中国 12 世纪城市生活的面貌，十分细腻地描绘了近一千年前北宋都城汴京的繁华。这在中国乃至世界绘画史上都是独一无二的，具有很高的历史价值和艺术水平。

13.《扶醉图》

【作者简介】

钱选(约 1239—1299)，字舜举，号玉潭、雪川翁、习懒翁等，宋末元初画家，南宋景定间乡贡进士，浙江湖州人。南宋亡后，隐于绘事，以终其身。钱选擅长画人物、山水、花鸟，笔法柔劲，着色清丽。他的绘画注入了文人画的笔法和意兴，表现出一种生拙之趣，自成一体。元初与赵孟頫等著名文人被合称为"吴兴八俊"(吴兴即现在的湖州)，其传世作品有《扶醉图》《牡丹图》《浮玉山居图》等。

【作品背景】

1279 年，元宋"崖山之战"，南宋王朝彻底灭亡，元朝统一全国。由于元朝统治者实行残酷的民族压迫政策，所以汉族知识分子大多采取了不合作态度，大量隐居山林而不仕元朝。作为"吴兴八俊"之一的钱选，同样也选择了"励志耻作黄金奴，老作画师头雪白"的隐士生活。而东晋时期著名隐士、田园诗人陶渊明的纵情诗酒、放浪形骸以及"不

为五斗米折腰"的高洁风骨历来为中国传统文人所敬仰。因此，关于陶渊明饮酒故事的题材也为历代文士画家所钟爱，本幅作品就是钱选所描绘的陶渊明饮酒的故事。

【作品赏析】

《扶醉图》为横卷式工笔人物画作品，绢本浅设色，纵 28 厘米，横 49.5 厘米，为美国私人收藏。

画中右边地上放着三个翻倒的空酒坛子以及杯盏等酒具，凸显出曾经主客痛饮的场景。画面左边一人应为东晋著名隐士、大诗人陶渊明。只见他醉眼蒙眬，左右摇摆，似站立不稳，右手扶着竹榻，回身招手似同客人作别。画面右边有作者自题："贵贱造之者有酒辄设，若先醉，便语客，我醉欲眠君且去。"作者的这句题款似乎是替陶渊明所说，好像是陶渊明在嘱咐自己仆人的话语："如果我先喝醉了，你就告诉客人，让他先回去吧，我已喝醉要睡了。"而右边的客人则执手作别，旁边穿白衣的老仆人似乎早已看惯主人的酒后醉态，一边回头笑着，一边招呼送客以及收拾满地的酒具。

钱选以非常细劲的笔法勾勒出古拙而有力的人物衣纹线条，再以淡花青分染主客二人的上衣，人物面部也仔细用淡赭色及朱膘加以分染。作者对于人物表情的刻画，可谓细致入微，精妙而传神，以极其细致的笔法描绘出陶渊明醉眼惺忪、脚步踉跄甚至在和客人作别时不拘礼节，随意回身摇手道别之态。而客人非但不以为意，反倒在神情之间表现出对主人的恭敬之态，躬身作别。钱选有意从这一细节的描写，进一步来表现陶渊明放浪形骸、不拘俗礼的高洁风骨和隐士风度。

整体来看，这幅作品画幅虽不大，但小巧精妙。画面简洁大方，除了主客和仆人之外，仅有竹榻和几件酒具。所有场景的安排都集中体现了陶渊明的酒后潇洒不羁之态。总之，本幅作品虽小，却是钱选不多的人物画中之精品。

元 钱选《扶醉图》

14.《南枝春早图》

【作者简介】

王冕(1310—1359)，字元章，号老村，又号煮石山农，浙江诸暨人。王冕出身于农家，小时候为富户放牛。晚上常到寺院长明灯下读书，学识深邃，能诗善画。他年轻时曾参加进士考试，屡试不中，遂绝意仕途，归隐于九龙山，以卖画为生。他擅长画梅花、竹

石等，画墨梅师法南宋画梅大家扬无咎而另立新意。画梅以胭脂作"没骨体"，一枝横斜，笔简意赅；或花密枝繁，别具风格。亦善写竹石，著有《竹齐集》行世。传世作品有《墨梅图》《南枝春早图》等。

【作品赏析】

《南枝春早图》为立轴式小写意花鸟画作品，绢本水墨，纵 141.3 厘米，横 53.9 厘米，现藏于台北"故宫博物院"。

关于王冕小时候学画的故事，我们大家都曾在小学的语文课本上读过，可谓耳熟能详。他那首题在《墨梅图》上的诗，"吾家洗砚池头树，个个花开淡墨痕。不要人夸好颜色，只留清气满乾坤。"更是脍炙人口，流传千古。而此幅作品《南枝春早图》也是王冕传世墨梅代表作之一绢本水墨。清代朱方蔼曾说："宋人画梅，大都疏枝浅蕊。至元煮石山农(王冕)始易以繁花，千丛万簇，倍觉风神绰约，珠胎隐现，为此花别开生面。"这一幅《南枝春早图》即是"繁花"的代表作。

此图作斜出而向上之势，浓墨重笔，以草书"飞白笔法"写盘曲如铁的梅花老干，枝条茂密，前后错落，枝头缀满繁密的白花，或含苞欲放，或绽瓣盛开，正侧偃仰，千姿百态，犹如万斛玉珠撒落在铁干之上。白洁的花朵与铁骨铮铮的枝干相映照，似有清香阵阵，沁人心脾。枝干盘曲向上之势描绘得如弯弓秋月，挺劲有力。梅花与枝干的分布"疏可走马，密不透风"，疏密得当而富有节奏和韵律感。长枝处疏，短枝处密，尤其在枝干交叉处繁花如雪，勾瓣点蕊简洁洒脱。

画幅中间部位有作者题画诗及落款："和靖门前雪作堆，多年积得满身苔。疏花个个团冰玉，羌笛吹他不下来。癸巳夏五，会稽王元章自南作。"诗中的"和靖"即指宋代著名诗人林逋，宋仁宗在他死后追赐谥号"和靖先生"，故世称林和靖。因其酷爱梅花和白鹤，被时人称为"梅妻鹤子"。最后一句"羌笛吹他不下来"，则体现出王冕自比于梅花，不屈从于元朝统治者的高洁孤傲的文人风骨。

元　王冕《南枝春早图》

15.《富春山居图》

【作者简介】

黄公望(1269—1354)，字子久，号一峰、大痴道人，元代画家，江苏常熟人。黄公望本姓陆，出继永嘉黄氏为义子，其义父时年 90 得子，故有"黄公望子久已"之语，于是

取名黄公望，字子久。他幼年就有神童之称，精通经史音律、文辞散曲，尤其擅长山水画。以书法笔意作画，多用"披麻皴"笔法写江南山水。设色多以浅绛为主，苍茫简远，气格秀雅清新，与吴镇、王蒙、倪瓒并称"元四家"。传世作品有《富春山居图》《天池石壁图》《九峰雪霁图》等。

【作品背景】

《富春山居图》是元代著名书画家黄公望脍炙人口的一幅名作，为六张纸连成的大型长卷水墨画。此画成于至正七年(1347年)，而此时黄公望已年近八旬，是其晚年的力作，在画史上的影响极大。1350年黄公望将此图题款送给好友无用上人。《富春山居图》便有了第一位藏主，从此开始了它在人世间600多年的坎坷历程。明朝成化年间，沈周得到此画之后，将此画送到一位朋友家中请其题跋，却被该朋友儿子偷出去卖掉。后来此图又出现在市上高价出售，性情敦厚宽仁的沈周既难于和朋友计较又无力购买，只得凭记忆背临一卷以慰情思。此画之后又经樊舜、谈志伊、董其昌、吴正志等人收藏。

清顺治年间，宜兴收藏家吴洪裕得此画之后更是珍爱如命。在吴洪裕病危之际，竟在病榻前焚毁《富春山居图》，以为殉葬。幸得其侄子吴静庵趁人不注意而从火中抢出，可惜已被烧断为两截。前半卷被另行装裱，重新定名为《剩山图》，纵31.8厘米，横51.4厘米，一直在民间收藏家手中流转。新中国成立后被大画家、收藏家吴湖帆先生献给浙江省博物馆，被誉为浙江博物馆"镇馆之宝"。后半卷《富春山居图》纵33厘米，横636.9厘米，在抗日战争时期随故宫大批文物南迁，辗转于大后方。新中国成立前夕，随故宫其他重要文物一起被运到台湾，现藏于"台北故宫博物院"。

【作品赏析】

黄公望以长卷的形式，描绘了富春江两岸初秋的秀丽景色。峰峦叠翠，松石挺秀，云山烟树，沙汀村舍，布局疏密有致，变幻无穷。他以清润的笔墨、简远的意境，把浩渺连绵的江南山水表现得淋漓尽致，达到了"山川浑厚，草木华滋"的境界。董其昌称道："展之得三丈许，应接不暇，确给人咫尺千里之感。"这样的山水画，无论整个长卷的布局、笔墨，还是画面在秀润而简远、苍茫而静谧的意境表现上，皆使观者不能不叹为观止。正如清代画家恽南田所说："所作平沙秃峰为之，极苍莽之致。"董其昌还曾说，他在长安看这画时，竟觉得"心脾俱畅"。

这幅山水画长卷的布局由平面向纵深展开，空间显得极其自然，使人感到真实和亲切。顺着画家所展现出的山水丘壑、溪岸平沙、草屋茅舍，从而给观者以"景随人迁，人随景移"的印象，真有一种"人在画中游"的艺术享受。黄公望的笔墨技法继承前贤各家之长，又自有创造。在皴法上主要以"长披麻皴"为主，中锋和侧锋并用，涩而不滞，恰到好处地表现了富春江一带连绵起伏的丘陵地貌。在笔墨线条之上，仅仅施以淡淡的赭色作赋彩，从而使整幅作品显得简洁明快、淡雅脱俗，有一种"清水出芙蓉，天然去雕饰"之妙，突出显示了黄公望精妙高超的笔墨境界和独到的艺术特色，被后世誉为"画中之兰亭"。时至今日，当人们从杭州逆钱塘江而入富阳，满目青山秀水，景色如画，就会自然地联想到黄公望《富春山居图》中之景与两岸景致在形质气度上的神合。由此，我们不得不从心底里赞叹黄公望对自然的认识和把握，以及在笔墨上的高度提炼和概括。总而言之，《富春山居图》是我国绘画史上绝无仅有的一幅鸿篇巨制，是历史留给我们不可多得的弥足珍贵的文化遗产。

<p style="text-align:center">元 黄公望《富春山居图》</p>

16.《葛稚川移居图》

【作者简介】

王蒙(1308—1385),字叔明,号香光居士,元末杰出画家,浙江湖州人。他晚年居黄鹤山(今浙江余杭),故自号黄鹤山樵。王蒙是元初著名画家赵孟頫的外孙,出身书画世家。他工书法,尤擅长画山水,以董源、巨然画法为宗,创"解索皴"和"牛毛皴",自成一家。画面构图纵逸多姿,笔墨繁密松秀,与倪瓒、黄公望、吴镇并称"元四家"。元灭明兴,王蒙曾出任泰安(今属山东)知州厅事,后因与宰相胡惟庸案有牵连而被捕,死于狱中。其传世作品有《葛稚川移居图》《青卞隐居图》《春山读书图》《秋山草堂图》《夏日山居图》等。

【作品赏析】

《葛稚川移居图》为立轴式浅绛山水作品,纸本设色,纵 139.5 厘米,横 58 厘米,现藏于北京故宫博物院。

《葛稚川移居图》描写的是东晋道教学者、著名炼丹家、医药学家葛洪携全家移居广东惠州罗浮山修道炼丹的故事。葛洪(284—364),字稚川,自号抱朴子,晋丹阳郡句容

(今江苏句容县)人，世称小仙翁，著有《神仙传》《抱朴子》《肘后备急方》《西京杂记》等。

元　王蒙《葛稚川移居图》

《葛稚川移居图》展现了葛洪携子侄家人移居时在路上的情景。近景处，古树盘根，藤萝垂挂，郁郁葱葱。林木遮蔽处走出一行人来，正是葛稚川的子侄家人等。有牵牛仆从和骑牛抱婴的老妇人，以及其后随行女眷等，前面还有一个负琴小童正急急赶路，而前面那位牵鹿立于木桥之上的人正是葛洪。他身着道袍，手执羽扇，正回首瞻望落在后面的家人。沿山溪旁的小路而上，前面还有背着行囊前行，以及放下担子歇息、等候主人全家的仆人。中景处，转过一个瀑布，山路蜿蜒而上，半山之中的山道上，一个仆人翘首凝望，似在等候主人的到来。再看远景处，顺着山溪往上看去，一路崇山峻岭，飞瀑流泉，丹柯碧树，溪潭草桥，更于深山之中有草堂屋舍数间，等待已久的家仆正在门口、道中伫立翘望。更远处重山叠嶂，云雾缭绕，体现出罗浮山的深远幽邃，正是道家高士理想的隐居之所。

画卷以全景式构图，但又不像宋代山水画那样突出一个主峰，而是强调众多山形所造成的一种整体气势和气氛。除画面左角空出一小块水面外，其余各处都布满了山石树木，使景致显得格外丰茂华滋，这是王蒙典型的重山叠嶂式构图法。然而此画又与他大部分作品风貌相异，如树干精勾细描，树形复杂多变，树叶全用夹叶法，双勾填色，多以花青、朱膘为主，显得枝丰叶茂，郁郁苍苍。山石用小笔细写，并用墨、青、赭等色反复渲染，墨彩相彰，画断崖用斧劈皴、刮铁皴等皴法，与他常用的披麻皴与解索皴迥异。以上这些

笔法特点，都不同于他惯用的写意或兼工带写。画中人物的描法简洁中见精工，造型头大身小，古拙可爱。在全画布局上，王蒙有意将葛稚川安排在木桥之上，恰好使溪水的空白衬托出其画中主角的特殊地位。从另一个方面，也更能体现出其仙风道骨、脱俗高洁的隐士形象。画面山岩重重，树木茂密，加上回环的流泉，曲折的山径，造成一个幽深宁静、远离尘世的境地，反映了当时士人对于隐居的希求。

入山归隐如同归家，一路的好山好水似乎能使人迷恋尘嚣之心顿失。王蒙正是想通过对古代隐士葛稚川移居罗浮山修道隐居的故事，来为自己身处元末乱世而渴望安宁的心灵找一个远离战乱、宁静祥和的世外桃源。

《葛稚川移居图》(局部)

17.《双鹤图》

【作者简介】

边景昭，字文进，生卒年不详，明代宫廷花鸟画家，沙县(今福建沙县)人。永乐年间(1403—1424)任武英殿待诏，至宣德时仍供奉内廷。他为人旷达洒落，且博学能诗。其画法继承了南宋"院体"工笔重彩的传统，作品工整清丽，笔法细谨，赋色浓艳，高雅富贵，有"花之妖笑，鸟之飞鸣，叶之蕴藉，不但勾勒有笔，其用笔墨无不合宜"之说，是明代院体画家中影响较大的工笔花鸟名家。传世作品有《三友百禽图》《双鹤图》《春禽花木图》。

【作品赏析】

《双鹤图》为立轴式工笔花鸟作品，绢本设色，纵 180 厘米，横 118 厘米，现藏于北京故宫博物院。

图中画一对仙鹤于水边的疏竹间悠闲地散步，姿态优雅，轩昂高洁。其中一只仙鹤垂

首觅食；另一只则单腿独立，转颈回首梳理自己洁白如雪的翎羽，怡然自得。两鹤之间穿插几根翠竹，使构图饱满而错落有致，疏密得当。在远景的处理上，边景昭借鉴了山水画中的"平远"之法，以淡淡的笔墨稍加渲染，描绘出远处的溪流坡岸，从而给人以空旷、淡远、宁静之感。边景昭有意识地描绘出这种明净空旷的优美环境，以及穿插几根清秀高洁、亭亭玉立的修竹，更能体现出两只仙鹤优雅脱俗的姿态。

在绘画技法上，对于两只仙鹤的描绘可谓经典至极。画家以极其工整细致的笔法，将两只仙鹤的神态描绘得栩栩如生。鹤颈部的黑色翎毛以丝毛法一根根剔出，显得毛茸茸，极有质感。鹤身白色的羽毛，一片片都以分染法用白色染成，显得洁白而富有层次。其黑色的尾羽，则是用墨色先勾再分染，恰到好处地表现出仙鹤羽毛的质感。仙鹤的腿更是表现得细腻工整，用笔以点法、勾法以及分染

明　边景昭《双鹤图》

和罩染相结合，充分地表现出仙鹤优美细长的腿部和脚爪的质感。相对来说，对竹子的描绘则显得简单明了，基本以墨线勾勒，再进行分染和罩染而已，但简单并不意味着草率，反倒更使画面工写结合，疏密有度，突出重点，恰到好处。下面的水边坡岸则以简练的线条勾勒，再皴以淡墨，穿插以嫩竹修篁，几片竹叶，显得简练而生动自然。

整体来看，画家以工细的笔法描绘仙鹤的形象，高超的技法使笔触融会于物象之中，仙鹤洁白轻盈的羽毛片片分明，好似浮在画面之上，令观者屏息凝神。仙鹤的头颈与尾羽处则用重墨，再加上鹤顶的一点丹红，格外醒目。全幅设色对比鲜明，整体画风是边景昭的典型风格，承继了五代黄筌以及两宋画院花鸟画的富贵品貌，带有浓郁的宫廷气息。

18.《庐山高图》

【作者简介】

沈周(1427—1509)，字启南，号石田、白石翁，长洲相城(今江苏苏州)人，明代杰出画家，为"吴门四家"(沈周、文徵明、唐寅、仇英)之首，在画史上影响深远。沈周的曾祖父是王蒙的好友，其父沈恒吉，又是书画家杜琼的学生，可以说是极富家学渊源。沈周不应科举，长期醉心于诗文书画，擅长画山水，兼工花鸟画。画山水上宗董源、巨然、李成之法，中年以后师法黄公望，晚年则学习吴镇之法。传世作品有《庐山高图》《京江送别图》《西溪图》等。

【作品赏析】

《庐山高图》为立轴式浅绛山水画作品，纸本，纵193.8厘米，横98.1厘米，现藏于"台北故宫博物院"。

《庐山高图》完成于明代成化丁亥年(1467年)，是沈周41岁时，为祝其老师陈宽(号醒庵)70岁寿庆而作，故运思精微，笔精墨妙，特为杰出。画面上崇山峻岭，层层高

叠，危峰列岫，起伏轩昂，长松巨木，雄伟瑰丽，整体上十分近似于王蒙的笔法和布局。画面底部近景处，一人迎飞瀑远眺，比例虽小；却起着点题的作用。由于沈周极善于虚、实和黑、白的均衡处理，故画面虽饱满却不觉得挤迫窒息。画面上水的空灵、云的浮动，再加上直泻潭底的飞瀑，使密实的构图里有了生动的气韵。整幅画笔墨显得坚实浑厚，景物郁茂，气势宏大，虽笔师法王蒙，但更显清新空灵，融"崇高"的人格理想与壮丽的大自然为一体，也揭示了画家的胸襟。

沈周的山水画以北方画风特有的遒劲、浑厚之气，表现南方山水秀美、凄迷之韵，使南北画风有机融合，又各尽其妙。这一绘画风格的形成不仅在于其"师古能化，自出机杼"，还与其人品、阅历及修养的历练有关。其作品风格的发展大体分为两个阶段，早期以工整细致的"细笔"画风为主，晚期呈现出粗笔放逸的风格特点。《庐山高图》可以说是两种风格兼具的代表作，也是他作品风格转型时期的代表之作。

纵观整幅作品，在近于王蒙繁密的笔墨中展现了想象中庐山的雄伟。同时，因庐山上有著名的五老峰，沈周正是借万古长青的五老峰来祝贺老师的寿诞，这也开创了以山水画象征人品的表现手法。这的确是沈周中年以后山水作品中难得的一幅经典传世之作。

明 沈周《庐山高图》

19.《残荷鹰鹭图》

【作者简介】

吕纪(1429—1505)，字廷振，号乐愚，明代画家，鄞县(今浙江省宁波市)人。以花鸟画著称，明弘治年间曾供事仁智殿，为宫廷画家。初学边景昭工笔法，亦受林良水墨法影响，后临仿唐宋诸家名迹，遂自成一体，独步当代。其花鸟画风呈两种面貌，一类为工笔重彩类，精工富丽，多绘凤鹤、孔雀、鸳鸯之类，杂以浓郁花树坡石，画面灿烂；另一类为水墨写意画，粗笔挥洒，简练奔放，接近林良的风格。他的花鸟画风在当时宫廷内外影响甚大，继承者不乏其人，与边景昭同为明代院体花鸟画中复古派的代表画家。其代表作品有《榴花双莺图》《新春双雉图》《桂菊山禽图》《残荷鹰鹭图》《秋鹭芙蓉图》等。

【作品赏析】

《残荷鹰鹭图》为立轴式小写意花鸟作品，绢本水墨，淡设色，纵190厘米，横105厘米，现藏于北京故宫博物院。

吕纪所描绘的是鹰击白鹭的场景。荷塘残叶，飒飒秋风，一只苍鹰从画面左上方盘

旋，急转而下，锐利的鹰眼正凶狠地盯着一只仓皇逃命的白鹭，仿佛刹那间，白鹭就成为苍鹰口中之猎物。画面的下方，白鹭在芦苇与残荷间没命地挥翅拍打，双足奋力后蹬，惊恐万状地拼命奔逃。白鹭下方有两只野鸭似乎刚刚从芦苇丛中游出，其中一只抬头猛然看到天空的雄鹰正扑击而下，惊恐地张嘴鸣叫，似乎在提醒同伴赶快逃命；而另一只野鸭则已经奋力地一头扎进水中潜逃，仅剩半个身子露在水面。野鸭旁的一只残荷干上，有只鹡鸰因猛然见到雄鹰而惊恐地缩颈展尾，竟有些不知所措了。画面右边芦苇间的另一只鹡鸰则收拢双翅，以最快的速度，如离弦之箭一般射向芦苇深处。在画面气氛的具体表现上，画家以苍鹰搏击白鹭为全画的焦点，将野鸭和鹡鸰等仓皇逃命的禽鸟巧妙地安排在一起，加之因苍鹰盘旋搏击而产生的强大气流，使残荷、芦苇、莲蓬等迎风剧烈地飘摆，十分逼真地描绘出白鹭遭受苍鹰袭击时的慌乱情景，更能给观者一种激动、紧张、秋风猎猎的肃杀之气。

明 吕纪《残荷鹰鹭图》

在构图的安排上，画家以苍鹰搏击白鹭为全画的矛盾中心，取左上方向右下运动之势，从而给人一种极强的动感和视觉冲击力。在景物的具体用笔及用墨上，苍鹰的描绘最为仔细，鹰的利嘴和眼睛都用细笔勾勒渲染，身上的羽毛则以浓淡墨笔写出，一丝不苟；白鹭主要以淡墨勾出，再用白粉分染而成，腿部则是以中锋用笔直接写出；其他野鸭及鹡鸰的笔法和画鹰笔法基本一致，粗放却不失严谨。荷干主要以中锋写之，劲挺而富于弹性。荷叶以浓淡相间的水墨，勾染结合，先以湿笔画出叶形，再用中锋勾茎，挥写自然，灵气四动，恰到好处地表现出风中残荷的摇曳婆娑之姿。画芦苇则中侧锋并用，墨色的浓淡变化，枯润有致。芦花则用淡墨碎笔点成，虚实相间，层次分明。

纵观整个画面，吕纪用笔简练明快，墨气淋漓，画面安排疏密有致，主题突出，情节紧张刺激，特别是在画面细节的把握上，可以说是细致入微，活灵活现，体现出作者深入生活、细心观察客观事物的精神。总之，这幅《残荷鹰鹭图》是吕纪作品中很有代表性的佳作之一，更是我国传世名画中的不朽经典，值得后人认真学习和研究。

20. 《孟蜀宫伎图》

【作者简介】

唐寅(1470—1524)，字伯虎，一字子畏，号六如居士，又号桃花庵主，晚年信佛，有六如居士等别号，江苏苏州人。弘治十一年(1498 年)解元，后因科场舞弊案受牵连而放弃功名，专以卖画为生。时与徐祯卿、祝允明、文徵明切磋文艺，号"吴中四才子"。由于仕途不得志，心情抑郁，故纵情声色和书画，曾自刻印章"江南第一风流才子"。他博学多

能，吟诗作曲，能书善画，是我国绘画史上杰出的大画家。唐伯虎人物、山水、花鸟无一不精，尤擅长表现婀娜娉婷的仕女，灵活素净，为明代"院体派"及"吴派"的健将。

【作品背景】

五代十国(约 907—979)后期，四川地区处在后蜀孟昶(史称后主)的统治之下。孟昶即位初年，励精图治，衣着朴素，兴修水利，注重农桑，实行"与民休息"政策，后蜀国势强盛，将北线疆土扩张到长安。但是他在位后期，沉湎酒色，不思国政，朝政十分腐败。生活荒淫，奢侈无度，连夜壶都用珍宝制成，称为七宝溺器。他在蜀地大选美女，充斥后宫。又给自己建水晶宫殿，日夜与后宫妃嫔们笙歌艳舞。后蜀广政三十年(965 年)，北宋大军在大将王全斌的指挥下以两路伐后蜀，孟昶投降，后蜀灭亡。《孟蜀宫伎图》就是唐寅根据五代十国时期后蜀国主孟昶的宫内故事创作而成。

【作品赏析】

唐寅的《孟蜀宫伎图》为立轴式工笔重彩人物画作品，绢本，纵 124.7 厘米，横 63.6 厘米，现藏于北京故宫博物院。

画作以极工整细腻的笔法描绘了后蜀宫内四个盛装宫伎的神情状貌。图中人物衣着华贵，云髻高耸，青丝如墨，面如满月，十指纤细，体态婀娜。从人物衣冠穿戴来看，正面的两位应是地位较高的妃嫔，而背向观者的应是宫中的侍女，正端着酒食向二位妃嫔倒酒。正面右边的蓝衣女子面含微笑看着身旁的同伴，似手拿酒杯，让绿衣侍女倒酒。而左边的红衣女子早已粉面微红，似乎已不胜酒力，在不断地摇手制止，却被蓝衣女子挡住，这一劝一挡之间，两位妃嫔的神态被作者刻画得细致入微，活灵活现。

图中人物衣纹用铁线描和钉头鼠尾描，笔法圆转细劲，柔中有刚，短线抑扬顿挫，富于变化，长线中锋用笔，一气呵成。图中人物设色妍丽，色调的冷暖对比明快而不生硬，颜色温雅明净，浓、淡、冷、暖互相呼应，十分巧妙。这几位宫伎的脸部刻画得也十分细腻，柳眼樱唇，下巴尖俏，同时又以"三白法"将人物额头、鼻梁、下巴部位施以白粉，使画中女子显得秀丽娇柔，粉面含春。当然，这种对美丽女子外貌的描绘，其实已是明代社会的审美要求了。而唐代及其后的五代十国时期，妇女还是以胖为美的，因此从画中也可以看出画家生活时代(明代)的审美特征。

明　唐寅《孟蜀宫伎图》

唐寅在描绘这四位女子时，舍弃了宫廷中的一切华丽背景，只题了一首诗："莲花冠子道人衣，日侍君王宴紫微。花柳不知人已去，年年斗绿与争绯。"诗道出了这幅画的主

题。对于年轻美貌的女人们来说，穿衣打扮本是一件乐事。然而，对这群后宫佳丽来说，却是一种悲剧。因为她们的用心打扮，仅仅是为了满足君王的声色欢娱。可是人毕竟不是红花绿柳，青春易逝，不可能像花柳一般年复一年地斗绿争绯啊！显然，作者是抱着同情的态度来描绘这些后宫女人们的。因此，对于这些后宫嫔妃们来说，她们的命运都由不得自己掌握，这不能不说是一种无奈的悲哀。

21.《梅竹蕉石图》

【作者简介】

徐渭(1521—1593)，初字文清，改字文长，号天池山人、青藤老人、青藤道人、田水月等，明代杰出的书画家、文学家，山阴(今浙江省绍兴)人。徐渭自幼聪慧，文思敏捷，且胸有大志，可惜怀才不遇。早年曾做过浙闽总督胡宗宪的幕僚，参加过嘉靖年间东南沿海的抗倭斗争，后因"胡宗宪案"而癫狂，一生遭遇十分坎坷，以卖诗文、书画糊口，潦倒一生。他中年始学画，继承南宋梁楷的减笔水墨一路以及林良、沈周等写意花卉的画法，故擅长画水墨花卉，用笔放纵恣肆，墨气淋漓，别有风致，自成一家。他自己尤以书法自重，自称"吾书第一、诗二、文三、画四"。正因为徐渭一生怀才不遇，经历坎坷，因而在其大量作品中，我们能充分地感受到画家内心的苦闷。可以说，书法绘画等艺术形式成为他宣泄胸中郁闷的绝好载体，也正是通过其传世书画作品，让我们深切地感受到400多年前这位著名艺术家的坎坷人生。其传世代表作品有《梅竹蕉石图》《墨葡萄图》《黄甲图》《山水人物花鸟册》以及晚年所作《墨花》九段卷等。

【作品赏析】

《梅竹蕉石图》为立轴式大写意花鸟画作品，纸本水墨，纵166厘米，横91厘米，现藏于瑞典的斯德哥尔摩东方博物馆。

打开画卷，首先映入眼帘的是画面左侧的黑色巨石，画家用奔放恣肆的大写意笔法，饱蘸水墨，大胆地涂写泼洒而成。这种占去画面近二分之一的重墨巨石，一方面突出了画面的重心所在；另一方面，我们也能从中感受出画家心中似有无尽的愤懑，欲一吐为快，故而借手中的笔墨汹涌宣泄而出。怪石后面的芭蕉残叶，则以干笔淡墨侧锋写出，笔法劲利，有如刮铁，再以中锋重墨勾出叶筋。这种干淡墨所表现出的枯叶正好与前面的浓墨怪石形成强烈而鲜明的对比。在怪石和芭蕉的掩映缝隙中，露出几枝白梅枝干和双钩翠竹，更显得超凡脱俗，清雅绝伦。在画竹的用笔上，以中锋为主的笔法勾出竹枝和竹叶，劲挺而有力，纵横恣肆，坚韧不屈，恰似作者内心

明　徐渭《梅竹蕉石图》

的写照。

从作品所表现的题材上看，无一不是作者内心情感和性格的真实体现。画家对黑色怪石的描写，就是以石头的坚硬来暗喻自己不屈不挠、坚如磐石的性格，而梅的出现，则表明了此时应是冬春寒冷之季。作为南方所常见的芭蕉，在北方的寒冷季节里必然早已枯叶下垂了，但作者故意表现出芭蕉叶虽残破却坚强地挺立于严寒之中，与梅竹为伍，这也从另一个方面充分地表明作者不畏艰难困苦，如梅竹一般高洁而孤傲的人品性情。我们再看画面右上方作者所题的诗句："冬烂芭蕉春一芽，隔墙似笑老梅花。世间好事谁先得？吃厌鱼儿又拣虾。"由此诗更可看出作者不屈的精神以及他戏谑不羁的性格。总之，管中窥豹，可见一斑，我们仅从这一幅作品中就可以基本了解徐渭人生遭际的坎坷、无奈和悲凉、愤懑的心情，也使我们当代人对古代怀才不遇的知识分子产生了深深的同情。

22. 《授徒图》

【作者简介】

陈洪绶(1598—1652)，字章侯，号老莲，晚号老迟、悔迟，又号悔僧、云门僧等，浙江诸暨人，明末清初绘画、书法、诗文俱佳的艺术大师。陈洪绶祖上为官宦世家，至其父时家道中落。陈洪绶幼年早慧，诗文书法俱佳，曾随蓝瑛学画花鸟，成年后到绍兴蕺山师从著名学者刘宗周，深受其人品学识影响。明朝覆没后，清兵入浙东，陈洪绶避难绍兴云门寺，削发为僧，一年后还俗。晚年学佛参禅，在绍兴、杭州等地卖画为业。他是一位擅长人物、精工花鸟、兼能山水的绘画大师，前人评论他的人物画"力量气局，超拔磊落，在仇(英)、唐(寅)之上"，当代国际学者推尊他为"代表17世纪出现许多有彻底的个人独特风格艺术家之中的第一人"。与当时的北方著名画家崔子忠齐名，号称"南陈北崔"。著有《宝纶堂集》《避乱草》等作品集。其代表作品有《授徒图》《眷秋图》《对镜仕女图》《南生鲁四乐图》等。

【作品赏析】

《授徒图》为立轴式工笔人物画，绢本设色，纵90.4厘米，横46厘米，现藏于美国加州大学美术馆。

图中画一位头戴儒冠的学士据案而坐，其面前太湖石案上放置一把装在锦套中的古琴，另外还有书籍、茶壶、杯等物。学士坐于枯木雕成的藤垫椅上，上身略微前倾，手执如意，默默注视着石案对面的两位女弟子，似有所思。二位弟子坐于圆凳之上，一位红衣女子正低头仔细地凝视着石案上的竹石作品，其身旁的青衣女子一边往

明 陈洪绶《授徒图》

瓶中插着梅花，一边侧头微笑着看着其身旁的女伴。此图表现的是学士向其女弟子传授技艺的情景，这或许就是陈洪绶自己生活的真实写照。整个画面完全呈现出一种安静、肃穆的气氛，给人以宁静、祥和之气。

陈洪绶在这幅画面的构图布局上，可谓匠心独运。在画面人物和景物的描绘上，以十分简洁生动的笔法仅仅描绘出必要的三位人物以及石案、椅、凳等用具，而背景则一片空白，计白当黑，不画背景而更能给人以一种空明、通透、安静祥和之感。画中人物的"密"与背景的"疏"形成强烈的对比，从而使人物的形象更加突出和真实，产生了很强的视觉效果。在人物的用线上，陈洪绶上承东晋顾恺之的高古游丝描笔法，以篆书的中锋用笔写出，线条细劲有力，圆转生动，柔中有刚，苍劲高古，意味隽永。人物形象略显夸张，但传神生动。顾恺之说的"传神写照，正在阿堵中"，我们从此画的人物眼神中就能体会出。正面的学士表情肃穆，目光深邃，似乎就能让观者感受出这就是一位满腹经纶的饱学之士，正在细心地教导自己的学生。而其对面的两位女学生，一位细心看画，另一位在旁插花微笑，一动一静，而那位微笑的女子在不经意间也稍稍打破了画面中过于严肃的气氛，可谓恰到好处，妙趣横生。在着色上，除了太湖石案和人物须发以墨分染之外，人物服饰也仅以淡色略加分染。而石案上装古琴的锦囊以及红色的漆盒、人物的红衣带等，稍加红色渲染，从而有了营造画面色彩氛围的作用。

整体而言，这幅作品笔法细腻，色调淡雅，人物造型高古，突出反映了陈洪绶绘画艺术的典型特点，不失为其代表作之一。

23.《游华阳山图》

【作者简介】

石涛(约1642—约1708)，本名朱若极，字石涛，出家为僧后，更名原济，自称苦瓜和尚，他的别号很多，还有大涤子、靖江后人、清湘老人，晚号瞎尊者、零丁老人等，清初画家。明朝末年靖江王朱亨嘉之子，广西全州人。石涛擅长画花果竹石，兼工人物，尤其擅长画山水，为"清初四僧"(石涛、髡残、渐江、八大山人)之一。其画论《苦瓜和尚画语录》思想深邃，词句诘聱难懂，对后世画论及画风影响极大。石涛既有国破家亡之痛，又两次跪迎康熙皇帝，并与清王朝上层人物多有往来，内心充满矛盾。虽号称出生于帝王胄裔，其实明亡之时他不过是3岁孩童，因此，他的出家更多的只是一种政治姿态。石涛的性格中充满了不安和躁动的因素，因而他身处佛门却心向红尘。其传世代表作品有《游华阳山图》《春江垂钓图》《西园雅集图》《黄山八胜图》等。

【作品赏析】

《游华阳山图》为立轴式浅绛山水作品，纸本，设色，纵239.6厘米，横102.3厘米，现收藏在上海

清 石涛《游华阳山图》

博物馆。

石涛以苍劲老辣的笔法，充满激情地描绘了华阳山苍茫俊秀的雄姿。石涛在整幅作品的构图安排上，以右下角向上斜出的巨石压阵，苍松如虬龙般盘曲挺立，气冲霄汉，松干如苍龙之臂，横斜前伸。其后穿插以繁茂杂树，枝繁叶茂，郁郁葱葱，在整幅作品中有承上启下，且稳定画面重心之作用。巨石树林掩映之中，露出几间房舍长廊，迂回盘桓。右下角处一条小路曲径通幽，似通过层峦叠嶂和白云缭绕中弯曲的山间小路而直达半山腰处的屋舍。半山屋舍之中，有隐士对坐品茶谈笑，远山处瀑布流泉，飞鸣而下，从半山屋舍下穿流而过。在中景山腰的另一端，露出楼观一角，正是"深山藏古寺"，似乎时时传出古刹钟鸣之声。往上再看，远山高耸，似与天接，若隐若现在茫茫云雾之中。在笔墨方面，石涛以篆籀之泼辣笔法，中侧锋并用，写出高山大石，巨松如铁。在山石的皴法上，兼有荷叶皴与折带皴，用墨浓淡相宜，虚实相生，可谓笔精墨妙，恰到好处。在用色上，主要以浅绛设色，淡雅中见沉厚。巨松后的夹叶以朱红色点染，正好使以墨色为主的画面显得绚丽而生动。

总之，通观全画，我们不得不被石涛如椽之巨笔所描绘出的华阳山秀美之景所吸引，在欣赏作品的同时，我们的思绪也逐渐随着画中之景徜徉，仿佛置身于画家所创造出的大好河山中。

24.《国香春霁图》

【作者简介】

恽寿平(1633—1690)，初名格，字寿平，又字正叔，号南田，又号白云外史、云溪外史等，江苏武进(今常州)人，清初著名画家。恽寿平早年向伯父恽向(明末山水画家)学画山水，取法"元四家"，并上溯董源、巨然。中年以后转为以画花卉禽鸟为主，吸取北宋徐崇嗣画法而创"没骨法"，为"常州画派"的创始人，与"四王"(王时敏、王原祁、王鉴、王翚)和吴历并称"清初六大家"。他又善诗文和书法，诗被誉为"毗陵六逸"之冠，书法主要学褚遂良而自成一体，被称为"恽体"。故而，其诗、书、画有"南田三绝"之誉。其传世作品较多，代表作有《芍药湖石图》《国香春霁图》《秋芳图》《秋艳图》《松梅水仙图》等。

【作品赏析】

《国香春霁图》为立轴式工笔没骨花鸟作品，绢本设色，纵103厘米，横51厘米，现藏于南京博物院。

恽寿平一生画了很多大幅牡丹作品，且多题名《国香春霁图》，此幅作品堪称其中之代表作。周敦颐在其《爱莲说》中言"牡丹，画之富贵者也"。在我国传统文化中，正因为牡丹有富贵之喻，因而历代画家都热衷于将其作为绘画的题材。而恽寿平的这幅牡丹作品，应该说在画法上大异于其他画家的工笔画作品，主要就是因为恽寿平的花鸟画法为其所独创的"没骨法"。以这幅作品来说，此图中的牡丹在着色之前并不用勾线，而是直接用相应的颜色分染或渲染而成。以"没骨法"画花头，特别是浅色或白色花头，因没有墨线勾勒而直接分染，因此其花头更显得粉嫩鲜活，娇艳欲滴。画牡丹叶子时，叶的正面先用淡墨或花青色分染，叶背以淡赭石分染，待颜色晾干之后，再以墨色勾勒叶脉。花枝则以淡汁绿中锋写出，干后再以胭脂色勾勒，使花枝柔中有刚，富于弹性。牡丹老干以赭

石调少许淡墨，中侧锋并用写出，很好地表现出老干的质感。

在牡丹花的下方，画家以浓淡相宜的笔墨，以侧锋笔法写出两三块棱角分明的磐石，石头缝隙之中露出几竿翠竹。如此，一方面以磐石之分量而使画面有一个重心，从而使画面显得更加稳重；另一方面，石头与翠竹也象征着人品的高洁和坚强，与牡丹相映成趣。在对牡丹花细节的描绘上，花枝上方所露出的一枝嫩芽，画家以淡朱砂写出，再以胭脂勾勒叶脉。仅此一处，就体现出作者对自然物象的细心观察和写照，可谓生动自然，妙不可言。

整体而言，本幅作品充分展示了恽寿平"没骨"花卉的技法特点，将盛开或含苞待放的牡丹表现得娉婷摇曳、婀娜多姿、笔致俊逸、意境幽淡，毫无一点匠气和俗气。晚清画家秦祖永评曰："比之天仙化人，不食人间烟火，列为逸品。"

25.《荷花双禽图》

【作者简介】

清　恽寿平《国香春霁图》

朱耷(约 1626—1705)，即八大山人，江西南昌人，为朱元璋之子宁献王朱权九世孙，明末清初画家、书法家，为清初画坛"四僧"之一。明灭亡后，国毁家亡，心情悲愤，落发为僧，法名传綮，字刃庵，又用过雪个、个山、个山驴、驴屋等号，后又由僧入道，晚年取八大山人号并一直用到去世。他一生对明朝念念不忘，以明遗民自居，不肯与清合作。他的作品往往以象征手法抒写心意，如画鱼、鸭、鸟等，皆以白眼向天，充满倔强、孤愤之气。这样的形象，正是朱耷自我心态的写照，更表达了对旧王朝的眷恋之情。他的山水画，多取荒寒萧疏之景，剩山残水，笔墨淋漓，可谓"墨点无多泪点多，山河仍为旧山河"。朱耷笔墨特点以放任恣纵见长，苍劲圆秀，清逸横生。章法结构不落俗套，在不完整中求完整，其独具特色的笔墨意境对后世绘画产生了极大的影响。其传世作品很多，其中写意花鸟画的代表作品有《仙洲双鹤图》《荷鸭图》《枯木寒鸦图》《荷花芦雁图》《荷花双禽图》《墨荷图》《鱼鸭图》等。

【作品赏析】

《荷花双禽图》为立轴式大写意花鸟作品，绫本水墨，纵 171 厘米，横 47 厘米，现藏于天津艺术博物馆。

这幅《荷花双禽图》可以说是八大山人的代表作之一，以大写意水墨写成。从笔墨上看，画家以奔放纵恣、浓淡兼施的大笔饱蘸水墨，侧锋挥写出三四片宽大的荷叶，再以中锋自上而下一笔写出修长的荷干。画面下方的荷池中，黑色的石头从右下角横斜而出，画

家用浓重的笔墨勾皴结合，点染而出，墨气淋漓，富有石头的质感和稳重感。两只小鸟相对立于石头上，一只单足静立，似有所思；另一只缩颈闭目，似乎在休憩。两只小鸟的用笔用墨虽极其精简，却是画尽意在，神态生动。

从画面构图上看，画家以大片的荷叶遮蔽了画面上方的天空，从而产生一种自上而下的重压之势，在心理上给人以压抑和沉重感，特别是画面正中上方的浓墨荷叶，更加深了这种密不透风的窒息感觉。而处于画面下方石头上的两只孤零零的小鸟，似乎对这种压抑而沉重的氛围已经无能为力，只能无助而绝望地呆立于大石之上。画家刻意营造出这种压抑、沉重和孤寂的氛围，就是借此来表达其内心深处对国破家亡却无力回天的无奈和其心中那种孤独、寂寞之情。

在画面的左上角，朱耷署名"八大山人"，但我们仔细分析就能看出，朱耷故意将"八大"和"山人"连写。前二字看似一个"哭"字，又似"笑"字，而后二字连起来像"之"字。这样连起来看就是"哭之"或"笑之"，正是表达了作者内心不知是该哭还是该笑，即哭笑不得之意。

纵观朱耷的大部分写意花鸟作品，大都以这种题材来表现作为明末清初遗民们这种痛苦、孤寂、无奈的心情。

26. 王翚《夏五吟梅图》

【作者简介】

王翚(1632—1717)，字石谷，号耕烟散人、剑门樵客、乌目山人等，江苏常熟人，清代著名画家。王翚与王时敏、王鉴、王原祁被并称为"四王"，其画笔墨功底深厚，长于摹古，几可乱真，但又能不为成法所囿，部分作品富有写生意趣，构图多变，勾勒皴擦渲染得

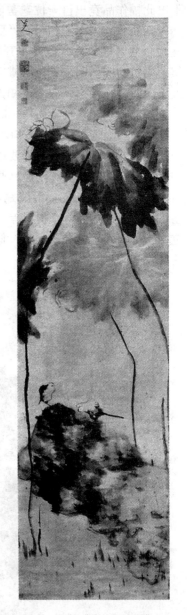

清 朱耷《荷花双禽图》

法，格调明快，在"四王"中比较突出。其画在清代极负盛名，被视为画之正宗，追随者甚众，因他为常熟人，常熟有虞山，故后人将其称为"虞山派"。有《康熙南巡图》(与杨晋等人合作)、《夏五吟梅图》《秋山萧寺图》《虞山枫林图》《秋树昏鸦图》《芳洲图》等传世。

【作品赏析】

《夏五吟梅图》为立轴式，纸本水墨，浅绛设色的山水作品，纵 91 厘米，横 60.4 厘米，现藏于北京故宫博物院。

此图画成时王翚已是 82 岁高龄，然而从其画面用线的严谨和细致入微，我们丝毫看

不出此幅作品竟出自一位耄耋老人之手。

画面右上方作者自题："夏五吟梅图，芳洲先生旧居，儒溪有亭曰碧芳，颇擅林木之胜。亭前老梅一株，五月花开特盛，一时名流咸赋诗纪之。此辛丑间事也，距今五十余年。属予补图，因志其概。傅向日旧观，恍然心目，亦一佳话也。康熙甲午五月，耕烟散人王翚识。"由题款内容可知，王翚画这幅作品是应好友之嘱，回忆50多年前在儒溪边碧芳亭的一次文人雅集而作。时至仲夏五月，山中却异常清凉，竟有老梅一株夏月开花，引得众文人墨客竞相前来赏梅吟诗。

画家在构图安排上，主要以表现和突出近景为主，而亭舍之后的远景则完全省略更能突出眼前景色的优美和明净。画面下方儒溪小桥上，一位执杖老者在眺望着远方，似被这山中幽静的美景所陶醉而踟蹰不前。溪流两岸，长松挺立，铁干横斜，如虬龙般斜伸而出，松叶苍翠如盖，杂树参差，梅竹相应，郁郁葱葱，一派生机勃勃之景。碧芳亭上，一位文士抱膝而坐，神态宛然，似乎正在悠然欣赏眼前美景，以写诗填词来表现对眼前美景的赞叹之情。

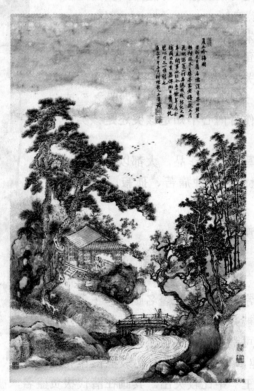

清 王翚《夏五吟梅图》

在用笔方面，作者以俊秀细腻的笔法，十分细致地勾画出山石树木溪流木桥等景物。画溪流用线细劲而流畅，生动地表现出流水的动势，似乎给人以潺潺水声之感。两岸坡地上绿草如茵，用笔益见老辣细密，一丝不苟。松树枝干勾皴相结合，最后再以赭色轻染，愈发体现出老松劲挺之姿。杂树以细笔勾写树干，以夹叶或点叶法仔细画出，最后再用草绿色点染树叶，愈发显得郁郁苍苍，自有一种山中清凉之气。

纵观此幅作品，画家笔力老练纯熟，画风细润明快，融合了众家笔法之长。构图布景

别出心裁，景物的配置自然写实，更显示出画家胸有成竹、游刃有余的笔墨气度，实属王翚晚年经典之作。

27.《木叶丹黄图》

【作者简介】

龚贤(1618—1689)，又名岂贤，字半千，号野遗、柴丈人，清初画家，江苏昆山人。工诗文、行草，擅长画山水，自成一体。明末战乱时外出漂泊流离，入清隐居不出，居南京清凉山，卖画课徒，生活清苦，是位既注重传统笔墨又注重师法造化的山水画家，师法董源、巨然，并借鉴吴镇及沈周等人的笔墨风韵，同时结合自己对自然山水的观察和感受，从而形成了浑朴中见秀逸的积墨法。龚贤为"金陵八家"(樊圻、高岑、邹喆、吴宏、叶欣、胡慥、谢荪)之首，著有《香草堂集》，传世作品有《木叶丹黄图》《溪山无尽图》《厦山过雨图》《千岩万壑图》等。

【作品赏析】

《木叶丹黄图》为纸本水墨山水画作品，纵 99.5 厘米，横 65 厘米，现藏于上海博物馆。

此幅作品为龚贤 68 岁时所作，写雨后秋山疏林景色。在构图的安排上，龚贤以平远为主。画面下方近景处，乱石与杂树丛生。在坡脚丛林的掩映之中，一片浅滩低坡，疏林之间露出茅屋数间。茅屋旁边的溪流呈"S"形蜿蜒曲折向左上方延伸而去。溪流右岸，山坡高低起伏，巨石嶙峋，远处山岭逶迤，若隐若现。整个画面布局以留白所表现出的弯曲溪流作穿插，从而巧妙地分割出画面的近景和远景的层次虚实关系，使整个画面实中有虚，虚中有实，虚实相生，富于节奏，层次分明，疏林山岭，意境疏旷。在用笔用墨上，龚贤所画的山石结构及皴法有董源和巨然的笔法韵味。他以干墨层层皴擦，沉雄浑厚。有些石头用浓墨勾勒、皴擦，以表现山石的阴阳和虚实。近树枝干以拙涩笔法写出，兼以干墨层层皴擦，再以焦墨勾勒，反复皴擦的结果使画面出现了一种别致的浓郁苍秀之风。

左上作者自题诗一首及落款："木叶丹黄何处边，楼头高望即神仙。玉京咫尺才相问，天末风声泛管弦。乙丑霜寒日，半亩龚贤画并题。"另有清代名臣高士奇题诗："石骨峻嶒雨后山，秋溪寒溜响潺潺。竹松三径嫌多事，爱此疏林屋两间。"

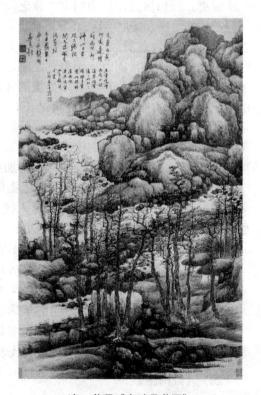

清 龚贤《木叶丹黄图》

28.《寒酸尉像》

【作者简介】

任颐(1840—1895),初名润,字小楼,后改名颐,字伯年,浙江山阴(今绍兴)人。任颐从小跟随其父任淞云学习写真(画肖像),后来又跟随任熊、任熏学画,长期寄寓上海,以卖画为生。他擅长画肖像、人物以及花鸟画。其画风受明末陈洪绶及清末任熊影响而又有所创新,笔法生动,色调明快,构图新颖,"四任"(任熊、任熏、任颐、任预)之中成就最为突出,是"海派"画家中的佼佼者。其作品无论人物、花鸟,还是山水传世极多,代表作品有《群贤祝寿图》《寒酸尉像》《和合二仙图》《双吉图》《有凤来仪图》《百寿图》等。

【作品赏析】

《寒酸尉像》作品为立轴式写意人物画作品,纸本设色,纵164.2厘米,横77.6厘米,现藏于浙江省博物馆。

任颐曾多次为吴昌硕画像,有《无青亭四十岁小影》《蕉阴纳凉图》和《寒酸尉像》等,形态各不相同,而此幅作品最为精彩传神。此图作于清光绪十四年(1888年),吴昌硕时年48岁,时任清朝晚期上海的一小官吏。时值盛夏,日中归来,疲乏闷热至极,又不得不强打精神。任伯年近50岁,恰逢其归,触动画思,当即挥毫为之写照。任伯年作此《寒酸尉像》时,正是吴昌硕非常困窘且不得志之时,因此也体现了作为其师友的任伯年对其窘困处境的体恤之情。画中吴昌硕全套官服立于赤日炎炎之下,头戴红樱凉帽,足蹬高底靴,身穿葵黄色长袍,外罩黑马褂,马蹄袖交拱胸前,凝视端正,仪态矜持而又寒酸,其状可哂。任伯年以淡笔草草勾写面部,略加皴染而形神毕现,栩栩如生。马褂长袍直接用色墨即兴随手写来,巧妙地把花卉没骨法融会于写意人物画之中,墨色浓淡相宜,色中见笔而气韵生动,别具一格。通幅作品一气呵成,表现出任伯年高超的艺术才华。

"没骨法"最早用于较工细的花鸟画,两宋、元、明,到清初恽南田时已经很成熟了,但是很少有人把这种方法用到人物画中。任伯年为吴昌硕画的《寒酸尉像》,在人物写意画中巧妙地参以"没骨法",使整幅作品笔墨生动自然,人物表情传神生动,不愧为其人物画之经典代表作之一。

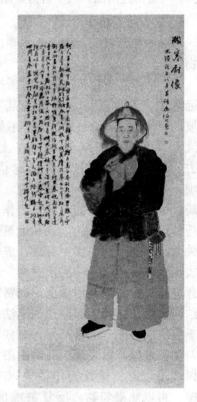

清 任颐《寒酸尉像》

29.《红梅图》

【作者简介】

吴昌硕(1844—1927),初名俊,又名俊卿,字昌硕,又署仓石、苍石,多别号,常见者有仓硕、老苍、老缶、苦铁、大聋、石尊者等,浙江(今湖州市安吉县)人。吴昌硕是晚

清著名花鸟画家、书法家、篆刻家，杭州"西泠印社"首任社长。吴昌硕的书画艺术首先是从书法入手的，他擅长写金文及石鼓文，精于篆刻。吴昌硕 30 岁左右开始学画，能以金石篆籀笔法融入画法，并兼取徐渭、朱耷、石涛、李鳝、赵之谦等诸家之长，其作品雄健古拙，独创新意。他对用笔、施墨、敷彩、题款、钤印等的轻重疏密，匠心独运，配合得宜。吴昌硕在艺术上善于广收博取，诗、书、画、印并进，至其晚年，书画风格更为突出，其篆刻、书法、绘画三艺精绝，声名大振，被公推为艺坛泰斗，成为"后海派"艺术的开山代表，近代中国艺坛承前启后的一代巨匠，艺术风格在我国和日本均有极大的影响。其传世作品较多，有《红梅图》《紫藤图》《杞菊延年》《泥盆菊草图》《牡丹图》《牡丹水仙图》《大富贵》等。

【作品赏析】

此幅《红梅图》为立轴式写意花鸟作品，绢本水墨设色，纵 172.6 厘米，横 95.2 厘米，现藏于南京博物院。

吴昌硕一生所画梅花极多，有白梅、红梅、绿梅等，而此幅《红梅图》可以说是其众多梅花作品的代表作之一。

此图中写红梅迎春之景，几枝红梅老干从右下方山石后斜身而出，纵逸繁复，横竖交杂。左下方一树枯梅向上伸展，被右侧花团锦簇的红梅包裹，密不透风，显得生机无限。吴昌硕以其擅长的金石书法融入画法之中，梅花枝干以篆籀笔法写出，显得苍劲有力，盘曲如铁。右侧梅干浓墨重彩，下笔如锥画沙，力透纸背；侧锋枯笔写干，有如刮铁，苍劲雄健；左侧枯干老梅以淡墨侧锋写出，虽淡而不乏苍劲古拙，与右边的浓墨枝干形成鲜明的笔墨对比。梅花以朱红点出，浓淡有致、花姿俯仰摇曳、变化万千、婀娜多姿。花蕊再以浓干墨勾点而出，更显得红梅璀璨夺目、熠熠生辉。

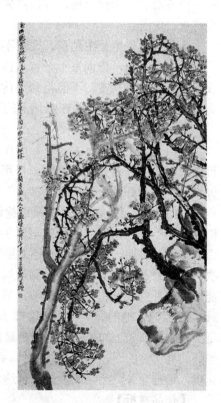

清　吴昌硕《红梅图》

在构图安排上，画面整体布置疏密有致，特别是右上方的梅花，花团锦簇，密不透风，而右下方及左上方故意留出少许空白，进而形成强烈的疏密对比，可谓疏可走马。由于画面整体上向右侧倾斜，故而在题款的安排上，吴昌硕以长款的形式将诗自画面左上方题下来，不但使画面显得疏密有致，而且在整体的构图上也显得十分均衡。总体而言，此幅红梅作品无疑是吴昌硕梅花代表作之一，具有极高的艺术价值和欣赏价值。

30.《虾》

【作者简介】

齐白石(1864—1957)，湖南湘潭人，名璜，字萍生，号白石，遂以齐白石名世，并有

借山翁、寄萍堂主人、三百石印富翁、百树梨花主人等大量笔名与自号，中国画艺术大师，世界文化名人。齐白石绘画师法徐渭、朱耷、石涛、吴昌硕等，形成其独特的大写意国画风格，开"红花墨叶"一派，主张绘画艺术"妙在似与不似之间"。他的笔下题材广泛，开前人从未涉猎之领域，无论画瓜果菜蔬、花鸟虫鱼，或工或写，或兼工带写，笔法章法变化万千，殊为妙绝。又兼及人物、山水，情趣横生，名重一时，与吴昌硕共享"南吴北齐"之誉。齐白石先生以其纯朴的民间艺术风格与传统的文人画风相融合，达到了中国现代花鸟画最高峰。其诗、书、画、印可谓样样精通，成就突出，被称为"四绝"。

1956年6月张大千曾去拜访毕加索，毕加索搬出一捆画来，张大千一幅一幅仔细欣赏，发现没有一幅是毕加索自己的真品，全是临齐白石的画。看完后，毕加索对他说："齐白石真是你们东方了不起的一位画家！……中国画师神奇呀！齐先生水墨画的鱼儿没有上色，却使人看到长河与游鱼。那墨竹与兰花更是我不能画的。"他还对张大千说："谈到艺术，第一是你们的艺术，你们中国的艺术……，我最不懂的，就是你们中国人为什么要跑到巴黎来学艺术？"作为西方一位颇具影响力的绘画大师，竟能这样由衷地赞叹和评价齐白石，由此可见，齐白石先生在中国画艺术上所取得的伟大成就的确非同一般，并将永载史册。

齐白石老先生一生勤奋、砚耕不辍、自食其力、品行高洁，尤具民族气节。其留下的画作近三万余幅，诗词三千余首，自述及其他文稿并手迹多卷。他在艺术上所取得的不朽成就，可谓雅俗共赏，不但得到了传统文人阶层的极大赞誉，更是赢得了广大平民百姓的交口称赞，从而确立了他在画坛上的历史性地位。

【作品背景】

齐白石先生一生有关《虾》的作品无数，但或许大家并不明白，所谓"冰冻三尺非一日之寒"，齐白石先生能把虾画得那么好，也是经历了几十年的刻苦练习而成的。齐白石曾说："余画虾数十年始得其神。"他从小生活在湖南湘潭农村，常在水塘边钓虾玩。青年时开始画虾，约40岁后临摹过徐渭、李复堂等明清画家画的虾。63岁时他画虾已很相似，但还不够"活"，便在碗里养了几只长臂虾，置于画案，每日观察，画虾之法亦因之而变。但这时期，他笔下的虾还太重写真，形似而神不足。66岁时，其笔下的虾产生了一次飞跃。虾身有了质感；头、胸前端有了坚实感；腹部节与节若断若连，中部拱起，似乎能蠕动；虾的长臂钳也分出三节，最前端一节较粗，更显有力；虾的后腿由10只减为8只。68岁时，他的虾又一变，腹部小腿少到6只，虾眼由原来的两点变成两横笔，最关键是头、胸的淡墨上加了一笔浓墨更显出白虾躯干的透明。70岁的齐白石又有意删除并不损害虾的真实性的腿，到他78岁时，虾的后腿只有5只。到80岁以后，他所画的虾已臻于化境，形神兼备，栩栩如生，真正达到了炉火纯青的艺术境界。

【作品赏析】

此幅《虾》为立轴式写意作品，纸本水墨。纵68.5厘米，横33.5厘米，现藏于中国美术馆。

这幅作品可以说是齐白石晚年写虾作品中之力作，表现的是群虾游弋、活泼嬉戏之态。

齐白石通过数十年来大量的观察和练习，对虾的各种动态可谓烂熟于心，所以画起来得心应手。画中九只小虾，仅用寥寥几笔深浅浓淡的墨色，就巧妙地表现出群虾活灵活现

的活泼动感。画虾的头部时，白石老人用很淡的湿墨一笔写出，然后再相继用淡墨画出虾的身体、虾钳等部分。而虾的腰部，一笔一节，连续数笔，形成了虾腰节奏的由粗渐细。由于用墨极清极淡，加之中国画水墨和生宣纸所产生的奇妙水墨特效，从而显得虾的整个身体都似乎透明一般，恰似在水中游荡的真实感觉。待前面所画之墨半干时，再以焦墨在头部横写一笔，任其渗化，从而极巧妙地表现出虾头部的硬壳，既富于质感又有透明感，可谓妙不可言。而头部两侧再以焦墨横写出眼睛，浓淡相应，黑而有神，真是画龙点睛，妙到毫颠，其中"似与不似"，一切真是无法用语言来赞美和形容。

虾的一对钳子，同样以非常淡的湿墨写出，有的张牙舞爪，似乎在争抢食物，有的则双钳前伸，似乎在争先恐后地奋力向前游动，而细若游丝的虾须，更增强了群虾在水中的游动感，似乎这虾儿不是在纸上，而是真的在水中游动一般。可事实上，齐白石并没有画一滴水。中国画中这种不画水而有水之感觉，计白当黑，亦幻亦真，这种特殊的笔墨表现意境，是世界上其他任何绘画都无法企及的，是独一无二的绘画表现形式。难怪西班牙的绘画大师毕加索对白石老人的绘画艺术由衷地赞叹，并对中国画艺术佩服得五体投地。

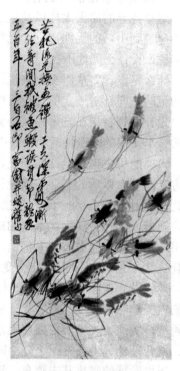

在构图上，齐白石取对角线式，群虾从右上角一起向左下角俯冲而来，从而形成一种极强的动势，似乎整个画面都因之而动，从而更显得虾儿活泼、矫健之态。左上角的空白较多，于是题诗一首："苦把流光换画禅，功夫深处渐天然。等闲我被鱼虾误，负却龙泉五百年。"从齐白石所题诗句，我们也可以体会出其画虾所付出的努力和艰辛，而他所画的《虾》也成为其众多作品中具有代表性的艺术符号之一。

现代 齐白石《虾》

第五章　现代设计艺术欣赏

当早晨第一缕阳光洒进被布置得温馨的房间，你是否意识到自己生活在一个设计的世界里？商场里琳琅满目的各式各样的服饰、玩具、食品，城市街道上来来往往的各种车辆，造型各异的摩天大楼以及生活中衣食住行的各个方面，环顾你的周围，你会发现从大型的建筑到小巧的钥匙，设计已经渗透到我们生活中的每个角落。对于每个生活在现代的人来说，设计已无处不在。

什么是设计？从广义上来说，人类所从事的一切有目的、有计划的创造活动都属于设计的范畴，即针对一定的预设目的而采用的从构想、策划到具体实施的一系列过程。狭义的"设计"则特指在艺术领域内为了某种现实需要，从创意形成到具体方案，再到最终实施的一个完整的创造性活动，其中涉及美学、心理学、工程学、经济学等诸多学科。

人类的历史也是设计的历史，从人类早期萌芽阶段的设计到手工业时期的设计，再到西方工业革命以后的工业前期设计，设计一直伴随着人类社会政治、经济、文化的发展而变化。设计真正作为一门具有独立意义的学科则是到了 20 世纪初。在两次世界大战期间，随着人类社会现代化水平的提高，设计新材料、新技术、新观念的不断涌现，大规模的机械化生产日益影响到人们的现实生活，从而使人们的生活方式和生活需求发生了巨大变化。为了适应这种新的社会变化，设计进入现代主义时期，形成了现代主义的设计理念，现代设计观念的日渐明晰，标志着设计艺术的初步成熟。20 世纪 60 年代之后，随着人们审美趣味的改变，西方设计领域内注重功能理性、单调、冷漠的设计风格受到了时代的挑战，关注人类精神需要、追求设计人性化的后现代主义设计应运而生，出现了解构主义、波普设计、生态设计等多种风格并存的多元化设计思潮。

历史发展的脚步从未停息，设计艺术也同样如此。进入现代社会以来，设计艺术与日新月异的科学技术联系愈加紧密，同时也伴随着现代人的生活方式而不断变更，这些都使现代设计艺术成为一个动态的概念，必将衍生出更多新的内涵和新的艺术形式。

第一节　现代设计艺术概述

一、现代设计艺术的形成与发展

为了更好地了解现代设计艺术的历史形成，让我们来回顾一下它大致走过的几个历史阶段。

1. 早期萌芽阶段的设计

人类的童年阶段经历了一个漫长的探索过程，从直立行走的猿人开始，在同各种自然环境的生存斗争中，人类的祖先就已经开始逐渐萌生了原始的设计意识。为了更好地维持

生存和发展，原始人类开始制造和使用工具，从旧石器时代到新石器时代的转变中，许多形式美的法则(如对称、均衡、变化等)已经被运用到工具的制造上。这些石器不仅易于握持，锋利耐久，具有一定的审美感，而且已经能够根据用途逐渐细分为砍砸器、刮削器、尖状器等各种器形以利于生产劳动。在原始社会晚期又演化出石斧、石刀、石磨盘等种类繁多的生产工具系统(见图 新石器时代的石斧、图新石器时代的石磨盘)。

新石器时代的石斧 　　　　　　　　　　新石器时代的石磨盘

2. 手工业时期的设计

原始社会末期，人类社会完成了第二次社会大分工，手工业和农业逐渐分离，随着铜器、青铜器和铁器的应用，各种手工操作的加工业逐渐增多，在很大程度上促进了制作技术的改进和设计水平的提高。在这一历史时期，无论是古代中国还是古埃及、古两河流域、古希腊罗马文明和文艺复兴时期都创造了大量辉煌灿烂的设计作品，表现出的主要艺术特征为：在设计制作上，主要依靠手工工艺；在材料运用上，则主要集中在金属材料、木质和石质材料上。由于古代各文明之间时间和地域的不同，在交通不便、信息闭塞的古代社会就形成了相对封闭的状况。因此，手工业时期的设计体现着各种文明所特有的古典美学特征和审美风尚，表现出强烈的民族性、地域性和社会各等级之间的差别，也使这一时期的设计艺术作品面貌繁多、异彩纷呈。

1) 古代中国手工业时期的设计艺术

在古代中国，手工业时期的设计最早表现在陶器上(见图 远古陶器)，但是初期的成就主要体现在其后出现的青铜器艺术上。中国奴隶制社会的夏商周时期是青铜器从形成到鼎盛的历史时期。青铜是在原来红铜的基础上加入锡所形成的一种合金，较之红铜具有熔点低和硬度大的特点，便于熔铸和坚固耐久的特性使青铜器的设计制造获得了空前的发展。在当时的奴隶制社会下，青铜器是权力与地位的象征，反映着统治者的宗教信仰和当时的社会变迁。在奴隶制社会向封建社会过渡的春秋战国时期，青铜器一改之前庄严沉重的宗教神秘感，转变成为一种清新活泼的风格(见图 青铜器 莲鹤方壶)，反映着时代变迁时人类的思想解放和对宗教束缚的解脱。

夏商周之后，青铜器曾经长期并广泛存在于中国古代社会的各个历史时期和生活的诸多方面，鎏金技术的出现使青铜器焕发出了新的光彩。一直到清代，鎏金的各种铜器以及延展出来的白铜等器具仍然在人们的日常生活中发挥着重要作用(见图 西汉 鎏金青铜器 长信宫灯)。

远古陶器 青铜器 莲鹤方壶

　　瓷器也是我国手工业时期设计艺术的典型代表。中国真正的瓷器始于东汉时期。到了魏晋南北朝时期，在北方和南方已经分别出现了较为成熟的白瓷和青瓷，人类设计和制造了大量的生活器皿。从隋唐时期开始，瓷器艺术开始进入繁荣阶段，尤其到了宋代，在唐代的基础之上，宋瓷出现了"定、汝、官、哥、均"五大名窑并称于世的现象，官窑和民窑共同推动着中国的瓷器艺术获得了高度发展(见图　宋代　孩儿瓷枕)。之后一直到明清时期，中国的瓷器不断创新发展，又出现了青花瓷、粉彩瓷等多种类型，无论从质地、器形设计还是做工工艺上都反映了古代工匠们高超的技术水平，达到中国瓷器史上的鼎盛时期。

西汉　鎏金青铜器　长信宫灯 宋代　孩儿瓷枕

明清家具也是中国设计艺术史上不朽的篇章，明清家具不仅具有耐久舒适的实用功能，而且兼具典雅美观的审美功能。明清家具以清朝乾隆年间为分界，前期以明式为主，多采用硬木，以黄花梨、紫檀木最为常见。明式家具在结构上采用小结构拼接，使用榫卯。明式家具在造型上注重功能的合理性与多样性，既符合人的生理特点，又凸显富贵典雅，体现着艺术性与实用性的完美结合。另外，明式家具极少用漆，也没有过多的装饰，主要突出木色纹理，体现材质本身的美，形成一种清新雅致、简约明快的风格(见图　明式家具　圈椅)。乾隆朝之后的家具在材料上开始逐渐使用鸡翅木、酸枝木、花梨木等，工艺十分精湛，突出的特点表现为注重装饰，显现出雍容华贵的艺术特征。

在造型设计上，明代设计出了圈椅、四出头官帽椅、圆角柜、大画案等。清代在延续明代家具风格的基础上，又设计出了特有的家具，如红木福寿如意太师椅、紫檀圆凳、钉绣墩等家具。

此外，我国古代手工业时期的设计在交通工具、建筑等领域也出现了许多设计杰作。古代品类繁多的设计作品令人叹为观止，充分反映了我国早期的设计已经全面融入人们的日常生活，并且在社会生活中发挥着重要作用。

明式家具　圈椅

2) 古代西方手工业时期的设计艺术

西方手工业时期的设计主要反映在古埃及文明、古两河流域文明、古希腊罗马文明和欧洲工业革命之前的这一历史阶段。

古埃及是世界四大文明古国之一，受宗教影响极大，因此，古埃及的建筑成就集中体现在神庙和金字塔的建造上。举世闻名的金字塔是古埃及人崇拜永恒观念的一种产物，也是法老的陵墓。古埃及人用超乎寻常的想象力、精确的计算能力和一代代人的血汗最终建造了 80 余座金字塔，平均每块石料重达 2.5 吨，最重的达 30 吨，牢固的金字塔没有黏合剂，完全依靠石块之间相互叠压咬合所产生的力量。金字塔内部设计也很巧妙，不仅有通风设备，而且有符合当代力学原理的内部通道，这种技术令今人都惊叹不已。除了建筑之外，古埃及也出现了青铜工具、陶器和一些琉璃制品，而且，在黄金、象牙、宝石镶嵌等方面的工艺水平也达到了相当的高度(见图　古埃及首饰)。

古埃及首饰

　　古两河流域文明的早期设计主要体现在釉料、琉璃等在建筑上的装饰运用，古巴比伦人用琉璃砖建造了建筑史上的奇迹——空中花园(见图　空中花园复原图)。该花园是一个四角锥体的建设，采用立体叠园手法，在高高的平台上，分层重叠，层层遍植奇花异草。园中设计建造了令人称奇的供水系统，埋设了灌溉用的水源和水管，花园由镶嵌着许多彩色狮子的高墙环绕。这座花园被誉为"世界七大奇迹之一"。另外，古两河流域在军事方面的设计也非常出色，很多武器、马具等军事用具体现出功能与审美的协调统一。

　　古希腊是欧洲文明的摇篮，古希腊人在哲学、数学、建筑、文学、艺术等诸多方面取得了非凡的成就，多学科的高度繁荣也促进了早期设计的快速发展。古希腊的陶器和建筑艺术是设计的两个重要方面。古希腊手工业非常发达，在设计制作中综合运用雕刻、油漆、抛光和镀金等多种工艺技术，制造了很多富于想象力和造型性的生活器皿。陶瓶是古希腊人手工制品的典型代表，古希腊人按照使用功能不同划分出了造型各不相同的陶瓶类型，已经隐约具备了标准化的影子。

空中花园复原图

　　在建筑方面，古希腊人借助山形的变化设计建造了经典的神庙、剧场等公共建筑，其中尤以神庙最能代表那一时期的风貌。希腊建筑遵循一定的数学比例，追求数与数字的和谐。黄金分割律的运用使建筑显现出一种庄重典雅的艺术美感。此外，与雕刻手段紧密结合的独特柱式设计也是古希腊建筑的典型风格，多利安式、爱奥尼式和科林斯式的三种柱式的设计运用体现了古希腊不同时期的审美趣味，也为古希腊建筑赋予了和谐、壮丽、崇高的美(见图　古希腊　帕提侬神庙)。

古希腊　帕提侬神庙

　　古希腊建筑通过它自身的尺度感、体量感、材料的质感以及附属的雕刻艺术给人以强烈的视觉震撼，它的梁柱结构、建筑构件以及特定的组合方式形成了古希腊独有的建筑风格。这些建筑语汇对后来的古罗马建筑乃至整个欧洲的建筑风格都产生了深远的影响，从而成为欧洲建筑艺术的源泉和宝库。

　　古罗马文明延续了古希腊文明的发展成果，生产力水平得到了极大的提高。经济的繁荣也促使生产技术进一步完善，古罗马人改造了很多手工业的制作工艺，创造了很多精良的青铜和玻璃器皿。古罗马人在建筑方面也取得了伟大的成就，他们把火山灰和石子混合起来研制出了混凝土，并且在建筑中大量运用了券拱技术，使建筑艺术打破了很多原有技术的限制，营造出了空间更大的公共建筑，使古代建筑艺术发展到了一个新的高度。

　　古罗马帝国衰落之后，欧洲进入长达一千多年的封建统治时期——中世纪。在这段时间里，基督教会在人们的思想意识和生活中占有绝对的统治地位。因此，这一时期的设计大多都受到宗教的影响，并且很多设计也都是围绕着宗教需要进行的。建筑设计方面以教堂为主，出现了拜占庭式、哥特式等多种风格的建筑样式，其中尤以哥特式建筑为代表。在哥特式建筑中，肋拱、尖券以及玻璃镶嵌画等综合手段的运用表现了建筑形式与宗教精神的统一(见图　哥特式建筑　巴黎圣母院)。这一时期的其他设计，例如，《圣经》印刷、教堂坛祭、挂毯装饰等方面都与宗教有着密切联系，从而形成了欧洲中世纪艺术设计独有的特色。

哥特式建筑　巴黎圣母院

　　中世纪晚期的欧洲，以意大利为中心的资本主义逐渐萌芽，继而兴起了影响深远的文艺复兴运动，这一场思想文化运动揭开了现代欧洲历史的序幕。新出现的人文主义思潮逐渐打破了中世纪的宗教桎梏，人文主义所追求的思想解放和个性自由使设计艺术进入了一个全新的阶段。

　　文艺复兴时期的设计体现了人文主义的时代特征，设计更加注重以人为本位，重视人的思想情感的表达以及优美曲线的运用，并且在对古希腊、古罗马文明的重新认识中汲取古典艺术精华。随着商品经济和工场手工艺业的发展，与商贸相关的行业也出现了多种艺术设计形式，标志设计、团体徽章、商品展示等多种艺术设计形式相继出现。这一时期由于科学研究的进一步发展，也出现了一些工程机械、兵器、运输工具等方面的设计探索(见图　达·芬奇　运输机复原图)。另外，与日常生活相关的家具、餐具、服饰设计等诸多行业也在这一时期逐渐兴盛。

达·芬奇　运输机复原图

　　文艺复兴之后的 17 世纪，欧洲艺术进入巴洛克时代。巴洛克艺术充满着感性与激情，使设计艺术打破了以往庄严、宁静和含蓄的传统，呈现为一种动感、豪华的艺术风格。这种艺术风格广泛渗透于艺术设计的各个领域，如建筑、家具、室内装饰等方面(见图　巴洛克建筑 巴黎歌剧院大厅)。

巴洛克建筑　巴黎歌剧院大厅

18 世纪初，欧洲又兴起洛可可艺术。洛可可艺术形成于法国宫廷，并很快风靡整个欧洲，它是一种纯粹装饰性的风格，更加注重平面上的装饰曲线运用，在当时的室内装饰、家具、陶瓷以及服饰等方面产生了普遍的影响力。华贵高雅的洛可可艺术带有一种享乐主义思想，它的特征是故意破坏艺术上的对称、均衡等规律，追求一种极尽华丽、纤巧和烦琐的感觉。

3. 工业化时期的设计艺术

从 18 世纪后期的英国工业革命开始到 20 世纪初，欧洲的英国、法国、德国等国家先后经历了两次工业革命，实现了从工场手工业向机器大工业的过渡。在这一时期，规模化生产逐渐取代了个体工场的手工业生产，伴随着新能源的开发利用，尤其是蒸汽机的发明改进和后来电力的广泛运用，很多以前依赖人力与手工完成的工作被机械化的批量生产所取代。

欧洲工业革命使人类社会由农业文明走向工业文明，科学技术的发展突飞猛进，各种新技术、新发明层出不穷，并被迅速应用于工业生产，纺织工业、采矿业、冶金业和运输业等方面的种种发明创造推动了人类社会的发展。工业革命使人类社会发生了巨大变革，对涉及人类生活的各个方面产生了空前深刻的影响，这也引起了设计领域的新变化，对设计艺术也产生了重大影响。首先，这一时期工业的高度发展刺激了工业设计的萌生，生产方式的转变使设计由手工业时期的个性化向标准化、一体化的方向发展。其次，由于当时资本主义代表着先进生产力的发展方向，推动了经济的繁荣，改善了人类的生产和生活条件，较之过去，有更多的物质可供使用，成本也较低廉，形成了大众消费。产品生产和商业流通促使与商品有关的很多设计形式出现，比如纺织品、食品、化妆品等的包装和宣传，书籍插图、家具装饰等如雨后春笋般涌现出来。

但这一时期的设计也凸显出工业化时期的设计和人类审美需要之间的矛盾。围绕着这一矛盾问题，西方设计领域经历了工艺美术运动、新艺术运动和芝加哥学派三个发展时期。

1851 年，为了展示工业革命所取得的成就并推动工业的进一步发展，英国政府在伦敦海德公园的"水晶宫"展览馆举办了世界上第一次国际工业博览会，又被称为"水晶宫"国际工业博览会。这次博览会在工业设计史上具有重要意义，它一方面较全面地展示了欧

洲和美国工业发展的成就；另一方面也暴露了工业设计中所存在的各种问题，从反面刺激了设计的改革。展会上的大部分工业产品或者显得粗陋和简单，或者被装饰为哥特式、巴洛克风格等复古纹样，这些现代的工业产品与烦琐雕琢的传统装饰风格在视觉上极不协调，显得不伦不类(见图 水晶宫展览会展品)。当时的一些有识之士意识到了工业生产与艺术的严重脱离，增强工业产品的艺术性已经成为时代的需要。随之，以"现代设计之父"——威廉·莫里斯为首的一些设计师所倡导的工艺美术运动在英国展开，后来又波及欧洲的其他国家和美国。

工艺美术运动针对当时机械生产中技术与艺术分离的问题，提出了明确的设计主张。威廉·莫里斯主张"艺术与设计相结合"的原则，要求艺术家参与到产品的设计中；他还提出艺术和设计为大众服务的理念，体现了现代设计的民主思想；强调手工艺，明确反对机械化批量生产；在装饰上反对矫揉造作的维多利亚风格，提倡哥特式风格，追求自然曲线，讲究朴实简单。工艺美术运动被称为"工业设计的萌芽"，体现着对现代艺术设计进行的深入思考和初步探索，深刻地影响了后来的新艺术运动。

新艺术运动是 19 世纪末 20 世纪初发生在欧洲大陆的设计艺术运动，新艺术运动在法国、比利时、西班牙和德国等国家都取得了很大的成就，后来甚至波及美国。虽然新艺术运动在各国的风格上差异很大，但在设计主张上基本一致。它延续了英国工艺美术运动的思想，主张技术与艺术的统一，追求简洁的造型和流畅的自然曲线，但它反对任何形式的复古主义，竭力摆脱传统样式，主张直接从自然界中寻找艺术灵感，注重自然形式的运用。新艺术运动涉及范围很广，从建筑、家具到书籍插图、服装、玻璃器皿等都呈现出了崭新的设计艺术风格(见图 法国 劳特累克 招贴画)。

新艺术运动的中心在法国，当时在巴黎举行的多届世界博览会促进了运动的发展。新艺术运动探索了产品设计中表面装饰风格的运用，并最终走向追求几何形风格的装饰，越来越贴近工业时代的审美风尚。设计师们注重新材料、新技术条件下的艺术探索，出现了大量采用钢铁材料的设计作品(如举世闻名的巴黎埃菲尔铁塔)。

水晶宫展览会展品

法国 劳特累克 招贴画

在大洋彼岸的美国芝加哥，1871年的一场大火毁掉了市区的大批木结构房屋。市区中心的重建工作吸引了当时的很多建筑师，由此也产生了一个新的设计流派——芝加哥学派。由于美国所受传统文化的影响较少，芝加哥学派立足于现实主义的态度和勇于革新的精神迅速形成了自己的艺术风格。在当时的芝加哥，采用钢铁新材料、高层框架结构建造而成的摩天大楼层出不穷，建筑造型上采用的整开的大玻璃窗和箱式的框架基础形成了独特的建筑风格。芝加哥学派的设计思想突出了功能的主体地位，明确提出"形式服从功能"的观点，在设计中力求摆脱传统艺术的影响，崇尚简洁立面，创造出了符合工业时代精神的艺术风格(见图　路易斯·沙利文　芝加哥马耶百货公司大厦)。

路易斯·沙利文　芝加哥马耶百货公司大厦

4. 现代主义艺术设计时期

现代主义设计从20世纪初开始，在20世纪30年代随着包豪斯的建立达到巅峰，到20世纪60年代逐渐衰落。工业化时期的设计运动虽然发展迅猛，但由于对机械化生产抱有漠视甚至反对的态度，所以并没有真正担当起现代设计的重任，一直到20世纪初德国工业联盟的成立才真正标志着现代设计艺术时期的到来。

1907年，德国工业联盟在穆特修斯的倡导下成立，是一个由工业家、建筑师、艺术家组成的联合体。它是在之前欧洲设计艺术运动的基础上建立的，不仅吸收了设计艺术运动的设计观点和技术进步，而且正确认识到了未来机械化大生产的历史趋势，开始以理性的思考对待批量生产中的设计艺术，形成了新的设计美学观。他们勇于抛弃传统的束缚，围绕功能的中心地位创建新的设计形式，并且更加注重新材料和新技术的运用，主要特征表现为：以几何形体的直线美取代了以前所追求的曲线美；功能良好、简洁明快的造型取代了繁文缛节的工艺装饰；设计更加符合标准化和批量化生产，也更具有平民化特征(见图　彼得·贝伦斯　电水壶设计)。

德国工业联盟的设计主张符合机械化工业生产条件下设计的历史潮流，在工业设计理

艺术欣赏(第3版)

论和实践上都取得了真正意义上的突破，体现着艺术、工业和手工艺三者之间的结合，奠定了现代设计艺术的思想基础。它通过年会、年鉴、展览等形式宣传其设计主张，对于世界范围内的现代设计都产生了巨大影响。

在现代主义设计时期，把现代设计运动的理论和实践推向高峰的是包豪斯的建立。1919 年，著名建筑设计师格罗皮乌斯在魏玛市立美术学校和魏玛市立工艺学校的基础上成立了包豪斯。包豪斯(Bauhaus)意为"建筑之家"，是德国为培养适应工业化生产设计需要而创办的一个新型的设计艺术教育机构，也是在当时德国工业联盟、荷兰风格派、俄国构成主义等设计流派的影响下建立的。包豪斯深受当时欧洲新的艺术思潮和艺术流派的影响。当时十分活跃的现代主义流派，比如表现主义、立体主义、抽象主义和超现实主义等都被引入包豪斯的教学体系中。这些现代主义的代表人物，如康定斯基、蒙可等也都曾在包豪斯授课(见图 康定斯基 抽象作品)。

彼得·贝伦斯 电水壶设计　　　　　　康定斯基 抽象作品

包豪斯经历了三个发展阶段，即魏玛时期、德绍时期和柏林时期。针对大工业生产条件下艺术与技术的严重分离，包豪斯致力于"技术与艺术的统一"，探索全新的设计教育模式，建立了一整套现代设计的教育教学体系，为后来平面设计、产品设计、建筑设计的学科发展奠定了基础，形成了明确的现代主义设计思想，其设计思想主要包括：确立了功能主义的设计原则，指出设计的目的是功能而不是产品；打破艺术与设计的对立状态，促进艺术与设计的和谐统一；主张设计应该为更多的人服务，并且应该遵循客观理性的设计原则。包豪斯所确立的教学方法体系当今仍被使用，它的设计艺术主张开创了面向现代工业的设计方法，消解了长期以来艺术与技术的鸿沟，实现了两者之间的有机结合。

1933 年包豪斯被纳粹关闭之后，其中一部分成员辗转到美国，继续推动现代主义设计思想的传播，并形成了一种席卷全球的国际风格。包豪斯被后人誉为"现代设计的摇篮"，它的产生和发展对现代设计艺术的教育和实践都具有划时代的意义。

现代主义设计在欧洲各个发达国家有着不同的体现。例如在英国，主要体现在工业设计方面，更为注重经济法则和现代感的体现；北欧五国推崇设计的民主色彩，强调细节并注重设计的经济性和实用性(见图 丹麦设计师 潘顿 叠椅设计)；美国设计注重样式，并推出了一种风靡全球的流线型设计风格；意大利设计坚持"实用加美观"的设计原则，融

合了传统工艺和现代思维、现代材料，体现了设计作品的艺术性；日本的现代设计则表现出工艺精细和极富人性化的特点(见图　索尼随身听)。

丹麦设计师　潘顿　叠椅设计　　　　　　　　　索尼随身听

现代主义设计作为一种设计思潮以席卷之势影响了整个西方的设计进程，总体来说，其思想主张可以简单概括为"功能第一，形式第二"。现代主义设计艺术观念发展到 20 世纪 60 年代后，随着人们审美观念的提升，其艺术设计单一、漠然的设计形式又受到了时代发展的挑战，人类开始逐渐改善由于过分追求理性而忽略消费者审美需求的现代设计，于是又出现了所谓的"后现代主义"设计艺术。

5. 后现代主义艺术设计时期

后现代主义是 20 世纪 60 年代产生于西方发达国家的文化思潮，涉及政治、经济、文学、艺术、哲学等领域。科技和理性的极端发展虽然推动了社会的快速发展，但是也加剧了社会内部的各种矛盾，人沦为理性和机器的奴隶，人的主体性丧失，丰富的人性被死板僵化的机械化、统一性所替代，环境的持续恶化也威胁到人类的生存，现代工业文明暴露出越来越多的问题，种种弊端促使人类开始对工业文明所带来的各种负面效应进行重新思考。后现代主义就是对现代主义产生的各种问题的一种批判和反思，它否定了同一性，肯定了差异性，客观地看待文化的相对性，整个社会开始进入一种多元文化观念并存的时代。

反映在设计领域，后现代设计开始逐渐摆脱现代主义统一的设计理念和单一的设计样式，步入多元化和注重个性表达的发展轨道。20 世纪 60 年代，西方发达国家从"二战"的废墟中逐渐走出来之后，社会经济的高度繁荣促进了消费文化的兴起，市场由以前的卖方市场进入买方市场。设计也越来越注重体现个性化和多样性，以此来满足不同消费者的需求，吸引更多的消费者，设计与消费之间的联系愈加紧密，从而直接影响着设计概念的更新。随着科学技术的发展，人体工学、材料学和现代心理学的应用使设计更加符合便利性、舒适性的要求，"以人为本"的设计理念不断得到细化和完善。后现代主义设计在功能形式上否定了理性主义，使设计越来越具有人情味，重新肯定了装饰的存在价值，并且使这些装饰具有特殊的隐喻作用，使人产生人文方面的联想，提升了设计的文化品位。由于人类生活方式的改变，设计观念和设计要求也在不断更新，以适应社会发展和消费者需

求的快速变化。

后现代主义设计模式最早出现在建筑领域,后来迅速扩展至平面设计、产品设计等领域。意大利的"反主流设计"、美国的"波普设计"都是很具代表性的后现代主义设计艺术流派。当今日益流行的"绿色设计""循环设计""组合设计"等都将是未来应用十分广泛的设计探索(见图 波普建筑设计)。

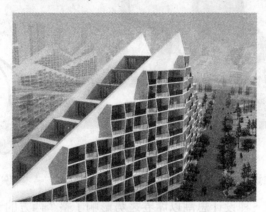

波普建筑设计

后现代主义设计并没有明确的宣言和统一的设计风格,它并不是对现代主义设计的完全抛弃,而是对现代主义设计缺乏人性化、冷漠单一设计风格的一种纠正和补充,表现出现代设计多种风格并存和杂糅的特征。因此,后现代主义设计也可以说是一种多元文化并存和多种设计观念优化过后的综合形态,这也的确体现了后现代主义打破中心论思想,强调人性和差异性的时代精神。

二、现代设计艺术的分类

在人类文明高度发达的今天,设计进入了一个新的发展阶段。现代设计艺术广泛渗透于社会的各个方面,设计领域不断扩展,设计形态不断趋于多样化,设计风格异彩纷呈。从国家重大活动场馆到家居设计,从大型交通工具到微不足道的生活用品,设计使人类的生活更加便利、舒适和丰富多彩(见图 三星手机设计)。现代设计已经成为沟通艺术世界和技术世界的桥梁,它打破了昔日精英艺术与普通百姓生活之间的隔膜,成为物质文明和精神文明的一个结合点,日益深远地影响着现代人的实际生活。对于现代设计的分类,不同的学者按照设计的目的、存在形式、应用领域等进行了不同的分类,反映了各自的观点。其中比较普遍的分类是按照世界构成的三大要素——人、自然、社会进行分类,大致可分为三个领域,即视觉传达设计(通过视觉符号促成人与所属社会之间的信息交流)、产品设计(通过实用产品充当人与自然之间

三星手机设计

的媒介)、环境艺术设计(通过空间环境构建自然和人类社会之间的和谐状态)。

　　值得一提的是，随着现代社会的高速发展和科技的不断进步以及各种新观念和新媒体的介入，现代设计也衍生出越来越多的新内容、新形式，传统的设计分类已难以对设计类型进行清晰的界定。以前传统意义上的平面设计、产品设计与建筑环境设计的界限越来越模糊，设计进入一个全新的跨界(Cross)设计时代。在当今数码技术日新月异的变革推动下，平面设计逐渐突破了先前的维度界限，日益抹平了现实世界与虚拟世界的界限。产品设计也颠覆了工业革命以来产品设计纯粹的商业气息，更加紧密地结合现实生活，积极融入富于人文关怀的生活理念，以满足当今人类多元化、个性化的生活方式，并且不断增强环保意识和人性化发展趋势。建筑环境设计则超越了之前单纯、孤立的空间营造理念，介入城市定位的街区历史、艺术景观、休闲娱乐等为一体的综合性空间营造，成为现代城市语境下的环境艺术设计(见图　跨界设计　SUV 城市越野车)。

跨界设计　SUV 城市越野车

1. 视觉传达设计

　　视觉传达本身是一个很宽泛的概念，它可以包括与造型相关的许多图片、文字及各类有形的视觉形象，所以这里主要是指视觉符号的传达，即以视觉符号为媒介进行的信息传达。视觉传达是从 19 世纪以招贴设计为中心的印刷品设计中发展而来的，所以很长时间以来一直被称为平面设计。

　　视觉传达的功能是较为明确的，主要为现代的商业活动和文化信息的交流服务。视觉传达借助的视觉符号建立在人类社会长期发展所形成的文化积淀的基础之上，这些特定的符号具有约定俗成的特点，较易引起人们的共鸣。视觉传达主要以文字、图形、色彩等为设计的基本元素，围绕相关的精神主旨进行信息的表达与传递。设计师是设计信息的发送者，可以通过具有特定意义的视觉符号来表达自己一定的思想、情感和对事物的客观评价，并借以传递给信息的接受者，从而唤起接受者的心理互动和行为互动。

　　视觉传达是现代设计艺术的一个重要组成部分，它主要包括标志设计、广告设计、包装设计、书籍装帧设计、企业形象设计(CI 设计)和多媒体数字艺术设计等。

1) 标志设计

　　标志设计是一种具有象征意义的图形符号，被广泛运用于现代社会的各个方面。它主

要通过对文字、图形、数字、字母等进行艺术化的处理而形成特定的视觉符号,这些视觉符号必须具有一定的内涵,能够代表某种事物的性质和特征。这些视觉符号虽然大多数形式简洁,但能够以小见大,以少胜多。它能够反映一个团体或机构的整体理念和形象特征,或者代表一个企业的发展历史和市场定位,或者能指示出某种具有识别意义的公共符号,使人们在看到这些符号时会自然产生联想,进而完成思想、情感等各种综合信息的传递与交流(见图 中国联通公司标志设计)。

标志设计主要有三大类:组织机构标志、品牌标志和公共信息标志。前两者又被统称为专用标志。专用标志是团体树立自身形象、表达团体精神的重要构成部分,对于企业而言更是构成品牌效应的必要载体;而公共信息标志则在流动性日益增强的当今社会中具有很现实的意义。标志设计具有几个主要特征:识别性(形象简洁,易于识别)、特异性(形象鲜明,与众不同)、内涵性(体现理念,传递信息)。

2) 广告设计

广告设计是与商业活动紧密相连的一种视觉表现形式,主要通过有计划、有目的的各种媒介运用,采用传达信息、塑造形象、诱导说明的方式,最终达到刺激消费的商业目的。传统意义上的广告设计主要体现在招贴、陈列等形式上。现代科学技术和传媒手段的飞速发展开创了广告设计的新纪元,广告设计开始融入画面、语言、音乐等多种形式,用更加多元化的综合方式传递给消费者更为丰富的信息(见图 申凯 环保公益广告设计)。

中国联通公司标志设计 申凯 环保公益广告设计

广告设计可以借助报纸杂志、海报招贴、仿真模型、电视网络等媒介进行信息传播。广告的策划和创意是设计成功与否的关键因素,包含着设计者对于消费者的市场调查、方向定位和构思形成等过程。现代的广告设计种类繁多,依据其表现形式大体可分为三大类:平面广告、立体广告和多媒体数字广告。平面广告主要包括招贴广告、报纸杂志广告;立体广告主要包括三维模型广告、灯光广告、景物陈设广告等(见图 国外三维模型广告);多媒体数字广告包括影视广告、网页广告和其他的数字显示广告形式。

<div style="text-align:center">国外三维模型广告</div>

3) 包装设计

包装设计是为了保护产品、方便流通和促进销售所进行的结构和外观的艺术设计，它已经成为现代社会商品生产和流通中的一个重要环节。包装设计是在原来包装装潢的基础上发展而来的，最初主要是对产品的外观进行美化。随着现代社会消费市场的变化，包装设计与现代的市场营销、技术革新、生态保护等因素之间的联系愈加紧密，逐渐成为一种集经济、艺术、技术为一体的综合工程。精美的包装也成为提升品牌形象的重要手段，从而在企业产品的生产、宣传、流通中发挥着越来越重要的作用(见图　迪奥包装设计)。

<div style="text-align:center">迪奥包装设计</div>

包装设计需要综合考虑产品的特性、消费群体的定位和销售流通的各种因素，从包装的内部结构、材料选用到文字、图形、色彩等外观版面进行综合设计。优秀的包装设计不仅可以塑造出产品完整的视觉形象，而且可以表达出产品的独特个性，赋予产品特殊的美感，因此更容易获得消费者的青睐。包装设计又可以分为工业包装和商业包装两大类，前者主要用于保护产品，后者则重在促进销售。

4) 书籍装帧设计

人类的历史是通过文字形式书写的，而书籍正是文字重要的承载体，促进了人类文明成果之间的交流与共享。我国古代就已经出现了蝴蝶装、包背装和线装等书籍装帧形式。一

般来说，单纯的文字稿是很难直接同读者见面的，通常要经过书籍装帧形成书籍形态。书籍装帧设计是包括封面设计、版式设计、插图设计、装订工艺等在内的整体工程。成功的书籍装帧设计需要对文稿的主题内容有一个深入准确的把握，其次要对书籍中的各个要素进行研究，包括开本、扉页、书脊、勒口、排版、印刷、装订、封套等在内的多项内容，并且紧扣书稿主题精神进行搭配组合，使之成为一个表里统一的整体，能够体现出书籍本身的意境和精神内涵。

近年来，电脑技术的普及给书籍装帧设计带来了巨大的变化，在设计速度、图像输出质量、排版便利度方面得到了较大的提高，出现了大量的书籍装帧设计方式，但也暴露出了滥用电脑技术而忽视书籍整体精神把握的弊端，减弱了图书的书卷气和文化内涵。这些问题已引起设计师们的反思，他们开始更加致力于书籍装帧中内容与形式的统一。

5) 企业形象设计(CI 设计)

企业形象设计即 CI 设计，CI 是英文 Corporate Identity(字面意思"企业识别")的缩写。企业形象设计是针对企业的经营状况和所处的市场竞争环境，为使企业在竞争中脱颖而出而制定的一系列实施策略。

完整的企业形象设计涵盖三个层面：理念识别(Mind Identity，MI)、行为识别(Behavior Identity，BI)和视觉识别(Visual Identity，VI)，三者相辅相成。其中，理念识别是企业的经营理念、市场定位和发展战略；行为识别是企业主导思想的延伸，体现在具体的机构设立、管理规定、运行机制等方面；视觉识别是塑造企业形象完整的视觉表达系统，它往往创造出具体的视觉符号来表现企业的经营理念和企业文化(见图 王树旺 "云南网"VI 设计)。视觉的企业形象设计主要由基础系统和应用系统两部分组成。基础系统主要包括企业标志、企业标准字、品牌标准色、主要广告语等；应用系统是基础系统的开发运用，主要体现在企业的产品系统、办公系统、包装系统、广告媒体系统、交通系统和服装系统中，通过完整的视觉规范的运用树立起企业的整体形象并传导给社会大众。

王树旺 "云南网"VI 设计

企业形象设计是对企业实力、信誉、服务理念和品牌形象的一种有效传播，完整的企业形象设计容易获得消费者的认同感，从而带来很好的经济效益和社会影响力。因此，自1955 年美国 IBM 公司率先导入企业形象设计以来，CI 设计之风吹遍全球，我国企业也于

20 世纪 90 年代引入 CI 设计，逐渐成为一种时代潮流，并开始扩展到越来越多的公共管理机构。

6) 多媒体数字艺术设计

多媒体数字艺术设计是在现代计算机科学技术水平的提高后出现的一种新的设计形式，它广泛地融入现代设计的广告、包装、建筑、产品等众多领域中，迎来了数字化时代，同时又有自己的艺术特色和表现形式。多媒体数字艺术设计主要包括网页设计、电脑动画设计和人机界面设计三大类(见图 蜡笔小新 动漫设计；"开心农场"人机界面设计)。

蜡笔小新 动漫设计

"开心农场"人机界面设计

网页设计是当今信息时代的一种大众应用媒体设计，它主要依靠文字和图片来传播信息，当然也不排除声响、动态画面的运用。在网页设计中，版面的设计要简洁有序，色彩要和谐统一，文字要符合人的视觉流程，能够有效地传递信息，合理的编排是网页设计的关键因素。

电脑动画设计主要是通过漫画、动画并结合故事情节所形成的一种数字表达形式，具有平面二维、三维动画、动画特效等相关表现手法。它主要运用了人的视觉暂留现象规律，每一组动作和镜头都是由一张张制作出来的画面所构成，因此形象造型的准确性非常重要。此外，现代的动漫设计需要设计者拥有新颖的创意与独特的表现力，要能够集合传

统文化元素和现代数字科技，才能更好地展现其独特的艺术魅力。

人机界面设计是人类使用计算机系统的综合操作环境，主要体现为人在使用电脑过程中的互动性。借助人机界面设计，人在特定的平台上实现自己和电脑之间的交流，可以通过两者的反馈和互动来达到传递情感、交换信息的目的。人机界面设计中的界面一般包括控制元素(菜单、图标、按钮)和内容元素(文字、图片、声音等)。在计算机技术应用日渐广泛的未来社会中，人机界面设计将发挥越来越重要的作用。

2. 产品设计

产品设计是以实用为目的，对物质实体进行的诸如功能、结构、造型、色彩和工艺材料等方面的综合设计，从而满足人类对产品舒适方便、外观优美、经济实惠的消费需求。在产品设计中，产品的功能、造型和物质技术条件是三个主要因素。其中，功能是决定性因素，是对产品性能和功效的要求；造型是功能的结构支撑和表现形式；物质技术条件是实现功能和造型的基础，主要指产品材料、生产工艺、生产设备等。产品设计的这三个要素又是相互依存、协调统一的。现代的产品设计与市场营销、消费者心理、社会观念等因素都有着密切的联系(见图 刘倩 三星未来移动通信工具设计)。

刘倩 三星未来移动通信工具设计

欧洲工业革命之前的产品设计主要是手工业加工形成的手工艺设计。人类社会进入近代以来，大工业的生产方式对产品设计提出了新的要求，比如必须以大批量、机械化为前提条件来进行设计，产品的审美取向也要符合大众口味和当前的时代潮流。同时，现代商业的激烈竞争也使产品设计越来越多地体现出风格化、人性化的特征。很多企业十分重视产品设计风格的个性化体现，在其各种类产品中都融入了鲜明的设计风格，这对于塑造企业形象、传递企业文化具有很重要的作用。人性化设计则结合人机工程学的研究成果，使产品设计更加体现出为人服务的宗旨，设计种类也更加细化。由于现代的产品设计已经广泛渗透到人们的日常生活中，各种产品琳琅满目，划分明确的产品设计种类是有难度的。但大致可以归为以下几类。

1) 家庭用品设计

家庭用品设计主要是指人们日常生活中所用的产品设计，包括生活日用品和一些家

用电器设计，例如生活器皿、卫生用品、照明灯具、居室家具、电视机、空调、冰箱等一系列与日常家庭生活相关的很多生活必需品。现代人生活方式的改变促使家庭用品设计在功能、外观方面不断创新，功能愈加完善，外观愈加精美，从而提高了人们的生活质量和艺术品位。而未来的家庭用品设计也将更加注重绿色环保理念，在科技进步中融入更多的人文关怀(见图　保罗·汉宁森　PH 吊灯设计)。

保罗·汉宁森　PH 吊灯设计

2) 交通工具设计

交通工具是指帮助人类出行和进行自然探索的运载工具，包括自行车、摩托车、汽车、火车、船只及各种飞行器等水陆空领域的工业产品。交通工具设计主要解决人类空间移动的问题，因此设计难度要远远高于其他中小型的工业类产品。考虑到交通工具的特殊性，设计师不仅要具有设计美学、人机工程学等方面的专业素养，而且还要结合空气动力学、材料学、结构力学等因素。因此，交通工具设计较为复杂，也更加重视团队协作来完成设计师与工程技术人员之间的紧密配合。

交通工具改变着人类的生活方式，人类也不断对交通工具提出新的要求。速度与安全的基本需要已经不能满足人类日益提高的消费需求。现代的交通工具设计开始突破了其原有概念，进一步融合现代的生活理念和科技进步，越来越注重舒适化和个性化的体现。同时，现代的交通工具也反映出信息时代的特点，开始实现空间移动与信息交流的同步进行，使交通工具成为一种综合的办公环境和生活空间(见图　车载导航系统)。

车载导航系统

3) 服饰设计

服饰设计主要包括服装设计和饰品设计两部分内容。

服装设计首先要根据设计对象的要求进行构思，并绘制出效果图、平面图，再根据图纸运用一定技巧进行裁剪制作，最终实现完成设计的全过程。

服装所具有的实用功能与审美功能要求其设计要体现三原则——T. P. O. 原则。T. P. O. 三个字母分别代表 Time(时间)、Place(场合、环境)、Object(主体、着装者)，即要根据穿着的对象、时间、场合、环境等基本条件进行创造性的设计，寻求人、环境、服装之间

的高度和谐。

服装的款式、色彩和面料是服装设计的三大基本要素，优秀的服装设计也是这三者的完美结合。服装设计具有很强的可塑性和艺术性，因此，服装设计师需要经常从文学、哲学、音乐等文化形态和艺术思潮中汲取养分，以此来获得服装设计的艺术灵感。同时，服装设计师也需要了解市场营销学和消费者的消费心理，紧盯市场变化，根据市场流行趋势和企业的品牌定位来决定自己的设计风格。有时甚至需要对未来的流行趋势做出判断，引领时尚消费潮流(见图　香奈儿女装设计)。

饰品设计主要有珠宝首饰、鞋子、围巾、提包、腰带等物品的设计与制作，它与服装设计一起共同成为人们形体再造的主要形式。其中金银玛瑙、珠宝玉石等首饰的设计制作往往能起到画龙点睛的作用，在整个服饰设计中发挥着重要作用(见图　LV 涂鸦精品包具设计)。

香奈儿女装设计　　　　　　　LV 涂鸦精品包具设计

3. 环境艺术设计

人类的生存与发展是以时间和空间的形式来展开的，而环境艺术设计就是人类对自身生存空间所进行的有目的、符合规律的建造与美化过程，它是以自然环境为出发点，融合科技、人文、艺术等多学科的一种综合艺术形式。

环境艺术设计具有很强的广泛性，它可以包括一切与人类活动相关的环境存在，既可以是一座城市的整体规划，也可以是某一区域的景观绿化，或者是建筑主体的外部造型和内部装饰。例如建筑设计、室内外装修装潢、商业展示设计、景观园林、景观小品(场景雕塑、绿化、道路)和一些城市公共空间设计等，这些都属于环境艺术设计。

环境艺术设计又具有很强的综合性，它一方面要实现其使用功能，营造出一定的空间并完成其设施配置；另一方面又要运用造型、装饰手段实现建筑空间在尺寸、比例、肌理等形式方面的审美感。同时，环境设计还要综合考虑包括空气、光色、温度、水文等在内的其他因素，所以环境艺术设计不仅是视觉的，也是听觉和嗅觉的，是动静结合的一种综合艺术。

优秀的环境艺术设计包括"景"和"情"两个层面，"景"是设计师根据审美规律对

自然景观的选择和对空间环境的营造，与此同时还需要融入人的情感，赋予景观以深厚的人文内涵，充分考虑到受众所处的特定区域、文化习俗、宗教信仰等，才能形成情景交融的和谐状态，使人在空间环境中感受到一种意境的存在，进而获得较高层次的美感(见图　日本环艺设计)。

日本环艺设计

随着人类文明程度的提高，人类在经历了适应环境、改造环境以致发展到污染、破坏环境的过程之后，逐渐意识到人与自然的和谐共处才能促进生态系统的良性循环，实现人类的长远发展。因此，当今的环境艺术设计也越来越重视回归自然、尊重历史文化、体现设计的个性化和多元化，使社会经济、科技发展、物质需求、精神享受、环境保护之间形成有机结合，环境艺术设计也成为一个协调人、自然、社会三者之间关系的系统工程，在人类的社会生活中发挥着尤为重要的作用。

环境艺术设计主要包括以下几个方面。

1) 城市规划设计

城市规划设计是根据城市的自然基础环境、社会经济条件和城市定位所作的整体的规划布局，与一座城市的未来发展状况联系紧密。城市规划设计主要是对城市的各个组成部分，比如水文环境、土地、工业、交通、居民住宅、商业购物中心、体育中心等进行合理的规划，进行统辖各个部分的组织协调，使城市整体环境更为便利、舒适(见图　城市总体规划设计)。

城市规划设计主要有城市总体规划、详细规划、居住区规划设计、城市各类公共中心规划设计，具有旅游资源的还包括旅游风景区规划设计、历史文化名城文物古迹保护规划设计等方面。其目的都在于使城市建筑群之间的空间组合更为合理，改善城市生活环境。

城市规划设计需要设计师掌握有关当地的全面资料，并能立足于城市的自身定位，准确把握

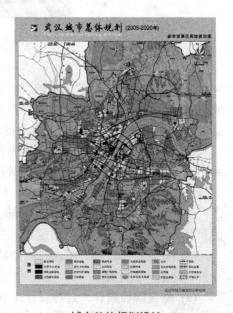

城市总体规划设计

城市的历史沿革、文化底蕴和现代城市建设之间的关系，实现从整体到局部的统筹规划。

2) 建筑设计

建筑设计是根据功能要求对建筑物的结构、空间布局以及造型等方面进行的设计。建筑设计主要集中在民用建筑、工业建筑和农业建筑三个方面。

建筑为人类的生存提供了基本的生活空间，随着社会进步和人类生活水平的提高，现代建筑设计所考虑的各方面因素也越来越多。在功能上，现代建筑更加符合科学规律，密切结合地质、水文、自然灾害等客观条件，功能分区更为细化合理，不仅结构更加安全，而且具有通风、保温、隔声、耐久等特点，提高了现代建筑的舒适性。在外观造型上，现代建筑越来越体现出个性化和艺术性的特色，建筑物形象更为鲜明突出，在空间营造、立面、色彩等方面也更为考究，使现代建筑物更具有美感，而且现代建筑也更加注重整体效应，注重建筑物与周围环境的相互协调，使之与周围环境融为一体，体现了建筑设计观念的成熟。现代的建筑设计美化了人类的生活环境和工作环境，更好地满足了人类的实用要求(见图　迪拜的七星级伯瓷大酒店)。

迪拜的七星级伯瓷大酒店

3) 室内设计

室内设计主要是对建筑内部空间进行的设计，主要根据内部空间的使用性质和环境需求，运用各种材料和技术手段对内部空间进行艺术化处理，最终创造出功能合理、美观舒适的室内环境(见图　斯塔克的室内设计)。

室内设计根据建筑物性质的不同可以分为居住空间、工作空间和公共空间三大类，每种空间都有各自不同的功能要求，从而影响着室内设计的设计定位和艺术风格。室内设计具有很强的综合性，融合了形、色、声、光、气的处理，它可以概括为四个方面的设计。

(1) 空间形象设计。这种设计是对建筑内部空间的总体设计，按照实际需要解决空间的尺度、比例、协调等结构问题。

(2) 室内装修设计。室内装修设计是按照空间结构的整体设计，进行墙面、地面、天花板、间隔等的处理。

(3) 室内陈设设计。这种设计主要根据室内设计风格的定位进行的包括家具、灯具、织物、艺术陈设品、绿化植物等的配置和摆放设计。

(4) 室内物理环境设计。此种设计是解决室内通风、采光、保暖、温度调节等方面的设计处理，这是保证室内环境质量的重要方面。

斯塔克的室内设计

4) 景观设计

景观设计是一门建立在自然环境与人文艺术相结合基础之上的综合学科，以前曾经以园林景观为主，现在泛指在一定区域内，根据使用目的不同合理规划景物并实施布局、改造、管理、保护和恢复的整体设计。景观设计主要包括城市景观(城市广场、商业街、办公环境等)、住宅庭院、小区绿地、主题公园、旅游度假区与风景区等方面的规划设计(见图　国外街头的景观设计)。

国外街头的景观设计

景观要素包括自然景观要素和人工景观要素。自然景观要素主要是指自然风景，如山体地形、古树名木、石头、河流、湖泊等；人工景观要素主要有文物古迹、园林绿化、喷泉叠水、街区集市、建筑雕塑、灯光设施、大小广场等。景观设计必须对各种景观要素进行分析选择和系统组织，并且结合使用目的使其形成有序的空间形态与完整和谐的景观体系。

景观设计具有综合性特点，与建筑学、城市规划、公共艺术、市政工程等学科有着紧密联系，需要综合、多目标地对一个空间进行整体设计，而不是单一目标地解决某项问题。这就要求景观设计要综合考虑功能、地域、科技、人文等因素，把街道、公共设施、园林、建筑、雕塑、壁画等一系列设计有机结合起来，所以，景观设计的完成也有赖于市政、规划、建筑等多部门的共同参与和相互协调。另外，景观设计具有面向公众的开放性特点，所以还要考虑大众的行为心理，对于受众群体进行理性的分析与研究，以期能更好地满足人们的精神享受和物质需求，创造出轻松有趣、充满意蕴的各种景观艺术。

第二节　现代设计艺术的艺术特质

设计艺术经过人类长期的实践探索，积累了丰富的设计经验和方法。时至今日，现代设计艺术作为一个发展较为成熟的艺术学科，已广泛渗透到社会生活的各个方面，也因此逐渐具备了自己的艺术特质。它不仅确立了系统的设计程序与方法，而且也完善了一系列的艺术表现形式，并与现代科技、经济、思想观念以及社会发展的各个方面构建了广泛的联系。这些都促使现代设计日益成为一门融合多学科发展的综合艺术。

在当今社会全球化和后现代主义思潮的时代背景之下，现代设计艺术一方面遵循行业内的国际标准；另一方面也体现出对地域性、民族性的重视和对人类可持续性发展的关注，现代设计进入一个多元化时期，并日益致力于在深层意义上探讨设计与人类之间的协调关系，以适应时代变化和人类的实际需要，为人类生活水平的改善和提高做出了贡献。

一、现代设计艺术的程序与方法

1. 现代设计艺术的程序

从不同角度认识到的设计艺术具有不同的含义，由于设计目的和外在表现形式的不同，设计也呈现出五彩缤纷的多种类型。人们通常把设计作为一种围绕目标而展开的问题的求解活动，这个求解活动是一个复杂的系统工程，涉及各种因素的参与，不仅涵盖了设计师个体的感性思维和理性思维，还包括设计活动与市场、科技材料、环境协调等多方面的联系，从而形成了阶段性的设计程序。这种设计程序大致可分为以下几个流程。

设计问题的提出(接收业务委托并对设计目的和最终预期做出思考)；

设计的准备阶段(搜集资料和信息、进行市场调查和现状分析，确立设计目标和定位)；

设计的草创阶段(草图创意并形成设计方案)；

设计的定案阶段(对创意方案进行评估，优选出最佳方案形成效果图或建造模型)；

设计的实施与监督(实施具体方案并配合实践进行必要的现场服务)；

设计的全程管理(跟踪调查反馈信息并准备进一步优化设计作品)。

2. 现代设计艺术的创意思维

在整个设计活动的诸多流程中，创意的形成是一个至关重要的环节。从某种程度上来

说，一件设计作品的优劣在很大程度上是由创意水平的高下所决定的，可以说创意是设计艺术的灵魂，在整个设计过程中发挥着重要的支撑作用。由于设计的本质是创造，这就要求设计要避免千篇一律、循规蹈矩，而要不断突破前人，突破常规，在设计的广度和深度上寻找新的内容。这个寻找新内容的创意过程是设计师运用创造性思维进行艺术创造的过程(见图　国外创意广告设计)。

国外创意广告设计

设计的求解活动就是一个创意形成并转化为实体的活动，它依赖于综合了目的性、规律性在内的创造性思维，设计作品的功能和表现形式都来源于设计师的创造性思维。创造性思维包括了人类的概念、判断、演绎、归纳等逻辑思维和直觉思维、形象思维等多种思维方式。在实际的设计过程中，这些思维方式并不是相互独立的，而是相互影响、互为补充的一种综合思维。这种综合思维贯穿整个设计活动的始终，设计思维方式主要有以下几种。

1) 逻辑思维

逻辑思维也称为抽象思维，是对事物间接、概括的认识，主要是把反映事物属性的概念作为认识的基础，利用已知的抽象概念进行归纳、判断、推理、论证等规律性认识的思维。逻辑思维是设计活动中的一种理性方法，可以指导设计思考和实践活动围绕具体目标有序展开，使设计中其他的思维方式(形象思维、发散思维等)不至于偏离设计主线，保证了设计师对所涉及的各类相关因素进行充分而系统的分析和理解，从而体现了设计的目的性和精神趋向。例如，设计之初所要面对的消费群体、设计的主要功能、设计的成本控制等都需要逻辑思维的参与。

2) 形象思维

形象思维是一种从表象到意象的思维活动。表象是人通过视觉、听觉、触觉对外界形象进行感知，在头脑中形成关于外界事物的感情形象(包括形状、色彩、线条、声音等)。意象是有意识、有目的地对这些表象进行分析、选择、排列组合形成具有一定内涵的新的视觉形象。

形象思维是一种较为感性的思维活动，它可以不受限制地把各种事物进行广泛的联系，通过想象、联想、虚构等方法创造出新的视觉形象。形象思维是设计艺术的重要组成

部分，设计艺术总要体现为特定的形象，没有了形象，设计艺术也就失去了思维载体和表达语言。例如在酒类的广告设计中，针对酒类的液体特性，把相关的具有共同属性的事物进行关联，就可以与浪花、丝绸、瀑布等物质建立联系，从而产生关于酒的创意(见图 广告设计中的形象思维)。

广告设计中的形象思维

3) 发散思维

发散思维又被称为求异思维、多向思维和逆向思维。发散思维是一种打破思维定式，从不同方向多角度、多层次进行思考和探索的思维形式，由于经常反其道而行之，最后大多形成不同寻常的创意方案，因此也成为创造性思维的一种主要形式。很多设计师运用发散思维不断打破常规，创造出不同凡响的设计作品(见图 埃舍尔设计的互转图形)。例如，日本是一个经济强国，但资源很贫乏，因此他们具有很强的节俭意识。当复印机大量吞噬纸张的时候，他们已经开发了一张白纸正反两面都利用起来的双面打印，节约了纸张。日本理光公司的科学家并不满足于现状，他们通过逆向思维发明了一种"反复印机"，已经复印过的纸张通过反复印机后，上面的图文就会消失，重新还原成一张白纸。通过这种方法，一张白纸可以重复使用许多次，大大节约了社会资源。

埃舍尔设计的互转图形

4) 收敛思维

收敛思维又叫聚合思维、求同思维，是一种与发散思维相对应的思维方式，两者相辅相成、互相补充。收敛思维主要以某一思考对象为中心，从各个角度和各个方面把思维指向一定范围和一定对象，从而寻求到解决问题的最佳方案。收敛思维在设计的创意形成和解决方案的优化中都具有重要的作用。

5) 灵感思维

灵感思维是人借助于直觉而对问题产生突然的顿悟和理解的一种思维形式，属于潜意识领域的思维活动。

在设计艺术领域，许多杰出的设计作品都来源于灵感思维。由于灵感思维具有的偶发

性和不稳定性，促使这些设计作品必须独辟蹊径，因而充满着鲜明、突出的艺术特色，具有很高的艺术品位(见图 鞋类广告设计中的灵感思维)。

二、现代设计艺术的构成要素

鞋类广告设计中的灵感思维

一款优秀的设计作品是功能与形式的完美结合。功能是设计对象的本质属性，形式总要指向功能，服从功能的内在要求；形式是功能的外在表现，特定的功能要依据于一定的审美形式。20 世纪初，美国芝加哥学派提出"形式追随功能"的观点，这被看作是现代主义设计艺术中功能与形式关系的高度概括，从而确立了现代主义设计"功能第一、形式第二"的设计原则。这种设计思潮很快席卷欧美设计领域，在后来发展到极端，导致了功能与形式的对立。当今设计师已抛弃了形式主义和功能主义的极端看法，提倡功能与形式的高度统一，追求设计艺术中功能与形式的契合状态，这日渐成为现代设计艺术的主流思想。

1. 功能

功能作为设计艺术的本质要求，具有"功效、作用"之意。人类所进行的设计总要满足一定的实际需要，脱离了功能的设计是无意义的。设计艺术的功能不仅仅体现在设计作品的使用功能上，比如室内设计要满足人的居住需求、工业产品要满足人的实际需要等，而且还要具备一定的认知功能，实现人与产品之间的对话与信息沟通。除此之外，设计还要体现审美功能，这是设计作品的精神诉求，比如设计的造型、颜色和纹饰等要反映一定的文化内涵，具有特定的精神象征意义(见图 2008 北京奥运会主场馆——鸟巢)。

2008 北京奥运会主场馆——鸟巢

2. 形式

形式，是构成设计艺术作品的存在方式，包括形态、色彩、材料肌理以及文字表现手法等。一件设计艺术作品通过赏心悦目的形式带给人美感，从而唤起人们的审美情趣，实

现了艺术与生活的紧密结合。设计的形式包括各种造型要素和空间体积,是现代设计内涵的载体和展现方式。这些形式要素主要包括形态、色彩和肌理。

1) 形态

形态是设计作品给人的整体印象,包括形状、尺寸、比例关系等构建起来的形体特征,是功能和结构的直观表现。设计作品的形态主要通过点、线、面三者的穿插组合而产生各种丰富的体积和立面。

设计形态往往要协调参与到作品中的各种构成要素,比如引入几何学原理和视觉美学原理,使视觉元素产生对称、均衡、对比调和等结构关系,以此形成设计作品的内在结构和整体外形。许多设计艺术的造型来源于自然形态,人可以基于对自然界中各种外物的观察和灵感闪现创造出充满人文色彩的艺术造型,赋予产品特殊的审美意义(见图 兰博基尼蝙蝠跑车造型)。

2) 色彩

色彩是一种非常重要的视觉语言,也是设计形态中具有丰富表现力的视觉元素。由于色彩与大部分人的经验和联想有关,人会通过长期积淀形成色彩概念并产生联想,所以色彩对于人的生理和心理都会产生一定的影响,具有唤起人的感情的作用,并能影响到人的情绪状态和行为反应。色彩的象征意义和印象表现也是具有世界性的(见图 设计色彩轮盘)。

兰博基尼 蝙蝠跑车造型

设计色彩轮盘

色彩在设计作品中能最先引起消费者的注意,并给人以深刻的印象。心理学有关研究表明,人的视觉器官在观察物体时,最初的 20 秒内色彩感觉占 80%,而形体感觉占 20%;两分钟后色彩占 60%,形体占 40%;5 分钟后色彩和形体各占 1/2,并且这种规律持续保持在稳定的状态下,由此可见,色彩在设计艺术中的重要性。许多设计都通过色彩的魅力吸引消费者的目光,也根据色彩规律传达出设计理念和情感寄托。

虽然我们生活中的色彩千变万化、各不相同,但任何色彩都有色相、明度、纯度三个方面的性质,又称色彩的三要素。色相是区别色彩种类的名称。明度是指同一色相或不同色相颜色之间的深浅差别。纯度是颜色的饱和度,某一种纯净色加上白色或黑色可降低其纯度,使颜色趋于柔和或沉重,而且色彩之间的相互调和还会形成色调,各种颜色会组成一个相对的整体,从而显现出总的色彩倾向。另外,色彩又分为两大色性:暖色系和冷色系,分别会让人产生前进和后退的心理感受。

不同的色彩具有不同的表现，反映出各自的色彩意象。以下是设计中的几种主要颜色，它们在设计中显现出不同的视觉印象及应用效果。

红色是最引人注目的颜色，它是火的色、血的色。一方面，红色的波长较长，能引起机体的扩张反应，使人情绪激动、精神饱满，具有强烈的感染力。因此红色象征着活泼、热情、积极、喜庆，常被应用于运动、庆典等方面的设计。另一方面，红色色感刺激强烈，具有突出醒目的明视效果，所以又象征着警觉、危险，经常作为标示用色，广泛应用于工业安全、交通安全等警示方面。红色在色彩搭配中也常起着主色和重要的调和对比作用，是使用较多的颜色。

黄色是阳光的颜色，象征光明、希望、高贵、愉快。浅黄色表示柔弱，灰黄色表示病态。黄色是色彩中明度最高的颜色，因此也常用来警示危险或提醒注意，如交通标志的黄灯和黄色警戒线。黄色与红色系的配合会产生辉煌华丽、热烈喜庆的效果，与蓝色系的配合会产生淡雅宁静、柔和清爽的效果(见图　香港永格国际　宋功　酒会招贴设计)。

香港永格国际　宋功　酒会招贴设计

蓝色是天空的颜色，一方面，象征安静、和平、忠诚、理智等；另一方面又有消极、冷淡、保守等意味。由于蓝色的波长较短，能引起机体的收缩反应，所以会给人带来宁静、平和的感觉，蓝色也因此被广泛应用于医院、办公系统等环境设计中。由于蓝色具有忠诚、理性、准确的意象，也常常出现在政府徽标、企业形象、科技产品(如汽车、打印机和各种器械)的设计中。蓝色与红、黄等色运用得当，能够形成和谐统一的对比调和关系。饮食和蓝色之间是不和谐的，人们在饮食中看到蓝色通常会产生不适感。例如，蓝色的面包和蓝色的水果会给人变质腐烂的感觉，这是同人类的视觉习惯联系在一起的，所以许多食品包装往往避免蓝色的大量参与。

绿色同蓝色一样也属于波长较短的颜色，它是植物的色彩，象征着平静、安全、清爽、希望，带灰褐色调倾向的绿色则象征着衰老和终止。绿色和蓝色搭配起来显得柔和宁静，和黄色配合则显得清新明快。据有关学者研究发现，绿色是人的眼睛感觉最为轻松舒适的颜色，所以多作为陪衬的中性色，广泛应用于卫生保健、服务业和环境艺术设计中。

橙色是秋天收获的颜色，鲜艳的橙色具有一种明亮、活跃、健康、乐观的意象，是所有色彩中最温暖的色彩。由于橙色明度很高，容易引起人的注意，也经常被作为警戒色。健康和单纯的人格外喜欢橙色，橙色也被认为是最容易带来好心情的一种颜色。在许多网页设计、招贴宣传设计中有着大量橙色的应用。

紫色象征优雅、高贵、尊严，另一方面又有孤独、神秘等意味。淡紫色的原料是贝类，所以价格昂贵，因此它象征着富贵和高雅。淡紫色也是一种非常女性化的颜色，常常

用于与女性有关的商品设计中。深紫色则有沉重、庄严的感觉。在色彩搭配中，紫色与红色配合显得华丽和谐，与蓝色配合显得忧郁低沉，与绿色配合显得热情成熟。紫色的运用具有相当的难度，运用得当能获得异常新颖的效果。

黑色是明度最低的非彩色，具有稳重、高贵、力量、科技的意象，有时又意味着悲痛和罪恶。黑色是许多科技产品的用色，比如电视机、摄像机、音响等都大量采用黑色。另外，由于黑色具有庄重、高贵的特点，也常常应用于服饰及一些特殊场合的设计。黑色具有良好的协调性，它几乎可以和任何颜色构成良好的对比调和关系，因此应用范围十分广泛(见图　克拉尼手表设计)。

克拉尼　手表设计

白色是一种非常纯粹的颜色，具有纯洁、宁静、高雅、脱俗的意象。作为非彩色的极色，白色也能和所有的颜色构成明快的对比调和关系。白色和黑色相配容易形成简洁明快、朴素有力的效果，具有很强的视觉表现力。白色一般要调和一些其他颜色，形成象牙白、乳白等颜色。白色和黑色一样都是永远流行的"永久色"。

灰色是黑色和白色调和形成的中间色，具有高雅、柔和、朴素的意象。灰色也是一种较为中性的颜色，所以适用范围很广，包括高科技产品、家居装饰、男女服饰等都能看到灰色的大量运用。灰色需要和其他颜色搭配起来才能避免过于沉闷、消极、呆板的感觉。

设计中色彩的运用要符合色彩构成规律和作品的情感表达，追求和谐统一的视觉效果，发挥色彩对人的感官和情绪的影响作用。另外，设计中的色彩还要符合时代发展潮流，并要根据民族、地域及社会类型的不同反映各自的文化差异。

3) 肌理

肌理是指由于物体的组织结构不同而在表面形成的各种纹理，这些纹理纵横交错、高低不平，从而给人一种或光滑或粗糙，或柔软或厚重的丰富的视觉感受。肌理可分为自然肌理和人工肌理两大类。

自然肌理是大自然中客观形成的纹理，比如木材、竹藤、石头等没有经过人类深加工所具有的原生态肌理。

人工肌理是由人类的创造活动而形成的纹理，主要包括两方面：一种是在自然肌理基础上进行的加工改造，比如通过打磨、渍染、雕刻等工艺手段形成与原来不一样的肌理形式；另一种是通过先进的科技手段创造出新材料，仿造自然肌理效果或者形成全新的肌理形态，比如仿木纹复合地板、人造石材和钢铁、玻璃、塑料等(见图　室内设计的肌理表达)。

肌理是设计艺术中很重要的形式元素，它同线条、色彩一样具有造型和表达情感的功能。不同的肌理效果不仅能表现物体的质感，同时，也能创造出丰富的外在形式，给人带来不同的心理感受。例如，木材肌理表现出自然、舒适的感觉，金属肌理表现出高科技和厚重的感觉，丝绸肌理传达出光滑、飘逸的意境等。肌理的构成形式可以通过分割、重复、渐变、组合、对比等手法的综合运用来完成。另外，不同的肌理由于所在的光线环境

不同，也会产生二次肌理效果，从而产生新的光泽度和新的表面效果。因此，肌理效果通常也要结合特定的空间、光线处理等使其产生更丰富的变化(见图　木材的自然肌理)。

室内设计的肌理表达　　　　　　　　　　　木材的自然肌理

　　根据人体感受方式的不同，肌理又可分为视觉优先型肌理和触觉优先型肌理两种。前者偏重平面的纹理，主要通过人的视觉来感受；后者侧重立体，可以通过人的皮肤的触觉进行感受。肌理在平面设计、产品设计和环境艺术设计中都是不可或缺的因素，选用恰当的肌理表现可以使设计产生细致入微的艺术效果。在平面设计中主要运用视觉肌理，产品设计和环境艺术设计往往是视觉、触觉等综合性的肌理运用。例如，室外休闲椅的设计，不仅要考虑到悦目的视觉效果，而且要考虑到椅子使用过程中人的触觉所感受到的舒适度。

三、现代设计与科技、经济以及人们思想观念的关系

　　现代语境下的设计艺术不是孤立的设计，而是以人为本位的设计，也是与现代社会的科技进步、经济发展以及人的思想观念紧密相连的综合设计。在当今的信息化时代，设计艺术与整个社会的发展同步行进，实现着自身转变，不断产生新的设计理念，衍生出新的艺术形式。

1. 现代设计与科技的关系

　　设计的发展离不开科技的进步，科学研究的新发现、科学技术的新成果都推动着设计水平的进一步提高。在科技日新月异、高度发达的今天，科技对设计更是产生了极大的影响。现代设计与心理学、光学、声学、力学、材料学等学科的联系愈加紧密，从而使现代设计艺术的科技特征更加明显。

　　在设计的产品定位和构思阶段，设计心理学的发展为其提供了强有力的理论支撑，使现代设计更加符合消费者心理，从而获得更好的设计效果。光学、声学等学科的新成果使设计更加立体、动感和舒适，形成一种更为深入的动态设计。力学发展使现代设计的结构更牢固，空间更合理，提高了产品的科技含量(见图　美国旧金山大桥)。

美国旧金山大桥

现代科技的革新带动了材料学的发展，而材料学的发展则拓展了现代设计的表现空间。材料是构成设计形式的载体，现代设计中大量采用了钢铁、有机玻璃、塑料、胶合板等新型材料，这为设计的灵活表现注入了活力。作为设计艺术的物质基础，新材料的运用有时甚至会影响到设计风格的转变(见图　中国国家大剧院)。

人机工程学在现代设计领域的广泛应用也体现了科学对设计的全面介入。人机工程学通过研究人在工作环境中的生理学、心理学、测量学、社会学等方面的相关因素，把人、机、环境三者作为一个完整的系统进行研究，积极促进人与产品的相互协调和产品的合理利用。例如，汽车高度、通道尺寸、沙发高度、椅子倾斜度等都是人机工程学的研究对象，这也成为现代人性化设计的研究基础。

中国国家大剧院

另外，在设计方法上，由于计算机技术的飞速发展，现代设计已经从原来的手工艺设计转变为应用计算机技术进行的图形辅助设计。随着各种图形处理软件、数码相机、激光打印等技术的应用，现代设计突破了技术上的种种限制，几乎能把任何奇思妙想转化为二维或三维的设计画面，极大地改变了设计面貌。

当然，现代科技发展的新成果需要通过具体的设计作品体现出自身价值，几乎所有的科技进步都面临着社会应用的问题，设计充当了沟通科技资源和现实应用的桥梁，以艺术化的处理创造出大量富于科技意味的消费产品。

2. 现代设计与经济的关系

经济是社会发展的基础，影响着社会各领域的发展方向和具体内容。设计作为经济的载体，不仅受到一个社会经济类型的制约和影响，而且也对经济发展具有不可估量的推动作用。

经济对设计的影响主要体现在当前市场经济背景下设计和消费的关系上。现代设计的价值是通过市场将设计转化为商品实现的，因此，现代设计需要了解和适应市场经济发展规律，以消费为导向，研究市场特点和消费者的消费心理、消费习惯、消费能力等，而且要保持设计与现代化的生产方式、现代企业管理、成本控制、市场营销模式等相一致，只有这样才能避免盲目设计，达到预期的设计目的。

例如，兴起于美国的"计划废止制"就是着眼于商业设计的典型代表。20 世纪 50 年代，美国通用汽车公司总裁斯隆和设计师厄尔推出"计划废止制"，设立了汽车设计的新模式。按照他们的主张，在设计新的汽车式样的时候必须有计划地考虑以后几年内不断地更换部分设计，使汽车的式样最少每 2 年有一次小的变化，每 3~4 年有一次大的变化，并且形成一种制度。

"计划废止制"主要表现在功能性废止、款式性废止和质量性废止这三个方面，通过有意识地使产品在几年时间里老化而报废，其目的就在于以人为方式有计划地迫使商品在短期内失效，造成消费者心理老化，促使消费者不断追随新的潮流，购买新的产品，从而促进市场销售额的上升，以此来提高企业的利润。

后来，"计划废止制"的设计观念很快波及服装、电器、家具等几乎所有的产品设计领域，对现代设计产生了广泛的影响。在设计领域内，为商业需要而引入的"计划废止制"也反映了现代设计追随销售的时代特征。

现代设计具有重要的社会价值，对经济的促进作用也非常巨大。20 世纪 80 年代，英国在经济振兴中依靠工业设计，迅速提高了英国工业产品在世界舞台上的国际竞争力。"二战"后的日本也将设计作为一项基本国策，致力于精密仪器设备的研发与设计，很快将产品打入欧美市场，获得了经济腾飞，从而赢得了世界经济大国的国际地位。20 世纪以来如火如荼的动画设计也形成了庞大的动漫产业，得到了很多国家政府的高度重视。如今，越来越多的国家和企业都开始加大对设计的投入，并把设计作为提高经济效益和提高产品市场竞争力的有效途径。

3. 现代设计与人类思想观念的关系

现代社会的快速发展改变着人类的思想观念和生活方式，传统意义上的衣、食、住、行已经在经济全球化的今天发生了巨大变化，这也要求现代设计必须紧跟时代步伐，不断更新设计内容和表现形式，以适应现代人的实际需要和审美趣味。例如，随着现代社会中人类生活节奏的加快，繁文缛节的传统设计形式已经不适应现代人的审美情趣，崇尚高效率、理性的简约风格开始受到更多人的青睐(见图 简约风格的室内设计)。

同时，现代社会所倡导的个性生活反映了人类思想观念的多元化，不同的社会群体对设计也提出了各种各样的要求，这就促使设计要针对不同的社会需求进行细分，形成多样化设计，从而满足人类的多种需求。例如，现代设计一方面细化出越来越多的设计门类，另一方面也趋向于跨越不同设计门类之间的综合设计。

随着人类对能源危机和生态问题的关注和反思，可持续发展的主流观念逐步得到确立。如今的设计领域越来越重视"绿色设计"，有社会责任感的设计师开始致力于探索节约能源和保护环境的生态设计。在整个设计过程中，设计师开始综合考虑自然资源的合理利用、对环境和人的影响、可回收性和重复利用率等，为保护人类的共同家园而努力。绿色设计得到越来越多人的认同，这也将对未来的设计产生深远的影响(见图　便于拆解组合的超市货柜设计)。

简约风格的室内设计　　　　　　　　　　便于拆解组合的超市货柜设计

现代设计艺术日渐成为一门融艺术、科技、经济等为一体的交叉性、综合性学科，它已经广泛渗透到人类社会生活的各个层面，影响和改变着人类的生活方式，不断丰富和提高着人类的生活品质，推动了社会在物质文明和精神文明方面的建设。现代设计在物化的基础上不仅满足了人类的实用需求，同时也传达出设计师的艺术理念和情感诉求。因此，现代设计艺术消解了以前精英艺术与民众生活之间的鸿沟，实现了普通人与艺术的沟通交流，让人类在享受生活的同时感受到艺术的魅力，它也将继续与人类社会的发展同行，创造出更为美好的现实世界。

第三节　现代设计艺术家及其代表作品赏析

伴随着人类近代社会以来工业文明和商品经济的蓬勃发展，今天的设计艺术已然成为现代社会的一种基本表现形式。回顾现代设计作为独立学科所走过的一百多年的历程，在设计的各个领域内涌现出很多优秀的现代设计艺术大师，他们具有丰富的想象力和非凡的创造力，设计出诸多璀璨夺目的经典之作。这些作品广泛存在于现代社会的各个角落，从建筑园林到交通工具、商品标识以及日用百货等，现代设计艺术家们使设计成为走进人类现实生活的实用美学。现代设计艺术不仅对现代社会的经济发展产生了积极影响，而且也深刻地影响着人类的文化消费观念，它甚至成为人类对现代生活的一种诠释方式。

现代设计艺术家们所创造的这些经典之作构建出现代设计艺术的发展脉络，它们不仅反映了设计师们卓越的艺术才华，也见证了人类现代文明的发展历程，成为人类社会文明史上的不朽篇章。其中有些经典的设计作品一直到今天还显现于我们的现实生活中，它们

不断地启迪着后来的艺术家们产生新的设计思想和更多元化的艺术风格，对这些经典设计作品的赏析将有助于我们更好地理解艺术家们的思想情感和设计理念，对于经典的设计作品有更为全面的了解，从而提升我们对于设计之美的认知和感知能力。

1. 威廉·莫里斯——红屋、墙纸设计

在英国，威廉·莫里斯(William Morris，1834—1896)是一位家喻户晓的人物。他是英国工艺美术运动的领导者，也是世界知名的工艺美术家和建筑师兼画家。他同时是一位小说家和诗人，也是英国社会主义运动的早期发起者之一(见图　莫里斯设计的"红屋"和柳叶壁纸)。

莫里斯设计的"红屋"

莫里斯　柳叶墙纸设计

莫里斯于 1834 年出生于伦敦附近埃塞克斯郡的一个富商家庭。他曾就读于牛津大学建筑系，在那里受到约翰·拉斯金的影响，并结交了终身好友与合作伙伴但丁·加百利·罗塞蒂(Dante Gabriel Rossetti)和菲利普·韦伯(Philip Webb)等人。

在 17 岁那年，莫里斯随母亲一起去参观 1851 年在伦敦海德公园举行的"水晶宫"国际工业博览会。这次博览会一方面全面展示了欧洲和美国工业发展的成就；另一方面也暴露了工业设计中的种种问题，从而刺激了新的设计运动的出现。当时"水晶宫"展出的内容与其建筑形成了鲜明的对比，反映出一种普遍的为装饰而装饰的热情，漠视基本的设计原则，只是简单地嫁接现代工业产品和传统图案，其滥用装饰的程度使工业产品丑陋不堪。莫里斯对于当时展出的展品很反感，认为展出的工业品毫无美感可言。这件事对他日后投身于改变粗制滥造的工业产品形象具有密切联系。

后来，莫里斯继承了约翰·拉斯金的设计思想并且和朋友们一起主导了英国的工艺美术运动。他们反对当时过分装饰、矫揉造作的维多利亚风格以及机械化批量生产所造成的粗陋外形，主张在设计中追求哥特式风格，并且师法自然，注重从自然中特别是从动植物纹样中汲取营养，形成独有的风格特征；提出艺术设计是为大众服务，而不是为少数人服务，主张艺术家从事产品设计；明确设计工作是集体活动而不是个体劳动，主张艺术家和技术工匠的统一；倡导手工艺的回归，明确反对机械化批量生产，认为手工制品永远比机械产品更容易实现艺术化。

工艺美术运动主要涉及四个领域：家具设计、建筑及室内装饰设计、日用陶瓷、玻璃及金属等设计领域，它揭开了现代设计的序幕，对后世影响巨大。莫里斯明确反对机械化的大批量生产，认为只有手工艺制作才是美的，否定现代设计所依存的工业化和机械化生产，具有一定的局限性。当然，莫里斯的历史功绩是不可磨灭的。他的设计开创了一代新风，他关于艺术与手工艺的主张不仅直接促成了英国工艺美术运动高潮的到来，而且还影响了欧洲大陆以及北美地区的"新艺术运动"。进入 20 世纪后，莫里斯的影响并未完全消退，无论是德国的"包豪斯"，还是北欧的设计思潮，都或多或少地受到启发。随着后工业化时代的到来，莫里斯的学说因其对文化与人性的重视再次受到了设计界的垂青。

综观莫里斯的一生，尽管他与别人一道设计过家具，但他主要是一位平面设计师，即从事织物、墙纸、瓷砖、地毯、彩色镶嵌玻璃等方面的设计，另外他在印刷、书籍装帧设计方面也取得了十分突出的成就。

莫里斯的代表作是他同好友韦伯共同设计建造的一座住宅——"红屋"。这座住宅是莫里斯为自己的新婚而建造的，他对新的设计思想的第一次尝试也体现在红屋的建造和装修上。

为了给自己的新婚家庭做准备，莫里斯走遍市场竟很难买到自己满意的建筑材料和家具、壁纸、地毯、窗帘等日用品，这使他十分震惊。于是他决定自己设计并组织生产，为此专门开设了几个工厂。在几位志同道合的朋友的帮助下，他开始按自己的标准亲自动手设计和制作家庭用品。他在设计上采用非对称形式，注重功能，完全没有任何表面装饰，整座住宅采用红色砖瓦，既是建筑材料，又是装饰材料。在细节处理上，他摆脱了维多利亚时代烦琐的建筑手法，大量采用哥特式建筑手法，采用塔楼、尖拱等形式。

在内部装修上，莫里斯将程式化的自然图案进行手工制作，把中世纪的道德与社会观念和视觉上的简洁形式融合在一起。他也吸收了东方装饰风格及纹样空间处理，展现了对自然主义的推崇。他注重选择材料，大量采用美丽流畅的曲线形花草植物纹样和动物纹样，设计出色调优雅的各种图案，形成了一种质朴、淡雅、实用的艺术风格，具有一种中世纪的田园味道(见图 莫里斯 墙纸设计 1 和墙纸设计 2)。

莫里斯 墙纸设计 1　　　　　　　　　　莫里斯 墙纸设计 2

　　"红屋"是威廉·莫里斯设计思想的集中体现，"红屋"的设计之所以取得很大的成功，不仅仅是莫里斯将功能需求作为首要考虑因素，体现了他对美观性和功能性的重视，同时还在于莫里斯从统一的方案出发，设计了整个建筑的室内、家具摆设，形成设计环境的和谐。"红屋"的建成引起设计界广泛的兴趣与称颂，不仅对当时的设计思想和实践创造影响深远，而且继续影响着后世的设计师。

2. 安东尼奥·高迪——巴特略公寓、米拉公寓、古埃尔公园、圣家族大教堂

　　安东尼奥·高迪(Antonio Gaudi，1852－1926)是西班牙最著名的建筑师之一，他被称作巴塞罗那建筑史上最前卫、最疯狂的建筑艺术家。在以独特的建筑艺术为荣的巴塞罗那，几乎所有最具盛名的建筑物都出自高迪之手，今天世界上仍有许多游客为了一睹高迪的建筑艺术而到西班牙去。

　　高迪出生于离巴塞罗那不远的一个小镇上，父亲是一名铜匠。他青少年时代做过锻工，又学过木工、铸铁和塑膜。高迪 17 岁时到巴塞罗那建筑学校就读，在学生时代，高迪便参与了巴塞罗那若干"奇观"的建造。临近毕业之际，高迪为一所大学设计礼堂，这也是他的毕业设计。方案出来后曾经引起很大争议，但最后还是被通过了。建筑学校的校长感叹地说："真不知道我把毕业证书发给了一位天才还是一个疯子！"

　　在高迪的艺术生涯中，他所设计的建筑具有强烈的个人风貌。通过他的米拉公寓、巴特略公寓、古埃尔公园以及他未完成的作品——圣家族大教堂，让人联想到西班牙人敢想敢为、豪放大胆的民族特性。高迪本人对单纯的设计风格很反感，在设计中充满着折中主义，因此他的风格既不是纯粹的哥特式，也不是古典主义，而是阿拉伯伊斯兰风格、现代主义、自然主义等诸多元素的融合。高迪拒绝在建筑物上使用直线，认为直线是人为的，曲线才是自然的，他最偏爱的几何形体是圆形、双曲面和螺旋面，这些形状大量出现在他的设计作品中。高迪的作品是曲线风格、建筑有机形态、超现实主义等相结合的风格，并且喜欢在建筑表面作繁密的装饰和图案，他的建筑作品始终充满着灵气，高迪以自己的杰出才能奠定了他在世界建筑史上的地位(见图 巴特略公寓)。

高迪 巴特略公寓

1) 米拉公寓

　　在巴塞罗那坐落着一幢闻名全球的纯粹现代风格的楼房——米拉公寓(见图 高迪 米拉公寓 米拉公寓房顶)。佩雷·米拉是个富翁，他和妻子参观了高迪设计的巴特略公寓后羡慕不已，决定建造一座更加令人叹为观止的建筑，于是委托红极一时的青年建筑师高迪来设计和建造。这是一幢六层的高级住宅楼，整幢房子的奇特造型与巴塞罗那四周千姿百态的群山相呼应。它的屋顶高低错落，墙面和阳台如植物蒂芥般的自然形态和建筑物的结合浑然一体，到处可见蜿蜒起伏的曲线，整座大楼宛如波涛汹涌的海面，看起来富于动感。

高迪还在米拉公寓房顶上建造了一些奇形怪状的突出物，有的像披上全副盔甲的军士，有的像神话中的怪兽，还有的像教堂的大钟。其实，这是高迪设计的烟囱和通风管道。整幢公寓独特的外形使它看起来更像是一件雕塑艺术品(见图 高迪 米拉公寓房顶)。

高迪　米拉公寓　　　　　　　　　　　　　　　高迪　米拉公寓房顶

由于米拉公寓风格独特，里里外外都充满着怪异，所以在当时遭到许多人的批评，被冠以"蠕虫、大黄蜂巢"等。高迪却认为这是他建造得最好的房子，因为他认为，那是"用自然主义手法在建筑上体现浪漫主义和反传统精神最有说服力的作品"。

2) 古埃尔公园

高迪的挚友富商古埃尔也是一个富于幻想的人，1900年他突发奇想，决定建造一座花园式城市。为此，他在巴塞罗那郊区买了一座光秃秃的山头，打算就在这里建造"古埃尔公园"——巴塞罗那上流社会的富人居住区。在1900—1914年公园的建造过程中，高迪把这一大片山地划分成十几块单独的地块，成功地将大自然与建筑有机地结合成一个完美的整体。在古埃尔公园，犹如魔幻般神奇的各种怪异造型随处可见。在中央广场建有柱廊，其中的柱子没有一根是笔直的，全像天然森林中的树干。这里的小桥、道路和长椅等都蜿蜒曲折，充满着一种动感，缤纷的彩色瓷砖使公园流动的曲线动感更加强烈。

走进古埃尔公园就像走进一个童话世界，处处给人带来惊喜，整个公园诗一般的意境使古埃尔公园成为建筑史上的不朽名作[见图 高迪 古埃尔公园设计(局部)]。

高迪　古埃尔公园设计(局部)

3) 圣家族大教堂

1883 年，受当时西班牙一个宗教组织"约瑟夫崇敬会"的委托，高迪开始主持圣家族大教堂工程，直至 1926 年去世。在生前的最后 12 年，他完全谢绝了其他工程，专心致力于这一教堂的设计建造。这是他毕生心血的结晶，也是他一生中最伟大的作品。

教堂主要模拟中世纪哥特式的建筑式样，但并没有受到以往教堂形式的束缚。高迪为教堂圣殿设计了 3 个宏伟的正门，每个门的上方安置 4 座尖塔，12 座塔代表耶稣 12 个门徒。他最后只完成了 4 座塔，3 座门目前也仅竣工 1 座。

这座教堂用螺旋形的墩子、双曲面的侧墙和拱顶双曲抛物面的屋顶构成了一个极具象征意义的复杂结构组合。教堂的上部 4 个高达 105 米的圆锥形塔高耸入云，纪念碑般地昭示着不朽的神灵。塔顶是怪诞的尖叶拱，整个塔身通体遍布百叶窗，看上去像镂空的大花瓶。教堂外部的雕刻精美而独特，不论是十字架上的耶稣，还是根据《圣经》故事创作的主题雕塑，都给人造成强烈的视觉冲击。在高塔内部，到处布满了用彩色玻璃和石头拼成的马赛克装饰，螺旋形的楼梯，钟乳石一般的雕塑宛如从墙上生长出来一样。只要伫立在圣家族大教堂前，你就会为那奇特的造型和峥嵘怪异的雕刻纹理而感到心灵的震撼。

在设计教堂内部装饰时，高迪想方设法把《圣经》故事人物描绘得真实可信。为此，他甚至煞费苦心地去寻找合适的真人做模特。从接手那天起，高迪就住在教堂的工地上。他一生未娶，以高度的宗教热情全身心投入自己的创作中。同时，过惯了独居生活的高迪衣衫褴褛不堪，甚至曾经多次被人误认为是个乞丐。

高迪去世后被安葬在圣家族大教堂的地下墓室。这座大教堂至今仍未完全竣工。高迪离开人世已经 80 多年，圣家族大教堂从 1882 年动工迄今已 130 多年。没有人知道圣家族大教堂究竟什么时候完工。在梦幻般绚丽的西班牙巴塞罗那，圣家族大教堂就像一件永不完工的艺术品。也许正是因为它的永不完工，才使这座教堂成为一个像大自然一样永恒的建筑工程，才能衬托出高迪建筑的不朽魅力(见图 高迪 圣家族大教堂)。

今天，高迪的很多作品已经成为巴塞罗那的象征，他设计的 17 幢各具特色的巴塞罗那建筑物已被列为西班牙国家文物，联合国教科文组织 1984 年将古埃尔公园宣布为国际纪念碑性建筑。

高迪，没有辱没作为一个天才建筑家的使命。

高迪 圣家族大教堂

3. 格罗佩斯——法古斯鞋楦工厂、德绍时期的包豪斯校舍

格罗佩斯(Walter Gropius，1883—1969)出生于德国柏林，是德国现代建筑师和建筑教育家，德国工业联盟的主要成员，也是现代主义建筑学派的代表人物之一，国立包豪斯学

校的创办人。

格罗佩斯出身于建筑师家庭，曾就读于慕尼黑工学院和柏林夏洛滕堡工学院。1910—1914 年他创办了自己的建筑设计事务所，1919 年任国立包豪斯学校校长，他在包豪斯构建了一个比较完整、科学的现代设计教育体系，奠定了现代设计教育的基础。在纳粹统治德国期间，他受到迫害和驱逐，1934 年离德赴英，后来于 1937 年到美国定居，任哈佛大学建筑系教授、主任。格罗佩斯到美国后继续广泛传播包豪斯的教育观点、教学方法和现代主义建筑学派理论，并完成了许多举世瞩目的重大建筑项目的设计，促进了美国现代建筑的发展。

格罗佩斯积极提倡建筑设计与工艺的统一，艺术与技术的结合，讲究功能、技术和经济效益相结合。他认为建筑不是简单的建筑空间的完成，而是包括生活家具设计与配套设施在内的系统化设计，其目的在于全面提高人类的生活质量。他的建筑设计讲究充分的采光和通风，主张按人的生理要求和空间的用途、性质、相互关系来进行合理组织和布局。格罗佩斯还致力于设计和机械化大生产的结合，倡导利用机械化大量生产建筑构件和预制装配的建筑方法，认为只有这样才能实现大规模建筑并降低成本。此外，他还提出一整套关于房屋设计标准化和预制装配的理论和方法，并且强调设计是为大多数人生产实用美观的物品，而不是只为少数人生产奢侈品。格罗佩斯积极发起组织现代建筑协会，传播现代主义建筑理论，"二战"后他的建筑理论和实践逐渐受到各国建筑学界的推崇，对于现代建筑理论的发展做出了不可磨灭的贡献。

1) 法古斯鞋楦工厂

1910—1914 年格罗佩斯独立创办了自己的建筑设计事务所，同汉斯·迈耶合作设计了他的成名作——法古斯鞋楦工厂。该建筑改变了传统建筑设计的观念，形成了一种框架结构和玻璃幕墙相结合的设计风貌。在结构上该建筑采用非对称构图，外墙与支柱脱开，做成大片连续的由玻璃窗和金属板裙围成的轻质幕墙。当时欧洲的传统建筑大多室内幽暗，阳光很少，这种玻璃幕墙保证了充足的自然采光；墙面非常简洁，没有任何装饰；取消柱子的建筑转角，充分发挥了钢筋混凝土楼板的悬挑性能。这座建筑是格罗佩斯早期的一个重要建筑成就。法古斯鞋楦工厂的设计初步显示出格罗佩斯强调功能与理性的美学观点，也说明新的建筑风格是同现代材料和结构技术分不开的(见图　格罗佩斯 法古斯鞋楦工厂)。

格罗佩斯　法古斯鞋楦工厂

2) 德绍时期的包豪斯校舍

1925 年，包豪斯学校迁到德绍之后，格罗佩斯设计了一座新校舍，这座校舍建筑也是格罗佩斯的代表作(见图 格罗佩斯 包豪斯校舍)。该校舍 1926 年完工，总面积约一万平方米，共分三部分：教学楼(教室和办公室)；生活用房(包括礼堂、餐厅、学生宿舍、厨房、锅炉房等，宿舍为六层，其余为两层)和四层的附属职业学校(由过街楼连接教学楼)。其中，教学区为框架结构，后两者均为混合结构。从学校步行 5 分钟即到教员的小型住宅区。在总体布局上，为了保证采光和通风的需要，该校舍摒弃了传统的周边式布局，提倡行列式布局，并提出在一定的建筑密度要求下，按房屋高度来决定它们之间的合理间距，以保证有充足的光照和房屋之间的绿化空间。在校舍的实验工厂部分更充分地运用玻璃幕墙，这成为后来多层和高层建筑采用全玻璃幕墙的先声。

格罗佩斯 包豪斯校舍

包豪斯校舍设计强调实用功能，形体的空间和布局非常自由，按照功能建成了不同的结构形式，并且用不对称的造型寻求整个构图的平衡与灵活性。同时，校舍也充分利用了现代建材表现出简洁、通透的结构形式，使几何外形的建筑体别具特色。另外，校舍的设计还注重功能、技术和经济效益的结合，用非常经济的手段实现了艺术和技术的结合。在现代主义建筑作品中，包豪斯校舍设计所确立的很多设计原则、设计布局手法以及建筑处理技巧一直到今天仍在广泛地运用。

4. 经典与优雅的化身——香奈儿

享誉全球的香奈儿品牌是将 CoCo Chanel 的双 C 交叠而设计出来的标志，也是让 Chanel 迷们为之疯狂的精神象征(见图 香奈儿品牌标志)。

可可·香奈儿(CoCo Chanel，1883—1971)原名 Gabrielle Bonheur Chanel，这位孤儿出身的女性是 20 世纪时尚界最重要的人物，她以先锋的设计理念改变了 20 世纪女性的衣着风格。她所创立的香奈儿品牌产品种类繁多，有服装、珠宝饰品、配件、化妆品、香水，每一种产品都闻名遐迩，特别是她的时装与香水。在《时代》(TIME)杂志评选的"20 世纪最具影响力的 100 人"

香奈儿品牌标志

中，她是唯一上榜的时装设计师。

香奈儿很小时就成了孤儿，之后她在修道院的收容所里度过了黯淡的少女岁月。18岁离开修道院后，几经周折，她尝试过做各种不同的工作，甚至当上了咖啡厅歌手，并起了艺名"Coco"(据说这也是她的别名CoCo Chanel 的由来)。1910年，香奈儿在巴黎开设了一家女式衣帽店，凭着非凡的针线技巧缝制出一顶又一顶款式简洁耐看的帽子，获得了巨大的商业成功。1913年，她开设了两家时装店，对后世影响深远的时装品牌Chanel 宣告正式诞生。

经典香奈儿时装

香奈儿非常聪明且敢于挑战世俗、解放传统，她将服装设计从男性观点为主的潮流转变为表现女性美感的舞台，抛弃了传统的紧身束腰、鲸骨裙箍与长发，把休闲服变成流行时尚，提倡肩背式皮包与套装。她还打破当年黑衣服只能当丧服的规定，创造了一直风靡到现代的黑色小洋装(见图　经典香奈儿时装)。

香奈儿善于从男装上撷取灵感，为女装添上一点男人味道，一改当年女装过分艳丽的社会风尚。例如，将西装褛加入女装系列中，又推出女装裤子，而在 20 世纪 20 年代女性是只穿裙子的。短厚呢大衣、喇叭裤等都是香奈儿在"二战"后的经典作品。在"二战"之后 Chanel 也一直保持着这种简洁而高贵的风格，多用格子或北欧式几何印花。香奈儿风格的独到之处也包括裁剪、布料柔软并具有垂坠感，衣服的做工简单到无懈可击，但又非常自然舒适。香奈儿一系列的艺术创造为现代时装史带来重大革命。

香奈儿时装永远有着高雅、简洁、精美的风格，因为香奈儿最了解女人，每个女人在香奈尔的世界里总能找到适合自己的东西。在欧美上流女性社会中流传着一句话"当你找不到合适的服装时，就穿香奈儿套装"。她一手主导了 20 世纪前半叶女人的穿着风格、姿态和生活方式。她创造了伟大的 Chanel 时尚帝国，也开创了一种简单奢华的新哲学。

除了时装之外，香奈儿在全球香水领域也声名远播。尤其是香奈儿"5"号香水，更是被奉为传世经典。这瓶香水也成为 Chanel 历史上最赚钱的产品，且在快速更迭的时尚消费圈中历久不衰，至今在 Chanel 的官方网站依然是重点推介产品。当美国的著名影星玛丽莲·梦露被别人问及夜晚入睡穿戴何物时，她曾诗意地回答"两滴 5 号香水"。

1921 年，当香奈儿意识到要生产配套系列的香水产品来陪衬自己设计的服装时，"5"号香水应运而生了。香奈儿的首席调香师恩尼斯·鲍将多种样品呈给香奈儿女士后，香奈儿挑中了编号为"5"的味道，这也是她最喜欢的幸运数字(见图　香奈儿"5"号香水)。

香奈儿"5"号香水

这种香水的香味由法国南部 Grass 的五月玫瑰、茉莉花、依兰油、檀香和香根草、乙醛等 80 种成分组合而成，清幽的繁花香气凸显了女性的娇柔妩媚。它先由依兰花作序，然后是五月玫瑰和茉莉的完美混合，中间还带有挥之不去的檀香，散发出匠心独具的多种花香气息。"5"号香水很好地利用了檀香木的谐调性，而乙醛则使香味从底部上扬释放出来，令"5"号香水的香味显得更加抽象。这就形成了"5"号香水的最大特点——它是一瓶不试图模仿或重现鲜花香味的香水，所以会让人觉得如此独特。

香水研制成功之后，香奈儿女士认为还不完美，还需要在瓶形方面再一次提升香奈儿"5"号香水，使它完全独立于高档香水之林。于是，香奈儿女士亲自设计了"5"号香水的瓶子，使瓶子本身也成为一款经典的设计作品。

香奈儿女士崇尚简洁之美，她希望以简单而不花哨的设计为最初诞生的香水作包装——线条利落的长方体香水瓶。在瓶形设计方面，她有着独特的见解："我的美学观点跟别人不同，别人唯恐不足地往上加，而我一项项地减除。"正是这个理由，使香奈儿"5"号香水瓶简单的外形设计在同时期崇尚富丽繁华的香水作品里成为看起来最奇怪的一支。由于这一种简洁有力的设计与"5"号香水的抽象香味相得益彰，最终使之具备了卓尔不群的质感。

据说"5"号香水瓶的灵感来自花束，有着状如宝石切割般形态的瓶盖和透明水晶的长方形瓶身造型，线条看起来简单利落，"CHANEL"和"N°5"的黑色字体呈现于白底之上，形成一种令人印象深刻的黑白组合。"5"号香水独特的造型融合了奢华与优雅，且表现出女性的勇敢与大胆，完全打破了当时香水包装极尽烦琐的传统风格，让"5"号香水在几何外形的现代感中透出一种低调奢华的感觉。

"香奈儿代表的是一种风格、一种历久弥新的独特风格。"香奈儿女士如此评价自己的设计，这个评价也适合于这个独特的"5"号瓶子。"5"号香水瓶的现代美感使它在 1959 年获选为当代杰出艺术品，并被收藏于纽约现代艺术博物馆。它和"5"号香水一样以高贵优雅的印象深入人心。直到今天，Chanel "5"号香水依然稳坐世界销售冠军的宝座。

5. 建造机器住宅的人——勒·柯布西耶

勒·柯布西耶(Le Corbusier，1887—1965)是 20 世纪最重要的建筑师之一，也是现代主义建筑运动的主将，现行瑞士法郎上甚至印有他的头像。他同时还是一位著名的设计艺术理论家，在其代表作《走向新建筑》一书中，他宣扬现代主义是一种几何精神，一种构筑精神与综合精神，提出了"住宅是居住的机器"的著名观点。

勒·柯布西耶出生于瑞士西北靠近法国边界的小镇，少年时曾对美术感兴趣，1905 年他在家乡瑞士设计了第一幢住宅，完全是当地的乡土住宅风貌，两层建筑内外充满着几何装饰，当时他才 17 岁。1907 年，他先后到布达佩斯和巴黎学习建筑，在巴黎的贝伦斯建筑事务所学习了新颖的建筑处理手法。1917 年他定居巴黎，同时也从事绘画和雕刻。第二次世界大战期间，他避居乡间，后又到印度和非洲工作。"二战"后，他的建筑设计风格有了明显的变化，其特征体现在对自由有机形式的探索和对材料的表现，从注重功能转向注重形式，重视民间建筑经验，尤其喜欢表现脱模后不加装修的粗面混凝土(见图　粗面混凝土所形成的历史痕迹效果)，追求粗糙苍老的原始趣味，因此在战后的新建筑流派中仍然

处于领先地位。勒·柯布西耶的设计理念直到他去世都对世界各国的建筑师有很大的启发作用。

粗面混凝土所形成的历史痕迹效果

勒·柯布西耶极力否定 19 世纪以来因循守旧的建筑观点，摒弃复古主义的建筑风格，所以他的设计作品经常引起很大争议。他设计的朗香教堂形象怪异，令守旧派异常愤怒，但被革新派奉为经典；他为日内瓦国际联盟总部设计的方案引起评审团长时间的争论；他设计的马赛公寓曾被法国风景保护协会提出控告，到后来却又成为当地的名胜。

在建筑设计思想上，勒·柯布西耶强调"原始的形体是美的形体"，赞美简单的几何形体。1926 年他提出了著名的"新建筑五要素"：①底层架空，下设独立支柱，把地面留给行人；②屋顶花园，用平顶，上设花园；③自由空间，采用框架结构，按需要对内部空间进行自由处理；④横向长窗，窗可以自由开设；⑤自由的立面，承重墙退到墙后，为外墙的自由处理提供可能。他的有些设计当时不被人们接受，但这些结构和设计形式在以后却被其他建筑师推广应用，今天已经相当普遍。

勒·柯布西耶又是一个城市规划专家，他对城市规划提出许多设想，对理想城市的诠释、对自然环境的领悟别具一格。他一反当时反对大城市的思潮，主张全新的城市规划，认为在现代技术条件下，完全可以既保持人口的高密度，又形成安静卫生的城市环境。他首先提出高层建筑和立体交叉的设想，对建筑设计和城市规划的现代化起到了推动作用。他在建筑设计的许多方面都是一位先行者，对现代建筑设计产生了非常广泛的影响。

勒·柯布西耶以丰富多变的作品和充满激情的建筑哲学深刻地影响了 20 世纪以来的城市面貌和当代人的生活方式，他不断变化的建筑设计思想成为现代建筑领域一座无法逾越的高峰和取之不尽的思想源泉。

朗香教堂是一座位于群山之中的小天主教堂，在法国东部与瑞士交界的浮日山区，坐落在一座小山顶上。1950—1953 年该教堂由勒·柯布西耶设计建造，1955 年落成。朗香教堂的白色幻象盘旋在欧圣母院朗香村之上，从 13 世纪以来，这里就是朝圣的地方。教堂规模不大，仅能容纳 200 余人，教堂前有一个可容万人的场地，供宗教节日时来此朝拜的教徒使用。朗香教堂的设计对现代建筑的发展产生了重要影响，被誉为 20 世纪最为震

撼、最具有表现力的建筑(见图　勒·柯布西耶　朗香教堂)。

勒·柯布西耶　朗香教堂

在朗香教堂的设计中，勒·柯布西耶把重点放在建筑造型和建筑形体给人的感受上，摒弃了传统教堂的陈旧模式和现代建筑的一般手法，把它当作一件混凝土雕塑作品加以塑造。整个教堂的外形超常变形，怪诞神秘。各个立面的差别很大，墙体几乎全部弯曲，有的还很倾斜。建筑上的线条像琴弦一样具有张力感，整个体形空间显得紧凑有力。塔楼式祈祷室的外形像一座粮仓，沉重的屋顶向上翻卷着，它与墙体的连接并不是无缝的，而是有一定间隙，中间留有一条 40 厘米高的带形空隙，三个弧形塔把外面的自然光引入室内，使室内产生非常奇特的光线效果，增加了一种神秘感。粗糙的白色墙面上开着大大小小的方形或矩形窗洞，上面嵌着教堂常见的彩色玻璃。教堂入口在卷曲墙面与塔楼交接的夹缝处。室内空间也不规则，墙面呈弧线形，光线透过屋顶与墙面之间的缝隙和镶着彩色玻璃的大大小小的窗洞投射下来，使室内产生了一种特殊的宗教气氛。

在创作朗香教堂时，勒·柯布西耶同教会人员进行过谈话，深入了解天主教的仪式和活动，了解信徒到该地朝圣的历史传统，探讨关于宗教艺术的方方面面，仔细阅读介绍朗香地方的书籍。据说他构思过后想要把朗香教堂建成一个"视觉领域的听觉器件"，它应该像人的听觉器官一样柔软、微妙、精确和不容改变。他解释说要用建筑激发音响效果——形式领域的声学，把教堂建筑视作声学器件，使之与所在场所沟通。这一别开生面的立意与教堂是为了人和上帝之间的沟通相一致。

朗香教堂在我们心中引出的意象是不明确的，具有多义性，不同的观者可以有不同的联想，同一个观者也会产生多个联想，有人曾用简图显示朗香教堂可能引起的五种联想：合拢的双手、浮水的鸭子、一艘航空母舰、一种修女的帽子，最后是攀肩并立的两个修士。也有人说朗香教堂能让人联想起一只大钟、意大利撒丁岛上某个圣所、一架起飞中的飞机……也许朗香教堂的形象不是在人脑海中固定出一个确定的意象，而是一种复杂的综合体验。

但可以肯定的一点是朗香教堂的形象十分奇特，充满着一种陌生化的处理。对于朗香

教堂的形象，人们观感不一，有人认为它优美、典雅、崇高，有人说它反常、怪诞。但恰恰是这种怪诞、超越常规和超越常理，却令人产生了强烈而深刻的印象，因此朗香教堂又被称为一座最让人过目不忘的教堂。

朗香教堂反映了勒·柯布西耶对建筑艺术的独特理解、娴熟的驾驭体形的技艺和对光的处理能力，它的建筑形体和空间证明柯布西耶非凡的想象力，也形象地反映出现代西方宗教的特质。

6. 道法自然的西方设计师——赖特

弗兰克·劳埃德·赖特(Frank Lloyd Wright，1867—1959)是 20 世纪美国最重要的一位建筑师，在世界上享有盛誉。他设计的许多建筑受到普遍的赞扬，成为现代主义建筑艺术中的瑰宝。

1867 年，赖特生于威斯康星州里奇兰森特，在威斯康星大学攻读土木工程。1887 年到芝加哥寻找工作，第二年进入芝加哥学派的代表人物沙利文所开设的设计事务所并受到其影响。由于赖特在农庄长大，对祖辈生活过的农村和大自然有深厚的感情，所以当 1894 年他开设自己的设计事务所时，他抛弃了芝加哥学派的一些建筑样式，开始追求草原式风格住宅，虽然它们并不一定建造在大草原上。这种住宅既有美国民间建筑的传统，又突破了封闭性，适合于美国中西部草原地带的气候和地广人稀的特点。这种风格的特点是：将住宅房间减到最低限度，组成与阳光、空气和外景相统一的空间；住宅配合园林，底层、楼层、屋檐与地面形成一系列平行线；以花墙或栅栏为屏蔽摆脱了封闭性(见图　赖特早期设计的草原风格住宅)。

赖特早期设计的草原风格住宅

赖特讨厌拘泥于机械美学而把建筑空间变得冷漠的做法，发展了"有机建筑"的理论。沙利文对于功能与形式的看法是：形式追随功能。而赖特后来则发展了这句话：功能与形式是一回事，认为功能与形式在设计中根本不可能完全分开。他认为，建筑的结构、材料、建筑的方法应该融为一体，合成一个为人类服务的有机整体，主张建筑应与大自然和谐，就像从自然环境里生长而出，力图把室内空间向外延伸，把大自然景色引进室内。因此，他十分强调综合性，打破了把建筑看成封闭六面体的传统观念，主张空间可以内外

贯通，自由划分。

在这种思想基础上，赖特提出了有机建筑的六个原则，即：①简练应该是艺术性的检验标准；②建筑设计的风格应该多种多样，好像人类一样；③建筑应该与周围环境协调，形成自然和谐的整体空间和有机联系；④建筑的色彩应该和它所在的环境一致，也就是说从环境中选取建筑色彩因素；⑤建筑材料本质的表达，将现代材料和自然材料配合使用，显现出不同材料的各自效果；⑥建筑中精神的统一和完整性。主张设计每一个建筑都应该形成一个理念，把这个理念由内到外贯穿建筑的每一个局部，使每一个局部都互相关联，成为整体不可分割的组成部分。

赖特对现代大城市持批判态度，他很少设计大城市里的摩天大楼。赖特对于建筑工业化不感兴趣，他一生中设计最多的建筑类型是别墅和小住宅。在赖特的手中，小住宅和别墅这些历史悠久的建筑类型变得愈加丰富多彩，他把这些建筑类型提高到一个新水平。时至今日，我们还能在世界各地的住宅区中见到赖特风格的影子。

赖特一生共设计了800多个建筑，其中380个实际建成，目前依然存在的有280个。赖特的主要作品有：东京帝国饭店、流水别墅、西塔里埃森、古根海姆美术馆、唯一教堂、佛罗里达南方学院教堂等。

1936年赖特设计的流水别墅被作为其"有机建筑"的代表作，也是现代建筑的杰作之一。由于别墅主人为匹兹堡百货公司老板德裔富商考夫曼，故又称考夫曼住宅。它是20世纪被拍摄得最多的私人住宅，尽管它远在宾夕法尼亚州西南的阿巴拉契山区，但每年都有超过13万的游客访问(见图 赖特 流水别墅)。

赖特 流水别墅

1934年，考夫曼在宾夕法尼亚州匹兹堡市东南郊的熊溪买下一片地产，那里远离公路、草木繁盛、溪流潺潺。考夫曼把赖特请来考察，请他设计一座周末别墅。熊溪那条涓涓溪水给赖特留下了难忘的印象，使他想要把别墅与流水的音乐感结合起来。经过冥思苦想，赖特在耐心地等待灵感突来的那一天，终于有一天在大约20分钟时间里快速地勾画出了第一张草图，别墅在赖特脑中孕育而出！他描述这个别墅是"在瀑布旁的一个峭壁的

延伸，生存空间靠着几层平台而凌空在溪水之上——一位珍爱着这个地方的人就在这平台上，他沉浸于瀑布的响声，享受着生活的乐趣"。他因此为这座别墅取名为"流水"。流水别墅被描述成对应于"溪流音乐"的"石崖的延伸"的形状，成为一种以建筑词汇再现自然环境的抽象表达，是一个既具空间维度又有时间维度的具体实例。

流水别墅整个建筑群与四周的山脉、峡谷相连，展现了建筑体形的隐喻的意味。别墅共三层，面积约 380 平方米，以二层(主入口层)的起居室为中心，其余房间向左右铺展开来，别墅外形强调块体组合，使建筑具有明显的雕塑感。流水别墅背靠陡崖，在小瀑布之上的巨石之间。两层巨大的平台高低错落，宽窄厚薄长短各不相同，参差穿插着悬浮在瀑布之上。一层平台向左右延伸，二层平台向前方挑出，几片高耸的片石墙交错着插在平台之间，很有力度。横向平滑方正的大阳台与纵向的粗石砌成的厚墙穿插交错，宛如蒙德里安的抽象画作品，在复杂微妙的变化中达到一种诗意的视觉平衡。溪水由平台下怡然流出，建筑与溪水、山石、树木自然地结合在一起，整座别墅像是由地下生长而出。

悬挑的大阳台是整座别墅的高潮。在最下面一层，也是最大和最令人心惊胆战的大阳台，上有一个楼梯口，从这里拾级而下，正好接临下面的小水池，溪流带着潮润的清风和淙淙的音响飘入别墅。

别墅的室内空间处理也堪称典范，室内空间自由延伸，相互穿插。正面在窗台与天棚之间，是一金属窗框的大玻璃，虚实对比十分强烈。赖特对自然光线的巧妙掌握使内部空间充满了盎然生机，最明亮的部分光线从天窗泻下，而东、西、北侧呈围合状的居室光线则显得较暗。岩石的地板上隐约出现窗外景物的倒影，流动在起居室空间之中。这个起居室空间的气氛随着光线的明度变化而显现多样的风采。内外空间互相交融，浑然一体，如同把人带进一个梦境。

别墅的室内也保持了天然野趣，一些被保留下来的岩石好像是从地面下破土而出长在室内，成为壁炉前的天然装饰，一览无余的带形窗使室内与四周浓密的树林相互交融。建筑内的壁炉是以暴露的自然山岩砌成的，自然和人在这座别墅里呈现出了"天人合一"的最高境界。

赖特的流水别墅充满着天然气息和艺术魅力，其秘诀还在于他对材料的独特见解。他尊重材料天然的特性，正如他说的："每一种材料有自己的语言……每一种材料有自己的故事。"他运用新材料和新结构，又始终重视和发挥传统建筑材料的优点，并善于把两者结合起来。别墅中既有钢筋混凝土，也有粗犷的岩石，它们同自然环境紧密配合在一起，让人感到亲切而有深度。

在超凡脱俗的流水别墅中，流动的溪水及瀑布是建筑的一部分，触觉、嗅觉及听觉构成一座建筑的整体因素，建筑与景观相互交融。流水别墅达到了人与自然的高度和谐，也体现了赖特崇尚自然的建筑观，他用建筑诠释了建筑、人、环境之间的关系。

流水别墅建成之后即名扬四海。1963 年，赖特去世后的第 4 年，考夫曼决定将别墅捐赠给当地政府，永远供人参观。交接仪式上，考夫曼的致辞令人感动。他说："流水别墅的美依然像它所配合的自然那样新鲜，它曾是一所绝妙的栖身之处，但又不仅如此，它是一件艺术品，超越了一般含义，住宅和基地在一起构成了一个人类所希望的与自然结合、对等和融合的形象。这是一件人类为自身所作的作品，不是一个人为另一个人所作的，由于这样一种强烈的含义，它是一笔公众的财富，而不是私人拥有的珍品。"

7. 现代主义建筑的泰斗——贝聿铭

贝聿铭(Ieoh Ming Pei，1917—2019)是一位美籍华人建筑师，1917 年生于广州。他的祖辈是苏州望族，他曾在家族拥有的苏州园林狮子林里度过了童年的一段时光。他 10 岁随父亲到上海，18 岁到美国，先后在麻省理工学院和哈佛大学学习建筑。作为 20 世纪世界最成功的建筑师之一，贝聿铭设计了大量的划时代建筑。1983 年，他获得了建筑界的"诺贝尔奖"——普里茨克建筑奖。他在建筑设计中最为人们称道的是关心平民的利益，在纽约、费城和芝加哥等地设计了许多既有建筑美感又经济实用的大众化公寓，很受工薪阶层的欢迎。这也使贝聿铭获得了"人民建筑师"的称号。

贝聿铭设计的波士顿肯尼迪图书馆被誉为美国建筑史上最杰出的作品之一，另外还有丹佛市的摩天大楼、纽约市的议会中心。贝聿铭的作品不仅遍布美国，而且分布于世界各地。在国内有北京的香山饭店、香港中银大厦、苏州美术博物馆，国外有法国卢浮宫的扩建工程和日本的美秀美术馆等。

贝聿铭属于实践型建筑师，虽然作品很多，论著则较少，他主要通过作品来表达自己对建筑艺术的理解。在他的建筑作品里，他尤其喜欢通过石材、混凝土、玻璃和钢等材料表达一种抽象的建筑形式。他从不循规蹈矩，总是试图在标新立异中做到精益求精，而他的建筑也因其现代感独具光彩。他在建筑里均衡了对各种文化的理解，比如阴和阳、东方和西方、新与旧等，实现了不留痕迹的巧妙融合。另外，他还很注重光与空间的结合，使空间变化万端，"让光线来作设计"是贝聿铭的名言。

1) 卢浮宫扩建工程

20 世纪 80 年代初，法国总统密特朗决定扩建世界著名艺术宝库——卢浮宫。为此，法国政府向全世界广泛征求设计方案，并且邀请世界上 15 个声誉卓著的博物馆馆长对应征的设计方案进行遴选，最终有 13 位馆长选择了贝聿铭的设计方案。他的设计方案是用现代建筑材料在卢浮宫的拿破仑广场上建造一座玻璃金字塔，此消息一经传出，立即在法国掀起了轩然大波。有很多人质疑，认为这样会破坏这座具有 300 年历史的古建筑风格。优越感极为强烈的法国人高喊着"巴黎不要金字塔""既毁了卢浮宫又毁了金字塔"，一时间抨击贝聿铭成了热烈的运动。但当时的法国总统密特朗一直坚决支持贝聿铭，最后还是采用了他的设计方案(见图　贝聿铭　卢浮宫扩建工程)。

贝聿铭　卢浮宫扩建工程

1988 年，高傲的法国人开始接受了贝聿铭的设计，并赞扬这位东方民族的设计师，说他的独到设计"征服了巴黎"。同年 3 月，法国总统密特朗在新建成的金字塔里授予贝聿铭法国最高荣誉奖章。这项工程完工后，卢浮宫成为世界上最大的博物馆，曾经遭到极力反对的玻璃金字塔成了每一个法国人的骄傲，他们称赞"金字塔是卢浮宫里飞来的一颗巨大的宝石"。

贝聿铭设计建造的玻璃金字塔，高 21 米，底边长度为 34 米，耸立在卢浮宫前面庭院的中央。它的四个侧面是由 673 块菱形玻璃拼组而成的，整个金字塔总面积约有 2000 平方米。塔身总重量为 200 吨，其中玻璃净重 105 吨，金属支架仅有 95 吨，支架的负荷甚至超过了它自身的重量。因此，这座玻璃金字塔不仅是一件深具现代艺术风格的建筑佳作，也充分展现了现代科技的长足进步。

在这座大型玻璃金字塔的南、北、东三面还有 3 座 5 米高的小玻璃金字塔作点缀，它们与 7 个三角形喷水池共同构成平面与立体几何图形交相辉映的奇特美景。金字塔造型的玻璃顶经过现代科技的重新诠释后与周围的古典建筑相互映衬，置身于地下室，你能感受到透过玻璃顶投射下来的斑斓阳光，让人体会到一种难以言传的奇妙。

卢浮宫的玻璃金字塔反映出贝聿铭对光线、透明和形状的追求，独特的构思和丰富的光影变化把过去与现在的时代精神之间的距离缩到了最小。每到夜晚，巴黎灯火辉煌的时候，壮丽的景观使卢浮宫广场上的这座建筑更具有一种英雄般的特质，它甚至取代了巴黎的埃菲尔铁塔，成为巴黎的新地标。

2) 美秀美术馆

美秀美术馆是为日本人小山美秀子的艺术藏品所建。1990 年贝聿铭受到委托设计这座美术馆，并得到了业主的尊重和信任，不惜耗资 250 亿日元终于在 1997 年建成这座东方情调的著名建筑(见图 贝聿铭 美秀美术馆)。

美秀美术馆的构思来自中国东晋田园诗人陶渊明的散文《桃花源记》，在这篇中国古典名作中，这位游走于世界各地的老人似乎找到了自己的情感归宿，他用建筑构建的作品表达了自己挥之不去的东方情结。

这座美术馆远离都市，建在一座山头上，如果从远处眺望的话，露在地面部分的屋顶与群山的曲线相接，与周围的云雾、山路、植被等形成了自然的和谐状态，似乎是一处远离人间的仙境。

贝聿铭　美秀美术馆

由于受日本自然保护法的限制，这座总面积为 17 000 平方米的展馆，大约只允许 2000 平方米左右的建筑部分露出地面，其余 80% 的建筑部分必须在地下，因此，整个建筑是由地上一层和地下两层构成。在美术馆的填土过程中还精心设计了一道 20 多米高的防震墙，将地下二层的建筑与山体岩石隔开。

进入建筑正门之后，透过像广角银幕一样的玻璃开窗，可以看见窗外的青松以及远处若隐若现的山峦，如同一幅透明的屏风画在迎接着客人，体现出贝聿铭对中国园林艺术中

"借景"手法的巧妙运用。而在屋面玻璃与钢管支撑杆之间还设计了滤光作用的仿木色铝合金格栅，格栅形成梦幻般的影子投射在美术馆的大厅及走廊，与传统的日本竹帘式的"影子文化"相联系，充满了地方色彩。

整座建筑从外观上能看到许多三角形、菱形等多角度组合的玻璃屋顶，显得洗练而精致，这些极富几何形美感的造型都是天窗，一旦进入展馆内部，室内空间却又显得明亮而舒展。天窗的设计是贝聿铭所惯用的玻璃格栏组合，并且淡黄色木制的格栏代替了以前的铝合金材料，当光线折射和反射之后进入房间，室内便会呈现一种温暖柔和的情调。

收藏品仓库被设计在最下层，因此在防水和防潮方面有很严格的工艺。为了防止由于室内外的温差而结霜，所有的壁面都使用隔热材料。另外，为了防止土层渗水，还采用了具有耐寒性和耐树根侵蚀的防水剂，并且在上面筑有水泥以防止可能发生的事故。展示室的照明还采用了光纤维材料作照明，避免了发热光源对展品的侵害。

这座位于日本滋贺县的私立美术馆更像是一幅中国山水画，它构建了一个可观、可游、可居的场所，不仅反映了贝聿铭晚年向自然回归的设计理念，也显示出他对东方意境之美的一种深深怀恋。

8. 美国工业设计的代名词——雷蒙德·罗威

雷蒙德·罗威(Raymond Loewy，1893—1986)是美国著名的工业设计师，也是20世纪世界最伟大的设计师之一。

罗威1893年生于巴黎，从小便对火车、汽车有着浓厚的兴趣，立志从事设计。青年时代在巴黎大学获得工程学学士学位之后便应征入伍，"一战"结束后，他于1919年移居美国，年近30岁的他开始追逐童年时的梦想。最初，罗威为著名的纽约第五大街的百货公司做橱窗展示设计，以其独特的艺术风格开始展示自己的设计才华。1929年，他在纽约开设自己的设计事务所并承接了一项改良复印机的设计任务，从此涉足工业设计领域，开始了自己漫长而辉煌的设计生涯。

罗威设计的交通工具类包括火车机车、汽车、游艇、美国"空军1号"飞机的设计改良、阿波罗宇航器和空间站设计等；电器产品类包括"冰点"电冰箱、复印机等设备工具的设计；产品包装类包括可口可乐标志和瓶形设计、邮票、壳牌石油公司商标、美国邮局的服务徽章等，不少作品都成为设计史上的经典之作。难怪他可以骄傲地向世人宣布："一个过着正常生活的普通人，无论身在城市还是农村，每日或多或少会与 R.L.A(雷蒙德·罗威公司)领衔或部分参与设计的物品、服务标识及其建筑相接触。"(见图　罗威和他设计的火车机头)。

罗威的设计生涯一直持续到80多岁高龄，后返回法国，享受悠闲的旅行生活，直到1986年去世。作为美国工业设计的奠基人，他的一生就像一部美国工业设计史，伴随着美国工业设计的开始与发展，因此他又被冠以"工业设计之父"的称号。这一位著名的通才设计师奉行"流线、简单化"理念，在众多的产品设计中，将流线型与欧洲现代主义融合形成一种独特的艺术语言，实现了"由功用与简约彰显美丽"的设计初衷，并带动了设计各领域中流线型风格的运动，使流线型成为一种风格延续至今。另外，罗威还具有敏锐的商业头脑，促成了设计与商业的结合。他宣扬设计促进行销的新理念，对他来说，设计重要的不是表达设计哲学和设计理念，而是设计的经济效益。他认为"最美的曲线是销售上

升的曲线",从而开启了"样式追随市场"的设计思潮。

罗威和他设计的火车机头

罗威将自己的设计哲学归纳为"极度先进,却为人所接受"(Most Advanced Yet Acceptable,MAYA)原则,并在自己的创作中传播这种设计理念。他一生所设计的各种简洁、实用的产品广泛存在于人们的生活中,对于 20 世纪的美国人来说,他们实际生活在雷蒙德·罗威的世界之中。一位《纽约时报》撰稿人曾经感叹:"毫不夸张,罗威先生塑造了现代世界的形象。"

1) 复印机设计

1929 年,罗威在纽约开设自己的事务所,第一个项目就是为吉斯特纳公司重新设计 Gestetner 复印机,从此涉足工业设计领域。这份订单合同上要求设计师在 5 天之内为公司的复印机做改型设计。罗威在极短的时间里对原来的设计进行了简单的造型,把原来裸露的部件置于一个胶木外壳中,并改变机器转动曲柄、复印台面的形状,用四条既苗条又坚实的支架代替了以往突出粗壮的支架。复印机从"丑陋、笨拙"的机器摇身一变成为"富有魅力的办公家具"。

在复印机的设计之中,罗威应用人体工程学与审美理念使该复印机在竞争中脱颖而出,销量节节攀升。这成为设计与行销完美结合的第一例,也因此开启了美国工业设计的新纪元。

2) 电冰箱设计

20 世纪 30 年代,正是美国经济的大萧条时期,1934 年,罗威为美国的西尔斯公司设计了"冰点"电冰箱,向世人展示了一个崭新的流线型冰箱形象。冰箱的设计造型简洁、明快,外形采用大圆弧与弧形使箱体更加浑然一体,在内部也进行了功能方面的改进,奠定了现代电冰箱的基础。一时间,流线型冰箱成了消费者的采购目标,而"冰点"电冰箱的年销量也从 60 000 台飙升到 275 000 台,成为工业设计著名的成功案例之一(见图　罗威设计的电冰箱)。

罗威设计的电冰箱

罗威凭借设计，赋予了商品不可抗拒的魅力，使那些几乎没有购买欲望的顾客慷慨解囊。最美的曲线是销售上升的曲线，罗威无疑也是世界上最具天赋的商业艺术家之一。

3) 包装设计

20 世纪 40 年代，罗威开始承接产品包装与企业形象设计。1941 年他重新为美国"幸运"香烟设计包装，他抛弃了原来包装的设计方案，着手将绿底色改作白色，使印刷成本降低，随后在烟盒的正背两面印上红色的香烟标识，增强了香烟包装的视觉冲击力。改装后的"幸运"香烟在商业上获得巨大成功，其形象保持了 40 余年(见图　罗威　"幸运"牌香烟包装设计)。

可口可乐是 1912 年从美国流行起来的一种饮料，最初的包装设计十分普通。20 世纪 30 年代罗威为可口可乐公司进行了一系列设计，包括标志、标签和瓶形的改进。他采用深红色为标志的底色，上面是白色字体，一根连续的波状曲线把"Coca-Cola"的文字连接起来，流畅而活泼。在设计瓶形时，他打破了原来瓶形上下相同的造型，赋予瓶子更加柔和微妙的曲线，使瓶形极具女性的魅力。罗威的包装设计在商业中获得巨大成功，为可口可乐公司带来巨大利润。罗威曾如此诠释他的商标设计："我寻求一种强烈的视觉震撼力，令人即便是短短一瞥，也能留下深刻的印象。"他的确做到了，今天，可口可乐的经典瓶形已经成为美国文化的象征(见图　罗威　可口可乐包装设计)。

罗威　"幸运"牌香烟包装设计　　　　　罗威　可口可乐包装设计

4) 汽车设计

早在汽油经济成为世界关注焦点之前，罗威便倡导生产车体低、车形细的节油型汽车。他与底特律设计流派追求的奢华之风展开了旷日持久的对抗战。1961 年，在设计 Avanti 车时，罗威提出"重量即敌人"的口号，在他的力争下，Avanti 放弃了散热器护栅，有效降低了车身自重，不仅更加节油，而且简化了维护过程，降低了生产成本。罗威还将倾斜的挡风玻璃、内嵌式头灯以及轮胎外壳引进汽车设计，使外形更加完整、流畅。

罗威的许多设计作品，如 1953 Studebaker Starliner Coupe 和 1963 Avanti 一经亮相，便备受瞩目，时至今日，仍是汽车中的经典。汽车报宣布道："1953 Studebaker，一款长

鼻、几无修饰却具动感的轿车，被誉为众车之中的经典。"

5) 空间站设计

1967 年到 1973 年罗威被美国宇航局聘为常驻顾问，参与土星—阿波罗宇航器与空间站的设计。他们需要他"确保在极端失重情况下宇航员的心理与生理的安全与舒适"。他的大胆设计——模拟重力空间；开设能远望地球的舷窗——使三名宇航员在空间站中生活了长达 90 天。George Muller，美国宇航局一位负责人，在给罗威的感谢信中写道："宇航员在空间站中，居然生活得相对舒适，精神饱满，而且效率奇佳，真令人难以置信！这一切都归功于阁下您的创新设计。而这设计正是您深切理解人的需求之后的完美结晶。"

罗威用无限的想象力和无尽的创造力赢得了"工业设计之父"的桂冠，自从美国宇航局采用了罗威的设计灵感之后，他的影响力甚至飞出了地球，走向了广袤的宇宙。

9. 我的世界是圆的——卢基·克拉尼

卢基·克拉尼(Luigi Colani，1928—　)是当今最著名也是最具颠覆性的设计大师，被国际设计界公认为"21 世纪的达·芬奇"。他设计了大量造型各异的作品，涵盖了各种交通运输工具、建筑和时尚消费品等多个行业，他通过自由夸张的设计实现着想象中的形态。克拉尼的设计作品始终走在时代的前端，因此又被尊称为"设计师中的设计师"。

克拉尼 1928 年生于德国柏林，父亲是电影布景设计师。他从小就用父母给的硬纸板、木块、纸张等自制玩具，并在这种自由创作的环境下学会了灵活运用各种工具的能力，也培养出他天马行空的想象力。长大后他先在柏林艺术学院学习绘画和雕塑，后于1947 年到巴黎索邦大学学习空气动力学。1952 年毕业后他到美国加州道格拉斯飞机公司负责新材料项目并参加高速技术研究，这样的经历使他的设计具备了空气动力学和仿生学的特点，表现出强烈的形态设计意识。

从 20 世纪 50 年代开始，克拉尼就为多家公司设计跑车和汽艇，在为阿尔法·罗密欧、大众、宝马等汽车公司进行设计中不断推行他的流线型概念，其中包括他于 1959 年设计的世界上第一辆单体构造的跑车 BMW 700。20 世纪 60 年代他又在家具设计领域取得举世瞩目的成功。之后的几十年来，他曾先后为法拉利、保时捷、奔驰、宝马、美国宇航局、日本佳能、索尼等数十家世界知名品牌和机构设计产品。克拉尼用他极富想象力的创作才能设计了大量的运输工具、家庭用品和各种电器产品。如今，已年过八旬的克拉尼仍在为自己的设计理想而努力(见图　克拉尼的飞机设计)。

克拉尼一生坚持"宇宙无直线"的观点，认为"鸡蛋是有史以来最佳的包装形式"，他认为万物皆以曲线存在，自然界根本没有直线形态的物体，从而研究生物的曲面外形并将曲线造型广泛应用于自己的设计作品中。因此，在他的设计作品中，无论是汽车、飞行器还是茶具、饰品、水瓶等都贯穿着一脉相承的流线造型风格，同时还具有仿生学的特征，所有作品都以圆和自然形体为展现形式，造型也极为夸张。在当时设计界推崇理性主义设计的背景下，他以自由的造型打破功能主义的藩篱，增强了产品的趣味性，赢得了舆论的一致好评(见图　克拉尼以水滴的概念设计的 Drop 茶壶组)。

这位留着两撇长胡子的设计师还喜欢把当代最新的材料和对自然界的新体会结合起来，所以他的设计总能走在最前端，可以说是完全面向未来的设计，他甚至自嘲有些作品别人要花 20 年以上才能理解。克拉尼的设计遵循 4 个"L"的原则："Leise、Langsam、

Leicht、Lustig"，即"轻、慢、简单、有趣"。最近几年，克拉尼越来越关注环保的设计方法。过去克拉尼喜欢使用玻璃纤维这种可以自由造型的材质，现在出于环保的考虑，他开始注重木材和竹子的材料开发。

克拉尼的飞机设计

1973 年 克拉尼 Drop 茶壶组设计

1) 经典的佳能 T90 设计

佳能 T90 相机曾是一款畅销不衰的产品，深刻地影响着后来佳能 EOS 相机的设计。我们在 20 多年后的今天，仍然能够在佳能 EOS 系列上看到很多 T90 的影子(见图 经典的佳能 T90 相机)。

经典的佳能 T90 相机

20 世纪 80 年代，虽然佳能 A 系列相机的设计已经被用户广泛接受，但也暴露出了传统设计方法的局限性。因为自动相机不再需要卷片和退片装置，所以 A 系列相机的机械设计只需要保留一个空壳。没有内容的设计是毫无意义的，因此，新的高科技相机需要全新的外观设计。

基于这一情况，佳能设计部门调整了设计思路，把新一代相机设计的指导思想确定为："作为影像再现的工具，相机是人手和眼的延伸，它必须易于使用。"为了实现"佳能相机越来越像人类的手"的目标，设计小组在 T90 的设计全过程中始终贯穿着最早的人

体工程学的设计思路。

T90 的原型刚设计出来时，设计人员发现它完全是一个技术型的东西，对用户来说缺乏亲和力。这时，有人建议邀请人性化设计大师克拉尼加入设计小组。喜爱摄影的克拉尼对相机设计颇有兴趣，他运用"5 系统"的创新设计理念花了一年半的时间完成了这项设计，在与佳能设计小组的共同努力下于 1986 年成功推出了一款"不远的将来的相机"——佳能 T90 相机。这款相机融合了克拉尼曲面生物设计外形以及佳能设计小组对机身内部的建议，在外观和人机界面上获得了很大的成功，展示了 20 世纪 90 年代相机的设计理念，并夺得"Golden Camera Award"的殊荣。

2) 流线型车辆设计

克拉尼早在 20 世纪 70 年代就开始钻研交通工具节能减排、降低风阻的问题，具有很强的前瞻意识。当他设计一个高速运动的形态时，会先寻找什么样的自然生物能达到如此速度，然后研究自然的素材与原型，并从专业角度分析它的形态。因此他设计的交通工具虽然看起来都很怪诞，但都符合空气动力学原理。

他结合空气动力学原理和仿生学为奔驰公司打造的大型 DAF 载重拖车，比原来的车辆节省了 39%的燃油，进化至第八代的大型拖车耗油量比上一代就又少了 50%。流线型车身、鲇鱼嘴车头、圆形车窗和具有奔驰标志造型的三爪雨刷，使人们对这个在陆上奔驰的大型艺术品赞誉有加，这也成为克拉尼的代表作之一。

1989 年，克拉尼设计的法拉利跑车 Testa d'Oro 创下了当时同级车的时速 351 千米的世界纪录(见图 克拉尼设计的法拉利跑车 该车 1992 年产，4.9 升法拉利对置 12 缸发动机，双涡轮增压，最大马力 750 匹，0~100 千米/小时，加速时间 3.8 秒，中置后驱，五挡手动变速器，极速 351 千米/小时，售价 50 万美元)。

克拉尼设计的法拉利跑车

3) 未来住宅

克拉尼还和 Hanse Haus 公司合作设计了一款名为"Colani Rotor House"的电动旋转概念屋，探索人类未来的生活空间。在长宽各只有六公尺的小空间里，克拉尼设置了圆筒状的旋转盘，上面设有厨房、卧室和浴室三个区域，想要用到某一个区域，只要在沙发上按个按钮，该区域就会转出来供你使用。这个极富未来感的设计不仅大大节省了空间，也兼顾了功能性和经济性，为地狭人稠、寸土寸金的都会住房提供了另类的设计走向(见图 克拉尼设计的旋转房间)。

克拉尼设计的旋转房间

克拉尼根据自己坚信的自然界法则，利用曲线为"更美好的明天"设计着独特的各类产品，面对赞誉和争议，克拉尼只是平和地认为他的灵感都来自大自然："我所做的无非是模仿自然界向我们揭示的种种真实。"

"地球是圆的，所有的星际物体都是圆的，而且在圆形或椭圆形的轨道上运动……甚至连我们自身也是从圆形的物种细胞中繁衍出来的，我又为什么要加入把一切都变得有棱有角的人们的行列呢？我将追随伽利略的信条：我的世界也是圆的。"卢基·克拉尼如是说。

10. 鬼才设计师——菲利普·斯塔克

菲利普·斯塔克(Philippe Starck，1949—　)出生于法国巴黎，这位飞机工程师的儿子是个天才，在不满 16 岁的时候就夺取了法国 La Vilette 家居设计竞赛的第一名。3 年后，他创立了以自己名字命名的公司，开始生产自己设计的家具。1969 年刚满 20 岁的斯塔克被任命为著名的皮尔·卡丹(Pierre Cardin)事务所的艺术指导，并设计出了 60 多种家具。

20 世纪 70 年代初，斯塔克独立设计了一系列室内设计项目，其中最著名的是两处夜总会的室内设计，即 1976 年的 La Main Bleue 夜总会和 1978 年的巴黎 Les Bains Doughes 夜总会。这段时间他同时设计出许多成功的家具作品，如 1970 年的"西班牙 Francesa 椅"，1977 年的休闲椅和 1978 年的 Von Vogelsang 博士沙发。

1982 年他接到一个对他影响巨大的设计项目，即与另外四位设计师一起完成了法国总统私人住宅爱丽舍宫的室内改建工程，1984 年他又完成巴黎 Costes 餐厅的室内设计，这两项设计为其带来了全球性的声誉。他在 20 世纪 80 年代之后也设计了一些著名的公共建筑作品，主要有 1989 年建于日本东京的雕塑感极强的 Nani Nani 楼、1990 年东京的金顶 Asalhi 啤酒大厅 和 1993 年的 Groningen 博物馆。此外，斯塔克也完成了许多夜总会、餐厅和商店的室内设计，在设计中他大量使用自己设计的具体产品，如灯具、家具、扶手以及花瓶、挂饰等细小物件，包括 1994 年设计的斯塔克住宅和 1996 年的马德里 Arango 住

宅等。这使他的设计作品具有"情景设计"的特点，呈现出一种整体的艺术效果(见图　斯塔克的情景室内设计)。

20世纪90年代末斯塔克主要从事电脑和交通工具的设计，并且尝试在现代技术之上加入个性化设计，例如1994年他极富创意地用纸板取代了电视机的传统塑料外壳，用胶合板设计过汽车等。同时，斯塔克也开始自觉摆脱过于追求新奇的时尚设计潮流的影响，更加致力于经久耐用的经典产品设计。

斯塔克的设计涉猎甚广，包含了室内装潢装饰、工业产品设计和家具设计等几大方面。虽然他并不放弃产品功能作用的要求，但他主要是运用感性思考而不是理性思考来进行设计，因此他往往赋予作品新奇的戏剧效果和强有力的雕塑感。斯塔克对自己的阐释是："我平和，我能见所不见，我好奇，我善待宽容，我明智。"他的"能将欲望的冲动视觉化"的非凡能力使他闻名于设计界，并站立在时尚潮流的最前沿，成为当今新符号、新象征的代言人。

斯塔克的情景室内设计

斯塔克的设计所向披靡，他的一生几乎囊括了所有的国际性设计奖项，其中包括红点设计奖、IF设计奖、哈佛卓越设计奖等。当别的设计师在工作室里绞尽脑汁寻找创意的时候，他却全世界飞来飞去忙着去领奖和出席商业活动。他是一位传奇人物，不仅具有非凡的设计才能，而且具有哲人的头脑、发明家的创造力和流行明星的气质。因为其令同行们望尘莫及的设计效率，他又被设计界称为"鬼才设计师"。

如今斯塔克的作品随处可见，从世界各大中城市的酒店公寓到总统的私人住宅，从咖啡馆的座椅到寻常百姓家的灯具、沙发，菲利普·斯塔克用他特立独行的设计风格增添了艺术的趣味，改变着人们的生活。

斯塔克设计的"萨利夫"柠檬压汁器看上去就像外星人一样会给人带来新奇的感受，虽然它也受到很多人的嘲笑，称看上去让人感到莫名其妙，并且这个产品的使用和存放都很困难。但它还是不可阻挡地成为20世纪90年代的一件设计精品，不仅成为各大博物馆竞相收藏的对象，而且经常出现在各类设计书籍上成为产品设计的绝佳范例(见图　斯塔克"萨利夫"柠檬压汁器)。

1990年，意大利阿莱西公司在法国巴黎筹备举办一个展览会，公司总裁阿莱西委派四位法国设计师设计一些全新的产品来提高公司在设计界的地位，斯塔克设计的这件"萨利夫"柠檬压汁器脱颖而出，成为众多产品中最引人注目的一件。

"萨利夫"柠檬压汁器体现了斯塔克鲜活的想象力和他典型的嬉皮士风格，他努力在设计中发掘了人类本性中寻求新奇的欲望本源。压汁器如同来自外太空的一只蜘蛛，三只又细又长的"腿"站立在桌面上，带有一种达利超现实主义的科幻色彩。顶部压榨出来的果汁通过锥形的管道流进放在压汁器底部的玻璃杯中。当人们在厨房的劳作中看到这个古怪又可爱的造型一定会在新奇之余感到一种轻松和愉悦。

斯塔克　"萨利夫"柠檬压汁器

　　压汁器和斯塔克的其他作品一样带有极易辨识的设计风貌，让人在感到惊愕之余又会突然释怀。细细品味这件作品，你会感受到斯塔克粗犷的外表之下隐藏着的一颗永远如顽童般年轻的心。难怪很多人认为斯塔克的作品不仅是属于全世界的艺术精品，更是他带给全世界的一件件新玩具。

11. 光之诗人——英葛·摩利尔

　　当你走进博物馆、精品店一定会感叹那些把物品塑造得如此富有质感的绚丽灯光，那你一定要感谢一个人，他就是被誉为"光之魔法师"的英葛·摩利尔。

　　英葛·摩利尔(Ingo Maurer, 1932—)出生于德国康斯坦湖上的爱和瑙岛上，在他投身于灯光设计之前，曾经受到过排版和平面美术设计等方面的训练。1966 年他成立了个人工作室，并设计了自己的第一盏灯——"Bulb"桌灯(见图 摩利尔设计的"Bulb"桌灯)。他运用直接率性的夸张手法将传统的梨型灯泡进行改造，产生了一款充满波普风格的灯泡造型，虽然造型简单，却极具视觉冲击力，这也成为英葛·摩利尔的代表作之一。同年，这件作品被纽约现代美术馆收藏，同时他也获得法国文化部颁赠的奖章。1967 年美国《纽约时报》更以头条新闻"灯泡里的灯泡"为题来报道"Bulb"桌灯。

摩利尔设计的"Bulb"桌灯

　　一般灯具设计常常是想方设法地把灯泡遮蔽起来，但"Bulb"桌灯的设计则以赤裸裸的震撼效果展现了摩利尔单纯的美学思维。据说作品的灵感来自一天晚上，他在意大利威尼斯的小旅馆里凝视着天花板上垂吊而下的灯泡，非常敬佩爱迪生的伟大发明，对帮助人类征服黑暗的爱迪生充满了崇敬之情，因此有了创作"Bulb"灯的构想。这个从传统形象演绎过来的灯泡显示出一种毫无矫饰的纯粹之美，同时又有着多重隐喻，让人产生无限

遐想。

　　首件作品的成功鼓舞了年轻的摩利尔，从此他充满激情地投入灯具设计中，结合光照技术的研发创造出大量感人的灯饰作品。在他的灯具作品中，他除了关注光线、形态、气氛之外，还极力追求技术上的提高和作品隐喻的表达，从而把理性的科技和感性的艺术诠释结合在一起，他不断尝试着新的表现方法，让陶瓷碎片、羽毛、纸片、瓶罐等寻常物品经过他严谨考究的艺术处理焕发出新的活力。所以他的作品虽然具有很浓的艺术性，但兼顾务实考虑，多数并不是奢华的艺术品。他不断进行具有挑战性的试验，用实践证明了"光"可以通过极简的细节处理来传达隐含背后的光影新诗(见图　摩利尔　纸片灯具)。

　　这位迷恋于灯具设计的光之诗人，一生却始终谦虚地称自己为"造灯者"。摩利尔心无旁骛地专注于光和影的魔幻奇想，为不同的空间营造出一个又一个动人的灯光氛围。迄今为止，他已经设计超过 150 件灯具和照明系统，其中有 75%仍在持续生产中。他与众不同的审美理念来自他对光的自我式的思考，他不断尝试各种新颖的灯具表现方式，将光赋予生命，使光的塑造充满了诗情画意，打破机能与艺术的界限，成就了极具视觉感和功能性的灯具设计。

　　英葛·摩利尔为现代社会所做的贡献还包括"呀呀呼"(Ya Ya Ho)灯光系统的设计。这种灯光系统为无数的博物馆、画廊及商业中心等公共场所提供照明设计，他的"呀呀呼"作品更被美国纽约的现代艺术博物馆列为永久收藏品(见图　摩利尔　"呀呀呼"灯光系统)。

摩利尔　纸片灯具

摩利尔　"呀呀呼"灯光系统

　　有一次，摩利尔在海地参加当地的新年夜庆祝活动，当时大街小巷都悬挂着许多彩灯进行装饰，这些灯泡直接焊接到悬挂用的钢丝上，虽然有着不错的视觉效果但是很不安全。摩利尔受到这种装饰彩灯的启发，开始设计令灯具界为之赞叹的"呀呀呼"灯光系统。当时灯具技术上的提高也为摩利尔的设计构想转变为现实提供了条件，比如新出现的卤素灯泡不仅大大地缩减了体积，而且发出的光线也没有传统灯泡那么刺眼。配合卤素灯泡使用的变压器也能把高电压降低到 12 伏的安全电压范围内，从而保证卤素灯泡可以通过室内很细的低压电线来进行连接和悬挂。在 1984 年的意大利米兰博览会上，这种"呀呀呼"灯光系统一经推出便获得了巨大的市场反响，它甚至为世界各地的灯具设计师提供

了一个全新的设计方向。

今天我们已经能随处可见"呀呀呼"灯光系统的身影了，毋庸置疑的是，它开创了人类灯光照明领域的新纪元。整件"呀呀呼"灯光系统能被灵活安置在室内的任何地方，并且可以根据需要决定卤素灯泡的摆放角度和高度调节，以保证能更好地强调需要照射的空间和物品。它们看起来就像是飘浮在空中的精灵一样，发出柔和迷人的光线，让原本平淡的空间变得灵性十足，充满着诗意。

英葛·摩利尔曾经意味深长地说："比太阳、月亮还要亮的一盏灯，其实就是每个人心中的光。点亮你心中的光，生活中任何平凡的东西，都可以变得美丽。"不得不说，英葛·摩利尔已经从灯具的设计中领悟到了光的艺术、光的哲学。

12. 用动画讲述海底的故事——鲨鱼故事

《鲨鱼故事》海报

2003 年，由好莱坞三大巨头打造的"梦工厂"出品了一部风靡全球的动画片《鲨鱼故事》(*Shark Tale*)。它也是继《怪物史莱克》之后推出的另一部全新的动画力作(见图　《鲨鱼故事》海报)。

影片是一部讲述海底世界的动画片。在海底的"西克斯洗鲸店"，有一只名叫奥斯卡的裂唇鱼，他是一名头脑机灵、能言善辩的打工仔，整天做着又脏又令人作呕的工作，一心期盼着有一天能够出人头地。同在洗鲸店工作的天使鱼安吉一直暗恋着奥斯卡，并对他信任有加，无论是在奥斯卡情绪低落的时候还是在他忘乎所以的时候，安吉始终是奥斯卡身边最值得信赖的朋友。她衷心地祝福奥斯卡能达成心愿，同时也默默地等待着奥斯卡放弃幻想，珍惜身边平淡但真实美好的生活。

奥斯卡被老板逼债，善良的安吉用祖母送给她的珍珠换成了钱给奥斯卡还债，奥斯卡却拿这笔钱当赌注，并且怂恿老板西克斯赌马，押在他自认为万无一失的海马身上，结果让老板输得血本无归。于是，奥斯卡被绑在鲨鱼经常出没的地方，等待着成为鲨鱼的甜点。然而当鲨鱼向奥斯卡扑过来的时候，却意外地被一只巨大的船锚打中致死。两只没有看清真相的水母以为是奥斯卡徒手制伏了鲨鱼，而奥斯卡也顺水推舟地高呼自己就是武艺高超的"鲨鱼杀手"。这下他成了大英雄，美女和财富全向他大抛媚眼，得意的奥斯卡甚至和鲨鱼黑帮头子的爱子——一条素食主义者的鲨鱼兰尼成了好朋友，联手炮制了一档猎鲨的电视直播节目。奥斯卡享受着眼前的一切，陶醉在突如其来的幸福感中，只有安吉冷静地洞察了一切并劝奥斯卡远离诱惑，但她的良苦用心被奥斯卡当成了耳旁风。

为了给死去的鲨鱼报仇，鲨鱼黑帮势力开始疯狂追杀奥斯卡，并绑架了安吉。醒悟过来的奥斯卡不顾自身安危，在兰尼和西克斯的陪同下来到鲨鱼王国。兰尼和鲨鱼父亲冰释前嫌，父子之情战胜了仇恨，整个海底世界恢复了和平与安宁。而奥斯卡也在众人面前承认了自己的谎言，和安吉过上了平静真实的生活。

这部影片属于反转类型的作品，如同一部海洋版的《教父》。在影片中，爱、真诚、信任，这些好莱坞的主题精神在极具颠覆性的黑色题材下获得了张扬。为了实现海底世界

的拟人化表现，鲨鱼甚至还有了意大利人的名字和习性，而《教父》《大白鲨》和《铁面无私》等经典电影也被融入影片中。当然，该片虽然在情节上借鉴了《教父》，但在主题上淡化了黑帮概念，充满着后现代主义的调侃意味，既包含流行文化的幽默元素，又拥有浪漫爱情和动作喜剧，在轻松搞笑之余宣扬了"说谎只会害了自己，作鱼'真'最要紧"的理念。

梦工厂在该片的导演方面由三名不同特长的人员组成，包括配音导演维基·詹森，动画制作导演比博·博格龙，还有故事执行导演罗伯·莱德曼。整部影片汇集了众多好莱坞大牌，包括多位著名的配音演员和音乐大师。影片的制作团队从故事构思到后期制作不断壮大，其中有计算机专家、艺术家、灯光和摄影方面等专家的参与，他们共同努力打造出了这部里程碑式的作品。

当然，影片最引人注目的还是五光十色的海底世界画面和各种各样的海洋生物造型。动画组塑造了一个不可思议的海底城市，这是一座由众多鱼族组成的珊瑚礁城市，整个海底城市的中心广场按纽约的时代广场进行造型。这里和人类的现代城市一样拥有高楼大厦、广告牌、咖啡屋，甚至还有上城(富鱼区)和下城(鱼类的贫民区)，街上有"珊瑚可乐""鱼王汉堡"和小虾开设的杂货店，一到中午会有小鱼赶着上学，还会有交通堵塞、电视直播报道等。动画组人员仿照现实世界中的建筑物，参照赌城拉斯维加斯、芝加哥、迈阿密等城市，并认真考察了加勒比海的地貌，把各种画面元素都运用到了海底城市中。

为了区别两个迥然不同的动物世界，动画组设计了两种不同的画面色调：一种为鱼类的现代城市街道，用多种明艳的原色表现了珊瑚礁的天然色彩；另一种为黑道世界，色调较深，以黑、白、灰和深棕色为主调，映衬了大白鲨的形象。对于观众印象深刻的各种鱼类形象的塑造，动画组更是下了一番功夫。动画导演和动画角色设计师对海洋生物进行了深入研究，查阅了大量鱼类纪录片和鱼类百科全书，并且到长岛水族馆找合适的"鱼"选。片中的鱼主角都是珊瑚礁中常见的品种，影片中每个角色的造型也参照了配音演员的个人形象和气质，使片中各类角色的造型从面部表情到肢体动作都栩栩如生。比如，大导演斯科西斯身材短小的粗眉毛形象被用到片中老板西克斯的身上，而鲨鱼黑帮头子右脸上的大痣则来源于《教父》里德尼罗的扮相，龙鱼劳拉则长着朱丽的厚嘴唇。

为了完美地重现水下的光影世界，动画组精心设计了每一条鱼的动作和水下的反应，调整不同动作的节奏，描绘出生机勃勃的海底画面场景。为了捕捉水下的光影变化，表现阳光的直射、反射及成千上万海洋生物身上的光线变幻，动画组首次使用了"球体光学系统"技术，计算出所有光源带来的明暗变化，并使光感更加自然真实。水母身上的色泽、洗鲸车间的泡沫等都体现出高超的特效制作水平。

由于动画在制作过程中占据了大量数据库，难以高效工作，电脑小组还在惠普公司的帮助下动用了300台超速电脑才保证了动画特效的最终完成。

香港电影导演徐克曾经说过："动画，是一个电影类型，不是儿童片。"梦工厂凭借着动画团队的紧密协作和一向卓越的电脑三维技术成功地制作了这部经典的动画电影。更重要的是，它改变了人们对动画片是给小孩子看的错误认识。片中主角奥斯卡的缺点也许或多或少地在我们普通人身上发生过，而片中所包含的生活、情感、幻想和感化人心的力量却在令人捧腹大笑的同时也冲击着我们的心灵。

参 考 文 献

[1] 黄简. 历代书法论文选[M]. 上海：上海书画出版社，1979.

[2] 崔尔平. 历代书法论文选续编[M]. 上海：上海书画出版社，1993.

[3] 侯镜昶. 中国美学史资料类编——书法美学卷[M]. 南京：江苏美术出版社，1988.

[4] (明)张丑. 清河书画舫[M]. 台北：台湾商务印书馆，1983.

[5] 马宗霍. 书林藻鉴[M]. 北京：文物出版社，1984.

[6] 刘小晴. 中国书学技法评注[M]. 上海：上海书画出版社，1991.

[7] 熊秉明. 中国书法理论体系[M]. 天津：天津教育出版社，2002.

[8] 欧阳中石. 书法与中国文化[M]. 北京：人民出版社，2000.

[9] 黄惇. 中国书法史·元明卷[M]. 南京：江苏教育出版社，2001.

[10] 刘涛. 中国书法史·魏晋南北朝卷[M]. 南京：江苏教育出版社，2002.

[11] 朱关田. 中国书法史·隋唐五代卷[M]. 南京：江苏教育出版社，1999.

[12] 曹宝麟. 中国书法史·宋辽金卷[M]. 南京：江苏教育出版社，1999.

[13] 刘恒. 中国书法史·清代卷[M]. 南京：江苏教育出版社，1999.

[14] 金学智. 中国书法美学[M]. 南京：江苏文艺出版社，1994.

[15] 欧阳中石. 中国书法史鉴[M]. 北京：中共中央党校出版社，1993.

[16] 陈方既. 书法美辨析[M]. 北京：华文出版社，2000.

[17] 陈振濂. 线条的世界——中国书法文化史[M]. 杭州：浙江大学出版社，2002.

[18] 金开诚，王岳川. 中国书法文化大观[M]. 北京：北京大学出版社，1995.

[19] 陈振濂. 书法学[M]. 南京：江苏教育出版社，1992.

[20] 何学森. 书法学概要[M]. 北京：华夏出版社，2004.

[21] 郑晓华. 中国书法艺术的历史与审美[M]. 北京：中国人民大学出版社，2000.

[22] 邱振中. 书法的形态与阐释[M]. 北京：中国人民大学出版社，2005.

[23] 陈振濂. 书法美学[M]. 西安：陕西人民美术出版社，2000.

[24] 王冬龄. 清代隶书要论[M]. 上海：上海书画出版社，2003.

[25] 徐利明. 中国书法风格史[M]. 郑州：河南美术出版社，1997.

[26] 蓝铁，郑朝. 中国书法艺术的理论与技巧[M]. 北京：中国青年出版社，2004.

[27] 姜澄清. 中国书法思想史[M]. 郑州：河南美术出版社，1994.

[28] 左家奇. 简明艺术欣赏教程[M]. 北京：机械工业出版社，2007.

[29] 郭玫宗. 中国画艺术赏析[M]. 北京：中国纺织出版社，2009.

[30] 梁江，王照宇. 中国画[M]. 北京：中国文联出版公司，2009.

[31] 徐改. 中国绘画——造化与心源的互生[M]. 合肥：安徽美术出版社，2003.

[32] 唐建. 中国画的精神家园[M]. 北京：中国政法大学出版社，2008.

[33] 郑午昌. 中国画学全史[M]. 上海：上海古籍出版社，2001.

[34] 安悱. 大师的艺术课[M]. 长春：吉林出版集团有限责任公司，2009.

[35] 俞剑华. 国画研究[M]. 桂林：广西师范大学出版社，2005.

[36] 刘治贵. 中国绘画源流[M]. 长沙： 湖南美术出版社，2003.

[37] 陈绶祥. 国画教程[M]. 南宁： 广西美术出版社，2007.

[38] 孔新苗. 中西绘画比较[M]. 郑州：河南美术出版社，2005.

[39] 秦梦娜. 中国绘画文化[M]. 北京：时事出版社，2008.

[40] 陈聿东. 国画艺术[M]. 太原：山西教育出版社，2008.

[41] 刘会彬. 中国国画名作 100 讲[M]. 天津：百花文艺出版社，2007.

[42] 朱良志. 中国艺术的生命精神[M]. 合肥：安徽教育出版社，2006.

[43] 唐子韬，张乐意. 大学生艺术欣赏[M]. 杨凌：西北农林科技大学出版社，2007.

[44] 尹卫华. 艺术欣赏教程[M]. 北京：北京交通大学出版社，2007.

[45] 吴廷玉，胡凌. 绘画艺术教育[M]. 北京：人民出版社，2001.

[46] 夏德美. 人一生要知道的中国艺术[M]. 北京：华文出版社，2009.

[47] 李泽厚. 美学三书[M]. 合肥：安徽文艺出版社，1999.

[48] 刘磊，张元龙. 经典动画影片赏析[M]. 武汉：武汉理工大学出版社，2005.

[49] 芦影. 平面设计艺术[M]. 北京：中国人民大学出版社，2005.

[50] 朱上上. 设计思维与方法[M]. 长沙：湖南大学出版社，2005.

[51] 吴明娣，袁粒. 中国艺术设计简史[M]. 北京：中国青年出版社，2008.

[52] 李砚祖. 艺术设计概论[M]. 武汉：湖北美术出版社，2002.

[53] [英] 希拉莉·拜耶，凯瑟琳·麦克德莫特. 现代经典设计作品大观[M]. 傅强，译. 北京：中国建筑工业出版社，2006.

[54] 董占军. 现代设计艺术史[M]. 北京：高等教育出版社，2008.

[55] 李立芳. 设计概论[M]. 长沙：湖南美术出版社，2003.

[56] 焦成根. 设计艺术鉴赏[M]. 长沙：湖南大学出版社，2004.

[57] 张鹏. 设计学概论[M]. 北京：北京工艺美术出版社，2008.

[58] 支林. 设计概论[M]. 上海：上海人民美术出版社，2007.

[59] 王受之. 世界现代设计史[M]. 广州：新世纪出版社，1995.

[60] 田可文. 中国音乐史与名作赏析[M]. 上海：上海音乐出版社，2007.

[61] 冯伯阳. 音乐作品欣赏导读[M]. 吉林：吉林教育出版社，2004.

[62] 王耀华，伍湘涛. 音乐鉴赏[M]. 北京：高等教育出版社，2006.

[63] 朱敬修. 音乐欣赏知识讲座[M]. 开封：河南大学出版社，1991.

[64] 伍湘涛. 音乐知识与名曲欣赏[M]. 北京：航空工业出版社，1993.

[65] 全国艺术师范音乐大专班专业教材编写组. 音乐欣赏[M]. 上海：上海教育出版社，2001.

[66] 姬茅. 古典芭蕾舞艺术大观[M]. 北京：人民音乐出版社，2000.

[67] 刘威. 音乐审美欣赏教程[M]. 北京：人民出版社，2007.

[68] 黄明珠. 中国舞蹈艺术鉴赏指南[M]. 上海：上海音乐出版社，2004.

[69] 刘青戈. 中西现代舞作品赏析[M]. 上海： 上海音乐出版社，2004.

[70] 钱世锦. 世界经典芭蕾舞剧欣赏[M]. 上海：上海音乐出版社，2002.

[71] 王海英，肖灵. 舞蹈训练与编创[M]. 北京：高等教育出版社，2006.

[72] 吴彬. 舞蹈[M]. 北京：高等教育出版社，2006.

[73] 贾安林. 中外舞蹈精品赏析[M]. 上海：上海音乐出版社，2004.

[74] 何军. 大学生公共艺术欣赏[M]. 南京：南京大学出版社，2006.

[75] 吕艺生，朱清渊. 舞蹈[M]. 北京：高等教育出版社，1994.

[76] 陈卫业，纪兰慰，马维. 中国少数民族舞蹈发展史[M]. 北京：人民教育出版社，2002.

[77] 罗雄岩. 中国民间舞蹈文化教程[M]. 北京：中国戏剧出版社，1994.

参考网站

中国民歌网　http://www.china.org.cn/chinese/minge/435499.htm.

中国舞蹈资源库　http://www.bellydance.com.cn.

中国舞蹈网　http://www.chinadance.cn.